L'ART CHINOIS

LES ÉTUDES D'ART A L'ÉTRANGER

Collection de Volumes in-8° raisin illustrés.

Déjà parus :

Saint François d'Assise et les origines de l'Art de la Renaissance en Italie, par Henry THODE. Traduit de l'allemand sur la 2ᵉ édition par Gaston LEFÈVRE. 2 volumes illustrés de 64 planches hors texte.

Constantinople, De Byzance à Stamboul, par DJELAL ESSAD, Traduit du turc par l'auteur. 1 vol. illustré de 56 planches hors texte.

STEPHEN W. BUSHELL

L'ART CHINOIS

TRADUIT DE L'ANGLAIS SUR LA DEUXIÈME ÉDITION

ET ANNOTÉ

PAR

H. D'ARDENNE DE TIZAC
Conservateur du Musée Cernuschi.

Ouvrage illustré de 240 gravures hors texte.

PARIS
LIBRAIRIE RENOUARD, H. LAURENS, ÉDITEUR
6, RUE DE TOURNON, 6

1910

AVERTISSEMENT

Que savait-on de l'art chinois jusqu'à ces dernières années ? Fort peu de chose.

Si l'on met à part la porcelaine qui, depuis deux siècles, a fait l'objet d'importantes monographies, on conviendra que les arts du Céleste Empire restaient à peu près ignorés de nous. Les belles études anglaises sur la peinture et les découvertes que M. Chavannes est allé poursuivre au cœur de la Chine sur les pierres sculptées des temps anciens ont, il est vrai, éclairé de vives lueurs ces points particuliers. Mais les vues d'ensemble demeurent rares et incomplètes.

M. Paléologue entreprit, il y a plus de vingt ans, le premier ouvrage de ce genre. En voici un nouveau, plus étendu, et qui bénéficie des recherches qui l'ont précédé.

Son intérêt n'est pas seulement d'accroître la somme de nos connaissances sur l'esthétique chinoise. On peut dire des travaux de cette espèce qu'ils dépassent leur sujet et viennent modifier peu à peu, dans une bonne proportion, notre conception des arts d'Extrême-Orient.

L'art japonais a servi de champ depuis cinquante ans aux explorations les plus approfondies. Peut-être quelques-uns de ses fervents se sont-ils montrés au début un peu exclusifs. Cet involontaire défaut s'explique par l'insuffi-

sance des moyens de comparaison. On a trop souvent regardé l'art japonais comme formant un tout original, comme se suffisant presque à lui-même pour l'explication de ses caractères et de son développement.

Or, si l'originalité de l'art japonais reste entière du point de vue européen, elle se réduit dès qu'on observe cet art à travers les quarante siècles de la civilisation chinoise. Les influences qu'il a subies et que l'on considérait trop comme étant simplement venues alimenter sa flamme propre, prennent plus d'importance à l'examen. L'esthétique chinoise n'a point traversé la mer pour se faire dégrossir et transformer dans les îles nipponnes. Ce n'est pas elle qui a bénéficié de cette émigration.

Si les deux arts, celui de la Chine et celui du Japon, méritent d'être séparés, leur importance réciproque devra faire l'objet d'études attentives et minutieuses dont tous les éléments ne nous sont pas encore connus, avant que l'on se décide à conclure.

Ce que l'on peut dire dès aujourd'hui, c'est que la question se pose sous un aspect nouveau.

L'art chinois, et tout l'art chinois, réclame sa place dans les investigations occidentales ; ce que cette place doit être, un avenir prochain se chargera de nous l'apprendre.

Peut-être, alors, la Chine apparaîtra-t-elle comme étant véritablement « l'Empire du Milieu, » celui vers qui l'Orient a convergé depuis les époques les plus anciennes, et qui continue à exercer sur l'Asie une domination morale. Les apports de l'Inde bouddhique en Chine il y a deux mille ans et leur influence sur l'art chinois, prendront une moindre valeur que celle qu'on leur donne à l'heure actuelle, tandis que le Japon semblera avoir évolué plus étroitement dans l'orbite chinois.

AVERTISSEMENT

« *Cet ouvrage, disait M. Bushell dans la préface de la première édition anglaise du* Chinese Art, *a été écrit pour répondre au désir du Board of Education... Je suis avant tout un curieux d'art chinois. Pendant un séjour de quelque trente ans à Pékin, j'ai collectionné avec soin les livres qui ont trait aux antiquités et aux arts industriels; j'ai pu constater ainsi l'étendue de ces recherches. La littérature chinoise est extrêmement copieuse sur n'importe quel sujet; mais elle se présente avec des garanties d'authenticité si variables, que la principale difficulté est celle du choix... Il m'a semblé que la meilleure méthode était de reproduire et de décrire avec exactitude quelques spécimens typiques de l'art chinois, en les empruntant à nos musées, puis de donner au passage un certain nombre de renseignements à leur sujet, et de renvoyer enfin aux sources d'information capables d'éclairer le lecteur sur leur origine et sur leurs rapports. Tel est le plan que j'ai cru devoir suivre.* »

Ce sont donc la quantité des documents et l'exactitude des références qui font la valeur de cette étude. Les collectionneurs pourront pousser plus avant l'examen d'une question déterminée grâce aux renvois à la bibliographie chinoise que l'auteur a multipliés. Ils trouveraient encore une aide précieuse dans les nouvelles revues chinoises d'art et d'archéologie, le Tchong kouo ming houa tsi *et le* Chen tcheou kouo kouang tsi, *publiés tous deux à Changhai et que M. Pelliot vient de signaler et d'analyser pour la première fois dans le n° 3, tome IX, du* Bulletin de l'Ecole française d'Extrême-Orient.

La traduction du Chinese Art *présentait une difficulté : il n'était pas toujours aisé de faire coïncider le vocabulaire anglais particulier aux arts de la Chine,*

qui est encore incertain, avec un vocabulaire français qui n'offre pas plus de fixité. On voudra donc excuser les imperfections de ce texte.

Ma chance fut de recevoir les conseils de maîtres tels que MM. Chavannes, professeur au Collège de France, et Cordier, professeur à l'École des Langues orientales. Il suffit de s'occuper de la Chine pour devenir par ce seul fait leur débiteur. Je les remercie bien vivement de l'intérêt qu'ils ont témoigné à mon travail. Je me suis d'autre part efforcé d'éclaircir auprès de spécialistes tous les points spéciaux ; c'est ainsi, par exemple, que les quelques pages relatives aux anciens instruments astronomiques de Pékin doivent leur exactitude et leur propriété de termes à MM. Baillaud, directeur, et Boquet, astronome de l'Observatoire de Paris. J'exprime enfin ma meilleure reconnaissance à M. Charles B. Maybon, chargé du cours de chinois à l'École française d'Extrême-Orient, qui, d'accord avec M. Chavannes, s'est chargé avec un parfait dévouement d'une besogne ingrate en transcrivant dans la prononciation française les noms et les mots chinois.

Le Board of Education de Londres, à qui l'ouvrage de M. Bushell appartient, et l'administration du South Kensington ont tout fait pour faciliter, moralement et matériellement, la publication de l'édition française. Je ne peux dire combien leur parfaite obligeance m'a touché.

<div style="text-align:right">H. d'A. de T.</div>

L'ART CHINOIS

I

INTRODUCTION HISTORIQUE

L'étude d'un aspect quelconque de l'art suppose, comme le fait très justement observer M. Stanley Lane-Poole dans son manuel l'*Art Arabe en Égypte*, une certaine connaissance de l'histoire du peuple qui pratiqua cet art. Ce principe s'applique tout spécialement à la Chine et à l'art chinois, dont le champ d'étude, plus éloigné de nous, nous est moins familier encore.

L'histoire indigène du développement de la culture chinoise la fait remonter presque aussi haut que les civilisations de l'Égypte, de la Chaldée et de la Susiane. Mais ces empires ont depuis longtemps atteint leur apogée, puis disparu de la scène du monde, tandis que la Chine n'a pas cessé d'exister, de réaliser ses conceptions originales de morale et d'art et de perfectionner l'écriture spéciale qu'elle a conservée jusqu'à nos jours. Cette écriture semblerait avoir pris naissance et s'être développée dans la vallée du fleuve Jaune ; on n'a pu établir jusqu'ici de rapport satisfaisant entre elle et aucun autre système pictographique.

Notre connaissance des vieux empires de l'Asie occidentale s'est considérablement accrue par suite de découvertes récentes, dues aux fouilles systématiques pratiquées dans les ruines des temples et des cités. Bien d'autres vestiges de la Chine ancienne attendent sans doute la pioche de

l'explorateur, le long du fleuve Jaune et de son affluent principal, la rivière Wei, qui coule de l'ouest à l'est à travers la province du Chàn-si, où s'étaient installés les premiers établissements chinois. Mais ils gisent profondément ensevelis sous des amoncellements de limon qui, déplacés par le vent, arrivent à former les épais dépôts de lœss jaune caractéristiques de ces régions.

Les exhumations sont à la merci d'une circonstance fortuite : le changement du lit du fleuve, ou le percement de canaux destinés à l'irrigation ; on met alors à jour des vases rituels de bronze et divers autres objets antiques. Les Chinois attachent le plus grand prix à ces vestiges des dynasties primitives, bien que leurs croyances géomanciennes les éloignent en général de toutes fouilles, qui troublent la terre, dans le seul but de découvrir des objets de ce genre. Les bas-reliefs des tombes de la dynastie des Han, par exemple, exhumés au XVIIe siècle dans la province du Chan-tong, sont maintenant abrités dans un bâtiment spécial, sur des terrains acquis par souscriptions volontaires [1].

Certains écrivains attribuent à l'histoire chinoise une antiquité fabuleuse. Le premier homme, P'an-kou, aurait émergé du chaos, sorte d'embryon cosmique, générateur de toutes choses [2]. Après lui, vient une série de chefs célestes, terrestres et humains ; quelques-uns de ces derniers ont reçu le

1. Ces bas-reliefs seront étudiés plus à fond dans le courant de l'ouvrage ; s'il en est fait mention ici, c'est surtout parce que quelques-unes des sculptures qui les décorent ont été choisies pour illustrer ce chapitre.

2. P'an-kou est encore appelé Yu-che, « l'Ordonnateur du Monde ». On le confond quelquefois avec le chaos lui-même : son nom est alors Houen-touen, « Chaos primordial ». Pour montrer l'antiquité de ce premier homme, certains annalistes placent entre son existence et la venue de Confucius une période de 2 à 96 millions d'années. Après lui commencèrent les trois grands règnes : règne du ciel, de la terre, et de l'homme.

Il y a de fortes raisons de croire que le démiurge P'an-kou et les trois empereurs légendaires n'ont pas eu à l'origine l'importance qu'on a pu leur attribuer depuis. Il semble qu'on se trouve en présence d'inventions d'auteurs chinois relativement récents. — *N. d. t.*

nom de Yeou Tch'ao (les « Possesseurs de Nids »), parce qu'ils vivaient dans les arbres, et d'autres celui de Souei Jen (les « Producteurs de Feu »), pour avoir découvert l'instrument primitif en bois, d'où le frottement faisait jaillir l'étincelle.

La période légendaire, si l'on veut la distinguer de la période purement mythique, commence avec Fou-hi[1], le célèbre fondateur de la constitution politique de la Chine. On aperçoit ce personnage dans le panneau inférieur du frontispice ainsi que dans la figure 2 (au coin du bas-relief, à droite). C'est le premier des trois souverains antiques connus sous le nom des San Houang ; il tient à la main une équerre de maçon, et fait face à une femme, porteuse d'une couronne et d'un compas, appelée Niu Wa, et tantôt considérée comme son épouse, tantôt comme sa sœur[2]. Leurs corps, terminés en dragons ou en serpents, s'enlacent vers leur partie inférieure, de même que les esprits à l'aspect étrange qui les accompagnent et qui reposent sur des volutes de nuages à têtes d'oiseaux. Voici l'inscription qui se trouve à gauche :

« *Fou-hi, appelé Ts'ang-tsing, fut le premier qui gouverna en tant que roi ; il découvrit les trigrammes et les cordes nouées, grâce auxquels il gouverna tout ce qui est à l'intérieur des mers.* »

Les « huit trigrammes » auxquels ce vieux texte fait allusion sont connus sous le nom de *Pa Koua* ; ce sont les fameux symboles de l'antique magie et de la philosophie mystique ; Fou-hi les reçut d'un être surnaturel, le cheval-dragon, qui les

1. Fou-hi est encore appelé Ts'ang-Tsing, « l'Efficace de la Végétation », parce que, d'après l'ancienne théorie des cinq éléments, il régna par la vertu du bois. On lui attribue toutes sortes d'inventions. Il aurait institué le mariage, établi le calendrier, fabriqué le premier instrument de musique à 5 cordes, découvert l'usage des filets pour la pêche et réuni les six sortes d'animaux domestiques : cheval, chien, poule, bœuf, cochon, mouton.
Il avait un corps de dragon et une tête de bœuf, d'où les excroissances frontales avec lesquelles on le représente, comme Moïse. — *N. d. t.*

2. Niu Wa, nommée aussi Niu Koa, est quelquefois considérée comme un homme. Cf. Mayers, *Notes and Queries on China and Japan*, July 1868, pp. 99-101. — *N. d. t.*

portait sur son dos lorsqu'il sortit des eaux du fleuve Jaune[1]. Quant aux « cordes nouées », on les a comparées aux *quippus*, cordes mnémoniques des anciens Péruviens[2].

Tcheou-yong, le second des trois souverains antiques, occupe le panneau voisin de la figure 2, dans une attitude combative. Son titre de gloire est d'avoir vaincu Kong-kong, le premier rebelle, chef d'une insurrection titanique en des temps très anciens, et qui fut tout près de submerger la terre sous un déluge d'eau. Inscription :

« *Tcheou-yong n'eut rien à faire; il n'existait alors ni désirs ni passions mauvaises; on n'institua ni châtiments ni amendes.* »

Le troisième des San Houang est Chen-nong, « le Laboureur divin », qui inventa la charrue de bois et enseigna l'agriculture à son peuple[3]. Il découvrit la vertu curative des plantes et établit le premier marché pour l'échange des produits. Inscription :

« *Chen-nong, voyant l'importance de l'agriculture, enseigna la manière de labourer la terre et de semer le grain, et il fit naître à la vie les myriades d'hommes de son peuple*[4]. »

1. Ces huit *Koua* représentent le ciel, la terre, la foudre, les montagnes, le feu, les nuages, les eaux, le vent. Ce sont des motifs formés par la combinaison de deux lignes, l'une continue, représentant le principe mâle, *yang*, l'autre coupée en deux traits, représentant le principe féminin, *yen*.

En souvenir du cheval-dragon et pour frapper l'imagination du peuple, Fou-hi aurait donné le nom de dragons à ses ministres. — *N. d. t.*

Le cheval-dragon est souvent représenté en jade, en porcelaine ou en bronze (v. fig. 77).

2. Les *quipus* ou *quipos* sont des instruments mnémoniques très perfectionnés. Ce moyen d'exprimer certains événements ou certaines idées à l'aide de nœuds (nous faisons de même des nœuds à notre mouchoir) est fréquent chez certains peuples primitifs; on le retrouvera chez les Malgaches, chez les nègres Angolais et Loangos, chez certaines tribus des Célèbes, etc. Les *quipos* péruviens sont des anneaux en cordes ou en bois, auxquels sont attachées en grand nombre des cordelettes de couleur différente sur chacune desquelles se trouvent deux ou plusieurs nœuds diversement façonnés. — *N. d. t.*

3. On l'appelle aussi Yen-ti, « l'Empereur-fumée », parce qu'il régna par la vertu du feu.

4. M. Chavannes traduit : « ... il fit sortir de l'inaction les dix mille familles ». (Chavannes : *La Sculpture sur pierre en Chine au temps des deux Dynasties Han*, p. 5).

Les *Wou Ti*, ou Cinq Chefs, successeurs de Chen-nong, sont représentés dans la figure 3, empruntée au même bas-relief. On doit lire ainsi les cartouches de droite à gauche :

1. « *Houang-Ti fit de nombreux changements ; il fabriqua des armes, creusa des puits dans les champs, allongea les robes officielles, construisit des palais et des maisons.* »

2. « *L'empereur Tchouan Hiu est le même que Kao Yang, il était petit-fils de Houang-Ti et fils de Tch'ang Yi.* »

3. « *L'empereur K'ou n'est point autre que Kao Sin : il était l'arrière-petit-fils de Houang-Ti.* »

4. « *L'empereur Yao fut nommé Fang Hiun, sa bienveillance était céleste, son savoir celui d'un dieu; de près il était semblable au soleil et de loin pareil à un nuage.* »

5. « *L'empereur Chouen fut nommé Tch'ong Houa ; il cultiva la terre sur la Montagne Li, pendant trois ans il travailla loin de son foyer.* »

Les cinq personnages sont vêtus dans le même style, avec de longues robes, et portent le bonnet à sommet carré décoré de pendants de jade, nommé *mien*, qui fut adopté par Houang-Ti [1]. Ce dernier est un personnage des plus éminents de l'histoire primitive. Sa capitale se trouvait située tout près de la moderne Si-ngan Fou, dans la province du Chàn-si. On lui doit un grand nombre d'arts industriels. Son épouse principale, Si-Ling, apprit la première au peuple l'élevage des vers à soie ; elle est encore, pour cette raison, adorée comme une déesse. Les Taoïstes ont fait de Houang-Ti, « l'Empereur Jaune » [2], un être miraculeux qui inventa

1. Ce bonnet de cérémonie, chez les souverains, était symbolique. Douze cordons de soie, à chacun desquels étaient enfilées des pierres précieuses et qui pendaient devant et derrière, devaient leur dérober la vue des choses déshonnêtes ; deux pièces d'étoffe jaune leur couvraient de même les oreilles afin qu'ils ne pussent entendre ni le mensonge, ni la flatterie. Le bonnet s'inclinait légèrement en avant, de manière à indiquer la manière avenante et polie dont le roi devait recevoir ceux qui venaient à son audience. — *N. d. t.*

2. La légende veut que Houang-Ti ait divisé le peuple en différentes classes auxquelles il assigna des couleurs spéciales, réservant le jaune pour la famille impériale qui en possède encore aujourd'hui l'usage exclusif. — *N. d. t.*

l'alchimie et réussit à gagner l'immortalité. Terrien de Lacouperie l'identifia avec Nakhunte et en fit le chef des tribus Bak, qu'il suppose avoir traversé l'Asie, depuis l'Elam jusqu'en Chine, et avoir fondé une civilisation nouvelle dans la vallée du fleuve Jaune ; il confond en même temps Chennong avec Sargon qui, d'après lui, régna en Chaldée environ en l'an 3800 avant Jésus-Christ. Mais de pareilles suppositions sont difficiles à admettre, bien qu'en vérité il semble y avoir eu, aux époques primitives, quelque rapport entre les civilisations naissantes de la Chine et de la Chaldée.

Avec les empereurs Yao et Chouen, nous nous trouvons sur un terrain plus solide ; Confucius les place en tête du *Chou King* — annales classiques — et les représente comme les parfaits modèles du souverain désintéressé. Leur capitale était à P'ing-yang-Fou, dans le Chan-si. Leur temple commémoratif s'élève encore en dehors des murs de cette ville, avec leurs statues gigantesques — dix mètres de hauteur — dressées dans le pavillon central de la cour principale[1].

Yao évinça son propre fils ; il invita les nobles à lui choisir un successeur, c'est alors que Chouen fut choisi ; et Chouen, à son tour, écartant un fils indigne, transmit le trône à un ministre intelligent et expérimenté, le grand Yu. Mais Yu cessa de s'inspirer de ces illustres exemples et encourut le blâme de « convertir l'empire en un domaine de famille » ; c'est depuis cette époque qu'a triomphé le principe héréditaire.

Yu dut sa grande réputation aux vastes travaux hydrographiques qu'il dirigea pendant neuf ans, jusqu'au moment où le pays, partagé en neuf provinces, fut finalement à l'abri des inondations[2]. Ses hauts faits sont consignés dans *le Tribut*

1. Devant ces statues, le défunt empereur Kouang-siu brûla l'encens lors de son retour de Si-ngan Fou à Pékin en 1901.

2. « Yu dit : — *Les eaux débordées s'élevaient jusqu'au ciel ; l'immense nappe entourait les montagnes et submergeait les collines ; tout le peuple de*

de Yu, que l'on retrouve avec quelques modifications dans le *Chou King* de Confucius, dans les deux premières histoires des dynasties, les Mémoires historiques de Sseu-ma Ts'ien (85 av. J.-C.), et les Annales de la première dynastie des Han, par Pan Kou (92 av. J.-C.). La légende veut qu'il ait fait fondre neuf trépieds de bronze (*ting*) avec le métal envoyé des neuf provinces à la capitale, située près de K'ai-fong-Fou, dans la province du Ho-nan ; ces trépieds furent religieusement conservés pendant près de 2.000 ans comme sauvegarde de l'empire. Le grand Yu est représenté comme fondateur de la dynastie des Hia, dans la figure 4, en compagnie de Kie Kouei, son descendant dégénéré, dernier de la race, monstre de cruauté dont les iniquités firent retentir le ciel jusqu'au jour où il fut détrôné par T'ang, « le Réalisateur », fondateur de la nouvelle dynastie des Chang. Dans l'inscription, on peut lire ce qui suit:

« *Yu des Hia était célèbre par sa science géométrique des cours d'eaux et des sources ; il connaissait les principes cachés et les saisons favorables pour élever des digues ; après son retour, il institua les mutilations comme châtiments.* »

Le grand Yu tient à la main une pioche à deux dents. Kie Kouei, armé d'une hallebarde (*ko*), est porté par deux femmes, selon l'habitude barbare que lui prête la tradition.

A la dynastie des Hia succéda donc celle des Chang, et à celle des Chang, celle des Tcheou, comme l'indique le tableau suivant de la période connue en Chine sous le nom de période des « Trois dynasties », *San Tai*.

la plaine était accablé par les eaux... En ouvrant le cours des neuf fleuves, je les conduisis aux quatre mers ; j'approfondis les canaux d'un pied et les canaux de seize pieds et je les conduisis aux fleuves » etc... (*Mémoires historiques* de Sseu-ma T'sien, trad. Chavannes, tome I, p. 154).

Les inondations ont été de tout temps redoutables en Chine, à cause du volume d'eau considérable des fleuves. La tradition voudrait que les jetées et les canaux construits par le grand Yu fussent encore efficaces de nos jours pour prévenir le débordement des eaux. — *N. d. t.*

Les trois dynasties primitives.

NOM DE LA DYNASTIE	NOMBRE DES SOUVERAINS	DURÉE DE LA DYNASTIE
夏 Hia	dix-huit	Av. J.-C. 2205-1767
商 Chang	vingt-huit	1766-1122
周 Tcheou	trente-cinq	1122-255

Les dates ci-dessus sont d'accord avec celles de la chronologie officielle, qui ne date pas de l'époque, mais que l'on a établie en se guidant sur la durée des règnes, les jours cycliques des éclipses de soleil et de lune et les autres indications mentionnées par les annales. Il a été démontré que le cycle de soixante était alors uniquement employé pour les jours et non pour les années. Les premières dates doivent, en conséquence, n'être considérées que comme approximatives. C'est seulement après l'avènement de Siuan Wang (842 av. J.-C.) qu'il existe une concordance complète entre les diverses sources primitives. A partir de cette année-là, les dates chinoises peuvent être acceptées en toute confiance.

La dynastie des Tcheou fut réellement fondée par Wen Wang, bien qu'elle n'ait été effectivement reconnue qu'à la treizième année du règne de son fils aîné et successeur, Wou Wang, après la grande bataille livrée dans les plaines de Mou et où fut écrasé le dernier tyran de la dynastie des Chang. Celui-ci s'enfuit alors et se brûla avec tous ses trésors dans la Tour des Cerfs (*Lou t'ai*) qu'il avait construite dans sa capitale [1], la Kouei tö actuelle, dans la province du

1. Cette tour, en porcelaine et dont les portes étaient de jaspe, avait été bâtie pour la favorite Ta-Ki. Elle mesurait un tiers de lieue de largeur sur deux cents mètres d'élévation, et avait coûté dix ans de travail. Ta-Ki en avait fait un lieu de meurtre et de débauche. On en voit encore les

Ho-nan. Wou Wang régna définitivement à sa place. Le tableau suivant donne la succession des rois de la nouvelle lignée.

Dynastie des Tcheou.

TITRE DYNASTIQUE	AVÈNE-MENT	REMARQUES
	Av. J.-C.	
文王 Wen Wang	1169	Avènement de la principauté de Tcheou.
武王 Wou Wang	1134	Proclamé empereur : 1122 av. J.-C.
成王 Tch'eng Wang	1115	Les sept premières années sous la régence de son oncle, le duc de Tcheou.
康王 K'ang Wang	1078	
昭王 Tchao Wang	1052	
穆王 Mou Wang	1001	Voyage dans l'ouest. Célèbre dans la légende taoïste.
共王 Kong Wang	946	
懿王 Yi Wang	934	
孝王 Hiao Wang	909	
夷王 Yi Wang	894	
厲王 Li Wang	878	Les quatorze dernières années en exil dans l'Etat de Tsin.
宣王 Siuan Wang	827	
幽王 Yeou Wang	781	Tué par les envahisseurs Tartares.

traces dans la sous-préfecture de K'i, préfecture de Wei-hoei, province du Ho-nan.

Parmi les tortures instituées par l'empereur Tcheou (le dernier souverain des Chang) à la Tour des Cerfs, on cite celle-ci : une colonne de cuivre était enduite de graisse, puis placée horizontalement au-dessus d'un brasier ; les condamnés devaient marcher le long de cette colonne, et lorsqu'ils tombaient dans le brasier, Tcheou et Ta-Ki s'en amusaient.

L'annaliste Sseu-ma Ts'ien (*loc. cit.*, I, 234) a donné des derniers moments de ce tyran un récit assez saisissant. « *Tcheou*, — dit-il —, *s'enfuit et monta sur la Terrasse du Cerf ; il se couvrit et se para de ses perles et de ses jades, puis il se brûla dans le feu et mourut. Le roi Wou... pénétra dans le lieu où Tcheou était mort. Il tira en personne de l'arc sur lui (le cadavre de Tcheou) ; il lança trois flèches ; ensuite, il descendit de son char ; avec son poignard, il le frappa ; avec la grande hache jaune, il coupa la tête de Tcheou ; il la suspendit au grand étendard blanc. Puis il alla auprès des deux femmes favorites de Tcheou ; toutes d'eux s'étaient tuées en s'étranglant ; le roi Wou tira encore trois flèches, les frappa de son épée et les décapita avec la grande hache noire ; il suspendit leurs têtes au petit étendard blanc. Quand le roi Wou eut fini, il sortit et regagna l'armée.* »

TITRE DYNASTIQUE		AVÈNEMENT	REMARQUES
		Av. J.-C.	
平王	P'ing Wang	770	La capitale est transportée de Hao (Si-ngan-Fou) à Lo Yang (Ho-nan Fou). Connue depuis sous le nom de dynastie des Tcheou de l'Est (770-481 av. J.-C.).
桓王	Houan Wang	719	
莊王	Tchouang Wang	696	
僖王	Hi Wang	681	
惠王	Houei Wang	676	Période mentionnée dans les Annales *Tch'ouen ts'ieou*, réunies par Confucius 721-478 av. J.-C.
襄王	Siang Wang	651	
頃王	K'ing Wang	618	
匡王	K'ouang Wang	612	
定王	Ting Wang	606	Lao Tseu, fondateur du Taoïsme, était le gardien des annales dans la ville de Lo Yang à la fin du VIe siècle.
簡王	Kien Wang	585	
靈王	Ling Wang	571	
景王	King Wang	544	Confucius vécut de 551 à 475.
敬王	King Wang	519	
元王	Yuan Wang	475	
貞定王	Tchen Ting Wang	468	Période de lutte entre les Etats (475-221 av. J.-C.) pendant laquelle les 6 états féodaux Ts'in, Ts'i, Yen, Tchao, Wei, et Han se battent pour posséder la suprématie.
考王	K'ao Wang	440	
威烈王	Wei Lie Wang	425	
安王	Ngan Wang	401	
烈王	Lie Wang	375	
顯王	Hien Wang	368	Mencius vécut de 372 à 289.
慎靚王	Chen Tsing Wang	320	
赧王	Nan Wang	315	Se soumit au roi de Ts'in en 256.
東周君	Tong Tcheou Kiun	255	Régna nominalement jusqu'à 249 av. J.-C.

La dynastie des Tcheou, à qui l'habileté politique du roi Wen et les prouesses militaires du roi Wou valurent de si glorieux débuts, fut consolidée sous le règne du roi Tch'eng. Ce dernier n'avait que treize ans quand il accéda au trône ; la régence échut à son oncle Tan, duc de Tcheou, l'un des personnages les plus célèbres de l'histoire ; sa vertu, sa sagesse et les honneurs qu'il reçut l'égalent presque aux

INTRODUCTION HISTORIQUE

grands chefs de l'antiquité, Yao et Chouen. Il édicta les ordonnances de l'empire, dirigea fermement sa politique, et dans toutes ses actions se montra le bon génie de la nouvelle dynastie, pendant le règne de son frère, le roi Wou, qui lui conféra la principauté de Lou, et pendant la première partie du règne de son neveu, le roi Tch'eng.

On trouvera l'image de ce jeune souverain dans la figure 5, empruntée à un autre des bas-reliefs de la dynastie des Han ; il est assis au centre d'une plate-forme élevée, tandis qu'un serviteur tient un parasol au-dessus de sa tête. Agenouillé à gauche se tient son oncle, l'illustre duc de Tcheou, accompagné de deux assistants portant les tablettes de leur charge ; debout à droite il faudrait voir, d'après les inscriptions relevées sur des figures analogues et de la même époque, le duc de Chao, un autre oncle du jeune prince, également régent, premier prince féodal de Yen, dont la capitale se trouvait sur l'emplacement du Pékin moderne ; ce personnage est également accompagné de deux fonctionnaires.

Le partage du pays en fiefs héréditaires, conférés à des membres de la maison royale et à des représentants des anciennes dynasties, conduisit au désastre final[1]. Tandis qu'augmentait la puissance des feudataires, celle du pouvoir central déclinait, jusqu'à devenir incapable de résister aux assauts des tribus barbares du sud et de l'ouest. Mou Wang leur enleva pourtant les forteresses des montagnes, et la légende veut que son cocher Tsao Fou et ses huit fameux chevaux l'aient mené sur toutes les routes déjà foulées. Ses campagnes restèrent sans résultat, mais les détails de ses voyages et en particulier sa réception par la Si-wang Mou, la « Mère royale de l'Ouest », dans le palais féerique de la montagne K'ouen-Louen, sont devenus les sujets favoris de l'art chinois[2] ; de même, on représente souvent ses huit fameux

1. On compte jusqu'à 150 de ces états feudataires. — *N. d. t.*
2. Voir la note, page 42. — *N. d. t.*

chevaux, dont chacun possédait un nom spécial, sculptés en jade (voir fig. 96) ou décorant les vases de porcelaine.

Le roi Siuan, chef valeureux, résista avec succès aux envahisseurs; mais dix ans environ après sa mort, la capitale fut prise par les tribus barbares, et en 771 avant Jésus-Christ, son fils et successeur, le roi Yeou, fut assassiné. Le règne du roi Yeou est mémorable par la mention, faite dans le livre canonique des Vers, d'une éclipse de soleil, le 29 août 776 avant Jésus-Christ; ce fut la première d'une longue série d'éclipses qui servent de points de repère chronologiques certains à l'histoire postérieure de la Chine[1].

Son fils et successeur régna dans la capitale nouvelle, Lo-yang, et la dynastie, désormais connue sous le nom de dynastie des Tcheou de l'Est, y demeura; bientôt cependant son autorité ne fut plus que l'ombre d'elle-même, malgré tous les efforts de Confucius et de Mencius pour raffermir les droits légitimes de la race. Les barbares envahisseurs furent chassés un moment par l'alliance des deux états féodaux de Tsin et Ts'in, à qui l'ancienne capitale fut cédée et qui en arrivèrent dans la suite à supplanter la dynastie des Tcheou.

Pendant le VIIe siècle avant Jésus-Christ, le pouvoir suprême de l'empire fut exercé par une confédération de princes féodaux. La période qui s'étend de 685 à 591 est connue dans l'histoire sous le nom de période des *Wou Pa*, ou des « Cinq Chefs » qui, chacun à leur tour,

[1]. Voici une traduction de la poésie empruntée au *Livre des Vers* (*Che-King*, le troisième des livres sacrés des Chinois) et se rapportant à cette éclipse :

« *Pendant la conjonction de la dixième lune avec le soleil,*
Le premier jour du cycle nommé sin mao,
Il y eut quelque chose qui mangea le soleil :
Ce fut du plus mauvais augure.
Cette lune que nous voyons s'obscurcit,
Ce soleil que nous voyons s'obscurcit,
Et le pauvre peuple d'ici-bas
Eut un sort triste et déplorable », etc...

N. d. t.

jouèrent le rôle de soutiens du gouvernement du Fils du Ciel. Ce furent :

1. Le duc Houan de Ts'i.
2. Le duc Wen de Tsin.
3. Le duc Siang de Song.
4. Le prince Tchouang de Tch'ou.
5. Le duc Mou de Ts'in.

Ce système de chefs-présidents, ou plutôt cette succession d'Etats directeurs, arrêta pour un temps le désordre qui régnait de toutes parts ; mais les Etats entrèrent en lutte les uns contre les autres, et le pays fut de nouveau dévasté par la guerre civile : cette situation se prolongea pendant près de deux siècles, jusqu'au moment où le roi Nan, en 256, se soumit au prince de Ts'in ; ainsi finit la dynastie des Tcheou.

Le roi Tcheng monta sur le trône de Ts'in en 246 avant Jésus-Christ. En 221, après avoir conquis et annexé tous les autres Etats, il fonda un nouvel empire homogène sur les ruines de l'ancien système féodal. Il étendit considérablement l'empire vers le sud, chassa les Turcs Hiong-nou dans la direction du nord[1] et construisit la Grande Muraille pour arrêter les incursions des cavaliers nomades. Il tenta de brûler tous les livres d'histoire, se déclara Premier Empereur Auguste, Che Houang-ti, et décréta que son successeur serait le second et ainsi de suite jusqu'à la dix-millième génération[2]. Mais

1. On a vu identifier ces Tartares Hiong-nou avec les Huns. C'étaient des nomades et des cavaliers. Leurs irruptions en Chine étaient fréquentes. Ils étaient répandus dans toute la Tartarie au nord de la Chine et du golfe de Leao-tong; vers l'occident ils s'étendaient jusqu'à la Bactriane. — N. d. t.

2. La dynastie des Tcheou ayant pris « le feu » comme emblème, Che Houang-ti choisit « l'eau », parce que l'eau éteint le feu. Comme le nombre six correspondait à ce symbole de l'eau, toutes les combinaisons et tous les rapports durent désormais prendre pour base ce nombre six ; c'est ainsi que le produit de six, multiplié par lui-même, devint le nombre diviseur de l'empire.

La destruction des livres fut ordonnée sur l'insistance du ministre Li Sseu, qui aurait tenu ce langage :

« *Votre sujet propose que les histoires officielles, à l'exception des*

ses orgueilleux projets tombèrent à rien, car son fils, qui lui succéda sons le nom de Eul Che Houang-ti « Empereur de la seconde génération », en 209 avant Jésus-Christ, fut tué par l'eunuque Tchao Kao deux ans après, et en 206 son petit-fils, un enfant, se rendit au fondateur de la maison des Han, Lieou-Pang, à qui il livra les cachets de jade de l'Etat ; il fut d'ailleurs assassiné quelques années plus tard.

Nous devons placer ici un tableau (voir le tableau ci-contre), montrant la succession des dynasties suivantes avec les dates qui marquent le début de chacune d'elles. Les chiffres placés entre parenthèses désignent leur numéro dans la série des « vingt-quatre histoires dynastiques » qui leur sont consacrées (Cf. les *Notes on Chinese Literature* de Wylie, p. 13).

La civilisation de la Chine sous les trois dynasties anciennes semble avoir eu un développement presque exclusivement original. Vers la fin de cette période, au cours des ve et ive siècles avant Jésus-Christ, l'État de Ts'in (province du Chàn-si), étendit ses limites vers le sud et l'ouest ; c'est de

mémoires de Ts'in, soient toutes brûlées; sauf les personnes qui ont la charge de lettrés au vaste savoir, ceux qui dans l'empire se permettent de cacher le Che (King), le Chou (King), ou les discours des Cent Ecoles, devront tous aller auprès des autorités locales civiles ou militaires pour qu'elles les brûlent. Ceux qui oseront discuter entre eux sur le Che (King) et le Chou (King) seront (mis à mort et leurs cadavres) exposés sur la place publique; ceux qui se serviront de l'antiquité pour dénigrer les temps modernes seront mis à mort avec leur parenté, etc... Les livres qui ne seront pas proscrits seront ceux de médecine ou de pharmacie, de divination par la tortue et l'achillée, d'agriculture et d'arboriculture. Quant à ceux qui désireront étudier les lois et les ordonnances, qu'ils prennent pour maîtres les fonctionnaires. » Le décret fut : « Approuvé » (Sseu-ma T'sien, *op. cit.*, II, 172).

De nombreuses exécutions de lettrés sanctionnèrent cet édit. La proscription des livres ne s'exerça que durant quatre années ; encore ne compromit-elle la survivance que des ouvrages dont il existait très peu de copies. Ts'in Che Houang-ti avait publié son édit en 213 avant Jésus-Christ. Lui-même mourut en 210. Une certaine tolérance s'établit alors, jusqu'à ce qu'en 191, l'empereur Houei-ti, des Han, rapportât officiellement l'édit.

Tous les ouvrages cachés pendant la persécution reparurent alors. L'historien Pan Kou en a dressé l'inventaire ; il suffit de consulter cette véritable statistique bibliographique pour se convaincre que les pertes n'avaient pas été aussi considérables qu'on eût pu le craindre. — *N. d. t.*

INTRODUCTION HISTORIQUE

NOM DE LA DYNASTIE		DÉBUT	REMARQUES
秦	Ts'in ⎫ (1,2)	221 av. J. C.	
漢	Han ⎭	206	Capitale : Tch'ang-ngan.
東漢	Han de l'Est (3)	25 ap. J. C.	Capitale : Lo-yang.
蜀漢	Han postérieurs	221	⎱ Epoque des trois royaumes : Han, Wei et Wou (4).
晉	Tsin ⎫ (5)	265	
東晉	Tsin de l'Est ⎭	323	
劉宋	Song, mais. de Lieou (6)	420	⎰ Epoque de division entre le Nord et le Sud, Nan Pei Tch'ao (14,15), les Wei (Toba) (10) 386-549, gouvernant le Nord ; puis, les Ts'i du Nord (11) 550-577 ; et les Tcheou du Nord (12) 557-581.
齊	Ts'i (7)	479	
梁	Leang (8)	502	
陳	Tch'en (9)	557	
隋	Souei (13)	581	
唐	T'ang (16-17)	618	
後梁	Leang postérieurs	907	
後唐	T'ang postérieurs	923	⎱ Ces familles qui n'eurent qu'une existence éphémère sont connues sous le nom collectif des Cinq Dynasties ou Wou Tai (18, 19).
後晉	Tsin postérieurs	936	
後漢	Han postérieurs	947	
後周	Tcheou postérieurs	951	
北宋	Song du Nord ⎫ (20)	960	⎰ La Chine du Nord fut alors gouvernée par les Tartares K'i-tan sous le nom de dyn. des Liao (21) 916-1119 ; par les Tartares Jou-tchen, sous le nom de Kin ou dynastie dorée (22), 1115-1234.
南宋	Song du Sud ⎭	1127	
元	Yuan (23)	1280	Dynastie mongole.
明	Ming (24)	1368	
清	Ts'ing	1644	Dynast. régnante mandchoue.

ce moment, sans doute, que date le nom de Chine, sous lequel le pays se fit connaître des Hindous, des Persans, des Arméniens, des Arabes et des anciens Romains. Vers la même époque ou même un peu plus tôt, apparaissent dans le sud-ouest des traces de trafic avec l'Inde, par voie de

terre, à travers la Birmanie et l'Assam ; l'initiative en revient aux commerçants de l'État de Chou (province du Sseu-tch'ouan); c'est ainsi que les idées hindoues d'ascétisme et de régénération par la retraite dans les forêts pénétrèrent en Chine pour venir imprimer un caractère bien particulier au culte taoïste primitif qui naquit dans ces régions.

L'empereur Ts'in, qui visait à la domination du monde, peut avoir entendu vaguement parler des conquêtes d'Alexandre-le-Grand dans l'Asie centrale, mais nous devons confesser que le nom du grand conquérant n'a point laissé de traces dans les annales chinoises.

La dynastie des Han, fut la première à établir des communications régulières avec les contrées de l'Ouest en envoyant Tchang K'ien en mission chez les Yueti ou Indo-Scythes dont la capitale se trouvait alors sur la rive droite de l'Oxus. L'ambassadeur partit en 139 avant Jésus-Christ, resta dix ans prisonnier chez les Hiong-nou qui occupaient le Turkestan oriental, puis arriva enfin à destination après avoir traversé le Ta Yuan (Ferghana). Voyageant à travers la Bactriane, il essaya de revenir par la voie de Khotan et du Lobnor, fut de nouveau arrêté par les Hiong-nou, finit par s'échapper et revint en Chine en 126, après une absence de treize ans. Tchang K'ien trouva chez les marchands de la Bactriane, des bâtons de bambou, du drap et d'autres marchandises qu'il reconnut comme des produits du Sseu-tch'ouan et qu'on lui dit avoir été apportés de Chen-tou, dans l'Inde ; il fit connaître à l'empereur l'existence de ce commerce entre la Chine du sud-ouest et l'Inde. Il lui apprit aussi le nom du Bouddha et lui signala le Bouddhisme comme la religion de l'Inde. La vigne avec son nom grec (*p'ou-t'ao*, de βοτρυς), la luzerne (*medicago sativa*), la grenade de Parthie et plusieurs autres plantes furent aussi importées par ses soins et cultivées au parc de Chang-Lin, dans la capitale de l'empire.

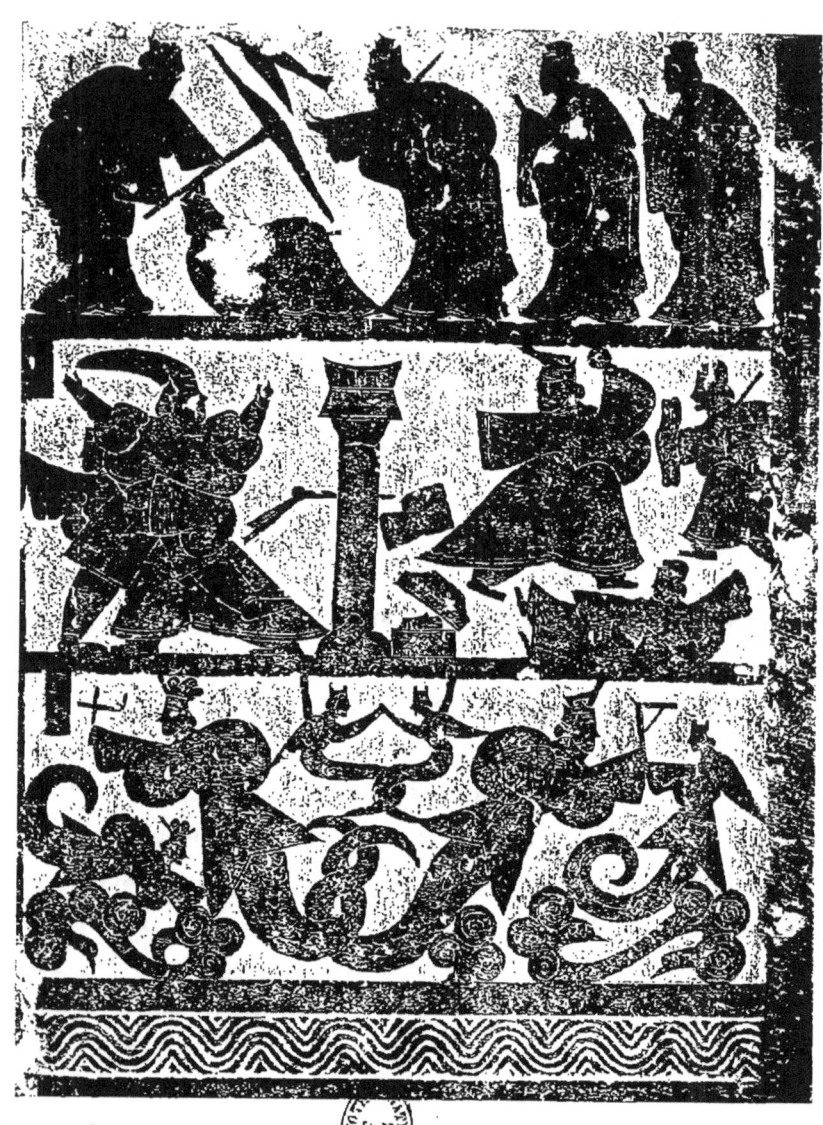

FIG. BAS-RELIEF
Dynastie des Han.

76 cent. 1/4 sur 61 cent.

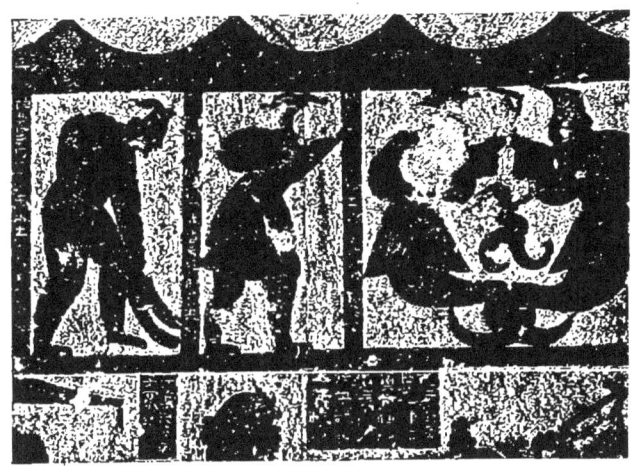

FIG. 2. — LES SAN HOUANG
Bas-relief de la dynastie des Han.

45 cent. 3/4 sur 30 cent. 1/2.

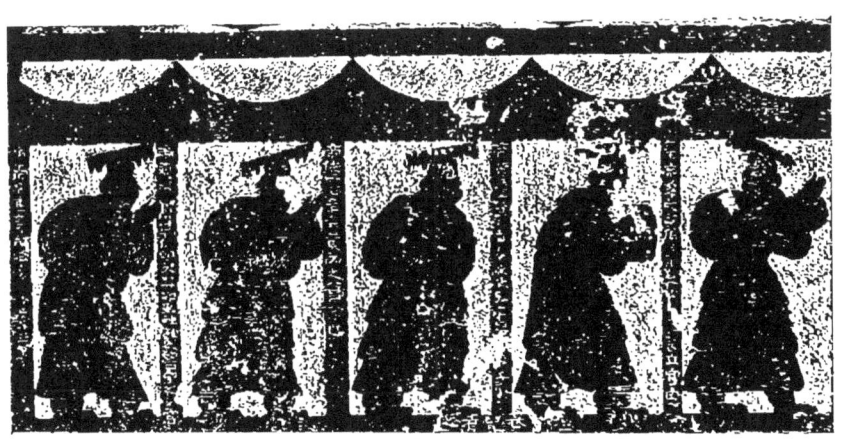

FIG. 3. — LES WOU TI
Bas-relief de la dynastie des Han.

61 cent. sur 30 cent. 1/2.

L'empereur Wou Ti dépêcha dans la suite des ambassades amicales en Sogdiane, et chez les Parthes au début du règne de Mithridate II ; il envoya dans le Ferghana en 102-100 avant Jésus-Christ, une armée qui conquit le royaume de Ta Yuan et ramena triomphalement trente chevaux Niséens, devenus classiques et qui se couvraient d'une sueur de sang.

Dans l'extrême sud, Kattigara (Cochinchine) fut annexée en 110 avant Jésus-Christ. On lui donna le nom chinois de Je Nan, « Sud du Soleil » ; de ce port partit un navire chargé de rapporter du verre coloré du Kaboulistan, qui commençait à être hautement apprécié à la Cour de Chine.

L'introduction officielle du Bouddhisme se fit en l'an 67 de notre ère. L'empereur Ming Ti, ayant vu en rêve une forme dorée flottant dans un halo de lumière à travers le pavillon royal, son concile lui déclara que ce devait être une apparition du Bouddha ; il expédia dans l'Inde une mission spéciale qui ramena à Lo-yang, la capitale, deux moines hindous ; ceux-ci apportaient avec eux des livres sanscrits[1] dont quelques-uns furent traduits sur-le-champ, ainsi que des tableaux représentant des personnages et des scènes bouddhiques dont les copies ornèrent bientôt les murs du palais et ceux du temple nouveau construit à cette occasion. On appela ce temple Po Ma Sseu, le « Temple du Cheval Blanc », en souvenir du cheval qui avait porté ces reliques sacrées à travers l'Asie ; quant aux deux çramana hindous, ils y vécurent jusqu'à leur mort. Dans la suite, l'idéal bouddhiste a dominé de son influence l'art chinois tout entier ; nous insisterons sur ce point quand le moment sera venu.

1. La première édition de cet ouvrage donnait : « bringing with them Pali books ». M. Pelliot (*Bulletin de l'Ecole française d'Extrême-Orient*, V. p. 216) s'était élevé contre cette mention. Les livres saints rapportés par les envoyés de Ming-ti devaient être, non en pâli, mais « en sanscrit, ou plutôt peut-être dans un des prâcrits dont le Bouddhisme « du Nord » s'est servi. » — *N. d. t.*

En 97 de notre ère, le célèbre général chinois Pan Tch'ao conduisit une armée jusqu'à Antiochia [1] ; il donna mission à son lieutenant Kan Ying de gagner, par le golfe Persique, Rome avec qui il désirait nouer des relations ; mais le lieutenant, esquivant la traversée qu'il redoutait, revint sans avoir rempli son mandat. En 166, des marchands romains parvinrent par mer à Kattigara (Cochinchine) ; on les mentionne dans les annales comme envoyés de l'empereur Antouen (Marc-Aurèle-Antonin); d'autres visites de commerçants romains furent signalées à Canton en 226, 284, etc. Cependant, la route de terre conduisant vers le nord, qui avait été coupée par la guerre avec les Parthes, se trouva rouverte et plusieurs missionnaires bouddhistes venus soit de la Parthie, soit de Samarcande, soit du Gandhâra dans l'Inde septentrionale, arrivèrent à Lo-yang.

La période des « Dynasties du Nord et du Sud », alors que du commencement de la 5ᵉ à la fin de la 6ᵉ dynastie la Chine se trouvait démembrée, marqua la pleine prospérité du Bouddhisme. Les Tartares Toba, qui dominaient au nord, en firent une religion d'État; leur histoire consacre à cet événement un livre spécial (*Wei Chou*, ch. cxiv) qui donne une intéressante description des monastères, des pagodes et des pierres sculptées de l'époque ; à ce livre s'ajoute un supplément sur le Taoïsme, sous le titre de *Houang-Lao*, c'est-à-dire la religion de Houang-Ti et Lao-Tseu. Dans le sud, l'empereur Wou Ti, de la dynastie des Leang, qui régna (502-549) à Kien-k'ang (Nanking), revêtit souvent la robe de moine mendiant et expliqua les livres sacrés de la loi dans les cloîtres bouddhistes. C'est sous son règne que Bodidharma,

1. L'auteur a sans doute en vue la ville d'Antiochia Margiana (aujourd'hui Merv), qui fut fondée jadis sur le fleuve Margus (aujourd'hui Mourghab), en Bactriane. Il est à remarquer cependant que Pan Tch'ao lui-même ne paraît pas avoir jamais dépassé les Pamirs (cf. la traduction de la biographie de Pan Tch'ao dans le *T'oung pao* de 1906, p.p. 216-245). — *N. d. t.*

fils d'un roi de l'Inde méridionale, vingt-huitième patriarche hindou et premier patriarche chinois, vint en Chine en 520 de notre ère et, après un court séjour à Canton, alla s'établir à Lo-yang. Il est souvent représenté portant le fameux pâtra, le « Saint-Graal » de la foi bouddhiste, ou traversant le Yang-tseu sur un roseau cueilli sur la rive du fleuve.

Sous la dynastie des Souei, l'empire retrouva son unité et sous la grande dynastie des T'ang (618-906), qui lui succéda, il atteignit ses limites les plus étendues. La dynastie des T'ang marque, avec celle des Han, un apogée de la « puissance mondiale » de la Chine. Plusieurs des pays de l'Asie centrale en appelèrent alors au Fils du Ciel pour les protéger contre les entreprises naissantes des Arabes [1].

Un général chinois avec une armée d'auxiliaires tibétains et népalais, s'emparait de la capitale de l'Inde Centrale (Maghada) en 648, tandis que des flottes de jonques chinoises s'embarquaient pour le golfe Persique et que le dernier des Sassanides s'enfuyait en Chine pour y trouver un refuge. Les Arabes, bientôt après, vinrent par mer à Canton, s'établirent dans quelques villes de la côte, ainsi que dans le Yun-nan, et s'enrôlèrent dans les armées impériales du nord-ouest pour servir contre les rebelles. Des missionnaires nestoriens, manichéens et juifs arrivèrent par voie de terre pendant la même période ; mais le Croissant l'emporta ; son prestige ne s'est point effacé, le nombre des mahométans chinois étant aujourd'hui évalué à plus de 25 millions.

La propagande bouddhiste fut de bonne heure très active sous les T'ang, après que les quartiers généraux de la foi eurent passé de l'Inde en Chine. Les moines hindous, expulsés de leur pays d'origine, apportèrent avec eux leurs

1. C'est vers la même époque que Charles Martel défit les Arabes à Poitiers. — *N. d. t.*

images sacrées et leurs peintures ; ils introduisirent leurs canons d'art traditionnels qui se sont maintenus sans grand changement jusqu'à nos jours. Des ascètes chinois, d'autre part, parcoururent successivement diverses parties de l'Inde pour visiter la terre sainte du Bouddha et pour brûler l'encens dans les temples les plus célèbres, étudiant le sanscrit, recueillant des reliques et des manuscrits à traduire ; c'est aux relations de leurs voyages que nous devons beaucoup de nos connaissances sur la géographie de l'Inde ancienne.

Stimulé par des influences si variées, l'art chinois fut bientôt florissant. On s'accorde généralement à considérer la dynastie des T'ang comme son âge d'or ; elle marque également l'apogée des belles-lettres et de la poésie.

Mais vers son déclin, la dynastie des T'ang fut peu à peu dépouillée de ses vastes domaines ; elle s'éteignit en 906. Les K'i-tan empiétaient sur le nord ; un royaume Tangut et un royaume Chan s'établissaient l'un au nord-ouest, l'autre au Yun-nan, et l'Annam déclarait son indépendance.

Des cinq dynasties qui se succédèrent rapidement après celle des T'ang, trois étaient d'origine turque ; on peut les passer sous silence, car elles furent de peu d'importance au point de vue de l'art [1].

En 960, la dynastie des Song réunit sous son autorité la plus grande partie de la Chine proprement dite, tout en restant privée de ses possessions extérieures. On l'a justement considérée comme un siècle d'Auguste prolongé ; elle était portée vers les lettres et vers la paix plutôt que vers les ambitions guerrières. La philosophie y fut très cultivée, on composa de vastes encyclopédies, et une multitude de com-

[1]. Ce furent les Leang, les T'ang, les Ts'in, les Han et les Tcheou postérieurs : de 907 à 960. — *N. d. t.*

mentaires sur les classiques, si bien que l'on a pu résumer cette période d'un mot : celui de Néo-Confucianisme. L'empereur et les hauts fonctionnaires firent de nombreuses collections de livres, de tableaux, d'empreintes d'inscriptions, d'antiquités de bronze et de jade, etc., dont il reste encore d'importants catalogues, bien que les collections aient depuis longtemps disparu. C'est à cette époque que l'intelligence chinoise semble avoir acquis son type le plus pur, et que l'art chinois, lentement développé, réalisa les formes qu'il conserve encore en grande partie.

La dynastie des Yuan (1280-1367) fut établie par Koubilaï Khan, petit-fils du grand guerrier mongol Genghis Khan. Les Mongols annexèrent les Turcs Ouigour, détruisirent le royaume Tangut, passèrent comme un tourbillon à travers le Turkestan, la Perse et les steppes voisines, ravagèrent la Russie et la Hongrie et menacèrent même l'existence de l'Europe occidentale. La Chine fut complètement submergée sous un flot de cavaliers nomades, ses finances furent ruinées par des émissions de papier-monnaie sans valeur et ses cités livrées à des gouverneurs étrangers nommés darughas. Un écrivain chinois contemporain décrit la ruine de l'industrie de la porcelaine à King-tö Tchen et en attribue la cause à des impôts tellement écrasants que les potiers durent quitter la vieille manufacture impériale installée dans cette ville pour aller mettre en train de nouveaux fours dans d'autres parties de la province du Kiang-si.

Marco Polo s'étonna des richesses et de la magnificence du grand Khan, dont la puissance était vraiment unique et qui s'efforçait de tirer un parti intelligent de ses conquêtes en Chine. Mais la culture qui surprenait le voyageur vénitien était antérieure à la conquête mongole ; ses racines étaient exclusivement chinoises. Le merveilleux palais de

bambou lui-même, que vit Marco Polo et que célébra Coleridge :

> *En Xanadu Kubla Khan*
> *Fit élever un dôme majesteux...*

était en réalité l'ancienne résidence d'été des empereurs des Song à K'ai-fong Fou, dans la province du Ho-nan ; ce palais fut démembré et transporté morceau par morceau pour être reconstruit dans le parc de la nouvelle capitale mongole de Chang-tou, en dehors de la Grande Muraille.

C'est à l'invasion mongole qu'il faut attribuer quelques-unes des surprenantes ressemblances que l'on a signalées entre l'art industriel de l'Asie occidentale et celui de l'Asie orientale. Pour la première fois, ces pays se trouvaient réunis sous la même domination. On dit que Houlagou Khan amena en Perse une centaine de familles d'artisans et d'ingénieurs chinois, en 1256 environ ; et d'autre part, la première porcelaine chinoise peinte est décorée de caractères arabes entourés de fleurs stylisées qui témoignent d'une forte influence persane.

Cependant, les Mongols, chassés de Chine, se retirèrent au nord du désert de Gobi en 1368 ; la même année, la dynastie des Ming fut fondée par un jeune bonze nommé Tchou Yuan-tchang. Les Mongols firent pendant quelque temps de fréquentes incursions sur les territoires voisins des frontières. Ils enlevèrent même, en 1449, un empereur de Chine qui, toutefois, fut libéré huit ans plus tard et reprit son règne sous le nouveau nom de T'ien Chouen (voyez la généalogie impériale ci-contre) : fait à remarquer, car c'est là le seul changement de *nien-hao* qu'on puisse noter au cours des deux dernières dynasties, tandis que sous les dynasties précédentes, des changements de ce genre étaient fréquents.

Les premiers Ming entretinrent des rapports avec l'ouest par voie de mer. Les règnes de Yong-lo et de Siuan-tö

Empereurs de la dynastie des Ming et des Ts'ing.

TITRE DYNASTIQUE Miao hao		TITRE DE RÈGNE Nien hao		DATE d'avènement

Dynastie des Ming.

太祖	T'ai Tsou.	洪武	Hong-wou.	1368
惠帝	Houei Ti.	建文	Kien-wen.	1399
成祖	Tch'eng Tsou.	永樂	Yong-lo.	1403
仁宗	Jen Tsong.	洪熙	Hong-hi.	1425
宣宗	Siuan Tsong.	宣德	Siuan-tö.	1426
英宗	Ying Tsong.	正統	Tcheng-t'ong.	1436
景帝	King Ti.	景泰	King-t'ai.	1450
英宗 (gouvernement repris).	Ying Tsong.	天順	T'ien-chouen.	1457
憲宗	Hien-Tsong.	成化	Tch'eng-houa.	1465
孝宗	Hiao Tsong.	弘治	Hong-tche.	1488
武宗	Wou Tsong.	正德	Tchèng-tö.	1506
世宗	Che Tsong.	嘉靖	Kia-tsing.	1522
穆宗	Mou Tsong.	隆慶	Long-k'ing.	1567
神宗	Chen Tsong.	萬曆	Wan-li.	1573
光宗	Kouang Tsong.	泰昌	T'ai-tch'ang.	1620
熹宗	Hi Tsong.	天啟	T'ien-k'i.	1621
莊烈帝	Tchouang Lie Ti.	崇禎	Tch'ong-tchen.	1628

Dynastie des Ts'ing.

世祖	Che Tsou.	順治	Chouen-tche.	1644
聖祖	Cheng Tsou.	康熙	K'ang-hi.	1662
世宗	Che Tsong.	雍正	Yong-tcheng.	1723
高宗	Kao Tsong.	乾隆	K'ien-long.	1736
仁宗	Jen Tsong.	嘉慶	Kia-k'ing.	1796
宣宗	Siuan Tsong.	道光	Tao-kouang.	1821
文宗	Wen Tsong.	咸豐	Hien-fong.	1851
穆宗	Mou Tsong.	同治	T'ong-tche.	1862
		光緒	Kouang-siu.	1875

furent marqués par les exploits d'un fameux amiral eunuque qui conduisit des jonques armées dans l'Inde, à Ceylan et en Arabie, descendit le long de la côte africaine jusqu'à Magadoxu et remonta la mer Rouge jusqu'à Jiddah, port de la Mecque. On mentionne des porcelaines céladon (*k'ing tseu*) parmi les objets emportés à la Mecque sous le règne de Siuan-tö (1426-1435) ; ce fut peut-être une de ces expéditions qui amena les vases céladons envoyés en 1487 à Laurent de Médicis par le Sultan d'Égypte. Au siècle suivant, des navires portugais et espagnols apparurent pour la première fois dans ces mers, et l'on n'y vit plus de jonques chinoises.

C'est à cette époque que commence l'histoire moderne. Nous n'en parlerons pas ici. Il nous a suffi de joindre au tableau de la dynastie des Ming une énumération des empereurs Tartares Mandchous, qui supplantèrent les Ming en 1644 et règnent encore en Chine. Le prestige des souverains actuels paraît singulièrement amoindri quand on le compare à celui de leurs illustres prédécesseurs, les K'ang-hi (1662-1722) et les K'ien-long (1736-1795). La feue impératrice douairière était hostile aux étrangers et était, en outre, peu scrupuleuse ; mais elle tenait d'une main ferme le pinceau qui signait les rouleaux autographes qu'elle distribuait à ses fidèles, et protégeait l'art national avec toute la libéralité possible.

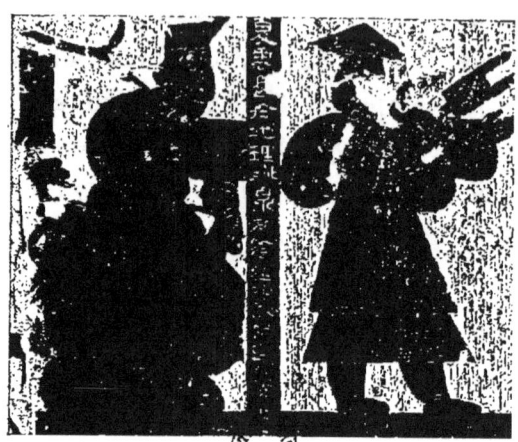

FIG. 4. — LE GRAND YU ET KIE KOUEI
Bas-relief de la dynastie des Han.

28 cent. sur 22 cent. 3/4.

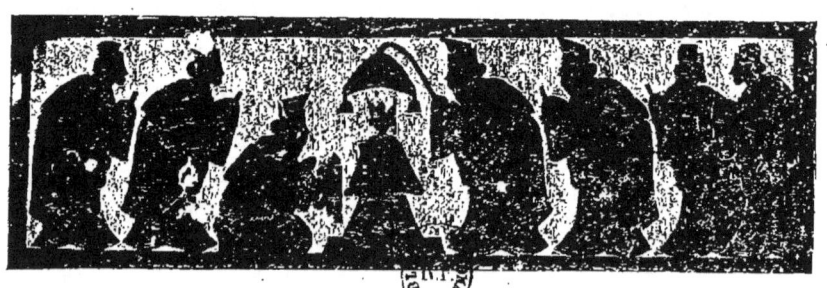

FIG. 5. — LE ROITCH'ENG DE LA DYNASTIE DES TCHEOU
Bas-relief de la dynastie des Han.

68 cent. 1/2 sur 22 cent. 3/4.

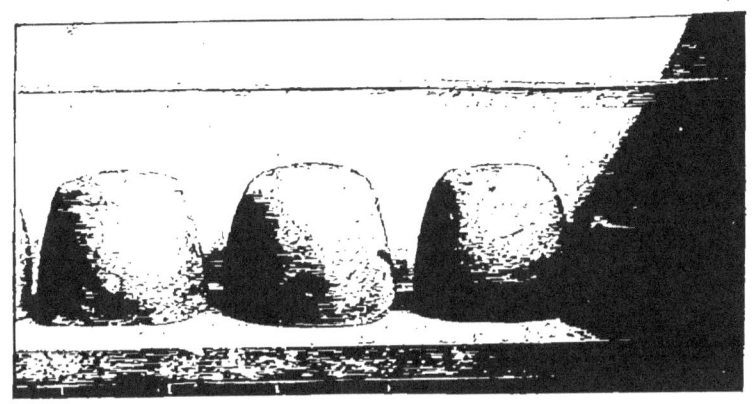

FIG. 6. — TAMBOURS DE PIERRE DE LA DYNASTIE DES TCHEOU
Temple de Confucius à Pékin.

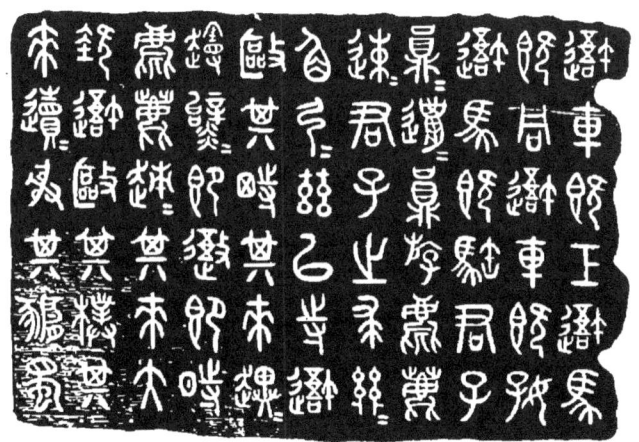

FIG. 7. — INSCRIPTION SUR UN DES TAMBOURS DE PIERRE
Temple de Confucius à Pékin.

15 cent. 1/5 sur 10 cent. 1/5.

II

LA SCULPTURE SUR PIERRE

On ne trouve point en Chine de sculptures sur pierre qui puissent être comparées, en importance ou en antiquité, aux anciens monuments de l'Égypte, de la Chaldée et de Suse. Les principaux matériaux des constructions chinoises ont toujours été le bois et la brique : la pierre ne vient généralement que comme accessoire d'architecture et pour la décoration des intérieurs.

Les débuts de la sculpture sur pierre, comme ceux de beaucoup d'autres arts du Céleste Empire, restent très obscurs, en dépit de tout ce qui a été écrit sur ce sujet, aussi bien par des érudits chinois que par des étrangers.

D'après les ouvrages chinois, l'originalité de cet art, dans ses débuts comme dans son développement, semble indiscutable ; cette opinion paraît acceptable jusqu'à preuve du contraire [1].

Les théories étrangères sont extrêmement diverses ; elles

[1]. Telle était déjà la conclusion de M. CHAVANNES. « *Quoique les documents les plus anciens* (de la sculpture sur pierre en Chine) *aient disparu*, dit-il, *il est essentiel de savoir par des textes écrits qu'il en existait dès le règne de l'empereur King (156-141 av. J.-C.), c'est-à-dire avant qu'on puisse constater l'établissement de rapports entre la Chine et les contrées occidentales. Cette considération enlève en effet tout fondement à la théorie de certains auteurs européens qui ont prétendu que cet art était une importation de l'Occident.* » (ED. CHAVANNES. *La sculpture sur pierre en Chine au temps des deux dynasties Han*, 1893, page XXIX.)

Nous citerons souvent M. CHAVANNES au cours de ce chapitre. Il est impossible d'étudier la sculpture sur pierre en Chine sans se reporter fréquemment à ses travaux. — *N. d. t.*

varient selon les idées personnelles de chaque écrivain sur les origines et sur l'évolution générale de la race chinoise.

Le D^r Legge, comme beaucoup d'autres missionnaires, prend comme point de départ le livre de la Genèse et « *suppose que la famille, ou collection de familles, — la tribu — des fils de Noé, qui donna plus tard naissance aux nations les plus nombreuses, commença son exode du côté de l'est, en partant des régions qui s'étendent entre la mer Noire et la mer Caspienne, ceci peu de temps après la confusion des langues* » ; cette tribu aurait atteint finalement la vallée du fleuve Jaune, où elle se serait rencontrée avec d'autres tribus de mœurs plus grossières qui l'y avaient précédée (leur itinéraire n'est pas aussi minutieusement tracé), et sur lesquelles elle l'aurait emporté.

M. Terrien de Lacouperie fait sortir ses fantaisistes « Bak tribes », des mêmes parages, ou à peu près — les versants méridionaux de la région caspienne — sous la conduite d'un certain Nakhunte, qui pourrait bien être l'ancien chef chinois Houang Ti ; il apporte comme preuves à l'appui un manuscrit cunéiforme akkadien et plusieurs citations des anciennes annales dont il donne l'énumération complète dans son livre *Western Origin of the Early Chinese Civilisation* (1894).

Perrot et Chipiez, dans leur *Histoire des Arts anciens de l'Égypte, de la Chaldée et de l'Assyrie*, etc., soutiennent une opinion totalement opposée. « *Pendant la période qui nous occupe, disent-ils, la Chine aurait aussi bien pu se trouver dans la planète Saturne, étant donnée la place qu'elle tient dans l'antiquité ; il est donc inutile d'en parler désormais, sauf peut-être de temps à autre à titre d'exemple.* »

La vérité doit se trouver entre ces deux extrêmes, mais ce n'est point ici le lieu de concilier des autorités si opposées.

Les caractères si particuliers de l'écriture chinoise sem-

bleraient du moins être d'origine et de développement purement indigènes. Les érudits chinois reconstituent soigneusement et correctement les phases principales de son évolution : comment les dessins primitifs (*wen*) d'objets et de qualités furent d'abord employés seuls ou combinés entre eux ; comment ils furent dans la suite employés phonétiquement pour d'autres monosyllabes de son analogue, jusqu'au moment où on s'accorda finalement pour affixer ou préfixer un radical ou déterminatif, afin de distinguer les mots de même son mais de sens différent. Ce dernier principe est celui d'après lequel ont été formés les caractères multiples (*tseu*) du lexique chinois, composés comme ils le sont d'un *radical* qui détermine le sens et d'une *phonétique* qui suggère le son ; c'est selon ce même principe que doivent être tracés tous les caractères nouvellement inventés.

Les érudits chinois professent une véritable vénération à l'égard des manuscrits, au point de payer des hommes pour réunir tous les fragments épars de manuscrits ou d'imprimés, afin de les brûler ensuite avec toute la pompe convenable. La Chine range l'écriture parmi les beaux-arts et place même au-dessus du peintre le calligraphe qui sait écrire élégamment, en traits larges et vigoureux, d'un pinceau coulant et facile. Elle entoure du plus profond respect les antiquités de pierre et de bronze qui portent des inscriptions ; sous ce titre *Corpus Inscriptionum*, ont été publiés depuis un millier d'années une longue série d'ouvrages dont la bibliographie remplirait des pages nombreuses.

Il existe deux dictionnaires d'écriture ancienne, indispensables à l'amateur d'antiquités ; c'est d'abord le *Chouo wen*, compilé par Hiu Chen, en l'an 100 de notre ère, pour servir à déchiffrer les vieux textes sculptés sur des tablettes de bambou ; il avait été enterré pour échapper à la destruction générale ordonnée par Ts'in Che Houang ; on l'exhuma sous la dynastie des Han, lorsque la littérature cessa d'être pros-

crite. C'est ensuite le *Chouo wen kou tcheou pou*, publié en 1884 par Wou Ta-tch'eng, haut fonctionnaire et célèbre érudit contemporain; la préface est de P'an Tsou-yin, président du ministère des Châtiments, un autre célèbre collectionneur d'antiquités ; cet ouvrage réunit quelque 3500 caractères d'écriture des Tcheou (1122-249 av. J.-C.), fidèlement reproduits en fac-similé sur les originaux de pierre et de bronze, ainsi que d'après les cachets et les poteries de l'époque.

Les antiquités les plus appréciées de la dynastie des Tcheou sont dix tambours de pierre, qui se trouvent aujourd'hui dans les deux ailes de l'entrée principale du temple de Confucius, à Pékin, où ils furent placés en 1307 par Kouo Cheou-king, célèbre ministre et astronome des règnes de Koubilaï Khan et de son successeur. Ce sont en réalité des galets de montagne, grossièrement sculptés en forme de tambours, de 90 centimètres de haut environ ; on les trouvera reproduits (fig. 6) d'après une photographie prise à Pékin par M. J. Thomson, le savant photographe, attaché maintenant à la Société royale de géographie[1]. L'illustration montre comment le tambour de droite a été tronqué et creusé pour servir de mortier à broyer le grain ; il perdit ainsi près de la moitié de son inscription ; il y est fait allusion en des vers connus du célèbre poète Han Yu, écrits en 812, et gravés sur une stèle de marbre érigée dans le temple de Confucius par l'empereur K'ien Long, qui les fit suivre d'une ode laudative de sa composition.

Ces tambours de pierre furent découverts dans la première partie du VIIe siècle ; ils gisaient à demi ensevelis sous terre, dans le voisinage de Fong-siang Fou, ville de la province du Chàn-si, au sud des collines nommées K'i chan

[1]. Nous devons adresser l'expression de notre vive gratitude à M. Thomson qui, par les figures 6, 24, 27, 33, 37, 44, 64 et 65, a apporté une contribution généreuse à notre série d'illustrations.

qui donnent leur nom à la ville du district, K'i-chan Hien[1].
On les plaça dans le temple de Confucius, à Fong-siang Fou,
en 820 environ de notre ère. Quand l'empereur (dynastie
des Song), s'enfuyant devant les Tartares K'i-tan[2], arriva
dans la province du Ho-nan où il fonda une nouvelle capitale,
une vaste salle fut spécialement construite dans le grand
palais neuf terminé en 1119, pour y exposer les tambours ;
un édit avait décidé que les inscriptions seraient remplies
d'or comme signe de leur valeur, et pour empêcher en
même temps qu'en prenant des estampages on les détériorât
davantage à coups de maillet[3].

Mais ils n'y restèrent que quelques années, car les Tartares Jou-tchen[4] saccagèrent la ville en 1126, enlevèrent l'ins-

[1]. T'ai Wang, ancêtre des Tcheou, se transporta dans cette localité en 1325 avant Jésus-Christ ; elle resta capitale de l'Etat Tcheou jusqu'à l'époque de Wen Wang qui, dit-on, aménagea au sud du mont K'i, un parc de chasse entouré d'un mur de 70 *li* carrés, qu'on suppose être le « grand parc » de notre inscription (fig. 7).

[2]. Les K'i-tan, peuplade que l'on trouvait à l'origine en deçà et au delà de la frontière ouest de la Mandchourie méridionale, ont à deux reprises régné sur diverses parties de la Chine. De la fin du xe jusqu'au commencement du xiie siècle, ils ont occupé toute la Chine du Nord. C'est vers ce moment que l'Europe commença à désigner la Chine sous le nom de Kathay ou Cathay. — *N. d. t.*

[3]. Les Chinois obtiennent des empreintes d'inscriptions au moyen de feuilles de papier fin, résistant et adhérent, mouillées et appliquées de façon égale sur la surface de la pierre ou du bronze. On applique d'abord le papier à coups de maillet de bois, en ayant soin d'interposer un morceau de feutre pour ne point abîmer l'objet, et on le pousse ensuite dans tous les creux au moyen d'un pinceau aux longues soies douces. Si le papier se déchire pendant l'opération, un petit tampon de papier humide cachera la fente et remplira parfaitement le vide. Aussitôt que le papier est suffisamment sec, on le frotte également et légèrement avec un coussinet bourré de soie ou de coton, trempé dans de l'encre de Chine réduite en poudre. Lorsqu'on l'enlève enfin, il porte une empreinte durable et parfaite de l'inscription ; celle-ci naturellement, apparaît en relief blanc sur un fond rouge ou noir selon la couleur du bâton d'encre.

[4]. Les Jou-tché, Jou-tchi ou Jou-tchen, Tongouses, ancêtres des Mandchous actuels ; les empereurs Song eurent l'imprudence de les appeler à leur secours contre les K'i-tan ; les Jou-tchen en profitèrent pour s'établir solidement dans la Chine septentrionale, et en 1127 les Song se virent forcés de leur abandonner toute la moitié de leur empire au nord du fleuve Bleu.
Leur roi Hi-tsong, voulant se concilier ses nouveaux sujets Chinois, alla

cription d'or et emportèrent les tambours dans leur propre capitale, le Pékin moderne.

Les inscriptions qui se trouvent sur les tambours de pierre comprennent une série de dix odes ; chacune d'elles est gravée en entier, sur chaque tambour ; ces odes sont composées de stances rimées en vers irréguliers, dans le style des odes de la période primitive des Tcheou recueillies dans le *Che Ching*, le *Livre des Vers* compilé par Confucius. Elles célèbrent une partie de chasse et de pêche faite par l'empereur dans le pays où l'on découvrit les tambours et content comment les routes avaient été restaurées et les cours d'eau nettoyés, pour permettre une grande battue exécutée par des troupes de guerriers, sous le commandement des princes féodaux spécialement mandés à cette occasion. Le numéro cyclique du *jour* est donné en une ligne mais rien n'indique l'année ; les Chinois compétents diffèrent malheureusement sur l'évaluation de la date. Cette date doit en tout cas être antérieure à l'an 770 avant Jésus-Christ, qui marque, ainsi que nous l'avons vu, le transfert de la capitale des Tcheou vers l'est, à Lo-yang, et la cession de leur territoire ancestral à l'État de Ts'in, qui se développait alors et devait les supplanter dans la suite. Les plus anciennes autorités attribuaient généralement les inscriptions — et cela pour des raisons exclusivement littéraires — au règne de Siuan Wang (827-782 av. J.-C.) ; mais divers érudits compétents les ont fait récemment remonter à Tch'eng Wang (1115-1079) ; cette opinion paraît fondée.

Les *Annales sur Bambou* et les *Annales de Lou* mentionnent toutes deux une grande expédition de chasse au sud

visiter en personne les salles et le collège de Confucius à qui il décerna les honneurs royaux. Koubilaï Khan (Hou-pi-lie) devait en cela suivre son exemple. (Cf. notamment le P. Louis Gaillard : *Nankin d'alors et d'aujourd'hui, aperçu historique et géographique, passim.*) — *N. d. t.*

du Mont K'i, au printemps de la sixième année de Tch'eng Wang, à son retour d'une expédition militaire à la rivière Houai, dans l'est ; on suppose, non sans raison, que c'est à cette occasion que fut gravée l'inscription sur les tambours. Le caractère archaïque de l'écriture et ses analogies avec des inscriptions de la même époque sur des vases de bronze récemment exhumés, tendent à fortifier cette opinion, bien qu'elle ne soit pas universellement acceptée. Bref, laissant de côté la question de la date exacte, on peut ranger à coup sûr les tambours de pierre parmi les antiquités primitives de la dynastie des Tcheou[1].

Nous reproduisons (fig. 7) un fac-similé de la première des dix inscriptions, pris sur l'une des empreintes de la dynastie des Sung, et plus tard gravé sur pierre, au collège de Hang tcheou, par le grand vice-roi et érudit Yuan Yuan (1764-1849). La traduction en est à peu près la suivante :

> *Nos chariots étaient lourds et forts,*
> *Nos attelages faits de coursiers bien couplés,*
> *Nos chariots étaient brillants et éclatants,*
> *Nos chevaux vigoureux et luisants.*
>
> *Les nobles s'assemblèrent en foule pour la chasse,*
> *Et chassèrent tout en fermant le cercle.*
> *Les biches et les cerfs couraient en bondissant*
> *Et les nobles les serraient de près.*
>
> *Tirant nos arcs de corne polie*
> *Et ajustant des flèches à la corde,*
> *Nous les poursuivions à travers les montagnes ;*
> *Les sabots de la chasse sonnaient,*
> *Et ils (les animaux ?) s'attroupaient en masse serrée*
> *Tandis que les conducteurs retenaient leurs chevaux.*

1. M. CHAVANNES, dans son compte rendu du présent ouvrage (*T'oung pao*, série II, vol. VI, p. 118), fait remarquer que tous les épigraphistes chinois ne sont pas d'accord sur l'attribution de ces tambours à la dynastie Tcheou. Tcheng Ts'iao et Yang Chen en particulier pensent qu'ils ont été gravés par un roi de Ts'in postérieur au roi Houei-wen (337-311 av. J.-C.). — *N. d. t.*

Biches et cerfs continuèrent de fuir, rapides,
Jusqu'au moment où ils atteignirent le grand parc de chasse ;
Nous lançâmes nos chars à travers la forêt
Et, comme nous les découvrions un par un,
Nous frappions à coups de flèche le sanglier sauvage et l'élan.

Si nous passons maintenant aux figures sculptées qui décoraient les murs des monuments et des tombeaux, nous en trouvons des mentions fréquentes dans la littérature primitive. La vie de Confucius relate une visite du philosophe faite en 517 avant Jésus-Christ à la cour des Tcheou, à Lo-yang, au cours de laquelle il vit sur les murs de la salle de Lumière, où les princes féodaux étaient reçus en audience, les portraits de Yao et de Chouen, avec des paroles de louange ou de blâme inscrites sur chaque portrait, et un tableau montrant Tcheou Kong accompagnant en qualité de ministre son petit-neveu Tch'eng Wang (fig. 5).

« *Maintenant, s'écria Confucius, je connais la sagesse du duc de Tcheou et je comprends comment sa maison parvint à l'empire ; nous voyons l'antiquité comme dans un miroir et nous pouvons appliquer ses leçons à l'époque actuelle.* »

Dès le IIe siècle avant Jésus-Christ, d'autres écrivains parlent de temples ancestraux, de tombeaux de princes et de hauts fonctionnaires, situés dans les provinces du Sseutch'ouan, du Hou-pei et du Chan-tong, et qui contenaient des sculptures en creux et des bas-reliefs sculptés, représentant toutes sortes de scènes, terrestres et célestes, historiques et mythologiques.

Les exemplaires les plus connus qui nous soient parvenus proviennent de deux localités de la province du Chan-tong et sont respectivement attribuées au premier siècle avant Jésus-Christ et au second siècle de notre ère. Des estampages pris sur les pierres par le procédé que nous avons décrit circulent à travers la Chine, à l'usage des érudits ; ils

FIG. 8. — SCULPTURE SUR PIERRE. HIAO T'ANG CHAN
1ᵉʳ siècle av. Jésus-Christ.

76 cent. 1/5 sur 33 cent.

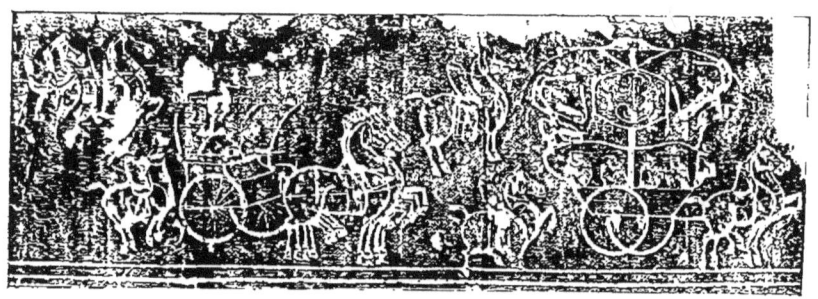

FIG. 9. — SCULPTURE SUR PIERRE. HIAO T'ANG CHAN
1ᵉʳ siècle av. Jésus-Christ.

96 cent. 1/2 sur 33 cent.

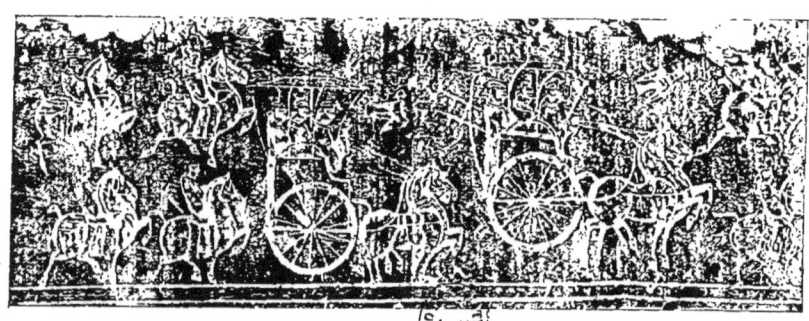

FIG. 10. — SCULPTURE SUR PIERRE. HIAO T'ANG CHAN
1ᵉʳ siècle av. Jésus-Christ.

96 cent. 1/2 sur 33 cent.

FIG. 11. — DRAGON SCULPTÉ
1ᵉʳ siècle av. Jésus-Christ.

76 cent. 1/4 sur 30 cent. 1/2.

FIG. 12. — PHÉNIX SCULPTÉS ETC.
1ᵉʳ siècle av. Jésus-Christ.

91 cent. 1/2 sur 25 cent. 1/2.

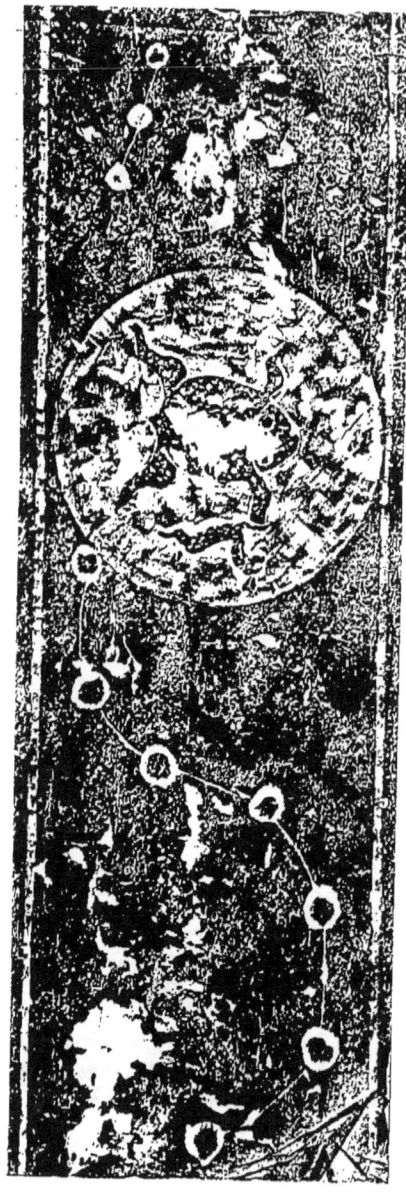

FIG. 13. — LA LUNE ET DES CONSTELLATIONS

1ᵉʳ siècle av. Jésus-Christ.

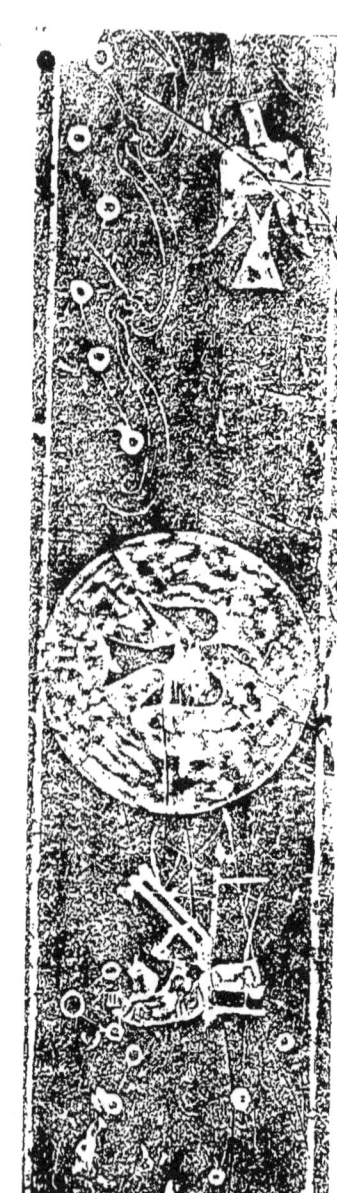

61 cent. sur 22 cent. 3/4.

FIG. 14. — LE SOLEIL ET DES CONSTELLATIONS

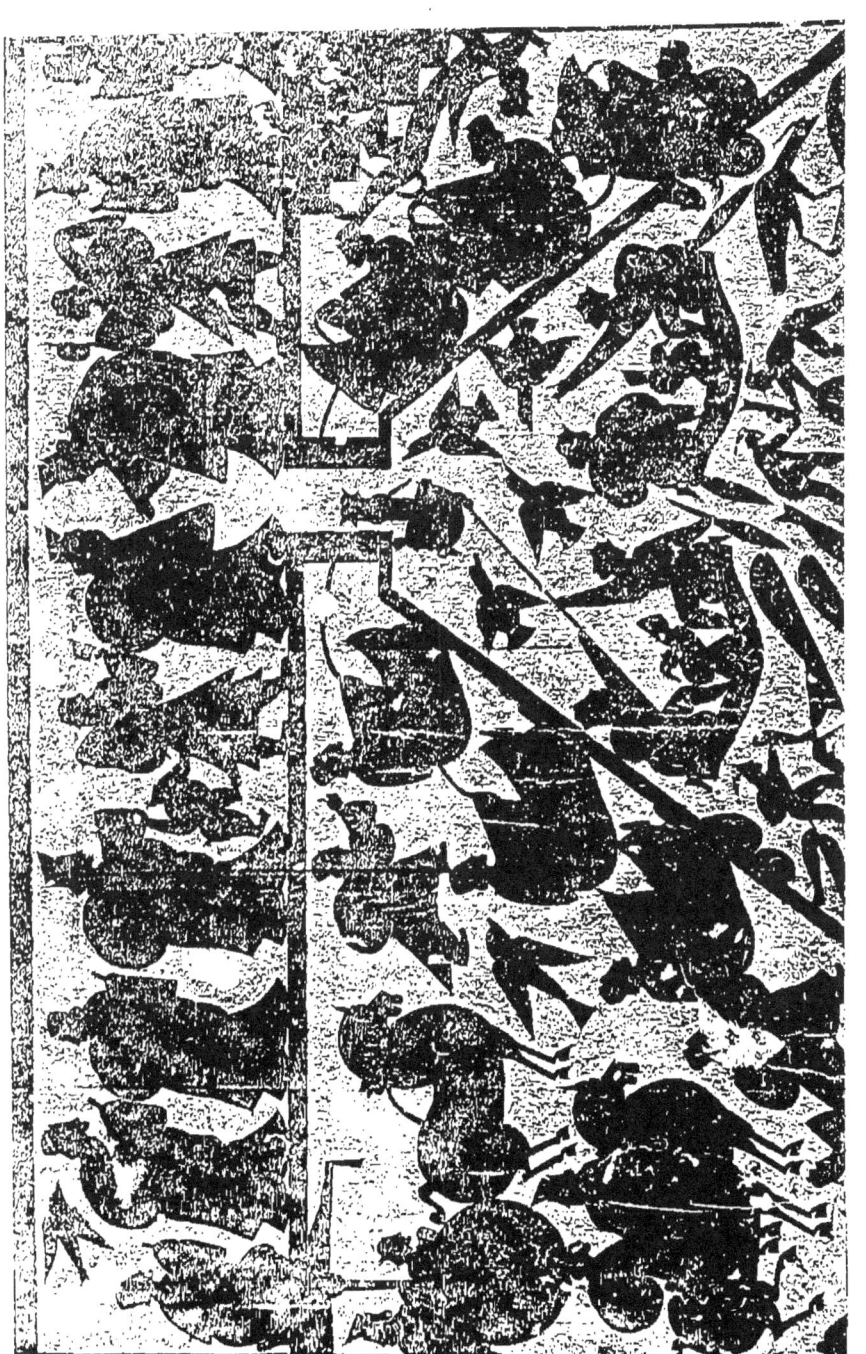

FIG. 15. — DÉCOUVERTE DU TRÉPIED DE BRONZE DANS LA RIVIÈRE SSEU
Bas-relief de la dynastie des Han.

forment un recueil d'environ 80 feuilles, reproduites en tout ou en partie dans plusieurs ouvrages d'archéologie indigène[1].

Les plus anciennes séries comprennent huit panneaux de pierre, trouvés sur la montagne appelée Hiao-t'ang-chan, à 60 *li* environ au nord-ouest de la ville de Fei-tch'eng Hien, dans la province du Chan-tong. Les figures ne sont gravées que peu profondément quand on les compare aux bas-reliefs plus hardis des dernières séries; mais les oiseaux et les autres détails sont souvent dessinés avec un sentiment singulièrement naturaliste. Il n'existe point de témoignage contemporain quant à la date, mais les *graffiti* laissés par les premiers pèlerins qui se rendirent aux tombeaux confirment la date que lui attribuent généralement les archéologues chinois : la fin de la première dynastie des Han, c'est-à-dire le Ier siècle avant Jésus-Christ. Le premier de ces *graffiti*, gravé dans la sixième pierre, est ainsi conçu :

1. On me permettra de rappeler ici que je fus sans doute le premier à apporter en Europe un de ces recueils ; je le présentai au Congrès orientaliste de Berlin en 1881 ; deux des feuilles furent ensuite photographiées au South Kensington Museum sur la demande de Sir Philip OWEN qui avait conseillé vivement, mais sans succès, la publication de la série entière. Le lieutenant D. MILLS, au cours d'un voyage en 1886, vit les pierres, abritées dans le bâtiment qui, environ un siècle auparavant, avait été affecté à leur conservation par les autorités locales; il apporta en Angleterre une autre série d'empreintes dont il fit don au British Museum. Le professeur E. CHAVANNES visita également cette région en 1891 et publia toute la collection accompagnée d'un savant commentaire en un volume, intitulé *La sculpture sur pierre en Chine au temps des deux dynasties Han*, édité à Paris en 1893, sous les auspices du ministère de l'Instruction publique et des Beaux-Arts. — *N. d. l'a.*

— M. Philippe BERTHELOT se rendit à son tour aux tombes de la famille Wou vers 1904, et en rapporta des estampages, au cours d'une mission qui lui permit en outre de recueillir de curieux documents à Si-ngan-fou, au défilé de Long-men, et à K'ai-fong-fou.

Dans son ouvrage déjà cité (p. XXXIII), M. CHAVANNES rappelle que l'érudit Yuan Yuan donna la première description complète des bas-reliefs du Hiao-t'ang-chan et des tombes de la famille Wou dans son *Recueil des inscriptions sur métal et sur pierre du Chan-tong*.

En 1907, M. CHAVANNES a visité, pour la seconde fois, les tombes de la famille Wou ; il en a publié de nouveau les estampages dans l'album de sa *Mission archéologique dans la Chine septentrionale*, paru à la fin de l'année 1909. — *N. d. t.*

« *Le 24ᵉ jour du 4ᵉ mois de la 4ᵉ année (129 de notre ère) de l'époque de Yong-kien, Chao Chan-kiun de T'o-yin, dans la province de P'ing-yuan, vint visiter ce monument; il se prosterna en signe de gratitude pour l'influence éclatante et sacrée dont il fut illuminé.* »

Nous ne pouvons reproduire entièrement les panneaux, mais un ou deux fragments suffiront pour montrer le style des diverses scènes qui y sont figurées ; elles vont de la représentation de divinités taoïstes et d'animaux mythologiques à celle de batailles, avec des archers tartares vêtus de fourrures et portant des bonnets de feutre pointus, à la Scythe ; on y voit encore des scènes de chasse et de cuisine, des processions portant des tributs, des épisodes historiques et légendaires, etc. Des fragments de l'une des processions sont reproduits dans les figures 8, 9, 10. Nous voyons, au milieu de la figure 9, le « Grand Roi » — *Ta Wang* — assis sur un chariot traîné par un attelage de quatre chevaux de front, harnachés ; sur le joug recourbé des chevaux est juché un phénix au-dessous duquel passent les rênes ; en avant se trouve un grand chariot à deux chevaux, recouvert d'un dais reposant sur une perche centrale à têtes de dragons, et qui porte deux musiciens jouant sur un tambour de cuir auquel sont suspendues des clochettes de métal, puis, outre le conducteur, un groupe de quatre musiciens soufflant dans des flûtes de Pan ; ce chariot rappelle celui qui, au vieux temps, accompagnait le général à la bataille et où, dit-on, le tambour sonnait l'attaque, et les cloches, la retraite.

Deux chariots viennent encore traînés par un couple de chevaux (fig. 10) ; le premier est armé des têtes de lances fourchues, en bronze, semblables à des hallebardes (*ko*), tandis qu'une arme spéciale à cette époque ressort par derrière ; des armes analogues sont entre les mains des hommes à pied qui conduisent le cortège (fig. 8) ; ils portent en plus de

courtes épées à leur ceinture. Les cavaliers ont des selles, des tapis de selle en cuir et des étriers[1]; les queues de leurs chevaux sont nouées, selon la mode qui règne encore en Chine ; les vides sont remplis çà et là par des oiseaux qui volent dans la direction du cortège.

Nous avons choisi les deux fragments suivants pour les reproduire parce qu'on y voit la première représentation connue du dragon chinois, *long*, et du phénix *fong-houang*. Le dragon cornu de la figure 11, avec son corps de serpent écailleux, ses quatre pattes et ses ailes rudimentaires est en train de poursuivre un rat qui n'est pas visible sur le panneau ; il est placé entre des bandes ornementales de dessin primitif, l'un semé de « *cash*[2] », l'autre de motifs en losanges. Les phénix de la figure 12, intermédiaires entre le paon et le faisan argus, sont appaturés par un singe sur le toit d'un pavillon à deux étages, dont on ne voit dans l'illustration que le plus élevé, occupé par la Si Wang-mou et ses courtisans ; le phénix est toujours représenté comme le roi de la gent emplumée. Parmi les autres oiseaux, on peut reconnaître à gauche une oie sauvage, tandis qu'à droite un épervier fond sur un lièvre.

Les gravures 13 et 14 représentent le soleil et la lune avec des attributs mythologiques : ces deux astres sont appliqués sur des bandes parsemées de constellations, dont les étoiles sont réunies par des lignes selon la mode chinoise[3].

La lune est habitée par le crapaud et le lièvre, dessinés dans la figure 13 en traits réalistes, et dont le corps est marqué d'un pointillé. Selon d'anciennes légendes, Tch'ang-O, femme du « seigneur Archer », du temps de l'antique em-

1. Il semble qu'il y ait ici une légère inexactitude ; aucun des cavaliers figurés sur les pierres du Hiao t'ang chan n'a d'étriers. — *N. d. t.*

2. Motifs en forme de pièce de monnaie. — *N. d. t.*

3. Ces gravures n'ont pas été reproduites par M. Chavannes ; l'éditeur explique, en effet, dans une note, qu'elles ne lui arrivèrent pas à temps.

pereur Yao, vola à son mari le breuvage d'immortalité et s'enfuit dans la lune où elle fut changée en crapaud ; le crapaud mythologique dans l'art chinois ultérieur n'a que trois pattes ; ici il en a quatre. D'après une légende bouddhique plus récente, le lièvre offrit son corps en sacrifice volontaire, étendu sur un tas d'herbe sèche; sa récompense fut de se voir transporté dans la lune[1]. Dans d'autres parties de ces bas-reliefs, on voit le lièvre affairé autour d'un mortier et d'un pilon, en train de broyer des herbes ; les herboristes taoïstes doivent toujours cueillir les ingrédients nécessaires pour composer leur élixir de vie dans les montagnes et à la lumière de la pleine lune.

Le corbeau rouge à trois pattes habite le disque solaire ; il est l'origine du symbole *triquetra* des bronzes antiques. Houai-nan tseu, qui mourut en 122 avant Jésus-Christ, petit-

[1]. Cette légende est rapportée dans les *Mémoires sur les contrées occidentales* de Hiuan-tsang (646 apr. J.-C.) :

« *Un renard, un singe et un lièvre s'étaient liés d'une étroite amitié; le maître des dieux prit la forme d'un vieillard et vint lui demander à manger; le renard lui apporta une carpe; le singe, des fruits; le lièvre ne trouva rien. Le vieillard le réprimanda.*

« *Le lièvre entendant ces paroles sévères, parla ainsi au renard et au singe: Amassez une quantité de bois et d'herbe, je ferai alors quelque chose. A ces mots, le renard et le singe coururent à l'envi et apportèrent des herbes et des branches. Lorsqu'ils en eurent fait un monceau élevé et qu'un feu ardent allait s'élever, le lièvre dit : O homme plein d'humanité, je suis petit et faible ; et comme je n'ai pu trouver ce que je cherchais, j'ose offrir mon humble corps pour vous fournir un repas. — A peine avait-il cessé de parler qu'il se jeta dans le feu et y trouva aussitôt la mort. — A ce moment, le vieillard prit son corps de roi des dieux (Çakra), recueillit les ossements du lièvre, et après avoir poussé longtemps de douloureux soupirs, il dit au renard et au singe : Comment a-t-il été le seul qui ait pu faire un tel sacrifice ? Je suis vivement touché de son dévouement ; et pour n'en pas laisser périr la mémoire, je vais le placer dans le disque de la lune, afin que son nom passe à la postérité. C'est pourquoi tous les Indiens disent que c'est depuis cet événement qu'on voit un lièvre dans la lune* » (trad. JULIEN).

Se fondant sur ce texte, M. MAYERS (*Chinese Reader's manual*, n° 724) a soutenu que la légende du lièvre dans la lune avait été apportée de l'Inde en Chine par l'intermédiaire du Bouddhisme. M. CHAVANNES (*op. cit.*, p. 80) combat cette opinion, et à l'aide d'autres textes chinois, antérieurs à l'introduction du Bouddhisme dans le Céleste Empire, démontre que la légende du lièvre ainsi que celle du crapaud, existaient en Chine avant que ce pays ne commençât à entretenir des relations avec l'Inde. — *N. d. t.*

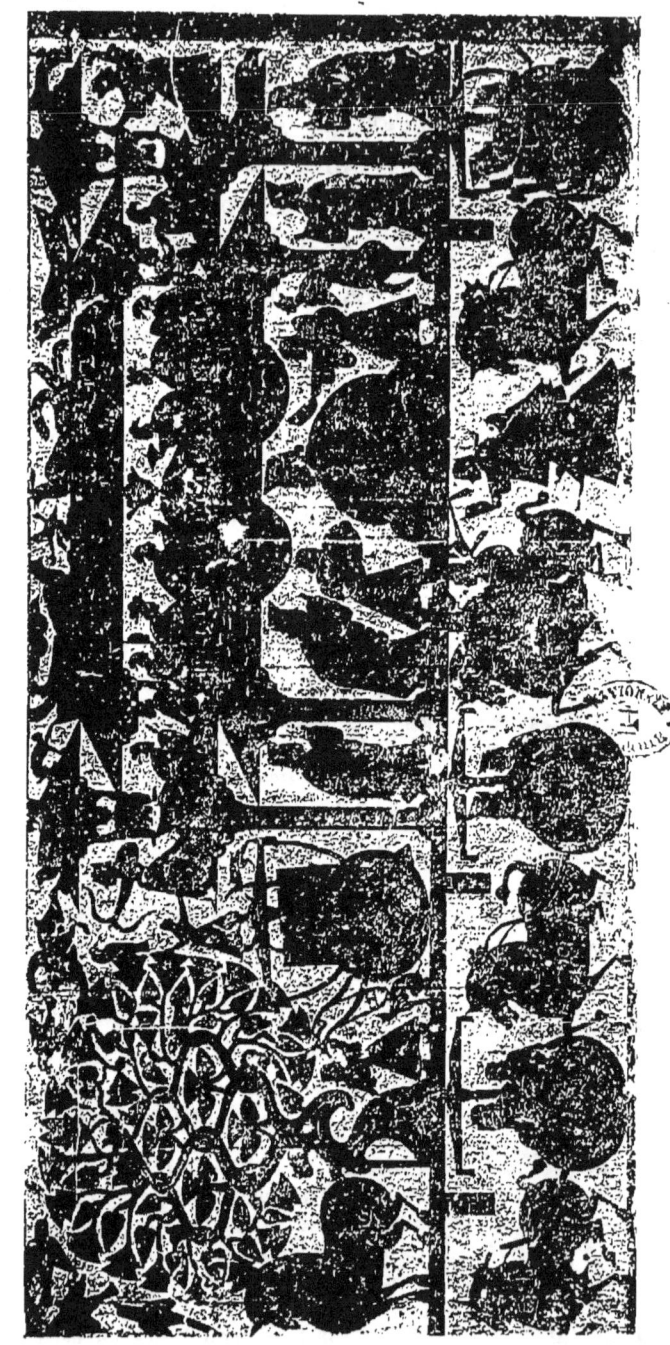

FIG. 16. — RÉCEPTION DU ROI MOU PAR LA SI WAN MOU, ETC.
Bas-relief de la dynastie des Han.

1 m. 22 cent. sur 61 cent.

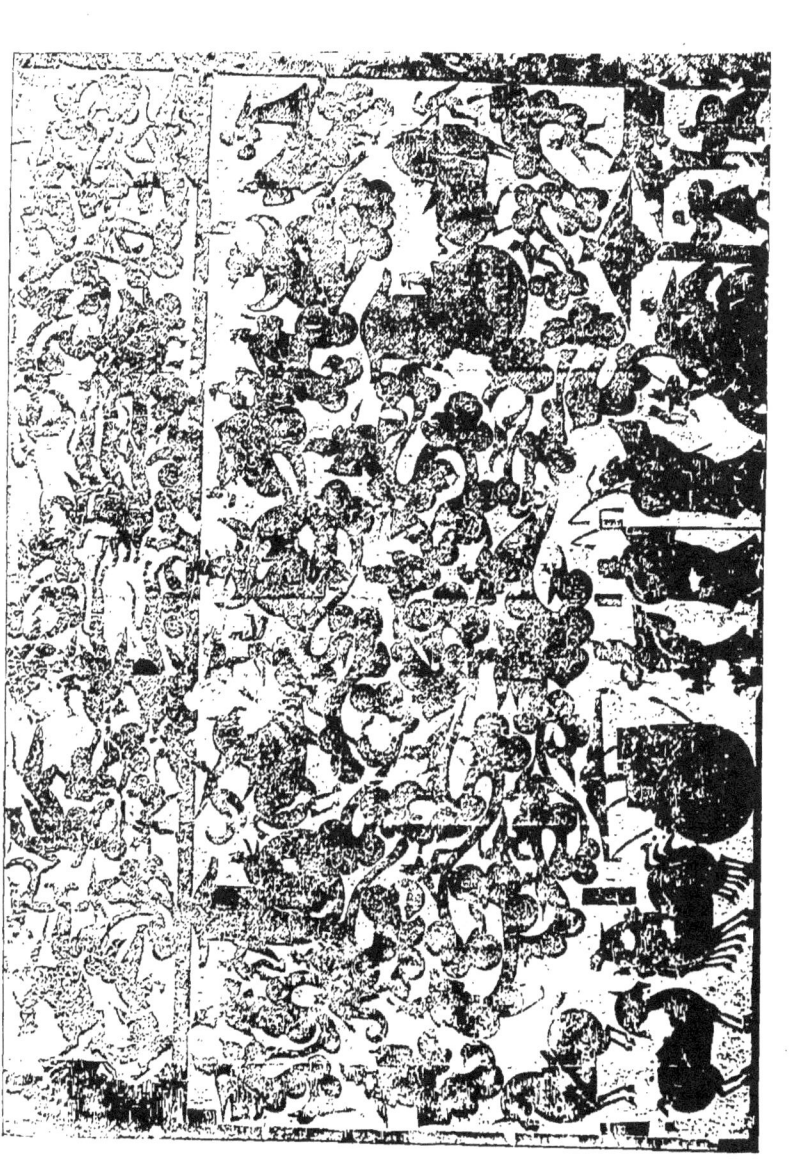

FIG. 17. — DEMEURE AÉRIENNE DE DIVINITÉS TAOISTES
Bas-relief de la dynastie des Han.

1 m. 22 cent. sur 91 cent. 1/2.

FIG. 18. — GRAVURE SUR PIERRE DE LA FIN DU XI^e SIÈCLE
Reproduisant les coursiers sculptés en bas-relief qui furent placés auprès
de la tombe de l'Empereur T'ai tsong mort en 649.

152 cent. 1/2 sur 91 cent. 1/2.

FIG. 19. — FIGURE DE PIERRE COLOSSALE
Tombeaux des Ming. xv^e siècle.

fils du fondateur de la dynastie des Han et sectateur ardent du Taoïsme, dit que le corbeau rouge possède trois pattes, parce que le nombre trois est l'emblème du principe mâle dont le soleil est l'essence[1]. L'oiseau vole souvent jusqu'à la terre afin de s'y nourrir de la plante d'immortalité, comme on peut le voir dans le bas-relief.

Parmi les constellations reproduites, on reconnaîtra la Tisserande sous les traits d'une jeune fille travaillant au métier[2], avec trois étoiles au-dessus de sa tête, qui sont α, η et γ de la Lyre. La constellation de sept étoiles qui se trouve à gauche de la lune est la Grande Ourse, qui occupe une situation de choix dans le ciel taoïste comme étant le siège de leur divinité suprême, Chang Ti, autour de qui tous les autres dieux-étoiles tournent pour lui rendre hommage; dans un autre bas-relief, elle figure comme trône aérien de Chang Ti : celui-ci répond aux prières d'une troupe de pèlerins, qui lui demandent aide et protection contre l'apparition d'une comète qu'un esprit porte devant lui[3].

1. Tchang-Heng, auteur d'un traité astronomique, dit à ce sujet :
« *Le soleil est le principe de l'essence* yang *(principe mâle, exprimé par le nombre trois) ; en se resserrant, il produit un oiseau qui a la forme d'un corbeau et qui a trois pattes. La lune est le principe de l'essence* yin *(principe femelle, exprimé par le nombre deux); en se resserrant, elle produit des animaux qui ont la forme d'un crapaud et d'un lièvre.* » (Cité par M. Chavannes.)
Une école philosophique prétendait expliquer tous les phénomènes de l'univers par l'action et la réaction de ces deux principes. C'est ainsi, assurait-elle, que lorsque le principe *yang* ne peut sortir et que le principe *yin* l'opprime, il se produit un tremblement de terre; lorsque le *yong* a perdu son rang et se trouve sous le *yin*, les sources tarissent, etc... (Cf. *Mémoires historiques de Sseu-ma Ts'ien*, trad. Chavannes, t. I, p. 279. — N. d. t.
2. Tong Yong, à la mort de son père n'avait pas d'argent pour l'ensevelir et se vendit comme esclave afin de pouvoir faire les frais des funérailles. Il rencontra une belle femme qui lui dit qu'elle voulait l'épouser ; mais son maître exigea trois cents pièces de soie brodée pour lui rendre la liberté. En un mois la femme fit cet immense ouvrage ; puis elle s'en alla après avoir dit à Tong Yong : — « *Je suis la Tisserande du Ciel; parce que vous avez eu de la piété filiale, l'empereur du Ciel m'a ordonné d'aller vous aider et de payer votre rançon.* » (Chavannes, *op. cit.* p. 25, d'après Mayers.) — N. d. t.
3. L'auteur fait allusion ici à un des bas-reliefs des chambrettes funéraires de la famille Wou (Chavannes, *Sculpture sur pierre*, pl. XXXII; *Mission archéologique*, pl. LXIX). Mais l'explication qu'il en donne peut être contestée. — N. d. t.

Le second groupe de bas-reliefs provient de l'antique sépulture de la famille Wou, située à seize kilomètres environ au sud de Kia-Siang-Hien, qui se trouve aussi dans le Chan-tong. Cette famille prétendait descendre de Wou, l'un des rois les plus fameux de la dynastie des Chang, d'après une inscription gravée sur la stèle commémorative de Wou Pan qui mourut en l'an 145 de notre ère, stèle que l'on découvrit à la même place. Trois tombes distinctes ont été mises au jour, et les pierres sculptées qu'on y trouva sont conservées dans un monument consacré à cet usage en 1787. Devant le bâtiment se dressent deux piliers de pierre carrés; ils n'ont pas été touchés; l'un d'eux porte un panneau avec l'inscription suivante :

« *Dans la première année* kien-ho (*147 de notre ère*), *l'année cyclique* ting-hai, *et dans le troisième mois qui commença par le jour* keng-siu, *le quatrième jour* kouei-tch'eou, *les fils pieux,* Wou Che-kong *et ses plus jeunes frères* Souei-tsong, King-hing *et* K'ai-ming, *érigèrent ces piliers, travaillés par le sculpteur* Li Ti-mao, *dit* Mong-fou, *au prix de 150.000 pièces de monnaie.* Souen-tsong *fit les lions qui coûtèrent 40.000* « cash » *etc.* »

Les lions ont disparu, mais on a découvert au même endroit quelques autres stèles à peu près contemporaines, de sorte que l'on peut en toute confiance placer l'origine de ces bas-reliefs vers le milieu du second siècle de notre ère.

L'une des plus petites pierres exhumées (fig. 1) est sculptée en trois panneaux, avec trois scènes différentes.

Le panneau supérieur représente « l'homme fort » de l'histoire de Chine, le conducteur de char qui arracha le dais de sa voiture, le saisit par le bâton et en abrita son seigneur blessé à terre; cependant l'ennemi, son arc à la main, accompagné par deux serviteurs tenant des tablettes, vient le féliciter de sa fidélité.

Sur le panneau du milieu on a figuré l'une des tentatives de meurtre historiques, si vigoureusement contées dans les annales de la dynastie des Han par le « Père de l'Histoire », Sseu-ma Ts'ien. King K'o fut envoyé par Tan, prince héréditaire de l'État de Yen, en 227 avant Jésus-Christ, pour assassiner le célèbre Ts'in Che-Houang ; il apportait avec lui, pour gagner sa confiance, la tête d'un général rebelle enfermée dans un coffret et une carte du territoire qu'on prétendait offrir de lui céder, enroulée autour d'un poignard empoisonné. On lui donne audience dans le palais de Hien Yang, à lui et à un de ses compagnons ; il assaille aussitôt le futur empereur qui n'est accompagné que de son médecin. Le premier coup déchire la manche du souverain, celui-ci s'élance derrière un pilier, évite ainsi le second coup et se voit sauver par son médecin qui s'empare du meurtrier et appelle la garde à grands cris. Dans le panneau, on aperçoit le poignard lancé contre le pilier ; d'un côté se trouve le futur empereur tenant, en l'air, un médaillon de jade symbolique perforé, et de l'autre l'assassin que l'on vient d'arrêter, les cheveux en désordre ; son camarade terrifié est tombé de son long par terre ; un garde arrive armé d'une épée et d'un bouclier[1].

1. Nous croyons intéressant de reproduire ici le texte même de Sseu-ma Ts'ien, traduit par M. Chavannes (*Op. cit.* pp. 12-14) ; il est extrêmement vivant.

« King K'o est célèbre par la tentative qu'il fit en 227 avant Jésus-Christ pour assassiner le roi de Ts'in qui, quelque temps après cet événement, prit le nom de Ts'in Che-houang-ti. King K'o était un émissaire de Tan, prince héritier du royaume de Yen ; il devait être aidé dans son entreprise par un certain Ts'in Wou-yang. King K'o afin d'obtenir une audience personnelle du souverain, lui apportait la tête d'un de ses généraux rebelles, Fan Yu-k'i, et la carte géographique d'une partie de l'État de Yen, deux présents qui devaient être d'une très grande valeur à ses yeux. Dans la carte était caché un poignard empoisonné.

« *Le roi de Ts'in*, dit Sseu-ma Ts'ien, *donna audience à l'envoyé du pays de Yen dans le palais de Hien-yang ; King K'o portait la boîte où était la tête de Fan Yu-k'i et Ts'in Wou-yang était chargé de l'étui contenant la carte. Ils avançaient l'un derrière l'autre. Lorsqu'ils arrivèrent à l'escalier, Ts'in Wou-yang changea de couleur et se mit à trembler de peur. Tous les officiers s'en étonnèrent. King K'o regarda Wou-yang en riant, puis il*

Le panneau inférieur reproduit une nouvelle image de Fou Hi et Niu Wa, fondateurs légendaires de la constitution politique de la Chine, tenant une équerre de maçon et un compas ; des esprits ailés les accompagnent ; les nuages en volutes se terminent par des têtes d'oiseaux ; il faut noter également les coiffures féminines, très particulières, surmontées d'une couronne, et les têtes cornues, signe distinctif des êtres surnaturels.

Le bas-relief plus important de la figure 15, qui, dans

s'avança et l'excusa en disant : « C'est un homme d'une contrée reculée chez les barbares du Nord ; il n'a pas encore vu le Fils du Ciel ; c'est pourquoi il tremble et a peur ; je désire que le grand roi soit indulgent pour lui et qu'il le considère comme ayant bien accompli sa mission. »
« Le roi de Ts'in dit à King K'o : « Prenez la carte que tient Wou-yang. »
« King K'o prit aussitôt la carte et l'offrit ; le roi de Ts'in la déroula ; au bout de la carte le poignard apparut. Aussitôt King K'o saisit de la main gauche la manche du roi de Ts'in ; de la droite il prit le poignard et l'en frappa ; mais le coup ne pénétra pas jusqu'au corps. Le roi de Ts'in, effrayé, se leva en se rejetant en arrière et sa manche se déchira. Il voulut tirer son épée, mais elle était longue et elle resta engagée dans le fourreau ; en ce moment il était troublé et pressé ; l'épée tenait bon et c'est pourquoi il ne put la tirer aussitôt. King K'o poursuivit le roi de T'sin qui s'enfuit en tournant derrière une colonne. Tous les officiers étaient frappés de stupeur parce que, la chose ayant été soudaine et inattendue, ils avaient complètement perdu toute présence d'esprit. En outre, c'était une loi de pays de Ts'in que, lorsque les officiers étaient présents au palais, ils ne devaient avoir aucune arme de guerre, ni grande, ni petite. Les capitaines et les gardes étaient tous rangés au-dessous du palais et n'auraient osé monter sans être mandés par un ordre royal. Comme le temps pressait, on ne songeait pas à aller chercher les soldats qui étaient en bas et c'est pourquoi King K'o continuait à poursuivre le roi de Ts'in. Or, dans le trouble et la précipitation où on était, on ne savait avec quoi le frapper, mais on lui donnait une grêle de coups de poings. Alors le médecin de service, Hia Wou-kiu leva sur King K'o la poche de médicaments qu'il tenait à la main. Le roi de Ts'in tournait toujours autour de la colonne en fuyant ; dans l'anxiété et la presse où il était, il ne savait que faire. Ceux qui étaient là lui dirent : « Roi, repoussez l'épée sur votre dos ! » Il repoussa son épée en arrière et put aussitôt la tirer Il en frappa King K'o à qui il entama la cuisse gauche. King K'o tomba ; alors il brandit son poignard pour le lancer contre le roi de Ts'in ; il ne l'atteignit pas, mais il atteignit la colonne de cuivre. Le roi de Ts'in frappa de nouveau King K'o ; celui-ci reçut huit blessures ; voyant que l'affaire était manquée, il s'appuya contre la colonne, se mit à rire, s'accroupit et dit en criant à tous : « Si la chose n'a pas réussi, c'est que je voulais le menacer vivant pour obtenir de lui un traité écrit qui vengeât l'héritier présomptif ! » Alors les assistants s'élancèrent en avant et tuèrent King K'o. »
L'ouvrage de M. Chavannes contient quatre reproductions de la même scène. — N. d. t.

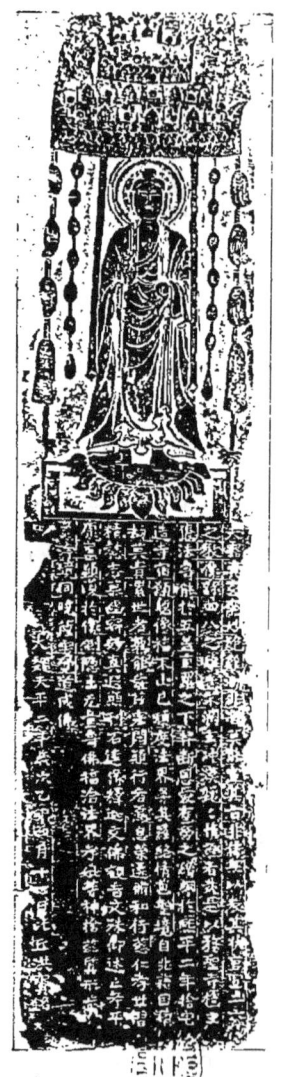

FIG. 20. — BAS-RELIEF REPRÉSENTANT AMITABHA BOUDDHA
Dynastie des Wei du nord. 535 ap. Jésus-Christ.

91 cent. 1/2 de hauteur.

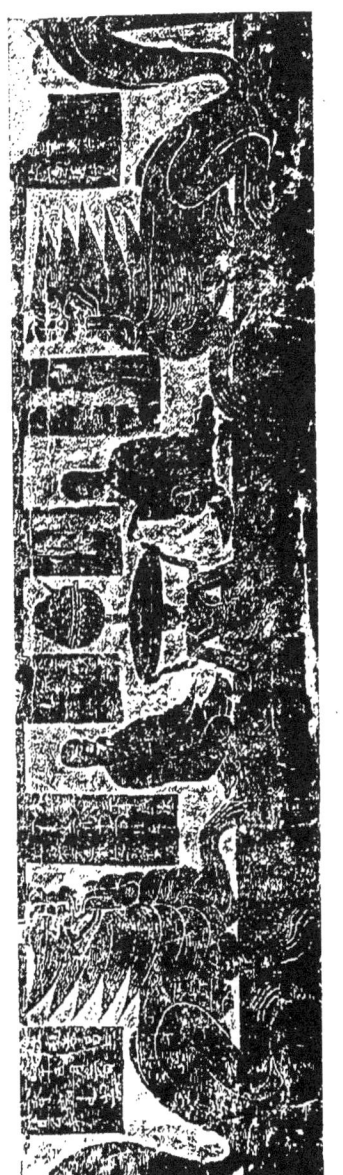

FIG. 21. — FAÇADE D'UN PIÉDESTAL EN PIERRE DU BOUDDHA MAITREYA

Dynastie des Wei du nord. 527 ap. Jésus-Christ.

180 cent. 1/2 sur 45 cent. 1/2

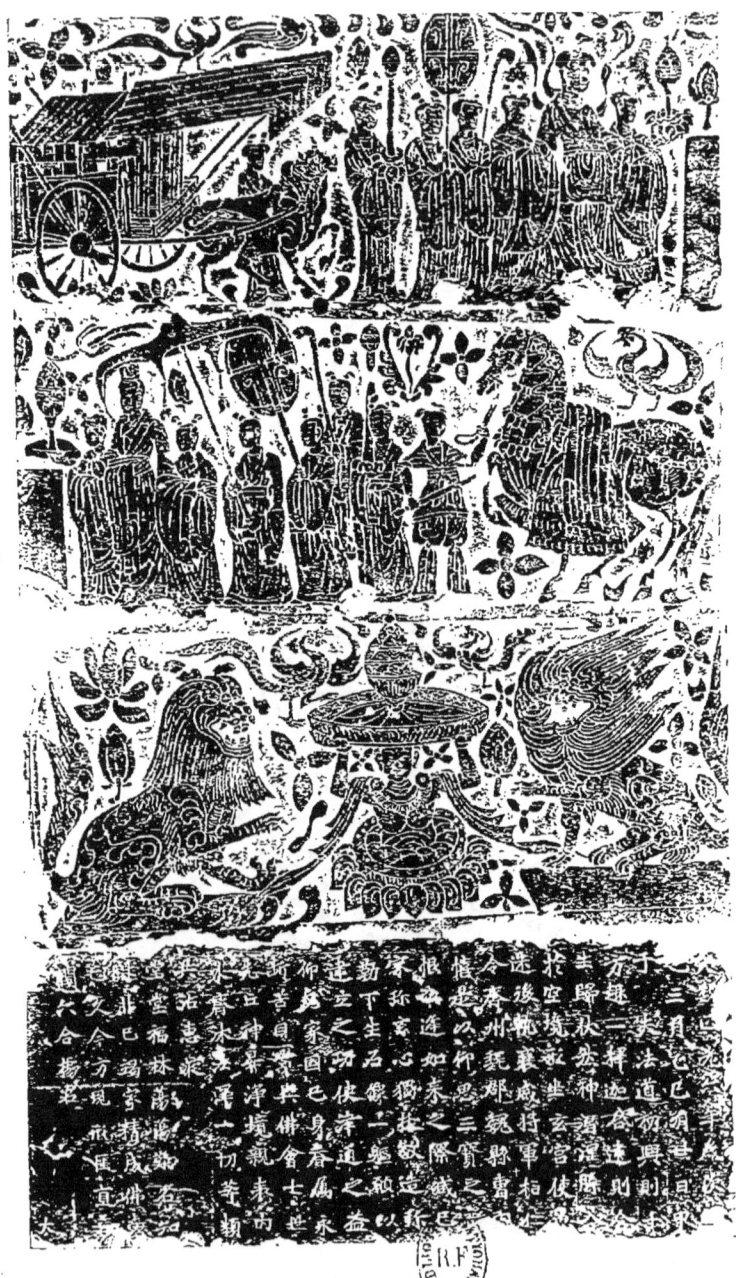

FIG. 22. — PIÉDESTAL SCULPTÉ D'UNE STATUE BOUDDHIQUE
Dynastie des Wei du nord. 524 ap. Jésus-Christ.

106 cent. 3/4 sur 61 cent.

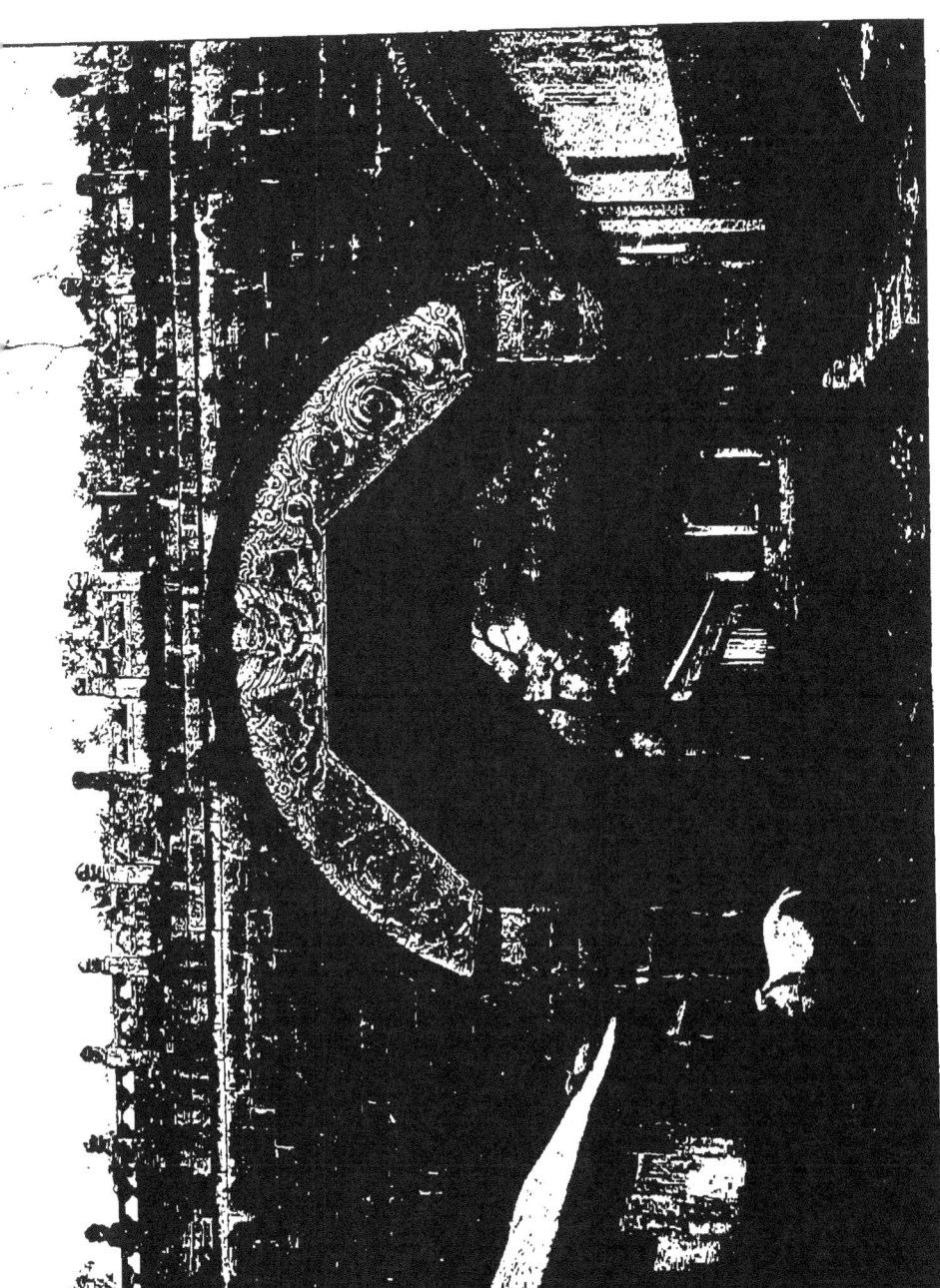

FIG. 23. — LA VOUTE DE KIU YONG KOUAN AVEC INSCRIPTIONS EN SIX LANGUES
Dynastie des Yuan. 1345 ap. Jésus-Christ.

l'original, a 90 centimètres environ sur 60, représente la découverte, au cours de la vingt-huitième année du règne de Ts'in Che-Houang (219 av. J.-C.), de l'un des fameux trépieds de bronze, antique sauvegarde du royaume.

« *Les neuf trépieds sacrés, selon le* Chouei-king-tchou, *vieil ouvrage de géographie, furent perdus dans le fleuve Sseu, sous le règne de Hien Wang en 333 avant Jésus-Christ*[1]. *Le bruit se répandit qu'on les y avait aperçus et l'empereur envoya pour les retrouver une mission qui chercha longtemps sans succès ; au moment où l'on était entrain de repêcher enfin l'un de ces trépieds, un dragon apparut soudain, et rompit la corde d'un coup de dent, si bien que le trépied retomba dans la rivière ; on ne le revit jamais plus.* »

Nous distinguons ici les envoyés et leurs serviteurs, assemblés sur la rive supérieure et considérant le trépied que des hommes armés de bâtons et montés sur des barques sont en train de tirer de la rivière ; le dragon dont la tête émerge du vase vient de rompre la corde en deux, ce qui fait tomber en arrière les hâleurs, rangés sur deux lignes le long du parapet. Il y a un autre dragon dans le fond à droite ; un ours qui saute et des oiseaux qui volent remplissent les intervalles ; on voit enfin des pêcheurs attraper des poissons dans des nasses ; ce sont là des accessoires naturels de la scène, sans aucun lien avec l'histoire.

La figure 16 reproduit une autre grosse pierre trouvée au même endroit ; cette pierre mesure environ $1^m,20$ sur 60 centimètres ; deux scènes y sont représentées qui n'ont aucun rapport entre elles. La partie supérieure — la plus importante — retrace la réception de l'antique empereur Mou Wang par la divinité taoïste Si Wang-mou, la « Mère royale de l'Ouest ». La partie inférieure est consacrée à une procession officielle ; il s'agit de célébrer un épisode de la

1. M. Chavannes, d'après le même texte, date la perte des trépieds de l'an 327 avant Jésus-Christ, 42ᵉ année du règne de Hien. (*Op. cit.* p. 58.)

carrière du mandarin défunt, dont le temple auquel ce bas-relief est emprunté commémorait le souvenir.

La réception a pour théâtre un pavillon à deux étages avec deux toits droits et recouverts de tuiles, flanqué de deux colonnes jumelles que recouvre également un double toit. Le toit inférieur est supporté par des piliers ronds et unis, le toit supérieur, par des cariatides. Un couple de phénix gigantesques s'ébattent sur le toit supérieur, ils sont appaturés par un esprit ailé; la tête d'un dragon se profile à droite, au grand étonnement d'un des visiteurs ; un ours et un singe aux lignes réalistes apparaissent à gauche et des oiseaux remplissent tous les espaces libres, tandis qu'un esprit ailé, enroulé autour de l'un des piliers de droite du pavillon, vient encore ajouter au caractère légendaire de la composition. On reconnaît Mou Wang à sa grande taille ; c'est un signe de sa dignité ; il est assis sous un dais ; un serviteur l'assiste, portant un éventail et un essuie-mains, tandis qu'un autre s'avance avec un plateau chargé de mets ; quatre courtisans restent debout par derrière, tenant les tablettes de leur charge. La Si Wang-mou, dont la coiffure s'orne d'une couronne, est installée avec sa cour à l'étage supérieur ; des dames de cour tiennent une coupe, un miroir et un éventail ; une quatrième encore, à gauche, est chargée de son attribut spécial, fruit de longue vie au triple joyau, dont elle gratifie ses fidèles. Dans la cour se trouve un arbre *ho houan* dont le tronc majestueux se divise en fourche et dont les branches s'entrelacent, l'arbre cosmique sacré de la doctrine taoïste. Au-dessous, un conducteur est en train de dételer le char de Mou Wang ; on aperçoit encore un couple de chiens de chasse, semblables à des lévriers, et un archer qui s'apprête à tirer sur l'arbre sacré malgré les objurgations du gardien [1].

1. Peu de personnages de l'ancienne légende chinoise ont donné lieu à des interprétations aussi diverses que la Si Wang-mou.

Les Taoïstes voient en elle un homme, et en font un des premiers fonda-

Dans la procession du panneau inférieur, le char de droite porte le nom de *Kiun-tch'ö*, « le Chariot du Sage » ; le mot

teurs de leur doctrine. Pauthier propose, à titre purement hypothétique, son assimilation avec Çâkyamouni. M. de Milloué rapporte que la Si Wang-mou se confond parfois avec Avalokitêçvara.

Pauthier cite le récit suivant de la visite de Mou Wang, d'après les mémoires nommés *Che-yi* (Assemblage ou collection de ce qui était négligé.)

« *Le roi se rendit à l'Orient dans la vallée du grand cavalier* (ta ki). *Il remarqua le palais obscur du printemps ; il recueillit ce qu'il y avait de plus important dans les arts magiques de toutes les parties du monde, et des espèces des insectes nommés tche, des grandes oies aquatiques nommées* kou, *des dragons et des serpents, des semences ou graines merveilleuses qui croissent dans le vide.*

La mère du roi occidental monta sur un char orné d'oiseaux à plumes vertes, et le suivit. D'abord elle le dirigea avec des tigres bigarrés et des léopards ; ensuite elle traversa les airs avec des faucons, de grands cerfs d'espèce fabuleuse, nommés lin, et d'autres de couleur fauve.

« *Puis elle s'avança lentement et avec grâce avec des brodequins de jade, de topaze et d'autres pierres précieuses les plus rares. Elle étendit partout des nattes faites de jonc et de pierreries couleur d'azur sur le gazon de la vallée jaune nommée kouan. Elle réunit ensemble toutes ses pierres précieuses et ses nattes, et elle fit retentir le ciel des accords les plus harmonieux. Elle se fit de tous ces objets précieux une grande couronne lumineuse. Elle se consola de la contrainte de ses sentiment par des chants et des mélodies variés. Les dix mille intelligences étant toutes rassemblées, la mère du roi occidental et Mou Wang s'abandonnèrent jusqu'à la fin à toutes les délices de la joie et des chants. Ensuite, ils ordonnèrent que l'on attelât les chevaux, montèrent sur un nuage et disparurent.* »

En 1904, M. Forke, professeur de chinois au séminaire des Langues orientales de Berlin, prétendit prouver que la Si Wang-mou n'était autre que la reine de Saba, à qui le roi Mou aurait rendu visite, non dans l'Asie centrale, mais sur le plateau abyssin. (A. Forke : *Mu Wang und die Königin von Saba.* Mitteilungen des Seminars für orientalische Sprachen. Jahrgang VII.)

M. Huber, tout en réfutant sans peine cette théorie (*Bulletin de l'Ecole française d'Extrême-Orient*, t. IV, p. 1127), rappelle que Ch. de Paravey l'avait déjà soutenue dans un article des *Annales de philosophie chrétienne* (1853).

On en trouve même des traces plus anciennes. Elle a eu pour premiers auteurs des missionnaires jésuites en Chine ; Pauthier l'avait déjà attaquée contre eux.

M. Chavannes a donné le coup de grâce à cette théorie fantaisiste, dans le tome V (2e appendice) de sa traduction française des *Mémoires historiques* de Sseu-ma T'sien (Leroux, 1905). Il ne faudrait voir, selon lui, dans la Si Wang-mou, que le nom d'une tribu barbare de l'Ouest. Quant à son visiteur, après avoir précédemment admis (*Sculpture sur pierre*, etc... p. 64) qu'il était bien le roi Mou, de la dynastie des Tcheou (xe siècle av. J.-C.), M. Chavannes soutient cette fois, à la lumière de documents nouveaux, qu'il était le duc Mou, de race turque, qui régnait vers 623 avant notre ère dans le Chàn-si actuel. — *N. d. t.*

Kiun est un terme de louange, ordinairement appliqué aux défunts dans les épitaphes. Par devant marchent deux hommes à pied, avec des bâtons et des éventails, deux cavaliers portant des lances à double pointe, et deux chars sous l'un desquels sont écrits ces mots : « Secrétaire de la Préfecture » et sous l'autre : « Chef de la police de la Préfecture ».

La figure 17 est empruntée à une pierre de 1m20 sur 90 centimètres environ, également trouvée dans la tombe d'un membre de la famille Wou. Les sculptures de cette tombe présentent un caractère mythologique plus marqué encore. Voici au panneau supérieur, un personnage, debout à gauche dans une attitude respectueuse, regardant un cortège de cauchemar : des dragons ailés et des esprits qu'on aperçoit, à travers des nuées en volutes, précédant une divinité ailée assise sur un char que traîne un attelage de trois dragons. Le panneau inférieur, qui est le plus important, nous ouvre la demeure céleste du dieu taoïste Tong Wang Kong, le « Roi suprême de l'Est ». Le dieu est assis sur des nuages, au centre, personnage ailé tout semblable à celui qui, sous le même nom, a si souvent été modelé au dos des miroirs de bronze de la même époque. Son épouse, la Si Wang-mou, se tient sur un trône à droite ; elle est reconnaissable à son sceptre à trois joyaux que tient une suivante ailée. Leur chevaux et jusqu'à leurs chars sont munis d'ailes et les nuages enroulés se terminent en têtes d'oiseaux. Tong-Fang So, fidèle sectateur du Taoïsme, écrit au IIe siècle avant Jésus-Christ :

« *Au sommet des montagnes de K'ouen louen, il y a un oiseau gigantesque appelé hi-yeou qui regarde vers le Sud; il étend son aile gauche pour soutenir le vénérable roi de l'Est et son aile droite pour soutenir la reine maternelle de l'Ouest ; sur son dos se trouve une plaque dépourvue de plumes, de 19.000 li de largeur. La Si Wang-mou, une fois*

par an, voyage le long de l'aile pour rendre visite au Tong Wang Kong [1]. »

Ici, les nuages s'écartent du sommet d'une montagne, dont ils semblent interdire l'accès à un mortel en vêtements officiels ; celui-ci vient de descendre d'un char à trois chevaux ; deux guerriers l'accompagnent, armés de lances ; ils ont laissé en arrière leurs chevaux sellés. Il est impossible de deviner qui est ce personnage ; les inscriptions sont, en effet, effacées et illisibles, si même elles ont jamais existé.

L'empreinte reproduite de la figure 18 a été prise sur une stèle gra- vée du VIIe siècle, de 1m50 sur 90 centimètres environ[2] ; elle montre la manière dont les artistes chinois de cette époque dessinaient les chevaux. Cette stèle fut élevée par le célèbre T'ai tsong, véritable fondateur de la dynastie des T'ang, en mémoire de six chevaux de bataille qu'il avait montés de 618 à 626, avant d'accéder au trône. L'inscription qui accompagne chaque animal donne son nom, sa couleur, la victoire à laquelle il contribua et le nombre des traits dont il fut blessé ; elle se termine par une strophe laudative en quatre vers. On remarquera un guerrier arrachant une flèche de la poitrine de l'un de ces chevaux ; celui-ci était un bai brun, de la couleur de l'oie sauvage rouge ; on l'appelait « Rosée

1. Cf. cette citation du *Chen-yi-king* (CHAVANNES, *loc. cit.*, p. 64).
« *Dans les contrées sauvages de l'est, au milieu des montagnes, il y a une grande habitation en pierre ; le vénérable roi de l'Orient y demeure ; il est grand de dix pieds; sa chevelure est toute blanche ; il a un corps d'homme, une face d'oiseau et une queue de tigre ; il est monté sur un ours noir, à gauche et à droite, il surveille tout et regarde au loin ; sans cesse avec une femme de jade, il lance des flèches et prend pour cible l'ouverture d'un vase ; chaque partie est de douze cents points ; lorsqu'une flèche entre et ne ressort pas, le ciel en soupire ; lorsque la flèche rebondit au dehors mais qu'elle retombe sans se fixer, le ciel en rit.* » — *N. d. t.*
2. La stèle publiée par M. BUSHELL, est en réalité une gravure sur pierre exécutée à la fin du XIe siècle : les monuments originaux du VIe siècle sont six dalles mesurant chacune 2 mètres de long sur 1m 60 de haut; ils ont été visités pour la première fois en 1907, par M. CHAVANNES, qui les a reproduits dans l'album de sa *Mission archéologique dans la Chine septentrionale* (pl. CCLXXXVIII, CCLXXXIX, CCXC). — *N. d. t.*

d'Automne »; le prince héritier le montait en 621 pour conquérir Tong Tou, capitale orientale du Ho-nan[1]. Ces animaux, trapus comme ceux de la race mongole actuelle, ont la crinière tressée et la queue nouée; leur harnachement est celui qu'on emploie encore aujourd'hui en Chine.

Quelques tableaux peints de l'époque traitent les chevaux exactement dans le même style[2].

La figure 19 nous renseigne sur la conception chinoise de la représentation humaine en sculpture, à une période postérieure; c'est la photographie de l'un des personnages colossaux, revêtus d'armures, qui gardent l'entrée du mausolée de l'empereur Yong-lo (1403-1424) à trente-cinq kilomètres environ au nord de Pékin. Une autre silhouette apparaît en perspective et l'on aperçoit au loin deux sur trois des portes qui conduisent au tombeau. L'avenue qui y mène est bordée de monolithes d'hommes et d'animaux en pierre calcaire bleue. Les mandarins militaires, au nombre de six, parmi lesquels celui qui nous occupe, portent des cottes de mailles tombant au-dessous des genoux, des coiffures ajustées au crâne et descendant jusqu'aux épaules, une épée dans la main gauche et un bâton de héraut dans la main droite. Les fonctionnaires civils ont des vêtements aux longues manches pendantes, des ceintures ornées de glands attachées par des boucles enrichies de jade, des cuirasses brodées et des bonnets carrés. Les animaux qui suivent, face à l'avenue,

1. L'empereur T'ai tsong, fils de l'empereur Kao tsou, portait le nom de Li Che-min avant d'accéder au trône. C'est à sa valeur et à ses talents militaires que Kao tsou dut la plus grande partie de son empire : il en fut récompensé par le titre de prince héritier en 626 ; il n'avait donc pas encore reçu cette qualité au cours de la campagne dont il est question ici. — N. d. t.

2. Cette stèle, ajoute M. Bushell dans la seconde édition de son ouvrage, n'avait pas encore été reproduite en Europe; M. Salomon Reinach a pourtant fait figurer l'un des chevaux, d'après une gravure chinoise, dans son article sur « La représentation du galop dans l'art ancien et moderne. » (Revue archéologique, 1900, p. 92.)

comprennent deux couples de lions, deux couples de monstres unicornes, deux de chameaux, deux d'éléphants, deux de *k'i-lin* et deux de chevaux ; ces couples sont alternativement représentés debout, assis ou accroupis.

Les autres illustrations de ce chapitre sont d'origine bouddhique[1]. La première (fig. 20) est une des plus anciennes représentations d'Amitâbha, le Bouddha idéal de l'âge et de la lumière infinis, dont le paradis se trouve dans les Cieux occidentaux[2]. Il se tient debout sur un piédestal de lotus, la tête auréolée d'un triple cercle, sous un dais orné de joyaux, surmonté d'un diadème, et entouré de cordelettes et de glands de soie. L'inscription suivante est gravée au-dessous :

« *La vérité spirituelle est vaste et abstruse, d'une excellence infinie, mais d'une compréhension difficile. Sans paroles, il serait impossible d'exposer sa doctrine, sans images sa forme ne pourrait être révélée. Les paroles expliquent la loi de deux et de six, les images tracent les rapports de quatre et de huit. N'est-ce pas profond et co-extensif de l'espace infini, sublime au delà de toute comparaison ?*

« *Tchang Fa-cheou, fondateur libéral de ce temple Cheng-wou Sseu, fut assez fort, sous le filet multiple dont il était cinq fois couvert, pour rompre tous les liens des affections de famille et des soucis du monde. Dans la seconde année (517 ap. J.-C.) de l'époque Hi-p'ing, il a quitté sa maison et*

1. Le nom du Bouddha fut pour la première fois prononcé en Chine après que l'ambassadeur chinois Tchang K'ien fut rentré de son audacieux voyage en Asie centrale, en 126 avant Jésus-Christ ; la reconnaissance officielle de la religion bouddhiste date de l'an 67 après Jésus-Christ ; nous y avons fait allusion au cours de notre introduction. Les dynasties tartares ont toujours été les plus ardentes à patroner cette religion, en particulier les Wei du Nord (386-549 ap. J.-C.) et la dynastie mongole des Yuan (1280-1367 ap. J.-C.).

2. Cette gravure se trouve sur la tranche d'une stèle conservée dans le temple de Chao-lin sseu (sous-préfecture Teng-fong, province du Ho-nan). On peut voir les diverses faces de ce monument dans CHAVANNES, *Mission archéologique dans la Chine septentrionale*, pl. CCLXXIX, pl. CCLXXX et pl. CCLXXXI, n° 423. — *N. d. t.*

construit ce temple, et pour accomplir des vœux anciens, il a fait sculpter ces images afin que son bonheur fût infini. Il a joyeusement accepté le salut par la loi et après avoir étudié à fond sa doctrine compliquée, il a pénétré ses frontières sacrées. Cela doit, en vérité, avoir été le fruit d'une graine semée au cours d'existences antérieures, chérie et soignée pendant de nombreuses générations ; comment, en effet, aurait-il pu sans cela accomplir un vœu si grandiose et si méritoire ?

« Ses descendants, Yong-ts'ien et Souen-ho, pleins de bonne volonté dans leurs actions et dans leur piété filiale, ont continué cette belle œuvre pendant leur génération ; ils ont prouvé leur immense amour en achevant l'accomplissement du grand vœu. Ils ont fait sculpter dans la pierre et dresser les statues de Che-kia-wen Fo (Bouddha Çakyamouni), de Kouan Yin (Avalokiteçvara) et de Wen Tchou (Mañjuçrî), accomplissant ainsi avec respect les désirs de leur défunt grand-père dans sa prospérité.

« A ces images, ils ont ajouté celle que voici, de Wou-leang-cheou Fo (Amitâbha Bouddha), dans l'espoir que la félicité serait accordée à leur père et mère défunts. Ils ont donné ce qu'ils pouvaient pour la foi et ils ont tout consacré à faire une retraite monastique ; puissent-ils tous deux percer les nuages de l'état de Bodhisattva et atteindre définitivement aux lumières de l'état de Bouddha.

« Écrit sous la grande (dynastie) Wei, la seconde année (535 ap. J.-C.) de la période T'ien-p'ing qui est l'année cyclique Yi-Mao, le 11e jour du 4e mois, par le Pi-k'ieou (Bhikshu) Hong-pao. »

La figure 21 nous offre un spécimen de bas-relief sculpté de la même période, emprunté à un piédestal de pierre de Maitreya Bouddha (Mi-lo Fo). Deux moines bouddhistes, la tête rasée, sont en oraison ; l'un d'eux récite des prières, les mains jointes levées, l'autre met l'encens, extrait du coffret rond et couvert qu'il tient de sa main gauche, dans

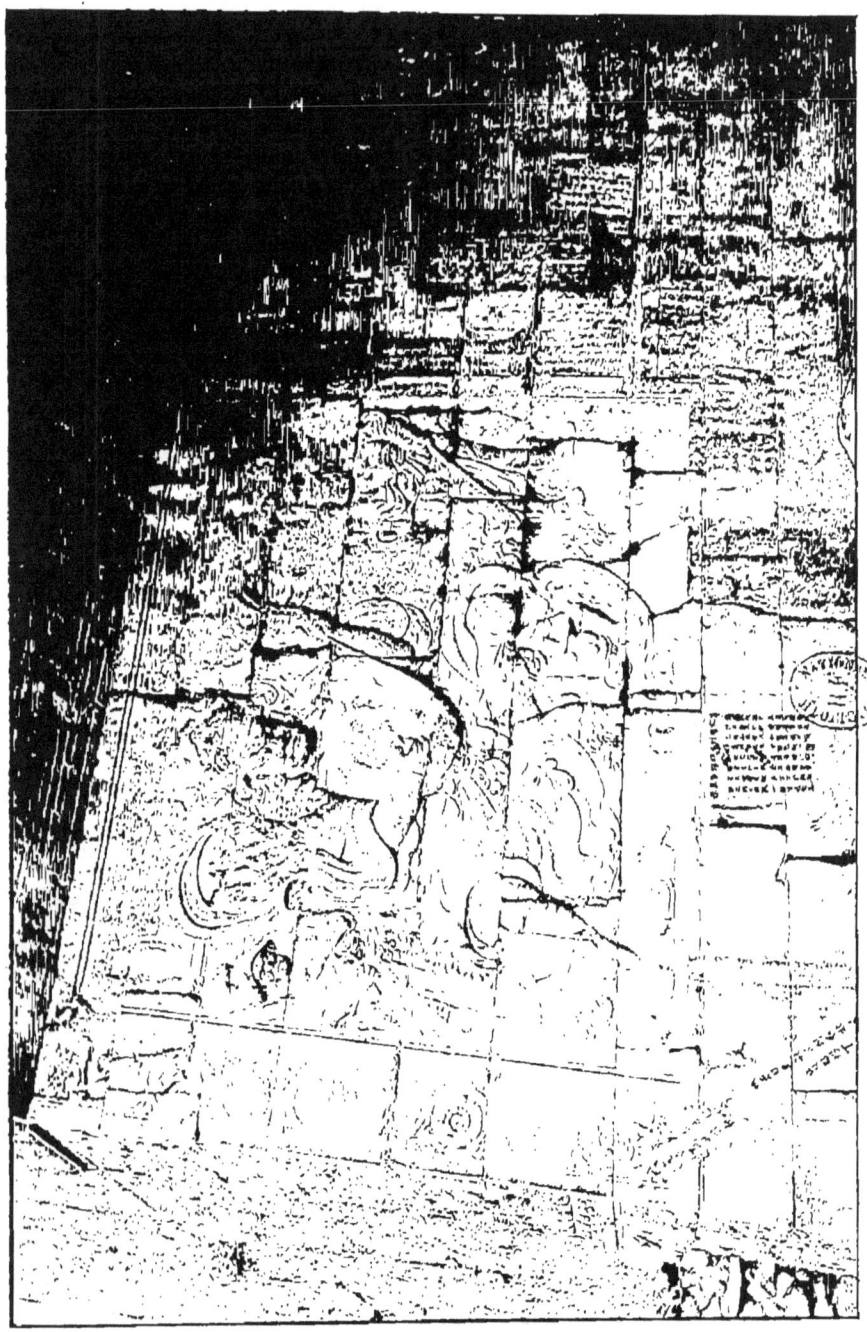

FIG. 24. — SCULPTURE SUR PIERRE REPRÉSENTANT DHRITARASHTRA

FIG. 25. — AVALOKITA, AVEC INSCRIPTIONS EN SIX LANGUES
Dynastie des Yuan. 1348 ap. Jésus-Christ.

66 cent. sur 45 cent. 3/4.

FIG. 26. — STUPA DE MARBRE SCULPTÉ
Pai T'a sseu, Pékin. XVIIIe siècle.

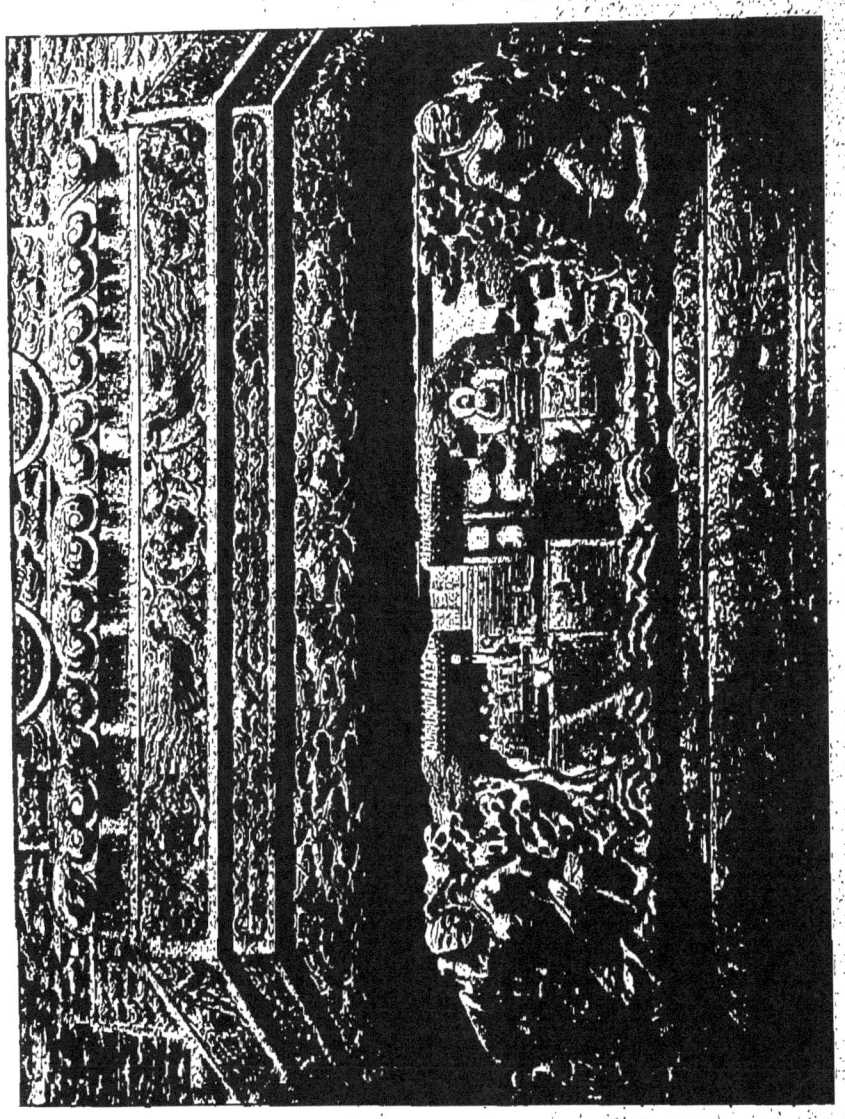

FIG. 27. — INCARNATION D'UN BODHISATTVA
Marbre sculpté à Pai T'a sseu, Pékin, xviii° siècle.

le plateau de l'encensoir richement monté qui est posé entre eux. Le reste du bas-relief est occupé par deux monstres fabuleux, semblables à des lions, avec des langues pendantes et des crinières flottantes. Les inscriptions donnent les noms des moines résidant alors au monastère, la date de la consécration de l'image et de l'achèvement du temple de Kie Kong Sseu dans lequel ce bas-relief fut installé (troisième année — 527 apr. J.-C. — de l'époque *Hiao tch'ang*, sous les Wei).

La figure 22 reproduit les quatre côtés d'un piédestal carré, en pierre, récemment découvert dans la province du Tche-li, et qui portait autrefois une image de Maitreya, le Messie bouddhique. L'inscription rappelle sa consécration par le gouverneur de Wei Hien, le moderne T'ai-ming Fou, dans la sixième année de l'époque *Tcheng kouang*, de la grande dynastie Wei (524 apr. J.-C.). Dans le second panneau, on voit ce personnage, accompagné par deux adolescents, ses fils peut-être, et suivi par des serviteurs portant un parasol, des bannières et autres attributs de sa charge ; l'un d'eux conduit un cheval chargé de pièces de soie, un autre un bœuf attelé à un chariot. Deux lions fabuleux gardent une urne d'encens[1]. L'artiste primitif, qui avait horreur du vide, a rempli les intervalles d'oiseaux et de fleurs stylisés où prédomine le lotus. L'effet général est celui d'un brocart de soie tissé, plutôt que d'un bas-relief de pierre.

Les Khans Mongols de la dynastie des Yuan favorisèrent le Lamaïsme, forme tibétaine du Bouddhisme. Bashpa, lama tibétain, devint Précepteur d'État en 1260 après

1. La seconde édition anglaise de cet ouvrage place ici une intéressante observation de M. PELLIOT, qui, d'accord avec les habitudes de l'iconographie bouddhique, préfère voir dans ce brûle-parfums ainsi que dans celui de la figure 21, un personnage figuré seulement à mi-corps, vu de face, et supportant de la tête et des bras un plateau à fruits qu'il offre à la divinité. (*Bulletin de l'École française d'Extrême-Orient*, V, p. 213.)
Ce personnage qui a l'aspect d'une femme émergeant d'un lit de lotus, représente peut-être Sthâvarâ, déesse de la terre, ajoute M. BUSHELL en

Jésus-Christ, et fut reconnu par le Khan comme chef suprême de l'église bouddhiste. En 1269 il composa un alphabet sur le type de l'écriture tibétaine, afin de permettre la transcription de toutes les langues parlées par les peuples soumis à Koubilaï Khan. Un spécimen de l'écriture bashpa subsiste sur la fameuse voûte de Kiu-yong Kouan (fig. 23), porte immense ouverte dans un tronçon de la Grande Muraille au point où celle-ci franchit le défilé de Nan-k'eou, à soixante-cinq kilomètres au nord de Pékin. La voûte, qui date de 1345, est construite de blocs de marbre massif, avec des sculptures très fouillées représentant des figures et des symboles bouddhiques. Elle porte en outre des inscriptions en six langues, récemment publiées à Paris en un magnifique album, par les soins du prince Roland Bonaparte. La clef de voûte de l'arche représente l'oiseau *garuda* entre deux rois Nâga, dont les coiffures surmontées de sept cobras se confondent avec les opulentes volutes de feuillage qui les entourent. Les quatre coins, à l'intérieur, sont gardés par les quatre mahârâjas, sculptés dans des blocs de marbre, dans le style de la figure 24 ; celle-ci représente Dhritarâshtra, le grand roi gardien de l'Est, reconnaissable à l'instrument de musique dont il est en train de jouer[1].

Les six inscriptions de la porte de Kiu-yong Kouan sont identiques à celles qui furent gravées trois ans plus tard, en 1348, sur une stèle de pierre, à Cha Tcheou, dans la pro-

renvoyant à l'excellent ouvrage de M. Foucher, l'*Art gréco-bouddhique du Gandhâra* (fig. 200).

Rappelons le rapprochement qu'en a fait M. Pelliot avec un petit bas-relief du VIe siècle provenant de Long-men, récemment donné au Louvre par M. Philippe Berthelot, et où l'on voit devant la divinité « *une femme très grossièrement figurée qui supporte la coupe d'offrandes ; elle met un genou à terre assez gauchement, l'autre jambe est allongée de côté ; c'est peut-être* — dit M. Pelliot — *la difficulté de rendre cette pose pour un personnage de face qui a amené à ne le représenter souvent qu'à mi-corps, et, semble-t-il, disparaissant dans une fleur de lotus.* » — *N. d. t.*

1. Dans l'album de sa *Mission archéologique dans la Chine septentrionale* (pl. CCCCLXXVIII et CCCCLXXIX), M. Chavannes a reproduit les quatre lokapâlas de la porte de Kiu-yong kouan. — *N. d. t.*

vince du Kan-sou, aux confins du Grand Désert et dont la figure 25 reproduit le fac-similé[1]. Ce monument porte le nom de *Mo-kao K'ou*, « la Grotte d'une Hauteur sans égale »[2]. La niche centrale contient une figure de l'Avalokita à quatre mains, assis sur un piédestal de lotus, deux de ses mains jointes dans le « geste de méditation », tandis que les autres personnages tiennent un chapelet et une fleur de lotus. Il est représenté en Bodhisattva, avec un nimbe autour de la tête, sur laquelle repose une figurine d'Amitâbha.

Dans l'inscription en six langues qui entoure la figure, il faut voir la formule magique, si souvent répétée, *Om mani padme hûm*, consacrée à Avalokita et, par conséquent, à son incarnation vivante, le Grand Lama du Tibet. Les deux lignes horizontales supérieures sont en écriture devanagari et tibétaine. On a tracé les lignes verticales, à gauche, en turc ouigour, (dérivé du syriaque et d'où procèdent le mongol et le mandchou moderne) et en écriture bashpa (dont nous avons parlé plus haut et qui est d'origine tibétaine). Les lignes verticales, à droite, sont en écriture tangut, — écriture locale très rare par ce fait que Cha-tcheou (la Sachiu de Marco Polo) fut une des villes du royaume Tangut que détruisit Gengis Khan, en 1227, — et en écriture chinoise. Le reste de l'inscription chinoise donne les noms des personnages qui restaurèrent ce sanctuaire ; en tête, on voit ceux de Suleiman, roi de Si-ning, et de son épouse, K'iu-chou, ainsi que la date (huitième année de l'époque Tche tcheng (1348 ap. J.-C.) de la grande dynastie Yuan).

Comme type de sculpture moderne sur pierre, on ne peut

1. L'estampage de cette stèle a été rapporté pour la première fois en Europe par M. Bonin. M. Chavannes, qui l'a publié, a traduit l'inscription qui est gravée au-dessous de l'image d'Avalokiteçvara (*Dix inscriptions chinoises de l'Asie centrale*, 1902, p. 96 à 99). — *N. d. t.*

2. D'après M. Pelliot, le terme Mo-kao K'ou, « Grottes d'une hauteur sans égale », s'appliquerait à l'ensemble des grottes de Cha Tcheou (*Bulletin École française d'Extrême-Orient*, t. VIII, p. 521). — *N. d. t.*

choisir de meilleur exemple que le stûpa de marbre de Pai T'a Sseu, construit dans les faubourgs du nord de Pékin par l'empereur K'ien-long, en mémoire du Panchan Bogdo, Grand Lama de Tashilhunpo, qui y mourut de la petite vérole le 12 novembre 1780. Ses vêtements furent brûlés sous ce stûpa, bien que ses restes incinérés eussent déjà été rapportés au Tibet, dans une cassette d'or. (*La mission Bogle au Tibet* donne un intéressant compte-rendu de sa visite à Pékin.) Le stûpa, tel qu'on peut le voir dans la figure 26, est construit selon le type tibétain, généralement conforme à l'ancien modèle hindou, sauf que le dôme est placé en sens contraire. Le clocher ou *toran*, composé de treize segments en marches d'escalier, symbolisant les treize cieux du Bodhisat, est surmonté d'une large coupole de bronze doré. Il repose sur une série de plinthes angulaires, à base solide, de forme octogonale. Les huit côtés montrent, sculptées en haut relief, des scènes de la vie du Lama défunt, notamment les circonstances surnaturelles qui accompagnèrent sa naissance, son entrée dans le sacerdoce, ses combats contre les hérétiques, l'enseignement qu'il donnait à ses disciples et sa mort. La figure 27 rappelle sa naissance, on y voit le Bodhisattva, dont un halo entoure la tête et le corps, porté par un éléphant blanc qui repose sur des nuages, tandis que d'autres nuages en volutes remplissent le fond ; il est assis sur un piédestal de lotus, empruntant les traits de la divinité céleste qu'il sera lors de son incarnation finale en Bouddha vivant ; le pavillon sur la montagne, à gauche, représente la résidence de famille du futur saint. Tout l'encadrement témoigne d'un art extraordinairement riche et consommé : ce sont des bandes d'ornements où l'on voit, parmi bien d'autres motifs aussi délicats, des phénix voler à travers des branches fleuries, des monstres marins nager parmi les vagues agitées, et des chauves-souris apparaître entre les lourdes volutes des nuages.

III

L'ARCHITECTURE

Considérez une ville commerçante et ouvrière comme T'ien-tsin, ou la collection de palais et de temples qui caractérisent Pékin, vous ne pourrez vous défendre d'une certaine impression de monotonie ; cette impression provient de l'usage uniforme d'un même type architectural ; la règle essentielle de la géomancie qui oriente tout édifice important vers le sud, ajoute encore à cette uniformité d'aspect.

Le type unique que la conception chinoise impose aux bâtiments publics ou privés, a persisté à travers toutes les périodes de l'histoire chinoise. Lors même que l'influence bouddhique ou mahométane introduisit des modèles nouveaux, leur originalité vint graduellement se fondre dans le canon primitif.

Celui-ci — le *t'ing* — comporte avant tout un toit recourbé posé sur de courtes colonnes. Il dériverait, dit-on, de l'antique tente nomade, aux courbes et aux angles relevés. Mais cette opinion nous reporte à une antiquité bien douteuse, car nous ne possédons aucun document qui nous montre les Chinois autrement que comme un peuple agriculteur et sédentaire.

Le toit est donc la partie capitale de l'édifice et lui donne son caractère. L'architecte chinois le construit quelquefois à double ou à triple étage. Il le recouvre de tuiles vernissées aux couleurs éclatantes, jaunes, vertes et bleues, et le décore d'une profusion d'animaux fantastiques. Cette ornementa-

tion n'est d'ailleurs jamais laissée au hasard ; des lois somptuaires très strictes la déterminent afin d'indiquer le rang social du propriétaire de la maison ou la fondation impériale du temple.

Le poids considérable du toit nécessite l'emploi de colonnes très nombreuses. Elles sont en bois, le plus souvent cylindriques, jamais cannelées ; le chapiteau est généralement carré, ou quelquefois sculpté en tête de dragon ; le piédestal, bloc de pierre carré, ne doit pas dépasser en hauteur le diamètre de la colonne ; quant au fût, sa longueur ne peut être supérieure à son propre diamètre multiplié par dix. Les colonnes des temples et des palais de Pékin sont tirées d'énormes troncs de cèdres (*persea nanmou*), provenant de la province du Sseu-tch'ouan et qui descendent le cours du Yang tseu par le procédé du flottage ; le cèdre est un bois dont le grain gagne à vieillir ; il acquiert peu à peu une belle nuance feuille morte, et son odeur aromatique est telle qu'on peut la retrouver encore dans des édifices datant de cinq siècles.

En réalité, toute la solidité d'un monument dépend de sa charpente. Les murailles, bâties en brique et même en pierre, n'ont d'autre utilité que de servir de cadre à des portes et à des fenêtres artistement sculptées. A ce point de vue, une construction chinoise présente des analogies singulières avec les bâtisses américaines du type le plus moderne, essentiellement formées d'un squelette d'acier qu'habillent de vaines murailles.

Les édifices chinois ont rarement plus d'un étage ; ils ne se développent guère en hauteur. Leur surface augmente avec leur importance. C'est le principe de la symétrie qui règle leur plan ; il s'applique avec rigueur aux ailes du bâtiment, aux cours, aux avenues, aux pavillons et jusqu'aux motifs de décoration. Les résidences d'été seules échappent à cette règle, qui fait place à la plus capricieuse fantaisie ; et l'on

peut voir alors des ailes détachées, des kiosques élevés à l'aventure, des pavillons jetés au hasard, parmi des rocailles, des lacs, des cascades et des eaux courantes enjambées par des ponts inattendus.

Les ruines sont rares en Chine ; on doit s'adresser aux livres et aux reproductions pour avoir quelque idée de l'architecture ancienne [1]. Les premiers édifices importants dont on trouve la description dans les vieux livres canoniques sont des sortes de tours fort imposantes appelées *t'ai* ; elles étaient généralement carrées et bâties en pierre ; leur hauteur atteignait parfois quatre-vingt-dix mètres, si bien qu'on a pu reprocher leur construction aux anciens rois comme des folies ruineuses [2]. Il y avait trois sortes de *t'ai* ; les uns servaient de dépôts pour les trésors ; d'autres, bâtis à l'intérieur d'un parc de chasse entouré de murs, permettaient de suivre des

1. Cette rareté des ruines provient en grande partie des révolutions qui ont bouleversé l'empire depuis quatre mille ans. Les monuments n'échappèrent pas à la fureur destructive de Che Houang ti, lorsqu'il décida l'anéantissement de tous les vestiges de la civilisation qui l'avait précédé. Pour être moins systématiques, les ravages exercés au cours de divers bouleversements historiques s'exercèrent d'une façon tout aussi redoutable. On peut s'en faire une idée d'après la révolte des T'ai p'ing qui vers le milieu du siècle dernier mit la Chine à feu et à sang.
Mais, contrairement à l'opinion de M. Paléologue (*loc. cit.*), il semble que les tremblements de terre aient contribué pour une grande part à la destruction des monuments. On en cite de terribles dans l'histoire chinoise : par exemple celui de 780 avant Jésus-Christ, qui « *souleva les trois rivières de la province occidentale* », celui qui, en l'an 114, provoqua des ruptures de digues et des inondations, celui qui ravagea Pékin en 1679, ensevelissant un grand nombre de palais et de temples, renversant les murailles de la ville et engloutissant, dit-on, quatre cent mille personnes, celui enfin qui en 1731 détruisit presque entièrement la même ville. — *N. d. t.*

2. M. Paléologue (*loc. cit.*) rappelle que les poètes ont souvent célébré la magnificence des *t'ai*. Tou-po décrit ainsi celui qui s'élevait dans la capitale des T'ang : « *L'émail de ses briques rivalise d'éclat avec l'or et la pourpre, et réfléchit en arc-en-ciel les rayons du soleil qui tombent sur chaque étage.* » Et Te-li parlait en ces termes d'un *t'ai* haut de plus de 130 mètres : « *Je n'oserais pas monter jusqu'à la dernière terrasse d'où les hommes n'apparaissent que comme des fourmis. Monter tant d'escaliers est réservé à ces jeunes impératrices qui ont la force de porter à leur doigt ou sur leur tête tous les revenus de plusieurs provinces.* » — *N. d. t.*

yeux les exercices militaires et les plaisirs de la chasse ; les troisièmes, — les *Kouan siang t'ai*, — étaient destinés aux observations astronomiques. La dynastie des Hia, du xxe au xe siècles avant Jésus-Christ, fut renommée pour ses monuments en même temps que pour ses travaux d'irrigation [1].

Parmi les derniers *t'ai* qui subsistent encore il faut citer les tours de la Grande Muraille, bâties en pierre avec des portes et des fenêtres voûtées — les Chinois semblent toujours avoir employé la voûte pour l'architecture de pierre —, les édifices à plusieurs étages dominant les portes et les angles des murs de la cité, dont on s'est souvent servi comme dépôts d'armes, et l'observatoire de Pékin qui est aussi une tour carrée, bâtie sur l'un des mêmes murs. Quand une tour est oblongue, plus large que haute, on l'appelle *lou*.

Les édifices chinois peuvent être classés en édifices civils, religieux et funéraires, mais il est plus facile d'en grouper les différents types dans les quelques illustrations que nous reproduisons ici.

La Salle des Classiques, appelée *Pi Yong Kong* (fig. 29) fut construite à Pékin sur d'anciens plans, par l'empereur K'ien-long, dans le voisinage de l'Université nationale, *Kouo tseu Kien*, où l'on peut voir le Temple de Confucius et les tambours de pierre dont nous avons parlé plus haut. L'empereur s'y rend en grande pompe à certaines occasions pour expliquer les classiques ; il s'assied sur le grand trône placé dans la salle devant un paravent qui a la forme des cinq montagnes sacrées.

C'est un imposant monument carré, avec un toit à quatre pans couvert de tuiles émaillées de jaune impérial et surmonté d'une grosse boule dorée ; il est entouré d'une

[1]. L'empereur Chouen, qui la précéda s'était rendu fameux par la protection accordée aux potiers ; les dynasties suivantes des Chang et des Tcheou devaient exceller, l'une dans l'exécution des vases à sacrifices et des coupes à vin, l'autre dans la construction des chariots de chasse et de guerre.

FIG. 28. — SALLE POUR LES SACRIFICES DANS LA SÉPULTURE DE YONG-LO
Tombeaux des Ming, près de Pékin. xvᵉ siècle.

FIG. 29. — PI-YONG KONG. BATIMENT IMPÉRIAL DES CLASSIQUES
Université nationale de Pékin. XVIIIe siècle.

FIG. 30. — PAI-LEOU. VOUTE COMMÉMORATIVE EN MARBRE ET EN TERRE CUITE VERNIE
Temple bouddhiste du Bouddha endormi, près de Pékin.

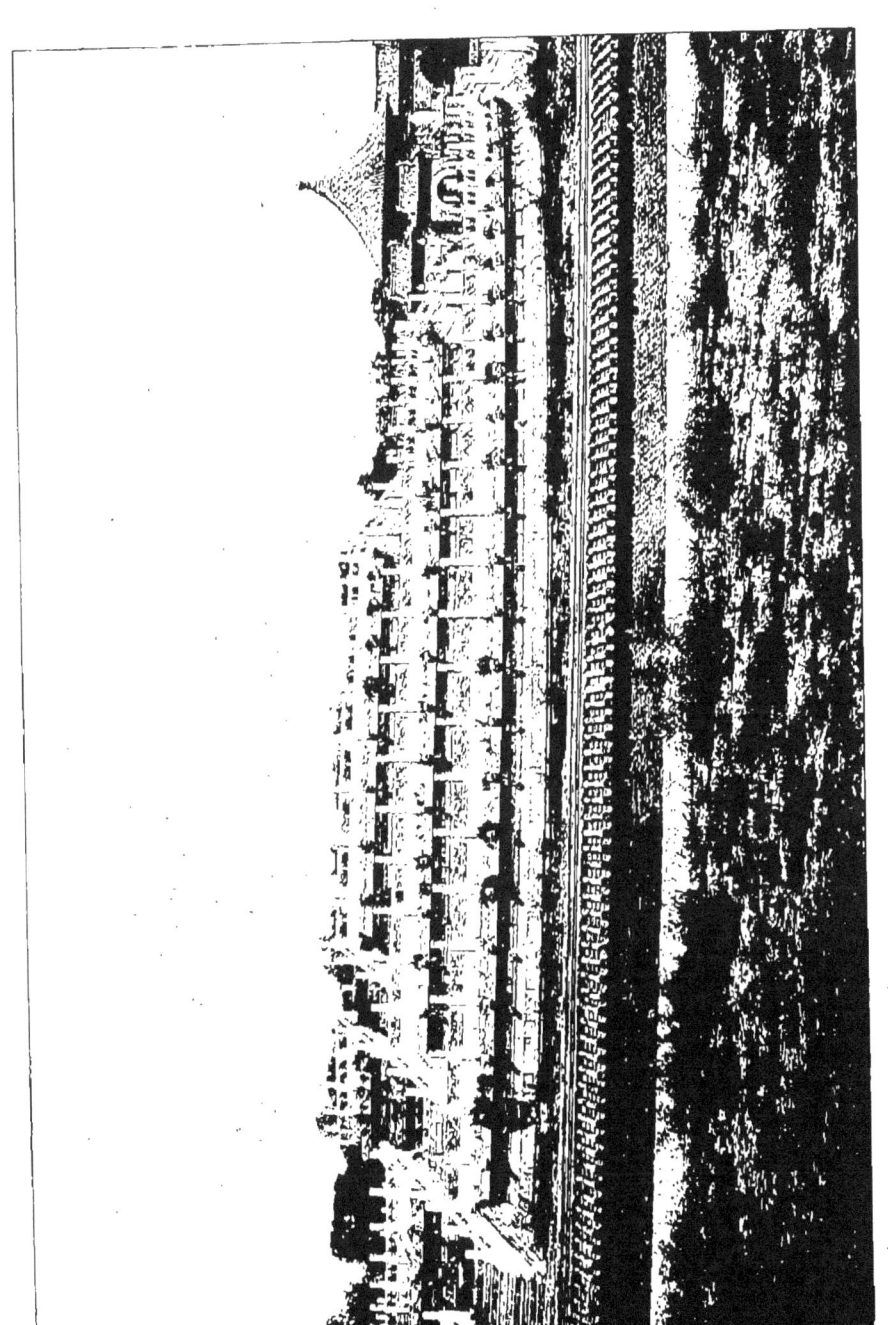

FIG. 31. — T'IEN T'AN. LE GRAND TEMPLE DU CIEL
Cité du sud. Pékin.

galerie dont les piliers soutiennent un second toit en saillie, également couvert de tuiles jaunes. Les quatre façades consistent chacune en sept couples de portes à deux battants dont les panneaux sont à jour. Un fossé circulaire orné de balustrades de marbre et surmonté de quatre ponts conduisant aux portes centrales, enserre tout l'édifice.

Sur les côtés de la cour au milieu de laquelle celui-ci s'élève, se trouvent deux longs bâtiments en forme de cloîtres ; ils abritent environ deux cents stèles de pierres verticales couvertes d'inscriptions placées sur la face antérieure ou sur le revers. Ces inscriptions contiennent le texte complet des « neuf classiques » ; elles furent gravées par l'empereur K'ien-long, à l'imitation des dynasties des Han et des T'ang qui firent toutes deux graver sur pierre les livres canoniques à Si-ngan Fou, alors capitale de la Chine[1]. Sur la surface de la pierre, le texte est divisé en pages de dimensions commodes, on peut en prendre des estampages sur papier et les relier ensuite en forme de livres. Dès l'époque de la dynastie des Han, c'était la coutume d'user de ce procédé qui peut avoir donné la première idée de la xylographie.

On voit un cadran solaire de forme antique, monté sur un piédestal de pierre, au premier plan de l'illustration. De l'autre côté, au sud, se trouve un magnifique *p'ai leou* de porcelaine, semblable à celui (fig. 30) qui enjambe l'avenue conduisant au *Wo Fo Sseu*, « Temple du Bouddha endormi », qui se trouve dans les montagnes de l'ouest, près de Pékin. Les piédestaux et les trois portiques sont en marbre sculpté ; des murs de stuc vermillonné les séparent du revêtement de

[1]. On sait que les livres classiques gravés sur pierre à l'époque des T'ang (plus exactement en 837 ap. J.-C.) existent encore dans le Pei lin de Si-ngan fou. Dans l'album de sa *Mission archéologique dans la Chine septentrionale* (pl. CCCCXLIV, n° 1012), M. Chavannes a publié une photographie qui donne une idée de ce que sont ces stèles précieuses entre toutes aux yeux des lettrés chinois ; en outre, il a reproduit, d'après les estampages, le texte complet du *Yi king*, du *Che king*, du *Chou king*, du *Louen yu* et du *Eul ya* (pl. CCCLVI - CCCLXIX). — *N. d. t.*

faïence en forme de panneaux qui couvre le reste de l'édifice ; celui-ci est émaillé en trois couleurs, jaune, vert et bleu ; il forme un cadre merveilleux à la tablette de marbre blanc avec inscription enchâssée au centre. Cette tablette, pour qui fut érigé le monument, contient une courte formule dédicatoire composée par l'empereur, ciselée et rehaussée de rouge sur les caractères originaux tracés par le pinceau impérial.

Les portiques de ce genre, caractéristiques de l'architecture chinoise, ne sont élevés que par autorisation spéciale. La plupart rappellent la mémoire d'hommes et de femmes distingués ; on les construit généralement en bois avec un toit de tuiles. Quelques-uns pourtant sont entièrement bâtis en pierre, comme l'immense portique à cinq arcades de l'avenue des tombeaux des Ming. C'est sans doute du *toran* de pierre des *stûpa* hindous que sont dérivés le *p'ai leou* chinois, ainsi que le *tori* japonais.

L'une des plus intéressantes curiosités de Pékin est assurément le Temple du Ciel, situé dans la cité chinoise, dans un cadre de cyprès majestueux, au milieu d'un parc dont les murs s'étendent sur une longueur de près de cinq kilomètres.

Les bœufs qui servent aux sacrifices sont gardés dans ce parc ; il existe des enclos séparés pour les autres victimes, moutons, cerfs, porcs et lièvres. On prépare les viandes consacrées selon les rites antiques dans des cuisines spéciales, auxquelles sont adjoints des abattoirs, des puits et des entrepôts pour les légumes, les fruits, le blé et le vin [1].

1. Les Chinois n'ont aucune idée des sacrifices symboliques ; ils font à leur divinité suprême, comme à leurs ancêtres, des offrandes d'objets précieux, de vêtements et de nourritures. Le Ciel n'est pas le seul objet du culte : les tablettes ancestrales de quatre des aïeux impériaux sont toujours associées à la tablette de Chang Ti, la « divinité suprême » ; puis viennent celles du soleil, de la lune, des planètes et des constellations, tandis que les esprits de l'atmosphère, des vents, des nuages, de la pluie et du tonnerre sont

La figure 31 représente le grand Autel du Ciel, *T'ien T'an*, le plus vénéré de tous les édifices religieux de la Chine. Il se compose de trois terrasses circulaires ornées de balustrades de marbre ; de triples escaliers aux quatre points cardinaux, conduisent à la terrasse supérieure, qui a 30 mètres de largeur, tandis que la base en a 80 environ. La plate-forme est recouverte de dalles de marbre, formant neuf cercles concentriques ; tout y est disposé en multiples du nombre neuf. L'empereur prosterné devant le Ciel sur l'autel, environné par les cercles des terrasses avec leurs parapets, et par l'immensité de l'horizon, semble ainsi placé au centre de l'univers : il ne reconnaît que la seule supériorité du Ciel. Autour de lui sur le pavé sont figurés les neuf cercles des neuf ciels, s'élargissant en multiples successif jusqu'au carré de neuf, chiffre favori de la philosophie des nombres.

Le grand sacrifice annuel se fait sur cet autel à l'aube du solstice d'hiver ; l'empereur se met en route la veille, en grande pompe, dans un char traîné par un éléphant, et passe la nuit dans la salle du jeûne, *tchai kong*, après avoir tout d'abord vérifié les offrandes[1]. Les tablettes sacrées sont

rangés au-dessous. Au Ciel sont réservés l'offrande du jade bleu, *pi*, de trente centimètres de diamètre, rond, avec un trou au milieu, semblable aux anciens symboles de la souveraineté, et le sacrifice du taureau, que l'on brûle tout entier. Le jade et la soie sont aussi jetés dans les flammes. On sacrifie pour le Ciel douze rouleaux de soie blanche unie et de toile de chanvre, un seul pour chacun des autres esprits ; les mets présentés sur l'autel dans des plats de porcelaine bleue sont offerts avec la même prodigalité.

1. Le P. Amiot a analysé, d'après Confucius, le cérémonial antique du solstice d'hiver.
Ce jour aurait été choisi parce qu'alors le soleil, après avoir parcouru ses douze palais, recommence sa carrière.
L'empereur se revêtait de la robe *ta-kieou*, faite de peau de mouton dont la laine était noire et doublée de peau de renard blanc, l'une et l'autre peau ayant le poil en dehors ; par-dessus, il mettait le surtout appelé *kouen*, sur lequel étaient représentés le dragon, le soleil, la lune et les étoiles. Puis il montait sur un char sans couleur, uni, et précédé de douze étendards où l'on voyait les images du soleil et de la lune.
Avant de procéder au sacrifice, il consultait solennellement ses ancêtres, les instruisait de son intention et demandait leurs ordres.
La victime devait être un jeune taureau aux cornes naissantes, sans aucun

conservées dans l'édifice surmonté d'un toit rond couvert de tuiles émaillées de bleu, qui est placé derrière l'autel et que l'on aperçoit à droite de notre illustration. Les offrandes sont entièrement brûlées. Le four qui sert à cet usage se trouve au sud-est de l'autel, à la distance d'une portée de flèche ; il est recouvert de tuiles vertes et mesure $2^m 75$ de hauteur ; on y accède par trois escaliers de marches vertes ; le taureau est introduit à l'intérieur, sur une grille de fer au-dessous de laquelle on allume le feu. Quant aux rouleaux de soie, on les brûle dans huit urnes de fer ajouré qui, à partir du four, s'étendent en cercle dans la direction de l'est ; on ajoute une urne à la mort de chaque empereur. Les prières écrites sur soie sont aussi brûlées dans ces urnes après avoir été cérémonieusement présentées devant les tablettes.

Au nord du grand autel, qui est à ciel ouvert, se trouve un second autel de marbre à trois rangs, conçu sur un plan analogue, mais un peu plus petit, appelé le *K'i Kou T'an* « Autel de la Prière pour le Grain ». Il est dominé par le temple imposant et à triple toiture représenté dans la figure 32, que recouvrent de tuiles d'un bleu de cobalt profond si éclatant au soleil qu'il attire aussitôt les yeux de quiconque regarde la cité. Le nom de l'édifice, inscrit en caractères mandchous et chinois, dans la plaque encadrée fixée sous les poutres du toit supérieur, est *K'i Nien Tien*, « Temple de la Prière pour l'Année ».

L'empereur s'y rend au printemps pour faire des offrandes, afin que l'année soit favorable. Ce temple mesure 35 mètres de haut, le toit supérieur repose sur quatre piliers majestueux, les toits inférieurs sur deux cercles de douze piliers, tous en troncs de *nanmou* poussés d'un seul jet et récemment appor-

défaut extérieur et d'une couleur tirant sur le rouge ; il devait avoir été nourri pendant trois mois dans l'enceinte du *kiao*. Un bœuf, quel qu'il fût, suffisait pour le sacrifice moins solennel que, depuis les Tcheou seulement, le Fils du Ciel offrait au printemps. — *N. d. t.*

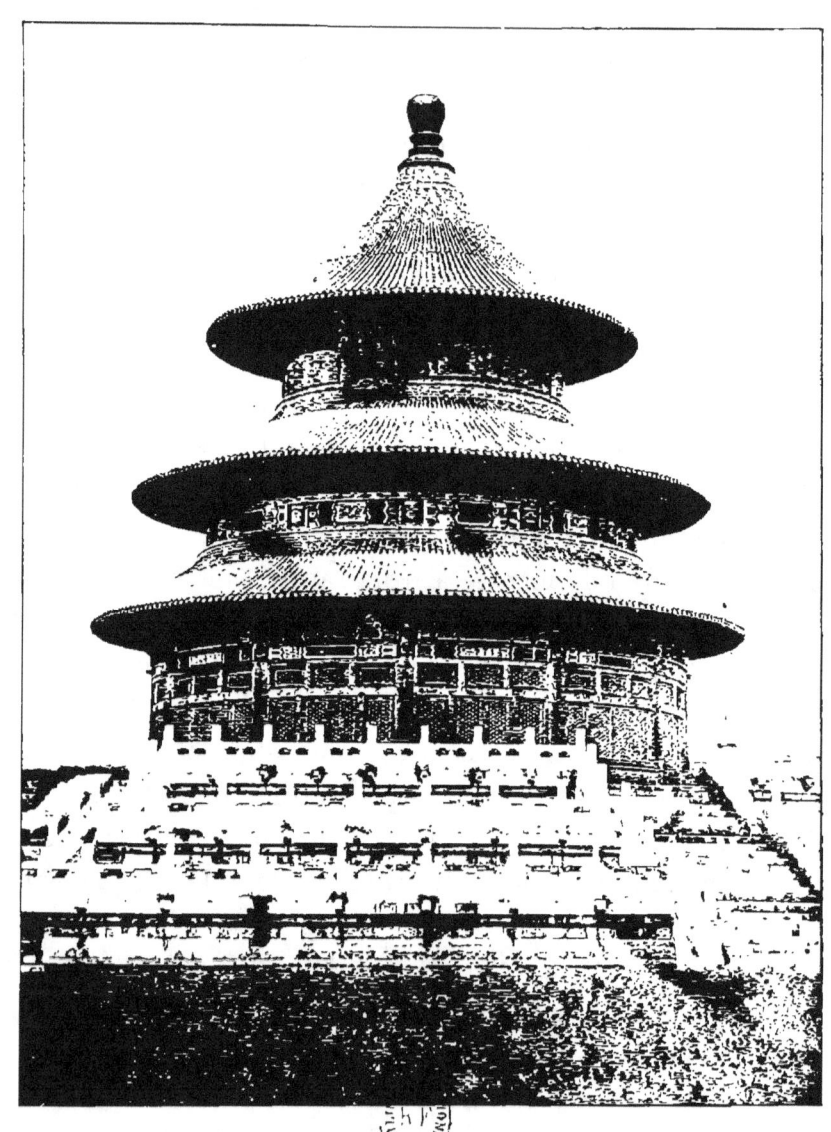

FIG. 32. — K'I NIEN-TIEN. TEMPLE DU CIEL
Cité du sud. Pékin.

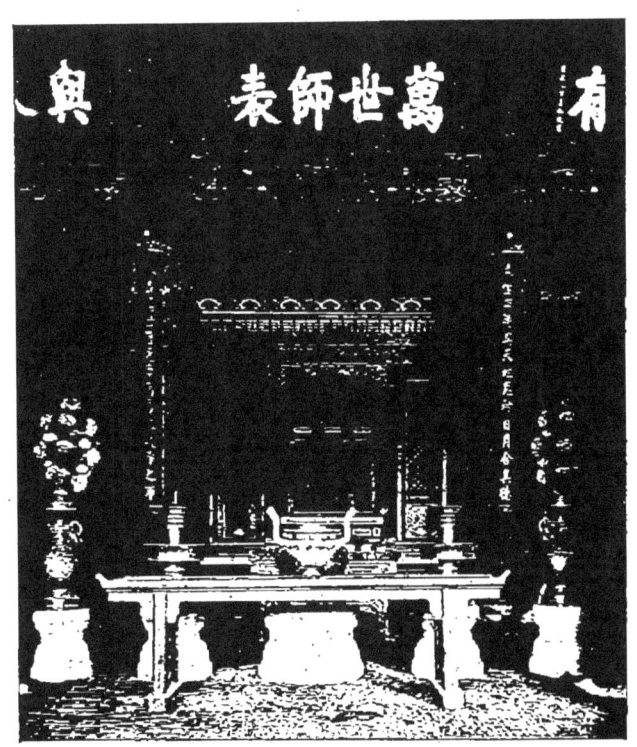

FIG. 33. — SANCTUAIRE ET AUTEL DE CONFUCIUS
Temple de Confucius. Pékin.

FIG. 34. — PAVILLON DANS LE JARDIN DE WAN CHEOU CHAN
Palais d'Été impérial, près de Pékin.

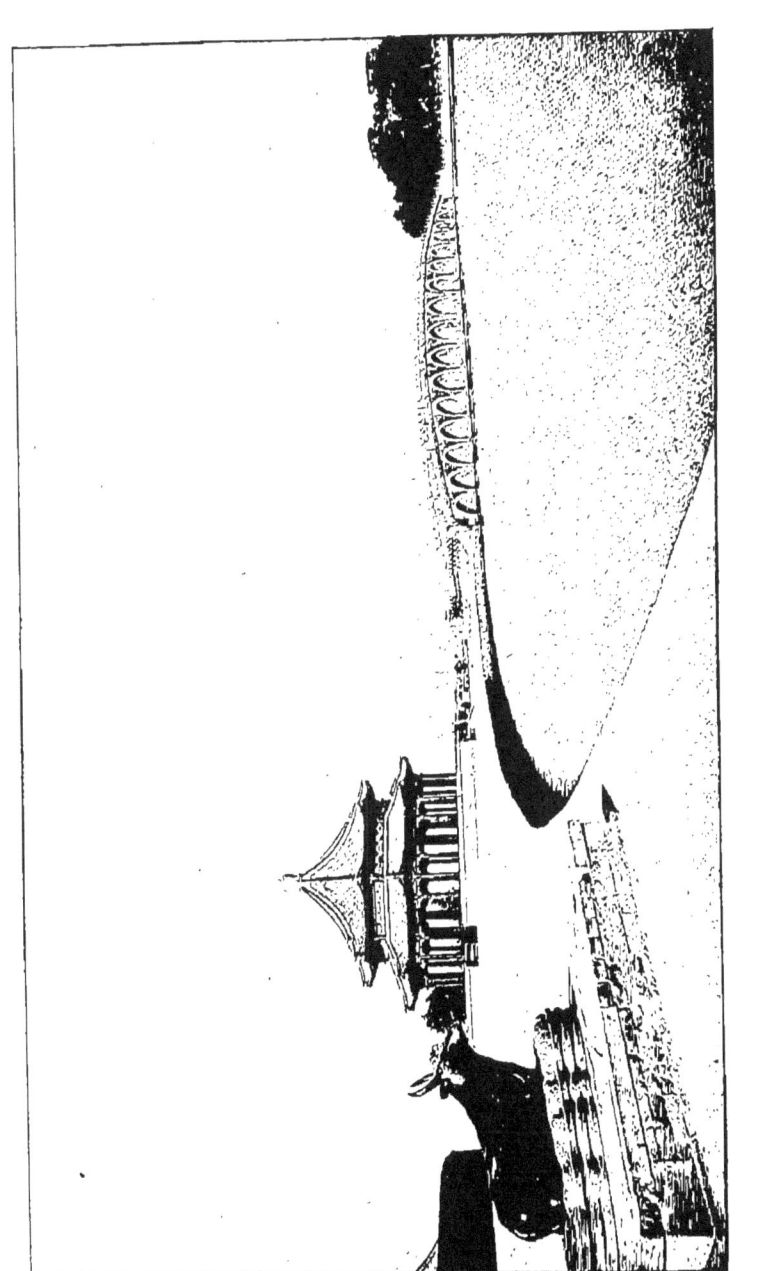

FIG. 35. — K'OUEN-MING HOU. LAC DE WAN CHBOU CHAN
Palais d'Été impérial, près de Pékin.

tés du sud-ouest quand il fallut rebâtir le temple après sa destruction par un incendie. Bâti tout d'abord par l'empereur K'ien-long, il fut reconstruit de nos jours en se conformant à l'ancien plan jusque dans les moindres détails. Pendant les cérémonies, tout est bleu à l'intérieur du temple : les ustensiles à sacrifice sont en porcelaine bleue, les fidèles vêtus de brocard bleu ; l'atmosphère elle-même est bleue : le jour n'y pénètre, en effet, qu'à travers des portières faites de minces baguettes de verre bleu enfilées sur des cordelettes, et suspendues devant les portes et les fenêtres [1].

L'Autel de la Terre, *Ti t'an*, se trouve au nord de la cité, en dehors du mur, et il est de forme carrée ; les offrandes y sont enterrées au lieu d'être brûlées. Les Temples du Soleil et de la Lune sont à l'est et à l'ouest, également en dehors du mur de la cité. Les princes du sang sont d'ordinaire délégués par l'empereur pour officier dans ces temples [2].

La planche 28 nous a donné un parfait exemplaire du *t'ing*, si caractéristique de l'architecture chinoise ; c'est la photographie du grand édifice à sacrifices de l'empereur Yong lo.

Les tombeaux de la dynastie des Ming, appelés familièrement *Che-san-Ling*, « Tombes des Treize (Empereurs) », sont, comme leur nom l'indique, les sépultures de treize des empereurs des Ming. Le premier fut enterré à Nankin, sa

1. Le symbolisme de la couleur est d'ailleurs un trait important des rites chinois ; au Temple de la Terre, tout est jaune ; au Temple du Soleil, rouge ; au Temple de la Lune, blanc, ou plutôt du pâle gris-bleu connu sous le nom de *yue po*, ou blanc clair de lune, le blanc pur étant réservé au deuil. Le fameux vernis sang-de-bœuf, dérivé du cuivre, fut inventé sous le règne de Siuan-tö (1426-1435) pour décorer les objets rituels du Temple du Soleil.

2. Si l'empereur est trop jeune pour sacrifier sa personne au Ciel et à la Terre, il est d'usage de déléguer le régent. Le nouvel empereur P'ou-yi n'étant âgé que de trois ans, le ministère des Rites a élaboré récemment un règlement dont l'article 4 s'exprime ainsi : « *Tant que l'empereur ne sera pas en âge d'accomplir lui-même les rites, pour toutes les offrandes aux autels (du Ciel, de la Terre, etc.) et les sacrifices au Temple ancestral, le régent ira à sa place accomplir les rites. Il pourra désigner un fonctionnaire pour le faire à sa place ; notre ministère, avant la date, demandera un décret.* » — N. d. t.

capitale ; le dernier, près d'un temple bouddhiste sur une colline à l'ouest de Pékin, sur l'ordre des souverains mandchous, quand ils occupèrent l'empire. L'empereur Yong-lo (1403-1424), qui fit de Pékin sa capitale, choisit, pour y établir le mausolée de sa maison, la magnifique vallée d'environ 10 kilomètres, située à près de 50 kilomètres de Pékin dans la direction du nord, et où l'on peut voir, dans leurs enclos séparés et entourés de murs, les tombes impériales semées sur les pentes des collines boisées qui la limitent. L'avenue, avec ses rangées de statues de pierre colossales, a été décrite au chapitre précédent. Elle conduit à un triple portique s'ouvrant sur une cour ; on traverse une petite salle pour aboutir à la cour principale où se trouve la grande salle des sacrifices.

C'est là que, par ordre des empereurs mandchous, des offrandes sont encore présentées au chef d'une dynastie depuis si longtemps déchue, par un de ses descendants directs choisi dans ce but [1]. La salle est placée sur le haut d'une terrasse, entourée de trois balustrades de marbre sculpté ; on y accède par trois escaliers de dix-huit marches chacun, conduisant à trois portails à deux battants ajourés. Elle mesure 70 mètres environ de long sur 30 de large, avec un toit massif incliné, supporté par huit rangées de quatre piliers chacune. Les colonnes, en bois de *persea nanmou*, ont $3^m 50$ de circonférence à la base et environ 20 mètres de hauteur jusqu'au véritable toit, au-dessous duquel se trouve un plafond plus bas, élevé d'environ 10 mètres et qui est construit en bois avec des panneaux carrés en retrait, peints de couleurs éclatantes. On conserve la tablette ancestrale dans un autel au toit jaune, monté sur une estrade, avec

[1]. Les empereurs mandchous ne font d'ailleurs que suivre un exemple donné par le fondateur de la dynastie des Ming. Celui-ci, Hong-wou, à la troisième lune de la quatrième année de son règne (1371) ordonna en effet qu'on restaurât les tombeaux des souverains des dynasties précédentes, et délégua trente-cinq mandarins pour aller faire en son nom des cérémonies respectueuses aux sépultures de ses prédécesseurs les plus illustres. — *N. d. t.*

un grand écran sculpté dans le fond et, en avant, une table à sacrifices sur laquelle sont rangés une urne pour l'encens, une paire de chandeliers garnis d'une pointe et une paire de vases à fleurs.

En quittant cette magnifique salle pour traverser une autre cour, plantée comme les précédentes de pins, « d'arbres de vie » et de chênes, on arrive au tombeau lui-même. Un passage souterrain de 40 mètres de long conduit au tumulus, dont la porte est fermée par de la maçonnerie; mais des escaliers, à l'est et à l'ouest, donne accès sur la terrasse qui surmonte la tombe. Là, devant le monticule, et immédiatement au-dessus du passage qui mène au cercueil, se trouve la pierre tombale, immense dalle verticale posée sur une tortue, et sur laquelle est gravé le titre posthume, « Tombe de l'empereur Tch'eng Tseu Wen ». Le tumulus a plus de 800 mètres de tour et semble, bien qu'artificiel, une colline naturelle, car des arbres sont plantés au sommet : on y remarque le chêne à grandes feuilles (*quercus bungeana*), sur lequel on nourrit des vers à soie de l'espèce non domestique.

La reproduction (fig. 33) de l'intérieur du Temple de Confucius au Kouo tseu kien, la vieille université nationale de Pékin, nous fera connaître les accessoires ordinaires d'un autel des ancêtres. La tablette ancestrale occupe le centre ; elle est enchâssée dans une niche entre deux piliers, et mesure 75 centimètres de hauteur sur 15 de largeur; son piédestal, haut de 60 centimètres, porte, en manchou et en chinois, l'inscription suivante tracée en lettres d'or sur un fond de laque vermillon : « Tablette de l'Esprit du très saint ancêtre et maître Confucius[1]. »

1. Les piliers sont couverts de strophes laudatives et les poutres d'inscriptions dédicatoires, successivement écrites par chaque empereur en témoignage de sa vénération pour le sage. Ainsi, la ligne formée de quatre caractères de grande taille, placée au-dessus de la tablette, *Wan che che piao*, « Le

Les objets qui composent le *Wou Kong*, « Service à sacrifices de cinq pièces » : l'urne à encens, les chandeliers garnis de pointes et les vases à fleurs en bronze, sont posés ici sur plusieurs supports en marbre blanc ; en avant, se trouve la table toute prête pour les offrandes du printemps et de l'automne. Les murs de la grande salle sont revêtus de tablettes à la mémoire de Tseng Tseu, Mencius et autres sages, disciples de Confucius, dont les esprits reçoivent à leur tour un culte officiel au cours des mêmes cérémonies [1].

On aura une idée suffisante des pavillons de jardin (qui rentrent aussi dans la catégorie générale des *t'ing*) en consultant celui de la figure 34, en dépit du délabrement de cette pittoresque construction, photographiée après la destruction du Palais d'Été pendant l'expédition anglo-française de 1860. Ce pavillon se trouve sur les bords du lac de Wan cheou chan ; il a été récemment réparé pour l'impératrice douairière T'seu-hi, qui y faisait servir le thé à ses hôtes européens amenés de Pékin sur des barques d'apparat remorquées par des chaloupes à vapeur. On y a suspendu des cloches de bronze qui tintent doucement au souffle de la brise. L'édifice central, ainsi que les deux *p'ai leou*, qui enjambent les avenues d'accès, ont toutes leurs boiseries agréablement décorées de festons peints relevés par de gracieuses bandes de grecques à jour ; les toits sont couverts de tuiles jaunes émaillées. Notons au passage les monstres de pierre qui garnissent les quatre coins ; ils sont posés sur des piliers bas, de forme octogonale, aux chapiteaux ornés et qui pourraient être de loin-

maître très parfait de dix mille siècles », fut composée et écrite par l'empereur K'ang-hi dans la vingt-quatrième année de son règne (1685 ap. J.-C.) ; son authenticité est garantie par le cachet apposé sur l'inscription.

1. Tout Chinois particulièrement illustre par sa science et par sa vertu peut prétendre à l'honneur posthume d'être admis à figurer dans le Temple de Confucius ; mais c'est une faveur insigne, dont la rareté double le prix. — *N. d. t.*

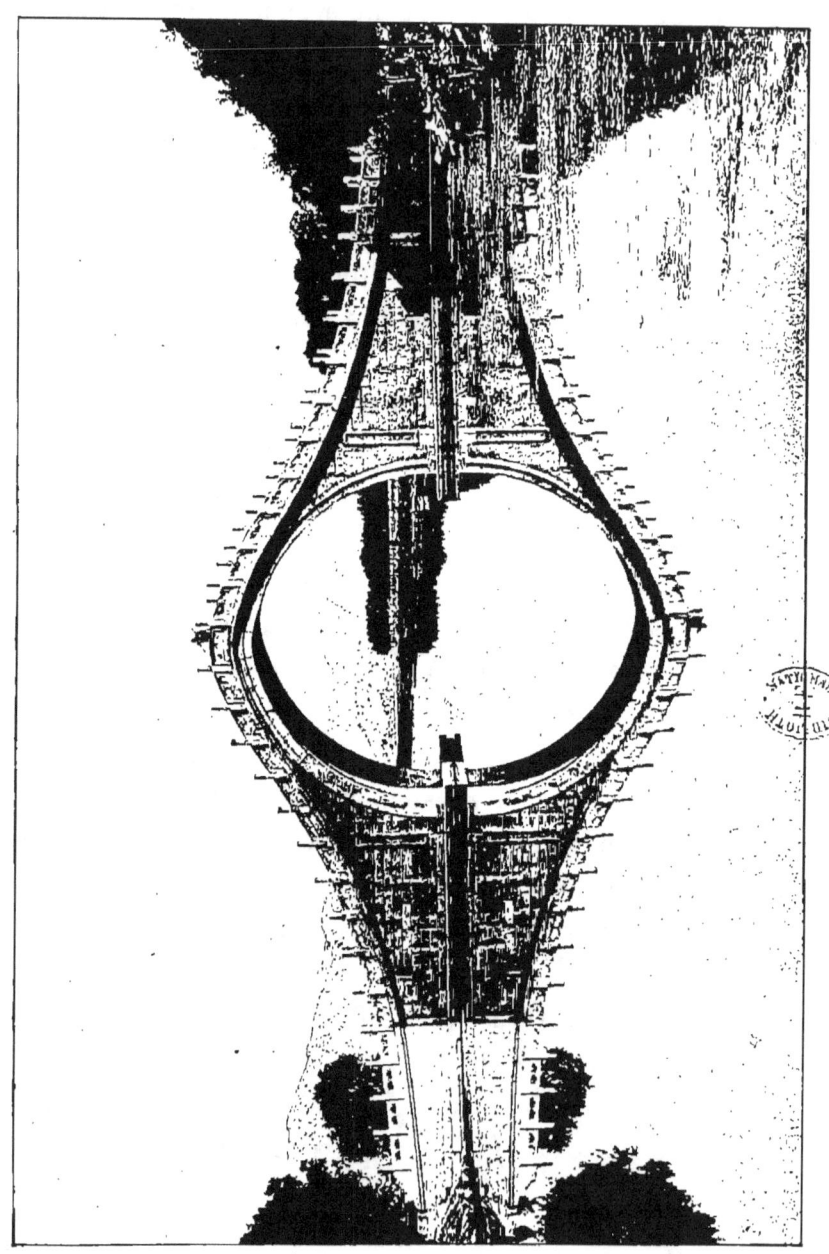

FIG. 36. — LO-KOUO K'IAO. PONT BOSSU.
Palais d'Été impérial, près de Pékin.

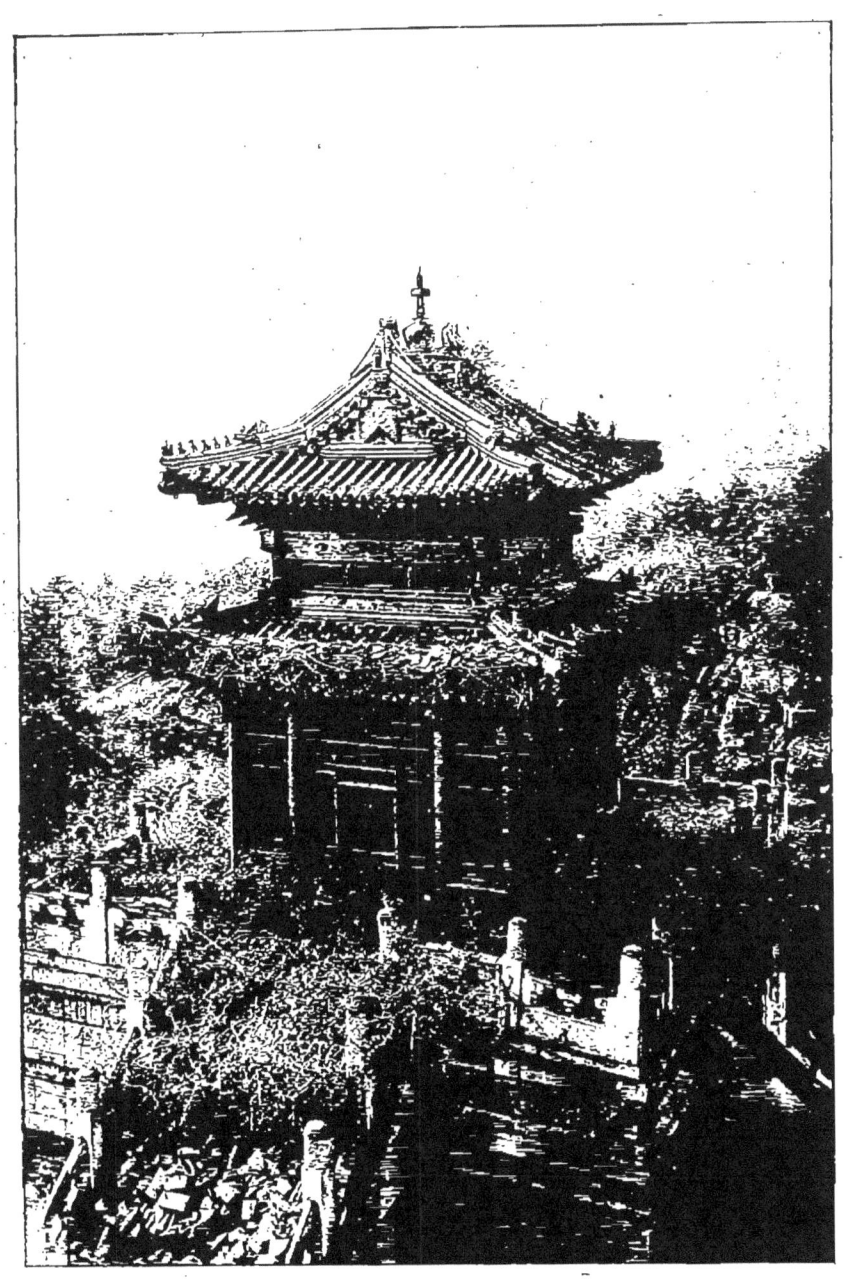

FIG. 37. — SANCTUAIRE BOUDDHISTE EN BRONZE A WAN CHEOU CHAN
Palais d'Été impérial, près de Pékin.

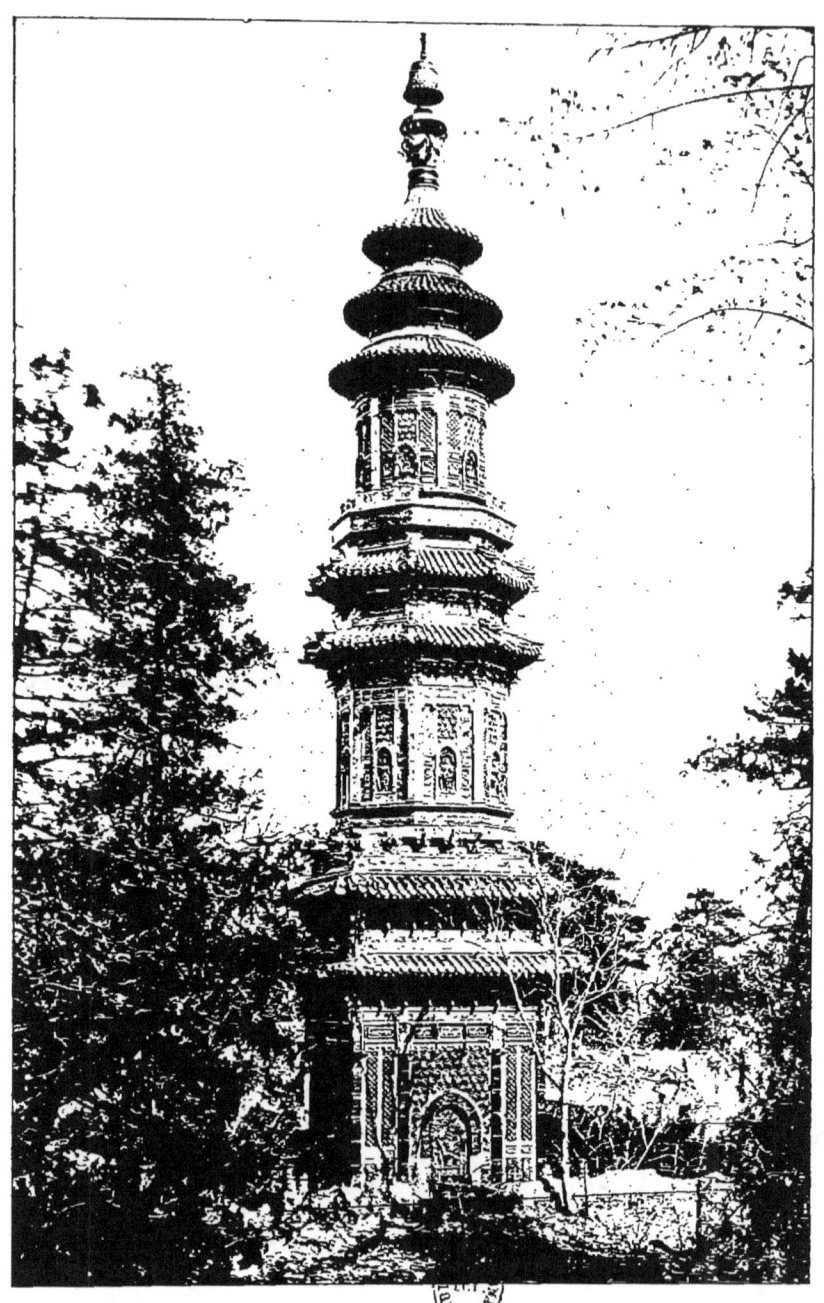

FIG. 38. — PAGODE DE PORCELAINE A YUAN-MING YUAN
Palais d'Été impérial, près de Pékin.

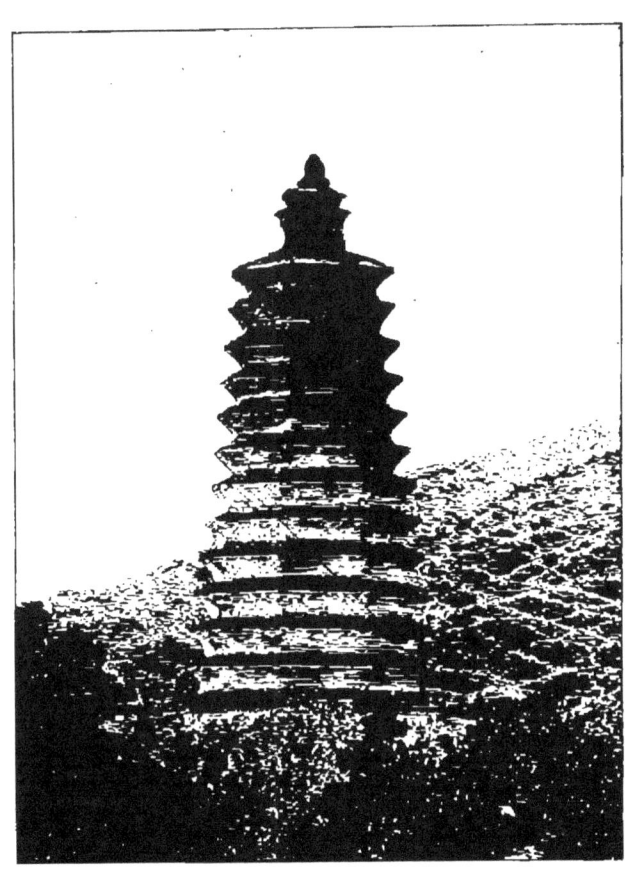

FIG. 39. — PAGODE DE LING-KOUANG SSEU
Montagnes de l'Ouest, près de Pékin. vii^e siècle.

taines répliques des antiques piliers à lions hindous du temps d'Asoka, adaptés au style chinois moderne.

La figure 35 reproduit une vue du K'ouen-ming-hou, le lac dont il vient d'être question. Ce nom date de la dynastie des Han; il fut donné à cette époque à un lac des environs de Si-ngan-fou, alors capitale de l'empire, située dans la province du Chàn-si; l'empereur Wou Ti y entretenait une flotte de jonques de guerre destinée à exercer les marins en vue de la conquête de la Cochinchine. Le lac actuel a six kilomètres et demi de tour; il fut le premier en Chine à posséder des navires de guerre à vapeur modernes; l'impératrice douairière T'seu-hi y passa la revue des bâtiments modèles qu'elle avait fait construire l'année qui précéda les troubles des Boxers. Le pavillon impérial, élevé par l'empereur K'ien-long à l'endroit d'où la vue est la plus étendue sur le lac, se détache nettement sur la photographie. L'empereur, qui se plaisait à écrire des vers, composa une de ses odes favorites sur la beauté du paysage environnant; elle est gravée dans ce pavillon sur une stèle de marbre.

Le bœuf de bronze qui est au premier plan fut aussi fondu sous ses auspices; il porte une inscription d'après des stances dédicatoires dues au pinceau impérial, et qui méritèrent d'être reproduites dans la description officielle de Pékin[1].

Ce poème, trop long pour être cité en entier, expose comment l'empereur a pris comme modèle l'antique Yu des Hia, dont l'éloge fut transmis sur un bœuf de fer après qu'il eut mis un terme aux inondations; comment il se rendit favorable le bœuf sacré[2], dont il plaça l'image en cet endroit

1. Le bœuf étant l'animal qui rend les plus grands services à l'agriculture, fut sacré en Chine dès les temps les plus anciens; il tient encore une place prépondérante dans les cérémonies rustiques qui ont lieu au printemps; il est pour la circonstance représenté en argile.

2. Constellation du Zodiaque, dompteur des dragons et des monstres des rivières.

pour qu'elle présidât à jamais aux canaux d'irrigation creusés par lui pour le bien des paysans ; et il conclut ainsi :

Les hommes louent l'empereur guerrier des Han,
Nous préférons prendre comme exemple l'antique Yao des T'ang.

Le pont de marbre de dix-sept arches que l'on aperçoit dans le fond de la figure 35 est un spécimen remarquable des beaux ponts de pierre qui ont rendu célèbres les environs de Pékin[1]. Celui-ci fut construit dans la vingtième année du règne de K'ien-long (1755 ap. J.-C.) ; il conduit de la chaussée de ciment à une île du lac où se trouve un temple ancien dédié au dragon divin ; ce temple se nommait *Long chen Sseu;* K'ien-long changea son nom en *Kouang Jouen Sseu,* « Temple de la Grande Fertilité », car, en sa qualité de bouddhiste fervent, il s'opposait à la déification du Nâga Râja, l'ennemi traditionnel de sa foi.

Un pont de forme différente, mais aussi caractéristique, se trouve sur la rive occidentale du fleuve ; nous le reproduisons dans la figure 36. A cause de sa forme particulière, on l'appelle *Lo-ko k'iao,* « Pont Bossu » ; il ne possède qu'une seule arche de 9 mètres de hauteur et d'une envergure de 7 mètres. Sa hauteur permet aux barques impériales de passer dessous sans baisser leurs mâts ; c'est, en outre, un des traits les plus pittoresques du paysage[2].

1. Marco Polo décrivit le premier le pont aux arches multiples de Pulisanghin, jeté sur la rivière Houen-ho avec ses parapets de marbre couronnés de lions ; on l'aperçoit encore du haut des collines qui forment l'arrière-plan du Palais d'Eté.

2. La construction de ponts remarquables par leurs dimensions remonte à une haute antiquité. Il s'agissait moins, alors, d'embellir une résidence impériale que de faciliter les communications à travers les provinces.
Par exemple, au début de la dynastie des Han, cent mille hommes furent employés dans la province montagneuse du Chàn-si à rendre praticable l'accès de la capitale Si-ngan-fou. Ils construisirent des ponts à piliers et des ponts suspendus restés légendaires. Quatre cavaliers, assure-t-on, pouvaient y passer de front ; il y avait des balustrades de chaque côté pour la sûreté des voyageurs, et l'on avait bâti de distance en distance des hôtelleries pour leur commodité. — *N. d. t.*

Signalons un temple de bronze sur la pente méridionale de la colline de Wan Cheou Chan (fig. 37). Il mesure 6 mètres de hauteur et possède un double toit ; il est construit selon le plan habituel, mais tous les détails en sont exécutés en bronze : les piliers, les poutres, les tuiles, les portes, les fenêtres, et tous les ornements accessoires ont été d'abord fondus en métal. C'est l'un des rares édifices qui aient défié l'incendie de 1860. Il se dresse sur une base de marbre, entourée de balustrades sculptées ; les escaliers qui y donnent accès ont été obstrués à l'aide de briques et de buissons, pour écarter les voleurs que pourrait tenter le métal précieux. Le stûpa en miniature, ou *dagoba*, qui couronne la crête du toit, constitue un attribut des édifices bouddhistes ; celui-ci, en effet, est bien destiné à un sanctuaire du Bouddha historique, puisqu'il contient une image dorée de Çâkyamouni, avec la série ordinaire des brûle-parfums.

La pagode de la planche 38, qui se trouve dans le parc du Palais d'Été impérial de Yuan-Ming Yuan, est un bel exemplaire de l'architecture en faïence vernissée, dans le style de la fameuse tour de porcelaine de Nankin [1].

L'habitude de recouvrir l'extérieur comme l'intérieur des bâtiments, à l'aide de plaques ou de tuiles de faïences vernissées de couleurs variées, remonte très haut en Asie. Les processions d'archers et de lions qui décorent les murs des escaliers des palais de Darius, à Suse, en sont des preuves très anciennes et très caractéristiques. Cet art se développa avec plus d'ampleur dans la décoration des mos-

[1]. La tour de Nankin, qui s'élevait dans le « Temple de la Gratitude et de la Reconnaissance extrêmes », avait été édifiée sous les Tsin au IVe siècle de notre ère. L'empereur Yong-lo, des Ming, l'avait presque entièrement reconstruite au XVe siècle, et l'empereur K'ang-hi l'avait restaurée encore en 1664. — *N. d. t.*

Elle fut détruite pendant la révolte des T'ai-p'ing en 1854 ; mais on a conservé des spécimens de ses tuiles et de ses revêtements.

quées et des tombes de Perse et de Transoxiane au cours du moyen âge.

Il date, en Chine, de la seconde dynastie des Han, sous laquelle la poterie verte vernissée commença à devenir à la mode ; il renaquit dans la première moitié du xve siècle, au moment où, dit-on, des artisans vinrent de chez les Yue-tche, royaume indo-scythe de la frontière nord-ouest de l'Inde, et enseignèrent aux Chinois l'art de préparer différentes sortes de *licou-li* ou vernis de couleur[1]. Le centre de la fabrication est aujourd'hui Po-chan Hien, dans la province du Chan-tong ; on y produit des plaques et des baguettes de fritte de couleur[2] qui sont exportées dans toutes les parties du pays, chaque fois qu'on en a besoin pour la décoration de cloisonnés ou pour poser des émaux sur métal, porcelaine ou faïence. Les manufactures impériales pour les travaux de ce genre sont situées dans une vallée des montagnes de l'ouest, près de Pékin, ainsi que dans les montagnes voisines de Moukden, capitale de la Mandchourie. On y fabrique des images du Bouddha et d'autres divinités, en même temps que toutes sortes d'ornements décoratifs, revêtements et tuiles de couleur nécessaires aux édifices impériaux[3].

Les vernis qui décorent la pagode qui nous occupe, sont au nombre de cinq : un bleu sombre à reflets pourpres (mélange de silicates de cobalt et de manganèse), un vert profond (silicate de cuivre), un jaune se rapprochant de la

1. Ces Yue-tche sont le même peuple qui, au premier siècle de notre ère, avait été visité par le général Pan Tch'ao. Ils se maintinrent longtemps dans la Bactriane. Quoique très puissants, ils envoyaient chaque année des présents à l'empereur de Chine. — *N. d. t.*

2. La fritte est un mélange de sable et de soude. — *N. d. t.*

3. Quand les Jésuites Attiret et Castiglione dessinèrent une série de palais européens pour la ville de Yuan-Ming Yuan, ces faïenceries exécutèrent dans le style italien classique des fontaines émaillées, des paravents artistement travaillés et décorés de trophées, de casques et de boucliers, des balustrades ornées de pots de fleurs décoratifs, etc.

teinte jaune d'œuf (antimoine), un rouge sang de bœuf (mélange de cuivre et d'un fondant désoxydant) et un délicat bleu turquoise (cuivre et nitre), ces deux derniers employés en moins grande quantité.

La combinaison de ces cinq couleurs est destinée à rappeler les cinq joyaux du paradis bouddhique. La cosmologie bouddhique suppose qu'une pagode ornée de joyaux, *pao t'a*, de dimensions colossales, se dresse en haut du pic central du mont sacré Merou, jusqu'au ciel le plus élevé qu'elle perce, pour illuminer l'éther infini de ses rayons resplendissants nés des trois joyaux de la loi et de la roue tournante qui la couronnent. Un symbolisme du même genre se manifeste ici dans la forme de la pagode. La base à quatre faces figure la demeure des quatre maharajas, grands rois gardiens des quatre régions, dont on voit ici les statues assises sur des trônes à l'intérieur des arches ouvertes. Le centre, de forme octogonale, représente le ciel Tushita, avec ses huit dieux célestes, Indra, Agni, et les autres, qui se tiennent à l'extérieur comme protecteurs des huit points de l'espace ; c'est le paradis des Bodhisats avant leur descente finale sur la terre sous forme de Bouddhas ; Maitreya, le Bouddha futur, y demeure. L'étage supérieur, de forme circulaire, tient la place du ciel le plus élevé, dans lequel résident les Bouddhas après avoir atteint à la lumière complète ; les figures placées dans les niches sont les cinq Bouddhas célestes, ou Jinas, assis sur des lits de lotus.

La figure 39 nous montre la pagode ordinaire à treize étages, octogonale, solidement bâtie en briques sur des fondations de pierre massive. Celle-ci, qui date de la fin du VIIe siècle, fait partie du temple de Ling-Kouang Sseu, dans les montagnes de l'Ouest, près de Pékin ; on l'aperçoit distinctement du haut du mur de la cité, à 20 kilomètres de distance[1].

1. Il n'est pas certain que ce monument existe encore, car, par malheur, il

Les moines bouddhistes ont toujours choisi pour leurs monastères les sites les plus pittoresques ; il n'y a pas moins de huit temples sur les pentes de cette même montagne, qui a environ 250 mètres de hauteur, et il en existe d'autres encore dans le voisinage. Quelques-uns de ces monastères possèdent des palais, élevés dans des cours adjacentes en vue des déplacements de l'empereur ; tous ont des chambres d'hôtes, *k'o t'ang*, qui font partie du plan originel et servent à abriter les étrangers et les pèlerins de passage.

Le plan général d'un temple bouddhique ressemble à celui d'une demeure privée ; il comprend une série de cours rectangulaires, allant du sud au nord, avec, au centre, l'édifice principal, et, sur les côtés, des édifices de moindre importance. Un couple de lions de pierre sculptée gardent l'entrée, flanqués de hautes colonnes jumelles, en bois, qui, les jours de fête, sont ornées de bannières et de lanternes. La porte, large et couverte, forme vestibule ; de chaque côté, sont rangées les figures colossales des quatre grands rois des Dévas, *Sseu ta t'ien wang*, qui veillent sur les quatre régions, tandis qu'au milieu sont généralement enchâssées de petites effigies de Maitreya sous forme d'un Chinois obèse qui sourit, et de Kouan Ti, le dieu officiel de la guerre, général déifié, revêtu d'une cotte de mailles à la mode des Han, et assis sur un siège.

En traversant le vestibule, on aperçoit, de chaque côté de la première cour, des pavillons carrés contenant une cloche de bronze et un énorme tambour de bois. Mais, au milieu, se dresse la salle principale du temple, *Ta hiong pao tien*, le « Palais orné de Joyaux du grand Héros », c'est-à-dire de Çâkyamouni, le Bouddha historique. C'est toujours lui qui forme la figure centrale de l'imposante trinité assise à

fut en 1900 condamné à sauter à la dynamite, les Boxers ayant fait du temple leur quartier général.

l'intérieur sur des lits de lotus ; les deux autres personnages sont d'ordinaire Ananda et Kaçyapa, ses deux disciples favoris. Le long des murs de côté sont rangées, en grandeur naturelle, les figures des dix-huit Arhats (Lo-han) avec leurs divers attributs ; ce sont les disciples qui, par une seconde vie, ont atteint le stade d'émancipation.

Derrière la cour principale, on trouve souvent une autre enceinte écartée, consacrée à Kouan Yin, la « Déesse de la Miséricorde » ; les femmes chinoises y viennent en foule pour supplier la déesse et lui faire des offrandes votives. Avalokiteçvara (Kouan Yin) y est installée dans la salle centrale; deux autres Bodhisatvas l'accompagnent souvent : Manjouçrî (Wen-chou), « Dieu de la Sagesse », et Samantabhadra (P'ou-hien), le « Très-bon ». Les murs environnants s'ornent d'innombrables petites figures de Bodhisats célestes en bronze doré ou en argile, rangées dans des niches. Les bâtiments d'aile sont, dans cette cour, consacrés aux hôtes défunts du monastère et contiennent les portraits et les reliques de chefs de la communauté et de moines depuis longtemps disparus. Ces cloîtres ont deux étages dans les temples importants ; les trésors du monastère sont conservés à l'étage supérieur, en même temps que les bibliothèques, les blocs d'imprimerie, etc.

Un mur extérieur entoure le tout, enfermant en outre une certaine étendue du terrain de la colline, où l'on installe séparément les hauts dignitaires du monastère, les cuisines et les étables, les fruitiers et les granges, les pavillons où l'on prend le thé en admirant le paysage, et aussi des villas à terrasse placées à l'écart, qui servent de résidence aux visiteurs occasionnels.

La trinité bouddhiste, que l'on voit dans la figure 40, appartient au temple Houang Sseu, bâti par le fondateur de la dynastie mandchoue régnante pour servir de rési-

dence au cinquième Grand Lama du Tibet, au moment où ce haut dignitaire vint en visite à Pékin, en 1647 : le stûpa représenté dans les figures 26 et 27 est adjoint à cet édifice. C'est un temple lamaïque ; les grandes figures de bronze doré représentent Avalokita, Manjouçrî et Vajrapâni, assis sur des lits de lotus ; quant aux personnages debout, de moindre stature, ce sont deux Bodhisats qui portent la sébille et le *chowry brush*. Les cinq petites images rangées devant le piédestal d'Avalokita représentent les Bouddhas célestes, Amitabha, etc. ; une image de Çakyamouni, reflet terrestre d'Amitabha, se dresse en avant. Les tables d'autel massives, les ustensiles à sacrifices et les symboles rituels posés sur les autels sont tous en marbre sculpté. Les dais contre lesquels se détachent les figures principales sont en bois sculpté et doré ; l'auréole en est entourée d'une frise d'éléphants, de lions et d'animaux fantastiques, se terminant en dragons enroulés qui tiennent en respect des *garuda*, semblables à des chérubins veillant sur les trois joyaux de la foi ; le tout enveloppé d'une large bande formée de flammes enroulées.

La différence entre le Lamaïsme et la forme ordinaire du Bouddhisme chinois se manifeste surtout dans la conception de Maitreya, le Bouddha futur.

Nous avons déjà décrit cette divinité sous sa forme chinoise de Milo Fo, telle qu'elle est placée dans le vestibule d'un temple. Le bienveillant Maitreya est en outre adoré dans un grand nombre de maisons particulières et de boutiques; sa popularité auprès des hommes égale presque celle de Kouan Yin, auprès des femmes[1].

La conception lamaïque, au contraire, fait de Maitreya une

1. Au Japon, Hotei, le joyeux moine au sac de chanvre, est considéré par certains comme une incarnation du Bodhisat Maitreya ; il est doué des traits nationaux, qui procèdent de cet esprit de respect badin, dont l'artiste japonais est animé.

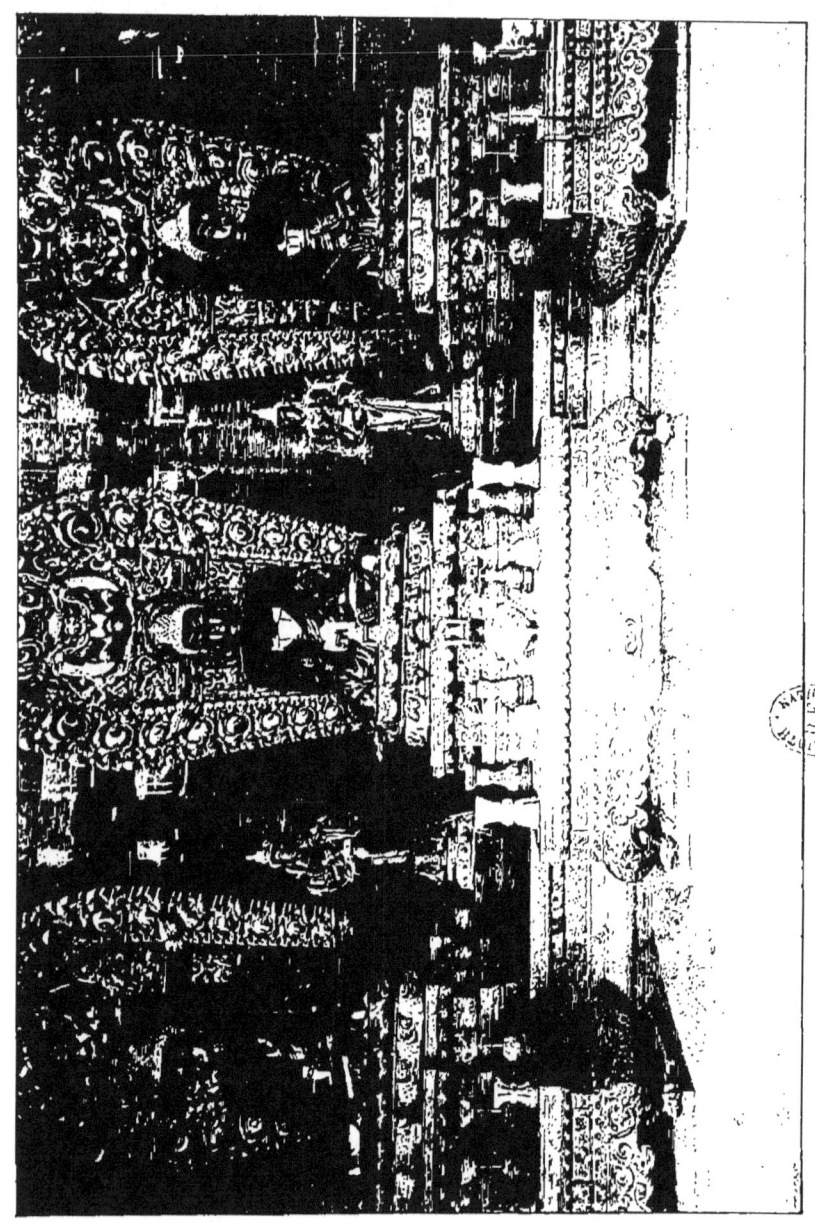

FIG. 40. — TRINITÉ BOUDDHISTE. INTÉRIEUR D'UN TEMPLE LAMAÏQUE
Houang sseu, près de Pékin.

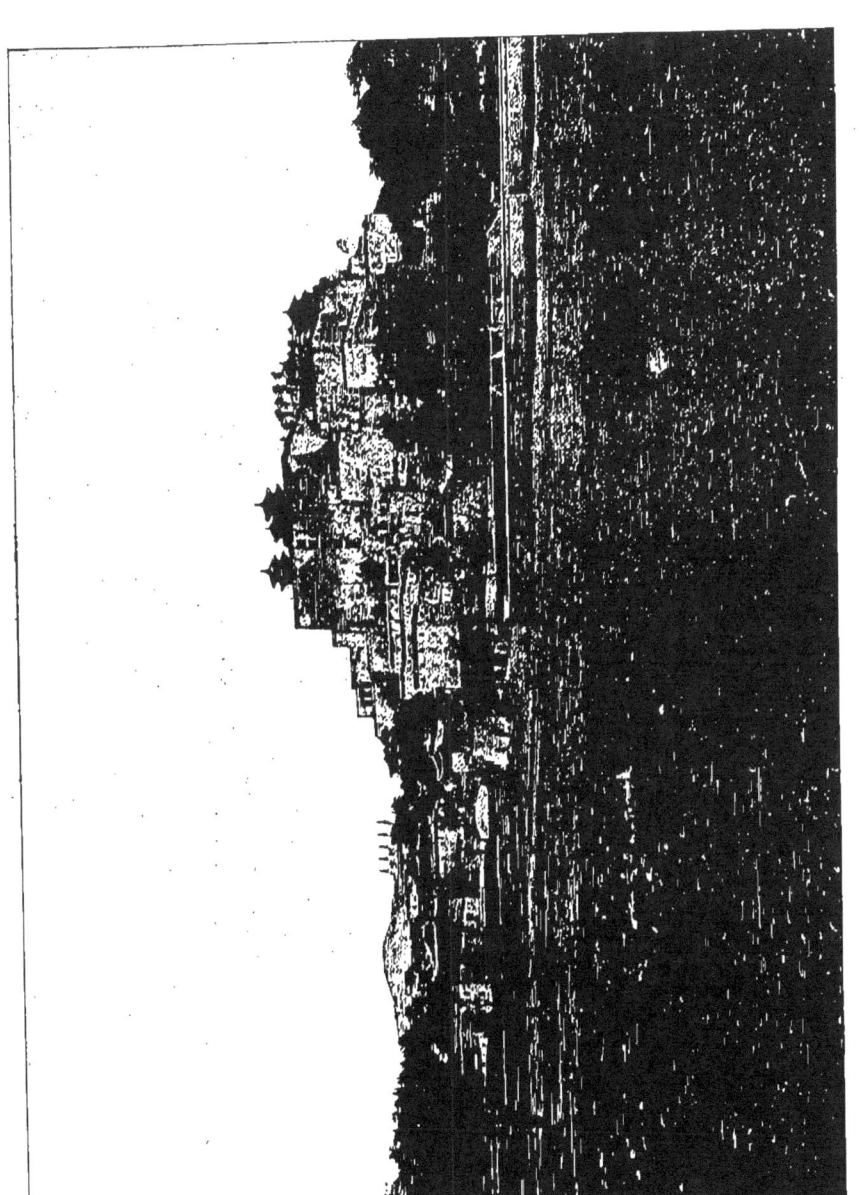

FIG. 41. — TEMPLE LAMAÏQUE A JEHOL

Bâti par K'ang hi (1662-1722). Construit d'après le temple du Potala à Lhassa.

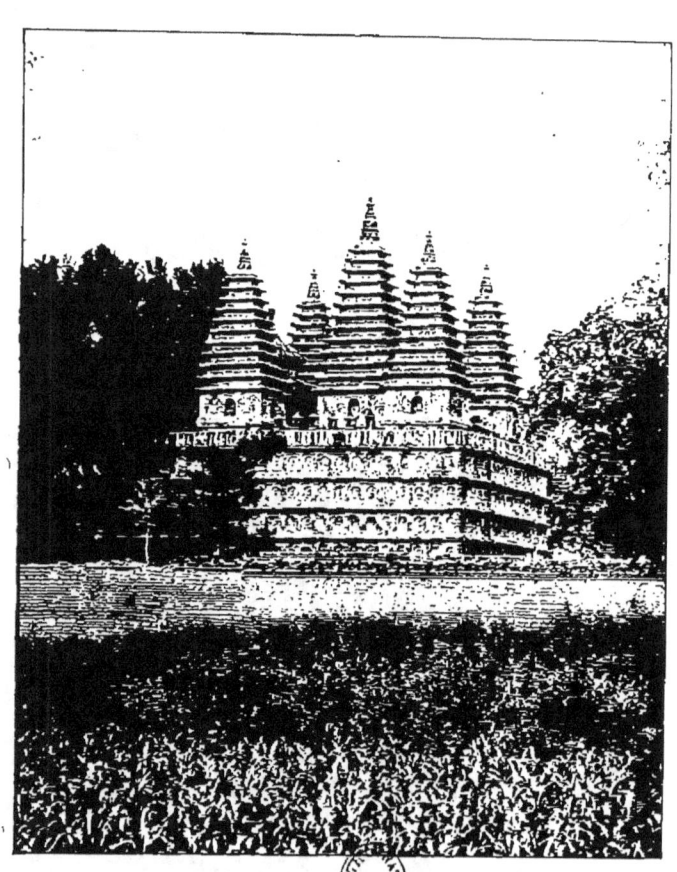

FIG. 42. — WOU-T'A SSEU. TEMPLE A CINQ TOURS PRÈS DE PÉKIN
Reproduction du Mahâbodhi à Bodh-Gayâ. xv^e siècle.

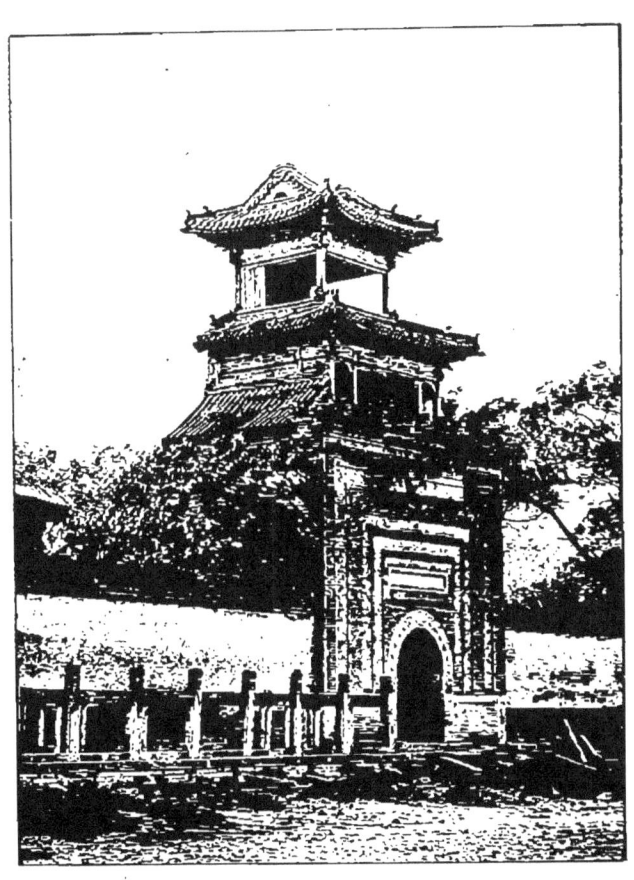

FIG. 43. — PORTE VOUTÉE DE MOSQUÉE EN RUINES
Cité impériale, Pékin. xviiie siècle.

figure colossale, pleine de dignité grave, aux vêtements de prince, avec la couronne ornée de joyaux d'un Bodhisat, s'élevant comme une tour au-dessus des crêtes du toit de la lamasserie, ou parfois sculptée sur la face d'un rocher. Il existe une image gigantesque de Maitreya dans le Yong Ho Kong, à Pékin ; elle est en bois et se dresse à plus de 20 mètres de hauteur, à travers plusieurs étages successifs du majestueux édifice dans lequel elle est installée. Le fidèle pieux doit gravir les nombreuses marches de l'escalier en spirale qui monte en tournant, selon le mode orthodoxe, à l'intérieur de l'image sacrée pour aboutir enfin à l'énorme tête. Le Yong Ho Kong était la résidence de l'empereur Yong-tcheng, avant qu'il accédât au trône ; cette demeure fut, suivant la coutume, consacrée au culte lamaïque à son avènement, en 1722. Quand l'empereur visite le temple, on allume une lampe au-dessus de la tête de Maitreya et une immense roue à prières, placée sur la gauche et qui atteint la hauteur de la statue, est mise en mouvement à cette occasion. Les lamas résidents, Mongols pour la plupart, sont au nombre d'environ 1.500, sous la direction d'un Gegen ou Bouddha vivant, Tibétain de naissance, qui jouit du titre de Changcha-Hutuktu Lalitavajra[1].

On peut dire que le Lamaïsme est considéré comme religion d'État par la dynastie mandchoue régnante. Le temple lamaïque, reproduit dans la figure 41, fut construit par l'empereur K'ang-hi, dans le voisinage de la résidence d'été de Jehol, en dehors de la Grande Muraille ; le comte Macartney y fut reçu en 1793 par le petit-fils du fondateur.

Le temple est bâti dans le style du fameux temple-palais de Potala à Lhassa, résidence du Dalaï Lama. Mais la ressemblance n'est que superficielle, bien qu'on puisse s'y tromper quand on aperçoit le monument à distance, de l'un

1. On trouvera un excellent portrait de ce dignitaire, d'après une miniature sur soie, dans le *Buddhist Art in India*, du professeur A. Grünwedel.

des pavillons du parc impérial ; si l'on y regarde de plus près, les murs, qui semblaient divisés en étages, apparaissent comme une simple façade extérieure, avec de fausses portes et de fausses fenêtres. Les véritables bâtiments du temple qui se dressent par derrière, sur la colline, et dont les doubles toits apparaissent dans l'illustration au-dessus des murs, sont en réalité conçus selon le type conventionnel du *t'ing* et construits d'après le canon ordinaire de l'architecture chinoise.

Le pittoresque monument de pierre reproduit dans la figure 42, et qu'on appelle communément *Wou T'a sseu*, « Temple aux cinq tours », est situé à trois kilomètres à l'ouest de Pékin. On prétend que c'est une réplique de l'ancien temple bouddhiste de Bod-gaya. Nous allons retracer rapidement son histoire. Dans la première partie du règne de Yong-lo, (1403-1424), un sramana hindou de haut rang, nommé Pandita, vint à Pékin et fut reçu en audience par l'empereur, auquel il offrit les images dorées des cinq Bouddhas et un modèle en pierre du trône de diamant, le *vajrasana* des Hindous, le *Kin kang pao tso* des Chinois, qui est le nom du temple commémoratif élevé à l'endroit où Çakyamouni atteignit à l'état de Bouddha[1].

L'empereur appela ce Pandita à de hautes fonctions, lui conféra un sceau d'or et lui installa une résidence au « Vrai Bodhi », temple construit à l'ouest de Pékin sous la précédente dynastie mongole ; il promettait en même temps d'y élever une reproduction en pierre du modèle de temple que Pandita avait apporté avec lui, pour servir de sanctuaire aux images sacrées.

Cependant, ce nouveau temple ne fut terminé et consacré qu'au onzième mois de l'année cyclique *kouei sseu* (1473), du

1. Ce temple a été récemment restauré sous les auspices de l'Angleterre.

règne de Tch'eng-houa, si l'on s'en rapporte à la stèle de marbre élevée près du temple et sur laquelle l'empereur traça lui-même une inscription proclamant que, par ses dimensions ainsi que par tous ses détails, ce temple était la reproduction exacte du célèbre trône de diamant de l'Asie centrale. Il est entouré d'une balustrade de pierre sculptée de motifs hindous, qui, dans l'illustration, se trouve cachée par le mur. Le corps du temple, qui a environ 15 mètres de hauteur, est carré et de construction massive, composé de cinq rangs de pierres sculptées, avec des Bouddhas assis dans des niches. A l'intérieur de la porte en forme d'ogive et voûtée, s'élèvent, à droite et à gauche, deux escaliers qui traversent la maçonnerie et conduisent à la plate-forme supérieure où l'on trouve, en un relief accusé, deux empreintes de pas du Bouddha et une infinie variété de symboles et de lettres sanscrites, étrangers à l'architecture chinoise. Les cinq pagodes de style hindou, dont l'une, celle du milieu, est plus grande que les autres, sont posées sur la plate-forme; on assure qu'à l'intérieur se trouvent enchâssés les cinq Bouddhas dorés apportés de l'Inde; leurs figures sont répétées en pierre et abritées dans des niches, sur les quatre côtés des murs, à l'extérieur de chaque pagode[1].

Les temples taoïstes sont bâtis sur le même plan général que les temples du Bouddha. Les sectateurs de Lao tseu ont emprunté aux bonzes bouddhistes la décoration intérieure de leurs salles, ainsi que leur manière de représenter les divinités par des statues, leur culte et un grand nombre de leurs cérémonies. La trinité bouddhiste est remplacée par une imposante trinité de divinités suprêmes, Chang Ti, qui président au paradis de jade des cieux taoïstes; des statues de Lao tseu et des

[1]. On trouvera une description du temple original, dans l'ouvrage du général Sir A. CUNNINGHAM, *Mahabodhi or the Great Buddhist Temple under the Bodhi Tree at Buddha-gaya*, (Londres, 1892).

huit immortels, *Pa Sien*, sont placées dans les endroits principaux ; les trois dieux-étoiles du bonheur, des dignités et de la longévité possèdent des sanctuaires séparés, ainsi qu'une multitude de moindres lumières de la foi. Les vases à sacrifices, les chandeliers et les brûle-parfums ainsi que les autres accessoires rituels portent les emblèmes spéciaux du Taoïsme.

Nous terminerons cette rapide esquisse de l'architecture chinoise en disant quelques mots des édifices mahométans. L'Islam compte en Chine quelque vingt-cinq millions d'adhérents ; l'empereur tient sous sa foi autant de sujets musulmans que les *raj* anglais, presque autant que le sultan de Turquie et le shah de Perse réunis. Il y a environ 20.000 familles musulmanes à Pékin, et onze mosquées ; beaucoup de magasins et de restaurants sont ornés du Croissant ; les Mahométans ont presque le monopole de certains métiers : charretiers, muletiers, maquignons, bouchers et tenanciers de bains publics. Chaque grande ville a sa mosquée dont le nom chinois, *Li Pai Sseu*, « Temple du culte rituel », a été généralement adopté par les missionnaires protestants pour leurs églises. La plus ancienne mosquée chinoise est celle du « Souvenir sacré », à Canton, qu'on dit avoir été fondée par Saad-ibn-abu-Waccas, oncle maternel de Mahomet, venu, suppose-t-on, pour prêcher l'Islamisme. Cette mosquée existait certainement au IXe siècle, quand il y avait une colonie arabe à Canton ; elle fut brûlée en 1341 et rebâtie bientôt après, puis de nouveau restaurée en 1699.

Les mosquées chinoises ressemblent aux temples bouddhistes, en ce fait que rien dans leur extérieur n'indique l'origine étrangère de la religion qu'on y pratique.

Elles sont tout entières de style chinois ; c'est tout juste si l'on aperçoit des versets du Coran inscrits en caractères arabes sur les murs intérieurs dont ils constituent la seule décoration. Le bâtiment principal est partagé en cinq nefs

par trois rangs de piliers de bois; le Mihrab, ou *Wang-yeou-lo*, se trouve à l'extrémité de la nef centrale. L'impression générale, en entrant, est d'une sévère simplicité, contrastant fortement avec l'intérieur d'un temple bouddhiste ou taoïste, plein d'images dorées et de draperies brodées. Point d'autre mobilier qu'une large table de bois, sculptée selon le style chinois ordinaire et placée près de l'entrée ; on y voit, sur un piédestal, l'inévitable tablette impériale avec l'inscription *Wan souei wan wan souei*. « Dix mille années, dix mille, dix mille années ! » qui est officiellement obligatoire pour chaque temple, quel que soit le culte, comme gage du loyalisme de ses fidèles. Un appareil à brûler l'encens, composé de trois pièces en bronze, l'habituel « Service de Trois », *San Che*, qui comprend un vase à trois pieds, une boîte ronde à couvercle et un vase à tenir les accessoires, tous ornés de caractères arabes ciselés, figure d'ordinaire sur la même table.

La planche 44 reproduit un de ces brûle-parfums mahométans. C'est un bassin de bronze, peu profond, avec des anses à tête de monstre ; les trois pieds sont également ornés de masques fantastiques. Les flancs, entre deux rangées de boules qui rappellent des rivets, portent deux panneaux gravés d'inscriptions musulmanes en langue arabe corrompue, exécutées en relief sur fond poinçonné. Il est marqué à l'intérieur de deux dragons qui entourent le cachet *Ta Ming Siuan-tö nien tche*, « Fait sous le règne de Siuan-tö (1426-1435 ap. J.-C.) de la grande dynastie des Ming ». Par-dessous, on voit un autre cachet avec ces mots *Nei t'an kiao chö*, « Pour le culte tutélaire de l'autel intérieur ».

Dans la même cour que la mosquée se trouvent des ailes de bâtiments qui servent de cloîtres aux mullahs et autres dignitaires résidents ; on y annexe généralement une école où les jeunes musulmans viennent apprendre les éléments de leur religion d'après des livres imprimés dans le Turkestan chi-

nois, où les indigènes sont tous mahométans. En règle générale, il n'y a pas de minarets dans les mosquées chinoises ; le muezzin appelle les fidèles depuis la porte d'entrée.

On peut voir dans la figure 43 une de ces portes à demi ruinée et d'une hauteur inaccoutumée. Elle appartient à une mosquée qui fut bâtie en dehors, tout près du mur du palais, dans la cité de Pékin, par l'empereur K'ien-long, pour une de ses concubines favorites, princesse de la vieille lignée royale de Kachgarie ; celle-ci pouvait de la sorte entendre l'appel pour la prière, d'un pavillon bâti pour elle juste en face, sur un monticule, à l'intérieur du mur du palais interdit. L'empereur lui-même rapporte ce fait sur une stèle de marbre élevée dans l'enceinte de la mosquée ; l'inscription, en trois langues, gravée en caractères mandchous, chinois et turcs, a été traduite dans le *Journal Asiatique* par M. Devéria.

IV

LE BRONZE

Les annales et la tradition s'accordent pour faire remonter à la plus haute antiquité l'art de fondre et de ciseler le bronze chez les Chinois ; c'est ainsi que les spécimens qui sont parvenus jusqu'à nous nous révèlent un peu de leur histoire ancienne et de leurs premières croyances.

Au cours de la période à demi fabuleuse qui s'étend du xxxe au xxe siècle avant Jésus-Christ, les procédés techniques furent peu à peu perfectionnés, jusqu'au règne du grand Yu, fondateur de la dynastie des Hia, qui, dit-on, employa le métal levé, comme tribut sur les neuf provinces de son empire, à fondre neuf trépieds de bronze. Sur ces trépieds on aurait gravé des cartes de chaque province, ainsi que diverses figures indiquant quels en étaient les produits naturels [1].

Une autre tradition veut que l'empereur y ait tracé les

1. L'étude comparée des anciens textes donnerait plutôt à croire qu'on grava sur ces trépieds les figures des objets produits spécialement par chaque province, et non les cartes géographiques de ces provinces.

La légende attribue, d'autre part, à la fabrication des trépieds une origine plus lointaine encore. Si l'on se reporte au *Traité sur les sacrifices fong et chan*, de Sseu-ma Ts'ien, on peut lire dans les discours que Kong-souen K'ing tenait à l'empereur Wou : « *Houang-ti prit du cuivre du mont Cheou, et fondit un trépied au bas du mont King. Lorsque le trépied fut achevé, un dragon, à la barbe et aux poïls pendants, descendit pour emmener Houang-ti. Houang-ti monta dessus ; ses ministres et ses femmes montèrent à sa suite au nombre de 70 personnes ; le dragon alors s'éleva ; certains officiers subalternes qui n'avaient pu monter sur lui se cramponnèrent à ses poïls ; quelques-uns de ces poïls se cassèrent et tombèrent* », etc.

Ce texte ferait donc remonter le premier trépied à 2.600 ans avant Jésus-

images des mauvais génies de la tempête, des bois et des solitudes, afin qu'on pût les reconnaître et les éviter. Les neuf trépieds furent longtemps conservés comme sauvegarde de l'empire, jusqu'à ce qu'ils disparussent dans les troubles qui marquèrent la chute de la dynastie des Tcheou. Le destructeur de cette dynastie, Ts'in Che Houang, s'efforça vainement de les retrouver ; le bas-relief de la figure 15, qui rappelle les recherches de l'empereur, nous fait en même temps connaître la forme traditionnelle d'un de ces trépieds. Ce modèle s'est conservé jusqu'à ce jour, et dix-huit grands vases semblables, représentant les dix-huit provinces de la Chine actuelle, ornent les côtés de la cour ouverte du principal palais de Pékin.

Le cuivre était hautement apprécié sous les trois dynasties primitives ; on le désigne souvent dans les vieux livres sous le nom de *kin*, « métal », comme s'il était le métal par excellence. Le nom spécifique de *tch'e-kin*, « métal rouge », est cependant employé quelquefois à cette époque. On se servait surtout de l'or, *houang-kin*, ou « métal jaune », et de l'argent, *po-kin*, ou « métal blanc », pour décorer en incrustations la surface des objets.

Mais le cuivre n'était pas souvent employé seul ; on l'alliait à l'étain (*si*) dans des proportions variables, pour former le bronze. Le bronze a été connu en Chine dès les temps préhistoriques sous le nom de *t'ong*, caractère composé qui semble, à l'origine, avoir signifié « métal mélangé[1] ».

Christ, environ. Confucius va plus loin encore, lorsque, dans son commentaire du *Yi King*, il rapporte que l'empereur Fou-hi (3.450 ans av. J.-C., environ), « *ordonna les cérémonies pour les sacrifices aux esprits du ciel et de la terre, et pour cet usage fit un vase qu'il appela t'ing.* » — *N. d. t.*

1. M. Pelliot s'est montré sceptique sur cette interprétation. « *Lorsque dans un caractère chinois*, disait-il (*Bulletin de l'École française d'Extrême-Orient*, V, 214), *la partie jointe au radical répond exactement à son rôle de phonétique, et c'est le cas ici, je ne crois pas qu'on puisse lui faire jouer simultanément un rôle sémantique.* » M. Bushell s'est contenté de modifier ainsi son texte, dans la deuxième édition : « Le bronze a été connu en

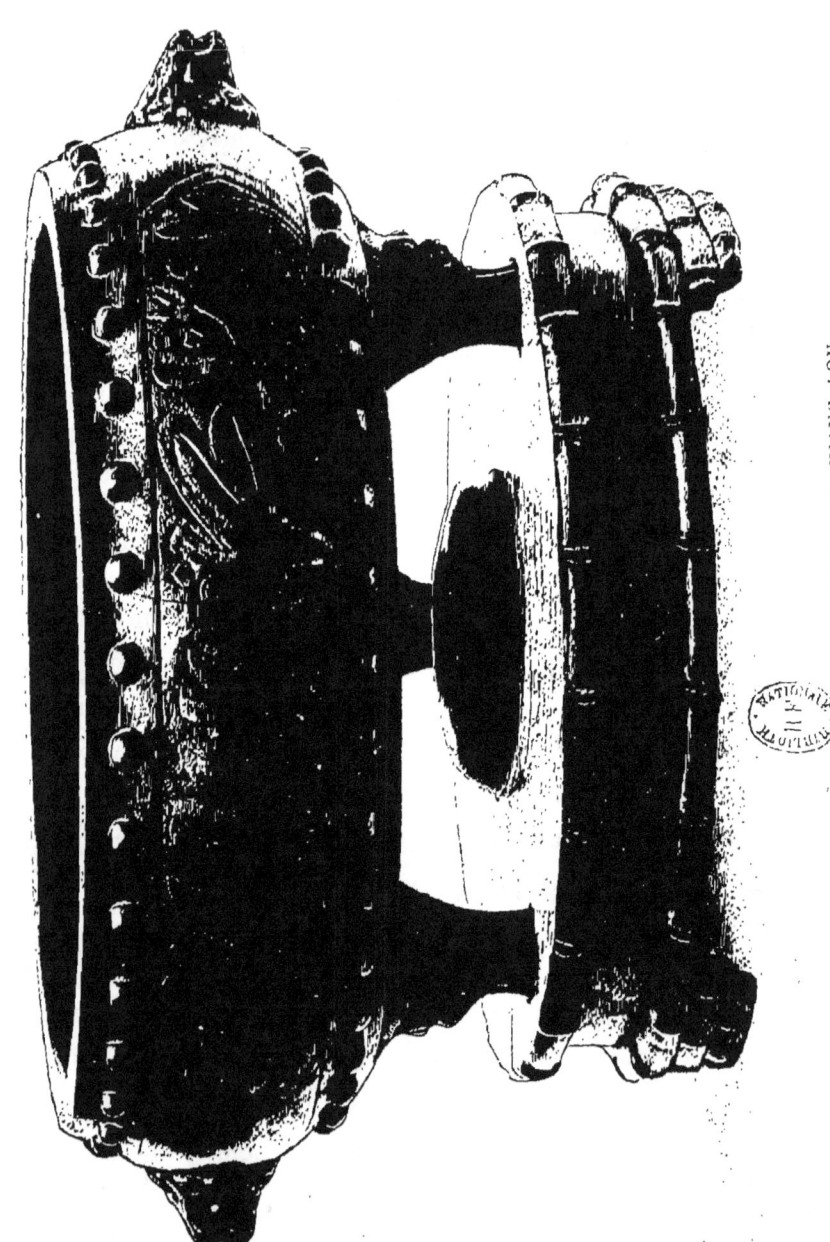

FIG. 44. — BRULE-PARFUMS DE BRONZE. HIANG LOU. Caractères mahométans. Marque Hiuan-tö (1426-35). Hauteur 38 cent., largeur 31 cent.

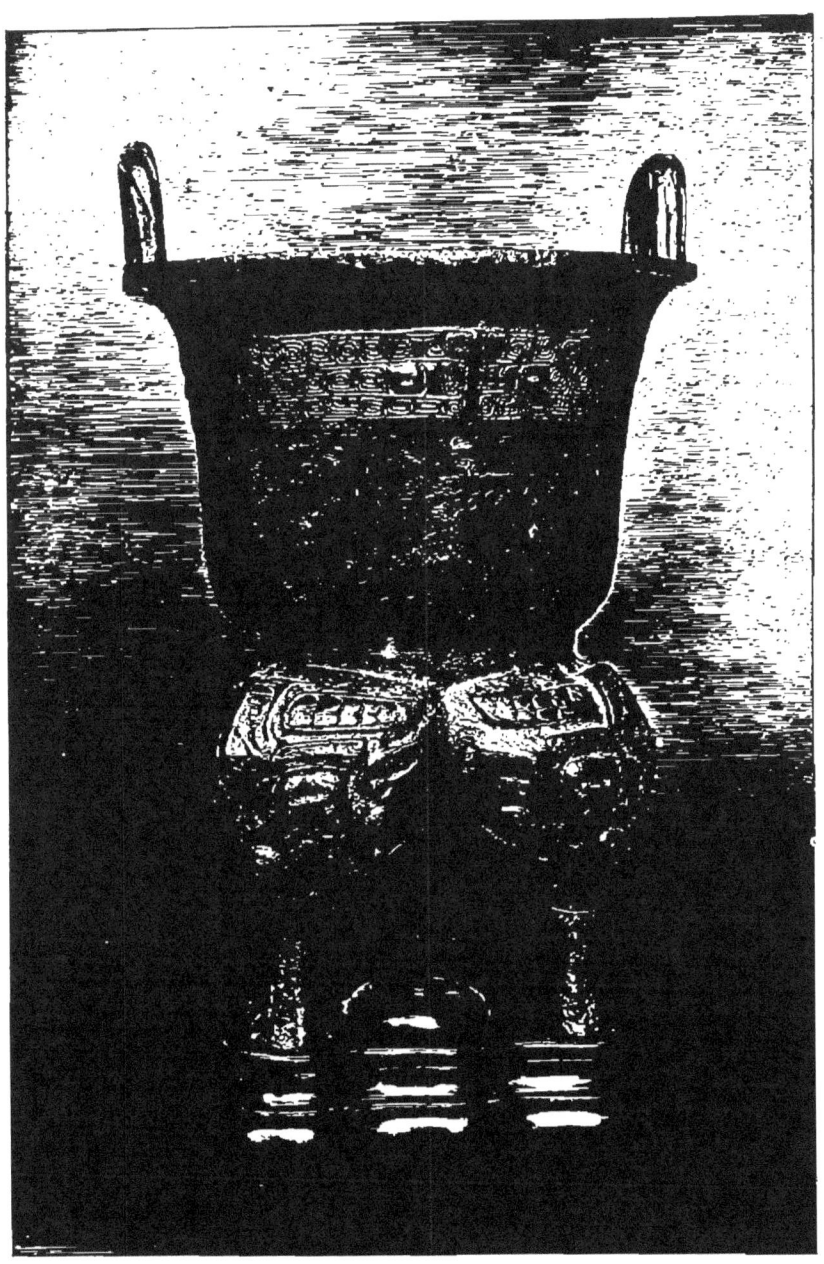

FIG. 45. — VASE A SACRIFICES. YEN. DYNASTIE DES CHANG
Servait à faire cuire à la vapeur du grain et des herbes.

Hauteur 39 cent. 1/4, largeur 25 cent. 1/2.

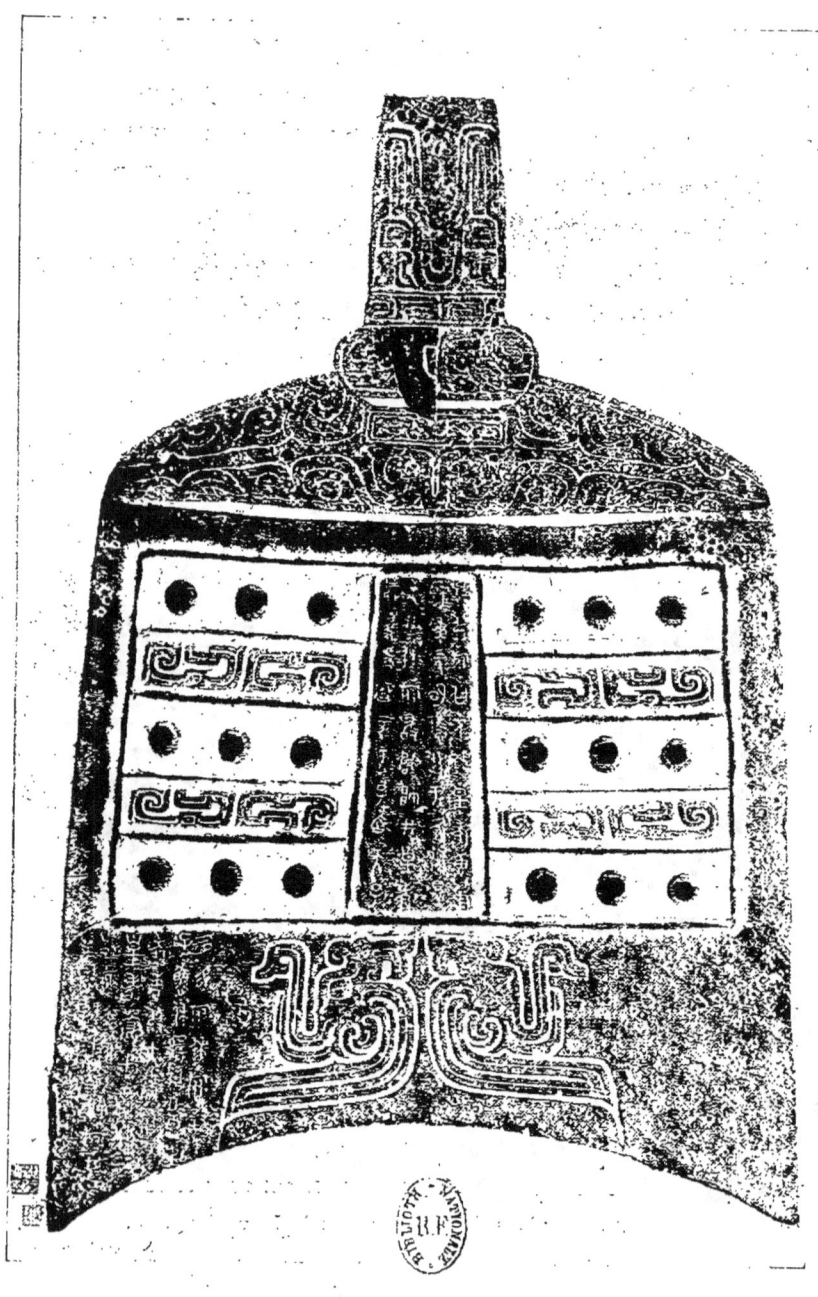

FIG. 46. — CLOCHE DE BRONZE ANTIQUE. DYNASTIE DES TCHEOU
Avec une inscription antérieure au VIIe siècle avant Jésus-Christ.

Hauteur 68 cent. 1/2, largeur 45 cent. 3/4.

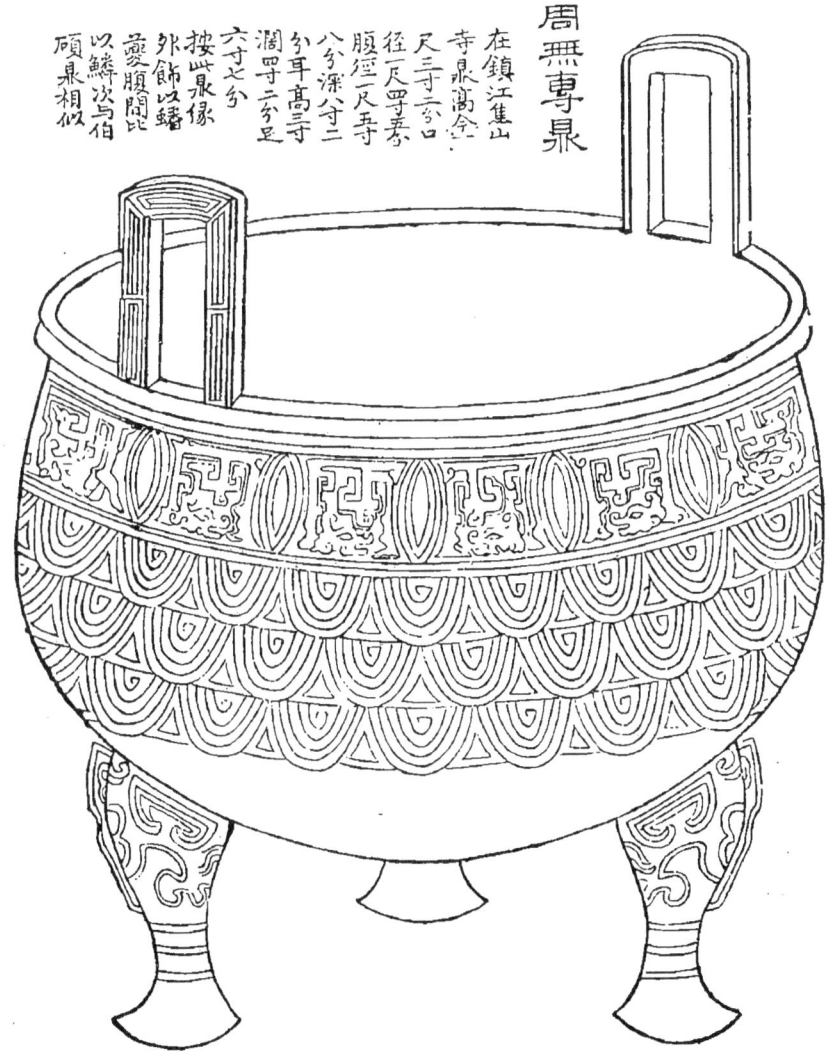

FIG. 47. — LE TRÉPIED DE WOU-TCHOUAN, DE LA DYNASTIE DES TCHEOU
Conservé dans l'Ile d'Argent sur le fleuve Yangtseu.

Hauteur 40 cent. 1/2, diamètre 45 cent. 3/4.

Les proportions du cuivre et de l'étain dans les objets de bronze fabriqués sous la dynastie des Tcheou (1122-249 av. J.-C.), nous ont été transmises dans le *K'ao kong ki*, ouvrage du temps sur les industries de cette période. Ce livre rituel énumère six alliages, dans lesquels la proportion d'étain s'élève graduellement de 1/6 à la moitié du poids total :

1. Cuivre, cinq parties ; étain, une partie. — Pour la fabrication des cloches, chaudrons et gongs, des vases et des ustensiles à sacrifice, des mesures de capacité.

2. Cuivre, quatre parties ; étain, une partie. — Pour les haches et les cognées.

3. Cuivre, trois parties ; étain, une partie. — Pour les pointes de hallebarde et les tridents de harpon.

4. Cuivre, deux parties ; étain, une partie. — Pour les sabres droits à deux tranchants, que l'on fabriquait en deux dimensions, selon la taille des guerriers qui les portaient ; et pour les instruments d'agriculture, tels que bêches et houes.

5. Cuivre, trois parties ; étain, deux parties. — Pour les pointes des flèches employées à la guerre et à la chasse, et pour les couteaux à pointe recourbée qui servaient, dans l'écriture primitive, avant qu'on usât de la soie et du papier, à inciser les caractères sur des baguettes de bambou et à racler la surface des tablettes de bois sur lesquelles on écrivait à l'aide d'un style de bois trempé dans du vernis [1].

6. Cuivre, une partie ; étain, une partie. — Pour les miroirs, plans ou concaves. Les premiers, outre leur usage ordinaire, servaient à recueillir à minuit « l'eau pure » de la lune, condensée à leur surface quand la lune était pleine. Les miroirs concaves étaient destinés à obtenir le « feu pur »

Chine dès les temps préhistoriques sous le nom de *t'ong*, qui semble à l'origine avoir signifié « métal mélangé », le radical *kin* du caractère composé moderne ayant été ajouté par la suite. » — *N. d. t.*

[1]. Cf. sur les anciens modes d'écriture, l'étude de M. Chavannes, dans le *Journal Asiatique* (1905, 1ᵉʳ semestre, pp. 48 et suiv.). — *N. d. t.*

du soleil, pour les usages liturgiques d'un culte commun à beaucoup de races primitives. La proportion plus considérable de l'étain, que l'analyse de miroirs anciens a confirmée de nos jours, donnait une couleur légèrement blanche à l'alliage et augmentait proportionnellement la puissance de réflection de ces objets.

Le métal blanc conbiné avec le cuivre dans les vieux bronzes chinois est rarement, d'ailleurs, composé d'étain pur ; on l'additionnait dans de notables proportions de zinc et de plomb, ce qui amenait certaines altérations dans la couleur du métal même et influait aussi sur la coloration des patines qu'un long séjour sous terre développe graduellement par des opérations chimiques naturelles, à la surface de tous les bronzes. Le sol de la Chine, chargé comme il l'est souvent de nitre et de chlorure d'ammoniaque, favorise considérablement cette sorte de décomposition ; les antiquaires chinois font grande attention aux couches multicolores veinées de rouge, de vert malachite et de bleu turquoise, qu'ils considèrent comme des preuves indéniables d'authenticité [1].

Aussi loin que nous puissions remonter, les bronzes chinois ont toujours été exécutés à la cire perdue ; on les reprenait ensuite, s'il le fallait, au marteau, au burin et au ciseau. Les pièces les plus considérables ont été obtenues par ce procédé, par exemple, la statue de Çakyamouni debout, dont font mention les annales de la dynastie des Wei, à la date de la seconde année (467 après J.-C.) de la période *t'ien ngan* ; elle appartenait à l'empereur et avait été fondue pour un temple bouddhiste ; elle était composée de 100.000 « catty » de cuivre (le catty = 1 livre 1/3) et on y

[1]. On imite cependant parfois les patines naturelles au moyen de couleurs artificielles fixées avec de la cire, mais il est facile de découvrir le subterfuge en grattant la surface avec un couteau, ou en plongeant la pièce suspecte dans de l'eau bouillante.

avait incorporé 600 « catty » d'or[1]. Par exemple encore, les cinq cloches colossales de Pékin, fondues sous le règne de l'empereur Yong-lo (1403-1424 ap. J.-C.) ; elles pèsent environ 120.000 livres chacune et mesurent 4 m. 50 sur 10 mètres de circonférence ; leur épaisseur est de 23 centimètres ; elles sont recouvertes, à l'intérieur et à l'extérieur, de longues inscriptions bouddhistes en langue chinoise, mêlées de formules sanscrites[2].

L'étude des bronzes anciens a été soigneusement poursuivie par des générations d'érudits, qui ont la plus grande vénération pour leurs inscriptions, mieux conservées que celles sur pierre. (Quant aux matières plus sujettes à disparaître, comme les tablettes de bois et les rouleaux de soie, leurs échantillons primitifs ont depuis longtemps disparu.)

On trouve beaucoup de renseignements sur les vases de bronze, dans les livres rituels, en particulier dans les trois livres de la dynastie des Tcheou ; on y donne les noms et les dimensions des divers ustensiles de sacrifice ; c'est d'ailleurs à peu près tout ce que l'on connaît d'eux. Un grand nombre sont reproduits dans les commentaires illustrés tels que le *San li t'ou*, « Illustration des Trois Rituels », en vingt volumes, par Nie Tsong-yi, qui vivait au xe siècle après Jésus-Christ ; mais les figures contenues dans ces ouvrages sont pour la plupart fantaisistes. La première étude spéciale sur le bronze fut le *Ting lou*, bref recueil historique de vases célèbres, par Yu Li (vie siècle) ;

1. C'était un précieux ancêtre des Daï-Butsu, ou Grands Bouddhas du Japon, dont le plus ancien est attribué au viiie siècle.

2. Quand une cloche est très lourde, elle reste toujours à la place même où on l'a fondue, suspendue à une poutre que supporte une charpente de bois ; le sol est creusé par-dessous ; on la frappe extérieurement à l'aide d'un battant de bois, ce qui produit un son grave et profond que l'on entend à plusieurs kilomètres à la ronde.

ce livre toutefois renferme, lui aussi, une bonne part d'imagination et de légende.

On commence à avoir des notions plus exactes à partir du xie siècle ; des collections d'art ancien furent formées à cette époque, et l'on publia de volumineux catalogues avec reproductions des objets existant alors et fac-similés gravés sur bois de leurs inscriptions. Le plus important de ces catalogues encore en circulation est le *Siuan ho po kou t'ou lou*, « Description illustrée des Antiquités du [Palais] Siuan-ho », en trente volumes, qui fut composé par Wang Fou au commencement du xiie siècle et a souvent été réimprimé depuis ; on y joint ordinairement le *K'ao kou t'ou*, « Étude illustrée d'Antiquités », qui comprend le catalogue de plusieurs collections privées établi par Lu Ta-lin en 1902 (dix volumes), et un plus petit ouvrage en deux volumes, intitulé *Kou yu t'ou*, « Reproduction de Jades anciens ». Une autre collection, bien connue, de la dynastie des Song, est décrite dans le *Chao hing kien kou t'ou*, « Miroir illustré des Antiquités de la période *chao hing* » (1131-62), publié à Hangtcheou après que la cour impériale de la dynastie des Song se fût transportée au sud du Yang-tseu.

Plusieurs autres ouvrages du même genre parurent sous la dynastie des Ming, mais on peut les passer sous silence pour arriver au catalogue magnifiquement illustré de la collection impériale des bronzes du palais de Pékin, intitulé *Si ts'ing kou kien* et publié par l'empereur K'ien-long en 1751 (quarante-deux volumes in-folio). Le *Si ts'ing siu kien* (quatorze volumes in-folio), forme un supplément au précédent catalogue ; il n'a pas encore été publié et circule en manuscrit à quelques exemplaires. Le *Ning cheou kou kien* est un ouvrage analogue ; il n'a pas été publié non plus, bien que d'un aussi beau style pour le texte et pour les illustrations ; ses vingt-huit volumes in-folio donnent la description de la collection de bronzes anciens du Ning

cheou kong, l'un des palais de la cité interdite, à Pékin[1].

Parmi les ouvrages illustrés plus récents, l'un de ceux que l'on consulte le plus fréquemment est le *Kin che so*, qui a trait aux inscriptions sur métaux (*kin*) et sur pierres (*che*) ; ses auteurs sont des érudits, deux frères, Fong Yun-p'ong et Fong Yun-yuan, originaires de la province du Kiang-sou, qui le publièrent en 1822 (douze volumes).

Six de ces volumes sont consacrés aux inscriptions sur bronze, six aux inscriptions sur pierre. Un bref résumé de la première partie de cet ouvrage, dont un exemplaire se trouve à la bibliothèque du British Museum, donnera une idée de son importance et de la valeur des études que les Chinois ont faites de leurs bronzes.

L'introduction, ajoutée à la seconde édition, décrit dix vases à sacrifice de formes diverses, offerts en 1771 par l'empereur K'ien-long au temple des ancêtres de Confucius, à K'iu-feou, lieu de naissance du philosophe dans la province du Chan-tong. L'empereur rappelle, dans une ode composée à cette occasion et qui est reproduite dans l'ouvrage, comment « *il a choisi parmi les vases de ses collections de Pékin tout ce qui appartenait à la dynastie des Tcheou, sous laquelle florissait Confucius, de telle sorte qu'aucun d'eux ne comptait pas moins de 2.000 années* ». On y voit de remarquables spécimens de vases rituels en usage pour les offrandes de viandes, de céréales et de légumes cuits à la vapeur, de fruits et de vin ; la plupart portent des inscriptions. A côté d'eux figurent deux ustensiles pour les cuissons, sans inscriptions, dont la forme et la décoration sont plus rares. L'un est un chaudron à quatre pieds (*li*), aux pieds creux, haut de 20 centimètres, de forme carrée, s'évasant vers le haut ; sa décoration, de style très primitif,

1. L'édition originale du *Si ts'ing kou kien* est rare et vaut cher ; mais une très bonne reproduction photographique, faite à Chang-haï en petit format in-8°, met cet ouvrage à la portée de tous les collectionneurs.

comprend une paire d'anneaux ovales en relief de chacun des quatre côtés, et deux anses latérales droites et à jour. L'autre est une bouilloire à la vapeur[1] (*yen*) de forme composite, semblable à celle de la figure 45 ; la partie supérieure est constituée par un vaisseau ovoïde surmonté d'anses en forme de boucles et présentant une décoration circulaire de festons stylisés ; il est monté sur trois pieds creux dont chacun porte en relief l'image du monstre *t'ao-t'ie* ; les deux parties communiquent à l'intérieur par une plaque à charnières percée de cinq trous en forme de croix qui permettent à la vapeur, provenant d'un foyer placé par-dessous, de passer librement à travers. C'est, en petit, la reproduction en bronze archaïque de la grande bouilloire à la vapeur d'une cuisine chinoise ; elle est recouverte d'une patine naturelle vert-malachite, sûre garante de son antiquité.

Voici la table des matières du *Kin che so* :

Livre I. — *Cloches, chaudrons, vases et ustensiles à sacrifice. De la dynastie des Chang (1766-1122 av. J.-C.) à la dynastie des Yuan (1280-1367 apr. J.-C.).*

Livre II. — *Hallebardes, pointes de lances, épées, arbalètes et autres armes de bronze. De la dynastie des Chang jusqu'aux Leang postérieurs (907-922 apr. J.-C.). Mesures de capacité (poids et dimensions). De la dynastie des Ts'in (221-207 av. J.-C.) à celle des Yuan.*

Livre III. — *Mélange d'objets d'usage courant, la plupart portant leur date, tels que bassins et vases à boire, lampes à huile et chandeliers armés d'une pointe, vases pour l'encens, ustensiles de cuisine, cloches et gongs, boucles de ceinture, moules pour frapper la monnaie, images bouddhiques et stûpas votifs. (Du commencement de la dynastie des Han (206 av. J.-C.) jusqu'à la dynastie des Yuan.)*

[1]. Je n'ai pu trouver de meilleure traduction du mot anglais « colander ». — *N. d. t.*

Livre IV. — *Monnaies et médailles. Depuis les temps primitifs jusqu'à la dynastie des Yuan. Avec un appendice sur les monnaies étrangères.*

Livre V. — *Sceaux, officiels et privés. De la dynastie des Ts'in à la dynastie des Yuan.*

Livre VI. — *Miroirs. De la dynastie des Han à la dynastie des Yuan. Avec un bref appendice sur les miroirs de bronze japonais.*

Les ouvrages dont nous venons de parler sont illustrés de belles reproductions sur bois ; ils offrent, par conséquent, un certain intérêt artistique.

Mais une seconde série de livres chinois sur les bronzes antiques laisse de côté la forme et la décoration des objets, pour ne s'occuper que de l'étude critique et du déchiffrement des inscriptions. Ces livres donnent généralement des fac-similés d'inscriptions soigneusement gravés d'après des estampages directs, accompagnés de traductions en caractères modernes et de commentaires sur leur déchiffrement. Chaque ouvrage constitue un *corpus inscriptionum* et apporte une inestimable contribution à l'étude du développement historique de l'écriture chinoise. Beaucoup d'amateurs d'art ancien ont publié ainsi leur propre collection, en y joignant parfois celles de leurs amis et correspondants; nous ne pouvons mentionner ici que trois de ces ouvrages, choisis parmi les plus importants :

1. Un vieux livre de la dynastie des Song du Sud (1127-1279 apr. J.-C.), par Sie Chang-kong, réimprimé en 1797 par Yuan Yuan (auteur d'un autre ouvrage dont nous allons parler), sous le titre de *Sie che tchong ting k'ouanche*. Le titre complet, ainsi que l'explique la préface, était : « Études critiques sur les inscriptions des Cloches, Trépieds et Vases à sacrifices des anciennes Dynasties ». La première impression avait été lithographiée sous la dynastie des

Song ; on réimprima l'ouvrage à l'encre rouge sous le règne de Wan-li (1573-1619); l'édition actuelle est un fac-similé fidèle de la première édition xylographiée, d'après un exemplaire possédé par son auteur.

2. L'important ouvrage de Yuan Yuan, dont nous avons plus haut cité le nom, et qui, originaire de Yang-tcheou, a vécu de 1763 à 1850[1]. Ce fut un écrivain classique de haute distinction, en même temps qu'il s'occupait d'antiquités ; il fut vice-roi de plusieurs provinces durant sa longue carrière officielle. Son nom de plume était Tsi kou tchai ; l'ouvrage est intitulé *Tsi kou tchai tchong ting yi ki k'ouan che*, « Études du Tsi kou tchai sur les inscriptions des Cloches, Chaudrons et Vases à Sacrifice ». Il y reproduit et il y critique 560 inscriptions, en les comparant aux 493 que contenait l'ouvrage précédent. La préface porte la date de la neuvième année (1804) du règne de Kia-k'ing.

3. Un ouvrage récent publié avec l'imprimatur impérial dans la vingt-et-unième année (1895) du règne de l'empereur Kouang-siu, sous le titre de *Kiun kou tchai kin wen*, « Inscriptions sur métal (bronze) du Kiun kou tchai », en trois livres, chacun en trois fascicules, par Wou Che-fen, de Haifong Hien (province du Kouang-tong); l'auteur avait pris ses grades littéraires sous le règne de Tao-kouang; il fut élevé à la vice-présidence du ministère des Cérémonies avant d'abandonner sa carrière officielle. Les inscriptions sont rangées dans cet ouvrage d'après le nombre des caractères, en allant de 1 à 497. Wou Che-fen appartenait à une école critique

1. On trouvera dans le *T'oung pao* (II, V, 561-596) une excellente biographie de Yuan Yuan traduite et annotée par M. Vissière, d'après le *Kouo tch'ao sien tcheng che lio* de Li Yuan-tou.
Yuan Yuan n'est pas seulement connu par les fonctions officielles qu'il a occupées et par les ouvrages d'érudition qu'on lui doit; il a encore exercé une réelle et très salutaire influence sur toute l'école de lettrés qui a rénové l'étude des documents de la Chine antique au début du xixe siècle. M. Vissière donne 1764 et 1849 comme dates de la naissance et de la mort de Yuan Yuan. — *N. d. t.*

鼎銘

在腹內近口處直下

惟九月旣望甲戌王格
于周廟丞于圖室司徒
南仲右無專入門立中廷
王呼史習用命無專曰
官司紅王頤錫弗作錫
女元衣衣帶束戈琱戟縞
緙彤矢鏊勒鑾旂無專
敢對揚天子丕顯魯休用
作尊鼎無專用享于朕刺考用
旬眉壽萬年子孫永寶用

鼎在焦山銘九十西字僧行戩
集山志公鼎傳于吾鄉魏氏
分宜相嚴嵩當國以不得山
鼎將鬻之嵩敗魏氏恐子孫
終不保送焦山于癸酉冬日
在焦山曾見此鼎闇然渾古
今曲阜張潤浦明府自粤
江取得拓本見貽卯摹刻之

FIG. 48. — INSCRIPTION DU TRÉPIED DE WOU-TCHOUAN (FIG. 47)
Avec transcription en caractères modernes et description.

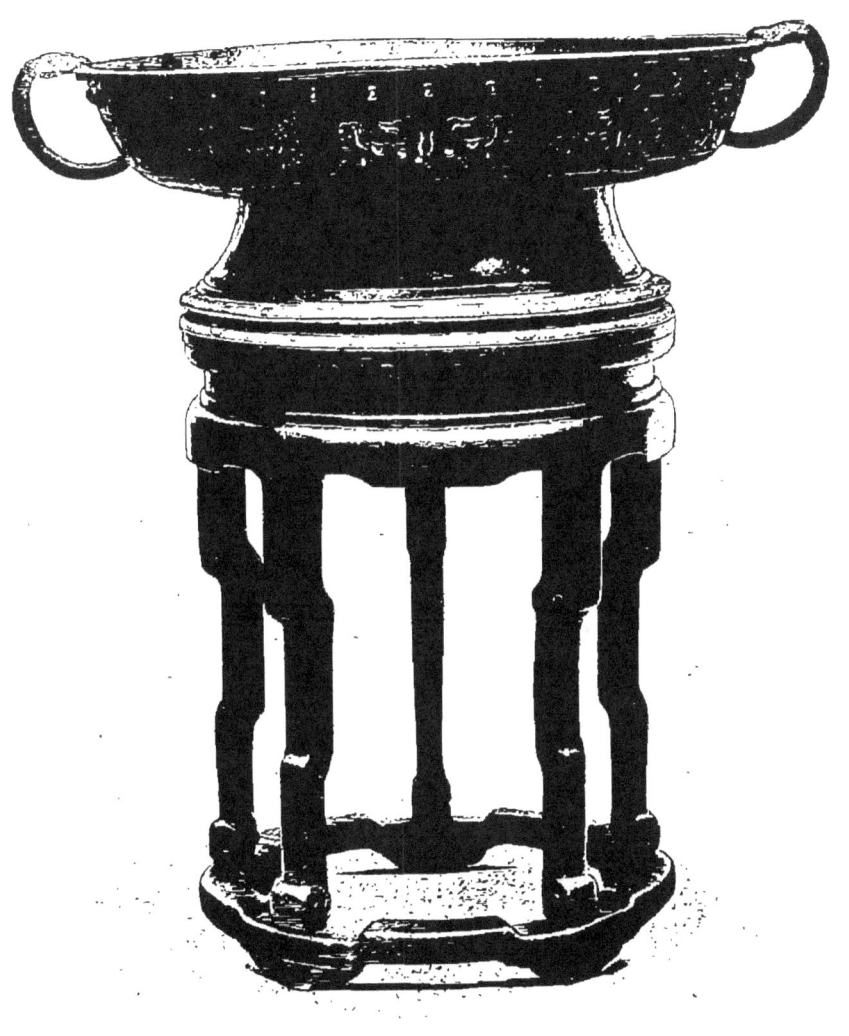

FIG. 49. — BASSIN A SACRIFICES. P'AN. DYNASTIE DES TCHEOU
Bronze incrusté d'or et d'argent.

Hauteur 26 cent. 1/4, largeur 84 cent. 1/2.

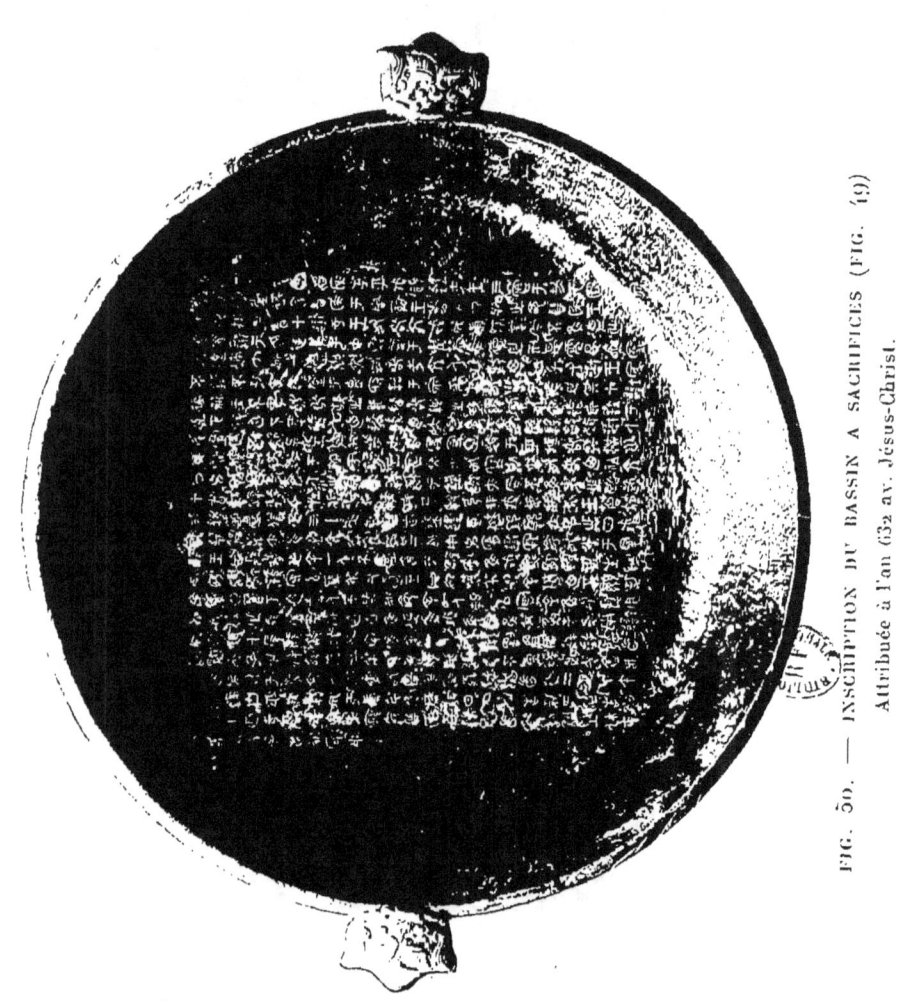

FIG. 50. — INSCRIPTION DU BASSIN A SACRIFICES (FIG. 49)
Attribuée à l'an 632 av. Jésus-Christ.

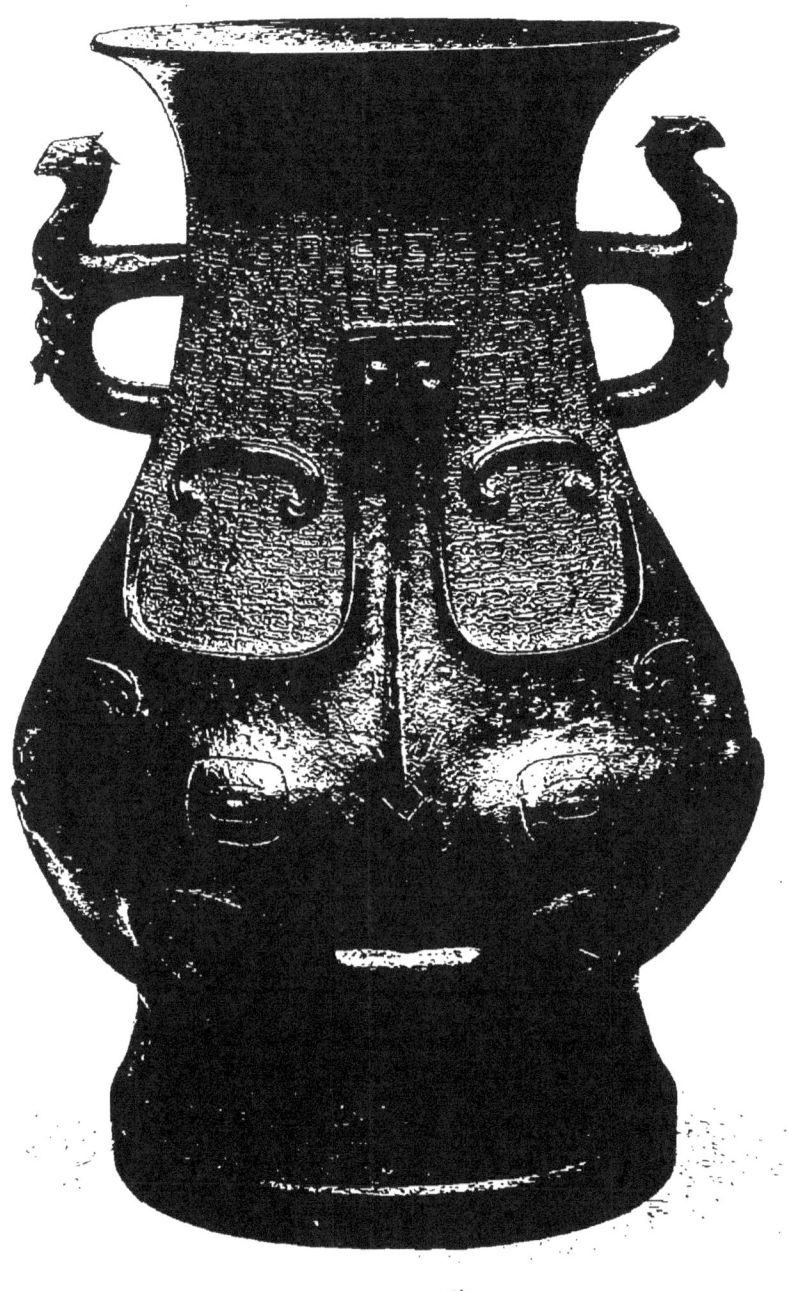

FIG. 51. — VASE A VIN POUR LES SACRIFICES. TSOUEN
Monstre T'ao-t'ie et autres motifs de convention.

Hauteur 49 cent. 1/4, diamètre 32 cent. 1/2.

dirigée par P'an Tsou-yin, Président du ministère de la Guerre, qui étudiait les vestiges de l'antiquité directement d'après les objets eux-mêmes, tandis que l'ancienne école s'attardait à d'interminables critiques verbales d'après les textes sacrés[1]. C'est à l'influence de l'école nouvelle que l'on doit le dictionnaire de Wou Ta-tch'eng, directeur de la cour des Sacrifices Cultuels ; cet ouvrage fut publié en 1884 ; nous l'avons cité au chapitre II, comme le complément le plus utile du *Chouo wen*, le vieux dictionnaire d'écriture antique, sous le titre de *Chouo wen kou tcheou pou*, « Supplément à l'ancienne écriture tcheou du *Chouo wen* ». Les caractères sont présentés sous les 540 radicaux du vieux dictionnaire ; ils sont reproduits en fascicules avec toutes leurs variantes, et avec des références précises aux pièces de bronze sur lesquelles ils ont été recueillis. Ils forment un total de 3.500 caractères y compris les variantes, et sans compter quelque 700 caractères peu usuels et d'un déchiffrement douteux que l'on a relégués dans un appendice, en attendant de nouvelles recherches. Cet ouvrage est indispensable à l'étude des anciennes inscriptions sur bronze.

Les archéologues chinois divisent leurs bronzes antiques en deux grandes classes. La première comprend les pièces qui datent des trois dynasties anciennes des Hia, des Chang et des Tcheou ; la seconde, celles des dynasties des Ts'in, des Han, et des dynasties postérieures. L'an 221 avant Jésus-Christ, où Ts'in Che Houang se proclama lui-même « le premier empereur », sert de ligne de démarcation entre les deux classes.

[1]. M. Pelliot (*loc. cit.*), fait observer avec quelque apparence de raison que si Wou Che-fen a pris ses grades sous le règne de Tao-kouang, il est difficile de faire de lui, au sens étroit du mot, un disciple de P'an Tsou-yin, qui n'est docteur que de 1852. « *Il se peut cependant*, ajoute M. Pelliot, *que le plus âgé ait subi l'influence du plus jeune.* » P'an Tsou-yin a laissé un ouvrage du même genre que celui de Wou Che-fen, c'est le *Fan kou leou yi k'i k'ouan che*. L'étude comparée des deux ouvrages permettrait peut-être de savoir qui a reçu l'influence de l'autre. — *N. d. t.*

Une longue série d'extraits des neuf livres sacrés, publiés par Yuan Yuan dans l'introduction à son ouvrage déjà cité, prouvent la haute valeur attribuée au bronze dans les temps anciens. L'un des volumes perdus du *Chou king* s'appelait *Fen ki*, la « Distribution des Vases »; il y est fait allusion dans la préface, attribuée à Confucius, dans les termes suivants :

« *Quand le roi Wou eut conquis Yin, il désigna les princes des différents États, et leur distribua les vases du Temple des Ancêtres. En souvenir de cet événement, fut composé ici le* Fen ki. »

C'est à la dynastie des Tcheou (1122-249 av. J.-C.), dont le fondateur fut ce même roi Wou, que les archéologues chinois de l'école moderne attribuent un grand nombre des bronzes antiques ornés d'inscriptions. Un plus petit nombre appartiendraient à la dynastie des Chang; ils portent de courtes inscriptions d'écriture pictographique ancienne, où le nom du défunt à qui la pièce était dédiée est ordinairement l'un des caractères cycliques. La dynastie précédente des Hia n'est pas représentée; on ne peut y rapporter aucune des pièces qui figurent dans les collections modernes.

L'auteur du *Chouo wen* fait allusion dans la préface de son dictionnaire, écrite en l'an 99 après Jésus-Christ, à des chaudrons de bronze *(ting)* et à des vases à sacrifices *(yi)* que l'on découvrait fréquemment à cette époque dans les collines et dans les vallées des diverses provinces et qui contenaient des inscriptions montrant le développement de l'écriture au cours des premières dynasties. Les annales de la dynastie des Han et des dynasties suivantes mentionnent maintes découvertes de ce genre, avec parfois quelques tentatives bien imparfaites des lettrés de l'époque pour déchiffrer les inscriptions.

Chaque découverte était regardée comme un présage de bonheur et consignée par les historiographes dans le livre

affecté aux prodiges sacrés. Dans le cinquième mois de l'an 116 avant Jésus-Christ, un trépied fut mis à jour sur la rive méridionale du fleuve Fen, dans la province de Chan-si, et le nom du règne de l'empereur Wou-ti fut changé en celui de Yuan-ting (116-111 av. J.-C.), en l'honneur de cet événement. Sous la dynastie des T'ang, un vase de bronze ayant été exhumé dans la dixième année de la période *k'ai-yuan* (722), le nom de la cité de Yong-ho, sur la rive gauche du fleuve Jaune, où on l'avait découvert, fut changé en celui de Pao-ting Hien, « Cité du Précieux Trépied », pour commémorer cette bonne fortune.

Après l'avènement de la dynastie des Song en 960, les vieux bronzes cessèrent d'être considérés comme sacrés ; on ouvrit les tombes des familles nobles pour enrichir les collections privées et les musées impériaux ; les études épigraphiques furent poussées avec une activité dont témoignent les nombreux catalogues illustrés de cette époque que nous avons déjà cités.

Les cloches (*tchong*) et les chaudrons (*ting*) viennent en tête de la liste des anciens bronzes chinois ; leur usage est indiqué dans le vieux dicton *Tchong ming, ting che*, « La cloche sonne, le dîner est dans le chaudron », qui remonte aux temps patriarcaux [1].

Le chaudron, sous sa forme type, se compose d'un corps rond et renflé, posé sur trois pieds courbés et portant deux anses droites, ou « oreilles » ; il figure dans les bas-reliefs de la dynastie des Han, placé le plus souvent en évidence sur la natte autour de laquelle les convives sont rassemblés. Le mot *ting* est parfois traduit par « trépied », mais cette traduction est difficilement applicable à un second modèle

[1]. Il est fait mention de cloches dès les époques les plus reculées. C'est ainsi qu'un des ministres de Houang-ti passe pour avoir fait fondre douze cloches correspondant aux douze lunes, pour indiquer les saisons, les mois, les jours et les heures. — *N. d. t.*

assez fréquent, qui présente un corps oblong et rectangulaire supporté par quatre pieds (fig. 58). Traduire par « brûle-parfums » serait un anachronisme, puisque les Chinois n'ont jamais brûlé d'encens avant l'introduction du Bouddhisme; et d'ailleurs les premiers brûle-parfums bouddhiques reproduisirent la forme des sommets des monts sacrés Soumerou, avant que le *ting* chinois fût adopté par les Bouddhistes pour brûler l'encens. A l'époque actuelle, le *ting* est le brûle-parfums orthodoxe pour les autels de toutes les religions en Chine; il reçoit les cendres des bâtons de prières en bois odorant que l'on brûle devant chaque autel sacré, dans les maisons privées aussi bien que dans les temples.

Aux temps anciens, la cloche (*tchong*) était habituellement suspendue à l'entrée de la salle de festin; on la sonnait pour assembler les convives, soit seule, soit avec accompagnement d'autres instruments de musique. Dans le Temple des Ancêtres, elle appelait les esprits auprès des mets funèbres qu'on leur offrait. Elle n'avait pas de battant; on la frappait au dehors, vers le bord inférieur, à l'aide d'un maillet de bois. On aura une idée de sa forme ordinaire et des ornements qui la décoraient d'après la figure 46, qui représente une grande cloche de bronze de la dynastie des Tcheou, appartenant à la collection de Yuan Yuan comme l'indiquent les deux cachets apposés dans un coin du dessin, à gauche et en bas; notre photographie est prise sur un dessin qui reproduisait, à la mode chinoise, les proportions exactes de l'original; puis on avait obtenu les inscriptions et les détails ornementaux en prenant les empreintes mêmes à l'aide d'un papier fin. La cloche mesure 68 centimètres de haut, 56 centimètres de diamètre au bord inférieur, et pèse quatre-vingt-huit livres. La face antérieure et la face postérieure portent chacune dix-huit saillies en gros relief, rangées trois par trois et séparées par des bandes de festons en creux;

le reste de la surface est décoré de festons analogues, stylisés en forme de dragons environnés de nuages. L'inscription, dont une partie est en vers, occupe deux panneaux et doit se lire ainsi :

« *Moi, Kouo-Chou Lu, je dis : Très éminent était mon illustre père Houei Chou. Avec une profonde vénération, il conserva une vertu incomparablement brillante. Il excella aussi bien dans le gouvernement de son propre domaine que dans le traitement libéral qu'il accordait aux étrangers des pays lointains. Quand moi, Lu, j'ai osé assumer la direction du peuple et prendre comme modèle la noble conduite de mon illustre père, un mémoire sur cet événement fut présenté à la Cour du Fils du Ciel, et le Fils du Ciel m'honora gracieusement de cadeaux abondants. Moi, Lu, je reconnais humblement les présents du Fils du Ciel, et je décide d'en faire usage pour fabriquer cette mélodieuse cloche à sacrifices en l'honneur de mon illustre père Houei Chou. O illustre père, qui sièges dans la majesté d'en haut, abrite de tes ailes protectrices ceux qui sont restés ici-bas. O toi qui connais la paix et la gloire, dispense à Lu un bonheur copieux. Moi, Lu, et mes enfants et petits-enfants pendant dix mille ans à venir, estimerons éternellement cette cloche et nous servirons d'elle dans nos cérémonies rituelles*[1]. »

[1]. Pour une discussion approfondie de l'inscription et pour l'évaluation de sa date, on consultera le catalogue du Tsi kou tchai plus haut mentionné. L'auteur de l'inscription, dont le nom n'a laissé de traces dans aucune des annales qui nous sont parvenues, peut avoir été un prince féodal du petit État de Kouo, situé sur la rive droite du fleuve Jaune, dans la province moderne du Ho-nan. Le « Fils du Ciel » serait le prince régnant contemporain de la dynastie des Tcheou, dont les présents en de telles circonstances comprenaient généralement du bronze pour fondre des ustensiles à sacrifice. Il y avait à l'origine deux États de Kouo, constitués en fiefs héréditaires à deux fils du roi Wen, le fondateur réel de la dynastie des Tcheou ; l'État de l'Ouest fut absorbé par l'Etat de Tseng en l'an 770 avant Jésus-Christ, quand la capitale des Tcheou fut transportée vers l'Est ; celui de l'Est dura presque un siècle encore, jusqu'à ce qu'il fût envahi et conquis par le puissant État de Tsin) au cours de l'hiver de l'an 677 avant Jésus-Christ ; le dernier duc de Kouo se réfugia dans la capitale des Tcheou, laissant

La figure 47 reproduit le type ordinaire du *ting*, d'après un bois chinois du *Kin' che so*. Il s'agit du célèbre exemplaire conservé au temple bouddhique de l'Ile d'Argent (*Tsiao chan*), sur le Yang-tseu, près de Tsin-kiang. On a écrit plusieurs volumes sur ce trépied ; Wylie en cite trois dans ses *Notes on Chinese Literature*. Ainsi que l'établit le texte imprimé en haut de la figure, on l'appelle le « Ting de Wou-tch'ouan de la dynastie des Tcheou », et c'est le Temple de Tsiao chan qui le possède. Il mesure environ 40 centimètres de hauteur, sur 45 centimètres de diamètre moyen. La partie supérieure est décorée d'une bande de festons contenant des dragons stylisés, la partie inférieure, d'un triple rang d'écailles imbriquées. Nous donnons en fac-similé (fig. 48) l'inscription gravée qui s'étend à l'intérieur depuis le rebord jusqu'à la base, avec une transcription en écriture moderne, et une courte notice historique ainsi conçue :

« *L'inscription du trépied de Tsiao chan comprend 94 caractères. Le çramana bouddhiste Hang Tsai, dans son histoire de Tsiao chan, dit que ce trépied se trouvait à l'origine dans la collection de son concitoyen Wei ; le ministre d'État Yen Song de Fen Yi exerça un pouvoir tyrannique, persécuta son possesseur qui refusait de s'en défaire. Après la chute et la mort de Yen Song (1565), Wei, craignant que ses descendants ne fussent pas capables de protéger le trépied, l'offrit au Temple.* »

L'auteur du *Kin che so* nous dit qu'au cours de l'hiver de l'année *kouei-yeou* (1813), il visita l'Ile d'Argent, alla voir cette pièce et fut frappé de son archaïque beauté. Il obtint l'inscription qui figure dans son livre par un estampage qu'il prit lui-même sur le trépied. Cette inscription, dont on

annexer son territoire à la principauté de Tsin. La cloche doit donc être antérieure à l'an 677 ; de combien, il est difficile de le dire, ainsi que de l'attribuer à l'un ou à l'autre des deux États de Kouo.

peut voir un fac-similé réduit dans la figure 48, s'exprime ainsi :

« *Dans le neuvième mois, le jour qui a suivi la pleine lune, kia siu du cycle de soixante jours, le roi se rendit au Temple des Ancêtres de la [dynastie] des Tcheou et offrit les holocaustes dans la salle de la Peinture. Nan Tchong, ministre de l'Instruction, s'avança sur le seuil avec moi, Wou Tchouan, qui l'accompagnais à sa droite, et s'arrêta au milieu de la salle d'audience. L'empereur ordonna à l'historiographe You de consigner les paroles qu'il allait adresser à Wou Tchouan, et dit : — « Surintendant des Travaux publics nommé pour chasser les rebelles de l'Ouest, Nous t'offrons des robes officielles avec ceinture et agrafe, une hallebarde et une lance incrustée, une plaque avec des rubans de soie ornés de glands, un faisceau de flèches rouges, une bride et un mors montés sur bronze, et des bannières à clochettes. » Moi, Wou Tchouan, j'ai osé exprimer ma profonde reconnaissance pour les grandes faveurs et les gracieux présents du Fils du Ciel, et j'ai fait des vases à vin et ce chaudron pour les offrandes des mets du sacrifice en l'honneur de mon défunt père rempli de mérites. Puissé-je être récompensé par de longs jours, et puissent mes enfants et petits-enfants pendant dix mille ans avoir éternellement soin de ce trépied et se servir de lui*[1]. »

[1]. Pour ce qui est de la date de cette inscription, les critiques, en raison du type de l'écriture, la fixent généralement au règne de Siuan Wang (827-782 av. J.-C.). On ne trouve pas trace dans les annales du nom de Wou Tchouan, le personnage officiel auteur de l'inscription, mais l'une des odes de l'époque conservée dans le *Che king* célèbre les exploits de Nan Tchoung, chef d'une expédition contre les pillards Hien-yun de la frontière nord-ouest ; on peut vraisemblablement supposer qu'il s'agit là du même Nan Tchoung cité dans l'inscription comme étant le ministre en service auprès du roi.

Li Chen-lan, le défunt professeur de mathématique du collège impérial de Pékin, à qui l'inscription a été soumise, a calculé que la 16ᵉ année (812 av. J.-C.) du règne en question pourrait être l'une de celles où le jour qui suivit la pleine lune dans le neuvième mois coïncida avec la date cyclique *kia-siu*. — *N. d. l'a.*

M. Hirth a publié une excellente reproduction du trépied de Wou Tchouan dans le *T'oung pao* (1ʳᵉ série, vol. VII, 1896, p. 488). — *N. d. t.*

La coupe à sacrifice (*p'an*) de la dynastie des Tcheou, que nous reproduisons dans la figure 49, se trouve maintenant à Londres et l'intérêt historique des cinq cents et quelques caractères (v. fig. 50) qui composent son inscription, en fait la pièce la plus importante de la série chinoise où elle a pris place en 1870.

Elle provient de la collection des princes de Yi, de Pékin, qui descendent en ligne directe d'un fils de l'empereur K'ang-hi ; elle était alors enfermée dans une boîte de bois doublée d'une soie jaune sur laquelle étaient peints des dragons à cinq griffes ; un morceau de la même soie recouvre encore le sommet du support de bois sur lequel elle est montée. C'est une coupe large, peu profonde, de 85 centimètres environ de diamètre, aux flancs renflés, avec deux anses en forme de boucle et un pied rond ; les anses se terminent par deux têtes de monstres dont les mâchoires viennent mordre le bord de la coupe ; les flancs s'ornent d'une large bande portant en relief l'effigie du *t'ao t'ie* sur un fond de grecques (*lei wen*) figurant des nuages enroulés ; au-dessus, se trouve une rangée de saillies rondes, alternativement ponctuées d'or et d'argent ; quelques détails de la décoration en relief sont également incrustés des mêmes métaux.

L'inscription, qui est à l'intérieur, semble avoir été autrefois recouverte d'or battu ; les rayures faites avec un couteau, à travers la patine, pour retrouver les caractères, ont en effet mis à jour des traces d'un jaune brillant qui dénoncent la présence d'une épaisse couche d'or. L'inscription ne figure dans aucun des recueils chinois ; la traduction que nous allons en proposer ne doit, en conséquence, être acceptée que sous réserves. Son type la rapproche beaucoup des inscriptions sur tambours de pierre, dont nous avons donné un spécimen dans la figure 7 du chapitre II, bien qu'elle leur soit antérieure de deux siècles ou même plus. Les caractères sont gravés avec fermeté, dans le style de l'écriture

FIG. 52. — COUPE A LIBATION. TSIO. DYNASTIE DES CHANG
Volutes archaïques et inscription sur cartouche.

Hauteur 21 cent. 1,2, largeur 15 cent. 1,2.

FIG. 53. — VASE MINCE EN FORME DE CORNET. KOU
Avec arêtes verticales dentées et ornements archaïques en volutes.

Hauteur 30 cent. 1/2, diamètre 16 cent. 1/2.

FIG. 54. — USTENSILE A SACRIFICES POUR LES OFFRANDES DE VIANDE. SAN BI TING

Forme de convention avec trois bœufs couchés sur le couvercle.

Hauteur 15 cent. 1/4, largeur 16 cent. 4/5.

FIG. 55. — VASE A VIN AVEC COUVERCLE. YOU. DYNASTIE DES CHANG

Grecque archaïque avec têtes de dragons.

Hauteur 28 cent., largeur 13 cent.

FIG. 56. — VASE A VIN (III TSOUEN) EN FORME DE RHINOCÉROS

Servait pour le vin à sacrifices sous la dynastie des Tcheou.

Haut. 8 cent. 4/5, long. 30 cent. 1/2, larg. 15 cent. 4/5.

FIG. 57. — VASE A VIN SUR ROUES, EN FORME DE COLOMBE. KIEOU TCH'Ô TSOUEN

Dynastie des Han (202 av. Jésus-Christ — 220 ap. Jésus-Christ).

Haut. 16 cent. 1/5, long. 13 cent.

officielle de la fin de cette période. On peut la comparer, en tant que document, avec celles du *Chou King*, le « Livre d'Histoire » canonique. En voici le texte :

« *Dans le premier mois du roi, le jour* sin yeou (58ᵉ *du cycle de soixante jours), le prince marquis de Tsin annonça qu'il avait soumis les Jong, et fut reçu en audience par le roi. Le roi, l'ayant récompensé trois fois pour ses services à la frontière du domaine royal et dans le Temple des Ancêtres du palais royal, l'admit en audience dans la salle sacrée du palais et de nouveau prit part avec le prince de Tsin au sacrifice dans le Temple des Ancêtres de la dynastie des Tcheou.*

« *Le roi investit spécialement le prince de Tsin des neuf insignes de haut rang. Dans son allocution de circonstance, le roi s'exprima ainsi :* — « *Oncle, vous avez fait de grandes choses ! Dans les temps anciens, parmi nos ancêtres royaux, régnèrent Wen, Wou, Tch'eng et K'ang, qui tous cultivèrent la vertu avec une ardeur et une prudence remarquables. Leur renommée fut illustre sur les frontières de l'Ouest, et ils affermirent leur autorité sur la Chine centrale* (Hia), *ainsi que sur les lointains déserts conquis et stériles. La justice de leur code des châtiments frappa tout le monde de respect et de terreur, en sorte que dans les régions proches comme dans les régions éloignées, au foyer comme au dehors, une seule vertu prévalut. En ces temps-là vivaient aussi vos distingués ancêtres, qui loyalement appliquèrent leur cœur au service de notre maison royale : leur grande gloire et leurs hauts faits sont constamment rappelés dans les archives officielles, et publiés dans les réunions des chefs de clans, et leurs louanges résonneront jusqu'aux générations lointaines. A notre propre époque, plus tard, quand l'harmonie avec le ciel demande un plus grand respect, les cibles, pour ainsi dire, n'ont pas été frappées par les flèches, les cocons de soie n'ont pas été déroulés, il y a eu véritablement un manque de*

vertu, d'où est résulté un désaccord entre les puissances du ciel et de la terre. Les quatre quarts des étrangers cessant d'être loyaux (fidèles) ont aussi failli, et les Jong ont fait une grande insurrection, chassé nos parents bien-aimés, dispersé nos officiers et nos gens, détruit et dévasté les faubourgs de notre capitale et nos villes fortifiées. »

« *Le roi dit : —* « *Oh ! oh ! Précédemment, sous les règnes de Li, Siuan et Yu jusqu'à P'ing et Houan, ayant à traverser des flots débordés, pour ainsi dire, sans révérence et sans respect, on fut aussi en danger de tomber dans le profond abîme, et notre maison royale fut dans le tourment. Alors parut à son tour votre ancêtre Wen Kong, qui fut capable de maintenir la réputation établie par ses distingués prédécesseurs et réussit à mettre un terme à nos calamités. Nous, de même, ne pûmes faire moins que de remplir nos engagements solennels, et nos décrets sont rappelés dans les annales de l'État. Les chariots de guerre et les attelages d'étalons lui furent abandonnés uniquement comme récompense de sa bravoure, les arcs rouges et les arcs noirs lui furent donnés pour ses prouesses sur le champ de bataille ; on lui offrit les tablettes et les lettres de créance en jade*[1]*, comme à un parent du roi, en même temps que les chambellans, au nombre de trente, les trois cents gardes du corps et les territoires de six cités de Wen, Yuan, Yin, Fan, Ying et Wan étaient ajoutés comme perpétuel apanage à l'État de Tsin. Ainsi encore votre ancêtre Wen Kong fut-il récompensé libéralement par des fiefs de l'intérieur, et par là fortifié pour assumer notre gracieuse défense, il devint renommé parmi ses pairs. »*

« *Le roi dit : —* « *Oh ! oh ! Ce n'est pas moi, l'homme solitaire, qui ai poursuivi ma satisfaction personnelle, ce sont les Jong qui, jamais satisfaits, abusèrent les cœurs simples du peuple, et par le feu, dans de rudes assauts, attaquèrent*

1. Les anciens ouvrages rituels mentionnent en effet des certificats de mission, passe-ports et lettres de créance en cette matière. — *N. d. t.*

traîtreusement nos officiers, jusqu'à vous apporter ce tourment, mon Oncle. »

« *Le roi dit :* — « *Oh ! oh ! Oncle ! Grands sont vos illustres services qui continuent et perpétuent ceux de vos prédécesseurs, et obligent à ne rien changer aux durables fonctions royales. Moi, l'homme solitaire, je vous suis redevable de ma tranquillité, et je vous offre mes félicitations. Vous avez déjà été investi des neuf symboles de votre rang et je vous nomme maintenant Prince surveillant* (Po) *des Régions extérieures, avec privilège de faire la guerre, de châtier les rebelles, de punir les réfractaires, de commander des troupes, d'avoir libre accès à la Cour, et d'user des ressources de l'État. Aussitôt que la nouvelle de votre nomination aura été apportée à tous les princes, si l'un d'eux osait y faire obstacle, moi, l'homme solitaire, je le punirais d'une manière éclatante.* » *Le prince de Tsin frappa deux fois le sol avec sa tête en signe de soumission et de reconnaissance pour les gracieuses fonctions que lui donnait le Fils du Ciel.*

« *Le roi dit :* — « *Oncle ! Restez un instant. Votre nomination sera publiée sur-le-champ. Réfléchissez avant de l'accepter sur les moyens d'égaler vos éminents ancêtres, et ensuite dévouez-vous à votre tâche.* » *Le prince de Tsin frappa deux fois le sol avec sa tête.*

« *Dans le second mois de l'année, le jour* keng-wou (7ᵉ *du cycle*), *le prince de Tsin étant retourné chez lui après avoir soumis les Jong, offrit un sacrifice solennel devant l'autel de son ancêtre le distingué prince T'ang Chou. Le jour suivant* ping-chen (8ᵉ *du cycle*), *il annonça ses succès devant l'autel de son grand-père, et proclama ses mérites devant l'autel de son père. Le jour* ting-yeou (34ᵉ *du cycle*), *on fondit la coupe à sacrifice qu'il avait ordonné de faire, et on y inscrivit les gracieuses fonctions données par le roi. Le prince de Tsin frappa deux fois le sol avec sa tête en signe de reconnaissance respectueuse pour les fonctions qu'il tenait du roi. Puisse*

cette coupe se transmettre pendant dix mille ans et puissent mes fils et mes petits-fils la conserver précieusement et s'en servir éternellement! »

Cette longue inscription nous donne une esquisse très vivante des relations d'un souverain avec un de ses principaux feudataires au VIIe siècle avant Jésus-Christ ; on peut la compléter à l'aide des annales de l'époque qui nous sont parvenues. La principauté de Tsin, qui correspond à peu près à la province actuelle du Chan-si, fut d'abord confiée par le roi Wou, le fondateur de la dynastie des Tcheou, à son fils T'ang Chou Yu, dont on mentionne l'autel au cours de l'inscription. Le plus connu de ses descendants fut Wen Kong, qui gouverna la principauté de 780 à 744 avant Jésus-Christ, et vint en 770 au secours de la maison royale que les hordes barbares des Jong repoussaient alors vers l'est. Il reçut en récompense six cités, représentant la partie du domaine royal située sur la rive septentrionale du fleuve Jaune, et divers autres privilèges détaillés dans le texte. L'allocution que lui adressa le roi à cette occasion forme l'avant-dernier livre du *Chou king*, le recueil canonique d'annales dont l'auteur est Confucius.

Le texte ne fait pas mention du nom exact de ce prince de Tsin, toujours désigné sous le nom d'Oncle (il était, en effet, comme nous l'avons vu, de sang royal en ligne directe.) L'année n'est pas indiquée non plus ; mais on peut l'établir suffisamment par la nomination du prince au grade de *wai fang po*, ou chef président des princes feudataires, pour la défense de la frontière. Ce détail s'applique à Tch'ong Eul (696-628 av. J.-C.), qui devint prince de Tsin en 635 après un long exil et beaucoup d'aventures, et reçut le grade en question du roi Siang en 632. Il mourut quatre ans plus tard, et fut canonisé sous le nom de duc Wen « l'Accompli ». Les neuf dons d'investiture qu'on lui concéda en même

temps comme marques de son rang furent sans doute les suivants :

1. Chariot et attelage de chevaux. 2. Robes de cérémonie. 3. Instruments de musique. 4. Portiques vermillonnés. 5. Droit d'approcher le souverain par l'allée centrale. 6. Gardes du corps armés. 7. Arcs et flèches. 8. Haches de guerre incrustées d'or. 9. Vins de sacrifice [1].

1. M. Pelliot s'est trouvé d'accord avec M. Chavannes pour émettre des doutes très sérieux sur l'authenticité de l'inscription qui vient d'être traduite et analysée.

« *Le bronze*, disait M. Pelliot (loc. cit.), *a été acquis en 1870 à Pékin et provient de la collection des princes de Yi, jadis assez connue et aujourd'hui entièrement dispersée. Or, on sait avec quel soin les inscriptions des vases anciens ont été recueillies, déchiffrées, commentées par les archéologues chinois. Celle-ci est d'une longueur tout à fait inusitée et n'en eût dû susciter qu'une curiosité plus ardente. D'autre part, une pièce figurant dans les collections des princes de Yi n'a pu être ignorée des antiquaires de Pékin. Aucun d'eux cependant ne semble avoir fait place dans un recueil archéologique au bronze étudié par M. Bushell. Il paraît bien en résulter qu'ils ont tenu soit la pièce entière, soit au moins l'inscription, pour apocryphe, et les sinologues européens, dont aucun ne peut lutter sur ce domaine avec les savants chinois, ne devront pas se prononcer en faveur de l'authenticité avant qu'il ait été procédé à un sérieux examen.* »

M. Pelliot reconnaissait d'ailleurs que ses raisons « *n'étaient pas décisives* », bien qu'elles eussent quelque poids. Le même *Bulletin* où avait paru la critique de M. Pelliot concluait cependant, quelques pages plus loin, après avoir rendu compte des doutes exprimés par M. Chavannes dans le *T'oung pao* de mars 1905, par l'affirmation suivante : « *Il n'y a plus à douter, après cette discussion approfondie, que ce ne soit bien un faux.* » M. Chavannes avait en effet établi que l'identification suggérée par M. Bushell reposait sur une confusion entre un « duc » Wen et un « marquis » Wen.

Dans la seconde édition de son ouvrage, M. Bushell répond en ces termes aux observations qu'on lui a opposées :

« *Deux des critiques de la première édition de notre manuel ont suspecté l'authenticité de ce document, dont il n'est pas fait mention, disent-ils, chez les archéologues chinois avec l'érudition desquels, je le reconnais, aucun sinologue européen ne saurait lutter. Je peux annoncer, pour les rassurer, que la coupe en question a été soumise, à Pékin, à P'an Tsou-yin (V. p. 88-89) et que le savant auteur du* Fan kou leou yi k'i k'ouan che *n'a fait aucune réserve à son sujet. Le lendemain, il a envoyé un spécialiste pour prendre des estampages de l'inscription, qu'il destinait à sa propre collection et à celles de quelques-uns de ses amis.* »

Au moment de mettre cet ouvrage sous presse, j'apprends que M. E.-H. Parker doit publier dans le prochain fascicule du *T'oung pao* (n° 4, 1909, p. 445 et suiv.), une étude sur *The Ancient Chinese Bowl in the South Kensington Museum*; il y prendra, m'assure-t-on, la défense de la pièce attaquée par les sinologues français. — *N. d. t.*

Il existe une célèbre coupe de bronze, analogue à la précédente comme poids et comme dimensions, dans la collection de la famille Hiu à Yang-tcheou ; elle est connue sous le nom de *San Che P'an*, ou « Coupe à sacrifice du Clan San ». Elle contient à l'intérieur une inscription de 348 caractères sur dix-neuf colonnes ; il s'agit d'un document établissant sous la foi du serment les limites de certains territoires ajoutés au fief, avec le nombre des agriculteurs vassaux qui y résidaient. Une autre inscription de l'époque donne des détails sur des prêts de céréales avec promesse de remboursement à date fixe[1].

Les pièces de bronze en usage dans l'ancien culte rituel des ancêtres étaient très variées comme forme et comme décoration. On peut néanmoins les diviser en deux grandes classes d'après la nature de leur contenu.

La première classe comprendrait les *tsouen* ou vases à vin, contenant le *tch'ang* odorant « qui fait descendre les esprits », liqueur alcoolique obtenue par la fermentation du millet et de diverses herbes odoriférantes.

La seconde classe grouperait sous l'ancien nom de *yi*, ou vases à mets pour le sacrifice, les récipients ronds ou oblongs avec couvercles, les coupes façonnées, les soucoupes, et tous les autres modèles destinés aux offrandes rituelles de viandes et de légumes cuits, de gâteaux et de fruits, préparés pour les ombres des défunts.

Les formes principales remontent à une très haute antiquité ; elles se sont graduellement fixées en types immuables sous l'influence de cet esprit de convention et de routine qui prévalurent dans l'art chinois. L'introduction du Bouddhisme

1. On s'est servi, semble-t-il, des pièces de bronze pour conserver dans les temples d'ancêtres des conventions de ce genre, passées sous serment ; on les considérait comme moins susceptibles d'être détruites par le feu que les tablettes de bambou, réunies en paquets et conservées dans des dépôts, sur lesquelles on écrivait habituellement alors.

sous la dynastie des Han, premier apport d'une civilisation étrangère, donna quelque impulsion à un art que la répétition continuelle des mêmes modèles menaçait d'atrophier.

Quelques vases primitifs, il est vrai, sont assez gracieux de forme et assez purs de contours; mais en majorité ils restent lourds, barbares, et de proportions mal équilibrées ; les modèles les plus heureux n'échappent pas eux-mêmes à une vague gaucherie, à une certaine raideur hiératique. La préoccupation de l'artiste, ou plutôt de l'artisan, a été évidemment de respecter les règles rituelles qui le liaient, de mesurer exactement le renflement de la panse, le profil du col, la largeur de l'orifice et celle du pied, de façon à reproduire fidèlement chaque détail de la forme et de la décoration. Les vases étroits en forme de cornet et quelques coupes à vin plates révèlent cependant un sens plastique très élevé, et sont bien près d'atteindre la perfection; mais le sentiment fait défaut, et l'on doit constater l'absence de cette libre inspiration et de cet amour des lignes pures qui guidaient la main des bronziers de l'ancienne Grèce.

Les motifs de décoration des bronzes chinois primitifs étaient de deux sortes : géométriques ou naturels.

Les motifs géométriques, simples ou compliqués, symétriques ou non, consistent en festons dont le plus fréquent, de forme rectangulaire, se retrouve sur les poteries grecques et étrusques; on l'appelle en Chine *lei wen*, « feston en forme de tonnerre » ; il se présente souvent comme un fond de nuages enveloppant des dragons et d'autres génies des airs; des motifs analogues se rencontrent dans l'art primitif de tous les pays ; on ne saurait conclure de leur présence qu'il ait existé des communications entre la Grèce et la Chine dans l'antiquité [1].

1. S'il est vrai que le *méandre* usité dans l'antiquité grecque ait tiré son nom du fleuve Méandre, dont le cours était particulièrement sinueux (Cf.

Les motifs naturels de la seconde catégorie sont plus intéressants au point de vue artistique, car ils nous donnent une idée de l'interprétation de la nature par les premiers Chinois. La figure humaine ne se retrouve pas sur les bronzes primitifs ; le règne végétal y est très rarement représenté ; on découvre seulement quelques contours peu accusés de collines et de nuages, et parfois des esquisses d'animaux tels que le tigre et le daim. En fait, l'artiste laisse de côté le monde animal réel, pour une zoologie mythologique de son invention, peuplée de dragons, de licornes, de phénix et de tortues blanches. Le génie chinois est sans rival dans l'imagination des « monstres », de ces êtres fantastiques et gigantesques plus puissants que l'homme, pareils aux plus terrifiantes visions de cauchemar.

Le plus redoutable de ces êtres semble avoir été le *t'ao t'ie*, ou « glouton », toujours cité comme le monstre type des vieux bronzes. On le trouvera sous sa forme la plus stylisée sur le vase massif de la figure 51 ; la panse porte en plein relief ses deux énormes yeux et ses puissantes mandibules armées de crocs recourbés. Le tigre peut avoir inspiré cette conception, en sa qualité de roi des animaux féroces et d'adversaire du dragon dans l'éternel conflit cosmique qui met aux prises les puissances de la terre et celles du ciel. Les anses du vase sont formées de dragons issus d'un fond de nuages ouvragés.[1]

MILLIN, *Documents antiques inédits*, t. I, p. 132, d'après STRABON), la signification même du mot chinois *lei wen* lui donnerait évidemment une autre source originelle dans ce pays. Les Grecs se seraient inspirés d'un fleuve et les Chinois, du dessin de la foudre. Cf. HIRTH, *China and Roman Orient*. — *N. d. t.*

1. Il peut être intéressant de rappeler ici ce T'ao-t'ie, fils de Tsin-Yun, que la tradition met sur le même pied, dans la famille des empereurs légendaires, que Houeng-touen le Chaos, K'iong-k'i le Vaurien-trompeur, et T'ao-wou le Soliveau. « *Il avait*, dit Sseu-ma Ts'ien (*loc. cit.*, I, 78), *la passion de la boisson et de la bonne chère ; il était avide de richesse ; le monde l'appelait glouton et l'avait en horreur.* »

Ce personnage n'aurait-il pas inspiré le masque horrible qui décore les

FIG. 58. — BRULE-PARFUMS. HIANG LOU
En forme de *Ting* à quatre pieds avec couvercle à jour.

Haut. 29 cent. 1/4, long. 25 cent. 2/5, larg. 19 cent.

FIG. 59. — BRULE-PARFUMS. HIANG LOU. DRAGONS EN RELIEF
Marque du règne de Hiuan-tö (1426-35).

Haut. 8 cent. 1/2, larg. 19 cent.

FIG. 60. — MIROIR AVEC MOTIFS GRÉCO-BACTRIENS
Dynastie des Han (202 av. Jésus-Christ — 220 ap. Jésus-Christ).

Diam. 23 cent. 1/5.

FIG. 61. — MIROIR AVEC INSCRIPTION SANSCRITE
Dynastie des Yuan (1280-1367).

Diam. 8 cent. 4,5.

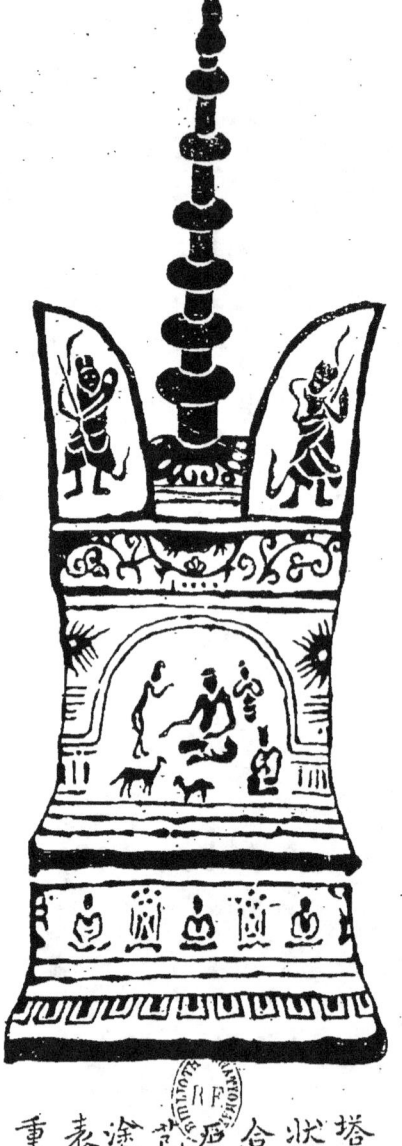

FIG. 62. — STUPA VOTIF DE BRONZE DORÉ. 955 AP. JÉSUS-CHRIST

Haut. 19 cent. 1/2.

FIG. 63. — GONG DE TEMPLE BOUDDHISTE. 1832 AP. JÉSUS-CHRIST

Haut. 116 cent. 4/5, larg. 86 cent. 1/2.

Les vases à vin pour le sacrifice représentés dans les figures 52 et 55 remontent à une très haute antiquité ; leurs inscriptions datent de la dynastie des Chang (1766-1122 av. J.-C.). Le premier est une coupe à libations (*tsio*) de type conventionnel, sorte de casque posé sur trois pieds courbés en forme de bouts de lances ; une bande de festons archaïques l'entoure ; elle possède une anse circulaire issue d'une tête de dragon, et deux tiges fixées aux bords et terminées par des boutons. Sous l'anse, on peut lire en écriture archaïque : *Fou Sseu*, « (Dédié à un) Père (nommé) *Sseu* ». Le support de bois sculpté est surmonté d'un médaillon de jade ancien veiné de noir[1]. Le second vase (fig. 55) est une de ces jarres ovoïdes (*yeou*) dont usaient les anciens rois pour faire un cadeau de vin à leurs sujets éminents ; son couvercle est surmonté d'un bouton, et son anse circulaire se termine par des têtes de dragons. Elle est ornée de bandes de dessins archaïques d'où se détachent des têtes de dragons, et l'on a gravé à l'intérieur deux caractères hiéroglyphiques, *Tseu Souen*, « Fils et Petit-Fils ». Le support de bois sculpté est marqué du nombre cyclique *ping*, ce qui prouve que cette pièce faisait jadis partie de la collection impériale à Pékin.

Un autre ancien modèle de vase pour le vin du sacrifice est le *kou*, au corps étroit, au pied légèrement étalé, à l'orifice évasé en forme de cornet ; la figure 53 en reproduit un exemplaire caractéristique. Quatre arêtes verticales et dentées se détachent de la tige et du pied, encadrant la figure en relief du *t'ao t'ie* sur un fond de nuages ; quatre palmettes

bronzes primitifs ? Le musée Cernuschi possède une coupe (*p'an*) très ancienne, dont les anses sont ornées d'effigies du *t'ao t'ie* à physionomie plutôt humaine qu'animale, ce qui semblerait donner quelque vraisemblance à notre hypothèse. — *N. d. t.*

1. Cette coupe à libation est remplacée dans le rituel moderne par une cuiller avec une anse en forme de dragon ; on la trouve pourtant encore de nos jours comme coupe à vin pour les mariages ; sa forme est alors la même, mais la matière est d'or ou de vermeil.

ornent le col. Ce vase contient une inscription archaïque : *Fou Keng*, « Pour mon Père Keng », dans un cartouche (*ya*) qui, d'après les archéologues chinois, figurerait le temple des ancêtres. Cet élégant modèle de bronze a d'ailleurs été souvent reproduit dans les temps modernes en porcelaine monochrome décorée d'émaux bleu-turquoise ou jaune impérial.

D'autres vases à sacrifier empruntent les traits d'animaux divers : tels sont les vases en forme d'éléphant (*siang tsouen*), ou de rhinocéros (*si tsouen*) ; certains sont creux et contiennent directement le vin ; d'autres, moins anciens, sont pleins et portent sur le dos des vases à vin ovoïdes. Celui de la figure 55 est du type ancien ; il représente un rhinocéros debout, les oreilles droites ; un collier entoure le cou ; le dos est muni d'un couvercle à charnière, la bouche forme tuyau. Son support en bois ajouré est sculpté de plantes marines et de rochers.

Les curieux vases à vin montés sur roues que l'on appelle *Kieou tch'ö tsouen*, « Vases-chariots en forme de colombe » (fig. 57) sont plus récents que les précédents ; on les attribue généralement à la dynastie des Han (202 av. J.-C., 220 ap. J.-C.). L'oiseau mythologique, que l'on suppose être une colombe (*kieou*), possède une queue recourbée et porte sur son dos un col de vase en forme de cornet, renforcé par des arêtes verticales ; l'animal est agrémenté de festons et de dragons gravés ; sur son poitrail s'étale en relief une tête grotesque. Il est posé sur deux roues latérales et sur une troisième plus petite, placée sous la queue, qui permettent de le promener sur l'autel pendant la célébration du culte des ancêtres.

Si nous passons maintenant aux bronzes servant à offrir aux ombres des ancêtres des viandes, des légumes, des gâteaux et des fruits, nous trouvons une variété considérable de modèles, reproduits dans les livres chinois ; leur

nombre est tel que leur simple énumération remplirait plusieurs pages. Ces vases rituels les plus primitifs étaient faits soit d'argile, travaillée au tour ou passée au moule, soit de bois sculpté, naturel ou laqué, soit de minces baguettes de saule ou de bambou tressées en imitation de vannerie. Certains des premiers bronzes reproduisent les formes caractéristiques des objets ainsi façonnés.

En somme, le temple des ancêtres actuel, avec ses accessoires soignés et ses cuisines pour la préparation des offrandes rituelles, a d'humbles origines; il s'est perfectionné graduellement. L'un des premiers ustensiles de bronze, par exemple, le *yen* (fig. 45) qui a été fabriqué d'après un modèle en poterie décrit dans le *Rituel des Tcheou*, réunit en lui tous les usages essentiels ; c'est une sorte de bouilloire à la vapeur; elle servait à cuire les aliments d'abord, puis à les présenter devant l'autel. Sa partie inférieure, trilobée, ornée en relief de trois têtes de *t'ao t'ie*, repose sur trois pieds cylindriques creux, qui se rétrécissent à partir du milieu ; la panse s'évase pour former un récipient ovoïde décoré d'une large bande de festons archaïques et muni de deux anses droites en forme de boucle. Le récipient communique au dedans avec la partie inférieure qui est creuse, par cinq trous en croix ménagés dans une plaque mobile que l'on manœuvre à l'aide d'une anse circulaire placée sur le devant. Le *Po kou t'ou lou* (livre XXVIII) contient plusieurs de ces « *yen t'ao t'ie* », avec des inscriptions qui les attribuent aux dynasties des Chang et des Tcheou; notre exemplaire se rapprocherait par son type archaïque de la première de ces dynasties.

Un autre ustensile pour les offrandes de viandes (fig. 54) est attribué à la dynastie des Tcheou (1122-249 av. J.-C.). C'est un trépied en bronze de forme sphérique, avec deux anses rectangulaires sur les côtés et un bouton circulaire au sommet du couvercle ; il est orné extérieurement de festons

en creux. Les pieds sont énergiquement exécutés en pattes de bœufs. Trois bœufs couchés occupent le couvercle : d'où le nom de *San hi ting*, « Trépied des trois victimes », sous lequel ces vases sont généralement connus. L'inscription gravée à l'intérieur en caractères antiques et reproduite sur le couvercle comprend deux parties : la première n'est presque qu'un dessin, elle se trouve dans un cartouche figurant le temple des ancêtres, et représenterait, croit-on, les ombres des défunts à qui sont offerts le vin et les mets ; la seconde partie, *tchou niu yi ta tseu tsouen yi*, se traduirait ainsi : « Vases et plats choisis pour l'héritier présomptif par les dames de la maison royale ». Certains des recueils chinois que nous avons cités plus haut mentionnent des vases à vin avec une inscription analogue.

Les brûle-parfums de bronze sont plus récents ; mais ils empruntent souvent leur forme aux anciens vases du culte des ancêtres : par exemple le vase à quatre pieds de la figure 58, rapporté du Palais d'Été de Yuan Ming Yuan, près de Pékin, en 1860. Ses bords et ses quatre pieds imitent le bambou ; la panse, le couvercle ajouré et le bouton qui le surmonte sont décorés de dragons fantastiques, de festons et de nuages ; les deux anses circulaires et latérales sont également en forme de dragon.

Le *Kou t'ong long*, « Dragon des vieux bronzes », connu également sous le nom de *tch'e long*, présente une physionomie particulière ; il a un corps mince, semblable à celui d'un lézard, une queue recourbée et fendue, et quatre pattes habituellement armées de trois griffes. Cette queue bifide se déploie en spirales sur le flanc d'un autre brûle-parfums (fig. 59), qui représente deux dragons se jouant au milieu de festons de nuages ; leurs têtes forment les deux anses du vase. Ce brûle-parfums (*hiang lou*) porte au-dessous la

marque *Ta ming Siuan-tö nien tche*, « Fabriqué sous le règne de Siuan-tö, de la grande dynastie des Ming [1] ».

Les premiers miroirs de la Chine furent des miroirs de bronze ; le vieux recueil *Chouo wen* leur donne le nom de *king*. Nous avons déjà noté leur fabrication sous la dynastie des Tcheou ; les mémoires du temps attribuent la couleur blanche de l'alliage, qui les caractérise généralement, à la présence d'une quantité d'étain qui pouvait aller jusqu'à 5o p. 100.

Les miroirs sont, en Extrême-Orient, des objets particulièrement sacrés. Le miroir à esprits et le sabre qui chasse les démons constituent les deux plus puissants symboles taoïstes ; le Japon en a fait les signes essentiels de la puissance impériale. Les miroirs magiques font apparaître les esprits cachés et révèlent les secrets de l'avenir. On obtient en Chine le feu pur du soleil à l'aide de miroirs de bronze concaves, et les magiciens taoïstes sont convaincus qu'ils recueillent les gouttes de rosée tombées de la pleine lune sur la surface d'un miroir circulaire plan, suspendu dans ce but à un arbre vers la tombée de la nuit.

Les miroirs de métal sont généralement circulaires ; l'envers est orné de figures mythologiques, animaux, oiseaux, fleurs, et autres motifs en relief. Quelques-uns possèdent la curieuse propriété de refléter plus ou moins distinctement sur un mur, quand on expose leur surface au soleil, les dessins qui les décorent au revers. Les Chinois connaissaient depuis des siècles cette propriété, que les femmes japonaises ont découverte par hasard il y a long-

[1]. Les bronzes d'art de cette époque sont extrêmement renommés. Aussi les marques des Ming ont-elles été souvent contrefaites.
Pour expliquer la beauté particulière des bronzes des Ming, la tradition veut qu'un grand incendie du palais impérial ait composé fortuitement, avec les divers métaux, un alliage inimitable, employé par les fondeurs de l'époque pour reproduire certains vases de porcelaine des dynasties des T'ang et des Song, exécutés eux-mêmes d'après des bronzes antiques.

temps. Mais ces soi-disants miroirs magiques chinois et japonais n'ont été étudiés que récemment par les physiciens européens dans le *Philosophical Magazine, vol. 2, Proc. Roy. Soc. XXVIII* et les *Annales de Chim. et de Phys.*, 5. Série, T. XXI, XXII. Les savants Brewster, Ayrton, Perry, Govi et Bertin sont tous d'accord dans leur explication du phénomène. D'après leurs conclusions, cette propriété spéciale des miroirs magiques serait due au polissage ; le hasard en aurait d'abord été l'auteur, mais on l'obtiendrait artificiellement sans difficulté, et sans se préoccuper de l'alliage ; cette anomalie proviendrait en effet uniquement du polissage de la face, qui s'exercerait avec une pression inégale à cause des inégalités mêmes du revers[1]. Le réfléchissement « magique » s'opère bien mieux qu'en plein jour, lorsque, de la surface du miroir, on projette sur un mur blanc les rayons divergents d'une lumière artificielle ; les contours des figures, presque imperceptibles lorsqu'on examine la face polie du miroir, s'accusent alors nettement, soulignés par l'éclat de la lumière.

Les ouvrages chinois sur les bronzes reproduisent et décrivent toujours un certain nombre de miroirs antiques,

1. Dans son ouvrage sur les *Industries de l'Empire chinois* (p. 235), M. Champion cite un passage de Tseu-hing (1260-1341) qui donne de ce phénomène une explication toute différente, mais étrange et confuse :

« *Lorsqu'on place un de ces miroirs en face du soleil et qu'on fait refléter sur un mur très rapproché l'image de son disque, on y voit apparaître nettement les ornements et les caractères en relief qui existent sur le revers. Voici la cause de ce phénomène qui provient de l'emploi distinct du cuivre fin et du cuivre grossier.*

« *Si, sur le relief du miroir, on reproduit, en le fondant dans un moule, un dragon disposé en cercle, sur la face du disque on grave profondément un dragon exactement semblable. Ensuite, avec du cuivre un peu grossier, on remplit les tailles de la ciselure, puis on incorpore ce métal au premier, qui doit être d'une qualité plus pure, en soumettant le miroir à l'action du feu. Après quoi l'on plane et l'on dresse la face du miroir et on étend une légère couche de plomb (étain ?).*

« *Lorsqu'on tourne vers le soleil le disque poli d'un miroir ainsi préparé et qu'on reflète son image sur un mur, elle présente distinctement des teintes claires et des teintes obscures, qui proviennent les unes des parties les plus pures du cuivre, les autres des parties les plus grossières.* ». — N. d. t.

de bronze ou de fer, dont les marques et les inscriptions apportent une contribution appréciable à l'étude chronologique de l'art.

Les décorations du revers permettent de suivre l'évolution du culte mythologique. Sous les Han, nous rencontrons des divinités taoïstes, des monstres fantastiques et des symboles d'heureux augure, analogues à ceux qui se trouvent sur les bas-reliefs en pierre de la même époque, — des figures astrologiques des quatre quadrants de l'uranoscope et les douze animaux du zodiaque solaire[1]. Les miroirs de la dynastie des T'ang (618-906) sont pour la plupart astrologiques ; outre les signes ci-dessus, ils reproduisent les vingt-huit animaux du zodiaque lunaire, les « astérismes » auxquels ils correspondent et divers autres signes stellaires.

Examinons, d'après le *Kin che so*, l'un de ces miroirs, de 37 centimètres de diamètre[2]. Le décor en relief est distribué en une série de cercles concentriques ; au centre, on voit le bouton ordinaire que traverse un cordonnet de soie. Le premier cercle renferme les quatre figures de l'uranoscope, le dragon d'azur de l'Est, la tortue noire et le serpent du Nord, le tigre blanc de l'Ouest et l'oiseau rouge du Sud ; le second cercle contient les *pa koua*, les huit trigrammes de lignes brisées et continues, dont on se sert dans les sciences divinatoires ; le troisième cercle montre les douze animaux du zodiaque solaire ; le quatrième, les anciens noms des « astérismes » lunaires, en caractères archaïques ; le cinquième, les figures des vingt-huit animaux du zodiaque lunaire, accompagnées de leurs noms, des noms des constellations sur lesquelles ils règnent et des sept planètes

1. Au sujet des décors des miroirs des Han, on se reportera avec intérêt à une communication de M. Guimet à l'Académie des Inscriptions et Belles-Lettres (séance du 10 mai 1901.) — *N. d. t.*

2. Ce miroir et plusieurs autres sont reproduits dans l'article de M. Chavannes sur *le Cycle turc des douze animaux* (*T'oung pao*, 1906, pp. 51-122). — *N. d. t.*

correspondantes. Les planètes sont disposées dans le même ordre que les jours de nos semaines[1].

Après le x⁰ siècle, les revers des miroirs sont ornés de décors en relief d'un caractère moins spécial, des branches de fleurs naturelles avec des oiseaux et des papillons, des guirlandes de fleurs de fantaisie, comme les *pao hiang houa*, ou « fleurs de paradis »; des poissons nagent parmi la mousse et les algues, des hommes sont accompagnés de lions apprivoisés, des enfants nus agitent des fleurs de lotus, des dragons et des phénix se jouent au milieu d'arabesques de fleurs et de dessins du même genre, tels qu'en offre couramment l'art chinois de cette époque.

Quelques-uns de ces motifs révèlent une influence gréco-bactrienne[2] qui se serait manifestée dès le II⁰ siècle avant Jésus-Christ, lorsque l'empereur Wou-ti eut dépêché en Asie Centrale des envoyés qui pénétrèrent jusqu'au Golfe Persique[3] et en rapportèrent en Chine une cer-

1. On présume que les Chinois ont emprunté à l'Occident la façon de diviser la révolution de la lune en semaines de sept jours; cette notion leur serait venue vers le VIII⁰ siècle environ, au moment où ils apprirent à connaître les cycles animaux qui, auparavant, leur étaient étrangers. Leur connaissance des 28 demeures lunaires est cependant beaucoup plus ancienne; on a longtemps débattu le point de savoir si elle vient de la Chaldée, de l'Inde, de la Chine, ou si elle est dérivée de quelque autre source commune dans l'Asie centrale. Le professeur W. D. WHITNEY dans son étude sur les *Nakshatras* conclut de la sorte : « *Si l'on considère les ressemblances qui existent entre les trois systèmes des Hindous, des Chinois et des Arabes, nul ne peut douter qu'ils n'aient une origine commune et ne soient des formes différentes d'un seul et même système.* »

2. « *En dehors de ces miroirs aux raisins*, dit très justement M. PELLIOT (loc. cit., p. 216), *l'étude des anciens bronzes chinois me paraît fournir un autre exemple, et beaucoup plus frappant, d'influence occidentale en Chine au temps des Han : tous les recueils d'anciens bronzes, et entre autres le* Siuan ho po kou t'ou lou, *indiquent pour cette époque des sortes de cornes terminées en têtes d'animaux qui reproduisent absolument les rhytons du monde grec.* »
Cette remarque frappera vivement tous ceux qui ont quelque habitude des bronzes chinois antiques. Elle mérite d'être développée et approfondie. L'assimilation, ou tout au moins la similitude indiquée par M. PELLIOT est, au premier abord, absolument séduisante. Inutile de souligner son importance le jour où elle serait rigoureusement démontrée. — *N. d. t.*

3. « *Faut-il faire remarquer que* « *les envoyés de Wou-ti* » *au II⁰ siècle avant notre ère n'ont pas* « *pénétré jusqu'au Golfe Persique* » ? M. BUSHELL

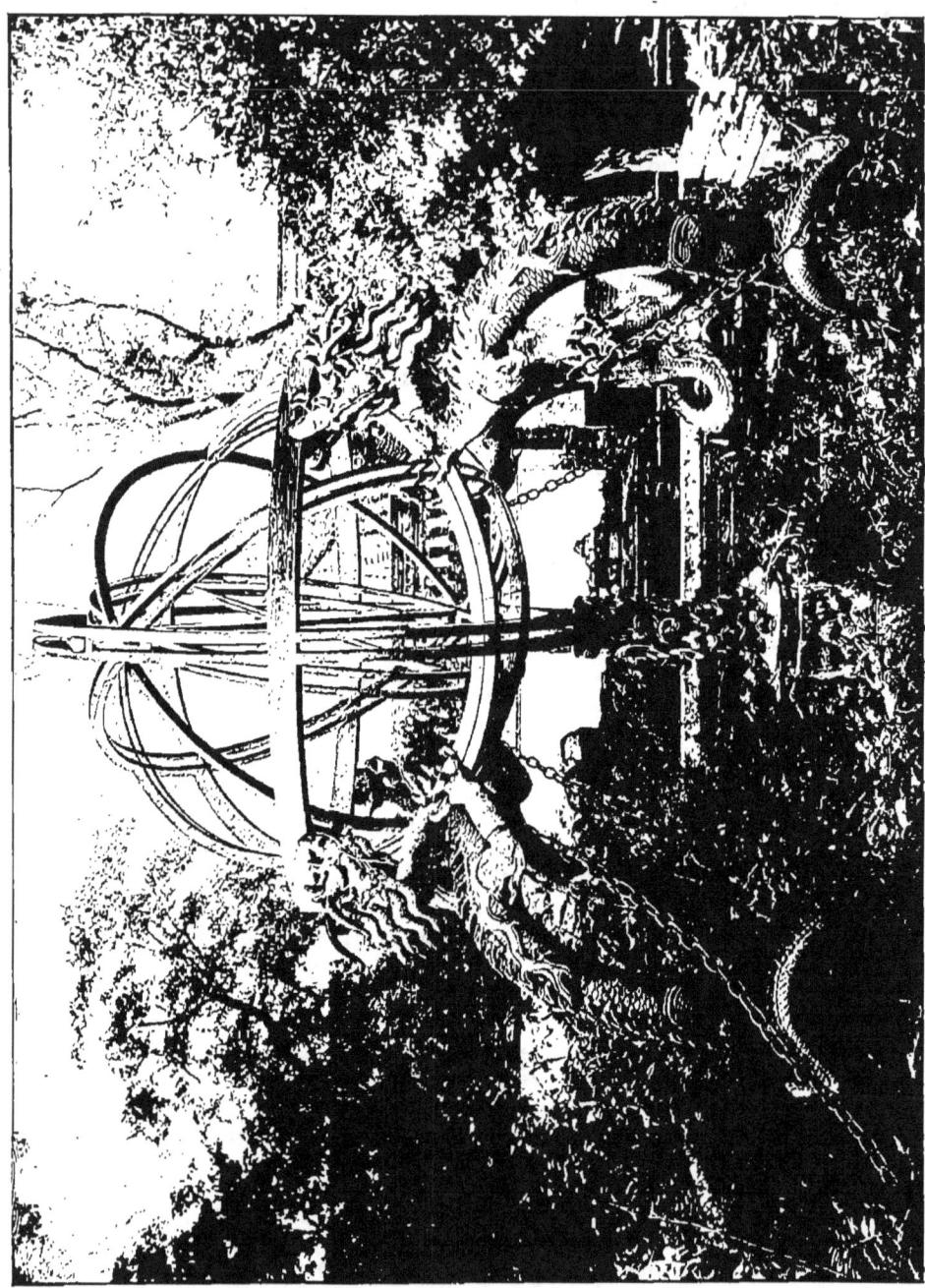

FIG. 64. — SPHÈRE ARMILLAIRE ÉQUATORIALE. XIIIᵉ SIÈCLE

FIG. 65. — INSTRUMENTS ASTRONOMIQUES DE PÉKIN. XVIIᵉ SIÈCLE

FIG. 66. — TAMBOUR DE GUERRE. TCHOU-KO KOU.
DATÉ DE 199 AP. JÉSUS-CHRIST

Haut. 38 cent. 3/4, diam. 64 cent. 1/5.

FIG. 67. — VASE A VIN EN FORME DE CANARD
Bronze incrusté d'or et d'argent.

Haut. 25 cent. 2/5, long. 39 cent. 2/3.

FIG. 68. — VASE A VIN ARCHAÏQUE
Bronze incrusté d'or et d'argent.

Haut. 21 cent., diam. 18 cent.

taine connaissance des civilisations grecque et hindoue [1].

La figure 60 montre un de ces miroirs caractéristiques de la dynastie des Han (202 av. J.-C., 220 apr. J.-C.). Il est en bronze clair avec, au revers, un décor en relief, connu sous le nom technique de *hai ma p'ou t'ao*, « chevaux marins et raisins ». Une moulure sépare le médaillon central d'une bande extérieure, ornée elle aussi de pampres portant des grappes de raisin, avec, dans les intervalles, des chevaux ailés et autres animaux fantastiques, paons et papillons. Un délicat feston, à motifs de fleurs, court autour du bord. Au centre, se trouve un bouton en forme de monstre, traversé par un cordon de soie jaune.

Le miroir de bronze, plus petit, de la figure 61, est d'origine bouddhiste, et porte en inscription une formule d'invocation (*dhâranî*) gravée en caractères néo-sanscrits de l'Église lamaïque ou tibétaine. Cette forme du Bouddhisme fut officiellement adoptée en Chine comme religion d'État pendant la dynastie des Yuan (1280-1367) ; c'est à cette période que doit remonter ce miroir.

Tchang K'ien, le célèbre émissaire de l'empereur Wou Ti au IIe siècle avant Jésus-Christ, passe pour avoir rapporté des renseignements sur l'Inde et sur le Bouddhisme. Mais ce ne fut qu'en l'an 67 de notre ère, sous le règne de Ming ti, que le

semble avoir confondu la mission de Tchang K'ien au IIe siècle avant Jésus-Christ avec celle de Kan Ying à la fin du Ier siècle de notre ère.

« *C'est encore à la mission de Tchang K'ien que M.* Bushell *rattache la première connaissance que les Chinois auraient eue du Bouddhisme : par deux fois il dit (pp. 24 et 101) que, d'après sa biographie, Tchang K'ien, à son retour de l'Asie centrale, fit connaître en Chine le nom du Bouddha. Mais contrairement aux indications de M.* Bushell*, je ne vois pas que dans la biographie de Tchang K'ien au* Ts'ien han chou*, il soit rien dit de pareil. Si on laisse de côté le texte controversé du* Wei lio *sur l'ambassade de 2 avant Jésus-Christ, l'entrée définitive du Bouddhisme en Chine reste fixée à 67 de notre ère.* » (Pelliot, *loc. cit.*, p. 216.) — N. d. t.

1. On peut consulter à ce sujet l'étude du professeur Hirth, *Ueber Fremde Einflüsse in der Chinesischen Kunst* (Leipzig 1896), qui reproduit plusieurs miroirs d'après les gravures sur bois de divers livres chinois.

Bouddhisme fut expressément reconnu en Chine. Au cours de cette année-là, l'empereur, après avoir vu en rêve un personnage doré de proportions surnaturelles, la tête ceinte d'une éblouissante auréole, envoya une ambassade dans l'Inde ; elle en revint accompagnée de deux moines hindous porteurs de livres sacrés, de peintures et d'images. Une longue succession de missionnaires hindous suivirent leurs traces, fondant peu à peu une nouvelle école d'art qui, depuis, a toujours plus ou moins conservé ses anciens canons.

Cette influence apparaît de façon frappante dans les figures de bronze bouddhistes : elles sont généralement de contours gracieux avec une draperie flottante, leur physionomie aryenne contraste étonnamment avec les traits touraniens et les lignes épaisses du type orthodoxe taoïste. On use habituellement du bronze doré pour les images de Çâkyamouni, le Bouddha historique. Celles-ci sont fidèlement établies d'après les mesures consignées dans le canon. En voici les types principaux :

1. Çâkya Naissant. — *Un jeune enfant debout sur un lit de lotus, montre le ciel avec sa main droite et la terre avec sa main gauche ; il s'écrie, selon la tradition : « Moi, l'Unique, le Très-Haut ».*

2. Çâkya revenant des Montagnes. — *D'aspect ascétique, barbu, le chef rasé, revêtu de vêtements flottants, il fait le geste de prédication. Les lobes des oreilles sont développés, — signe de sagesse, — le front porte l'urna, marque lumineuse qui distingue un Bouddha ou un Bodhisattva.*

3. Le Très-Sage Çâkya. — *Un Bouddha assis, les jambes croisées, sur un trône de lotus, la main gauche reposant sur son genou, la main droite levée dans le geste de prédication. Les cheveux aux boucles courtes et serrées forment ordinairement une masse bleue ; un joyau orne le front.*

4. Le Nirvâna. — *Une figure couchée, étendue sur un banc, la tête reposant sur un lotus.*

5. Dans la Trinité Çâkyamounique. — *Il est alors soit debout, soit assis dans l'attitude de la méditation, une sébille entre les mains, entre ses fils spirituels, les Bodhisattvas Manjouçri et Samantabhadra.*

Les dix-huit Arhats ou Lo-han, groupe des premiers apôtres ou missionnaires de la foi, figurent souvent en bronze, chacun dans son attitude propre, avec son symbole et ses insignes distinctifs ; de même parmi les apôtres chrétiens, on voit toujours Marc avec un lion, Luc avec un livre, etc.[1]. Leur nombre primitif était de seize, on y ajouta plus tard Dharmatrata[2] et Ho-chang, « le Bonze », le familier *Pou-tai Ho-chang*, « le Bonze au sac de chanvre »[3]. Ce dernier, le Hotei du Japon, est un personnage obèse aux traits souriants de type chinois, tenant une ceinture deserrée d'une main et un chapelet de l'autre, appuyé sur un sac gonflé. Il a le rang de Bodhisat, n'ayant plus à traverser qu'une seule existence pour arriver à l'état de Bouddha ; sous son nom, contracté à la façon chinoise, en *pou-sa* ou *poussah*, il est devenu proverbial en France, comme emblème de la satisfaction et de la sensualité ; on lui a donné de plus le titre de *dieu de la porcelaine*.

Bodhidharma est un autre saint bouddhiste souvent représenté en bronze, le vingt-cinquième et dernier de la lignée des patriarches hindous et le premier patriarche chinois. Fils d'un roi de l'Inde méridionale, il vint par mer en Chine,

1. Les Arhats ou Lo-han sont ceux qui, sans être des Bouddhas, ont atteint le plus haut degré de la perfection bouddhique.
Le mot sanscrit *Arhat*, « digne, méritant », s'appliquait d'abord au Bouddha lui-même. Les Bouddhistes l'ont détourné par la suite de son acception primitive, en voulant voir en lui un prétendu composé, *Arikat*, « vainqueur de l'ennemi ». — *N. d. t.*

2. Chef du synode de Kanishka composé de 500 Arhats ; c'est un saint laïque aux longs cheveux, portant un vase et un chasse-mouches à la main, un ballot de livres sur le dos, et contemplant une petite image du Bouddha céleste Amitabha.

3. Le seul qui soit né en Chine, où il représente la dernière incarnation de Maitreya, le Messie bouddhiste.

en l'an 520, et s'installa à Lo-yang, où l'on dit qu'il demeura indéfiniment immobile, perdu en une méditation silencieuse qui lui valut le non de : « Bouddha contemplateur du mur ». On le représente traversant une rivière sur un roseau cueilli au bord de l'eau, ou tenant dans sa main un soulier unique, pendant le légendaire voyage qu'il fit pour retourner à son pays natal, après sa mort survenue à Lo-yang en 529.

La plus populaire de toutes les divinités bouddhistes en Chine est Kouan Yin, souvent appelée la « Déesse de la Miséricorde »; elle a aussi le rang de Bodhisat et s'identifie avec Avalokita, « le Seigneur à la vue perçante », fils spirituel du Bouddha céleste Amitabha, qui partage avec lui le domaine du Paradis de l'Ouest. L'effigie de bronze d'Avalotika prend des formes diverses. La forme « à quatre mains » le montre sous les traits d'un prince assis dans la posture bouddhique, deux mains jointes faisant le geste de prière, les autres tenant un chapelet et une fleur de lotus à longue tige. Une autre forme est celle « à onze têtes » étagées en forme de cône; il possède alors dix-huit ou même quarante mains, serrant des insignes et des armes, ou tendues dans toutes les directions pour sauver les malheureux et les âmes perdues. Sous quelques autres de ses représentations Avalokita est doué d'un millier d'yeux toujours ouverts, afin de découvrir la misère[1].

Une autre conception de Kouan Yin la représente en

1. Les textes chinois confondent Kouan Yin non seulement avec Avalokiteçvara, mais avec Maitreya, avec Purna Maitreyani puttra, etc.

L'identification primitive de Kouan Yin avec Avalokiteçvara paraît s'expliquer par le désir qu'auraient eu les premiers pèlerins bouddhistes, à leur arrivée en Chine, de trouver des équivalents indigènes de leurs propres divinités. La similitude des noms et des attributs leur fit choisir Kouan Yin pour équivaloir Avalokiteçvara.

Mais les Chinois ont toujours eu tendance à donner le sexe féminin à la divinité formée par cette combinaison.

Sur cette question comme sur les questions analogues, on consultera utilement le *Handbook for the Student of Chinese Buddhism*, d'EITEL. — *N. d. t.*

« Donneuse d'enfants » ; elle devient alors l'image favorite du sanctuaire domestique ; elle porte un enfant dans les bras et reçoit les prières des femmes qui désirent devenir mères ; son autel est chargé d'*ex-voto* de bébés pareils à des poupées de soie ou de céramique. Quelques-unes de ces images portent sur la poitrine une croix ornée de bijoux suspendus à un collier de perles, ce qui les a fait prendre pour des représentations de la Vierge et de l'Enfant Jésus.

Depuis le temps d'Asoka, le célèbre rajah hindou qui passe pour avoir élevé 84.000 stûpas afin d'y enchâsser les reliques sacrées du Bouddha après sa crémation, la coutume s'est établie dans toutes les contrées bouddhiques de construire des monuments du même genre ; nous les avons déjà décrits dans le chapitre sur l'architecture. A la même époque, on considérait comme une œuvre méritoire de faire des stûpas en miniature, formés de matières diverses ; il peut être intéressant de donner ici un exemple de stûpa chinois en bronze doré, emprunté au *Kin che so*. Il est fait, semble-t-il, de quatre parties soudées ensemble pour répondre au stûpa modèle ; celui-ci possède un double piédestal carré, avec des coins en forme d'ailes au sommet, encadrant un petit *garbha* (dôme hémisphérique) avec un clocheton coupé de sept *chatra* (parapluies). Il mesure environ vingt centimètres de hauteur. La base est entourée de figures assises du Bouddha Çâkyamouni, les coins supérieurs, de figures de guerriers debout, aux vêtements flottants, et qui, sans doute, représentent les gardiens célestes des huit points de l'espace. Les panneaux du centre contiennent quatre des *jâtakas*[1]. La scène visible sur notre illustration représente le Mahasattva, alors qu'étant héritier présomptif, il offre son corps pour nourrir une tigresse affamée et son

1. Légendes racontant des scènes de la vie du Bouddha pendant ses premières existences.

petit. La face opposée montre Chandrabrabha, le « roi du clair de lune », se tranchant la tête lui-même pour sauver un brahmame. Les deux panneaux latéraux sont consacrés au roi Sivika — il détache des morceaux de sa chair pour délivrer une colombe des serres d'un faucon — et à Maîtrîbala Raja, — il coupe ses oreilles et les donne en nourriture à un démon famélique ou *yaksha*. — Ce stûpa fut découvert dans la première année du règne de Wan-li, de la dynastie des Ming (1573 apr. J.-C.), comme on creusait une tombe dans les faubourgs de Hang-tcheou. Sa date d'origine se trouve à l'intérieur, dans l'inscription suivante :

« *Ts'ien Hong-chou, roi de l'État de Wou et de Yue, a fait avec révérence quatre-vingt-quatre mille stûpas précieux et il a tracé ceci en l'année cyclique* yi-mao[1]. »

Sous la galerie, dans la cour principale de chaque temple bouddhique en Chine, est suspendu un gong qu'on frappe avec un maillet de bois pour appeler les bonzes aux offices. La figure 63 représente l'un de ces gongs avec les boucles qui servent à le suspendre.

La forme générale semble être celle d'une feuille cernée en saillie ; le centre porte un panneau encadré reposant sur une fleur de lotus au-dessous de laquelle s'arrondit un bouton d'un vigoureux relief : c'est sur ce bouton qu'on frappe le gong. A l'intérieur du panneau on lit une inscription chinoise avec en-tête ainsi conçu :

« *Présenté en offrande au temple de Ts'iue cheng.* »

L'inscription, disposée sur trois lignes verticales et commençant par celle du milieu, s'exprime ainsi :

[1]. Ts'ien Hong-chou était le troisième chef de la principauté de Wou et de Yue qu'avait fondée avec un grand éclat son grand-père, Ts'ien Lieou, l'an 907 de notre ère, en lui assignant Hang-tcheou comme capitale ; ce royaume continua à être soumis nominalement aux dynasties éphémères qui se succédèrent à cette époque, jusqu'au moment où finalement en 976, il accepta la suprématie de la dynastie naissante des Song. Ts'ien Hong-chou régna de 947 à 976, et l'année cyclique de son inscription correspond à l'an 955 de notre ère.

« *Pendant le règne de Tao-kouang de la grande dynastie des Ts'ing, dans l'année cyclique* jen-chen, (*1832 ap. J.-C.*) *en cet heureux jour, le premier de la première nouvelle lune, le savant ermite Miao Yin, en compagnie du Prieur du Monastère, le Bhikshu Kouo Kien, a fait avec révérence ceci. L'on récita des vœux demandant que les mérites de ceux qui ont fabriqué cet instrument pussent durer à travers la* kalpa *tout entière et que tous ceux qui ont écouté son harmonieuse mélodie pussent finalement parvenir à l'état de Bouddha. Om ! Tâna ! Tâna ! Katâna ! Svâha !* »

Au revers, sont inscrits les noms de quarante « saints disciples », membres laïques, hommes et femmes, de la communauté, suivis de la liste des noms religieux de dix-sept *bhishus*, comprenant sans doute la communauté des moines, résidant à cette époque dans le monastère attaché au temple.

Depuis longtemps en Chine, on se servait de bronze pour fabriquer les instruments astronomiques. Le style artistique de ces instruments apparaît dans les figures 64 et 65, qui reproduisent deux intéressantes photographies prises à l'observatoire de Pékin.

Cet observatoire est le plus ancien du monde, puisqu'il est antérieur de trois cents ans au premier observatoire européen, fondé par Frédéric III de Danemark en 1576, et où Tycho Brahé fit ses remarquables observations[1]. Il fut cons-

[1]. Le *Traité historique et critique de l'astronomie chinoise* du P. Gaubil fait remonter cette science à une très haute antiquité.
Le P. Gaubil souligne ces extraits du *Chou King* (dont il a publié une traduction) : « *L'empereur Yao ordonna à ses ministres Hi et Ho de suivre exactement et avec attention les règles pour la supputation de tous les mouvements des astres, du soleil et de la lune...* » « *L'égalité du jour et de la nuit et l'observation de l'astre* Niao *font juger du milieu du printemps ; la longueur du jour et l'observation de l'astre* Ho *font juger du milieu de l'été ; l'égalité du jour et de la nuit et l'observation de l'astre* Niu *font juger du milieu de l'automne ; la brièveté du jour et l'observation de l'astre* Mao *font juger du milieu de l'hiver.* » (*Chou King*, chap. Yao-tien).
Notre auteur en conclut « *que Yao régnant plus de 2.100 à 2.200 avant*

truit par Koubilai Khan, premier empereur de la dynastie mongole, sur la muraille de l'Est de sa nouvelle capitale, Cambalu, le Pékin moderne ; en 1279, on y érigea les instruments de bronze fabriqués dans ce but par le célèbre astronome et hydraulicien Kouo Cheou-king. Kouo Cheou-king est né en 1231, sa biographie se trouve entièrement relatée dans les annales de l'époque[1].

Jésus-Christ,... il laisse aux astronomes de faire les réflexions convenables sur l'antiquité de l'astronomie chinoise. »

Toujours d'après le *Chou King*, il note la mention d'une éclipse de soleil survenue sous le règne de Tchong K'ang, 2155 ans avant Jésus-Christ. Le P. Le Mailla, se fondant sur le *Tong kien kang mou* de Tchou-hi, date cette même éclipse de 2159.

La même tradition veut que les astronomes Hi et Ho aient été mis à mort vers la même date pour avoir négligé d'annoncer une éclipse de soleil.

Il est inutile de rappeler ici avec quelle force l'exactitude de ces divers faits a été révoquée en doute. Passant à des époques plus récentes, nous signalerons seulement la construction dans la principauté de Tcheou, par Wen Wang, au XIIe siècle avant notre ère, d'un observatoire dont il est question au Livre des Vers sous le nom de *ling tai*, « tour de l'intelligence ».

Quelques années plus tard, Tcheou kong, oncle-régent du roi Tcheng Wang (lui-même petit-fils de Wen-Wang) fit édifier un nouvel observatoire dans la ville qu'il créa sur l'emplacement de la moderne Ho-nan-fou.

Ces deux observatoires, si leur existence est prouvée, précèdent de quelque 2300 ans celui de Koubilai Khan et de 2600 celui de Tycho-Brahé. — *N. d. t.*

1. Kouo Cheou-king eut la plus grande part dans la rédaction d'un nouveau traité d'astronomie, qui devait mentionner les méthodes occidentales, et en retenir ce qui paraissait devoir être admis.

Nous citerons une analyse de cet ouvrage d'après le P. Gaubil (*Histoire des Mongous*, p. 192 et *Observations mathématiques*, etc. t. II, p. 106) : « *Il y travailla soixante et dix ans, il suivit dans le fond la méthode d'Occident, et conserva tant qu'il put les termes de l'astronomie chinoise. Mais il réforma entièrement sur les époques astronomiques et sur la méthode de reduire les tables à un méridien, et d'appliquer ensuite les calculs et les observations aux autres méridiens. Outre cela, il fit de grands instruments de cuivre, tels que sphères, astrolabes, boussoles, niveaux, gnomons, dont un était de quarante pieds. La plupart de ces instruments subsistent encore... Ko-cheou king composa son astronomie sur ses propres observations, comparées quelquefois avec celles des anciens, dont il fit un choix. Une partie de son ouvrage a péri; on n'a plus ni son catalogue des longitudes des villes, ni celui des latitudes, longitudes et déclinaisons des étoiles.* »

Kouo Cheou-king avait eu d'ailleurs un prédécesseur illustre en Yi hang, moine bouddhiste que l'empereur Hiuan tsong fit appeler à la cour en 721 de notre ère, et qui construisit des instruments d'observation analogues. — *N. d. t.*

La *Ling long yi* ou Sphère armillaire de la figure 64 est son œuvre. D'après le professeur S. M. Russell (*Chinese Times*, 7 avril 1888), elle est formée des parties suivantes : 1° un cercle horizontal massif, supporté en quatre points par quatre dragons. Chaque dragon soutient d'une patte à cinq griffes le cercle de bronze, tandis qu'autour de l'autre patte de devant est enroulée une chaîne fixée en arrière à un petit pilier de bronze. Avec leurs gueules ouvertes, leurs cornes fourchues, leurs crinières flottantes et leurs corps écailleux ceints de flammes, ces animaux ont un aspect très imposant ; 2° un double cercle vertical fortement relié au cercle horizontal à ses deux points nord et sud, et reposant au-dessous sur un pilier de bronze ornementé de nuages. Ces deux cercles sont fixes. Sur le cercle vertical, à une distance de 40° (c'est la latitude de Pékin), se trouvent deux pivots correspondant aux pôles nord et sud. Autour des deux pivots il y a deux cercles, l'un double, correspondant au colure des solstices ; l'autre simple, correspondant au colure des équinoxes. A mi-chemin, entre les pôles, se trouve un autre cercle, dont le bord est engagé entre les deux cercles de colure. Ce cercle correspond à l'équateur. Outre ce cercle, il en existe un autre, incliné, faisant avec le premier un angle d'environ 23° 1/2, et le coupant aux points équinoxiaux. Celui-ci correspond à l'écliptique. Tous ces cercles tournent ensemble autour de l'axe polaire. Enfin, à l'intérieur, se trouve un autre double cercle tournant séparément autour du même axe : c'est le cercle de déclinaison ou cercle polaire. Un tube creux, à travers lequel on observait les corps célestes, tourne entre les bords de ce double cercle. A l'origine, il y avait probablement des fils tendus à travers les tubes pour définir la ligne de visée. Tous les cercles sont divisés en 365° 1/4, un degré pour chaque jour de l'année, et ces degrés sont subdivisés en divisions de 10′ chacun.

Les instruments mongols ont été établis d'après ceux de la dynastie des Song, érigés à K'ai Fong Fou, dans la province du Ho-nan, en 1050 environ de notre ère. Au début de la dynastie actuelle, quand les missionnaires jésuites furent nommés à des postes de la commission astronomique de Pékin, le P. Verbiest déclara que ces instruments étaient usés, encombrants, surchargés d'ornements et difficiles à manier ; en l'an 9 du règne de K'ang-hi (1670), le savant jésuite reçut la mission de fabriquer six instruments neufs. Ils sont du même caractère général que les anciens, mais plus exacts dans la construction et plus faciles à régler[1]. On les a faits évidemment d'après les modèles de Tycho Brahé ; les cercles étaient tous divisés en 360° au lieu de 365° 1/4 et chaque degré en six parties. L'observateur pouvait évaluer le quart de minute au moyen d'une échelle diagonale et d'une échelle mobile graduée. La figure 65 reproduit deux des instruments du P. Verbiest, tels qu'ils se trouvaient sur la tour de l'observatoire de Pékin avant d'en être enlevés et transportés à Berlin ; leurs lignes de bronze sombre aux courbes hardies forment un contraste frappant avec les marches de marbre blanc, sculptées de festons interrompus par des médaillons représentant des dragons et des phénix. La sphère armillaire, au premier plan, repose sur deux piliers sculptés représentant des dragons impériaux enroulés, en relief ajouré, qu'entourent des festons de nuages. A gauche se trouve le *houen t'ien siang*, globe sidéral tournant de six pieds de diamètre, sur la surface duquel sont figurées des étoiles en relief rehaussées d'or, de grandeur diverse, représentant les constellations de la sphère céleste. On pouvait faire mouvoir ce globe avec la plus grande facilité, grâce à des roues dentées, dont l'une est visible dans l'illustration.

1. On peut consulter sur ce point l'ouvrage du P. Verbiest : *Astronomia europœa sub imperatore tartaro sinico Cam Hy a R. P. Ferdinando Verbiest* (*Dilingæ, 1687*). — *N. d. t.*

Le tambour de bronze de la figure 66 porte une inscription chinoise, bien qu'à proprement parler, ce ne soit pas un objet d'art chinois. On l'a trouvé à Pékin ; par-dessous, en même temps qu'une date chinoise, on peut lire, en caractères de l'époque, l'inscription suivante :

« *Fait le 15ᵉ jour du 8ᵉ mois de la 4ᵉ année de la période Kien-ngan (199 ap. J.-C.).* »

Ces tambours, de forme originale, sont des produits caractéristiques des tribus Chan, qui se trouvent entre le sud-ouest de la Chine et la Birmanie[1]. On les connaît en Chine sous le nom de Tchou-ko kou, « tambours de Tchou-ko », en mémoire d'un fameux général chinois, Tchou-ko Leang, qui envahit le pays des Chan au début du IIIᵉ siècle ; l'un de ces tambours est encore conservé dans le temple des ancêtres de Tchou-ko, dans la province du Sseu-tch'ouan. Il est de forme circulaire, renflé vers le haut ; le sommet est plat, avec une étoile au centre et quatre grenouilles stylisées sur les bords. Le tambour porte quatre boucles latérales, où passaient les cordes servant à le suspendre. Il est décoré de bandes circulaires en relief, à ornements primitifs, dont certains sont purement conventionnels, tandis que d'autres rappelleraient des éléphants et des paons.

La Chine sait depuis longtemps incruster les métaux précieux dans le bronze. Dès les temps les plus reculés, les Chinois, comme les autres peuples de l'Orient, ont cherché à enrichir ainsi la surface de ce métal. Ils y ont réussi au moins aussi bien que les Persans et les Arabes.

Nous ne pouvons prétendre discuter ici tous leurs procédés. Le meilleur est connu des Chinois sous le nom de *Kin yin Sseu*, « travail de fils d'or et d'argent ». L'au-

1. M. Pelliot (*loc. cit.*) émet des doutes sur l'authenticité de cette inscription, estimant « *assez peu probable que dans la région d'où viennent ces tambours de bronze on en ait fait au* IIᵉ *siècle de notre ère avec des inscriptions chinoises* ». — *N. d. t.*

teur du *Ko kou yao louen*, livre très répandu sur l'art ancien, publié en 1387, fait remonter la niellure d'or à l'ère lointaine des Hia, la première des « trois dynasties antiques » ; selon lui, certains manches de lances et divers autres bronzes de cette époque portaient de merveilleuses incrustations aussi minces que des cheveux. Les plus belles niellures d'argent sont attribuées à un habile artisan nommé Che Seou, moine bouddhiste du xive siècle : il faisait de petits vases à fleurs et des objets d'art destinés à la table à écrire des savants ; d'ordinaire, il inscrivait par-dessous son nom en fils d'argent.

L'incrustation proprement dite, c'est-à-dire l'application de métaux ductiles dans les espaces creusés par l'outil du graveur sur la surface du bronze, remonte également à une date lointaine, ainsi que nous l'avons déjà vu à propos de la coupe à sacrifice de la figure 49, qui date du viie siècle avant Jésus-Christ. Quelques-uns des bronzes anciens sont, ainsi que le remarque M. Paléologue, si richement incrustés d'or et d'argent que le jeu de la couleur sur la surface métallique est presque identique à celui de la porcelaine : l'éclat des ors, adouci, fondu par le temps, se marie harmonieusement aux teintes sombres de la patine ; l'œil est ravi de ces accords délicats et vibrants.

Nos illustrations donneront quelque idée du style ordinaire des bronzes incrustés. Elles reproduisent deux antiques vases à vin. Le premier (fig. 67) est en forme de canard stylisé, le cou et le bec servant de goulot ; il est incrusté de festons d'or et d'argent de type archaïque et orné en relief de bandes semées de perles et de rosettes. Le second (fig. 68) est un vase au corps ovoïde incrusté d'étroits triangles, qui renferment des dessins en spirale avec des têtes de dragons ; l'anse à jour est formée par le corps d'un serpent fantastique, le goulot a la forme d'une tête de phénix, portant à son sommet un petit quadrupède,

et les trois pieds du vase représentent des phénix aux ailes déployées ; trois petits phénix sont posés sur le couvercle, dont le bouton emprunte la forme d'un singe.

Si le bronze doré est la matière traditionnelle dont on se sert en Chine pour les images bouddhiques, il y a cependant tout lieu de croire que la dorure y était connue bien avant l'introduction du Bouddhisme. Le procédé ordinaire est le suivant : tremper l'objet à dorer dans une décoction d'herbes et de fruits acides, à laquelle on a ajouté du salpêtre pour décaper la surface ; chauffer ensuite le métal, le frotter avec du mercure et appliquer l'or en feuilles sur la surface ainsi préparée. On volatilisait enfin le mercure par le feu et l'on parachevait le travail en polissant l'or resté adhérent, afin de lui donner le brillant nécessaire[1].

Le bronze en forme de gobelet (*houa kou*), de la figure 69, a été doré à peu près de cette manière ; il est en outre incrusté de corail et de malachite entre les glands des festons de perles qui le décorent : le col et le pied sont ornés en relief de dragons à quatre griffes poursuivant des joyaux au milieu de festons de nuages, les deux anses à têtes d'éléphant et les grecques des rebords sont également dorées. Le style, mi-chinois et mi-hindou, rappelle celui des vases canoniques du culte lamaïque ; ce vase peut provenir d'un « service de cinq pièces » (*wou kong*), fabriqué pour un temple lamaïque au début de la dynastie actuelle.

Un second vase, en forme de gobelet, détaché d'une paire

1. Ce procédé est décrit d'après M. Paléologue (*loc. cit.*, p. 81), qui lui-même l'avait emprunté au *T'ien kong k'ai wou*, ouvrage technique publié à la fin de la dynastie des Ming, vers 1600.
 Dans l'introduction de son *Lapidaire chinois* (p. xxxviii), M. de Mély donne les précisions suivantes : « *N'ayant point d'acide chlorhydrique pour le décapage, les Chinois pour préparer les métaux à recevoir la dorure, les plongent dans des bains de vinaigre de pêches, de suc de poires, de poireaux, de coqueret, d'ail, de fiels, de yeou p'ong cha ; ils dorent ensuite au mercure, à chaud, par voie humide, et pour rehausser l'éclat de la dorure, ils la nettoient avec une dissolution de* pouo siao ». — N. d. t.

et reproduit dans la figure 70, offre un curieux spécimen des bronzes martelés attribués à l'époque K'ang-hi (1662-1722); la face externe est ornée d'un décor doré sur fond noir, l'intérieur est revêtu d'une épaisse couche de dorure ; le corps du vase est en cône renversé ; le col, angulaire, repose sur un pied arrondi ; la décoration se compose de festons en forme de fleurs, avec, sur le col, des dragons et des joyaux enflammés.

L'image quelque peu grotesque de la figure 71, également détachée d'une paire, est en fer ; on l'a revêtue d'une mosaïque de plaques minces de realgar[1], agglomérée par un vernis de laque. C'est probablement une statuette commémorative venue d'un temple de la dynastie des Ming (1368-1643).

Une curieuse coupe à vin en argent, d'après une gravure sur bois du *Che so*, trouvera sa place à la fin de ce chapitre, comme échantillon de la vieille argenterie chinoise.

Le Vénitien Marco Polo et les religieux français qui traversèrent l'Asie au XIIIe siècle et furent reçus à la cour du grand Khan, rapportent que les tables de banquet étaient chargées de vases d'or et d'argent remplis de koumiss et de différentes sortes de vins ; mais très peu d'échantillons de ces vases sont parvenus jusqu'à nous.

Celui qui est reproduit ici (fig. 72), avec cette mention : « Coupe rustique en argent de Tche-tcheng de la dynastie des Yuan », emprunte la forme d'une vieille branche d'arbre creuse avec un orifice pour les liquides ; un savant est assis dessus. La coupe porte cette inscription :

« *Fabriqué par Tchou Pi-chan, dans l'année cyclique* sin-tcheou *de la période* Tche-tcheng. »

Cette date correspond à l'an 1361 de notre ère, vers la fin

1. Realgar ou orpiment : sulfure rouge naturel d'arsenic.

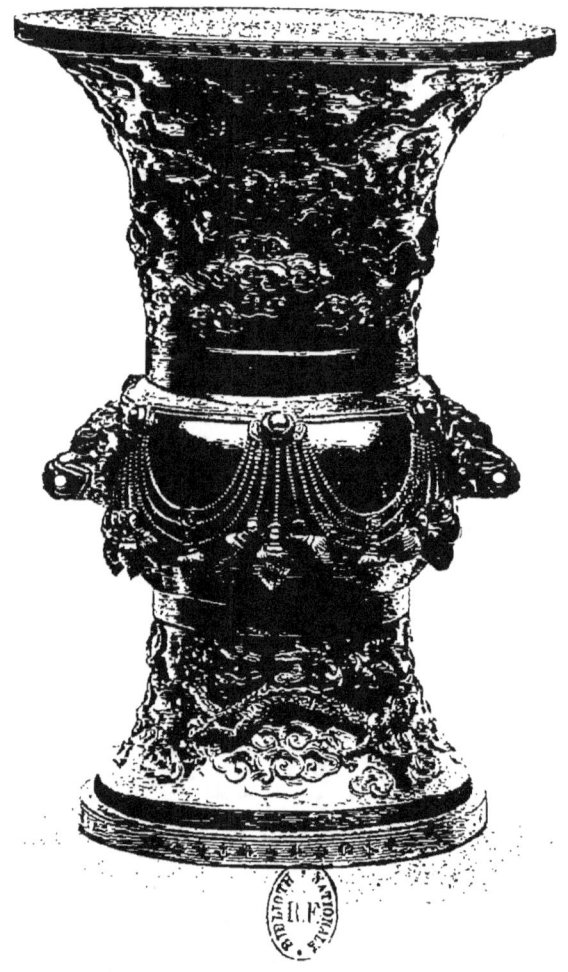

FIG. 69. — VASE A SACRIFICES EMPRUNTÉ A UN TEMPLE LAMAÏQUE
Bronze doré en partie et incrusté de corail et de malachite.

Haut. 24 cent. 1/2, diam. 16 cent. 3/4.

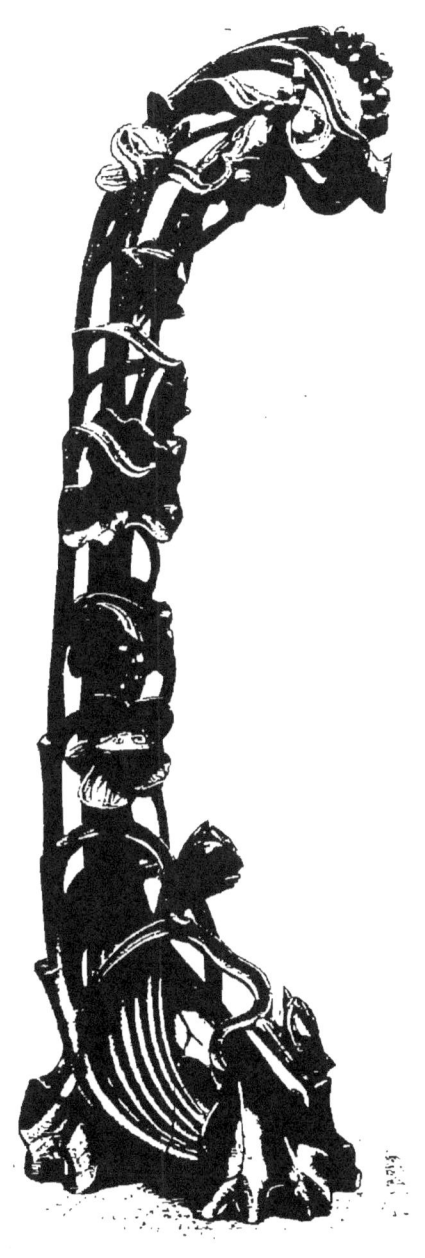

FIG. 73. — SUPPORT DE BOIS SCULPTÉ AVEC LOTUS ETC.

Haut. 55 cent. 9/10.

du règne du dernier empereur de la dynastie des Yuan. Cette inscription est accompagnée du sceau de l'artiste, *houa yu*, « jade fleuri ». Sous la coupe, on trouve, en caractères curieux, la strophe que voici :

« *Cent coupes inspiraient le poète Li Po.*
Une seule enivra le barde taoïste Lieou Ling :
Prenez garde, je vous en prie, de glisser une fois pris de vin,
Un faux pas peut souiller la réputation de toute une vie. »

V

SCULPTURE SUR BOIS, IVOIRE, CORNE DE RHINOCÉROS, ETC.

La sculpture sur bois est un des arts industriels importants de la Chine ; on y fait allusion dans certaines annales très reculées.

Elle remonte aux époques où les constructions étaient entièrement en bois. Même de nos jours, où les murs des édifices sont faits de pierres et de briques, la décoration intérieure de la grande salle est toujours confiée au sculpteur sur bois. Il décore d'ornements délicats les extrémités des poutres et des piliers, fournit des paravents, sortes de cloisons mobiles en bois artistement sculpté, recouvre les murs et les plafonds de panneaux décoratifs et agrémente les portes et les fenêtres de motifs réticulés très caractéristiques.

Les sujets décoratifs dépendent du genre de l'édifice, mais le fond est toujours composé de fleurs stylisées empruntées à la nature. Dans les édifices impériaux, les fleurs sont accompagnées de bandes et de panneaux où l'on voit des dragons au milieu de nuages, des phénix volant par couples et d'autres animaux fantastiques ; l'essence employée est ce bois de *tseu-tan*, sombre, lourd et précieux, qui correspond à diverses espèces de *pterocarpus* et que les lois somptuaires imposent pour cet usage. Pour les édifices communs, il existe un grand choix de bois au grain précieux et d'une beauté presque égale, tels que le *houa-li*, le bois de rose des Portugais, le *t'ie-li*, variété d'ébène, le *hong-mou*, « bois

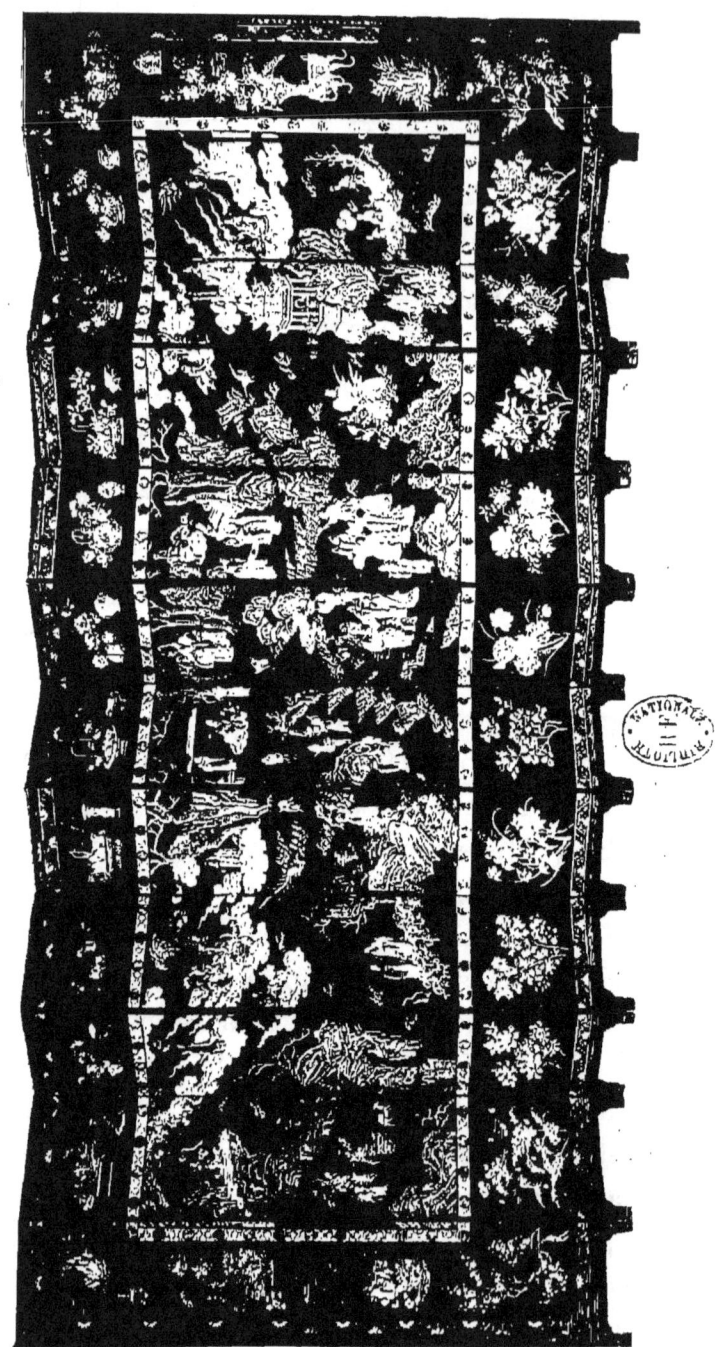

FIG. 74. — PARAVENT DE BOIS LAQUÉ. LAQUES DORÉES ET DE COULEUR

Les génies taoïstes adorant le Dieu de la Longévité.

Haut. 250 cent. 2/10, long. 586 cent. 3/4.

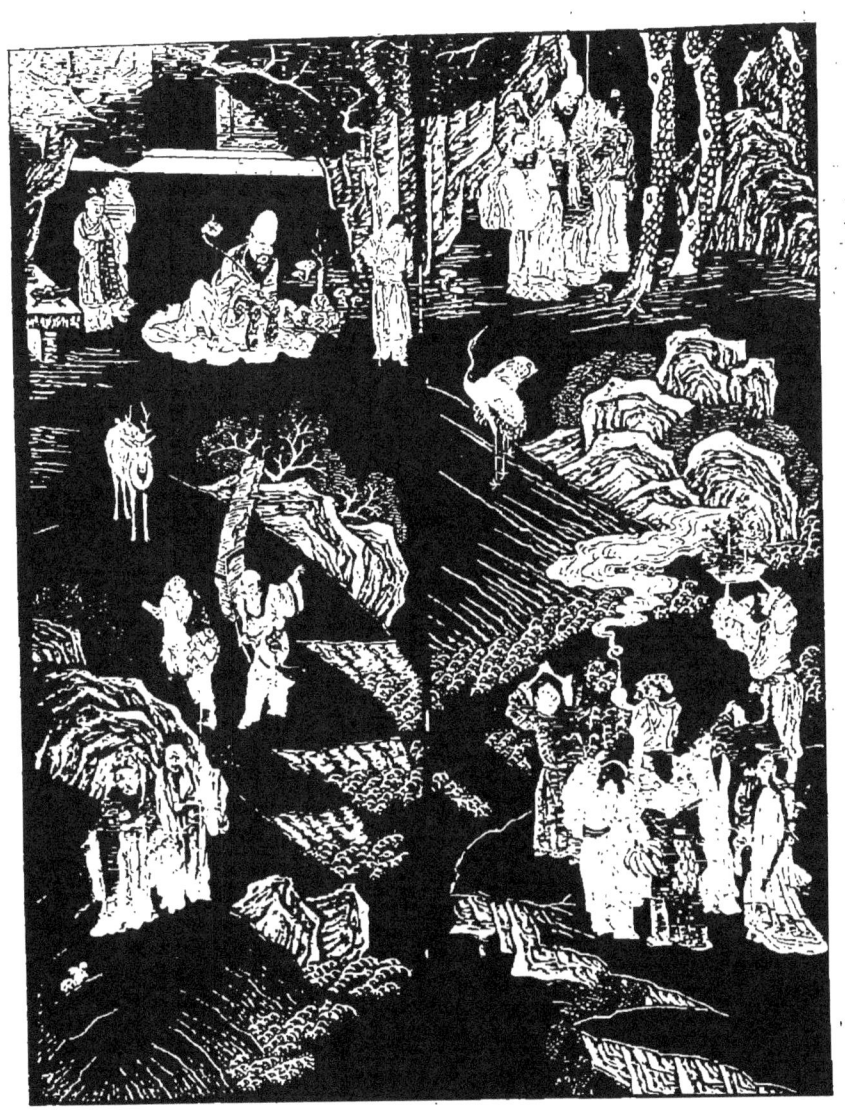

FIG. 75. — DEUX PANNEAUX CENTRAUX DU PARAVENT (FIG. 74)

FIG. 76. — DEUX FEUILLES DE PARAVENT LAQUÉ A 12 FEUILLES, DÉCORS EN COULEURS

Haut. 269 cent. 1/4, long. entière 640 cent.

FIG. 77. — DEUX AUTRES FEUILLES DU MÊME PARAVENT LAQUÉ, DÉCORS EN COULEURS.

Haut. 269 cent. 1/4, long. entière 640 cent.

FIG. 78. — APPUI-MAIN EN IVOIRE SCULPTÉ, REPRÉSENTANT LES 18 ARHATS BOUDDHISTES

Haut. 21 cent. 4/10, larg. 6 cent. 1 3.

FIG. 79. — BOULE D'IVOIRE SCULP-TÉE AVEC MOTIFS A JOUR

Haut. 45 cent. 6/10, larg. 12 cent.

rouge », etc., originaires des provinces du sud-ouest de l'empire et que l'on importe aussi d'Indo-Chine. Sur les fonds de fleurs qui dominent se détachent des panneaux à personnages reproduisant des scènes historiques ou légendaires, des animaux, oiseaux, papillons et autres insectes, des symboles de richesse et de bonheur, ainsi que certains des nombreux motifs où se plaît le génie varié de l'artiste chinois.

Dans les temples bouddhistes et taoïstes, les sculptures sur bois représentent des scènes sacrées ou des personnages parmi les emblèmes spéciaux à chacune des deux religions.

Le Bouddhisme, introduit en Chine peu après l'ère chrétienne, exerça une influence profonde sur la glyptique de cette contrée[1]. Les premiers pèlerins bouddhistes, venus de l'Inde par voie de terre, apportèrent avec eux, dit-on, des images du Bouddha et de ses disciples, en même temps que des manuscrits sanscrits; les sculpteurs y puisèrent leurs inspirations, ainsi que dans les dessins des anciens canons religieux. On doit à cette influence l'école de sculpture connue sous le nom d'école du Gandhâra, avec sa double empreinte persane et grecque. Les figures bouddhiques des Chinois en ont gardé jusqu'à nos jours un type aryen très prononcé et un arrangement des plis des draperies qui rappelle leur origine.

On les faisait en or, en bronze doré, en jade, en rubis, en corail et autres matières précieuses. Mais la légende veut que la première image bouddhique ait été sculptée en bois de santal blanc. En souvenir de cette tradition, et pour le même usage, la Chine fait encore venir de l'Inde le bois odorant du *santalum album*, dont l'ancien nom chinois *tchantan*, dérivé du sanscrit *chandana*, se contracte généralement

1. Ce mot de « glyptique », qui désigne aujourd'hui plus spécialement l'art de graver les pierres fines, est pris ici et dans la suite de cet ouvrage, dans son sens étymologique qui est beaucoup plus général. — *N. d. t.*

en *tan-hiang*, « parfum de santal[1] ». Ainsi, l'art de la sculpture en Chine naquit, grandit et se développa à l'ombre de la religion. Les autels bouddhiques et taoïstes sont encore décorés avec une prodigalité inouïe ; les commandes d'images religieuses, aussi bien pour les demeures privées que pour les temples, occupent toute une classe d'ouvriers. Leurs œuvres les plus importantes se trouvent enfermées dans les temples à qui elles étaient destinées. On peut néanmoins se faire une idée générale de leur caractère en examinant les productions analogues de la glyptique japonaise, apportées en grand nombre en Europe dans ces derniers temps.

La Chine est pourvue d'une flore riche et abondante dont les espèces, fleurs des champs ou fleurs de jardin, fournissent au sculpteur ses motifs favoris. Quelques-unes de ces fleurs sont choisies à cause des souvenirs religieux qu'elles évoquent. Le lotus, *lien houa*, variété du *nelumbium speciosum*, est particulier au Bouddhisme. C'est l'emblème de la pureté, car si ses délicieux rhizomes d'une blancheur de jade se développent dans la boue, il dresse ensuite dans les airs ses pétales roses et sans tâche[2]. C'est sur son large calice que les bienheureux pénètrent au paradis, et il forme le lit de repos du Bouddha. Ses feuilles sont souvent parées de gout-

1. On en fait offrande sur l'autel bouddhique en un petit bûcher de morceaux aromatiques, à moins que, réduit en poussière, on n'en forme des baguettes parfumées qui brûlent devant les sanctuaires.
Le bois de santal est aussi la matière commune des chapelets de moines bouddhistes ; les plus gros grains de ces rosaires, au nombre de 108, sont parfois sculptés en forme de Bouddha, et les plus petits, au nombre de 18, reproduisent en miniature ses fidèles Lohan ou Arhats (voy. fig. 78).

2. Le lotus est encore considéré comme le symbole de la génération, l'eau au-dessus de laquelle il s'élève étant par excellence l'élément de la fécondité.
Peu de fleurs furent d'ailleurs l'objet d'autant d'interprétations emblématiques. Le lotus joue un rôle important dans la plupart des mythologies primitives ; on le retrouve sur les monnaies et les vases peints de la Grèce aussi bien que sur les chapiteaux égyptiens et dans les pagodes hindoues. — *N. d. t.*

tes d'eau étincelantes, pareilles à des pierres précieuses, que les fidèles bouddhistes considèrent comme les joyaux emblématiques des lumières de leur foi[1]. C'est encore le lotus, enroulé autour d'une autre plante aquatique, que l'on voit délicatement sculpté à jour pour former le support, reproduit dans la figure 73, et destiné sans doute à l'origine à soutenir quelque médaillon de jade.

Le Taoïsme possède toute une série d'emblèmes de la longévité, empruntés au règne végétal. Le premier rang appartient au pêcher, arbre de vie du paradis *Kouen-louen*, et dont le fruit, qui mûrit seulement tous les trois mille ans, confère l'immortalité. Puis vient le champignon *ling tche*, *polyporus lucidus* des botanistes, qui se distingue par ses couleurs éclatantes et par sa résistance[2]. Voici ensuite les trois arbres *song*, *tchou*, *mei*, le pin, le bambou et le prunier, les deux premiers parce qu'ils restent verts pendant l'hiver, le troisième parce que ses branches, même dépourvues de feuilles, portent jusqu'à un âge très avancé des brindilles couvertes de fleurs.

Le prunier sauvage, *prunus mumei*, est l'emblème ordinaire de l'hiver; la pivoine arborescente, *pæonia mutan*, celui du printemps; le lotus, *nelumbium speciosum*, celui de l'été; et le chrysanthème, *chrysanthemum indicum*, celui de l'automne : ces fleurs s'associent dans le décor chinois pour former les *seu che houa*, « Fleurs des quatre saisons ».

Il en est de même pour les « Fleurs des douze mois ».

1. Un poète japonais, cité par M. Huish dans *Japon and his art*, proteste sur ce point dans les vers suivants :

 Oh ! feuille de lotus, je rêvais que la terre entière
 Ne possédait rien de plus pur que toi — rien de plus sincère ;
 Pourquoi donc, lorsque roule sur toi une goutte de rosée,
 Prétendre alors que c'est une pierre précieuse d'une inestimable valeur ?
 HEUZEN, 835-856 après Jésus-Christ.

2. M. SCHLEGEL a donné dans le *T'oung pao* (mars 1895, p. 18) une planche reproduisant ce champignon. — *N. d. t.*

Leur groupe varie avec les différentes régions de la Chine; on en trouvera une série sur le bord inférieur du paravent laqué de la figure 74[1].

Ce paravent, magnifique exemplaire de l'art décoratif chinois au xviiie siècle, est en bois laqué, à douze feuilles, décoré à profusion des deux côtés de motifs en creux et en relief, peint de laques dorées et de couleurs, sur un fond d'un noir lumineux.

Le reste de l'encadrement est rempli de vases et de paniers de fleurs et de fruits, séparés de loin en loin par des brûle-parfums, des cloches et des vases à sacrifices, reproductions de bronzes anciens. Une autre bande intérieure, alternativement décorée de phénix et de caractères *cheou* (longévité) laisserait croire que ce paravent fut destiné à une impératrice. Elle entoure le tableau central, qui représente un sujet bien connu : « Les génies taoïstes adorant le Dieu de la Longévité » (*tchou sien king cheou*); on y aperçoit la foule bigarrée des fidèles traversant le Styx taoïste, soit dans de frêles barques et sur des ponts rustiques, soit en l'air, portés sur des nuages, avec les divers attributs qui permettent de les reconnaître. Seuls ou en groupes, tous se dirigent vers la montagne sacrée où le dieu est assis sur un roc qu'ombragent les branches d'un pin.

On le distingue plus nettement dans la figure 75; les deux panneaux centraux du paravent y sont reproduits sur

1. Leur énumération en procédant de droite à gauche selon le mode chinois est la suivante : 1. Février. Fleur de pêcher. *T'ao houa*. Amygdalus persica. — 2. Mars. Pivoine arborescente. *Mou tan*. Paeonia mutan. — 3. Avril. Fleur double de cerisier. *Ying t'ao*. Prunus pseudocerasus. — 4. Mai. Magnolia. *Yu lan*. Magnolia Yulan. — 5. Juin. Fleur de grenadier. *Che leou*. Punica granatum. — 6. Juillet. Lotus. *Lien houa*. Nelumbium speciosum. — 7. Août. Fleur de poirier. *Hai t'ang*. Pyrus spectabilis. — 8. Septembre. Mauve. *Ts'iu K'ouei*. Malva verticillata. — 9. Octobre. Chrysanthème. *Kiu houa*. Chrysanthemum indicum. — 10. Novembre. Gardenia. *Tche houa*. Gardenia florida. — 11. Décembre. Coquelicot. *Ying sou*. Papaver somniferum. — 12. Janvier. Prunier. *Mei houa*. Prunus mumei. Une série de ces fleurs symboliques décore le revers du paravent.

une plus grande échelle ; le dieu est ici sous sa forme de Cheou lao. La protubérance de son front est caractéristique. Déification de Laot-seu, fondateur du culte taoïste, il tient un sceptre *jou-yi* dont l'extrémité s'orne d'un bijou brillant. Trois jeunes serviteurs sont debout, tout près, tenant son bâton de pèlerin, un livre et un linge. Non loin, se trouvent un moulin à moudre « l'élixir de vie », un compotier de pêches, un vase avec du corail en branches, un groupe de champignons (*polyporus lucidus*) poussant sur des rochers ; on voit, en avant, un couple de cerfs et de cigognes, animaux familiers de Cheou lao. Les deux personnages en train de causer amicalement au milieu du panneau sont les fameux inséparables de la religion, les « Génies jumeaux de l'Union et de l'Harmonie » ; l'un d'eux tient une feuille de palmier, une gourde est attachée à sa ceinture ; l'autre porte un manuscrit enroulé et un balai. Au-dessous d'eux, le berger ermite Houang Tch'ou-p'ing change des pierres en moutons pour l'édification de son frère qui est en arrière, appuyé sur son bâton.

Le groupe qui occupe la partie supérieure du panneau de droite, représente sans doute Lao-tseu avec son bâton de pèlerin, le Bouddha tenant un livre, Confucius en avant ; un quatrième personnage se tient debout à côté, dans une pose interrogative. Nous trouvons, au-dessous, le groupe bien connu des huit génies, *Pa sien*, constamment associés dans l'art chinois et qui représentent les huit immortels taoïstes ; chacun se distingue par les attributs qui lui sont propres : l'éventail de plumes de Tchong-li k'iuan, l'épée de Lu Tong-pin, la gourde de Li « à la béquille de fer » et le panier de fleurs que tient en l'air Lan Ts'ai-ho.

Le revers du paravent est orné dans le même style d'une série de panneaux oblongs contenant des paysages, des scènes à personnages, des oiseaux, des fleurs et des fruits ; on y voit encore les quatre arts libéraux, l'écri-

ture, la peinture, la musique et les échecs ; enfin les reliques sacrées et les emblèmes des religions taoïstes et bouddhistes.

Nous avons sous les yeux un second paravent, contemporain du premier, mais plus grand, plus important et peut-être d'un fini plus artistique encore. Sa large bordure est garnie de vases, de paniers de fleurs et de fruits, ainsi que d'une série de ces scènes symboliques de la littérature et de l'art anciens, connus sous le terme technique de *Pai Kou*, les « Cent Antiques ». La bordure est elle-même limitée par des bandes étroites formées de pivoines stylisées, d'une suite de dragons archaïques veillant sur le champignon sacré, et d'une grecque rectangulaire qui encadre le tableau principal.

Celui-ci se compose d'un paysage de montagnes avec des rochers, des pins, des arbres fleuris, des fleurs et des oiseaux de type réaliste, se rapportant à des scènes de la mythologie ; on peut s'en faire une idée générale d'après les deux panneaux reproduits dans les figures 76 et 77, bien que ces reproductions soient de proportions bien restreintes.

Le premier représente un amas de rocailles sculptées à jour avec des pivoines, des roses, des lis, des begonias, des reines-marguerites sauvages et un couple de faisans perchés sous des branches de sapin, de bambou et de pruniers en fleurs ; au-dessus s'étendent des festons de nuages parmi lesquels volent des perroquets. On aperçoit sur le second panneau les vagues agitées et frangées d'écume d'une mer naïvement stylisée, chargée de festons et d'objets précieux, tandis qu'au-dessus d'elle s'élève un pavillon à deux étages porté sur des nuages : le *T'ien t'ang*, paradis céleste des Taoïstes. Deux animaux fantastiques se dressent hors des vagues ; leur dos s'orne des formules d'arithmétique magique qui forment la base des antiques spéculations de la philosophie des nombres ; ce sont à gauche le *long ma*,

« cheval à tête de dragon », et à droite le *chen kouei*, « tortue sacrée ». Sous des nuages, en haut, une cigogne en train de voler apporte dans son bec une « baguette magique » parmi des branches de pins, de pêchers et de cerisiers en fleurs. Au revers de ce magnifique paravent on trouve des panneaux oblongs, en forme d'éventails, contenant des paysages ou des fleurs, et accompagnés d'inscriptions en vers d'écritures diverses ; le tout est entouré de bandes décorées de phénix, de pivoines, de dragons et de caractères de longévité (*cheou*).

En Extrême-Orient, outre les bois ordinaires, on se sert beaucoup de bambou pour la sculpture. On travaille aussi bien la tige, creuse, droite, lisse et garnie de nœuds, que les racines qui sont noueuses, tordues et à fibre compacte. Bien que la nature de ce bois, dont l'intérieur est creux, ne permette que quelques variétés de formes, les courbes gracieuses de certains objets en bambou sculpté attirent et ravissent l'œil de l'artiste. Les plus communs d'entre eux sont les *pi-t'ong*, « étuis à pinceaux », et les *tchen-cheou*, « appuis-main ». Les étuis à pinceaux sont des cylindres obtenus par une section transversale de la tige, coupée de façon à ce que le nœud en constitue le fond. Le décor est sculpté à jour ou en plein relief dans la partie ferme et fibreuse du bois, qui atteint parfois deux pouces d'épaisseur. Tantôt des branches de fleurs s'enroulent autour du cylindre, tantôt des dragons et des phénix ; ou bien, plus généralement, on y voit des scènes à personnages empruntées à l'histoire ancienne de la Chine et à la mythologie ; des citations en vers les accompagnent quelquefois.

« L'appui-main » type s'obtient par une section oblongue pratiquée sur l'un des côtés du nœud d'un bambou coupé en longueur, de façon à guider la main de l'écrivain, tout en laissant reposer son poignet ; la partie convexe est décorée de sculptures peu profondes et de motifs simples. Cette

forme est fort en faveur; elle rappelle les époques primitives, alors que l'on écrivait communément sur des morceaux de bambou minces, reliés ensuite en guise de livres, avant que la soie tissée et le papier aient fourni des matériaux plus commodes.

Les Chinois apprécient très vivement l'ivoire. Ils en aiment le grain séduisant, la dureté transparente et changeante, la douceur chaude ou pâle, les tons laiteux aux reflets ambrés. En Chine, comme dans les autres pays, l'artisan habile s'efforce de tirer tout le parti possible des veines et du grain; il cherche à donner à la surface un lustre brillant et moelleux.

La figure 78 reproduit un beau spécimen de cet art, avec un charmant appui-main, où les tons jaunes de la partie supérieure forment un contraste vigoureux avec les teintes plus douces des autres parties. L'illustration montre l'objet par-dessous, avec, aux coins, les petits pieds de forme angulaire qui servent à l'insérer sur son propre support. Les personnages représentent le groupe bouddhique des dix-huit Lohan ou Arhats, avec les animaux, les véhicules, et autres attributs propres à chacun. On aperçoit, en haut, Maitreya, le Messie bouddhique, largement assis sur un trône que soutiennent trois démons. La face antérieure de l'appui-main, qui imite la courbure naturelle d'un morceau de bambou, porte, artistiquement gravés, des roseaux et des oies sauvages, dont l'une en plein vol. Une courte strophe, inscrite sur le côté, célèbre les dix-huit Arhats; au-dessous, la signature de l'artiste, *Hiang Lin k'o;* « Sculpté par Hiang Lin [1] ».

La pièce que nous venons de décrire rappelle le style de

1. Ce n'est là qu'un pseudonyme ou « nom de plume ». Il faudrait de plus amples recherches pour retrouver l'individualité véritable de l'artiste, mais les signatures sur sculptures d'ivoire sont si rares en Chine que celle-ci vaut bien une mention.

la *Manufacture impériale d'Ivoire*, fondée dans le Palais de Pékin vers la fin du xviie siècle, et rattachée au *Kong Pou*, le ministère des Manufactures officiel. On rapporte, en effet, que l'empereur K'ang-hi créa, en 1680, un certain nombre de fabriques, *tsao pan tch'ou*, et fit venir de toutes les parties de l'empire d'habiles artisans pour chacune des industries suivantes : fonderies de métal, fabriques des sceptres *jou-yi*, verreries, manufactures de pendules et de montres, établissement de cartes géographiques et de plans, de fabriques d'émaux cloisonnés, de casques, d'objets en jade, or et filigrane, dorure, ciselure d'ornements en relief, manufacture d'encre en tablettes, objets incrustés, objets en étain et en fer-blanc, sculpture sur ivoire, bois gravé et sculpté, laques, ciselures, services à brûler l'encens, coffrets peints, charpente et menuiserie, manufacture de lanternes, fleurs artificielles, ouvrages de cuir, monture de perles et de bijoux, métaux ciselés, armures, instruments d'optique. Ces ateliers qui durèrent un siècle et plus, furent fermés successivement après le règne de K'ien-long ; un incendie détruisit, en 1869, ce qui restait des bâtiments.

Canton est un autre centre connu pour ses travaux sur ivoire ; mais ses produits, merveilles d'habileté technique et de travail patient, se distinguent plutôt par la complexité bizarre des motifs que par leur sentiment artistique. On trouvera (fig. 79) une boule d'ivoire de cette origine, sculptée avec un soin infini, et composée d'un grand nombre de sphères concentriques [1]. Elle est surchargée d'une infinité de pavillons, de ponts, d'arbres et de fleurs, et surmontée d'un couvercle à motifs de fleurs que couronne un serpent qui sert à la suspendre ; deux ornements y sont attachés : celui du haut représente la vieille légende de l'homme d'État,

1. La boule d'ivoire brut est d'abord percée en divers sens, en passant toujours par le centre ; puis elle est divisée en sphères au moyen d'outils tranchants qu'on introduit dans les trous ; ces sphères sont ensuite sculptées à jour et ouvragées de dessins variés.

Sie Ngan, qui refusa d'interrompre une partie d'échecs pour écouter l'urgent message d'un général debout derrière lui avec son cheval sellé ; tandis que l'ornement inférieur reproduit des grappes de raisin et des écureuils.

Canton a également produit d'intéressants modèles d'architecture, exécutés en ivoire et autres matières précieuses. Un certain nombre se trouvent à Londres. C'étaient des cadeaux destinés par l'empereur de Chine à Joséphine, femme du Premier Consul Bonaparte. Le vaisseau qui les apportait en Europe fut capturé par un navire de guerre anglais. Après le traité d'Amiens, en 1802, on proposa leur restitution, qui fut refusée. L'un de ces objets (fig. 80) représente un temple bouddhiste, pittoresquement situé sur les pentes d'une colline escarpée, avec des pavillons, des pagodes, des ponts, des portes, et d'autres détails délicatement sculptés sur ivoire ; le tout est enclos d'une grille d'ivoire à motifs de fleurs. Des mandarins venus en visite se promènent dans les jardins, boivent du thé ou jouent aux échecs dans les kiosques. Les arbres sont en métal doré avec des fleurs de corail et des fruits de pierres précieuses ; les oiseaux, les insectes et les fleurs, en filigrane incrusté de plumes de martins-pêcheurs. On aperçoit encore des cigognes et des étangs de nacre, avec des touffes de lotus, des canards, des poissons et des pêcheurs à la ligne sur les rives. C'est évidemment le tableau d'un jour de fête ; des moines rasés exercent les fonctions d'hôtes et font les honneurs.

Le modèle de la planche 81, exécuté dans le même style que le précédent, en ivoire sculpté, fouillé et peint par endroits, représente un groupe de pavillons posés sur une base ornementée, avec comme personnages des Chinois et des dames parmi des rocailles et des bassins semés de lotus et au bord desquels des petits garçons sont en train de pêcher. La porte ou *p'ai-leou*, aux lignes caractéristiques, est flanquée

d'arbres *dryandra*, et d'un groupe de pruniers en fleurs, de pins avec des cigognes, et de bambous. Le pavillon principal, construit sur une plate-forme exhaussée à laquelle on accède par trois escaliers, possède deux étages, des murs treillissés, et des vérandas ornées de piliers et de balustrades. Un bijou en forme de flamme surmonte le toit ; des poissons-dragons font saillie sur les bords où pendent des cloches et des lanternes. Une plaque ovale attachée au frontispice porte cette inscription : *Tch'ang Houai*, « Demeure de la Félicité ».

Canton fournit encore des objets analogues, aussi compliqués, en écaille de tortue et en corne de divers genres. On travaille par les mêmes procédés ces deux matières, d'ailleurs fort semblables. Toutes deux s'amollissent dans l'eau chaude et à la chaleur sèche ; il est alors facile soit de les allonger, soit de les courber, ou de les comprimer, de les mouler, de les souder. L'écaille de tortue, *tai-mei*, est surtout fournie par la *chelonia imbricata*, originaire de l'Archipel malais et de l'Océan Indien, et que l'on transporte à Canton de Singapour, marché principal où se vendent ses treize écailles d'un jaune et d'un brun lumineux [1].

On peut voir à Londres un bel exemplaire de cet art : c'est une boîte à ouvrage destinée à l'Europe. Des processions de mandarins décorent ses larges panneaux parmi des paysages pittoresques encadrés de bambous, de branches de fleurs et de feuilles de palmier réticulées. Le couvercle est orné d'un temple bouddhique aux cours nombreuses et aux vastes jardins contenant de grandes portes *p'ai-leou*, des stûpas et des ponts, à travers lesquels chevauche un mandarin : un parasol de cérémonie s'ouvre au-dessus de sa

[1]. L'ouvrier, muni de ses outils, une lime, un ciseau, une petite scie et surtout des pinces de fer aux lames larges et lisses, s'assied près d'un fourneau dans lequel il chauffe au charbon de bois les pinces qui servent à souder les écailles.

tête, et il est accompagné d'une longue suite de serviteurs.

Pour ce qui est de la corne, nous nous bornerons à parler de celle de rhinocéros. C'est toujours Canton qui est le centre de ce travail ; on y importe par mer les défenses du rhinocéros indien à une seule corne et celles du rhinocéros de Sumatra, qui en possède deux. Jadis, les chasseurs se procuraient cette matière à Yong-tch'ang Fou et dans d'autres parties de la province du Yun-nan ainsi que vers les frontières de l'Annam et du Siam où l'on rencontre les deux espèces du pachyderme [1].

La corne de rhinocéros fut apportée en Chine dès le début de la dynastie des Han ; les vieux écrivains dissertent sur son pouvoir prophylactique en même temps que sur sa valeur décorative. Sous la dynastie des T'ang, les insignes officiels comprenaient des plaques sculptées en corne de rhinocéros, couleur d'ambre ou jaune d'or transparent veiné de noir. C'étaient les couleurs les plus généralement appréciées pour les travaux d'art ; venaient ensuite les fonds rouges. Les cornes noires et opaques n'étaient employées qu'en fragments pour les usages médicaux [2]. On assurait que la présence du poison se révélait par une humeur blanchâtre qu'exsudaient la coupe ou la baguette de corne de rhinocéros que l'on enfonçait dans le liquide pour l'éprouver.

1. MARSDEN, dans son *History of Sumatra*, raconte que la corne y est considérée comme une antidote contre le poison et que, pour cette raison, on en fait des coupes à boire. Cette croyance aux vertus particulières de la corne est ancienne et très répandue. Ctesias, au v^e siècle avant Jésus-Christ, donne la description du grand rhinocéros indien et parle des merveilleuses propriétés médicinales des coupes fabriquées avec sa corne.

2. Le *Pen ts'ao kang mou*, compilation faite par Li Che-tchen au milieu du XVI^e siècle, cite la corne de rhinocéros, à côté des rognons de porc, dépouilles d'araignée, fientes de coq, pituite d'anguille, etc., comme un remède très efficace et très estimé.

Une infusion de corne de rhinocéros, mélangée de cinabre et de bezoard de vache, calme les convulsions des petits enfants et les empêche de pleurer pendant la nuit. La corne de rhinocéros entrait également dans la composition d'un électuaire fameux, appelé *tsiu siue*, « neige violette », dont les empereurs T'ang faisaient présent à leurs grands officiers. — *N. d. t.*

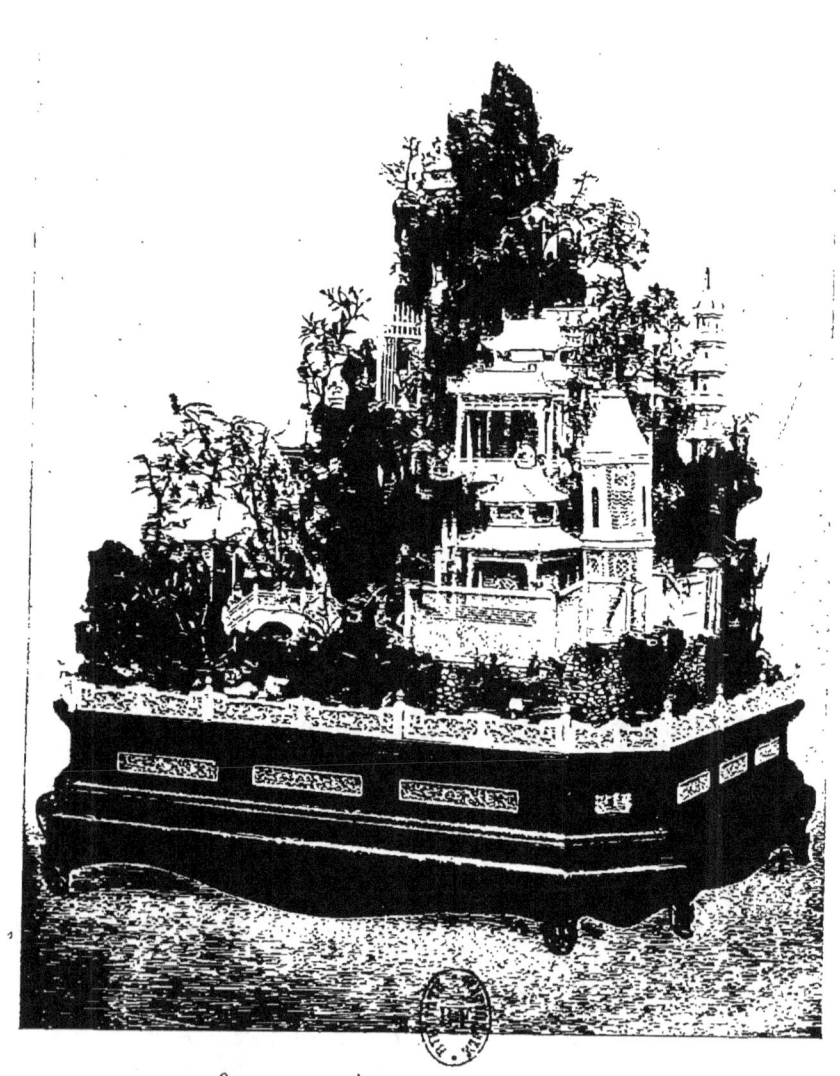

FIG. 80. — MODÈLE DE TEMPLE BOUDDHISTE
Détails sculptés en ivoire et autres matières.

Haut. 104 cent. 1/10, long. 85 cent. 1/10.

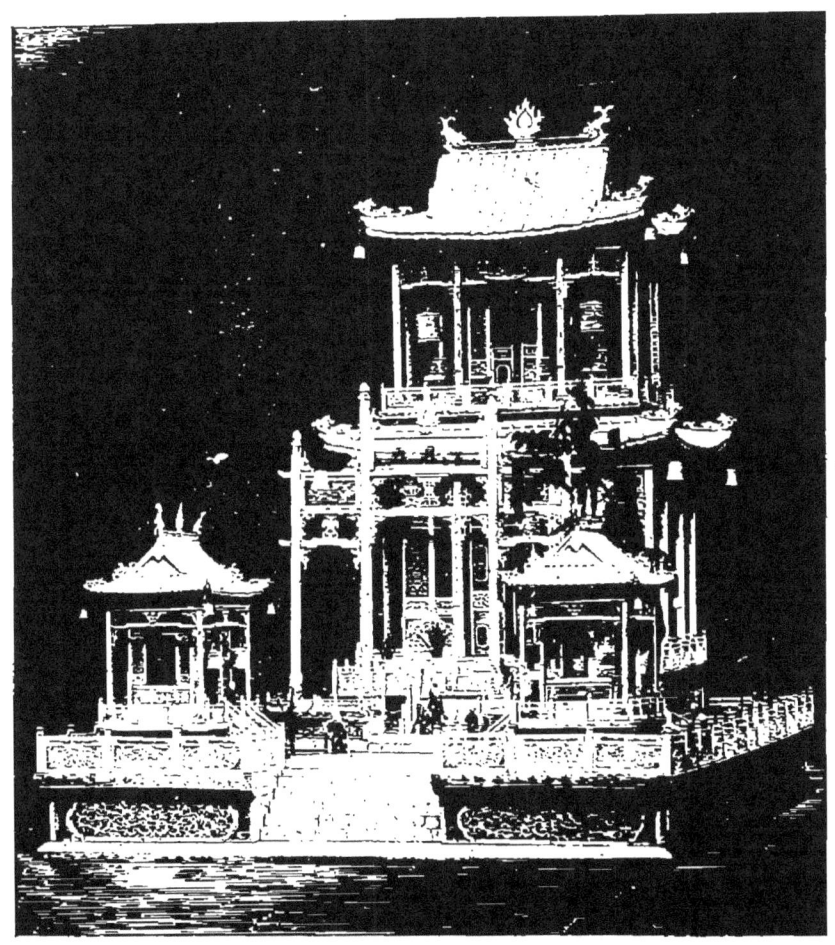

FIG. 81. — GROUPE DE PAVILLONS. LA BASE EST AGRÉMENTÉE D'ORNEMENTS
Modèle sculpté en ivoire, etc.

Haut. 102 cent., long. 110 cent. 1/2.

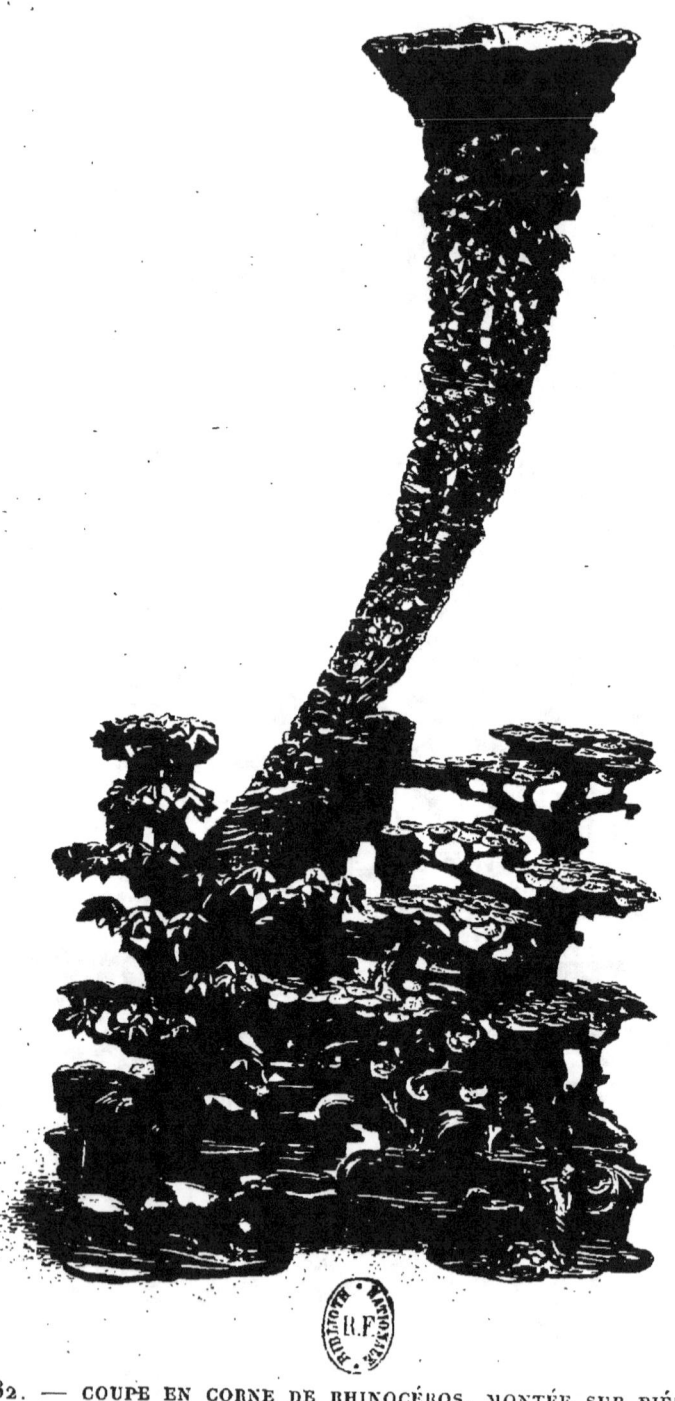

FIG. 82. — COUPE EN CORNE DE RHINOCÉROS, MONTÉE SUR PIÉDESTAL
Avec sculptures de sujets mythologiques bouddhistes et taoïstes.

Long. de la corne, 67 cent.

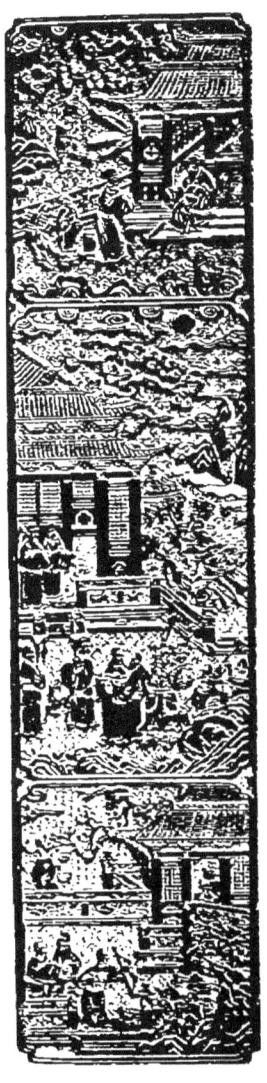

FIG. 83. — COFFRET DE LAQUE ROUGE ET NOIRE, PORTANT SCULPTÉES DES SCÈNES A PERSONNAGES

Haut. 10 cent. 1/5, long. 64 cent. 2/10, larg. 16 cent. 1/5.

SCULPTURE SUR BOIS, IVOIRE, ETC.

Nous reproduisons (fig. 82) une coupe en corne de rhinocéros sculptée ; dressée sur un support de bois, elle a la forme d'une sorte de corne d'abondance ; elle est entièrement sculptée à jour d'emblèmes taoïstes, de branches de pin et de champignons (*polyporus fungus*). On y aperçoit encore un énorme crapaud-dragon ; il surplombe une cascade au-dessous de laquelle nagent des carpes — symbole des succès littéraires qui conduisent l'étudiant persévérant jusqu'au mandarinat. Le support s'élève d'un massif de bambous, de champignons et de branches de pins mêlés à des pêchers en fleurs et servant de cadre à divers personnages : Bodhidharma, son soulier unique à la main, revenant en esprit à sa terre natale, — un groupe de cerfs, — un ermite bouddhiste accompagné d'un lion, — un autre suivi d'un moine portant sa sébille *pâtra*. L'artiste s'est plu à évoquer les mythologies des deux religions sur cette coupe destinée, semble-t-il, à contenir « l'élixir de vie », breuvage de longévité du mystique rêveur taoïste.

VI

LES LAQUES

Si l'art des laques fut un des plus anciens et des plus appréciés de la Chine, nous ne possédons de documents exacts ni sur son origine, ni sur son développement, depuis le moment où, de simple vernis protecteur du bois, la laque devint la matière de choix employée pour des œuvres d'art de premier ordre.

La laque n'est pas, comme notre vernis de copal, un mélange artificiel de résine, d'huiles grasses et de térébenthine, mais un produit naturel. Elle provient surtout du *rhus vernicifera*, l'arbre à laque (*ts'i chou* des Chinois) que l'on cultive dans ce but dans toute la Chine centrale et méridionale. Cet arbre, lorsqu'on en coupe l'écorce ou qu'on l'entaille avec un stylet de bambou, laisse suinter une sève blanche et résineuse qui, exposée à l'air, noircit rapidement.

L'opération se fait, en été et pendant la nuit ; la gomme recueillie dans des coquilles, parvient sur le marché dans un état semi-fluide, à moins qu'elle ne soit séchée en tablettes. Lorsqu'on a filtré la laque brute, pour en enlever les morceaux d'écorce et autres impuretés, on la moud pendant un certain temps pour en écraser le grain et lui donner une liquidité plus uniforme. On la presse ensuite à travers un linge de chanvre ; c'est alors un liquide visqueux, au flux égal et qui n'attend plus que le pinceau du laqueur[1].

[1]. Ces diverses manipulations doivent s'exécuter avec prudence, la laque étant une substance corrosive dont le contact peut devenir dangereux. — *N. d. t.*

Le laquage nécessite trois opérations. Il s'agit d'abord de préparer et de colorer la laque, puis de l'appliquer en couches successives au moyen du pinceau et de la spatule, — jamais moins de trois couches, ni plus de dix-huit; on attend que chacune de ces couches soit sèche avant d'en étendre une autre; — la surface étant ainsi laquée, on la décore enfin de dessins artistiques, tracés au pinceau, sculptés en relief ou modelés dans la matière molle, avant qu'elle ne se soit refroidie.

Les applications se font généralement sur bois; ce bois est séché et travaillé avec tant de soin qu'il atteint parfois la minceur d'une feuille de papier; on remédie aux nœuds et aux fentes accidentelles au moyen d'un lut composé de chanvre haché et d'autres matières analogues; par-dessus, on colle une feuille de papier de *broussonetia*[1] ou de la gaze de soie revêtue d'un mélange de vernis et d'argile brûlée; la surface est polie à la pierre ponce[2].

L'artiste choisit alors le paysage, les personnages, les oiseaux, les fleurs ou les poissons et les algues marines de

1. Le broussonetia (du nom du naturaliste français Broussonet) est un genre de plantes de la famille des ulmacées, dont l'espèce la plus importante — *b. papyrifera* ou *mûrier à papier*, *tchou* des Chinois — croît spontanément en Chine. On retire de son écorce une sorte de papier à la fois très lisse et très résistant. — *N. d. t.*

2. Nous n'entrerons pas ici dans tous les détails des opérations dont on vient de lire le résumé sommaire.
Le laqueur est tenu de prendre d'infinies précautions, soit pour l'installation de son atelier, qui doit être fermé de tous côtés et abrité de la poussière, soit pour obtenir dans le séchoir un degré de fraîcheur et d'obscurité constant. Quand il décorera la pièce, toute hésitation, toute reprise lui seront interdites; la moindre erreur l'obligerait à laver tout le travail. Certains laques ont demandé plusieurs années de labeur assidu.
Aussi les objets ainsi obtenus sont-ils d'une solidité extraordinaire — nous parlons bien entendu des laques anciens. Dans son ouvrage sur l'*Art japonais*, M. Gonse cite ce trait, qui peut aussi bien s'appliquer aux laques d'origine chinoise. En 1874, le Japon envoya à l'Exposition de Vienne un bateau chargé de laques anciens et modernes. Ce bateau sombra près de Yokohama et séjourna plus d'un an au fond de la mer. Lorsqu'on retira les objets que renfermait l'épave, on s'aperçut que les laques anciens n'avaient pas souffert, tandis que les produits modernes de Kioto et de Yedo étaient complètement détruits. — *N. d. t.*

son thème décoratif. Il en esquisse les contours au blanc de céruse. Si certaines parties doivent être en relief, il les modèle en une sorte de pâte, faite de vernis de couleur et d'ingrédients divers[1]. Puis il applique l'or et les couleurs. Dans tous les laques fins, l'or domine, afin de donner une impression de richesse et d'éclat. Les plus beaux laques d'or restent sans décoration et doivent leur beauté à une multitude de petits points métalliques qui brillent à travers les couches d'un fond transparent[2].

On colore la laque brute au moyen de matières variées, employées seules ou en combinaison. La plus belle laque jaune transparente, *tchao ts'i*, dont on se sert dans les imitations d'aventurine, est colorée avec de la gomme gutte. Un autre jaune, le *houa kin ts'i*, « laque d'or des peintres », d'un ton ambré, et qui sert surtout à délayer les autres couleurs, doit sa teinte à une addition de fiel de porc et d'huile végétale. La meilleure laque rouge est le *tchou ts'i*, « laque vermillon » ; on l'obtient en broyant du vermillon naturel (*icho cha*)[3] avec de la laque brute ; le colcotar[4] ne donne qu'une couleur rouge inférieure. Le sulfate de fer ou la limaille, mêlés à du vinaigre en proportions variables, produisent de nombreuses laques noires, *hei ts'i*. Du mélange du vermillon et de la laque noire, on tire différents tons de brun marron, *li se*. Le jaune d'or, *kin se*, se fait avec de l'or en poudre ou, à défaut, avec du cuivre ; le blanc d'ar-

1. Cette pâte épaisse est une sorte de vernis rouge généralement composé de filasse, de papier plié et de coquilles d'œuf, broyés ensemble et mélangés avec de l'huile de camélia. — *N. d. t.*

2. L'or était employé en telle abondance dans les anciens laques d'Extrême-Orient, qu'après la révolution de 1868, au Japon, les daïmios appauvris apportaient à la Monnaie d'Osaka leurs vieux laques d'or ; on en retirait des lingots de métal précieux. Beaucoup d'œuvres d'art précieuses auraient été détruites ainsi. — *N. d. t.*

3. Le rouge vermillon (proprement « cinabre »), est un sulfure rouge naturel de mercure. — *N. d. t.*

4. Peroxyde de fer, obtenu par la calcination du sulfate de fer. *N. d. t.*

FIG. 84. — COUVERCLE D'UN COFFRET DE LAQUE DE CANTON
Décors en deux teintes d'or sur fond noir.

Long. 44 cent. 3/4, larg. 31 cent. 1/10.

FIG. 85. — ÉVENTAIL ET ÉTUI DE LAQUE DE CANTON

Long. de l'éventail 27 cent. 9/10, de l'étui l. 32 cent 4/10, larg. 7 cent. 6/10.

Fig. 86. — Aiguière et couvercle de métal laqué noir incrusté de nacre et d'ivoire

Haut. 36 cent. 3/4, larg. 12 cent.

FIG. 87. — ÉCRAN DE LAQUE NOIRE INCRUSTÉE DE NACRE

Haut. 78 cent. 3/4, long. 86 cent. 4/10.

FIG. 88. — PLATEAU DE LAQUE DE FOU-TCHÉOU, EN FORME DE FEUILLE DE LOTUS

Haut. 7 cent. 6/10, long. 28 cent. 8/10, larg. 24 cent. 1/2.

FIG. 89. — VASE FAISANT PARTIE D'UNE PAIRE, EN LAQUE ROUGE DE PÉKIN, SCULPTÉE

Provient du Palais d'Été. Décoré de 9 dragons impériaux.

Haut. 95 cent. 1/4, diam. 59 cent. 2/3.

gent, *yin se*, avec de la poudre d'argent. Le jaune vert vient de l'orpiment, sulfure jaune d'arsenic ; un vert plus sombre et plus intense s'obtient par un mélange d'orpiment et d'indigo ; un rouge carmin provient du safran bâtard, le *carthamus tinctorius* ; les noirs, de divers genres de charbon, animal et végétal. La couche intérieure de l'écaille de l'*haliotis* fournit la nacre ; celle-ci sert soit à l'incrustation de plaques chatoyantes, soit à la projection d'une poussière aux grains brillants ; l'or, l'alliage d'or aux tons d'argent dégradé et l'étain sont également employés pour l'incrustation.

Il existe, au Musée botanique de Kew, une collection complète des matières premières de la laque, ainsi qu'un certain nombre de spécimens montrant les différents moments de sa fabrication. On y voit des morceaux sectionnés de l'arbre d'où suinte la gomme, les laques elles-mêmes depuis les gris, vert et jaune clairs, jusqu'aux bruns et aux noirs, le tissu de chanvre, la soie et le papier dont l'objet à laquer est recouvert, l'argile et les couleurs en usage, les pierres, pinceaux, outils et même la presse à sécher. Plusieurs planches illustrent les procédés de fabrication ; une vitrine montre cinquante procédés divers pour laquer des fourreaux de sabre.

Les spécimens qui y sont exposés viennent à vrai dire du Japon, mais la technique japonaise diffère peu de la chinoise. La Chine fut, encore ici, l'initiatrice du Japon, bien qu'elle n'ait jamais atteint dans l'art du laquage le degré de perfection auquel sont parvenus les praticiens nippons. Le professeur J.-J. Rein, dans ses *Industries of Japan*, expose que le *rhus vernicifera* ne poussait pas en ce pays à l'état sauvage et que les méthodes et les outils employés au Japon sont exactement les mêmes que ceux dont on se servit pendant des siècles dans l'industrie du laquage en Chine ; et l'on peut conclure avec lui : « *De même que les Japonais doivent toutes leurs autres industries d'art à la Chine et à la Corée, il est permis de penser que l'art du laquage — ainsi*

que *l'arbre à laque sans doute — vint à leur connaissance par l'intermédiaire de leurs voisins occidentaux, aussitôt après le début du III*e *siècle ou après leur première expédition en Corée* ».

On a beaucoup écrit sur l'histoire et les hautes qualités des laques japonais ; rien de plus juste, car leur supériorité artistique est incontestable. Les laques chinois, au contraire, ont été négligés, de sorte qu'il est nécessaire de recourir aux ouvrages indigènes pour découvrir quelques notions à leur sujet.

Le *Ko kou yao louen* est une savante étude en treize livres sur les antiquités littéraires et artistiques, et a pour auteur Tsao Tch'ao ; nous l'avons déjà cité : il parut sous le règne de Hong Wou, fondateur de la dynastie des Ming, en 1387. Il est question du laquage au commencement du Livre VIII, sous ce titre *Ku ts'i k'i louen*, « Description de laques anciens », et en ces termes :

« 1. Imitations de cornes de rhinocéros anciennes (*kou si p'i*). — *Parmi les coupes et autres laques anciens sculptés d'après des objets en corne de rhinocéros, les plus beaux sont de couleur brun-rouge avec une surface lisse et polie ; la laque est brillante, résistante et mince. Une variété, d'un rouge plus clair, semblable au fruit du jujubier du Chan-tong* (zizyphus communis), *est généralement connue sous le nom de* « laque jujube ». *Il en est aussi dont les sculptures sont très creusées et d'un relief vigoureux ; elles seront classées plus tard.*

« *Les produits anciens de Fou-tcheou, jaunes avec une belle surface polie, sont décorés de motifs arrondis ; on les connaît sous le nom de* « laques de Fou-tcheou ». *Ils sont solides et minces, mais difficiles à trouver. La laque est semée de nuages.*

« *Sous la dynastie des Yuan* (1280-1367), *une manufacture nouvelle fut installée à Kia-hing fou, dans la province du*

Tchŏ-kiang, à Si-t'ang yang-houei ; elle produisit une grande quantité de laques, sculptés pour la plupart profondément et en haut relief. Mais le corps manque généralement de solidité ; le fond jaune, en particulier, s'écorne et se brise facilement.

2. Laque rouge sculptée (*t'i hong*). — *Les coupes et autres objets de laque rouge sculptée ne sont pas classés en anciens et modernes ; on les distingue d'après l'épaisseur de la couche de vermillon, le ton éclatant du rouge, le beau poli et la solidité de la laque. Les plus lourds sont les plus appréciés. Les boucles de sabre et les boîtes à parfums en forme de fleurs et de fruits sont exécutées avec art. Quelques pièces à fond jaune sont ornées de sculptures, représentant des paysages et des scènes à personnages, des fleurs et des arbres, des oiseaux qui volent, des animaux qui courent, dessinés avec goût et exécutés avec agrément, mais qui s'écornent et s'abîment très facilement. Quand la couche de vermillon est mince, la laque rouge est de qualité inférieure.*

« *Sous la dynastie des Song (960-1279), les ustensiles destinés au palais impérial étaient généralement en laque d'or ou d'argent, avec une surface unie, dépourvue de sculptures.*

« *Sous la dynastie des Yuan, dans la préfecture de Kiahing, Tchang Tch'êng et Yang Mao acquirent une grande réputation pour leurs objets sculptés en laque rouge ; mais beaucoup de ceux-ci ne possèdent qu'une couche de vermillon trop mince et qui ne dure pas. Dans les pays du Japon et de Lieou kieiu, cependant, on apprécie beauoup les œuvres de ces deux artistes.*

« *A l'époque actuelle, à Ta-li fou, province du Yunnan, il existe des fabriques spéciales de ces laques ; leurs produits ne sont en majorité que de basses imitations.*

« *Beaucoup des familles nobles de Nankin conservent chez elles des spécimens originaux ; tantôt la laque est entièrement rouge vermillon ; tantôt, le noir y est associé. Les bons exem-*

plaires ont une grande valeur ; mais il y a beaucoup d'imitations et il faut un grand effort d'attention pour les distinguer.

3. Laque rouge peinte (*touei hong*). — *Les imitations de laque rouge sculptée se font en exécutant le motif en relief avec une sorte de pâte à base de chaux et en la laquant simplement d'une couche de vermillon ; d'où le nom de* touei hong. *Les principaux objets ainsi exécutés sont des boucles de sabre et des boîtes à parfum à motifs de fleurs ; ils sont très bon marché. On appelle aussi ce genre de laque* tchao hong *ou « rouge plâtré » ; il est très commun aujourd'hui à Ta-li fou, dans la province du Yun-nan.*

« 4. Laque à reliefs d'or (*ts'iang kin*). — *Les coupes et autres objets décorés de motifs d'or en relief sont fortement laqués et travaillés avec art ; il en est du moins ainsi pour les exemplaires de choix. Au début de la dynastie des Yuan* (1280), *un artiste nommé P'êng Kiun-pao, qui habitait à Si-t'ang, devint célèbre par ses peintures d'or sur laque; paysages et scènes à personnages, temples et pavillons, arbres et branches de fleurs, oiseaux et quadrupèdes étaient tous également dessinés avec goût et exécutés à la perfection. A Ning-kouo fou, dans la province voisine du Kiang-nan*[1], *les laqueurs de l'époque actuelle décorent la laque de peintures d'or* (miao kin) ; *les ateliers des deux capitales — Nankin et Pékin — produisent aussi une quantité de laques décorés dans le même style.*

« 5. Laque à jour (*tsouan si*). — *Les coupes et autres exemplaires de laque à jour, dont le corps offre de la solidité et de la résistance, sont le plus souvent des pièces anciennes datant de la dynastie des Song ; les décors à jour y ont été exécutés au moyen d'une tarière ou d'un foret de métal.*

« 6. Incrustations de nacre (*lo tien*).— *Les laques incrustés*

1. En 1667, sous le règne de K'ang-hi, le Kiang-nan a été divisé en deux provinces : le Kiang-sou et le Ngan-houei. — *N. d. t.*

FIG. 90. — TABLEAU EN PIERRE DURE REPRÉSENTANT LE PARADIS
TAOISTE

Fond ouvré en laque vermillon incrusté de jade, de malachite et de lapis-lazuli.

Haut. 78 cent. 1/6, larg. 109 cent. 2/10.

FIG. 91. — BOÎTE ET COUVERCLE, EN FORME DE PÊCHE, DÉCORÉS
DE FLEURS ET FRUITS

Laque rouge ciselée, incrustée de jade jaune et vert, lapis-lazuli, turquoise et améthyste.

Haut. 16 cent. 1/2, long. 38 cent. 3,4.

de nacre sont spéciaux à la province du Kiang-si ; on les fabrique à Lou-ling hien, dans la préfecture de Ki-ngan fou. Les articles spécialement confectionnés pour le palais impérial sous la dynastie des Song, et en général tous les produits anciens, sont très fortement laqués. Quelques-uns des mieux réussis sont soutenus par une armature de réseaux de cuivre. Pendant toute la période de la dynastie des Yuan, les familles riches avaient coutume de demander leurs laques à Lou-ling hien; c'étaient des œuvres d'art en tout point remarquables.

« Les laques modernes de même provenance sont au contraire revêtus d'un vernis fait de chaux et de sang de porc mêlé à de l'huile végétale ; ils n'offrent ni résistance, ni solidité. Quelques fabricants emploient même une sorte d'amidon tiré des rhizomes de lotus, qui forme un vernis plus faible encore et plus vite usé. Le seul bon travail de ce genre se fait à l'heure actuelle dans les maisons particulières.

« Dans les divers départements de Ki-ngan fou, les vieilles maisons possèdent souvent des lits, des chaises, des paravents, incrustés de figures de nacre d'une exécution et d'un fini merveilleux, qui excitent l'admiration générale. Parmi les objets fabriqués dans les maisons importantes, on trouve des boîtes à couvercles, rondes, destinées à contenir des fruits, des plaques suspendues ornées d'inscriptions, des chaises à la mode tartare, qui ne sont guère inférieures aux ouvrages antiques, et ceci, sans doute, parce qu'elles sont les produits de l'industrie domestique. »

Cette citation suffit à prouver que tous les modes de laquage usités à l'heure actuelle en Chine remontent au moins à la dynastie des Song, et qu'à cette époque le principal centre de fabrication était Kia-hing fou[1].

1. C'est une ville importante située à mi-chemin environ de Hang-tcheou, l'ancienne capitale de la dynastie des Song du Sud (1127-1278), le Kingsai de Marco Polo, et de Sou-tcheou, qui plus tard devint également célèbre pour ses laques.

Mentionnons également un autre livre, le *Ts'ing pi ts'ang*, « Collection des Raretés Artistiques », qui donne quelques indications sur les destinées de cet art aux temps des Ming. C'est un petit ouvrage en deux fascicules sur les antiquités : peintures, soies brochées, bronzes, porcelaines, laques, cachets, bijoux, etc. L'auteur, Tchang Ying-wen, en écrivit la dernière page le jour même de sa mort; son fils Tchang K'ien-tö le publia avec une préface datée de 1595. On y trouve, dans la seconde partie, une curieuse notice relative à une exposition appelée *Ts'ing wan houei*, « Exposition de Trésors d'Art », qui eut lieu dans la province du Kiang-sou au printemps de l'année 1570, et dont les éléments avaient été empruntés aux collections des quatre principales familles de la province. Après quelques remarques sur les laques des Yuan et des Song, qui confirment les citations que nous avons déjà faites, l'auteur continue ainsi :

« *Sous notre dynastie des Ming, les laques sculptés fabriqués sous le règne de Yong-lo (1403-1424), dans la manufacture de Kouo yuan tch'ang, et les laques du règne de Hiuan-tö (1426-1435) ne valaient pas seulement par les qualités du travail et de la matière, mais encore par le style littéraire des inscriptions gravées sous chaque pièce. L'inscription* Ta Ming Yong-lo nien tche, « *Fait sous le règne de Yong-lo de la grande Ming* », *était gravée à l'aiguille et remplie ensuite de laque noire. L'inscription* Ta Ming Siuan-tö nien tche, « *Fait sous le règne de Siuan-tö de la grande Ming* », *était gravée au couteau et remplie d'or. Par leur adresse à graver au couteau, ces artisans rivalisèrent avec leurs prédécesseurs des Song et réussirent à fonder une nouvelle école de glyptique. Le laque mince tacheté de poudre d'or, le laque incrusté de nacre et le laque orné de plaques d'or et d'argent battu, sont les trois qualités surtout admirées, même par les Japonais. Les imitations qu'on en a faites restent grossières et lourdes; on les reconnaît aisément.* »

On trouvera (fig. 83) le couvercle d'une boîte de laque sculptée rouge et noire qui, d'après son style, semble dater des Ming. La décoration est exécutée en un hardi relief de couleur noire, sur fond vermillon délicatement travaillé. Le grand panneau du milieu représente une procession impériale se dirigeant, au clair de lune, à travers une vallée montagneuse, vers un pavillon à deux étages dans un jardin à terrasses où se trouvent des cerfs. L'empereur est assis sur un char traîné par deux chevaux; deux piétons conduisent le char; d'autres l'accompagnent, avec des bannières et des écrans; le cortège est précédé de la troupe ordinaire des porteurs de bâtons, de parasols, de canards dans des plats, de masses d'armes et de hallebardes. Dans le panneau voisin, l'artiste a figuré un vieillard assis sur les degrés de sa porte et attendant un savant visiteur, qui approche avec deux serviteurs dont l'un tient une lampe et l'autre des dessins enroulés. Pour former pendant, il a symbolisé la guerre, opposée aux arts de la paix, sous les traits d'un archer qui vient de transpercer de sa flèche l'œil d'un phénix, sur un paravent sculpté. Les deux côtés de la boîte sont décorés de festons de pivoines et de phénix. Selon la mode du temps, des plaques de métal blanc protègent les bords.

Pendant les troubles qui marquèrent la fin de la dynastie des Ming, l'art du laquage fut négligé, mais il ressuscita sous le patronage des empereurs K'ang-hi, Yong-tcheng et K'ien-long. C'est sous K'ien-long qu'un savant jésuite, le Père d'Incarville, correspondant de l'Académie française, écrivit son intéressant *Mémoire sur le Vernis de la Chine,* publié avec onze illustrations originales dans les *Mémoires de Mathématique et de Physique présentés à l'Académie royale des Sciences* (vol. III, pp. 117-142, Paris, 1760). Cette importante étude a trait à l'industrie de Canton, dont les productions, confesse l'auteur, sont

inférieures comme valeur artistique à celles du Japon ; et il ajoute :

« *Si en Chine les Princes et les grands ont de belles pièces de vernis, ce sont des pièces faites pour l'Empereur, qui en donne, ou ne reçoit pas toutes celles qu'on lui présente.* »

Les laques chinois se divisent en deux classes : les laques peints, *houa ts'i*, et les laques sculptés, *tiao ts'i*.

Les principaux centres de fabrication des laques peints sont, à l'heure actuelle, Canton et Fou-tcheou. On fabriquait surtout les laques sculptés à Pékin et à Sou-tcheou ; mais aucun objet de réelle valeur n'en est sorti depuis le règne de K'ien-long. Peints ou sculptés, les laques sont parfois décorés de nacre, d'ivoire, de jade, de lapis-lazuli, etc.

Canton est depuis longtemps célèbre pour ses laques. Le voyageur arabe, Ibn Batoutah, remarque, dès 1345, leur légèreté, leur brillant et leur solidité ; il nous dit qu'on les exportait déjà en grandes quantités dans l'Inde et en Perse. On en fait encore beaucoup dans cette ville pour l'exportation ; mais les couches de vernis sont posées trop rapidement, ce qui nuit à leur consistance ; de plus, le but principal de l'artiste semble être de couvrir la surface entière de figures et de fleurs, d'or et d'argent ; la décoration acquiert ainsi un caractère de profusion et de richesse excessive plutôt qu'un réel cachet d'art. Les fonds sont presque noirs ; on donne parfois aux ors qui les décorent une teinte plus douce en les alliant avec l'argent.

La figure 84, reproduit le couvercle d'un coffret de laque de Canton décoré en deux tons d'or sur fond noir. On y voit une curieuse scène de jardin, où figurent des dames et des mandarins ; ce couvercle est, comme le coffret, orné d'une série de festons foliés et d'encadrements de dragons.

L'éventail et son étui laqué (fig. 85) sont également surchargés d'édifices à terrasses et de jardins, se détachant

sur un fond ouvré, débordant de fleurs, de papillons et de divers emblèmes.

Nous avons, avec l'aiguière de la planche 86, un spécimen plus ancien de travail chinois sur métal : l'aiguière et son couvercle sont en plomb et en laque noire, incrustée d'ornements chatoyants et de groupes d'oiseaux et de fleurs en nacre et ivoire coloré, posés sur des panneaux sans ornements. L'écran de la figure 87 est également en laque noire incrustée de nacre, mais les détails de sa décoration lui assignent le Tonkin comme lieu d'origine ; il procède d'ailleurs d'une technique très voisine de celle de Canton. Les bords sont encadrés de panneaux stylisés, remplis d'une profusion de symboles littéraires, bouddhistes et taoïstes, délicatement incrustés à la manière cochinchinoise ; le centre est décoré de massifs de fleurs très réalistes : d'un côté un bulbe de narcisse en fleurs et de branches de prunier avec une tige de pivoine, et de l'autre, des chrysanthèmes, des herbes paniculées et des sauterelles de deux espèces. Ces fleurs symboliseraient l'automne et l'hiver ; il existait sans doute un autre écran décoré des fleurs du printemps et de l'été.

Les laques de Fou-tcheou sont plus agréables, pour un œil artiste, que ceux de Canton ; leur technique les rapproche davantage des laques d'or du Japon.

« *Les laques de Fou-tcheou*, dit avec raison M. Paléologue, *séduisent les yeux par la pureté de la substance qui les recouvre, par l'égalité parfaite de la nappe vernissée, par l'intensité brillante ou sourde des nuances et la puissance des reliefs, par la largeur de la composition, par l'aspect harmonieux des ors et des rehauts. Parfois, des panneaux entiers, hauts de deux mètres et larges de plus d'un mètre, sont ainsi recouverts d'une décoration savante et délicate, où les tons sont fondus, où les personnages, aux chairs de corail ou de nacre, se détachent*

doucement sur le fond, où les paysages ont des fuites de plan lointaines, des profondeurs lumineuses. »

Nous n'avons, malheureusement, rien de si important à reproduire ici; on trouvera toujours (fig. 88) un petit plateau habilement travaillé en forme de lotus ; il repose sur des feuilles et sur des fleurs qui s'enroulent autour d'un roseau, tandis qu'une tige terminée par une fleur perce le plateau. Il est laqué en vert, brun et jaune, et rehaussé de poudre d'or, selon la manière caractéristique de Fou-tcheou.

Occupons-nous enfin des laques sculptés, *tiao ts'i*. Les plus beaux spécimens de ce genre provenant des manufactures impériales du palais de Pékin[1], les collectionneurs les connaissent généralement sous le nom de laques de Pékin.

Leur couleur dominante est un rouge vermillon obtenu par une très fine mouture de cinabre ; d'où le nom de « laques de cinabre » qui leur est encore fréquemment donné; mais ce nom n'est pas aussi approprié, car il arrive que dans quelques pièces de laque sculptée, — dans celle de la figure 84, par exemple, — le rouge soit associé à diverses couleurs : il peut même (mais le cas est rare), n'être pas du tout employé. Il est bon de rappeler aussi que sous les dynasties des Song et des Yuan, comme nous l'avons déjà vu, on fabriquait, ailleurs qu'à Pékin, les laques rouges sculptés ainsi qu'une quantité de basses imitations dont les reliefs étaient formés d'un composé de chaux simplement recouvert au pinceau avec une couche de laque rouge.

Londres possède une série de « laques de Pékin » de toute beauté, dont certains proviennent du Palais d'Été de Yuan Ming Yuan qui fut mis à sac pendant l'expédition anglo-française de 1860; parmi ceux-ci, se trouvent deux vases importants (fig. 89), de près d'un mètre de hauteur, décorés de dragons impériaux à cinq griffes et attribués à

1. Voyez p. 137.

cette glorieuse époque de l'art chinois que fut le règne de K'ien-long (1736-1795). Celui que nous reproduisons ici porte neuf dragons, nombre mystique ; ils tourbillonnent à travers des nuages stylisés qui cachent certaines parties de leur corps onduleux, à la poursuite des « joyaux de toute-puissance » entrevus sous forme de disques tournants, aux rayons éclatants et ramifiés.

L'empereur K'ien-long avait un goût spécial pour la laque sculptée ; il en fit faire pour son palais une foule d'objets divers : grands paravents, *fong-p'ing*, à douze feuilles de 2m,50 de haut; chaises-longues, divans spacieux, *tch'ouang*, munis de petites tables; tables plus grandes et chaises aux lignes imposantes, pour la salle de réception; ainsi qu'une infinie variété de petits objets d'usage ou d'ornement. Certains de ceux-ci, parmi les plus beaux, étaient sculptés dans une laque d'un ton chamois tendre; ailleurs, la couleur chamois était employée comme fond pour donner du relief à la décoration principale, qui se détachait avec vigueur en un relief vermillon. On prétend qu'un certain nombre de pièces de choix en laque peinte furent fabriquées vers la même époque à la manufacture du palais ; une dizaine d'exemplaires de cette origine, fort rares, appartiennent au vicomte de Semallé et sont, paraît-il, dignes de figurer dans la plus belle collection japonaise. Ce sont de petites coupes lobées extrêmement gracieuses, légères et délicatement modelées ; l'une est d'un bleu paon à tons verts, aussi intense et aussi chatoyant que de l'émail; une autre, du rose le plus pâle relevé de touches de rose corail; une autre encore est du noir le plus pur et le plus profond, de ce beau noir si apprécié au Japon ; une autre enfin, en laque aventurinée, avec un lotus incrusté d'or et d'argent, passe pour une merveille.

Parfois, le fond de laque vermillon se recouvre de plusieurs teintes de brun, appliquées en couches égales ; on en

sculpte l'épaisseur quand elle est encore chaude, avec un couteau acéré, de façon à ce que l'on aperçoive distinctement, lorsque le travail est fini, les différentes couches de couleur. L'empereur K'ien-long fit sculpter dans ce style, en 1766, une série de tableaux représentant des scènes de bataille, et destinés à commémorer les victoires de ses généraux dans le Turkestan oriental; quelques-uns sont parvenus jusqu'aux collections d'Europe.

Ils offrent quelque analogie avec le tableau en pierre dure sur fond laqué vermillon de la figure 90. Ici, les figures sont en jade blanc, les temples, les arbres et autres détails, en jade de diverses couleurs, en malachite et en imitation de lapis-lazuli. L'artiste a représenté un pèlerin approchant du paradis taoïste. On aperçoit le dieu Cheou lao debout sous un pin à gauche; il tient un sceptre *jou-yi*, tandis que ses assistants, en procession, portent un rouleau attaché à un bâton, une pêche de longévité, une gourde de pèlerin et la caisse contenant les présents que tiennent deux compagnons, par derrière, — les génies de l'Union et de l'Harmonie [1]. Un autre personnage de la suite attend avec impatience, sur la rive des « Iles des Bienheureux », l'arrivée d'un bateau chargé de fleurs et de fruits en pierres précieuses, présents de la déesse Si-wang mou.

Voici maintenant (fig. 91) une boîte richement décorée, avec couvercle de laque rouge sculptée, incrustée de pierres de diverses couleurs, qui ressortent admirablement sur le fond corail. La boîte, en forme de pêche aplatie, porte en relief des fleurs et des fruits de pêcher mêlés à des chauves-souris. Le couvercle reproduit la même décoration; les tiges sont en bois, les fruits, les fleurs et autres détails, incrustés de jade vert et jaune, de lapis-lazuli, de turquoises et d'améthystes. Les boîtes de ce genre sont desti-

1. Il faut sans doute voir en eux les deux *ho-ho*, symbole de la bonne entente. — *N. d. t.*

nées à contenir les fruits et les gâteaux que l'on offre pour les fêtes, les anniversaires de naissance et autres occasions heureuses. La pêche est considérée comme le fruit de la vie, l'emblème de la longévité, et les chauves-souris (*fou*), par une sorte de jeu de mots, symbolisent le bonheur (*fou*) ; ainsi exprime-t-on les vœux de prospérité que l'on forme pour celui qui reçoit la boîte ; mais celui-ci, disons-le en passant, doit retourner l'objet après en avoir gardé le contenu [1].

[1]. M. CHAVANNES a publié (*Journal Asiatique*, sept., oct., 1901, pp. 193-233) une importante étude sur l'*Expression des vœux dans l'art populaire chinois*. « *Le décor dans l'art populaire chinois*, dit-il, *est presque toujours symbolique ; il exprime des vœux.* » Tantôt on se contente de l'écriture pure et simple, et l'on écrit *cheou*, longévité. Tantôt on agit par association d'idées, un livre représentant la science, une grenade (à cause de l'abondance de ses grains) signifiant vœu de nombreuse postérité. Mais le plus souvent les souhaits s'expriment par rébus. Le sceptre *jou-yi* voudra dire « conformément à vos désirs » ; *ki*, hallebarde, sera l'équivalent de *ki*, bonne chance, *fou*, chauve-souris, suggérera *fou*, bonheur, etc. — *N. d. t.*

VII

JADES SCULPTÉS ET AUTRES PIERRES DURES

Le jade est considéré par les Chinois comme la plus précieuse parmi les pierres précieuses. Le caractère *yu*, formé de trois lignes horizontales traversées par un trait perpendiculaire, représentait à l'origine trois morceaux de jade attachés par un lien : il est le radical d'un groupe naturel de composés s'appliquant aux pierres précieuses et à leurs attributs [1].

Les Chinois considèrent cette matière, avec sa surface d'un beau poli et ses teintes variées, comme la quintessence idéale de la création ; ils la disent tirée de l'arc-en-ciel pour le dieu des orages, qui lance, en guise d'armes, ces éclats de jade aigus, que les grosses pluies laissent parfois à découvert sur la surface du sol [2]. Le jade est encore

1. Tse-Kong, disciple de Confucius, questionna un jour son maître en ces termes :
— « *Oserais-je vous demander pourquoi le sage estime le jade et ne fait aucun cas de la pierre* houen (*pierre de lard*) *? Serait-ce parce que le jade est rare et que la pierre* houen *est très commune ?* »
Confucius répondit : — « *C'est parce que, dès les temps anciens, le sage a comparé la vertu au jade. A ses yeux, le poli et le brillant du jade figurent la vertu d'humanité; sa parfaite compacité et sa dureté extrême représentent la sûreté d'intelligence ; ses angles, qui ne coupent pas, bien qu'ils paraissent tranchants, symbolisent la justice; les perles de jade qui pendent au chapeau et à la ceinture, figurent le cérémonial ; le son pur et soutenu qu'il rend quand on le frappe et qui à la fin s'arrête brusquement est l'emblème de la musique; son éclat irisé rappelle le ciel ; son admirable substance, tirée des montagnes et des fleuves, représente la terre... Voilà pourquoi le sage estime le jade.* » (Cité par M. Paléologue, p. 159, d'après le *Li ki*.). — *N. d. t.*

2. Cf. de Mély : *les Pierres de foudre chez les Chinois et les Japonais*, dans la *Revue archéologique*, 1895. — *N. d. t.*

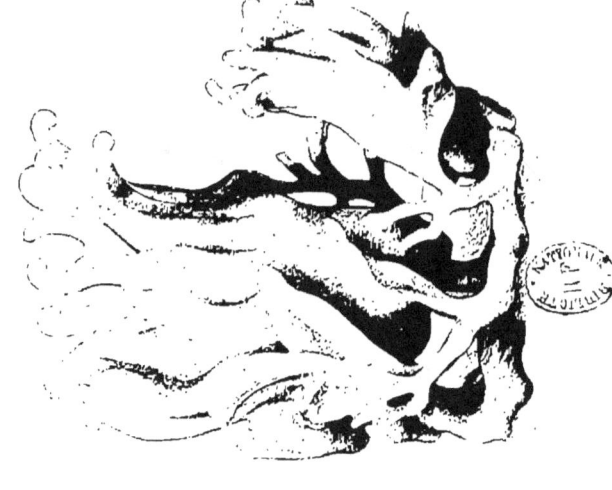

FIG. 93. — VASE DE JADE BLANC (NÉPHRITE),
EN FORME DE « CITRON A DOIGTS »

Haut. 11 cent. 3/4, larg. 10 cent. 1 2.

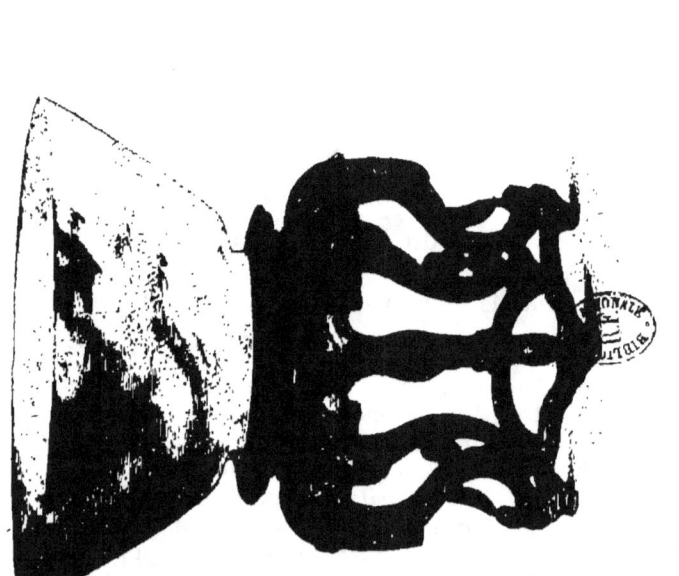

FIG. 92. — COUPE DE JADÉITE

Fond blanchâtre, granuleux, avec marques vertes.

Haut. 6 cent. 1 3, diam. 11 cent. 1/4.

FIG. 94. — JOU-YI IMPÉRIAL SCULPTÉ DE DRAGONS ET DE PHÉNIX

Long. 31 cent. 1,15.

FIG. 95. — ROSAIRE D'AMBRE ET DE PERLES DE CORINDON, AVEC PLAQUES ET PENDENTIFS DE JADÉITE

la nourriture traditionnelle des génies taoïstes. La légende chinoise leur attribue de nombreuses propriétés magiques et curatives ; la même superstition se retrouve d'ailleurs chez d'autres nations de l'antiquité[1].

Le mot jade est dérivé de l'espagnol *piedra de hijada*, « pierre de reins » ; on en fit en France *pierre de l'ejade* qui, dit-on, se changea en *le jade* par l'erreur d'un imprimeur, alors que le mot n'était pas encore familier. De l'Amérique espagnole, cette pierre vint en Angleterre, apportée par sir Walter Raleigh qui, dans ses livres, la désigne toujours sous son nom espagnol, tout en célébrant ses nombreuses vertus.

Nos minéralogistes, comme les Chinois, comprennent sous ce mot de jade deux pierres tout à fait distinctes : la *néphrite* ou pierre de reins, ainsi appelée parce qu'on la portait souvent comme charme contre les maladies de reins[2], c'est un silicate de chaux et de magnésie appartenant au groupe amphibole ou hornblende — et la *jadéite*, ainsi baptisée par Damour en 1863, après qu'il eût analysé un peu de jade vert émeraude provenant du Palais d'Été que Jacquemart avait désigné sous le nom de *jade impérial*, — c'est un silicate de soude et d'alumine appartenant au groupe des pyroxènes[3].

1. M. Deshayes (*Conférence sur le Jade*, au musée Guimet, 31 janvier 1904) résumait ainsi d'après les vieux textes chinois les maladies que soulage le jade pris sous forme de graisse, de liqueur, de jus, de poudre, d'onguent ou de pilules : la stérilité, le mal d'estomac, la toux, la soif, l'obésité, les maladies du poumon, du cœur, des cordes vocales, de l'intestin, les douze maladies de la région des hanches chez les femmes, etc. Le jade peut encore, d'une façon générale, fortifier et assouplir les muscles, calmer l'esprit, enrichir la chair, purifier le sang, etc. — *N. d. t.*

2. On l'appelait aussi pierre de hache ; elle a en effet été aiguisée en forme de hache aux temps préhistoriques dans le monde entier et de nos jours en Nouvelle-Zélande et dans l'Alaska.

3. Quelques armes préhistoriques découvertes en Bretagne, dans les anciens villages lacustres de Suisse, en Asie Mineure et en Crète sont, paraît-il, en jadéite ; on doit en tous cas assimiler cette matière au jade *fei-ts'ouei* des

La néphrite et la jadéite ont comme caractère commun leur structure à fibres très fines, d'où résultent leur dureté et leur compacité, ainsi que leur façon de se casser en éclats inégaux. L'entrelacement de leurs fibres les rend plus résistantes qu'aucun autre minéral, bien qu'en dureté on les classe seulement de 6 à 7 dans l'échelle de Mohs, la néphrite n'ayant que 6 à 6,5, c'est-à-dire étant à peine plus dure que le feldspath, tandis que la jadéite a 7, soit la même dureté que le quartz. La jadéite est parfois partiellement cristalline ; on s'en rend compte alors sous la lentille ; certaine variété est assez granuleuse pour ressembler à du marbre à grain de sucre ; une autre, plus transparente, nommée *jade camphre*, ressemble étonnamment à du camphre cristallisé.

L'analyse chimique et même l'examen au microscope font apparaître des différences entre ces deux minéraux ; de plus, quand on les chauffe au chalumeau, la néphrite devient blanche, trouble et fond avec difficulté, tandis que la jadéite se liquéfie aisément et colore la flamme en jaune brillant, ce qui indique la présence de la soude. On les distinguera plus facilement en déterminant le poids spécifique de la pierre à étudier, qu'elle soit brute ou travaillée ; la néphrite, en effet, se tient d'ordinaire dans les limites 2°9-3°1, tandis que la jadéite est beaucoup plus lourde (poids spécif. = 3°3) ; la chloromélanite, variété vert sombre de jadéite riche en fer, pèse même jusqu'à 3°4[1].

Néphrite et jadéite — la première en particulier — acquièrent lorsqu'on les travaille un beau poli à l'éclat adouci, semblable à l'éclat de la cire, et que les Chinois comparent

Chinois (ainsi nommé pour sa ressemblance avec les plumes de martin-pêcheur qu'on incruste en bijouterie), et au célèbre *quetzalitzli* des Mexicains précolombiens, pierre qui tire son nom du plumage éclatant du *Trogon resplendens* que les chefs portaient à leur coiffure.

1. Il est difficile de distinguer la jadéite de la néphrite par un simple coup d'œil ; cependant sa couleur, en général, est plus vive et plus brillante, sa matière plus translucide ; d'autre part, elle est parfois partiellement cristallisée ; c'est là, quand il s'y trouve, un caractère distinctif.

à celui du gras de mouton ou du lard figé. Toutes deux, en théorie, sont blanches à l'état pur, mais en réalité se teintent de couleurs nombreuses, soit dans la masse, soit en traînées, taches, veines ou marbrures, dues à la présence d'éléments étrangers et qui se détachent sur le fond uni.

La couleur de la néphrite dépend surtout de la quantité de fer qui s'y trouve. Elle se tient ordinairement dans les verts, plus ou moins foncés selon la proportion de fer : gris vert, vert de mer ou céladon, vert laitue, vert gazon, vert sombre, couleur d'épinard bouilli. Les néphrites grises ont souvent une teinte bleuâtre, rougeâtre ou verdâtre. Dans la néphrite jaune, le jaune est généralement d'un ton verdâtre. Le jade noir est d'ordinaire une néphrite lourdement chargée de chrome de fer. Les rouges et les bruns sont dus à la présence de peroxyde de fer ; on les considère tantôt comme des taches essentielles de la pierre, tantôt comme les résultats accidentels d'influences atmosphériques sur la surface. Les fonds uniformes, d'un ton doux, rappelant la crème et le petit-lait sont très en faveur auprès des amateurs chinois et plus encore les blancs purs, que l'on compare au gras de mouton, et d'où le fer est entièrement absent.

L'un des fonds les plus caractéristiques est d'une couleur lavande uniforme, un autre, vert pomme éclatant. Certains cailloux naturels de jade présentent un noyau incolore enfermé dans une croûte rouge ; cette particularité, qui produit un effet charmant, est due à la pénétration du fer que contenait l'argile dans laquelle ces cailloux sont restés longtemps enterrés.

La jadéite la plus recherchée est blanche, semée de taches plus ou moins nettes d'un vert émeraude brillant. Ces taches, ainsi que les veines analogues, sont dues à la présence d'une faible quantité de chrome, irrégulièrement distribuée ; c'est d'ailleurs le chrome qui donne sa couleur à

la véritable émeraude. La jadéite vert émeraude est proprement le *fei-ts'ouei* des Chinois. La bague de *fei-ts'ouei*, que les archers portent à leur pouce, ou leur bracelet, peuvent valoir plusieurs centaines d'onces d'argent[1].

Les Chinois classent le jade en trois catégories : la première, sous le nom général de *yu*, comprend presque toutes les néphrites, quelle que soit leur origine ; la seconde, *pi yu*, « jade vert foncé », qui rappelle quelque peu la serpentine vert sombre, comprend les néphrites provenant de Barkoul et de Manas en Dzoungarie, et des environs du lac Baïkal, ainsi que les jadéites de même genre que produisent les montagnes du Yun-nan occidental ; la troisième, *fei-ts'ouei*, désignait à l'origine la variété vert émeraude, qui s'étend maintenant à toutes les autres jadéites dont la plupart sont importées de Birmanie, sauf la variété vert sombre dont nous avons parlé plus haut.

La plupart des néphrites sculptées en Chine sont originaires du Turkestan oriental. On les extrait directement des montagnes de Khotan et de Yarkand, lorsqu'on ne les ramasse pas sous forme de cailloux usés et roulés par les eaux dans les lits des rivières qui descendent de ces montagnes. Les gisements les plus productifs sont, dans le Belurtag, les « Montagnes de Jade » des Chinois, sur le cours supérieur du fleuve Tisnab, à cent kilomètres environ de Yarkand[2].

[1]. M. Deshayes (*loc. cit.*) a noté les diverses couleurs de jade mentionnées dans les textes anciens : noir, noir comme du vernis, blanc, blanc de graisse, blanc de lait, blanc sale, blanc de petit-lait, bleu clair, bleu foncé, bleu tendre, bleu céleste, bleu turquoise, bleu indigo, jaune, jaune rougeâtre, jaune châtaigne cuite à la vapeur, jaune citron, jaune taché de rouge, jaune orangé, rouge, rouge comme la crête d'un coq ou le fard des lèvres, rouge cinabre, rouge bois d'Inde, vert, vert mêlé de noir, azur, chair, couleur sombre, cramoisi, pourpre, veiné de brun, veiné de bleu, aspect de bois, gris de cendre, marron foncé, or, blanchâtre (neuf teintes), ivoire. — *N. d. t.*

[2]. Les Montagnes de Jade ont été récemment explorées par le géologue russe Bogdanovitch.

L'auteur mandchou du *Si yu wen kien lou*, — description du Turkestan chinois écrite en 1777, — dit que les flancs escarpés des montagnes y sont entièrement en jade et décrit comment les indigènes mahométans, montés sur des yacks, dépassent la limite des neiges pour aller chercher la pierre précieuse; ils allument alors des feux pour attendrir le jade[1], puis en détachent avec leurs pics d'énormes blocs qu'ils précipitent jusqu'aux vallées. Dans la vingt-neuvième année (1763) du règne de K'ien-long, le gouverneur de Yarkand envoya à l'empereur trente-neuf plaques de ce jade, sciées sur place, pesant ensemble 5.300 livres, pour en faire des séries de ces douze pierres musicales appelées *ts'ing*, dont on se sert dans les cérémonies impériales ; il y joignit un certain nombre de morceaux plus petits pour en faire des carillons de pierre ordinaires, formés de seize « équerres de charpentier », d'épaisseur différente, suspendues en deux rangs sur un cadre et que l'on frappe avec un maillet d'ébène. Le monolithe gigantesque de la tombe de Tamerlan, dans la mosquée de Gur Emir, à Samarkand, a probablement la même origine.

Les principales rivières où l'on pratique régulièrement la « pêche » des cailloux de jade sont, avec le cours supérieur du Yarkand Daria, le Yurungkash, « Jade blanc », et le Karakash, « Jade noir », fleuves du Khotan. Le lapidaire préfère ces cailloux roulés, qui doivent au frottement une forme originale et naturelle ; ils sont de plus entourés d'une enveloppe curieusement oxydée ; on est sûr enfin de leur résistance et de leur solidité.

1. Sur le point de savoir si, pour rendre l'extraction ou la sculpture du jade plus facile, on peut l'attendrir par la chaleur ou par tout autre procédé empirique (le vinaigre et la graisse de crapaud, dit le *Pen ts'ao kang mou*), on consultera les Rapports du baron Dupin sur l'Exposition universelle de Londres (1851), et les *Notes de voyage aux Indes, en Chine et au Japon* de M. Chambry (Paris, 1887). — *N. d. t.*

On a trouvé de la néphrite dans un certain nombre d'autres rivières qui viennent des monts K'ouen louen, et vers l'est, jusqu'au lac Lob. Des géologues russes en découvrirent un gisement en 1891, encore plus à l'est, dans la province de Kan-sou, au nord de la chaîne K'ouen louen, entre le Koukou Nor et les montagnes de Nan chan; cette néphrite, tantôt opaque et tantôt translucide, était couleur vert clair, blanc de lait ou jaune soufre; c'était la première fois que l'on trouvait du jade jaune en gisement. Les livres chinois citent Lan-t'ien, dans la province voisine du Chàn-si, comme fournissant du jade; mais on assure qu'il est devenu impossible d'en rencontrer à cet endroit.

Quant aux couleurs préférées par les Chinois, l'auteur mandchou, déjà cité, s'exprime ainsi dans sa description de Yarkand :

« *Il y existe une rivière où l'on trouve des cailloux de jade. Les plus petits ont la grosseur du poing ou d'une châtaigne, les plus gros sont de la taille de plats à fruits ronds; quelques-uns pèsent plus de cinq cents livres. Leurs couleurs sont variées; on estime le blanc de neige, le vert plume de martin-pêcheur, le jaune cire d'abeilles, le rouge vermillon et le noir d'encre; mais les plus rares sont les morceaux couleur graisse de mouton pure avec taches vermillon, et ceux d'un vert épinard brillant tachetés de points d'or éclatant; aussi ces deux variétés sont-elles considérées comme les plus précieuses.* »

Dans les cérémonies du culte du Ciel, de la Terre et des quatre Régions, célébrées par l'empereur, on se sert toujours d'objets votifs en jade, disposés d'après un symbolisme des couleurs qui, par sa complication, rappelle celui des anciens Babyloniens. Pour le culte du Ciel, les rites exigent un symbole rond perforé (*pi*) de nuance céruléenne; pour la Terre, un symbole octogonal (*tsong*) de jade jaune; pour la Région de l'Est, une tablette oblongue et poin-

tue (*houei*) de jade vert ; pour le Sud, une tablette semblable, mais moins grande de moitié (*tchang*), en jade rouge ; pour l'Ouest, un symbole en forme de tigre (*hou*) en jade blanc ; et un symbole semi-circulaire (*houang*) en jade noir, pour la Région du Nord. Le jade porté par l'empereur, qui officie en tant que grand prêtre, doit toujours être de couleur correspondante, ainsi que les soies et que les victimes sacrifiées devant les autels.

Le *Rituel des Tcheou* parle constamment du jade comme de la matière dont on faisait les vases précieux de tous genres, les insignes hiérarchiques portés par le souverain et conférés par lui aux princes héréditaires, les offrandes, les présents votifs et beaucoup d'autres objets. Des fonctionnaires spéciaux étaient chargés de veiller sur le « Magasin de Jade[1] ». Pour les funérailles royales, ils avaient à fournir de la nourriture de jade (*fan yu*), un bol de jade pilé mélangé avec du millet pour la personne qui menait le deuil (*han yu*), un morceau de jade taillé pour mettre dans la bouche du mort, et des offrandes de jade (*tseng yu*) sous forme d'un certain nombre de médaillons perforés, placés à l'intérieur du cercueil.

On connaît plusieurs ouvrages chinois spéciaux sur le jade. Le plus complet est le *Kou yu t'ou pou*, « Description illustrée du Jade ancien », catalogue en cent volumes, avec plus de 700 figures, de la collection du premier empereur de la dynastie des Song du Sud ; il fut compilé en 1176 par une Commission impériale dirigée par Long-Ta-Yuan, président de la Commission des Rites. Une copie manuscrite en fut découverte en 1773 et l'édition courante s'imprima six ans plus tard, avec une préface dédiée à l'empereur K'ien-long.

1. « *Dans les années* siouan-ho (1119-1126) *il y avait au palais un étalon pour les nuances du* yu, *auquel on rapportait tous les morceaux de* yu *qui parvenaient à l'empereur.* » (DE RÉMUSAT, *Histoire de Kotan*, 114, cité par M. DESHAYES.) — *N. d. t.*

La table des matières que voici donnera quelque idée de l'énorme variété d'objets de jade fabriqués autrefois par les artisans chinois :

1. *Trésors d'État, insignes de rang, symboles à sacrifice, sceaux impériaux. (Livres 1-42.)*
2. *Amulettes taoïstes, talismans, charmes. (Livres 43-46.)*
3. *Ornements de chars, pendentifs de costumes officiels. (Livres 47-66.)*
4. *Instruments d'étude, palettes à encre, manches de pinceaux et pots à pinceaux, sceptres jou-yi, etc. (Livres 67-76.)*
5. *Brûle-parfums pour l'encens et les bois odorants. (Livres 77-81.)*
6. *Aiguières à vin, coupes à libations et coupes à boire. (Livres 82-90.)*
7. *Vases et plats à sacrifice. (Livres 91-93.)*
8. *Instruments de musique. (Livres 94-96.)*
9. *Meubles, oreillers de jade, paravents peints, etc., entre autres une grande vasque de 1m 30 de hauteur pouvant contenir cent litres de vin, en jade blanc marbré de verts adoucis, sculpté de nuages et de dragons à trois griffes. (Livres 97-100.)*

Une vasque de jade, qui rivalise en importance avec la précédente, orne l'une des cours du palais impérial de Pékin. Il en est question dans les relations de voyage du célèbre frère Oderic, qui partit pour ses longues pérégrinations à travers l'Asie en avril 1318 (v. *Cathay and the Way thither*, de Yule, vol. I, p. 130).

« *Le palais dans lequel habite le grand Khan à Cambaluk (Pékin) est très grand et très beau. Au milieu du palais se trouve un grand vase qui a plus de deux pas de hauteur et qui est entièrement formé d'une pierre précieuse appelée* merdacas *et si belle que son prix, m'a-t-on dit, dépasse la valeur de quatre grandes villes. Il est tout cerclé d'or et dans chaque coin on voit un dragon en train de combattre férocement ; ce vase*

possède également des franges formées de grosses perles qui y sont suspendues, et ces franges ont un empan (une main) de largeur. La boisson parvient dans ce vase par des canaux venus de la cour du palais ; et près de lui sont de nombreux gobelets d'or où boivent ceux qui le désirent. »

Cette vasque, si magnifiquement ornée de perles et d'or, disparut à la chute de la dynastie mongole. On la retrouva au xviii° siècle, dépouillée de ses ornements, dans la cuisine d'un temple bouddhique du voisinage ; les moines ignorants en usaient pour y déposer des légumes salés. L'empereur K'ien-long la racheta pour quelques centaines d'onces d'argent et composa en son honneur une ode retraçant son histoire et destinée à être gravée à l'intérieur. C'est un grand bassin à fond plat et à flancs droits, qui ressemble à l'un de ces vases à poisson en faïence, *yu kang*, que les Chinois placent dans leurs jardins pour y mettre des poissons dorés ou des fleurs de lotus ; il est hardiment sculpté à l'extérieur d'animaux fantastiques et de chevaux ailés se jouant dans les vapeurs de la mer[1].

Les empereurs mongols de l'Hindoustan étaient également fort amateurs de jade ; de belles sculptures furent exécutées par leurs soins en néphrite blanche et vert sauge ; on les incrustait souvent de rubis, d'émeraudes et autres pierres précieuses. L'Inde reçut d'abord son jade du Turkestan oriental, de ces mêmes districts sans doute d'où les Chinois tirent leurs provisions de jade brut. Après la conquête du Turkestan oriental par les Chinois, beaucoup de ces jades sculptés hindous passèrent à Pékin ; il n'est pas rare de trouver dans les collections d'Europe telle

1. M. Pelliot (*loc. cit.*) a donné des précisions sur le lieu où se trouve cette vasque. C'est dans l'enceinte qu'on appelle le Yuan-t'cheng, et qui, sous le nom de « la Rotonde » servit de « Place » au corps d'occupation français en 1900. La vasque serait « d'assez vilain grain » ; ses dimensions seules en feraient une pièce rarissime. — *N. d. t.*

pièce de travail hindou, avec son charme délicat si caractéristique, qui porte gravée une inscription chinoise en vers attestant son origine et à laquelle est attaché le sceau impérial de K'ien-long. K'ien-long aurait même adjoint à ses ateliers impériaux une section spéciale appelée *Si Fan Tso*, « École hindoue », chargée de reproduire les objets de ce genre.

Les jades chinois décorés de pierres précieuses, que l'on rencontre parfois, datent pour la plupart de cette époque ; il faudrait sans doute chercher du même côté leur inspiration première. Ce sont généralement des plaques destinées à être montées comme de petits tableaux de paravents ; elles sont sculptées dans du jade blanc, et représentent des scènes à personnages ou tout autre sujet, avec incrustations de rubis, d'améthystes, de lapis-lazuli et de jadéite vert émeraude appliqués en lames minces ou montés en cabochon et sur lesquels les dessins se continuent en traits dorés. La belle surface douce et polie du jade donne un relief inimitable aux couleurs éclatantes des pierres incrustées.

Les Chinois ont toujours principalement tiré leur jadéite, — y compris le précieux vert émeraude *fei-ts'ouei* — de la Birmanie où l'on en trouve en abondance dans le cours supérieur du Chindwin et du Mogaung, affluents de l'Iraouaddy[1]. La jadéite est extraite par les sauvages Kachins[2], achetée par des négociants chinois et transportée par mer jusqu'à Canton, où les lapidaires chinois la travaillent. La valeur de la pierre dépend de sa couleur et surtout de l'éclat et du brillant des taches ou des veines vertes irrégulièrement distri-

1. Le Mogaung, ou « rivière de Mogoung », porte aussi le nom de Namhlong. Quant au Chindwin, on l'écrit plus souvent Kyendouen. — *N. d. t.*

2. Il s'agit sans doute ici des Kakyen, populations barbares et à peine fixées au sol, qui avec les Khamti occupent les hautes vallées du nord de la Birmanie. Ces tribus, malgré leurs affinités ethnographiques avec les Chinois, sont restées un obstacle sérieux à l'établissement de relations suivies entre les bassins de l'Iraouaddy et du Yang-tseu kiang. Les Chinois les appellent simplement Ye-jen, « Sauvages ». — *N. d. t.*

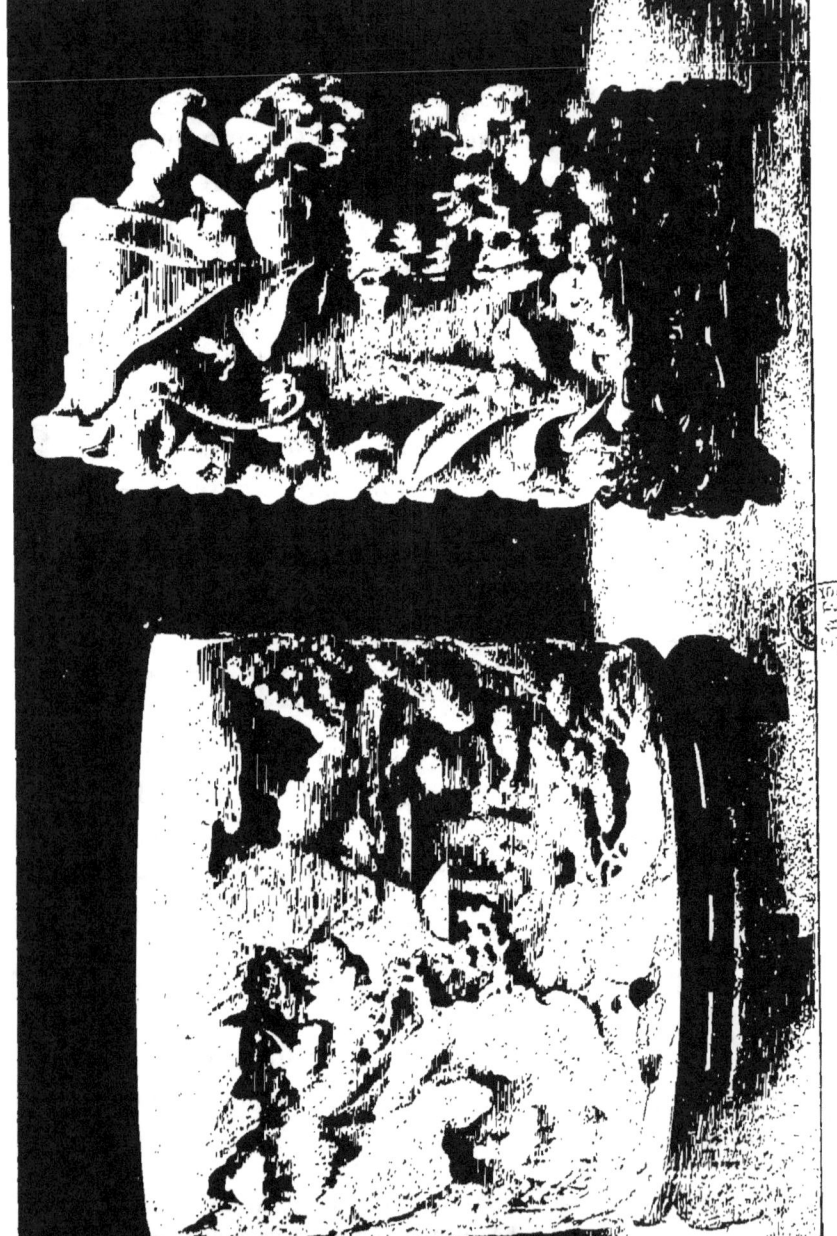

FIG. 96. — ÉTUI A PINCEAUX DE FORME CYLINDRIQUE,
PI T'ONG SCULPTÉ EN JADE BLANC

Haut. 17 cent. 4/10, diam. 20 cent. 3/10.

FIG. 97. — VASE DE JADE BLANC AVEC DRAGON
ET FLEURS SCULPTÉS. SUPPORT DE JADE VERT

Vase 21 cent. 6/10 sur 14 cent. — Support, 15 cent. 2/10 sur 8 cent. 1/4.

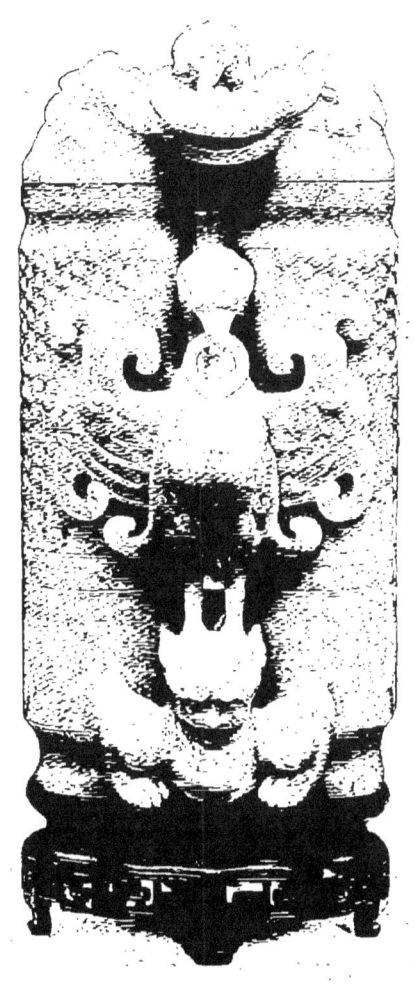

FIG. 98. — VASE HONORIFIQUE EN JADE, FORMÉ DE DEUX CYLINDRES JUMEAUX
(Collection Salting.)

Haut. 29 cent. 1/5, larg. 12 cent.

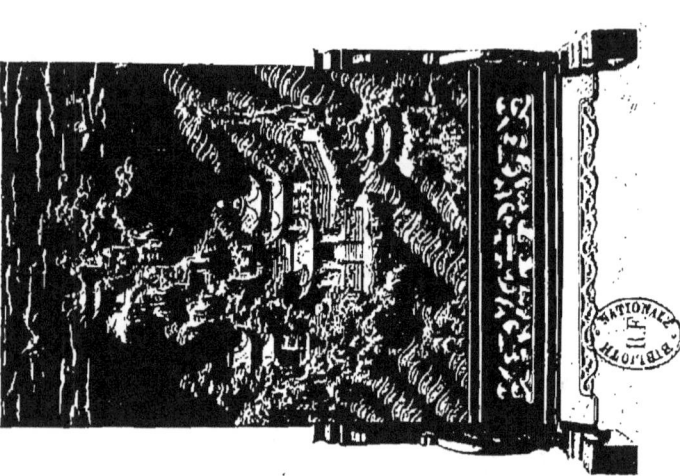

FIG. 100. — ÉCRAN SCULPTÉ EN STÉATITE, AVEC SCÈNE TAOISTE

Haut. 58 cent. 4/10, larg. 38 cent. 1/10.

FIG. 99. — VASE ET COUVERCLE SCULPTÉS EN JADE VERT SOMBRE

Haut. 17 cent. 3/4, long. 17 cent. 3/4, larg. 9 cent. 9/10.

FIG. 101. — VASE DOUBLE EN CRISTAL DE ROCHE

Sculpté avec anses en forme de têtes d'éléphant, phénix, chauves-souris, et feuillage symbolique.

Haut. 21 cent. 1/2, larg. 14 cent. 6/10.

JADES SCULPTÉS ET AUTRES PIERRES DURES

buées à travers la matrice blanche ; ce vert se trouve même parfois aggloméré en quantité suffisante pour fournir un grain de la plus pure teinte émeraude. La jadéite lavande est presque aussi appréciée, qu'elle soit de teinte uniforme ou tachée de vert ; il en est de même pour la jadéite rouge aux tons translucides, quand elle se trouve sur une bande que l'on peut sculpter à jour comme un camée afin de révéler le fond en un curieux contraste. Il existe une autre variété de jadéite de Birmanie, à laquelle les Chinois donnent poétiquement le nom de *houa siue tai tsao*, « mousse mélangée de neige fondante » ; sa matrice, d'un blanc cristallin pareil à de neige fondue, puis glacée, est en effet veinée de nuages d'un vert atténué. Le vase de la figure 92 en donne une idée assez exacte[1].

Canton, Sou-tcheou et Pékin sont, à l'heure actuelle, les principaux centres de production des jades sculptés. Nous allons résumer les principaux procédés employés, d'après des observations faites sur place dans les ateliers de Pékin. Il n'est pas aisé d'être clair en cette matière sans l'aide de planches explicatives ; on nous permettra de noter ici que ces planches, exécutées par un aquarelliste indigène, figureront tout au long dans le grand ouvrage de M. Heber Bishop sur le jade, ouvrage qui sera prochainement publié à New-York, comme suite au catalogue de la splendide collection que M. Bishop a léguée récemment au Metropolitan Museum[2].

[1]. Le professeur W. GOWLAND a eu l'obligeance de déterminer le poids spécifique de ce vase ; il est de 3,343.

[2]. Cet ouvrage a été publié hors commerce à New-York en 1905 ; il forme deux gros volumes, sous le titre de *the Bishop Collection Investigations and Studies in Jade*. La bibliothèque du Victoria and Albert Museum en possède un exemplaire que l'on peut venir consulter. C'est dans le tome I que se trouvent les treize aquarelles de Li Che-ts'iuan, exécutées en originaux sur papier de Chine ; l'artiste a pu illustrer dans les mêmes conditions les 100 exemplaires auxquels le tirage a été limité.

Le lapidaire chinois possède tous les outils nécessaires à son art, —cet art que l'on peut faire remonter jusqu'à la Chaldée et à la Susiane antiques, d'où il semble s'être étendu, à une époque inconnue, vers l'ouest jusqu'à l'Europe, vers le sud jusqu'à l'Inde et vers l'est jusqu'à la Chine. L'artisan moderne n'a point inventé d'instruments nouveaux. En Europe, on se borne à multiplier la puissance des vieux outils par l'usage du tour continu dont la vapeur ou l'électricité augmentent la rapidité. L'ouvrier chinois arrive au même résultat par sa patiente industrie ; il demeure seul, assis à sa table pendant de longs jours, faisant manœuvrer la pédale avec ses pieds afin de garder les mains libres. Ses outils sont nombreux, mais, à l'entendre, ils doivent tous leur efficacité au mordant des abrasifs[1] dont on les frotte. La préparation de ces abrasifs nécessite des opérations variées ; on les broie, on les moud, on les passe au crible, on en fait une pâte avec de l'eau ; ils sont alors prêts à être employés. Il en existe à Pékin quatre qualités courantes, dont la force va croissante : le *sable jaune*, cristaux de quartz ; le *sable rouge*, grenat ou almandin[2], dont on se sert avec les scies circulaires ; le *sable noir*, sorte d'émeri, avec les roues de coutelier, etc. ; et la *poussière de bijou*, cristaux de rubis du Yun-nam et du Tibet, dont on enduit la roue de cuir qui donne au jade le poli final.

On arrondit d'abord le bloc de jade brut avec une scie de fer à quatre mains, dépourvue de dents, que manœuvrent deux hommes ; cette opération a pour but « d'enlever l'écorce ». Il est ensuite grossièrement façonné par une des scies circulaires, formée d'une série graduée de disques de fer ronds, aux bords aigus et coupants, et disposée pour être montée sur l'axe de bois de la pédale qui la met en

1. On désigne sous le nom d'abrasifs les matières usantes (grès, sable, émeri, verre, corindon, etc.). — *N. d. t.*

2. L'almandin n'est qu'un des six types théoriques du grenat. — *N. d. t.*

révolution verticale. Les angles dépassants laissés par la scie une fois aplanis au tour, le morceau de jade est de nouveau travaillé au moyen d'une série de petits anneaux de fer massif, successivement montés sur l'extrémité du même axe horizontal ; après quoi on efface les marques de striures avec des petites roues qui le polissent et sont manœuvrées de même façon par les pédales.

L'objet est prêt maintenant, soit à être sculpté en relief, ce qui se fait avec la roue de coutelier, soit à être percé de part en part avec une fraise à pointe de diamant, et taillé ensuite à la bouterolle.

Les roues de coutelier sont de petits disques de fer semblables à des clous courts à tête plate ; cette ressemblance leur a valu en Chine le nom de « clous ». Le lapidaire les enfonce à coups de marteau dans l'extrémité creuse d'un léger pivot de fer mis en mouvement par une courroie de cuir que font fonctionner les pédales. C'est la main droite de l'opérateur qui dirige la pointe de diamant actionnée au moyen de l'archet ordinaire ; la main gauche tient le morceau de jade qu'il s'agit de travailler. La tête de la pointe de diamant, qui a la forme d'une coupe[1], est fixée au-dessus à une barre horizontale à laquelle est suspendue un contre-poids de pierre très lourd, destiné à donner l'effort nécessaire. La pointe de diamant apparaît sous un autre aspect dans le forage d'objets plus petits ; pour percer ceux-ci, on les place sur des supports en forme de bateaux, posés dans un récipient en bambou, plein d'eau ; la tête en forme de coupe de la pointe de diamant, repose maintenant dans la paume gauche de l'artisan qui la tient appuyée, tandis que de sa main droite il manœuvre l'archet[2].

1. "The cup-shaped head-piece of the drill..."
2. L'auteur a fort justement reconnu la difficulté d'être clair en cette matière sans l'aide de planches explicatives. Nous renverrons donc aux aquarelles de la *Bishop Collection* les lecteurs curieux de suivre dans tous leurs détails ce curieux travail du jade. Mais nous croyons utile de citer un

Un autre instrument, dont se sert le sculpteur sur jade pour creuser l'intérieur des petits vases et autres objets analogues, est le foret tubulaire, instrument très ancien dans toutes les parties du monde. Le foret chinois consiste en un tube de fer, court, cannelé en deux ou trois endroits pour contenir la pâte d'émeri et monté sur le même pivot de fer léger que la roue de coutelier. Une fois en action, il dépose une sorte de noyau que l'on enlève avec des gougettes ; divers autres instruments, manœuvrés par le même tour, vident entièrement l'intérieur du vase qui a tout d'abord été fouillé par le creuset tubulaire.

Le morceau de jade est maintenant façonné et sculpté de dessins en relief et de décorations à jour ; mais, pour donner à la matière toute sa valeur, un long polissage est encore nécessaire. Plus le jade sera dur, plus il récompensera le labeur patient de l'ouvrier[1]. Celui-ci doit soigneusement effacer par le frottement toutes les rayures et tous les angles laissés par la roue ou par la scie ; il suivra chaque courbe et chaque détail des motifs sculptés. Il recommencera sans se lasser pour obtenir de cette pierre dure les lignes fluides et la douceur de la pièce parfaite, que l'on doit croire modelée par des doigts délicats dans une substance tendre et plastique. Le connaisseur chinois compare un jade

résumé des opérations qui viennent d'être si soigneusement retracées ; ce résumé, beaucoup moins complet, offre le mérite d'être plus accessible.

« *L'ouvrier*, dit M. Paléologue (*loc. cit.*, p. 156), *ayant arrêté son parti après examen attentif de la pierre brute, de sa forme, des irrégularités visibles ou probables, la dégrossit en pratiquant avec une fraise à pointe de diamant une série de trous juxtaposés, de profondeur variable, et en faisant sauter à la bouterolle les parties restées pleines entre ces trous. Il renouvelle cette opération jusqu'à ce que l'objet qu'il se propose de fabriquer apparaisse dans ses lignes principales. Le décor est travaillé soit par la ciselure à la pointe de diamant, soit par l'usure à la pierre de jade. Le polissage est obtenu, pour le premier état, par une série de frottements sur des pierres communes à polir; il est achevé à la poudre d'émeri et parfois à l'égrisée.* » — N. d. t.

1. La confection d'une seule pièce exige quelquefois une ou deux années de travail. — *N. d. t.*

blanc dont le travail est terminé à du gras de mouton qui se liquéfie ou à du lard congelé, modelé, semble-t-il, par l'action du feu.

Les outils servant au polissage sont faits de bois au grain le plus fin, de peau de calebasse séchée et de cuir de bœuf; on les enduit de pâte de poussière de rubis, la plus dure de toutes. Il y a, pour polir la surface, une série graduée de roues de bois tournantes, dont la plus grande mesure 35 centimètres de diamètre; elles sont montées sur un pivot de bois et actionnées par le tour à pédales alternatives. Pour pénétrer dans les interstices les plus profonds des sculptures, l'ouvrier possède une série de chevilles et de cylindres en bois de dimensions et de formes variées; tous peuvent tenir l'abrasif, même les pointes les plus fines, taillées dans de l'écorce de calebasse. Les roues tournantes, qui donnent le poli final, sont entourées de cuir de bœuf cousu avec du fil de chanvre.

L'amateur chinois range les jades anciens parmi les plus précieux de ses trésors. La plupart de ces jades sont restés longtemps dans la terre. Leur surface s'y est graduellement adoucie et s'est en même temps imprégnée d'une infinité de couleurs nouvelles. Le possesseur d'un de ces objets recherchés se plaît à faire ressortir ses qualités, soit en le frottant délicatement, soit en l'enfermant avec du son dans un sac de soie; s'il est plus raffiné encore, il emportera son trésor partout avec lui dans sa manche, d'où il le tirera à ses moments perdus pour lui donner un nouveau poli.

Les Chinois appellent le jade antique *han yu*. Le mot *han* signifie ici « tenu dans la bouche »; il s'appliquait anciennement au jade que l'on plaçait dans la bouche des morts avant de les ensevelir; sa signification fut plus tard étendue à tous les objets de jade découverts dans les tombes

antiques, — vases à sacrifice, insignes hiérarchiques, amulettes, qui pouvaient avoir été enterrés par accident[1].

Les jades sculptés tiennent une place importante dans l'art chinois. Un écrivain chinois, après avoir donné la description d'anciens jades, lettres patentes impériales, sceaux historiques, insignes de rang, boucles de ceinture et autres détails du costume de mandarin, en arrive à l'époque actuelle et fait une énumération d'objets modernes dont voici un aperçu.

Parmi les objets de grande taille sculptés sur jade, dit-il, nous avons toutes sortes de vases d'ornement et de pots pour les fleurs, de grands compotiers ronds pour les fruits, des vases à large orifice et des bassins ; parmi les objets plus petits, des pendeloques de ceinture, des épingles à cheveux et des bagues. Pour les tables de banquet, il existe des bols, des coupes et des flacons à vin ; comme cadeaux de courtoisie, une variété de médaillons ronds et de talismans oblongs ornés d'inscriptions. Pour les réunions à boire, ce sont des vases et des gobelets, qui doivent être fréquemment remplis, et pour les cérémonies nuptiales, un vase à vin avec son service obligatoire de trois coupes. Notons encore les statuettes du Bouddha de longévité que l'on invoque pour jouir de longs jours, et les écrans qui portent, sculptés, les huit immortels du culte taoïste. Les sceptres *jou-yi* et les supports à miroirs sont très recherchés comme cadeaux de mariage ; les épingles à cheveux, les

1. On a découvert un peu partout, en Chine, des haches préhistoriques en jadéite et en néphrite, communément appelées *yao tchan*, « bêches médicinales ». Ce sont sans doute des objets ayant appartenu aux magiciens herboristes du Taoïsme primitif. Il est permis de penser que le jade dont on se servit pour les fabriquer était, en grande partie, d'origine indigène. La « question du jade », qui tourmenta le monde ethnologique européen il y a quelques années, a été résolue par des découvertes postérieures de cette matière sur place ; il ne semble guère nécessaire de la poser de nouveau pour la Chine, en admettant même que nous ayions assez de place pour ces discussions.

boucles d'oreilles, les boutons que l'on place sur le front et les bracelets, comme bijoux personnels. Pour le cabinet du savant, le service de trois objets (*san che*), trépied, vase et boîte servant à brûler l'encens, sont toujours à portée de la main; pour les pièces plus luxueuses, on dispose par couples, dans des vases de jade, des fleurs de saison sculptées dans la même matière et ornées de pierres précieuses.

On use aussi de peignes de jade pour orner les tresses noires des beautés à l'aurore de la vie, et des oreillers de jade pour le divan où, à midi, on rêve un instant des rêves d'élégance. L'appui-main du calligraphe voisine avec sa palette à encre; on fait aussi de petits poids de jade destinés à être placés sur la langue des morts lorsqu'on les expose pour les funérailles. Ces pots de rouge et ces boîtes de poudre donnent à la jeune fille l'éclat duveté de la pêche; ces pots à pinceaux et à encre contiennent les armes du lettré. Les huit précieux emblèmes de la bonne fortune — la roue de la loi, la conque, le parasol, le dais, la fleur de lotus, le vase, les poissons accouplés et le nœud qu'on ne peut défaire — sont rangés sur l'autel du sanctuaire bouddhiste; la grenade éclatée et montrant ses grains, la pêche sacrée, et le citron « main du Bouddha » symbolisent les trois abondances désirables : l'abondance de fils, d'années et de bonheurs. Des chaînes de jade enlacées sont les gages d'une amitié durable, les sceaux de jade attestent l'authenticité de documents importants. Il y a les grains de chapelet pour dénombrer les invocations au Bouddha; des presse-papiers pour la table du savant; des glands pour l'éventail cachant le visage de la coquette, et des cadenas sans clef, toujours en jade, pour entourer le cou des enfants. Mentionnons enfin, parmi tant d'autres objets, les pilons et les mortiers pour la préparation des remèdes, les bagues de pouce, protégeant la main des archers contre la détente de

la corde de l'arc, les bouts de jade destinés aux pipes des fumeurs de tabac, et les manches à côtelette pour les gourmands.

Les objets de jadéite sont à peu près du même genre, mais plus petits ; ils mesurent rarement plus de 30 centimètres de hauteur ou de largeur. Un service à brûler l'encens, sculpté en jadéite d'un blanc éclatant, avec des taches brillantes de vert émeraude, est estimé à 10.000 onces d'argent ; une paire de breloques, à 1.000 onces ; une bague de pouce d'une belle eau vaut presque aussi cher. On taille artistement des tabatières, à la façon de camées, dans des morceaux de jade aux veines variées dont on s'inspire pour le choix du décor ; le bouton, dont la couleur doit faire contraste, s'attache par-dessous avec la petite spatule d'ivoire qui sert à puiser le tabac. Les dix-huit petits grains et les autres accessoires du chapelet officiel sont de préférence en jadéite, de même que le tube contenant la plume de paon que porte à son chapeau le mandarin décoré ; des épingles à cheveux d'une infinie variété figurent dans la coiffure des dames chinoises et mandchoues, sans compter les fleurs et les papillons de *fei-ts'oue* cousues sur des bandes de velours.

Dans la cour du palais de Pékin, conclut notre auteur, des melons en jadéite sculptée sont suspendus à des treillages au milieu de feuillages artificiels, et des vases, d'une forme étrangement réaliste, façonnés dans les ateliers impériaux, imitent des choux ou des bouquets de feuilles de palmiers.

Le vase de jade blanc de la figure 93 montre le goût des Chinois pour les formes naturelles : il représente une petite branche de citron « main du Bouddha » (*citrus decumana*) avec son feuillage et son fruit.

Une autre forme de vase fort en faveur est la fleur du *magnolia Yulan* ; le jade en est poli avec le plus grand soin, pour rivaliser avec la blancheur pulpeuse qu'ont les pétales

de cette admirable fleur. Le sceptre *jou-yi*, dont nous avons déjà eu l'occasion de parler, tire sa forme particulière du champignon sacré *ling tche*, le *polyporus lucidus* des botanistes, l'un des nombreux symboles taoïstes de la longévité. Celui de la figure 94 est en jade blanc, tacheté à une de ses extrémités et marqué de rouge. Il est sculpté d'un dragon impérial dans des nuages, enroulé autour du manche et poursuivant un disque enflammé, tandis qu'un phénix se découpe à la partie supérieure du sceptre.

Dans la figure 95, on voit un chapelet rapporté du Palais d'Été, près de Pékin, en 1860. Il est composé de 108 grains d'ambre, séparés par trois gros grains de jadéite vert émeraude, et de trois fils de petits grains de corindon, dix par fil, avec une plaque centrale et des pendeloques de jadéite montées sur argent doré, incrustées de plumes bleues de martin-pêcheur.

Le magnifique pot à pinceaux cylindrique (*pi-t'ong*) de jade blanc (fig. 96) et le vase de jade (fig. 97), sont très profondément et très délicatement sculptés en relief, avec certains détails à jour. On a représenté sur le pot à pinceaux, dans un décor de montagnes qu'animent des pins, des dryandras et des pruniers en fleurs, le retour de l'expédition du roi Mou, de la dynastie des Tcheou, dans l'Extrême-Occident; au fond, les huit fameux coursiers (*pa kiun ma*) qui traînaient son char reviennent à leurs pâturages ; au premier plan, les bœufs servant au transport des bagages regagnent leur étable. Le vase est entouré de plantes à baies, de champignons et de chrysanthèmes sauvages sortant de rocailles à jour, qui laissent paraître la forme archaïque d'un dragon à trois griffes semblable à un lézard (*tche long*). Ce bel objet repose sur un support de jade vert olive, sculpté de décorations de fleurs dans le même style.

Le vase aux cylindres jumeaux de la figure 98 fait partie de

la collection de M. G. Salting. Il est en jade blanc et reproduit la forme de l'un de ces anciens vaisseaux de bronze, destinés à recevoir des flèches et que l'on donnait jadis pour récompenser les prouesses militaires, sous le nom de « vases-champions ». Les monstres fabuleux qui supportent les cylindres sont supposés représenter un aigle (*ying*) perché sur la tête d'un ours (*hiong*), ce qui, par un jeu de mots, suggère *ying-hiong*, « champion ».

Le vase avec couvercle, reproduit dans la figure 99, est un bel échantillon de néphrite vert sombre, *pi yu*. De forme oblongue avec des angles arrondis, posé sur des pieds circulaires, ce vase est orné de dragons stylisés en guise d'anses, avec des anneaux mobiles. Sur la panse, on a sculpté légèrement des bandes de grecque, et six fois le caractère longévité (*cheou*), flanqué de dragons. Le couvercle est formé de cinq dragons archaïques sculptés à jour.

Bien qu'elle ne soit pas en jade, la plaque de pierre sculptée de la figure 100 donne une idée de ce que devient cette matière lorsque le sculpteur la présente sous forme d'écran décoré. Une fois de plus, nous trouvons ici le paradis taoïste ; la sculpture est exécutée en une stéatite à trois couches ; l'océan cosmique entoure de tous côtés les îles bienheureuses, d'où la colonne de l'immortalité s'élance avec ses pavillons jusqu'aux nuages ; un couple de cigognes vole par-dessus, l'une d'elles porte la baguette enchantée dans son bec.

Albert Jacquemart, admirateur enthousiaste de la jadéite, la décrit dans son étude sur l'art lapidaire, sous le nom de jade impérial, comme une pierre précieuse incomparable presque capable, lorsqu'elle est verte, d'égaler l'émeraude non taillée et produisant plus d'effet que la plus riche des agates quand elle est délicatement jaspée de vert et de blanc.

Les séductions subtiles de la néphrite sont, en revanche, moins sensibles à l'œil de l'Européen qu'à celui du Chinois. Le jade le plus pur, comme le remarque M. Paléologue, ne possède ni l'éclat du cristal de roche, ni les teintes diaprées de la cornaline, ni les riches colorations de la sardoine, ni les transparences irisées de l'onyx et de l'agate orientale ; l'aspect graisseux qui lui est particulier ne permet au contraire de lui donner, par le travail le plus délicat, qu'une vague translucidité et le laisse terne à côté des tons riches et chatoyants des pierres quartzeuses[1].

Rien de plus juste. Mais ces diverses pierres ne sont pas sans être appréciées des Chinois qui les travaillent par les mêmes procédés et dans le même style que le jade. Cette similitude nous évitera d'entrer à leur sujet dans de longs développements; nous nous bornerons à signaler deux ou trois exemplaires types.

Voici d'abord un beau vase double en cristal de roche, joliment travaillé en relief et à jour (fig. 101). Le plus petit, de forme rustique, est sculpté en forme de tronc de pin; il allonge des branches qui viennent décorer les flancs du plus grand vase; celui-ci est ovoïde, avec des anses en forme de tête d'éléphant; une chauve-souris vole en transparence contre le col; un phénix, tenant dans son bec un champignon sacré, fait pendant au plus petit des vases. Le pied s'orne de champignons et de morceaux de bambous. Le support, en bois de rose, est décoré de fleurs symboliques dans le même style.

C'est un groupe de trois figures taoïstes que l'on a sculpté en cristal de roche teinté de vert au moyen de chlorite (fig. 102). Cheou lao, dieu de la longévité, se reconnaît à son front protubérant et à sa barbe flottante; il tient à la main un sceptre *jou-yi*; deux jeunes assistants l'accompa-

1. Paléologue, *loc. cit.*, p. 167.

gnent, portant ses deux attributs habituels, la pêche et le champignon.

Le vase, en agate rouge jaspée de blanc, de la figure 103, est formé de trois poissons sculptés, dont deux sont creusés pour contenir l'eau. Ces poissons dressés sur un support de bois sculpté de vagues, s'essaient à sauter en l'air pour devenir dragons; déjà leurs têtes possèdent des cornes, et leurs membres commencent à pousser.

La table du savant ou de l'étudiant porte ordinairement un vase de ce genre dont le symbolisme excite au travail. Une légende très répandue veut, en effet, que le poisson finisse par se transformer en dragon quand, après des efforts opiniâtres, il parvient à franchir les cataractes du fleuve Jaune à la Porte du Dragon. C'est ainsi qu'il est devenu l'emblème du savant qui a réussi à voir son nom inscrit au concours sur la liste du Dragon, premier degré de l'échelle des dignités en Chine.

FIG. 102. — STATUETTE DE CHEOU LAO SCULPTÉE ; EN CRISTAL DE ROCHE TEINTÉ VERT

Haut. 17 cent. 3/4, larg. 11 cent. 1/2.

FIG. 103. — VASE EN FORME DE POISSONS-DRAGONS EN AGATE ROUGE ET BLANCHE VEINÉE

Haut. 20 cent. 3/10, larg. 16 cent. 3/4.

FIG. 104. — BRIQUE CARRÉE (RÉDUCTION). FIGURES MYTHOLOGIQUES ET INSCRIPTIONS

Première dynastie des Han (206 av. Jésus-Christ — 8 ap. Jésus-Christ).

VIII

LA POTERIE

Nous employons ici le terme « poterie » dans son sens le plus large, en l'appliquant à toutes les productions de l'art du potier, depuis les faïences et les grès de toute espèce jusqu'à la porcelaine, qui en est le chef-d'œuvre.

L'art céramique chinois est, selon toute probabilité, d'origine indigène ; depuis ses débuts les plus grossiers et les plus imparfaits, il s'est développé continûment sur le sol du Céleste Empire. Le mot chinois le plus répandu pour désigner la poterie est *t'ao*, caractère très ancien dont la construction prouve qu'à l'origine il signifiait « four », bien qu'on l'applique maintenant à tous les objets exposés au feu des fours. Un autre caractère, *yao*, de construction plus récente, s'applique encore au mot « four » ; son sens s'est également étendu aux cérames, si bien qu'on désigne sous le nom de *kouan yao*, « produits impériaux », les objets sortis des poteries impériales de King-tö-tchen. Le mot propre pour désigner la faïence est *wa* ; ce caractère représentait à l'origine une tuile arrondie.

La porcelaine fut certainement une invention chinoise. Il semble qu'en Angleterre on ait voulu reconnaître cette vérité en adoptant le mot *china* comme synonyme de porcelaine. Mais il y a mieux : la Perse, seul pays auquel certains auteurs aient pu avec quelque vraisemblance attribuer l'origine de ce produit, et où en tout cas la porcelaine chinoise

fut connue et imitée depuis des siècles, la Perse donne au mot *chini* un sens analogue.

I. — Poteries diverses

Nous devons à Brongniart une classification scientifique des produits céramiques. Avant d'entrer dans le détail de leur étude, et pour délimiter nettement notre terrain, il sera peut-être bon de définir ici la porcelaine et de rappeler ses caractères distinctifs.

La porcelaine doit être formée d'une pâte blanche, translucide et dure : l'acier ne peut pas la rayer ; on exige qu'elle soit homogène, sonore et vitrifiée ; sa cassure sera concave, d'un grain fin et d'un aspect brillant. Ces qualités rendent la porcelaine imperméable et capable de résister à la gelée, même en l'absence de toute glaçure.

Ses deux caractères essentiels sont la translucidité et la vitrification. Si l'un d'eux se trouve faire défaut, nous avons affaire à une autre sorte de poterie ; la pâte possède-t-elle toutes les autres propriétés, à l'exception de la translucidité ? — c'est un grès ; n'est-elle pas vitrifiée ? — elle rentre dans la catégorie des faïences.

Les Chinois donnent à la porcelaine le nom de *ts'eu*. C'est dans les livres de la dynastie des Han (206 av. J.-C.-220 apr. J.-C.) que l'on trouve pour la première fois ce caractère ; il s'applique à une poterie dure, compacte, au grain serré (*t'ao*), remarquable par le son clair et musical qu'elle rend lorsqu'on la frappe et par le fait qu'un couteau ne peut la rayer.

Il semblerait que les Chinois n'attachent pas grande importance à la blancheur de la pâte, ni à sa translucidité ; certaines pièces, que l'on range cependant dans la catégorie porcelaine, peuvent manquer de ces deux qualités quand la fabrication en est grossière. La pâte de la porcelaine commune,

même à Tsing-tö-tchen, admet plus d'éléments hétérogènes que celle des manufactures d'Europe ; bien plus, elle peut en certains cas se réduire à une simple couche de véritable terre de porcelaine (kaolin et petuntse) plaquée sur un corps d'argile gris jaune.

D'autre part, les Chinois séparent toujours de la porcelaine les grès de couleur sombre, comme ceux d'un jaune rougeâtre fabriqués à Yi-hing, dans la province de Kiang-sou et que nous connaissons sous le nom portugais de *boccaro* (fig. 106), ou les grès bruns, denses, réfractaires, produits à Yang-kiang, dans la partie méridionale de la province du Kouang-tong : ceux-ci sont recouverts d'émaux de couleur ; on les place souvent dans les collections européennes parmi les porcelaines monochromes ; nous reparlerons plus loin de cette dernière variété communément appelée *kouan yao* (fig. 107, 108 et 109).

La poterie chinoise est passée par les stades ordinaires : briques séchées au soleil ou cuites au four, tuiles, ornements architecturaux, ustensiles culinaires, vases et plats à sacrifice ou funéraires. Les spécimens les plus anciens qu'on ait exhumés des monticules funéraires de la Chine, de la Corée ou du Japon, ressemblent par la forme et par la fabrication, à la poterie préhistorique des autres parties du monde. Ils sont dépourvus de tout vernis ; les derniers exemplaires seuls ont été façonnés à la roue de potier.

Les Chinois, comme plusieurs des grands peuples de l'antiquité, revendiquent l'invention de cet instrument ; ils l'attribuent au directeur des poteries de l'empereur légendaire Houang Ti (voy. page 5) qui « *le premier enseigna l'art de souder l'argile* ». L'antique empereur Chouen, qui était potier avant d'être appelé au trône, patronna, dit-on, tout spécialement cet art ; les rituels classiques de la dynastie des Tcheou font allusion aux vases à vin et aux cercueils

de poterie de son époque. Et Wou Wang, fondateur de la dynastie des Tcheou après sa conquête de la Chine au XII^e siècle avant Jésus-Christ, aurait fait rechercher un descendant direct de l'empereur Chouen à cause de son habileté héréditaire dans le travail de l'argile; il lui donna sa fille aînée en mariage et le fief de l'État de Tch'en (maintenant Tch'en-tcheou fou dans la province du Ho-nan) pour y entretenir le culte ancestral de son grand aïeul[1].

Les livres de la dynastie de Tcheou contiennent mainte autre allusion à la poterie. Le *K'ao kong ki* (voy. p. 81) consacre une section, brève, il est vrai, à celle que l'on produisait pour les marchés publics du temps; il donne les noms et les dimensions de plusieurs sortes de vases destinés à la cuisson des aliments, de vases à sacrifice et de plats.

On y distingue nettement divers procédés de fabrication, tels que le tournassage et le moulage, ainsi que deux catégories d'artisans, respectivement appelés *t'ao-jen* « potiers », et *fang-jen* « mouleurs ».

Les annales donnent un curieux compte rendu de la découverte d'un antique cercueil d'argile, faite au sud de Tan-yang-chan, dans la cinquième année (506 de notre ère) du règne de Wou Ti, fondateur de la dynastie des Leang; ce cercueil avait 1^m,50 de haut et 1^m,30 de circonférence; il était large, à fond plat et à sommet pointu, s'ouvrant par le milieu comme une boîte ronde munie de son couvercle; on trouva le cadavre enseveli à l'intérieur, dans la posture assise.

Quant aux autres objets de poterie préhistorique qui furent exhumés en grand nombre en Chine ces temps derniers, ils sont remarquablement semblables, à la fois

[1]. Notons en passant que c'est de ce dignitaire que déclarait descendre le fameux moine bouddhiste Hiuan-tsang, célèbre par ses voyages dans l'Inde au VII^e siècle. Voy. le *Yuan Chwang* de WATTERS, publié par la *Royal Asiatic Society*, 1904, vol. I, p. 7.

FIG. 105. — VASE DE CÉRAMIQUE. GLAÇURE VERTE IRISÉE
Dynastie des Han (206 av. Jésus-Christ — 220 ap. Jésus-Christ). (Collection Bushell.)

Haut. 38 cent. 1/10, diam. 28 cent. 6/10.

FIG. 106. — DEUX THÉIÈRES DE YI HING YAO (BOCCARO)

Argiles colorées, en forme de (1) *cheng* ou « orgue de ⸺ » ou grenade, avec autres fruits variés, rattachés au motif principal.

(1) h⸺ 3 cent. 4 ⸺ʋal. 15 cent. 8/10, diam. 13 cent. 1/3.

pour la forme et pour les détails d'ornements, aux ustensiles correspondants en bronze que nous avons reproduits et décrits au chapitre IV ; nous ne nous y arrêterons pas plus longuement.

Sans aucun doute, c'est la poterie qui servit d'abord pour les offrandes de viande et les libations de vin du culte des ancêtres ; depuis, elle a toujours servi aux cérémonies rituelles des pauvres, tandis que le bronze la supplantait dans les familles riches.

La poterie de la dynastie des Tcheou porte parfois gravées des inscriptions littéraires analogues à celles que l'on relève sur les vases de bronze de la même époque; les archéologues s'en servent pour l'étude des caractères anciens : c'est ainsi que le *Chouo wen kou tcheou Pou* (voy. p. 89), reproduit en fac-similé de nombreux caractères anciens tirés d'objets funéraires en argile. Sous la première dynastie des Han, immédiatement avant l'ère chrétienne, commencent à paraître des dates, généralement sous forme d'un cachet imprimé sous le pied de l'objet et qui donne le nom du règne et de l'année, avec quelquefois le nombre cyclique.

Les briques de la dynastie des Han portaient souvent des dates imprimées ; les antiquaires les ont retrouvées en pratiquant des fouilles sur les emplacements des palais et des temples; elles figurent par leurs soins dans de nombreux ouvrages. Parfois on creuse une brique de ce genre pour en faire la palette à encre de quelque écrivain moderne; mais on a soin de garder intacte la marque ancienne.

Les briques de cette période peuvent porter encore en relief des attributs mythologiques, comme celle de la figure 104 qui est tirée du *Kin che so* (voy. p. 85). Le attributs que l'on aperçoit ici dans un panneau rectangulaire entouré lui-même d'une bordure géométrique, représentent les quatre octants de l'uranoscope chinois. Ce sont

le Dragon Bleu de l'Orient, les Guerriers Noirs, la Tortue et le Serpent du Nord, l'Oiseau Rouge du Sud et le Tigre Blanc de l'Ouest. Les huit caractères archaïques qui remplissent les intervalles se lisent ainsi : *Ts'ien ts'ieou wan souei tch'ang lo wei yang* : « Pour des milliers d'automnes et des myriades d'années, joie perpétuelle et infinie. »

Il y a dans le même ouvrage de nombreuses tuiles destinées à couvrir les toits et qui datent de la même époque ; celles qui devaient prendre place à la dernière rangée de la toiture portent généralement en moulure sur leurs bords arrondis quelque inscription de bon augure dans le même genre, dont le dessin vient remplir et décorer les espaces vides.

Nous avons vu (chapitre III), que la poterie fut toujours un accessoire important de l'architecture chinoise ; les façades s'ornaient de moulures en terre cuite, et les toitures, de briques émaillées dont les couleurs étaient réglées par des lois somptuaires sévères.

Les couleurs employées sont des vernis en poudre obtenus avec une coulée de plomb ; la méthode d'application mérite d'être notée, car elle rappelle un peu la cuisson des objets en Europe. Les tuiles une fois disposées dans le four, on allume le feu ; puis, au moment propice, on jette, par une ouverture pratiquée au sommet du four, de l'émail pulvérisé qui tombe sur la surface libre des tuiles, fond, et les revêt d'un de ces vernis riches et profonds, à l'éclat brillant et si caractéristique.

Tantôt on combine les vernis de couleur, tantôt on les emploie séparément. Il est facile de s'en rendre compte d'après les nombreux objets qui ornent maintenant les musées d'Europe et qui proviennent du Palais d'Été de Yuan Ming Yuan brûlé en 1860 : par exemple, les grandes images de Kouan-yin, émaillées en bleu turquoise et autres nuances tendres, et posées sur des piédestaux de couleur

pourpre, les images bouddhiques plus petites, jadis encastrées dans les murs de brique des temples, les dragons, les licornes (*k'i-lin*), les phénix et autres figures grotesques qui formaient les ornements d'applique des murs.

Non moins intéressants sont, parmi ces antiquités, les boucliers, les trophées aux motifs européens et les statuettes classiques enlevées aux fontaines du palais italien construit par l'empereur Kien-long à Yuan Ming Yuan sous la surveillance des missionnaires jésuites. Ces divers objets sortirent de fabriques des environs de Pékin.

La date de l'introduction du vernis dans la céramique chinoise nous est inconnue ; pourtant cette invention semble avoir devancé l'usage du verre en tant que matière indépendante servant à fabriquer les vases. Il existe une catégorie de vases de faïence de forme archaïque, généralement moulés d'après des modèles de bronze, et dont le vernis vert sombre et lustré, dérivé d'un silicate de cuivre, est attribué par tous les connaisseurs indigènes à la dynastie des Han (206 av. J.-C. — 220 ap. J.-C.). La pâte est de couleur chamois ou du jaune et du rouge les plus foncés ; la pointe du couteau la raye à peine ; le vernis, qui par la nuance se rapproche de la peau de concombre ou de la feuille de camélia, tachetée de nuages plus sombres, se distingue par la finesse de la craquelure ; avec le temps, il prend souvent un ton très chatoyant. Un vase de cette catégorie de grès rougeâtre sombre, en forme de bouteille et modelé d'après un vase rituel contemporain en bronze, émaillé d'un vernis vert sombre chatoyant, très exfolié[1], et qui se trouvait autrefois dans la collection Dana à New-York, porte gravée une date correspondant à 133 avant Jésus-Christ (seconde année de la période *yuan kouang*). Le British Museum pos-

1. Le texte anglais porte : « much exfoliated ». Nous le traduisons littéralement. Cette expression signifie sans doute que, lorsqu'on détache ce vernis, il se divise aisément en petites lames très minces. — *N. d. t.*

sède un vase analogue, que l'on peut évidemment dater de la même époque bien qu'il ne porte pas d'inscription.

Nous reproduisons (fig. 105) un autre exemplaire très satisfaisant du même genre ; il provient de la collection du célèbre antiquaire Lieou Hi-hai, surnommé Yen-t'ing. La décoration sculptée dans la pâte, en une bande de 8 centimètres de largeur au-dessus de la panse du vase, se compose de figures mythologiques dans le style des sculptures sur pierre de la dynastie des Han. On y distingue des personnages chevauchant des dragons, portant à la main des arcs bandés, et poursuivant des tigres ; de chaque côté, une tête de monstre munie d'un anneau simule l'anse du vase. C'est un exemplaire authentique de cet art primitif qui s'efforce de donner un corps à sa conception de l'éternel conflit cosmique du ciel et de la terre. Le dragon, prince des puissances de l'air, empiète sur la frise, la gueule béante et la voix tonnante, tandis que le tigre, roi des animaux de la terre, le défie en rugissant, droit et ferme à l'arrière-plan. Deux autres exemplaires de la même collection chinoise sont en ma possession : un trépied à sacrifice (ting) avec des anses droites en forme de boucle et un couvercle surmonté d'une tête de bélier, et un bassin qu'on dirait en bambou entouré de cordes : ses anses s'élèvent hors de deux têtes de monstres ; il porte en relief une bande de motifs astrologiques ; l'intérieur et l'extérieur sont revêtus d'un vernis vert craquelé dans le ton même que nous avons décrit plus haut. Les têtes de tigre qui supportent les anses de ces pièces primitives sont généralement marquées au front du caractère symbolique wang « roi[1] ».

Les objets émaillés en vert de la dynastie des Han dont

1. Le lion, n'étant pas un animal autochtone de la Chine, ne se rencontre point dans son art primitif ; introduit plus tard en même temps que le Bouddhisme, il y figurera comme défenseur de la loi et protecteur des édifices sacrés.

FIG. 107. — VASE KOUANG YAO
Motifs de lotus en relief sous couverte grise craquelée.

Haut. 38 cent. 3/4, diam. 23 cent. 1/2.

FIG. 108. — VASE KOUANG YAO. VERT, TURQUOISE ET ROUGE SOMBRE
Dragon enroulé en haut relief à jour.

Haut. 41 cent. 1/4, diam. 18 cent. 1/3.

FIG. 109. — VASE KOUANG YAO
Couverte bleu tacheté tirant sur le brun vers l'orifice.

Haut. 21 cent. 1/4, diam. 12 cent. 7/10.

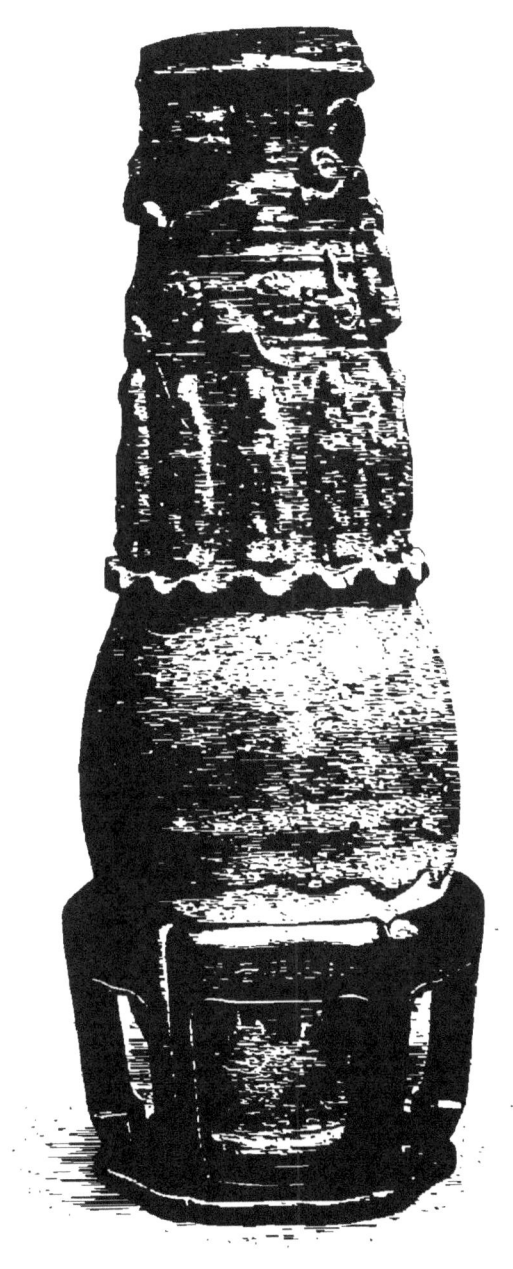

FIG. 110. — VASE JOU YAO KOUAN-YIN TSOUEN. DYNASTIE DES SONG
Céladon craquelé d'un ton vert grisâtre. (Collection Bushell.)

Haut. 48 cent. 1/4, diam. 15 cent. 8/10.

nous venons de parler ne sont pas de la porcelaine puisque leur matière manque de deux qualités essentielles : la blancheur et la transparence; pourtant dans les pièces de choix, la pâte est compacte et partiellement vitrifiée, de façon à rendre un son clair quand on la frappe de l'ongle, selon la mode chinoise. Nous trouvons là un détail important et certain pour l'étude du développement postérieur de la céramique chinoise. D'une part, le progrès graduel dans le choix des matériaux et le perfectionnement des procédés de fabrication, dans les districts où l'on pouvait se procurer du kaolin, aboutit à la production de la porcelaine. D'autre part, là où ne se trouvaient que des carrières d'argile de couleur, l'évolution s'en tint à la finesse de la pâte, à l'amélioration de la technique, à l'introduction de méthodes nouvelles de décoration, telles que les émaux colorés de teintes variées.

L'on est trop porté à négliger ce fait que, tandis que l'on fabriquait de la porcelaine en quantités toujours croissantes, les autres manufactures chinoises continuaient à fonctionner suivant les vieilles méthodes et produisaient des faïences et des grès variés dont quelques exemplaires de choix sont arrivés jusque dans les pays les plus lointains. Quelques-unes de ces pièces offrent un caractère curieusement archaïque; aussi, les experts eux-mêmes les classent-ils parfois parmi les antiquités de la dynastie des Song, bien que la marque du potier, imprimée sous le pied de l'objet, trahisse une origine beaucoup plus récente.

Disons maintenant quelques mots des deux principales fabriques; le terrain ainsi déblayé, nous pourrons nous occuper ensuite uniquement de la porcelaine proprement dite. Ces fabriques sont *Yi-hing Yao*, dans la province de Kiang-sou, et *Kouang Yao*, dans la province du Kouang-tong.

Quand, à Chang-haï, vous débarquez du paquebot, vous

apercevez sur le quai une foule de camelots vendant d'élégantes théières, des tasses et toute une quantité de petits objets d'utilité ou d'ornement, en beau grès couleur brun-rouge ou chamois. Informez-vous : on vous dira que ce sont là des poteries (*yao*) fabriquées sur la côte occidentale du T'ai hou (le fameux lac qui porte Sou-tcheou sur sa rive orientale), aux poteries de Yi-hing hien, dans la préfecture de Tch'ang-tcheou fou.

Les Chinois préfèrent cette matière d'un poli admirable à la porcelaine même, pour y infuser le thé et pour conserver l'arôme des fines sucreries. Les théières adoptent souvent des formes fantastiques : un dragon sortant des vagues, un phénix ou tout autre oiseau, un morceau de bambou, le tronc noueux d'un pin ou la branche d'un prunier en fleurs, un fruit — pêche, grenade ou cédrat, — une fleur comme le nelumbium ou lotus chinois. Les teintes vont du chamois pâle, du rouge et du brun au chocolat, — le rouge dominant toujours; des argiles de couleurs diverses peuvent être combinées sur le même objet : par exemple des motifs travaillés en bosse et de couleur rouge seront relevés par un fond chamois. Quelques pièces tirent leur unique charme de l'élégante simplicité de leur forme et de la douceur de leur coloris. D'autres portent en bosse des moulures délicatement décorées. D'autres encore sont teintes de couleurs émaillées, appliquées en relief au pinceau ou incrustées, semble-t-il, sur un fond préparé selon la méthode des émaux champlevés sur cuivre. Cette matière prêtera des fonds charmants, soit à une branche de fleurs traitée en bleu de cobalt clair avec une coulée vitreuse, soit à quelque paysage légèrement esquissé en ce blanc-gris très doux que donne l'arsenic. Les pièces décorées en couleurs variées deviennent presque trop soignées; le fond disparaît sous l'amas des motifs d'ornement; et c'est seulement en examinant le rebord du pied, par-dessous, qu'on arrive à en découvrir la nature.

Yi-hing fabrique en cette faïence spéciale les diverses pièces qui d'ordinaire se font en porcelaine; mais on la réserve pourtant de préférence pour les petits objets de luxe; beaucoup sont d'un fini très délicat : théières en miniature, fruits ou fleurs destinés à contenir l'eau pour délayer l'encre de l'écrivain, flacons à parfums, pots à rouge, boîtes à poudre, godets, soucoupes et autres menus accessoires de toilette, vases à fleurs, assiettes à bonbons, plateaux à bâtonnets, coupes à vin, miniatures pour la table à manger... Le mandarin possède une bague de pouce, un tube destiné à la plume de paon qu'il porte à son chapeau, des perles émaillées et autres ornements pour son chapelet, qui sont faits en cette matière. L'élégant chinois se sert d'une tabatière; le fumeur, d'une pipe à eau finement décorée; le fervent d'opium choisit un vase et un tuyau destinés à sa pipe de bambou. Tous ces objets sont artistement décorés de couleurs tendres vitrifiées et sortent des fabriques de Yi-hing.

Deux curieuses théières ayant cette origine sont reproduites ici (fig. 106). La première — il en existe un second exemplaire tout semblable — en *boccaro* brun, est moulée en forme de *cheng* ou orgue à bouche, le soufflet formant le bec. La seconde est en grès couleur chamois en forme de grenade renversée; au motif principal on a rattaché des fruits et des graines en argiles de couleurs diverses; l'anse est un fruit de la « corne de buffle » (*trapa bicornis*); les pieds, un nelumbium, un *lichi* et une noix; le couvercle, un champignon. La panse, près du bec, porte un cachet.

Les poteries de Yi-hing connurent leur pleine prospérité sous la dynastie des Ming; elles avaient été fondées par Kong Tch'ouen, sous le règne de Tcheng-tö (1506-1521). Un potier plus fameux encore, nommé Ngeou, y travailla pendant le règne de Wan-li (1573-1619); il excellait dans l'imitation des antiques; on prétend qu'il réussit à retrouver le vernis

craquelé de l'antique Ko Yao, ainsi que les nuances pourpres des vieux produits impériaux et la poterie aux couleurs variées de Tchouen-tcheou (dynastie des Song), fabriquée avec le grès brun caractéristique qu'on trouve en cet endroit. Peu de temps après cette époque, Tcheou Kao-k'i écrivit sous le titre de *Yang sien ming hou hi* un livre spécial qui s'occupe des théières (*ming hou*) de Yang sien (nom primitif de Yi-hing), et reproduit l'histoire des grandes familles de potiers[1].

Quand cette faïence fut importée en Europe, les Portugais l'appelèrent *boccaro*; le nom lui resta. Böttzer, qui devait inventer la porcelaine de Saxe, s'essaya d'abord dans l'imitation de ce produit; il y obtint quelque succès vers 1708; ses essais méritent pourtant à grand'peine l'épithète de « porcelaine rouge » dont on les baptisa. Les Elers copièrent également ces variétés rouges en Staffordshire avec une si grande exactitude qu'il n'est pas toujours facile, selon sir Wollaston-Franks, de distinguer leurs produits des exemplaires originaux.

Les céramiques de la province du Kouang-tong sont connues sous le nom chinois de *Kouang Yao* (de *Kouang*, contraction du nom de la province, et *yao*, poterie). Les fabriques de cette région emploient uniquement le grès : elles ne produisent pas de porcelaine, mais des quantités de porcelaines « en blanc » arrivent, par voie de terre, de King-tö-tchen à Canton, pour y être décorées en émaux de couleur, puis cuites de nouveau au feu de moufle.

Il faut mentionner trois centres principaux pour la production des poteries du Kouang-tong.

Le premier se trouve au nord de la province, dans le voisinage du port ouvert d'Amoy, d'où les produits manufacturés sont exportés par mer dans toutes les parties du monde,

1. Le capitaine F. Brinkley a traduit une bonne partie de ce livre dans son ouvrage *Japan and China*, tome IX.

FIG. 111. — DEUX VASES TING YAO. DYNASTIE DES SONG

Motifs légèrement ouvragés sous couverte craquelée d'un ton blanc crème.

Haut. 33 cent. 1/3, diam. 15 cent. 1/3. Haut. 33 cent., diam. 16 cent. 1/2.

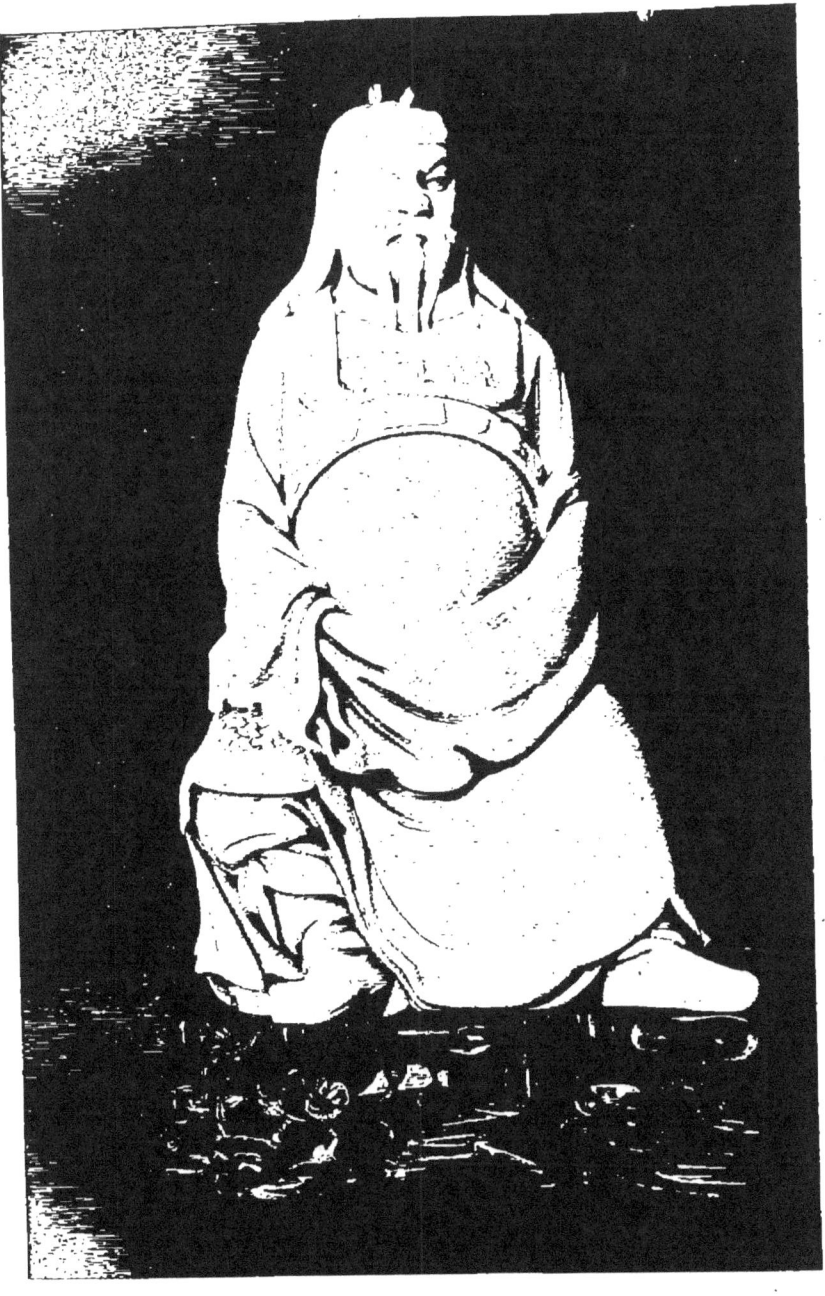

FIG. 112. — FIGURE DE KOUAN TI, DIEU DE LA GUERRE. DYNASTIE DES MING
Porcelaine du Fou-kien, blanc ivoire. (Collection Salting.)

Haut. 34 cent. 9/10.

FIG. 113. — GROUPE DE PORCELAINES BLANCHES DU FOU-KIEN

Coupe à vin, haut. 6 cent. 6/10. — Tasse, diam. 7 cent. 6/10. — Kouan-yin, haut. 23 cent. 1/2. — Coupe à vin, haut. 6 cent. 1/3, larg. 7 cent. 6/10. — Lion, haut. 18 cent. 1/3. Cachet, haut. 4 cent. 3/4. — Coupe à vin, haut. 7 cent. 6/10, larg. 13 cent. 2/3.

FIG. 114. — CÉLADON LONG TS'IUAN. DYNASTIE DES MING
Vase avec motifs à jour. Plat rond.

Haut. 28 cent. 6/10, diam. 15 cent. 1/5. Diam. 35 cent. 1/4.

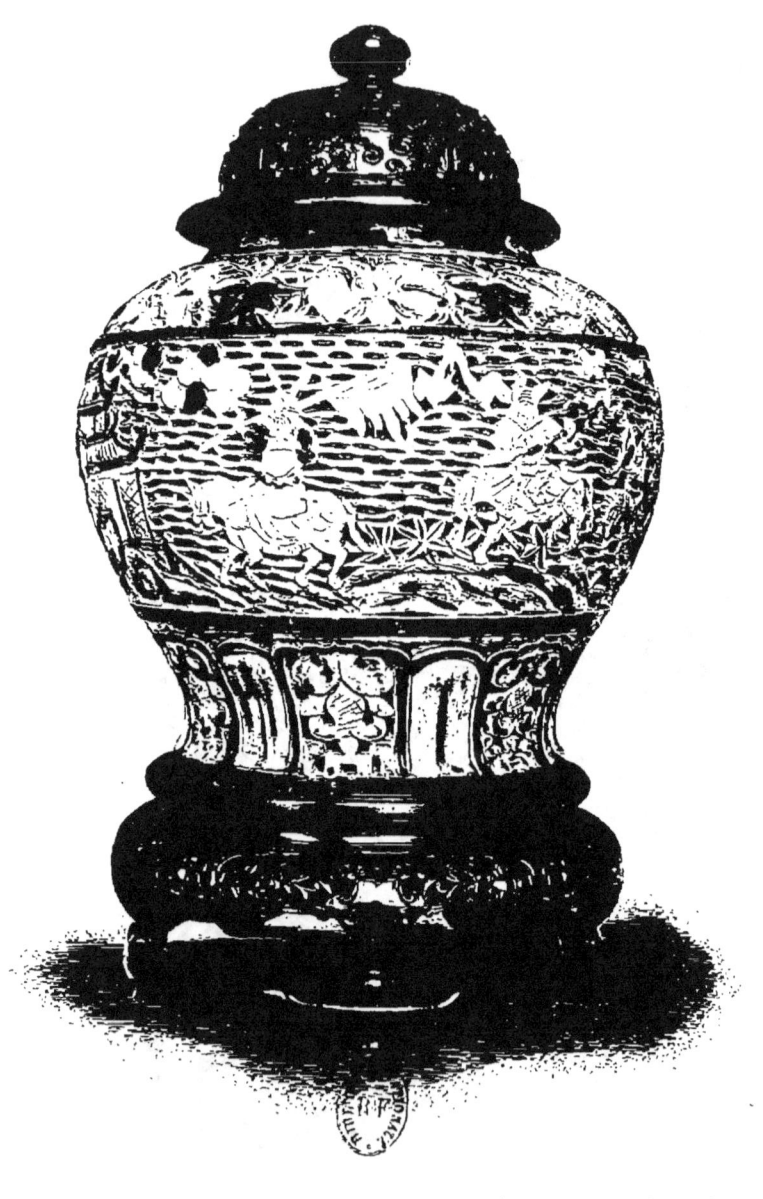

FIG. 115. — VASE DE PORCELAINE MASSIF, DÉCORS AJOURÉS. DÉBUTS
DE LA DYNASTIE DES MING
Vernis colorés de demi grand feu.

Haut. 31 cent., diam. 34 cent.

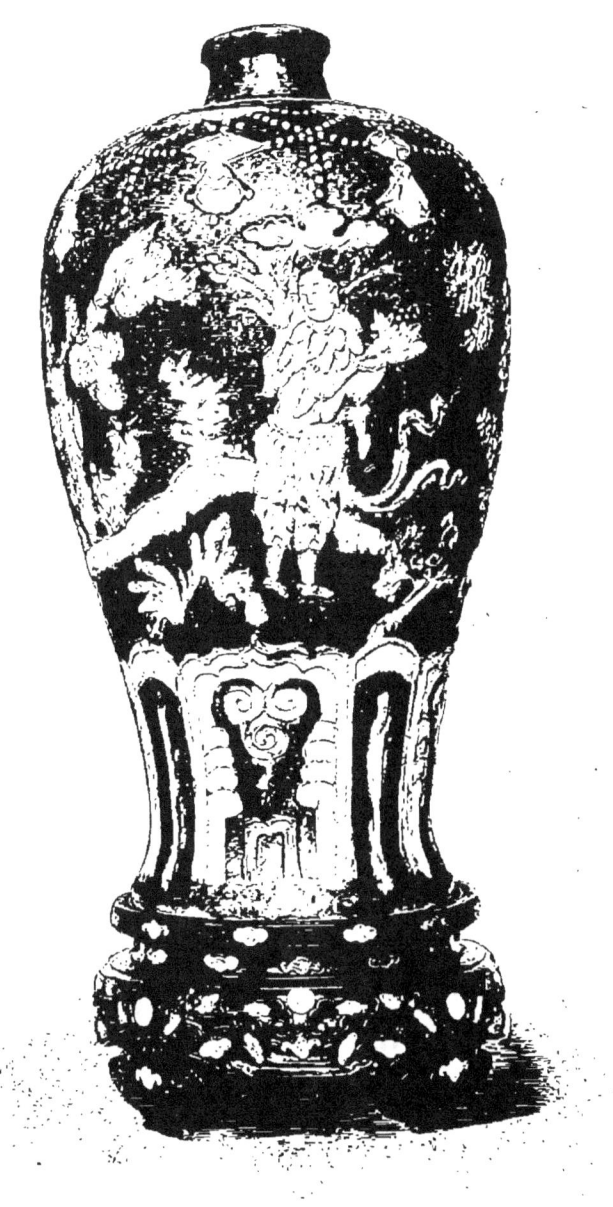

FIG. 116. — VASE BALUSTRE. PORCELAINE. DÉBUT DE LA DYNASTIE DES MING
Motifs en relief blanc et bleu turquoise sur fond bleu sombre.

Haut. 36 cent. 1/2, diam. 20 cent.

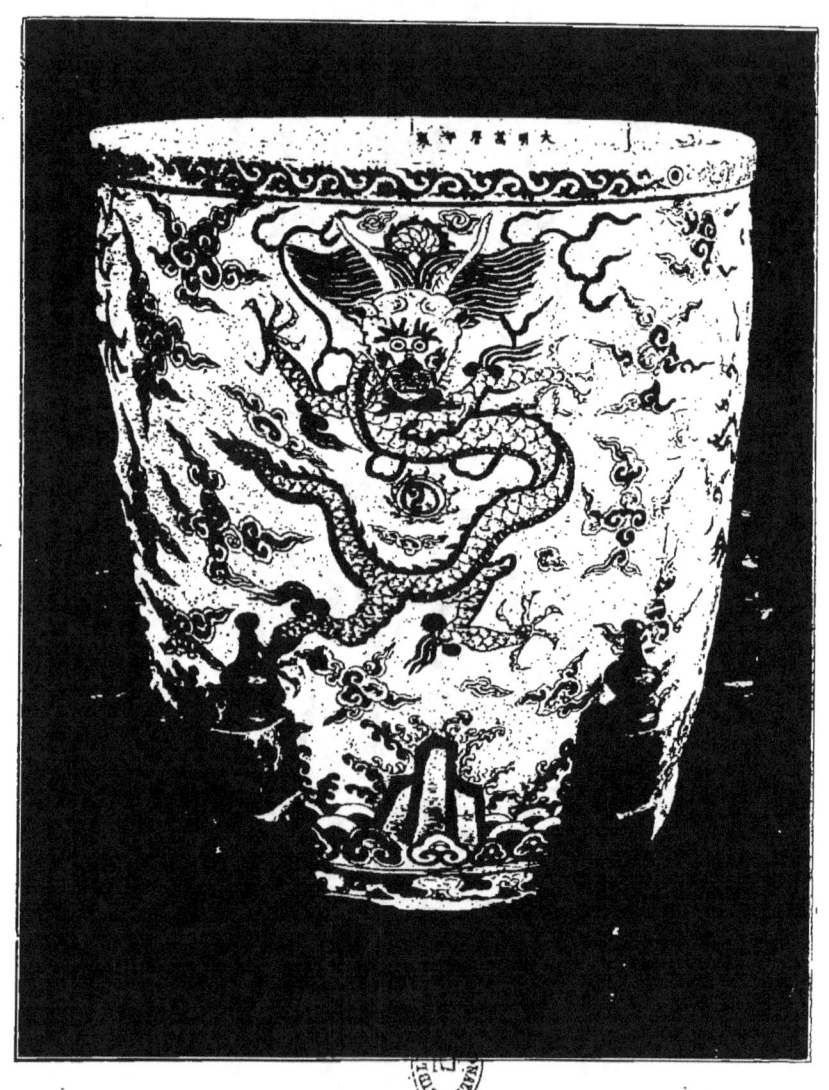

FIG. 117. — VASE A POISSONS EN PORCELAINE, AVEC DRAGON IMPÉRIAL
(YU KANG)

Période Wan-li. — Décors en couleurs. — (Collection Bushell.)

Haut. 57 cent. 2/10, diam. 54 cent. 6/10.

FIG. 118 — GRAND GOBELET DE PORCELAINE. DYNASTIE DES MING
Émaux colorés. (*Wou ts'ai.*)

Haut. 53 cent. 1/3, larg. 22 cent. 9/10.

plus spécialement pour l'usage des émigrés chinois. D'importantes poteries, exploitées à Pakwoh, village des environs de Che-ma, entre Amoy et Tchang-tcheou, livrent des objets assez grossiers, de couleur bleue et de forme fantastique, destinés surtout aux provinces méridionales de la Chine, à l'Inde, à l'Archipel malais et au Siam. Ces articles servent pour la plupart à des usages domestiques; leur valeur très ordinaire permet de les passer sous silence.

Le second centre est situé au Sud de la province, à Yang-tch'ouen hien, préfecture de Tchao-k'ing. La topographie officielle de la province *Kouang tong t'ong tche* publiée sous le règne de Yong-tcheng fait allusion dans le livre *Lü* aux poteries (*t'ao ts'i*) de cette origine et dit :

« *Les potiers qui travaillent ici en ce moment sont tous originaires de la province du Fou-kien; ils ne font rien que des imitations d'anciens céladons de Long ts'iuan, et ces imitations elles-mêmes ne sont pas de premier ordre.* »

Cette remarque peu flatteuse s'applique sans doute à la pâte qui est souvent mal cuite et peu serrée; on s'en rendra compte en examinant certains céladons craquelés, rapportés de Bornéo ou d'autres îles de l'archipel oriental, et auxquels on peut vraisemblablement attribuer cette provenance.

Le troisième centre, qui est aussi le plus caractéristique, a pour siège Yang-kiang t'ing, dans la même préfecture, mais plus près de la mer. On y travaille un grès particulièrement dense, dur et réfractaire, dont les nuances vont des bruns rougeâtres, marrons et gris sombres jusqu'au noir, et qui sert à fabriquer toutes sortes d'objets, ornements d'architecture, bassins, bocaux à poissons et vases à fleurs pour les jardins, cuves et jarres à conserves, ustensiles domestiques, images religieuses, figures sacrées et animaux fantastiques, sans compter une infinité de curiosités bizarres et plus petites. Ces poteries se distinguent par la qualité des vernis dont on revêt la matière brun sombre.

L'une d'elles, un bleu soufflé, fut copiée à la manufacture impériale de porcelaine par T'ang Ying, d'après un spécimen spécialement envoyé dans ce but du palais de Pékin.

Ces vernis sont généralement tachetés et de teintes variées. Le bleu de cobalt domine; il peut être strié, taché de vert, et finir en brun olive vers le bord. Mais on rencontre aussi d'autres couleurs, comme le pourpre manganèse, le vert feuille de camélia, les grès craquelés; ce sont le plus souvent des couleurs de demi grand feu, tout en laissant parfois la place aux épaisses et brillantes coulées d'un rouge sang-de-bœuf. Dans quelques pièces, la surface n'est que partiellement recouverte : le vernis s'arrête, court en gouttes lourdes et irrégulières avant d'atteindre le fond; un tiers des vases reste à nu, ce qui leur donne quelque ressemblance avec les antiques produits des Song; un examen attentif de la pâte est nécessaire pour éviter les confusions.

Nous avons choisi, pour les reproduire, trois exemplaires de Kouang Yao, sans prétendre les rattacher à telle ou telle poterie spéciale à cette province. Le premier (fig. 107) est un vase de faïence dense, genre kaolin, décoré en relief de motifs de lotus sous glaçure grise craquelée; à la base, une double rangée de pétales de lotus; sur la panse, au premier plan, une fleur stylisée s'élève d'une sorte de feston; col à rebord renflé portant un cercle de graines de lotus.

Le second (fig. 108) est un vase à la forme gracieuse, en grès grisâtre, dont la panse piriforme vient s'effiler en un long col mince, renflé vers le haut; il est orné de dragons archaïques, exécutés en plein relief détaché. Vernis vert éclatant; dragons couleur turquoise et pourpre; fine craquelure.

Le troisième (fig. 109) est un exemplaire de ce genre de faïence faussement attribué parfois à la dynastie des Song. Le grès, particulièrement dense et sombre, est recouvert d'un vernis bleu foncé pommelé — vernis de transformation ou

flambé (*yao-pien*) —, s'épaississant vers le pied du vase et tournant au brun vers l'orifice où la couche est plus mince. Cachet imprimé dans la pâte sous le vase : *Ko Ming siang tche*, « Fait par Ko Ming-siang », marque du potier, donnant le nom personnel de l'artiste [1].

2. — La porcelaine

Fabrication. — On peut, d'une façon générale, ranger sous le terme de porcelaine toute poterie à laquelle la cuisson a fait subir un commencement de vitrification.

Ces céramiques transparentes se diviseront elles-mêmes en deux classes : les pâtes dures, formées des seuls éléments naturels qui servent à composer la matière cérame, et de la glaçure; les pâtes tendres, combinaisons artificielles d'éléments divers agglomérés par l'action du feu, et dans lesquelles le mélange appelé *fritte* se substitue à la roche naturelle.

Aucune porcelaine à pâte tendre, telle que nous venons de la définir, n'ayant jamais été faite en Chine, nous pouvons négliger de nous en occuper davantage.

Toutes les porcelaines chinoises sont à pâte dure. Elles contiennent deux éléments essentiels, l'argile blanche ou *kaolin*, élément onctueux et infusible qui donne à la pâte sa plasticité, et une roche feldspathique ou *petouentse*, fusible à température élevée, qui donne à la porcelaine sa transparence [2].

[1]. Une marque, *Ko Yuan siang tche*, imprimée sous des vases du même genre, est attribuée à un frère de ce potier-ci. Les deux frères, dit-on, travaillèrent ensemble dans les premiers temps du règne de K'ien-long.

Ces deux marques sont reproduites en fac-similé parmi les « Marques et cachets », en appendice à ce chapitre.

On trouve rarement en Chine le nom du potier imprimé sur son œuvre ; au Japon, c'est l'usage contraire qui est répandu.

[2]. Ces deux noms chinois sont devenus classiques depuis que l'Académie française les a admis dans son dictionnaire. *Kaolin* est le nom d'une localité des environs de King-tö-tchen, d'où l'on extrait la meilleure argile à porcelaine ; le terme *petuntse*, littéralement « briquettes blanches », fait allusion

Il est vrai qu'en pratique bien d'autres éléments, tels que le quartz en poudre et certains sables cristallisés, viennent s'ajouter à ces deux parties essentielles : la préparation de la porcelaine chinoise varie très largement dans sa composition. Une pâte spéciale, faite de *houang touen*, « briques jaunes », que l'on obtient en broyant une roche compacte et dure dans de grands moulins à eau, sert même pour les porcelaines plus grossières ; elle serait, assure-t-on, indispensable à l'élaboration de quelques vernis monochromes de grand feu.

Le vernis *yu* provient de la même roche feldspathique dont on se sert pour composer le corps de la porcelaine ; on réserve même pour ce vernis les meilleurs fragments de *petouentse*, choisis pour leur ton vert uniforme, surtout s'ils sont veinés de dendrites semblables aux feuilles de « l'arbre de vie ». On opère le mélange avec une quantité de chaux qui s'obtient par une combustion répétée de chaux grise, pilée en couches alternantes avec des fougères et des broussailles que l'on a coupées au flanc de la montagne. La présence de la chaux accroît la fusibilité de la pierre feldspathique.

Le *petouentse* le plus fin, appelé *yeou kouo* ou « essence de vernis », et la chaux purifiée, *lien houei*, transformés à part par addition d'eau en purées de même épaisseur, sont ensuite mélangés, en proportions différentes, de façon à former un vernis liquide. Puis, on étend ce vernis sur le corps brut, soit au moyen du pinceau, soit par immersion ou par insufflation[1].

à la forme sous laquelle on apporte aux fabriques la pierre à porcelaine finement pulvérisée, après l'avoir soumise aux opérations préliminaires, c'est-à-dire après l'avoir pilée et lavée.

La roche feldspathique de K'i-men hien, dans la province du Kiang-sou, a été chimiquement analysée par EBELMEN, qui la définit ainsi : une roche blanche, compacte, d'une teinte légèrement grisâtre, se rencontrant en gros fragments, couverts d'oxyde de maganèse en dendrites, avec des cristaux de quartz insérés dans la masse, entièrement fusible et se changeant en émail blanc sous l'action du chalumeau.

1. T'ang Ying nous dit qu'à son époque le vernis destiné aux plus belles pièces de porcelaine se composait de dix mesures de purée de *petouentse* et

FIG. 119. — FLACON DE PORCELAINE, ÉMAUX COLORÉS

Transformé en aiguière au moyen d'une monture en cuivre doré. Travail florentin du début du XVII^e siècle.

Haut. 29 cent. 2,10, diam. 12 cent. 7,10.

FIG. 120. — VASE DE PORCELAINE, STYLE « VIEILLE FAMILLE VERTE »
Montures en cuivre de travail persan, ciselées à jour.

Haut. 38 cent. 7/10, diam. 23 cent. 1/2.

FIG. 121. — VASE DE PORCELAINE BLEUE ET BLANCHE.
DÉBUT DE LA DYNASTIE DES MING

Les « quatre talents élégants » : — la musique, les échecs, l'écriture et la peinture.

Haut. 35 cent. 1/2, diam. 30 cent. 1/3.

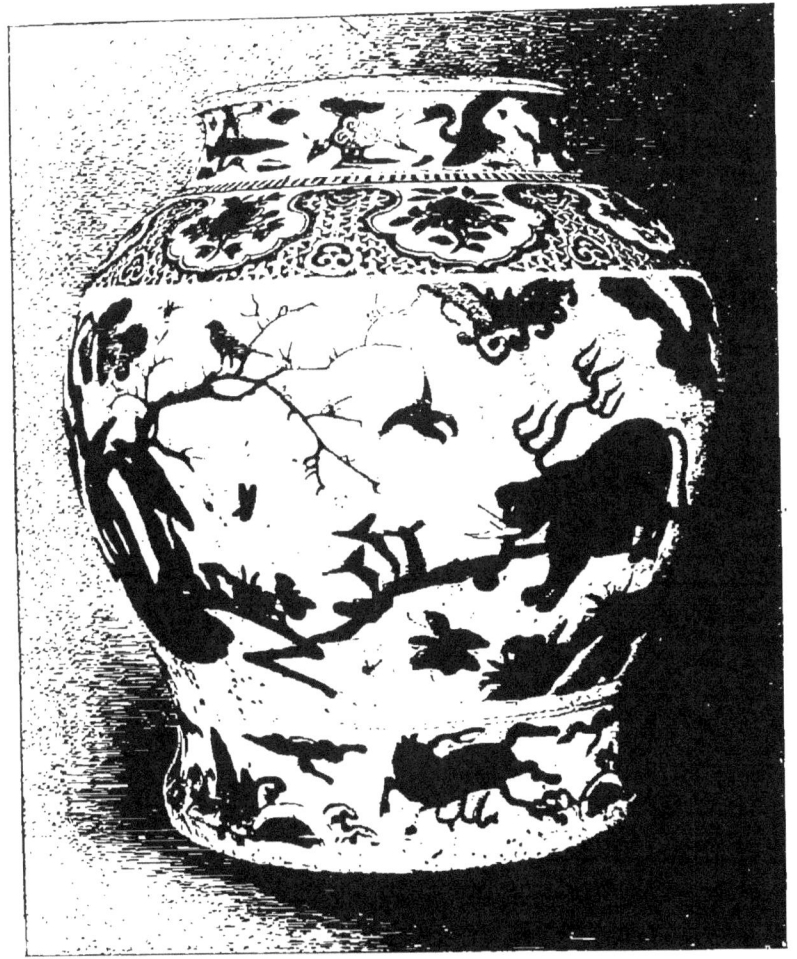

Fig. 122. — VASE DE PORCELAINE BLEU SOMBRE. DYNASTIE DES MING
Exemple typique de la période Kia-tsing (1522-66).

Haut. 34 cent. 3/10, diam. 31 cent 3/4.

La glaçure de la porcelaine de Chine contient donc toujours de la chaux. C'est la chaux qui lui donne cette teinte caractéristique verte ou bleue, mais qui produit en même temps ce brillant de la surface et ces transparentes profondeurs que l'on ne trouve jamais dans les glaçures plus réfractaires qui ne contiennent point de chaux [1].

Origine. — L'opinion générale admet que la porcelaine apparut tout d'abord en Chine; mais les autorités diffèrent de beaucoup quant à la date de son apparition.

Les Chinois l'attribuent à la dynastie des Han; un nouveau caractère, *ts'eu*, fut alors forgé pour désigner vraisemblablement une substance nouvelle. Le mémoire officiel sur « l'Administration de la porcelaine », contenu dans la topographie de Fou-leang (*Fou leang hien tche*, liv. VIII, folio 44), dont la première édition parut en 1270, relate que, selon la tradition locale, les fabriques de céramique de Sin-p'ing (nom ancien de Fou-leang) furent fondées au temps de la dynastie des Han et ont toujours fonctionné depuis. Ce point est confirmé par T'ang Ying, le célèbre directeur des Poteries impériales, nommé en 1728, qui affirme dans son autobiographie que d'après ses propres recherches la porcelaine fut fabriquée en premier lieu sous la dynastie des Han, à Tch'ang-nan (King-tö-tchen) dans le district de Fou-leang. Ce que nous savons des industries de cette époque rend cette théorie plausible dans une certaine mesure; étant donné que l'on importait alors de Syrie et d'Égypte des quantités de verreries, il semble naturel que des expériences aient été

d'une mesure de chaux liquide ; sept ou huit grosses cuillerées de *petouentse* et deux ou trois de chaux suffisaient pour les vernis de catégorie moyenne. Si le *petouentse* et la chaux se trouvaient en proportions égales, ou si la chaux dominait, le vernis, d'après lui, n'était bon que pour les porcelaines grossières.

1. La manufacture de Sèvres a fait la preuve de cette assertion ; il est intéressant de noter que, selon M. VOGT, la glaçure de la « nouvelle porcelaine » qui y fut récemment fabriquée contient 33 p. 100 de craie.

tentées dans les poteries chinoises pour produire des objets analogues.

L'éminent critique d'art japonais, Kakasu Okakura, dans son ouvrage *Ideals of the East*, avance d'autre part l'idée que les alchimistes de la dynastie des Han, au cours de leurs longues recherches pour trouver le breuvage de vie et la pierre philosophale, ont pu de façon ou d'autre arriver à cette découverte ; il en vient à la conclusion suivante, « *que nous pouvons attribuer l'origine de la merveilleuse glaçure de la porcelaine de Chine à leurs découvertes accidentelles.* ».

Sous la dynastie des Wei (221-264) qui fut contemporaine de la petite dynastie des Han (époque des trois royaumes), il est question pour la première fois d'un céladon verni fabriqué à Lo-yang pour l'usage du palais. Sous la dynastie des Tsin (265-419), nous voyons mentionner la porcelaine bleue, fabriquée à Wen-tcheou, dans la province de Tchö-kiang, qui donna naissance aux vernis bleu ciel teintés de cobalt, si fameux par la suite. La courte dynastie des Souei (581-617) se distingue par une espèce de porcelaine verte (*lu ts'eu*) inventée par un Président du ministère des Manufactures, nommé Ho Tcheou, pour remplacer le verre vert dont la composition avait été perdue depuis son introduction par des artisans de l'Inde septentrionale en 424 après Jésus-Christ.

Pendant ce temps, la production céramique de la province du Kiang-si dut faire de grands progrès, car on rapporte dans la topographie de Fou-leang — citée plus haut — qu'au début du règne du fondateur de la dynastie des T'ang, T'ao Yu, originaire du district, apporta à la capitale du Chàn-si une quantité de porcelaines qu'il offrit à l'empereur comme « une imitation de jade ». Dans la quatrième année (621 après Jésus-Christ) de ce règne, le nom du district fut changé en Sin-p'ing, et un décret ordonna à Ho Tchong-tch'ou et aux autres potiers de faire régulièrement des envois de porcelaine au palais impérial.

Ce terme d' « imitation de jade » est significatif; il devait s'appliquer à de la porcelaine; d'ailleurs, ces objets venaient de l'endroit où se fabrique actuellement la porcelaine la plus fine. Le jade blanc a toujours été l'idéal du céramiste chinois; les belles pièces de porcelaine arrivent à égaler réellement la néphrite en pureté de couleur, en transparence et en éclat; les « coquilles d'œuf » atteignent au même degré de dureté ($6°5$ de la gamme de Mohs); si le cristal de roche peut les rayer, la pointe d'un couteau d'acier y échoue.

Les nombreux ouvrages de la dynastie des T'ang (618-906) mentionnent fréquemment la porcelaine. La biographie officielle de Tchou Souei, dans les annales, dit avec quel zèle il obéit, étant intendant de Sin-p'ing, à un décret promulgué en 707, lui commandant des ustensiles à sacrifice pour les tombes impériales. Le *Tch'a king*, livre classique sur le thé, décrit les divers genres d'ustensiles que préfèrent les buveurs de thé; il les classe selon la couleur du vernis, qui fait valoir celle de l'infusion. Les poètes du temps comparent leurs coupes à vin à « des disques de la glace la plus mince », « à des feuilles de lotus qui flottent, balancées le long d'un ruisseau », à du jade blanc ou vert. On cite souvent un passage du poète Tou (803-852) qui fait allusion à la porcelaine blanche de la province de Sseu-tch'ouan :

« *La porcelaine des fours de Ta-yi est légère et pourtant solide.*

« *Elle résonne, avec une note basse semblable à celle du jade, et elle est fameuse à travers toute la cité.*

« *Les belles tasses blanches surpassent en éclat la gelée blanche et la neige.* »

Le premier vers célèbre la fabrication, le second, la sonorité, le troisième, la pureté du vernis blanc.

Les tasses les plus estimées étaient les tasses blanches de Hing-tcheou, maintenant Chouen-tö-fou, dans la province du Tche-li, et les tasses bleues de Yue-tcheou, le moderne Chao-

hing fou dans le Tchö-kiang. Ces deux genres de porcelaines rendaient, lorsqu'on les heurtait, une note claire et musicale ; on prétend que les musiciens se servaient, pour obtenir des carillons, d'une série de dix tasses dont ils frappaient les bords avec de menues baguettes d'ébène.

Le commerce entre l'Arabie et la Chine florissait au cours des VIIIe et IXe siècles, au temps où des colonies mahométanes s'établirent à Canton et dans d'autres ports de mer ; un voyageur arabe nommé Soleyman écrivit une relation de son voyage, dont il existe une traduction française, et qui contient la première mention étrangère de la porcelaine de Chine.

« *Ils ont en Chine*, dit-il, *une argile très fine dont ils fabriquent des vases aussi transparents que le verre ; on voit à travers ces vases l'eau qu'ils contiennent ; ils sont faits d'argile.* »

A cette époque, les Arabes étaient très familiarisés avec le verre ; ils n'auraient donc pu se tromper sur cette matière ; leur témoignage acquiert par conséquent une valeur toute spéciale.

Si nous passons à l'empereur Che Tsong (954-959) de la dynastie des Tcheou postérieurs, — courte dynastie fondée à K'ai-fong fou, et qui précéda immédiatement les Song, — nous entrevoyons une spécialité renommée, connue plus tard sous le nom de Tch'ai Yao, Tch'ai étant le nom de la maison régnante. Cette porcelaine fit l'objet d'un rescrit impérial exigeant qu'elle fût « *aussi bleue que le ciel, aussi claire qu'un miroir, aussi mince que le papier, et aussi sonore qu'une pierre musicale de jade.* »

Elle éclipsa par sa finesse toutes les porcelaines qui l'avaient précédée, et devint bientôt si rare qu'on la décrivit comme un souvenir qui ne correspondait plus à la réalité.

Les délicates qualités auxquelles se rapportent les textes que nous venons de citer ont probablement toutes disparu depuis longtemps ; nous devons nous contenter du témoignage littéraire de leur existence.

FIG. 123. — VASE A VIN, PORCELAINE BLEUE ET BLANCHE.
DYNASTIE DES MING
Montures en argent doré, style de la reine Élisabeth, an 1585.

Haut. 25 cent. 4/10, larg. 17 cent. 1/6 sur 11 cent. 4/10.

FIG. 124. — BUIRE DE PORCELAINE BLANCHE ET BLEUE. ÉPOQUE WAN-LI
(Collection Pierpont Morgan.)

Haut. 33 cent. 6/10, diam. 18 cent. 4/10.

FIG. 125. — PLAT DE PORCELAINE BLEUE ET BLANCHE. ÉPOQUE WAN-LI
Paysage de montagne avec personnages. Bordure de fleurs de lotus.
(Collection Pierpont Morgan.)

Haut. 10 cent. 2/10, larg. 36 cent. 2/10.

FIG. 126. — COUPE DE PORCELAINE BLEUE ET BLANCHE. ÉPOQUE WAN-LI

Décorée de cerfs, en 10 panneaux ; à l'intérieur lièvre et panneaux de fleurs. (Collection Pierpont Morgan.)

Haut. 14 cent. 3/10, larg. totale 32 cent. 3/10.

FIG. 127. — TASSE DE PORCELAINE BLEUE ET BLANCHE, MARQUE WAN-LI

Décorée de phénix et de branches de fleurs stylisées. (Collection Pierpont Morgan.)

Haut. 10 cent. 1 6, larg. totale 22 cent. 9,10.

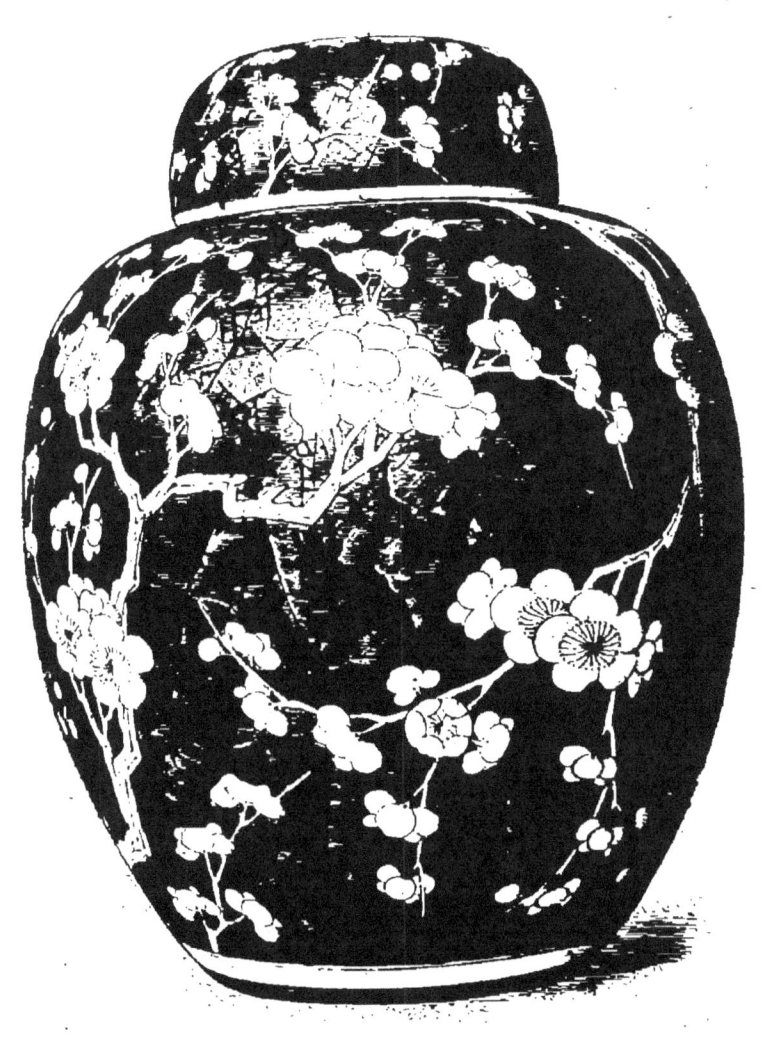

FIG. 128. — VASE DE PORCELAINE AVEC FLEURS DE PRUNIERS, MEI HOUA KOUAN, COUVERCLE EN FORME DE CLOCHE

Branches de prunier sauvage sur fond battu bleu éclatant.

Haut. 25 cent. 7/10, diam. 20 cent. 1/3.

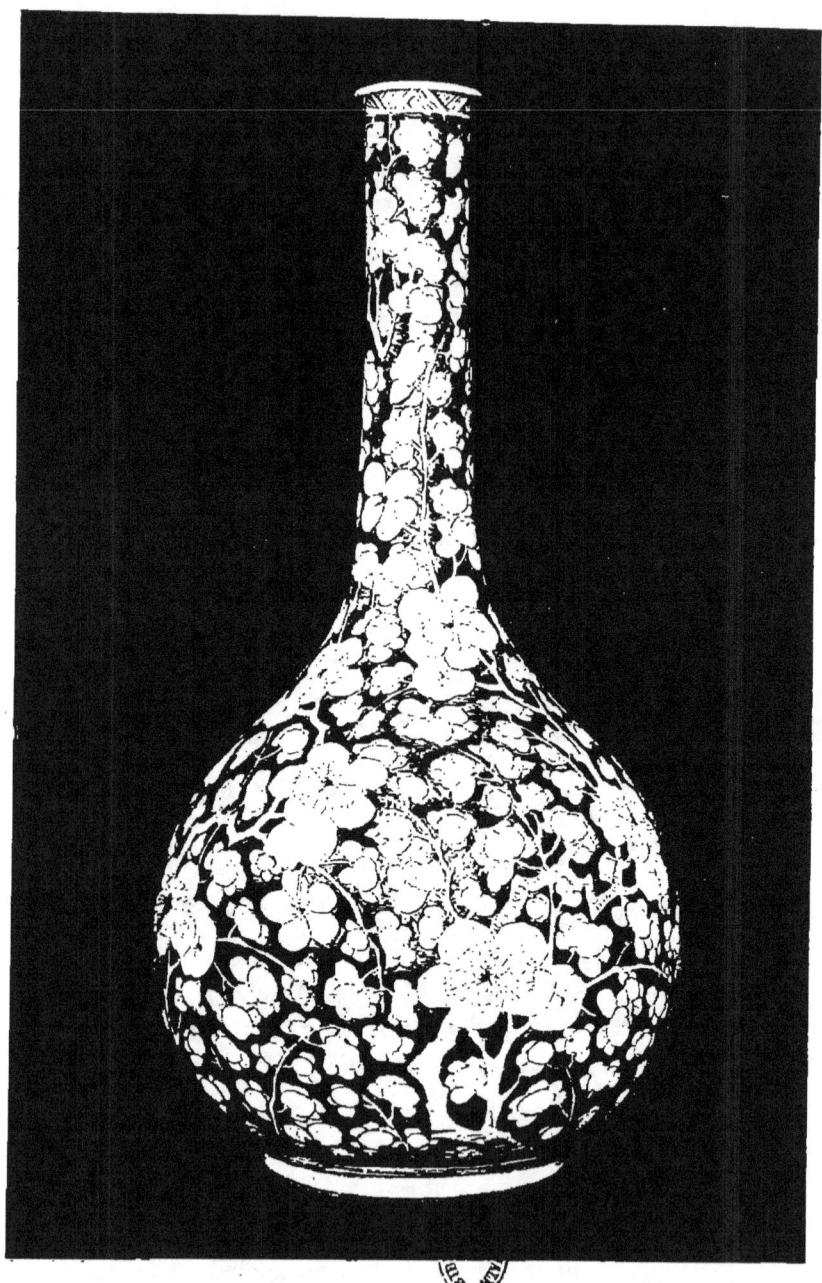

FIG. 129. — VASE DE PORCELAINE AVEC FLEURS DE PRUNIER
MEI HOUA P'ING

Décoré de branches de prunier sauvage, s'élevant de la base. (Collection Salting).

Haut. 43 cent. 2/10, diam. 21 cent. 9/10.

FIG. 130. — VASE DE PORCELAINE FORME GOBELET, HOUA KOU
AVEC BRANCHES DE MAGNOLIA

Les fleurs blanches sont travaillées en relief sur fond bleu. (Collection Salting.)

Haut. 47 cent., diam. 21 cent. 9/10.

Si les Chinois se plaisent à ces évocations rétrospectives, ils redoutent bien plus encore de troubler le repos des morts en pratiquant des fouilles ; nous ne possédons jusqu'ici, en conséquence, aucune preuve palpable de l'apparition de la véritable porcelaine ; nous ne pouvons qu'en espérer la découverte pour l'avenir. Il nous est néanmoins permis d'accepter les conclusions des érudits chinois les mieux qualifiés ; d'après eux, la porcelaine apparut pour la première fois sous la dynastie des Han ; mais nous ne tenterons pas, comme l'a essayé Stanislas Julien en s'appuyant sur des raisons insuffisantes, de fixer la date précise de son invention.

Classification. — Une classification correcte doit être tout d'abord chronologique ; puis les spécimens viendront se grouper d'après leur lieu d'origine ; enfin, l'on subdivisera, selon les convenances, chaque groupe en variétés nouvelles, en se guidant sur la fabrication, la technique et le style décoratif des pièces qui le composent.

Peut-être serai-je autorisé à résumer simplement les résultats de ce classement ; ceux que ce sujet intéresse spécialement pourront se reporter à mon *Oriental Ceramic Art* ; ils y trouveront des détails plus complets, avec les citations des autorités les plus compétentes.

Si nous commençons par la dynastie des Song (960-1280), nous trouvons une période céramique caractérisée d'une façon générale par l'aspect primitif de ses produits. On possède des spécimens authentiques de cette époque, qu'il est possible de comparer aux descriptions des historiographes de la porcelaine et aux illustrations des vieux albums qui nous sont parvenus [1].

1. Le plus précieux parmi ceux-ci est un album du xvie siècle, en quatre volumes, de la bibliothèque des princes héréditaires de Yi à Pékin ; je l'ai décrit dans le *Journal of the Peking Oriental Society* en 1886 ; on l'a depuis souvent cité. Cet album, intitulé *Li tai ming tseu t'ou p'ou*, « Description illustrée des porcelaines célèbres de diverses dynasties », est l'œuvre de

Les céramiques des dynasties des Song et des Yuan ont été fort justement réunies par M. Grandidier, qui nous servira de guide.

La classification de M. Grandidier suit l'ordre chronologique en s'inspirant d'un modèle chinois. Elle comprend cinq classes assez bien marquées, et permet généralement d'identifier chaque pièce particulière d'après son style, son type décoratif et les couleurs employées :

I. Période primitive comprenant la dynastie des Song (960-1279) et la dynastie des Yuan (1280-1367).

II. Période Ming, comprenant toute la dynastie des Ming (1368-1643).

III. Période K'ang-hi, s'étendant de la chute de la dynastie des Ming à la fin du règne de K'ang-hi (1644-1722).

IV. Période Yong-tcheng et K'ien-long (1723-1795); on réunit ces deux règnes.

V. Période moderne, du début du règne de Kia-k'ing jusqu'à nos jours.

Ce tableau est aussi simple que pratique; on peut le combiner avec un second classement, emprunté avec quelques modifications à l'excellent *Catalogue of the Franks Collection of Oriental Porcelain and Pottery* (2ᵉ édition, 1878), publié par le Département scientifique et artistique de la Commission d'Éducation ; ce catalogue énumère les procédés de décoration employés aux diverses périodes indiquées par la table chronologique.

Hiang Yuan-p'ien, fameux amateur et collectionneur de son époque; les quatre-vingt-trois illustrations en sont dessinées et peintes de sa main. Le cachet en écriture antique, *Mo-lin Chan jen*, attaché à sa préface, donne son pseudonyme littéraire, « un habitant des collines de Mo-lin » ; il est identique à celui de la figure 230, par lequel Hiang garantit, en sa qualité de critique, le tableau primitif de Kou K'ai-tche qui se trouve maintenant au British Museum.

La *Clarendon Press* a publié cet album en 1908 ; le manuscrit chinois y est entièrement reproduit ; quant aux quatre-vingt-trois illustrations en couleurs, on les a très habilement exécutées d'après les aquarelles de M. W. Griggs.

Classe I. — *Porcelaines sans peintures.*

Section A. Blanc uni.
 B. Glaçures monochromes, non craquelées.
 C. » craquelées.
 D. » flambées.
 E. » soufflées.
 F. » de diverses couleurs.

Classe II. — *Porcelaines décorées en couleurs.*

Section A. Couleurs posées sous couverte.
 1. Bleu de cobalt.
 2. Rouge de cuivre.
 3. Céladon.
 4. Couleurs diverses.
 B. Couleurs posées sur couverte.
 1. Rouge de fer.
 2. Sépia.
 3. Or.
 4. Deux couleurs, ou plus.
 C. Couleurs combinées placées sur ou sous couverte.
 D. Fonds monochromes décorés en couleurs.
 1. En bande blanche (sur bleu et brun).
 2. En or (sur bleu, noir et rouge).
 3. En couleurs mêlées et émaillées sur fonds craquelés ou monochromes.
 4. En médaillons de formes variées.

Classe III. — *Fabrications spéciales.*

Section A. Dessins gravés et motifs en bosse.
 B. Pièces ajourées ou réticulées.

C. Pièces ajourées, les ajours remplis avec la glaçure (« grains de riz »).

D. Imitations d'autres matières : agate, marbre et autres pierres, bronze patiné, bois veiné, laque vermillon sculptée, etc.

E. Laque burgautée.

Classe IV. — *Motifs étrangers.*

Section A. Blanc uni.

B. Peint en bleu.

C. Peint en couleurs émaillées.

D. Décoré en Europe.

Dynastie des Song (960-1279). — Les produits de la dynastie des Song rentrent en entier dans la Classe I du tableau ci-dessus, dont les objets sont en général revêtus d'une glaçure monochrome, parfois tachetée, et présentent des surfaces soit unies, soit craquelées. Parmi les glaçures monochromes, on trouve des blancs variés, des gris de teintes bleuâtres ou pourprées, des verts, depuis le céladon vert-de-mer pâle jusqu'à l'olive foncé, des bruns, depuis le chamois clair jusqu'aux teintes profondes se rapprochant du noir, du rouge éclatant et du pourpre sombre. Certaines couleurs méritent une mention particulière : telles le pourpre pâle, souvent éclaboussé de rouge, les verts gazon ou éclatants de la porcelaine de Long-ts'iuan (que les Chinois appellent *ts'ong-lu*, « vert-oignon »), le *yue-po*, ou « clair-de-lune », un gris-bleu pâle, et le pourpre sombre ou « aubergine » (*k'ie tseu*) de la manufacture de Kiun-tcheou. Les produits de cette manufacture sont remarquables par l'éclat de leurs *yao-pien*, couleurs tachetées de transformation, dues aux degrés d'oxydation variables des silicates de cuivre qui se rencontrent dans la couverte.

La décoration polychrome, rare à cette époque, rentre

FIG. 131. — VASE DE PORCELAINE AVEC COUVERCLE, DÉCORÉ EN BLEU

Haut. 48 cent. 0,10, diam. 19 cent. 1,3.

Fig. 132. — VASE DE PORCELAINE, PANNEAUX DE FLEURS ET PAYSAGES
Réserves décorées de chrysanthèmes, blanc sur bleu.

Haut. 46 cent., diam. 18 cent. 7/10.

FIG. 133. — VASE DE PORCELAINE, BLEU ÉCLATANT, FLEURS ET FEUILLAGE STYLISÉS

Haut. 42 cent. 9,10, diam. 23 cent. 1/2.

FIG. 134. — VASE DE PORCELAINE BLEUE ET BLANCHE, DRAGONS
A QUATRE GRIFFES SORTANT DE LA MER

Marqué au-dessous d'une feuille et d'un cordon.

Haut. 44 cent. 3/4, diam. 19 cent. 1/3.

dans la Classe I, Section F : glaçures de différentes couleurs appliquées sur biscuit. Il existe un spécimen fameux de ce procédé de décoration en vernis de plusieurs couleurs : c'est la célèbre image de Kouan Yin, placée dans le sanctuaire du temple bouddhiste de Pao-kouo-sseu, à Pékin, et dont la date — XIIIe siècle de notre ère — est garantie par les annales du monastère.

On usait de la décoration peinte avec plus de parcimonie encore, bien que, d'après le *Ko kou yao louen*, dans la province du Tcheli, les porcelaines de Ting-tcheou et de Ts'eu-tcheou fussent parfois, à cette époque, décorées de motifs de couleur brune.

Le bleu de cobalt, disent les annales, fut apporté en Chine par les Arabes dès le Xe siècle ; on l'employa probablement tout d'abord pour la préparation des couvertes colorées, puisque nous ne connaissons aucune peinture bleue sous couverte avant la dynastie des Yuan. La première porcelaine « bleue et blanche » date du XIIIe siècle ; c'est vers ce moment que les procédés techniques de peinture de cobalt sur la porcelaine crue semblent avoir été importés, peut-être de Perse, où depuis longtemps on les employait pour la décoration des tuiles et autres articles de faïence, bien que la porcelaine proprement dite y fût encore inconnue si ce n'est comme article d'importation chinoise.

Les poteries furent nombreuses en Chine sous la dynastie des Song, mais les écrivains chinois en citent toujours quatre principales pour la production céramique (*yao*), qui sont : *Jou, Kouan, Ko* et *Ting*; viennent ensuite les céladons de Long-ts'iuan, et les faïences flambées de Kiun-tcheou ; on relègue dans un appendice les autres manufactures moins importantes, que nous pouvons passer sous silence.

Le *Jou Yao* était la porcelaine fabriquée à Jou-tcheou, maintenant Jou-tcheou fou, dans la province du Ho-nan. La plus belle était bleue ; elle rivalisait, dit-on, avec les fleurs

azurées de l'arbuste *vitex incisa*, la « fleur bleu-ciel » des Chinois, et continuait la tradition des célèbres *Tch'ai Yao* de la dynastie précédente (voir p. 200), que l'on fabriquait dans la même province. La couverte, unie ou craquelée, était souvent posée en couches si épaisses qu'elle coulait comme de la graisse fondue et finissait en une ligne irrégulière avant d'atteindre le bas du vase.

On s'en rendra compte sur l'exemplaire de la figure 110, choisi dans ma propre collection, bien que la couverte soit ici un céladon craquelé, sans aucune teinte de bleu[1]. C'est un vase bouddhiste de porcelaine Jou-tcheou, au relief vigoureux, avec un cercle de douze figures debout, rangées autour de la panse ; un Çâkyamouni assis, assisté de deux serviteurs, orne le col avec des fleurs de lotus et des serpents ; contre le rebord, un dragon veille sur un disque porté par des nuages stylisés. Le céladon vert grisâtre et finement craquelé se termine en une onctueuse ligne courbe, avant d'atteindre le pied du vase. Sur le support en bois de rose on lit, gravé en lettres d'or : *Jou-yao Kouan Yin tsouen*, « vase Kouan Yin de porcelaine Jou (tcheou) ». Au-dessous, en relief, le cachet de Lieou Yen-t'ing, savant et fameux antiquaire, à la collection de qui il appartenait autrefois.

Le *Kouan Yao* désignait la « fabrication impériale » de la dynastie des Song ; *kouan*, en effet, signifie « officiel » ou « impérial »[2]. La première manufacture de la dynastie des Song fut fondée au début du XIe siècle, dans la capitale Pien-tcheou, le moderne K'ai-fong fou. Quelques années plus tard, la dynastie fut chassée dans la direction du sud par les Tartares ; il fallut fonder de nouvelles manufactures dans la

1. La teinte de la couverte de ce vase et de quelques autres spécimens typiques de porcelaine Song est bien reproduite dans le frontispice en trois couleurs de la *Chinese Porcelain* de Cosmo Monkhouse (Cassell and Cº, 1901).

2. Ce terme s'applique encore aux produits des fabriques impériales de King-tö-chen.

nouvelle capitale, le moderne Hang-tcheou fou, afin de fournir le palais de services de table. La couverte des *Kouan Yao* primitifs était onctueuse et riche, généralement craquelée ; parmi ses diverses teintes monochromes, le *yue-po* ou « clair-de-lune » était la plus estimée ; venaient ensuite le *fen-ts'ing* « pourpre pâle », le *ta-lu*, « vert émeraude » (littéralement « gros vert »), et enfin le *houei-sö*, « gris ». Les *Kouan Yao* de Hang-tcheou étaient composés d'une pâte rougeâtre revêtue des mêmes glaçures ; nous rencontrons constamment la description de vases et de coupes au pied couleur de fer et au col brun : sur ces parties, la couche de glaçure était plus mince.

Une caractéristique curieuse de toutes ces couvertes consiste en verrues rouges dues aux oxydations fortuites qui se produisaient dans les fours ; elles contrastent vigoureusement avec le fond environnant. Le hasard peut donner à ces verrues des formes naturelles, par exemple celle d'un papillon ; on les classe alors comme une variété de *yao pien*, ou « transformations de four ».

Les *Ko Yao* de la dynastie des Song étaient des porcelaines craquelées que fabriquait un potier nommé Tchang l'Aîné, natif de Lieou-t'ien, dans la juridiction de Long-ts'iuan-hien, au XIIe siècle de notre ère. Le *Ko Yao* primitif se distinguait spécialement par sa craquelure et semblait « brisé en cent morceaux » (*po-souei*), ou « pareil aux œufs d'un poisson » (*yu-tseu*) ; c'est le « truité » français. Ses couleurs ordinaires étaient le *fen-ts'ing*, « pourpre pâle », dû au cobalt manganifère, et le *mi-sö*, « couleur de millet », jaune brillant dérivé de l'antimoine.

Tel était à l'origine le *Ko Yao*. Depuis, le nom s'est

1. Le *Yuan Ts'eu* ordinaire, « porcelaine (de la dynastie) Yuan », des collectionneurs chinois, ressemble généralement à la porcelaine impériale des Song ; elle affecte les mêmes formes et ne diffère que par sa grossièreté relative et par sa technique inférieure ; il est inutile de nous y arrêter plus longtemps.

étendu à tous les genres de porcelaines revêtus de vernis craquelés, dans toutes les teintes du céladon, du gris et du blanc [1].

Le *Ting Yao* se fabriquait à Ting-tcheou, dans la province du Tche-li. Le plus grand nombre de ces produits étaient blancs ; mais il existait une variété d'un brun-rouge sombre, et une autre, très rare, noire comme de la laque. Les objets blancs se partageaient en deux classes : la première, appelée *Po Ting* ou *Fen Ting*, aussi blanche que la farine ; la seconde, *T'ou Ting*, d'une teinte d'argile jaunâtre. Cette porcelaine, à la pâte délicate et sonore, revêtue d'une glaçure de ton ivoirin, doux et moelleux à l'œil, est plus répandue dans les collections que les autres porcelaines Song. Les vases et les plats étaient souvent exposés au feu des fours, la tête en bas ; les rebords délicats que l'on n'avait pas vernis étaient ensuite protégés au moyen de cercles de cuivre. Quelques exemplaires étaient vêtus de blanc pur, la glaçure s'amassant à l'extérieur en forme de larmes ; d'autres s'ornaient de motifs décoratifs gravés en pleine pâte, à la pointe ; d'autres encore portaient, imprimés, des dessins compliqués, en relief vigoureux : pivoines arborescentes, fleurs de lys et phénix volants.

La planche 111 reproduit deux vases de porcelaine blanche de Ting-tcheou, qui m'appartiennent. Tous deux sont des copies de bronzes antiques ; leur pâte est légèrement gravée sous la glaçure aux minutieuses craquelures dont le ton crème a une douceur toute particulière. Celui de gauche se distingue par un fond ouvragé et par des bordures de grecque en spirale. Celui de droite, muni de deux anses en forme de dragons archaïques, porte de délicates branches de fleurs et de feuillages.

1. La vieille porcelaine craquelée était très estimée à Bornéo et dans les autres îles de l'archipel oriental, jusqu'à Céram ; on en trouve de nombreux spécimens parmi les anciennes porcelaines de Chine rapportées de ces pays pour nos musées.

FIG. 135. — VASE DE PORCELAINE BLEUE ET BLANCHE. LIONS JOUANT AVEC DES BALLES EN ÉTOFFE BRODÉE

En chinois : « *Che-tseu kouen sieou k'ieou* ».

Haut. 45 cent. 4/10, diam. 22 cent. 6/10.

FIG. 136. — COUPE DE PORCELAINE ; BLEU, FEMMES LETTRÉES ET PETITS GARÇONS JOUANT

Haut. 10 cent. 2/10, diam. 10 cent. 2/3.

FIG. 137. — VASE DE PORCELAINE ; BLEU FOUETTÉ. RÉSERVES DÉCORÉES EN BLEU

Panneaux lobés, en forme de fruits ou d'éventail, avec monstres, fleurs, etc.

Haut. 41 cent. 9/10, diam. 20 cent. 9/10.

FIG. 138. — VASE DE PORCELAINE ; BLEU FOUETTÉ. RÉSERVES DÉCORÉES EN ÉMAUX COLORÉS

Panneaux de fleurs, émaux brillants de l'époque K'ang-hi. (Collection Salting.)

Haut. 17 cent. 3/4, diam. 15 cent. 2/10.

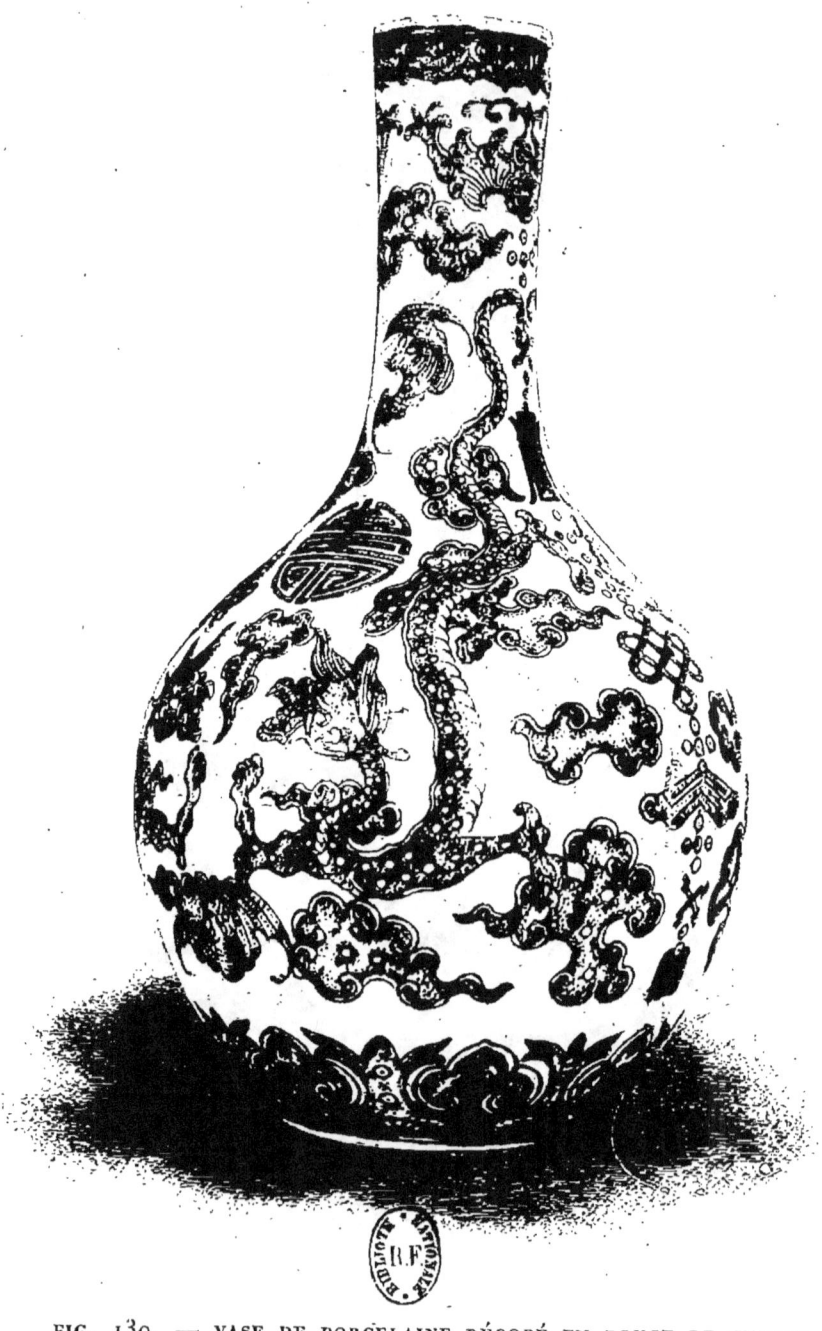

FIG. 139. — VASE DE PORCELAINE DÉCORÉ EN ROUGE DE CUIVRE
DE GRAND FEU, SOUS COUVERTE

Dragons archaïques dans des nuages, chauves-souris, caractères de longévité et autres symboles. (Collection Salting.)

Haut. 27 cent. 9/10, diam. 17 cent. 1/10.

Fig. 140. — VASE DE PORCELAINE, ROUGE CORAIL, CUIT AU FEU DE MOUFLE

Dragons à cinq griffes, sortant des vagues et tenant des caractères chcou.
(Collection Salting.)

Haut. 25 cent. 4/10, diam. 12 cent. 1/10.

FIG. 141. — VASE DE PORCELAINE EN FORME DE BOUTEILLE ; ROUGE PALE ET OR

Haut. 45 cent. 1/10, diam. 22 cent. 1/4.

FIG. 142. — GOURDE DE PORCELAINE ; COUVERTE BRUNE
Reliefs représentant des fleurs, « slip » blanc.

Haut. 26 cent. 7/10, diam. 15 cent. 8/10.

Le *Long-ts'iuan Yao*, qui vient ensuite, est la fameuse porcelaine céladon, fabriquée à cette époque dans la province du Tchö-kiang, le *Ts'ing ts'eu*, « porcelaine verte » par excellence des Chinois, *seiji* des Japonais, *mariabani* des Arabes et des Persans. Il existe une pile respectable d'ouvrages sur « la question du céladon » ; elle a été traitée à tous les points de vue ; nous n'y insisterons pas malgré tout l'intérêt qu'elle présente. La porcelaine Long-ts'iuan de la dynastie des Song se distingue par sa couleur vert gazon brillant, que les Chinois comparent aux pousses d'oignon frais ; cette teinte est plus accusée que le vert grisâtre ou « vert de mer » des céladons de date postérieure.

Le *Kiun Yao* était une sorte de faïence fabriquée à Kiun-tcheou, aujourd'hui Yu-tcheou, dans la province du Honan. Les glaçures en étaient remarquables par l'éclat et la variété des couleurs ; notons particulièrement les « flambés de transformation », dont le rouge éclatant passait par toutes les teintes intermédiaires, du pourpre jusqu'au bleu pâle ; on l'a difficilement égalé depuis.

Pour se rendre compte de la grande diversité des couleurs de couverte employées jadis, il suffira de consulter la liste des pièces de Kiun-tcheou envoyées du palais aux poteries impériales de King-tö-tchen pour y être reproduites, sous le règne de Yong-tcheng. On y trouve le rose cramoisi, le rose *pyrus japonica*, le pourpre aubergine, la couleur prune, la couleur foie de mulet, mélangée de poumon de cheval, le pourpre sombre, le jaune millet (*mi-sö*), le bleu ciel, les transformations-de-four (*yao-pien*) ou flambés. Les reproductions furent exécutées en temps voulu, pendant la première moitié du XVIIIe siècle ; la nouvelle pâte blanche formait, dit-on, un contraste marqué avec la pâte sablonneuse et mal pulvérisée des pièces originales.

Les dernières porcelaines de la dynastie des Song qui

méritent une mention sont les *Kien Yao*, originaires de cette province du Fou-kien où se faisaient les tasses émaillées de noir, aux flancs en saillie, si appréciées pour les cérémonies de thé à cette époque. La couche noire et brillante de ces tasses était tachetée et pommelée de blanc argenté, imitant la fourrure du lièvre ou le jabot du perdreau gris ; d'où le nom de « tasses fourrure-de-lièvre » ou « tasses perdreau » que leur donnent les connaisseurs. Ces petites tasses à thé étaient également très haut cotées par les Japonais ; ils les entouraient de rebords d'argent et réparaient habilement, avec de la laque d'or, celles qui étaient brisées.

Notons que les *Kien Yao* plus récents, fabriqués depuis la dynastie Ming à Tö-houa, dans la même province, diffèrent totalement des *Kien Yao* des Song que nous venons de décrire ; ce sont en effet des porcelaines de ce blanc velouté que l'on nomme parfois blanc de Chine et dont nous allons nous occuper.

Dynastie des Ming (1368-1643). — La dynastie des Ming est fameuse dans les annales de l'art céramique chinois ; cet art réalisa alors de si grands progrès que, disent les auteurs, pendant le règne de Wan-li, il n'existait pas un objet qui ne pût être fabriqué en porcelaine. Les censeurs du temps publièrent une série de protestations pressantes contre les dépenses excessives faites par l'empereur pour de simples articles de luxe ; ces protestations sont conservées dans les archives de la céramique. Les commandes de la Cour dénotaient un véritable esprit de magnificence : 26.350 bols avec 30.500 soucoupes assorties, 6.000 aiguières avec 6.900 coupes à vin et 680 grands bassins à poissons pour les jardins (chacun devait coûter 40 *taëls*) furent réquisitionnés pour le service de la Cour en la seule année 1554, sans compter un grand nombre d'autres objets.

Ces commandes, extraites des archives de King-tö-tchen,

et toutes datées, sont devenues de véritables trésors de connaissances exactes pour les recherches sur les couvertes et les styles de décoration, maintenant surtout que la terminologie de la céramique chinoise nous devient plus familière. En l'an 1544, par exemple, nous trouvons une commande de 1.340 services de table de 27 pièces chacun ; 380 doivent être peints en bleu sur fond blanc, avec un couple de dragons entourés de nuages ; 160 seront blancs, avec dragons gravés en pleine pâte, sous couverte ; 160, revêtus de brun monochrome de « fond laque » ou teinte « feuille morte » ; 160, de bleu turquoise monochrome ; 160, couleur corail ou rouge de fer (*fan-hong*) au lieu du rouge de cuivre (*hien-hong*) de grand feu que l'on demandait auparavant ; 160, émaillés de jaune ; et 160, émaillés de vert éclatant. En présence de ces documents, il n'est plus permis désormais de taxer d'inventions postérieures les couleurs unies que nous venons de citer, bien que le Père d'Entrecolles l'ait fait pour le fond laque — le *ts'eu-kin* (or bruni) des Chinois — qui donne toutes les nuances du brun, du chocolat au vieil or.

Hong-wou, fondateur de la dynastie des Ming, rebâtit la manufacture impériale de King-tö-tchen dans la seconde année de son règne (1369) ; c'est là que la fabrication se concentra et se développa graduellement, sous le patronage direct des empereurs suivants. A partir de cette époque, le travail artistique de la porcelaine devint en fait le monopole de King-tö-tchen. Toutes les célèbres couvertes anciennes y furent successivement reproduites ; on y inventa plusieurs procédés de décoration nouveaux qui se répandirent à travers la Chine, et de là, par les routes commerciales, gagnèrent diverses parties du monde.

Les autres fabriques, ou bien disparurent entièrement, ou bien dégénérèrent et ne fournirent plus que des produits de second ordre, destinés uniquement à la consommation locale.

La seule exception à cette règle générale est la manufacture de Tö-houa, dans la province du Fou-kien, dont nous avons déjà parlé, et où l'on fabrique le *Kien-T'seu* blanc. Les poteries fondées au début de la dynastie des Ming y fonctionnent toujours. Leur produit caractéristique est le *po-ts'eu*, la « porcelaine blanche » par excellence des Chinois, le « blanc de Chine » des premiers écrivains français qui s'occupèrent de céramique. Cette qualité diffère entièrement des autres porcelaines de l'Orient : la pâte, au grain lisse et fin, prend des tons blanc-crème semblables à l'ivoire, tandis que la couverte, épaisse et riche, fait songer par son aspect satiné à la surface des pièces à pâte tendre, et se confond étroitement avec la pâte qu'elle recouvre.

Sous la dynastie des Ming, ces poteries furent célèbres pour leurs belles reproductions de divinités bouddhistes, — Maitreya, le Bouddha futur, Avalokiteçvara, déesse de la Miséricorde, le saint bouddhiste Bôdhidharma, — des immortels taoïstes, etc…

Une belle statuette de cette époque, — porcelaine du Fou-kien, blanc ivoire, — appartenant à la collection Salting (fig. 112), représente le héros des guerres civiles du IIIe siècle, Kouan-ti, qui, déifié depuis mille ans, garde encore sa place parmi les divinités d'État. Assis sur une chaise de bois sculptée de branches de pin et de prunier, dans une attitude pleine de dignité, les traits sévères, la barbe et la moustache flottantes, vêtu d'un manteau sur une cotte de mailles qu'entoure une ceinture ornée de jade, le dieu est recouvert de la glaçure épaisse et veloutée particulière à la province où cette image fut fabriquée. Deux autres figures délicatement modelées, appartenant à la même collection, représentent Bôdhidarma en compagnie de Tchong-li K'iuan, le premier des esprits taoïstes, qui manie l'éventail avec lequel il fait revivre l'âme des morts.

Nous avons encore groupé (fig. 113) quelques spécimens

FIG. 143. — GOURDE DE PORCELAINE A TROIS RENFLEMENTS
Bandes brunes et cercles de céladon uni et craquelé; combinaisons de bleu
et de blanc. (Collection Salting.)

Haut. 27 cent. 3/10, diam. 11 cent. 1/10.

FIG. 144. — VASE DE PORCELAINE ; FOND CÉLADON, ÉMAUX COLORÉS
(Collection Salting.)

Haut. 30 cent. 2/10, diam. 11 cent. 4/10.

FIG. 145. — VASE DE PORCELAINE, COULEURS DE GRAND FEU
Rouge de cuivre de tons variés et céladon, fond bleu fouetté. Parties en relief,
blanches et céladon, détails ouvragés. (Collection Salting.)

Haut. 45 cent. 3/4; diam. 17 cent. 3/4.

FIG. 146. — AIGUIÈRE DE PORCELAINE EN FORME DE POISSON.
DÉCOR EN TROIS COULEURS SUR BISCUIT

Les trois couleurs habituelles de la classe San ts'ai, brun-rouge, vert et jaune.

Haut. 13 cent. 1/3, larg. 14 cent.

caractéristiques de la porcelaine blanc d'ivoire du Foukien : une Kouan-Yin « Ecouteuse de prières », assise sur des rochers, et accompagnée d'un enfant les mains jointes dans une attitude d'adoration ; un lion, portant sur le côté des sortes de tubes destinés à recevoir les bâtons-oracles ; trois coupes à vin, l'une en forme de tasse, décorée de fleurs en relief, achetée en Perse, — la seconde, posée sur des branches de prunier et de magnolia, — la troisième, en forme de tronc d'arbre avec des branches en relief, des têtes de dragon, un cerf tacheté et une grue ; un petit cachet carré dont l'anse est formée par un lion, du genre de ceux qui ont été découverts dans les marais d'Irlande[1] et qui ont donné lieu à un certain nombre de conjectures.

Les céladons anciens de Long-ts'iuan sont représentés dans la figure 114 par deux exemplaires, que l'on reporte au début de la période Ming, mais qui sont tout à fait dans le style de la dynastie précédente des Song : un plat rond à la riche couverte vert-de-mer, motifs de fleurs de lotus, pivoines, feuillages, — et un vase à double enveloppe : l'enveloppe externe sculptée à jour de feuillages hardis, dont les détails, d'abord travaillés à la pointe dans la pâte, furent ensuite mis en valeur par les teintes variées de la couverte céladon. Ces pièces sont généralement cuites à deux reprises dans les fours de Long-ts'iuan : on leur fait, en effet, subir une première cuisson avant de poser la couverte.

Occupons-nous maintenant de la porcelaine Ming décorée en couleurs (*wou ts'ai*). Les premiers spécimens de cette importante catégorie semblent avoir subi une cuisson préliminaire, destinée à fixer les reliefs qu'on y avait façonnés ; on en remplissait les creux, après avoir passé la pièce au four pour la transformer en biscuit, avec ces couleurs

1. Voir *Notices of Chinese seals found in Ireland*, par Edmund Getty, Dublin, 1850.

connues sous le nom de « demi-grand feu », parce qu'on les cuit à une température relativement basse. La porcelaine turquoise et aubergine de l'époque K'ang-hi et la porcelaine japonaise Kishiu se rattachent probablement toutes deux aux anciens types Ming de la catégorie qui nous occupe.

Voici deux exemplaires caractéristiques de cette fabrication primitive. Figure 115 : vase massif à large goulot, enveloppe extérieure sculptée à jour ; décor bleu turquoise et rouge manganèse avec quelques touches de jaune ; sur la panse, un paysage représente des militaires à cheval portant une bannière, une lance et une arbalète, et d'autres personnages en costume civil, dont l'un tient une lyre ; au-dessus, bordure de pivoines ; au-dessous, bordure de grecques. — Figure 116 : vase balustre à col étroit, décor en relief bleu turquoise et blanc sur fond pommelé bleu sombre ; sur la panse, un paysage avec indigènes vêtus de feuilles cousues et apportant des présents ; au-dessus, festons de bijoux auxquels sont suspendues des pendeloques d'emblèmes ; bandes de grecques régulières ; support sculpté orné de symboles du bonheur en jade blanc.

Vient ensuite la catégorie ordinaire des pièces à décoration polychrome (*wou-ts'ai*) des Ming ; la porcelaine, d'abord enduite de couverte blanche, est ensuite peinte d'émaux colorés, que l'on fixe par une seconde cuisson au feu de moufle.

Figure 117 : grand vase à poissons, pour l'ornement des jardins ; décor émaux colorés rouges, verts, jaunes, touchés de noir, combinés avec du bleu de cobalt sous couverte ; quatre dragons impériaux à cinq griffes sortent des flots écumeux de la mer. Marque de la manufacture impériale : *Ta Ming Wan-li nien tche*, « Fait sous le règne de Wan-li (1573-1619), de la grande (dynastie) des Ming », peinte en bleu sous la couverte, à l'intérieur du rebord. — Figure 118 :

grand gobelet de la même période, scène historique, bordures de fleurs et de fruits. — Figure 119 : flacon chinois, émaux colorés, symboles d'art et d'agriculture ; transformé en aiguière au moyen d'une monture en cuivre doré (travail florentin du début du xvii^e siècle). — Figure 120 : vase Ming, style vieille famille verte, décoré de fleurs peintes et de symboles, au milieu de vagues houleuses ; acheté en Perse, possède un couvercle et un rebord de cuivre persan, ciselés à jour.

Pendant toute la dynastie des Ming, on employa le bleu de cobalt sous couverte, soit seul, soit combiné avec d'autres couleurs. Dans la série complète des « bleu et blanc », il nous faut distinguer trois époques bien définies :

1° Le règne de *Siuan-tö* (1426-1435) ; il se distingue par un gris bleu pâle, d'une teinte pure, qu'on appelait à cette époque « bleu mahométan » et qui ressemble quelque peu au « bleu et blanc » japonais d'Hirado ; ce bleu se posait sous la couverte ordinaire, ou bien sous une couverte spéciale, finement craquelée, dans des pièces qui annoncent les futures « pâtes tendres », sur lesquelles cette marque est parfois apposée.

2° Le règne de *Kia-tsing* (1522-1566), remarquable par un bleu sombre d'un ton riche, d'une profondeur et d'un lustre merveilleux.

3° Les deux règnes de *Long-k'ing* et de *Wan-li* (1567-1619) achevèrent de perfectionner les procédés techniques ; on excella particulièrement alors dans l'usage du cobalt pour laver les fonds, qui laisse pressentir les résultats plus beaux encore de l'époque *K'ang-hi*.

Nos illustrations (fig. 121 et 122) représentent deux vases d'aspect particulièrement massif ; le second surtout donne une idée du style et des coloris profonds de la période Kia-tsing.

Voici ensuite une série de pièces bleues et blanches dont

l'ancienneté est confirmée par leurs montures européennes. Le vase à vin octogonal, en forme de melon (fig. 123), décoré de petits garçons en train de jouer, est monté en argent doré du temps d'Elisabeth, avec marques de maison de l'an 1585. Les quatre autres pièces, dont les montures datent aussi du temps d'Elisabeth, appartiennent à la collection Pierpont Morgan[1]. La buire (fig. 124) au délicat décor bleu tendre, oiseaux et fleurs, est montée sur un support d'argent doré d'où s'élancent six bandes en forme de guirlandes avec têtes de chérubins en relief ; une bande entoure le col surmonté d'un couvercle à trois dauphins ; l'anse est formée d'une sirène à double queue entrelacée ; le tout en argent doré. La dernière de ces quatre pièces, une coupe (fig. 127), décorée de branches de fleurs et de phénix impériaux dessinés dans le style caractéristique des Ming, porte sous son pied, en bleu sous couverte, la marque Wan-li (1573-1619). Les autres ne sont pas marquées, mais appartiennent indiscutablement à la même époque.

La décoration de la porcelaine chinoise en bleu de cobalt et rouge de cuivre (couleurs de grand feu) sous couverte, était déjà en pleine vogue dans la première moitié du XVe siècle, sous le règne de Siuan-tö. On adopta les émaux de feu de moufle, identiques à ceux de l'émaillure cloisonnée sur métal, quelque temps plus tard. On se servit tout d'abord des couleurs émaillées pour laver les fonds, afin de relever et de rehausser la couleur bleue ; puis on les combina jusqu'au moment où elles arrivèrent à dominer les décors en couleurs qui caractérisent l'époque de Wan-li et sont à cause de cela connus des Chinois sous le nom des « Cinq couleurs de Wan-li ».

1. Elles ont été exposées au Burlington Fine Art Club en 1895, et figurent dans le *Catalogue of Blue and White Oriental Porcelain* publié à cette époque, comme provenant de Burghley House, où elles se trouvaient en possession de la famille Cecil depuis le temps d'Elisabeth.

FIG. 147. — GRAND VASE DE PORCELAINE, ÉMAUX COLORÉS SUR FOND
NOIR BRILLANT
(Collection Salting)

Haut. 69 cent. 1/4, diam. 26 cent.

FIG. 148. — VASE DE PORCELAINE, ÉMAUX COLORÉS SUR FOND NOIR ET VERT

Les fleurs des quatre saisons : le prunier d'hiver et le lotus d'été (voir fig. 149).

Haut. 50 cent. 6/10, larg. 19 6/10.

FIG. 149. — VASE DE PORCELAINE, ÉMAUX COLORÉS SUR FOND NOIR ET VERT

Les fleurs des quatre saisons : la pivoine de printemps et le chrysanthème d'automne (voir fig. 148).

Haut. 50 cent. 8/10, larg. 19 cent. 6/10.

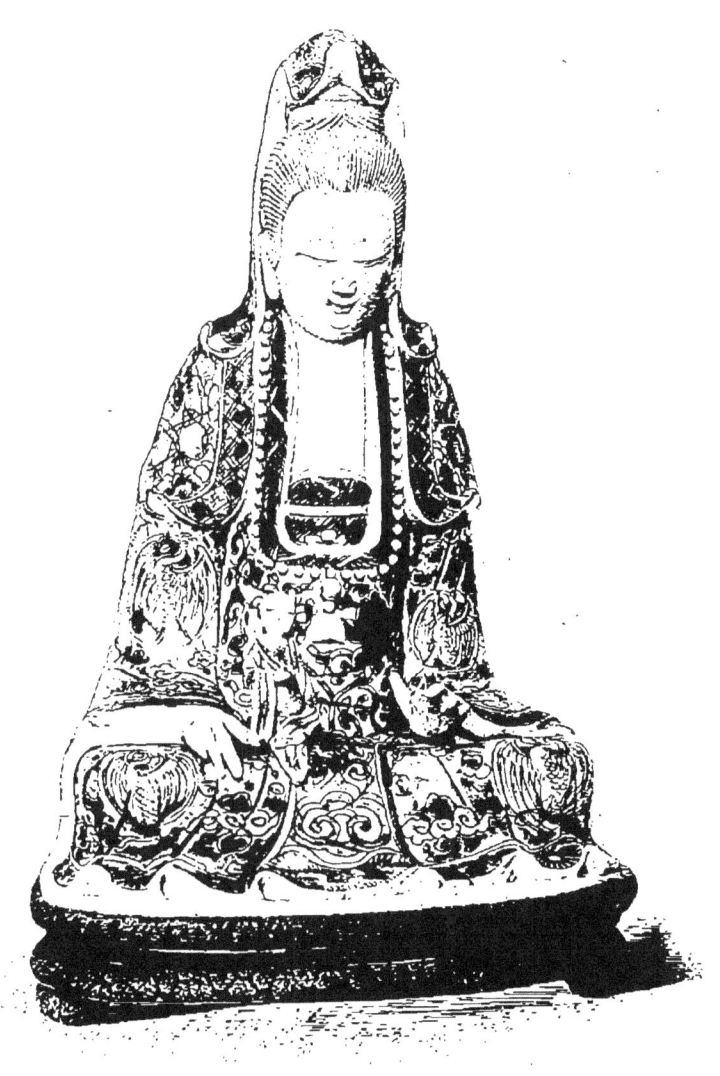

Fig. 150. — Figure de porcelaine représentant Avalokiteçvara
la Kouan-yin des Chinois
Émaux tendres (« Soft enamels »). (Collection Salting.)

Haut. 26 cent. 1/3.

Période K'ang-hi (1662-1722). — Nous arrivons maintenant à la période la plus parfaite de l'art céramique chinois ; tous les avis concordent sur ce point, aussi bien en Orient qu'en Europe. L'éclatante renaissance artistique qui distingue le règne de K'ang-hi se manifeste de toutes façons : dans les couvertes monochromes, « qualité maîtresse de la céramique », dans les décors de grand feu, dans les émaux de feu de moufle, pareils à des joyaux, et dans leurs multiples combinaisons ; enfin toutes les nuances du bleu prennent une surprenante vigueur dans l'inimitable porcelaine « bleue et blanche ».

Lang T'ing-tso était vice-roi des provinces unies du Kiang-si et du Kiang-nan au début du règne ; son nom sert à distinguer deux glaçures, dérivées toutes deux des silicates de cuivre, le vert pomme *Lang Yao* si rare, et le rouge rubis *Lang Yao* plus célèbre encore, le « sang-de-bœuf » des Français ; on peut, à la vérité, considérer ce dernier comme une réplique du « rouge de sacrifice » du règne de Siuan-tö et comme un précurseur de la coûteuse fleur-de-pêcher ou « peau de pêche » qui fut composée des mêmes éléments au cours du règne qui nous occupe, mais un peu plus tard.

L'éclat dont l'art céramique brilla sous Kang-hi fut pourtant dû surtout à Ts'ang Ying-hiuan, secrétaire du ministère métropolitain du Travail ; il fut nommé en 1683 directeur des manufactures impériales de King-tö-tchen, qui venaient d'être reconstruites. Pour ce qui est de ses succès céramiques, et en particulier des nouvelles couvertes monochromes introduites sous sa direction, on peut consulter les nombreux ouvrages qui ont été écrits sur la porcelaine chinoise ; on fera de même en ce qui concerne les décors spéciaux de la « famille verte », qui fleurit pendant tout le règne, et de la « famille rose », qui n'entra en scène que vers la fin.

Nous avons dû limiter le nombre de nos illustrations.

Si nous commençons par « le bleu et blanc », la figure 128 nous montrera un vase à gingembre « hawthorn », décoré de branches de prunier en fleurs, blanc sur un fond bleu marbré, d'une profondeur et d'un éclat merveilleux[1].

Ces vases charmants, destinés à l'origine à contenir des cadeaux de thé odorant pour le jour de l'an, sont peints de motifs de fleurs symboliques, appropriées à la saison. Ici les fleurs de prunier sont en train d'éclore à la chaleur du printemps, tandis qu'on voit la neige d'hiver fondre entre les brindilles.

D'autres vases sont semés uniquement de fleurs de prunier et de boutons, blanc sur fond bleu, traversés de hachures d'un bleu plus sombre qui représentent la glace en train de se craqueler. Figure 129 : un vase de ce genre, à la forme gracieuse ; larges corolles blanches de prunier, s'enlevant vigoureusement sur fond bleu vif. — Figure 130 : superbe gobelet, fleurs blanches de magnolia en relief, sur fond bleu éclatant. — Figure 131 : grand vase ovoïde avec couvercle (le pendant existe), médaillons à figures féminines, ou *Lange lysen*, alternant avec des vases et des branches de fleurs. — Figure 132 : vase (le pendant existe), fond de chrysanthèmes stylisés, panneaux de formes diverses contenant des paysages, des paniers de fleurs, des chevaux marins et des cerfs, avec bandes de motifs variés. — Figure 133 : vase (le pendant existe), riche décor de fleurs et de feuillages stylisés, entourés de bordures en forme de feuilles. Un autre vase à large orifice et au pied légèrement débordant, décoré en bleu de dragons à quatre griffes sortant des vagues, et marqué par dessous d'une feuille et d'un filet, est reproduit dans la planche 134. Dans la figure 135, un

1. Ce vase fut acheté 5.750 francs (collection Orrock), mais il ne le cède en rien à un de ses pareils vendu récemment 147.500 francs (collection Louis Huth).

autre vase encore, au col élancé, porte sur la panse deux lions jouant avec des balles d'étoffe brodée, et sur le col, un dragon archaïque à la poursuite d'une perle. Dans la figure 136, c'est une belle coupe au bord dentelé, dont le pied s'orne de feuilles en relief ; elle est peinte en bleu éclatant et représente des femmes lettrées aux gracieuses attitudes et des groupes de petits garçons jouant à des jeux divers.

Avec les deux illustrations suivantes, nous passons à un autre procédé décoratif : ici, le bleu de cobalt réduit en poudre très fine a été soufflé sur la pâte crue afin de produire, après glaçure, un fond « poudre bleue » ou « bleu fouetté », semé de panneaux réservés en blanc. Ces panneaux sont décorés, dans la figure 137, au bleu de cobalt sous couverte de même ton que le fond; dans la figure 138, en émaux colorés brillants style famille verte posés sur couverte. Sur d'autres pièces de cette catégorie, que nous ne pouvons reproduire ici faute de place, le fond de poudre bleue est touché d'or; ou bien encore, les réserves sont décorées de poissons ou de tout autre motif vermillon et or. Mais le vrai, le beau « bleu fouetté » est d'une teinte monochrome, dépourvue d'ornements, semée à profusion de petites taches d'un bleu intense, qui s'adoucissent à mesure qu'elles se mêlent et se confondent avec la couverte translucide.

Figure 139 : vase à décor de dragons archaïques et de nuages, symboles de longévité et de bonheur, rouge de cuivre de grand feu, sous couverte; technique et cuisson semblables à celles du bleu de cobalt.

Le vase de la figure 140 contraste avec le précédent; décor de dragons impériaux serrant entre leurs griffes des caractères *cheou* et sortant des flots de la mer ; teinte rouge corail adouci du feu de moufle, dérivée du peroxyde de fer (rouge de fer). Cette couleur, en corail plus pâle combiné avec de l'or, se retrouve sur l'élégante bouteille de la figure 141, qui fut achetée en Perse.

Additionné de rouge corail, le même peroxyde de fer cuit en demi grand feu fournit tous les tons possibles du brun, depuis les teintes chocolat et « feuille morte » jusqu'au « vieil or ». La gourde à double panse de la figure 142 montre un fond brun recouvert de fleurs en « slip » blanc ; c'est un genre de décoration inexactement attribué parfois à la Perse. Une autre gourde, à triple panse (fig. 143), est brun feuille morte (*tseu kin*) avec des cercles de céladon uni et craquelé; la partie supérieure est en bleu et blanc. La figure suivante (144) présente une combinaison assez rare : fond céladon de grand feu, décor d'oiseaux et de fleurs en émaux colorés.

La figure 145 reproduit un exemplaire de vase entièrement peint en couleurs de grand feu ; le rouge de cuivre marron passe par diverses nuances «fleur de pêcher» et céladon, sur fond bleu fouetté; les parties céladon et les réserves blanches légèrement travaillées en relief, avec détails gravés. Les *Pa Sien*, — les huit immortels taoïstes, — s'ébattent dans des nuages et tiennent en l'air les attributs qui les distinguent. Comme beaucoup d'autres pièces qui appartiennent évidemment à cette catégorie, celle-ci porte sous le pied la marque fictive : *Ta Ming Tch'eng-houa nien tche,* « Fait sous le règne de Tch'eng-houa de la grande (dynastie des) Ming ». Comme exemple typique de *san ts'ai*, décor en trois couleurs sur biscuit, voyez dans la figure 146 l'aiguière en forme de poisson peinte des trois couleurs habituelles de cette classe, brun rouge, vert et jaune.

Pour illustrer convenablement les exemplaires de *wou ts'ai* — décor à cinq couleurs — auxquels nous arrivons enfin, la palette complète serait nécessaire. La figure 147 représente un magnifique vase orné de pruniers, fleurs et oiseaux, que rehausse un fond noir brillant. Bien qu'il porte les six caractères du règne de « Tch'eng-houa de la grande (dynastie des) Ming », on ne saurait vraisemblablement lui attri-

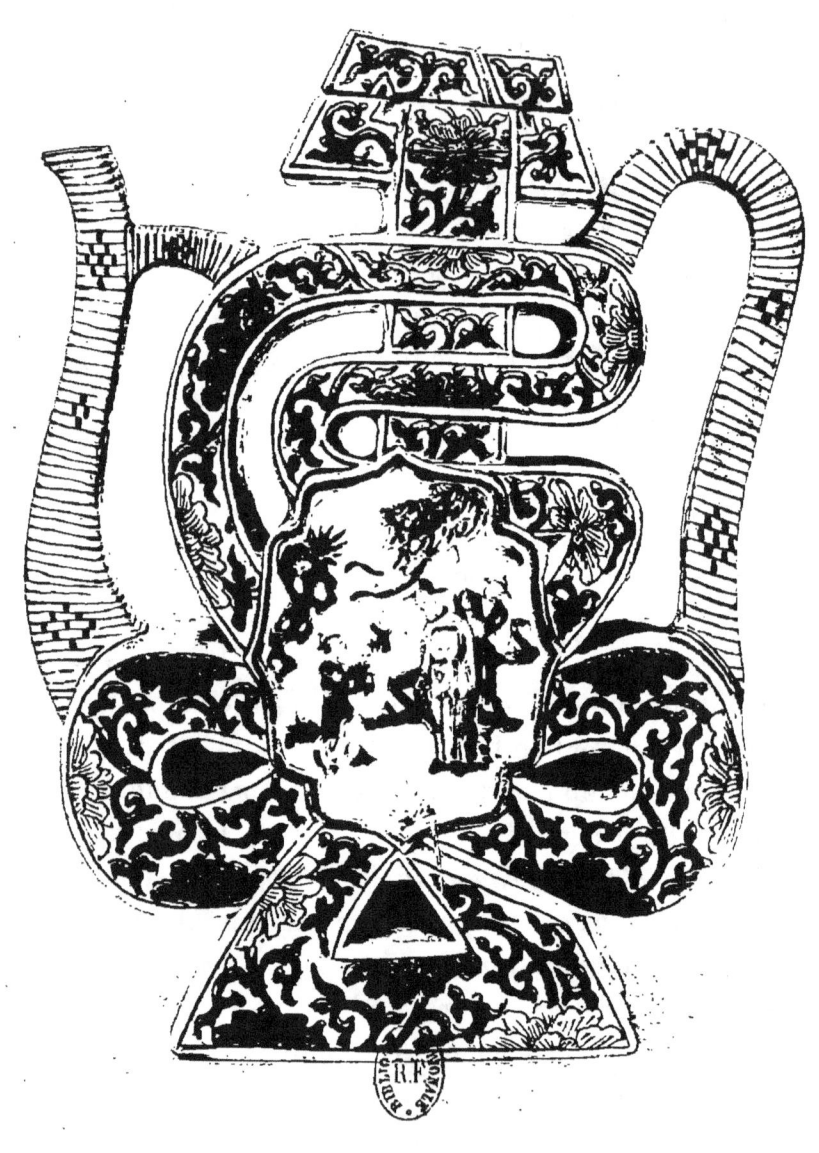

FIG. 151. — VASE A VIN EN PORCELAINE, AFFECTANT LA FORME
DU CARACTÈRE CHEOU

Emaux tendres (« Soft enamels ». — Youan ts'ai) de la Famille verte. (Collection Salting.)

Haut. 22 cent. 0,10, larg. 17 cent. 3/4.

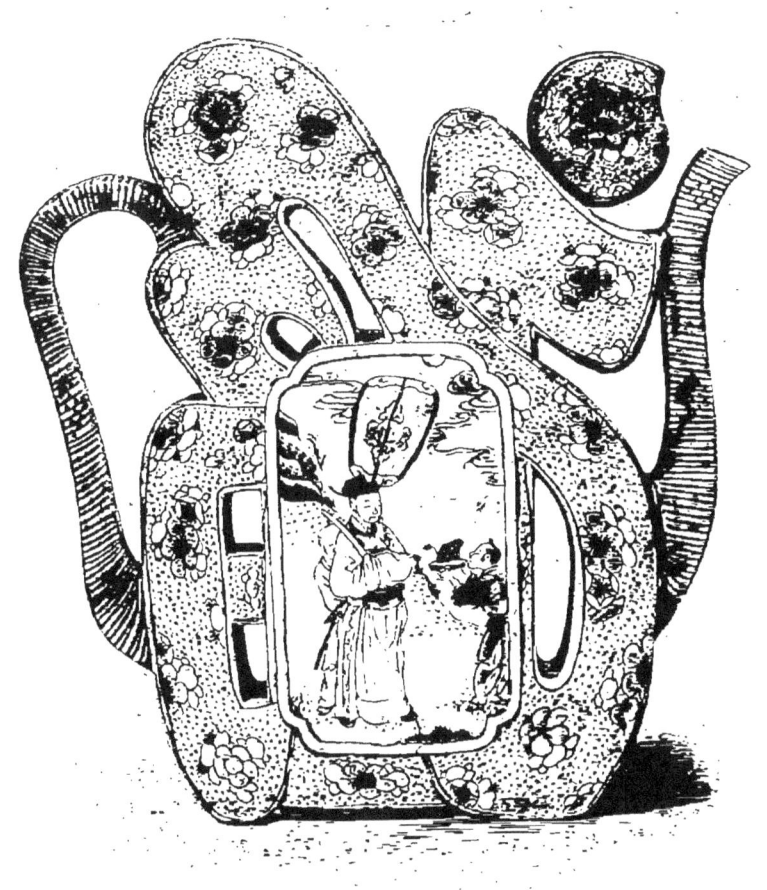

FIG. 152. — VASE A VIN EN PORCELAINE, AFFECTANT LA FORME DU CARACTÈRE FOU (RETOURNÉ).

Émaux tendres « Soft enamels » de la famille verte. (Collection Salting.)

Haut. 23 cent. 2/10, larg. 22 cent. 1/2.

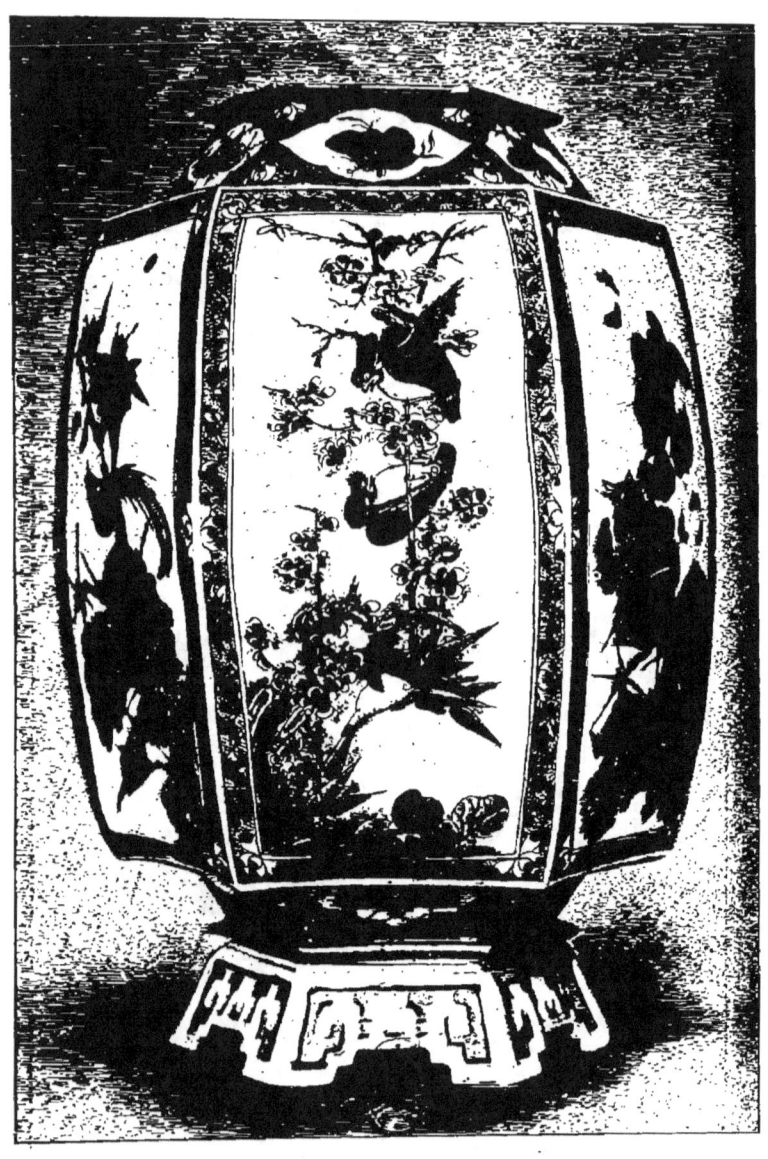

FIG. 153. — LANTERNE DE PORCELAINE COQUILLE D'ŒUF
Emaux brillants, le vert domine.

Haut. 27 cent., diam. 19 cent. 6/10.

FIG. 154. — VASE DE PORCELAINE DE LA FAMILLE VERTE
Décoré de panneaux distribués sur un riche fond de fleurs. (Collection Salting.)

Haut. 76 cent. 2,10, diam. 24 cent. 1/10.

buer une date antérieure à l'époque de K'ang-hi. — Figures 148 et 149 : vase à quatre pans, fonds noir et vert pomme ; nous en donnons deux reproductions ; on y voit les fleurs des quatre saisons (*sseu che houa*) : le prunier d'hiver, la pivoine arborescente de printemps, le lotus d'été et le chrysanthème d'automne.

Figure 150 : Kouan Yin « la miséricordieuse », une main à demi levée, comme si elle écoutait la prière d'un fidèle ; émaux de couleurs tendres. — Figures 151 et 152 : deux charmants vases à vin de la même époque, en forme des caractères *cheou*, « longévité », et *fou*, « bonheur » ; scènes taoïstes, bandes à motifs de fleurs, émaux tendres ; les anses et les becs en imitation de vannerie. — Figure 153 : beau spécimen des merveilleuses lanternes « coquille d'œuf », qui comptent parmi les chefs-d'œuvre céramiques les plus difficiles à réussir ; celle-ci est de forme hexagonale, décor d'oiseaux, de fleurs et de papillons, émaux brillants de la famille verte. — Figure 154 : grand vase de la famille verte, somptueusement décoré de fonds de fleurs semés de papillons, panneaux en forme de feuilles et de fruits, contenant des paysages, des monstres mythiques, des branches de fleurs des quatre saisons. — Figure 155 : exemplaire rare de décoration en haut relief, riches émaux et or ; les huit immortels taoïstes adorent le dieu de la longévité, à cheval sur une cigogne parmi les nuages[1]. — Figure 156 : un vase laque burgautée, d'une taille exceptionnelle ; porte en incrustations différentes scènes de la vie agricole et paysanne en Chine, exécutées en minces lames de nacre, d'argent et d'or. Pour ce genre de décoration à grand effet, la laque noire est étendue en couche épaisse sur le vase que l'on s'abstient de mettre sous cou-

1. Ces huit génies taoïstes, si souvent représentés dans l'art céramique, se distinguent par les attributs particuliers qu'ils tiennent dans leurs mains ; ils sont réunis en groupe sur une grève rocheuse, et sur le point de s'aventurer sur les vagues de la mer qui les sépare du paradis. Le titre chinois de cette scène est *Pa sien king cheou*.

verte, tandis que les bords et l'intérieur sont enduits de glaçure ; la nacre est parfois artificiellement teintée et sculptée avec une telle minutie que chaque feuille d'arbre apparaît distinctement ; les maisons sont revêtues de plaques d'argent et l'on applique des feuilles d'or à intervalles fréquents pour rehausser l'effet général.

Nous avons placé (fig. 157) comme pièce monochrome dans nos séries de demi-ton, un vase carré destiné à contenir les baguettes-oracles, parce qu'il offre un spécimen typique du vieux « craquelé moutarde » qui correspond au *mi sö*, vernis « couleur de millet » des Chinois. Ce vernis craquelé date, nous l'avons vu, de la dynastie des Song : on ne lui reconnaissait généralement pas jusqu'ici cette origine, à cause de la traduction inexacte de *mi sö* « couleur de riz », ce qui faisait prendre ce vernis pour une sorte de craquelé gris. *Mi sö* dans les soieries chinoises est un jaune primevère accusé ; dans les vernis céramiques, il fonce souvent jusqu'à la couleur moutarde, mais reste toujours plus pâle que le jaune impérial, qui ressemble davantage au jaune d'œuf sombre.

Le bleu turquoise, *k'ong-tsio lu* ou « vert paon [1] », est un vernis d'un ton charmant, truité ou finement craquelé. On le tire d'une combinaison de cuivre et de nitre, et on l'applique en général sur biscuit. La figure 158 en reproduit un bel exemplaire : c'est un vase en forme de gourde, avec décors moulés, appliqués et gravés, émail bleu turquoise, détails ajoutés en noir ; le col sculpté à jour, anses en tête d'éléphant, dragons archaïques en relief, festons et bandes à motifs de feuilles ; support pentagonal dont les côtés sculptés à jour reposent sur des têtes de monstres issus d'une sorte de bague ; la bande à jour du col et celle du support contiennent le *svastika*, symbole de l'infini ; ce vase était censé

1. Certains ouvrages lui donnent le nom de *fei-ts'ouei* à cause de sa ressemblance avec les plumes de martin-pêcheur dont on se sert en joaillerie.

servir à la nourriture des immortels dans le paradis taoïste.

L'émail est, en réalité, la qualité maîtresse de la porcelaine. Quelques autres émaux monochromes méritent d'être notés au passage, bien qu'il soit impossible d'en donner une idée exacte sans l'aide des couleurs. Au sang-de-bœuf éclatant des *Lang Yao* primitifs succèdent maintenant ses dérivés de nuance plus tendre, le *tsiang teou hong*, « rouge haricot », le *ping kouo ts'ing*, « vert pomme » des Chinois, que nous connaissons sous le nom de peau de pêche ou fraise écrasée ; un nouveau noir brillant (*leang hei*) fait son apparition, noir traversé de violet sombre, le vernis « aile de corbeau » des collectionneurs, parfois recouvert d'une décoration superficielle en or ; même remarque pour le « bleu Mazarin », qui est de la même époque, et pour le corail à teinte adoucie dérivé du fer. Quelques-unes des couleurs monochromes les plus éclatantes de cette période sont de simples lavis de l'un des émaux colorés usités dans la décoration polychrome : par exemple le vert de la famille verte qui donne une teinte franche à l'éclat chatoyant, connu sous le nom de *cho-p'i lu*, « vert peau de serpent ». On employait, dit-on, ce « vert peau de serpent » à la manufacture impériale, sous le règne de Ts'ang, en même temps qu'un « jaune peau d'anguille » de teinte brunâtre, et que des turquoise, jaune impérial, vert concombre et rouge brun. Les services du palais étaient jaunes, verts ou pourpres, quelques-uns blancs pour servir pendant les périodes de deuil ; des dragons à cinq griffes étaient d'ordinaire modelés dans la pâte, sous le vernis monochrome.

Période Yong-tcheng et K'ien-long (1723-1795). — Nous réunissons les deux règnes de Yong-tcheng et de son illustre fils K'ien-long (qui succéda à son père en 1736). Il existe, en effet, une grande ressemblance entre leurs produits céramiques.

King-tŏ-tchen et sa manufacture impériale retiendront encore exclusivement notre attention. Ses directeurs officiels furent alors Nien Si-yao, nommé à ce poste au début du règne de Yong-tcheng, et T'ang Ying qui, nommé directeur adjoint en 1728, devint directeur en 1736, et demeura seul possesseur de sa charge jusqu'en 1749 ; de son successeur nous ne savons rien, si ce n'est le nom. T'ang Ying était un écrivain fécond, en même temps qu'enthousiaste amateur de l'art céramique ; nous lui devons beaucoup de nos connaissances exactes sur ce sujet.

Ces deux directeurs consacrèrent leurs efforts à reproduire les porcelaines archaïques dont on reçut de Pékin des spécimens destinés à cet usage ; ils inventèrent également de nouveaux procédés de décoration. Nous ne disposons pas, malheureusement, d'une place suffisante pour énumérer tous leurs magnifiques produits. Les Chinois les désignent sous les noms respectifs de *Nien Yao* et de *T'ang Yao*.

Les verts brillants qui dominent dans les décors du règne de K'ang-hi leur valurent le nom de famille verte ; ces verts pâlirent peu à peu et se virent supplanter par des rouges-roses de nuances cramoisi et incarnat, dérivés de l'or, d'où le nom de famille rose souvent appliqué à ce nouveau décor. On trouvera deux superbes spécimens de la famille rose dans les figures 159 — lanterne hexagonale à panneaux réticulés — et 160 — vase avec couvercle, richement décoré de motifs de fleurs sur fond rouge d'or, tirant sur le rose tendre. — Figure 161 : vase élancé au pied assez large, forme caractéristique de l'époque de Yong-tcheng ; la divinité taoïste Si Wang Mou, à cheval sur une sorte de lion, et assistée de deux suivantes à pied, y est peinte sur fond blanc très doux. — Figure 162 : étui à pinceaux en forme de barillet, *pi-t'ong* ; couleurs de grand feu ; Wen Kong, dieu de la littérature, brandit son pinceau, et le lettré qui a réussi dans ses études tient dans sa main une brindille de l'arbre

FIG. 155. — VASE DE PORCELAINE DE LA FIN DE L'ÉPOQUE K'ANG-HI
Décors en haut-relief, émaux colorés avec or. Les huit immortels adorant le Dieu de la Longévité. (Collection Salting.)

Haut. 45 cent. 3/4, diam. 18 cent. 3/4.

FIG. 156. — VASE EN LAQUE BURGAUTÉ. ÉPOQUE K'ANG-HI
Scènes de la vie agricole et paysanne en Chine. (Collection Bushell.)

Haut. 71 cent. 1,10.

FIG. 157. — VASE DE PORCELAINE CARRÉ, BORDS COTELÉS, CRAQUELÉ JAUNE MOUTARDE. MI SÖ, LE VERNIS « COULEUR DE MILLET » DES CHINOIS

Haut. 13 cent., long. 5 cent. 1/10.

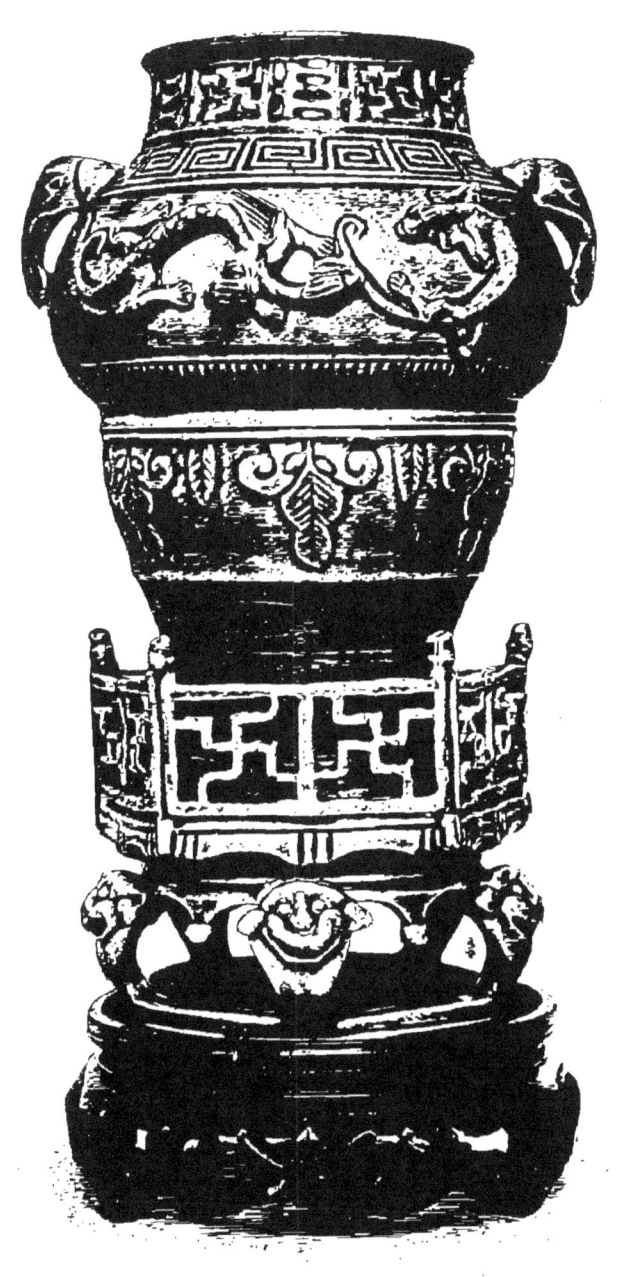

FIG. 158. — VASE TAOÏSTE, PORCELAINE BLEUE TURQUOISE
Décor incisé, détails en relief touchés de noir.

Haut. 21 cent. 6/10, diam. 13 cent. 1/3.

sacré *olea fragrans* ; le tout en bleu, sur fond « fleur de pêcher » tacheté tirant sur le rouge de cuivre.

Voici (fig. 163) une soucoupe en porcelaine coquille d'œuf (le pendant existe) ; elle est décorée d'une libellule et de branches de pivoines, et porte au-dessous le cachet de K'ien-long : c'est un excellent exemplaire de *Kouan Yao* ou « porcelaine impériale » de l'époque, remarquable par son motif si délicat et par le fini de l'exécution.

La tasse et la soucoupe de la planche 164 doivent leur intérêt au fait que l'artiste y a apposé son cachet avec l'inscription *Po che chan jen*, « l'Ermite (de la grotte) de la Pierre blanche »[1].

Figure 165 : plat en porcelaine coquille d'œuf, décoré à l'intérieur d'un couple de canards mandarins, de fleurs, de bandes de vannerie et de bandes damassées avec bordure rose au revers. — Figure 166 : assiette, bleu sur couverte avec des touches de couleur chamois ; un couple d'amoureux faisant de la musique, et tous les objets habituels d'un intérieur de Chinois cultivés.

Figure 167 : plat en porcelaine coquille d'œuf, du genre de ceux que l'on décorait pour l'Europe ; c'est dans le cadre chinois ordinaire, la copie chinoise d'une gravure européenne la *Découverte de Moïse par la fille du Pharaon*. — Figure 168 : échantillons d'un service de table en porcelaine de Chine armoriée, datant des derniers temps de K'ien-long ; ce service provient du Fort Saint-Georges, à

[1]. Une soucoupe analogue, avec la même décoration reproduite dans *l'Histoire de la Porcelaine* de Jacquemart (planche VIII fig. 3), porte le cachet *Po che* accompagnant une inscription de l'année cyclique *kia-tch'en* (1724 après J.-C.). Un magnifique plat en porcelaine coquille d'œuf, dont le revers est couleur de rose, représentant des cailles, et qui fut offert au British Museum par l'Hon. Sir R. H. Meade, avec le même « nom de plume » de *Po che*, porte en plus l'inscription : *Ling nan houa tchö*, « Peint à Canton », ce qui prouve que l'atelier de notre artiste était situé dans cette ville et que la porcelaine lui fut apportée par voie de terre « en blanc » pour qu'il la décorât dans ce style si apprécié en Europe.

Madras ; bandes réticulées, décors en couleurs et dorés, marqué aux armes de l'honorable Compagnie des Indes orientales, avec cette devise inscrite sur une banderole : *AUSPICIO. REGIS. ET. SENATUS. ANGLIÆ.*

Période moderne, à partir de 1796. — C'est une période de décadence qui ne mérite guère de descriptions détaillées ; pourtant, nous pouvons reproduire ici deux spécimens des poteries impériales qui peuvent offrir quelque intérêt à cause des souvenirs qu'ils évoquent.

Voici d'abord (fig. 169) une soucoupe et une tasse à vin empruntées à un service de table spécialement fabriqué pour le Prince du Tumed occidental, qui épousa une fille de l'empereur de Chine Tao-kouang (1821-1850); il est marqué au-dessous en caractères mongols, « Baragon Tumed » et décoré en couleurs et en or des sept accessoires d'un « chakravartî », souverain universel, et de bandes de *cheou* alternant avec des symboles bouddhiques.

C'est ensuite (fig. 170) une jatte, ornée à l'intérieur des dix-huit Arhats ou Lo-han, et portant par dessous la marque à six caractères *Ta Ts'ing Hien-fong nien tche*, « Fait sous le règne de Hien-fong (1851-60) de la grande (dynastie) Ts'ing ». Ce dernier service fut, dit-on, spécialement fabriqué pour la femme de l'empereur ; elle devait devenir célèbre après la mort de celui-ci ; jusqu'en 1908 elle a gouverné la Chine comme impératrice douairière ; deux de ses marques céramiques particulières figurent parmi les marques de porcelaine et les cachets placés en appendice à ce chapitre.

Nous avons reproduit ici quelques tabatières de porcelaines, de dates variées, afin de donner quelque idée de leurs formes et de leurs décors. Celle de la figure 171 est bleue ; son envelope extérieure, sculptée à jour, représente neuf lions jouant avec des balles ouvrées. Celle de la figure 172

est blanche et porte, sculpté en relief, le groupe des dix-huit Lo-han ; celle de la figure 173 est vert concombre, du type truité. — Figure 174 : décor rouge et bleu sous couverte. — Figure 175 : crabes en relief, émaux de couleur. — Figure 176 : festons, fleurs, coloquintes et papillons. — Figure 177 : épais vernis jaune craquelé, imitation de verre, marque *Kou yue siuan* (voir p. 250); le bouchon dans lequel est montée la petite stapule d'ivoire placée à l'intérieur de la bouteille est en corail et en turquoise ; on se sert naturellement de la spatule pour puiser le tabac.

APPENDICE

MARQUES ET CACHETS

Les marques placées sur les poteries et sur les porcelaines chinoises peuvent se diviser ainsi :

1. Marques de date.
2. Marques de maison.
3. Marques de dédicace et de bons souhaits.
4. Marques à la louange de la pièce qui porte l'inscription.
5. Symboles et autres dessins.
6. Marques de potier.

La nomenclature suivante n'a pas la prétention d'être complète. Nous nous sommes bornés à choisir les marques qui pourront être les plus utiles au collectionneur. On en trouverait une énumération plus complète dans notre *Oriental Ceramic Art*.

I. — *Marques de date*. — Les Chinois indiquent les dates au moyen de deux procédés : par le *nien-hao*, qui embrasse le règne d'un empereur, ou par un cycle de soixante ans.

Dès l'avènement de chaque empereur, on choisit le *nien-hao* qui servira de titre à son règne ; il commence à compter à partir de la première année qui suit cet avènement. C'est d'ordinaire une épithète d'heureux augure empruntée à quelque texte classique ; ainsi, le titre du défunt empereur Kouang-siu signifiait « Splendeur héritée ». Le *nien-hao* fut souvent changé au cours d'un même règne sous les anciennes dynasties, mais depuis le début de la dynastie des Ming,

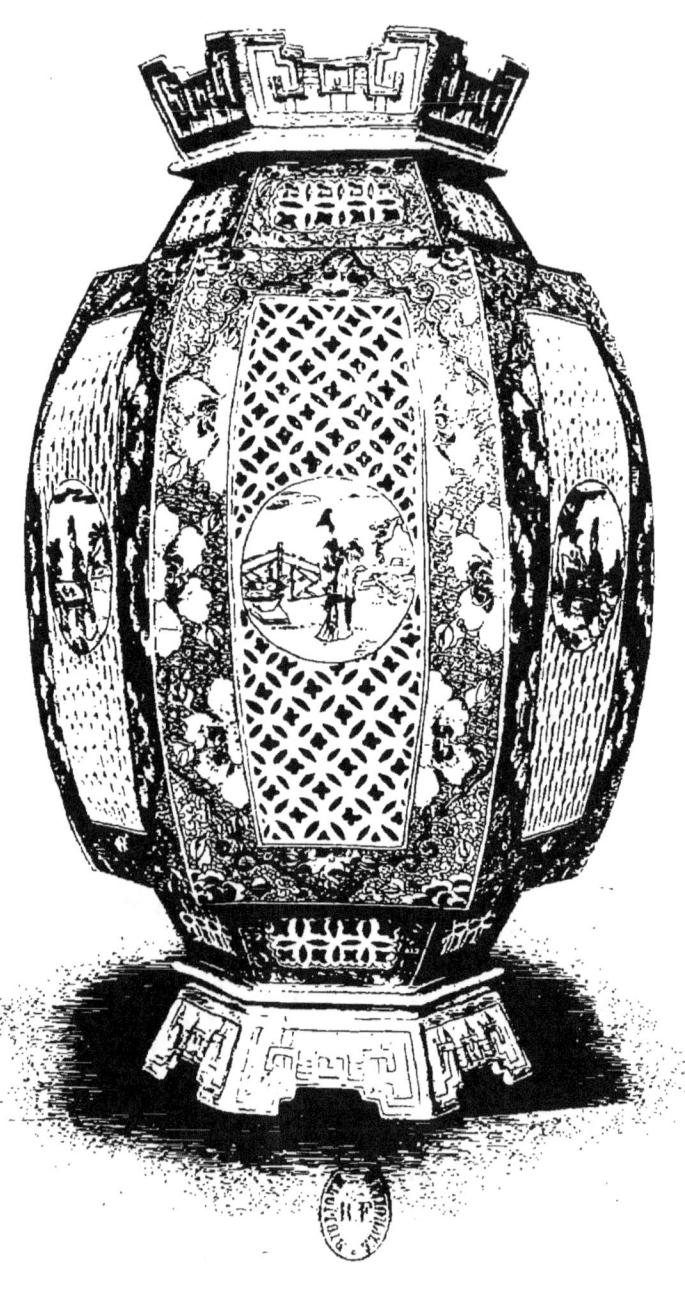

FIG. 159. — LANTERNE DE PORCELAINE HEXAGONALE AVEC PANNEAUX RÉTICULÉS, ÉMAUX DE LA FAMILLE ROSE

Médaillons représentant des dames chinoises; bandes figurant un brocart à fleurs sur fond ouvré. (Collection Salting.)

Haut. 36 cent. 8/10.

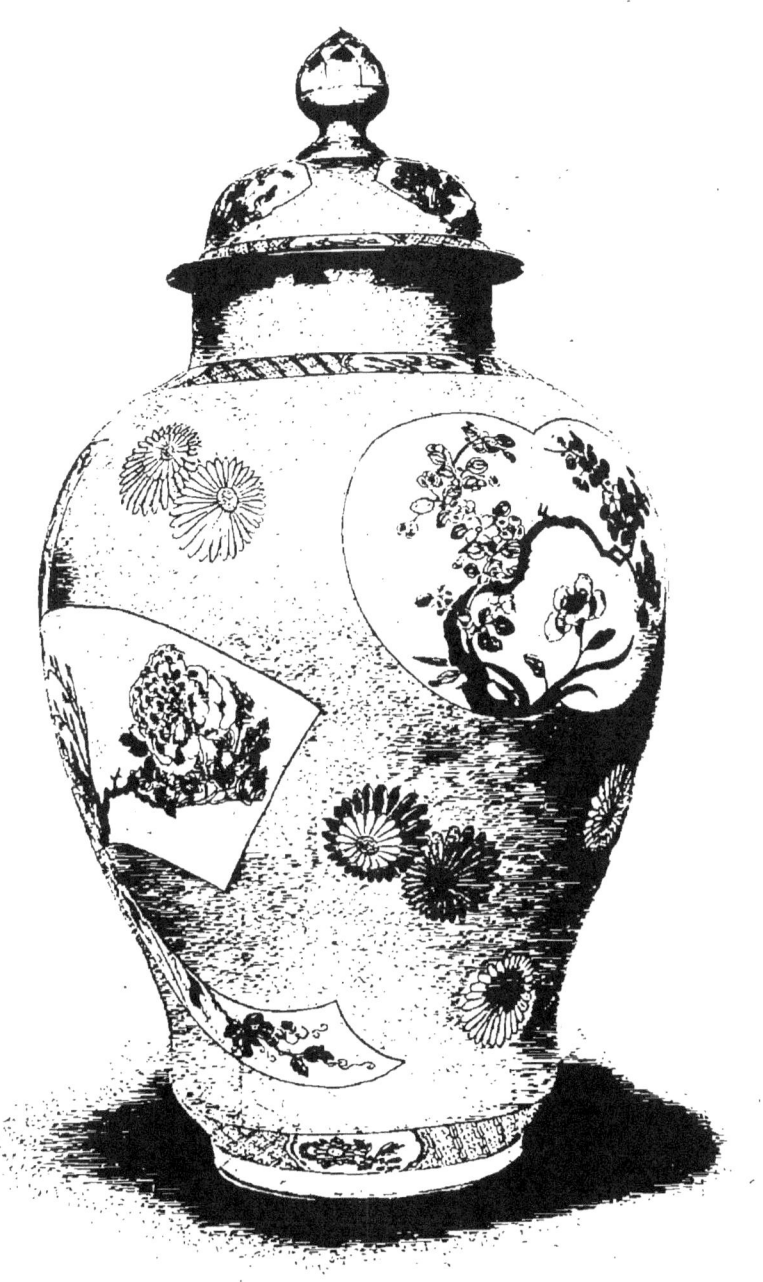

Fig. 160. — VASE DE PORCELAINE AVEC COUVERCLE, ÉMAUX COLORÉS
DE LA FAMILLE ROSE

Fond rouge d'or semé de chrysanthèmes et de panneaux de fleurs. (Collection Salting.)

Haut. 40 cent. 6/10, diam. 25 cent. 4/10.

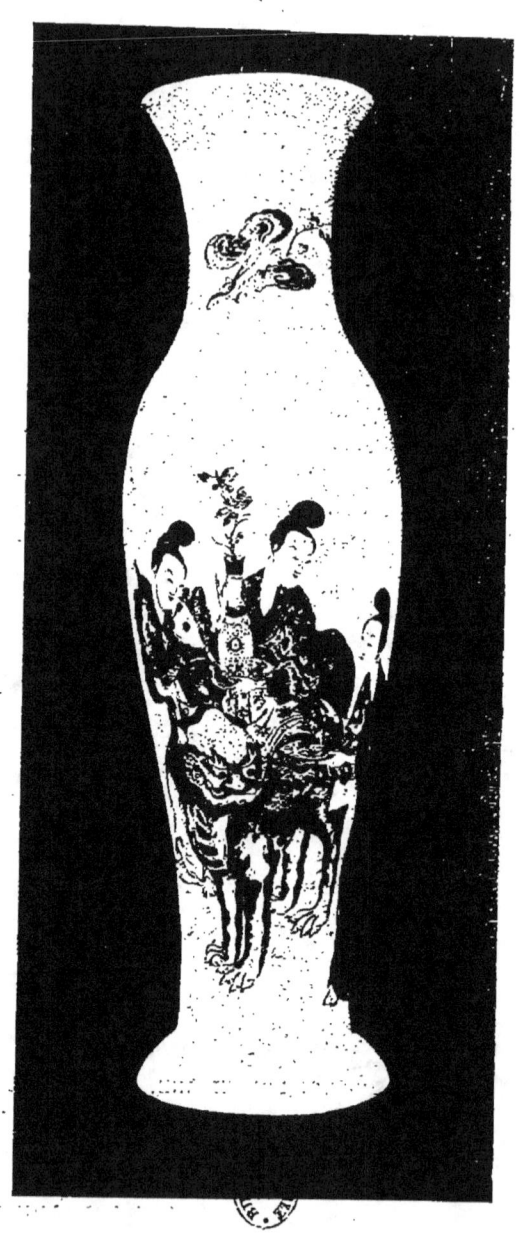

FIG. 161. — VASE DE PORCELAINE, ÉMAUX COLORÉS
Époque de Yong-tcheng. La Si wang mou à cheval sur un lion avec des assistantes.

Haut. 43 cent. 8/10, diam. 12 cent. 7/10.

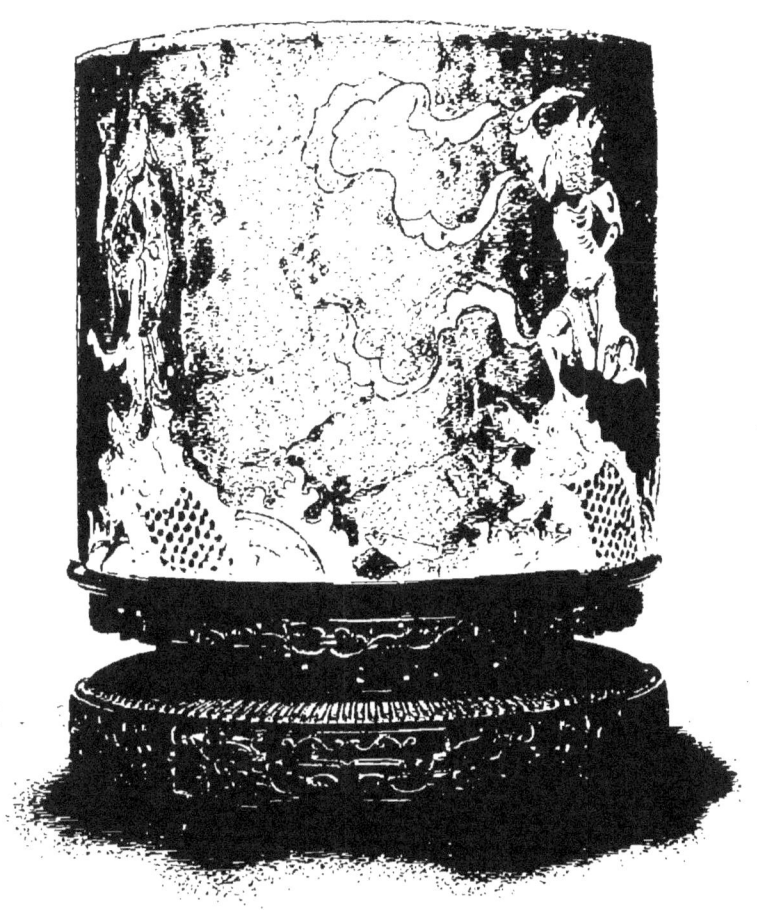

FIG. 162. — ÉTUI A PINCEAUX EN PORCELAINE, COULEURS DE GRAND FEU
Wen kong le dieu-étoile de la littérature, en équilibre sur la tête d'un dragon.
(Collection Salting.)

Haut. 25 cent. 1/10, diam. 17 cent. 3/4.

en 1368, on ne connaît qu'un seul exemple de changement : lorsque l'empereur Tcheng-t'ong revint après sept ans d'exil, il changea son *nien-hao* en T'ien-chouen (1457).

On sait que l'écriture chinoise se lit de droite à gauche et de bas en haut. La « marque à six caractères » s'écrit d'ordinaire comme ceci : deux caractères indiquant la dynastie, deux, le *nien-hao*, et deux encore signifiant « période » et « fabriqué ». Voici une marque à six caractères de l'empereur Siuan-tö : *Ta Ming Siuan-tö nien tche*, « Grande Ming Siuan-tö période fabriqué ». Quelquefois, ces caractères tiennent sur une seule ligne horizontale.

La « marque à quatre caractères » passe la dynastie sous silence ; elle commence donc par le *nien-hao*.

Les cachets sont formés de combinaisons de caractères analogues, mais en écriture archaïque connue généralement sous le nom de « caractères de cachet ».

La troisième forme d'écriture chinoise, l' « herbe-caractère »[1], ou écriture cursive, se rencontre rarement, si ce n'est dans les marques de potier imprimées sur la porcelaine blanche du Fou-kien.

Les titres de règne que l'on trouve d'ordinaire sont :

1. — *Dynastie des Ming.*

HONG WOU (1368-1398).

YONG LO (1403-1424).

1. « L'herbe-caractère » (*ts'ao tseu*) est ainsi nommée à cause de l'enchevêtrement de traits qui caractérise l'écriture courante. — *N. d. t.*

大明宣德年製

SIUAN-TÖ (1426-1435).

大明成化年製

TCH'ENG-HOUA (1465-1487).

成化年製

TCH'ENG-HOUA (1465-1487).

大明弘治年製

HONG-TCHE (1488-1505).

大明正德年製

TCHENG-TÖ (1506-1521).

大明嘉靖年製

KIA-TSING (1522-1566).

大明隆慶年製

LONG-K'ING (1567-1572).

大明萬曆年製

WAN-LI (1573-1619).

大明天啟年製

T'IEN-KI (1621-1627).

崇禎年製

TCH'ONG-TCHEN (1628-1643).

2. — *Dynastie des Ts'ing.*

CHOUEN-TCHE (1644-1661).

K'ANG-HI (1662-1722).

YONG-TCHENG (1723-1735).

K'IEN-LONG (1736-1795).

YONG-TCHENG
« Fait par ordre de l'empereur (*yu*). »

K'IEN-LONG (1736-1795).

KIA-K'ING (1796-1820).

TAO-KOUANG (1821-1850).

HIEN-FONG (1851-1861).

T'ong-tche (1852-1874). Kouang-siu (1875-1908).

Occupons-nous maintenant de quelques marques cycliques. Dans la première des quatre marques reproduites ci-dessous (Tch'eng-houa, première année), et dans la dernière (T'ong-tche, douzième année), la date cyclique s'ajoute à l'année du règne. La seconde, qui se rencontre sur les pièces primitives de la famille rose, indique le retour de la date cyclique sous K'ang-hi (qui régna plus de soixante ans). La troisième est douteuse, car le numéro du cycle n'est pas donné. Le cycle actuel, qui a commencé en 1864, est le 76ᵉ de la chronologie officielle chinoise ; on classe la porcelaine qui porte cette marque d'après son style et sa décoration, dans le 74ᵉ cycle.

Année cyclique *yi-yeou* (1465). Année cyclique *sin-tch'eou* (recommencement) (1721). Année cyclique *ping siu* (1766 ?). Année cyclique *kouei-yeou* (1873).

II. — *Marques de maison.* — On rencontre dans un grand nombre de marques de maison les caractères *t'ang*, « mai-

FIG. 163. — SOUCOUPE EN PORCELAINE IMPÉRIALE DE K'IEN-LONG
Décor en couleurs avec branches de pivoine et libellule.

Diam. 13 cent. 2,3.

FIG. 164. — TASSE ET SOUCOUPE DE PORCELAINE COQUILLE D'ŒUF, ÉMAUX COLORÉS
Coq et pivoines. Avec les cachets de l'artiste.

Tasse, haut. 3 cent. 8/10. — Soucoupe, diam. 11 cent. 1/10.

FIG. 165. — PLAT DE PORCELAINE COQUILLE D'ŒUF, ÉMAUX
DE LA FAMILLE ROSE

Canards mandarins et fleurs. Bandes de vannerie et bandes damassées avec bordure
rose au revers.

Diam. 21 cent.

FIG. 166. — ASSIETTE DE PORCELAINE COQUILLE D'ŒUF

Décorée en bleu de cobalt sur couverte avec touches de couleur chamois. Un solo de flûte ; bordure de motifs ornementaux interrompus par des panneaux d'orchidées.

Diam. 21 cent. 1/4.

son », *kiu*, « retraite », *tchai*, « pavillon », etc. Ils indiquent généralement la fabrique ; mais quelques-uns mentionnent l'atelier ou « nom de plume » de l'artiste décorateur ; et d'autres, la maison du personnage pour qui la porcelaine fut fabriquée, ou le pavillon impérial auquel elle était destinée.

Nous reproduisons à la page suivante un curieux spécimen de cette dernière catégorie : l'inscription se lit *Ta ya tchai*, « Pavillon de la Grande Culture » ; c'est le nom d'un des palais neufs de la feue impératrice douairière, à Pékin ; cette inscription se trouve placée sous la devise de l'impératrice, *T'ien ti yi kia tch'ouen*, « Printemps dans le ciel et sur la terre — une seule famille », elle-même encadrée de deux dragons qui poursuivent le joyau enflammé de la toute-puissance.

TSIU CHOUEN MEI YU T'ANG TCHE
« Fait au Palais *Tsiu chouen* (Abondante Prospérité) du Jade Superbe. »

TA CHOU T'ANG TCHE
« Fait au Palais du Grand Arbre. »

K'I YU T'ANG TCHE
« Fait au Palais du Jade Rare. »

YI YU T'ANG TCHE
« Fait au Palais du Jade Ductile. »

YI YEOU T'ANG TCHE
« Fait au Palais du Profit et de la Prospérité. »

YANG HO T'ANG TCHE
« Fait au Palais de la Culture de l'Harmonie. »

Ts'ai jouen t'ang tche
« Fait au Palais des Couleurs Éblouissantes. »

Yuan wen wou kouo tche tchai
« Pavillon où je désire apprendre quels sont mes Défauts. »

Lou yi t'ang
« Le Palais des Bambous ondulant sous la Brise. »

Tchou che kiu
« La Retraite du Rocher Rouge. »

Hie tchou tsao
« Fabriqué pour les Bambous Hie. »

Hie tchou tchou jen tsao
« Fabriqué pour le Seigneur des Bambous Hie. »

Wan che hui
« La Retraite des Dix Mille Rochers. »

Tch'ou fou
« Palais Impérial. » Marque de la dynastie des Yuan (1280-1367).

Ta ya tchai
Marque de palais et devise de feue l'impératrice douairière. (Voir ci-dessus.)

Kou yue siuan tche
« Fait à l'Antique Terrasse de la Lune. » (XVII^e siècle, marque sur verre.)

APPENDICE DE LA POTERIE

III. — *Marques de dédicace et de bons vœux.*

Ta ki
« Grande Bonne Chance. »

Wan cheou wou kiang
« Dix Mille Siècles sans Fin. »

Fou lou cheou
« Bonheur, Honneur, Longévité. »

Yong k'ing tch'ang tch'ouen
« Printemps Florissant et Éternel. »

Tch'ang ming fou kouei
« Longue Vie, Richesses et Honneur. »

Fou kouei tch'ang tch'ouen
« Richesse, Honneur et Printemps Eternel ! »

Wen tchang chan teou
« Érudition aussi haute que les Montagnes et que la Grande Ourse ! »

K'ing
« Félicitations. »

Cheou
« Longévité. »
(Forme curieuse connue en Hollande sous le nom de « marque de l'Araignée. »)

Ki siang jou yi
« Heureuse Fortune et Réalisation de tous les Souhaits. »

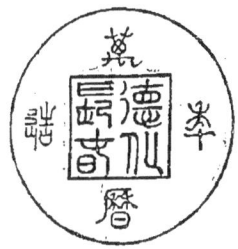

| Tŏ houa tch'ang tch'ouen « Vertu, Culture et Printemps Éternel. » Wan Li nien Tsao « Fait sous le règne de Wan Li. » | Tche « Par Ordre Impérial. » | Chouang hi « Double Joie ou Joie Conjugale. » (Inscrit sur les cadeaux de noces.) | Baragon Tumed « Pour la Princesse de l'Aile occidentale des Bannières Mongoles de Tumed. » |

IV. — *Marques à la louange des pièces qui portent l'inscription.*

玉	古	文	珍
Yu « Jade. »	Kou « Antique. »	Wen « Artistique. »	Tchen « Précieux, un Joyau. »

真玉	奇鼎之玉珍宝		玩玉
Tchen yu « Véritable Jade. »	K'i yu pao ting tche tchen « Joyau parmi les Vases Précieux de Jade Rare. »		Wan yu « Bibelot de Jade. »

雅玩	奇鼎之石寶珍		珍玩
Ya wan « Bibelot Artistique. »	K'i che pao ting tche tchen « Joyau parmi les Vases Précieux de Pierre Rare. »		Tchen wan « Précieux Bibelot. »

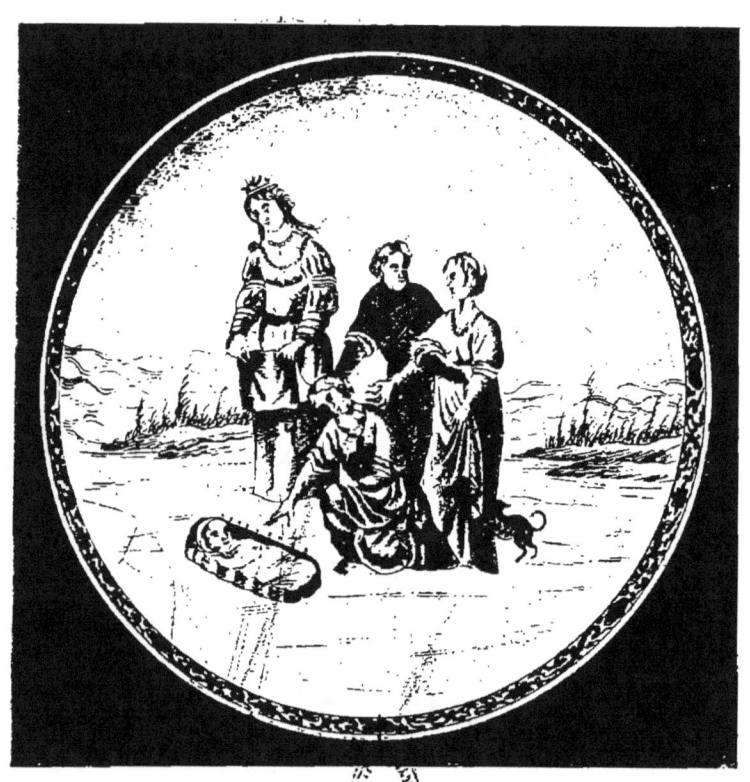

FIG. 167. — SOUCOUPE DE PORCELAINE DÉCORÉE POUR L'EXPORTATION EN EUROPE

Reproduction d'une gravure européenne : découverte de Moïse par la fille du Pharaon.

Diam. 20 cent. 1/3.

FIG. 168. — PORCELAINE DE CHINE ARMORIÉE, BANDES RÉTICULÉES DÉCORÉES EN COULEURS ET DORÉES
Pièces empruntées à un service de table avec les armes et la devise de l'honoroble Compagnie des Indes orientales.

Corbeille, haut. 11 cent. 4/10, long. 26 cent. 1/3.
Plat, long. 30 cent. 4/10, larg. 24 cent. 3/4.

FIG. 169. — SOUCOUPE DE PORCELAINE ET COUPE A VIN EMPRUNTÉES A UN SERVICE DE TABLE FABRIQUÉ POUR UNE PRINCESSE MONGOLE

Décorées en couleurs, avec dorure et emblèmes bouddhistes appropriés.

Plat, diam. 18 cent. 1/10. — Coupe, haut. 3 cent. 1/2, diam. 7 cent.

FIG. 170. — COUPE DE PORCELAINE DES FABRIQUES DE HIEN-FONG.
Les dix-huit Arhats, ou Lohans de la légende bouddhiste.

Haut. 5 cent. 4/10, diam. 17 cent. 1/10.

奇 如
珍 玉

K'I TCHEN JOU YU
« Aussi Rare et aussi Précieux que le Jade. »

在 知
川 樂

TSAI TCH'OUAN TCHE LO
« Je sais qu'ils (les Poissons) se réjouissent dans l'Eau. »

V. — *Symboles et autres dessins*. — Les Chinois ont un goût tout spécial pour les symboles ; ils en composent des groupes de convention pour décorer la porcelaine, ou les emploient comme marques. On peut les répartir en cinq catégories :

a) Symboles des antiques légendes chinoises. — Les huit trigrammes de la divination (*pa koua*) et le symbole dualiste *ying yang* (voir fig. 183). Les huit instruments de musique (*pa yin*). Les douze ornements (*cheeul tchang*) brodés sur les vêtements de sacrifice.

b) Symboles bouddhistes. — Les huit emblèmes d'heureux augure (*pa che siang*). Les sept accessoires (*ts'i pao*) du chakravarti, ou souverain universel (fig. 169).

c) Symboles taoïstes. — Les huit attributs (*pa ngan sien*) des immortels : l'éventail avec lequel Tchong-li T'siuan ranime les âmes des morts ; l'épée du pouvoir surnaturel brandie par Lieou Tong-pin ; la gourde magique du pèlerin de Li T'ie-kouai ; les castagnettes de Ts'ao Kouo-ts'iu ; le panier de fleurs porté par Lan Ts'ai-ho ; le tube de bambou et les verges de Tchang Kouo ; la flûte de Han Siang Tseu ; la fleur de lotus de Ho Hien Kou. Une foule d'emblèmes de longévité, « félicité suprême » des Taoïstes, tels que le cerf, la tortue et la cigogne, le lièvre préparant le breuvage de vie dans la lune, le pin, le bambou et le prunier, la pêche de longévité, le champignon sacré (*polyporus lucidus*), etc.

d) Les cent antiques (*po kou*), comprenant les huit objets

précieux (*pa pao*) et les quatre beaux-arts, musique, échecs, calligraphie, peinture (*kin k'i chou houa*).

e) Emblèmes-rébus (voir ci-dessous).

Voici, dans l'ordre, deux des séries de huit dont nous venons de parler :

1° *Pa pao*. — Les huit objets précieux :

Tchou
« Le Bijou. »

Ts'ien
« La Pièce de Monnaie (Cash). »

Fang Cheng
« Le Losange » (Symbole de la Victoire.)

Chou
« Les Deux Livres. »

Houa
« La Peinture. »

K'ing
« La Pierre Musicale de Jade » en pendantif.

Kiue
« La Paire de Coupes » corne de rhinocéros.

Ngai-ye
« La Feuille de Génépi. »

2° *Pa che-siang.* — Les huit emblèmes bouddhistes d'heureux augure :

Louen	Lo	San
« La Roue enveloppée de Flammes. »	« La Conque. »	« Le Parasol de Cérémonie. »

Kai
« Le Dais. »

Houa
« La Fleur de Lotus. »

P'ing	Yu	T'chang
« Le Vase. »	« Le Couple de Poissons. »	« Entrailles. Un Nœud indébrouillable. »

Le Svastika
(Enfermé dans un losange avec banderolles.)

Ting
(Brûle-parfums à quatre pieds.)

Fou
(L'un des douze ornements antiques sur broderie.)

Lien houa
« La Fleur de Lotus. »

Tsiao Ye
« La Feuille de Palmier » avec banderoles.

Ling-tche
« Le Champignon Sacré. »

Mei houa
« La Branche de Prunier en Fleurs » (dans un double cercle.)

T'ou
« Le Lièvre » de la mythologie.

Fou cheou chouang ts'iuan
« La Chauve-souris et les deux Pêches ». (Rébus qui se lit ainsi : « Bonheur et longévité, complets tous deux! »)

Pi ting jou yi.
« Le Pinceau, la Tablette d'encre et le Sceptre de Jade». (Rébus qui signifie : « Que tout arrive comme vous le désirez! »)[1]

VI. — *Marques de potier*. — Les marques de potier, si fréquentes au Japon, sont relativement rares en Chine. La

[1]. Les auteurs ne s'accordent pas toujours sur la signification de ces divers emblèmes. Par exemple, du Sartel (*loc. cit.*, pp. 82, 107 et 108) voit dans « la Pièce de Monnaie » une simple plaque de jade sonore, et dans « la Paire de Coupes en corne de rhinocéros », deux carquois. Pour lui, « le Bijou » représente une perle tombée des mains de la déesse Ki-tsang-tien-niu et désigne le talent; « les Deux Poissons » symbolisent le bonheur conjugal, et le svastika enfermé dans un losange signifie « les dix mille choses ». — N. d. t.

FIG. 171. — TABATIÈRE DE POR-
CELAINE. DÉCOR A JOUR DE
COULEUR BLEUE

Haut. 7 cent., long. 5 cent. 1.10

FIG. 172. — TABATIÈRE DE POR-
CELAINE BLANCHE. LES DIX-
HUIT LOHANS EN RELIEF

Haut. 6 cent. 1 3, long. 3 cent. 2.10.

FIG. 173. — TABATIÈRE DE POR-
CELAINE (GLAÇURE VERTE)

Haut. 8 cent. 1,4, larg. 4 cent. 4,10.

FIG. 174. — TABATIÈRE DE POR-
CELAINE, DÉCORÉE EN ROUGE
ET BLEU SOUS COUVERTE

Haut. 6 cent., long. 4 cent. 1/10.

FIG. 175. — TABATIÈRE DE POR-
CELAINE DÉCORÉE EN RELIEF
ET EN COULEURS

Haut. 7 cent., larg. 4 cent. 1/10.

FIG. 176. — TABATIÈRE DE POR-
CELAINE DÉCORÉE EN COU-
LEURS

Haut. 6 cent., larg. 3 cent. 8/10.

FIG. 177. — TABATIÈRE DE PORCELAINE AVEC LA MARQUE KOU YUE SIUAN

Haut. 6 cent. 2/3.

première des trois que voici est empruntée à un vase archaïque craquelé, d'un ton grisâtre, décoré de vernis de couleurs de la période Ming. Les deux autres sont des marques imprimées dans la pâte brun sombre de certains vases flambés de Kouang Yao, que leur aspect archaïque fait parfois prendre pour des produits de la dynastie des Song; elles rappellent les noms de deux potiers, des frères probablement, qui vécurent, dit-on, au début du xviii° siècle.

Wou tchen sien yao
« Poterie de Wou tchen hien. »

Ko Ming siang tche
« Fabriqué par Ko Ming-siang. »

Ko Yuan siang tche
« Fabriqué par Ko Yuan-siang. »

« Fabriqué avec révérence par T'ang Ying, de Chen-yang, le plus jeune des deux secrétaires de la Maison impériale et capitaine de la Bannière, promu à cinq grades d'honneur, directeur en chef des Manufactures au palais de Yang Sin Tien, commissaire impérial en charge des trois stations de Douanes de Houai, Sou et Hai, dans la province du Kiang-nan; également directeur de la Manufacture de Porcelaine, et commissaire des Douanes à Kieou-kiang, dans la province de Kiang-si. Et offert par lui au Temple de la Sainte Mère du Dieu du Ciel à Tong pa afin d'y demeurer à travers les siècles éternels pour offrir des sacrifices devant l'autel; en un jour fortuné du printemps de la sixième année de l'empereur K'ien-long. »

Cette dernière inscription, remarquable par sa longueur, est empruntée à une paire de majestueux chandeliers bleus

et blancs de près de 1 mètre de haut ; ces objets sont en ma possession et font partie d'un *wou kong*, ou service d'autel, spécialement fabriqué en 1741 comme *ex-voto* offert à un temple taoïste des environs de Pékin, par T'ang Ying, le fameux directeur de la manufacture impériale de porcelaine de King-tö-tchen.

FIG. 178. — VASE DE VERRE COULEUR SAPHIR
Marque du règne de K'ien-long (1736-95).

Haut. 27 cent. 9/10, diam. 13 cent. 2/3.

Fig. 179. — VASE JAUNE IMPÉRIAL
Exposition de Paris 1867.

Haut. 21 cent. 6/10, diam. 13 cent. 1/3.

IX

LE VERRE

Les Chinois eux-mêmes reconnaissent n'avoir pas inventé le verre ; l'introduction de cette substance dans le Céleste Empire paraît relativement récente.

Il existe en Chine deux mots pour désigner le verre : *p'o-li*, appliqué aux variétés transparentes, totalement ou presque entièrement dépourvues de couleur ; et *lieou-li*, nom qui s'applique aux variétés opaques de toutes nuances ; cette seconde catégorie comprend les vernis de couleur employés dans la fabrication des tuiles et des ornements d'architecture, ainsi que les émaux pour cloisonnés et peintures sur cuivre, et pour la décoration de la porcelaine cuite au feu de moufle.

On peut retrouver l'origine sanscrite de ces deux mots ; ils se rencontrent fréquemment dans les livres bouddhistes primitifs. *P'o-li*, que l'on écrit aussi parfois *p'o-ti*, vient du sanscrit *sphatika*, qui semble avoir eu à l'origine le sens de « cristal de roche »[1]. *Lieou-li* est une contraction de *pi-lieou-li*, ou encore *fei-lieou-li*, transcription de *vaidurya*, nom sanscrit du lapis-lazuli. Ces noms s'appliquent, dans les livres chinois les plus anciens, à l'obsidienne ou verre naturel[2], aux améthystes et autres variétés de cristal de

1. Selon Giles (*Chinese-English Dictionary*, n° 9333), « le terme p'o-li a été identifié avec le turc bilbur, avec polish, et avec belor ou bolor signifiant verre ou cristal en plusieurs langues asiatiques ». — N. d. t.

2. Les obsidiennes sont des roches éruptives, le plus souvent noires ou rouges, et présentant avec le verre de grandes analogies. — N. d. t.

roche, et à diverses pierres semi-précieuses en plus du lapis-lazuli ; mais le sens secondaire de « verre » est universellement admis à l'époque actuelle ; c'est le seul qui nous intéresse ici.

Les annales chinoises de la dynastie des Han (206 av. J.-C. — 220 ap. J.-C.), parlant pour la première fois de l'Empire romain sous le nom de Ta Ts'in par lequel les Chinois le connaissaient alors, signalent l'importation du verre parmi les autres produits qui arrivèrent en Extrême-Orient à cette époque par voie de terre en même temps que par voie de mer. Le verre coloré et diapré et les vases de verre importés en Chine semblent être provenus principalement des fabriques de verre d'Alexandrie qui, nous le savons par Strabon et par Pline, étaient alors le grand centre de cette fabrication[1].

Le *Wei lio*, ouvrage historique chinois basé sur les annales des Trois Royaumes pendant la période 221-264 de notre ère, énumère dix couleurs de verre opaque (*lieou-li*), importées de l'Empire romain à cette époque : le rouge-œillet, le blanc, le noir, le vert, le jaune, le bleu, le cramoisi, l'azur ou gris-bleu, le rouge et le brun-violet. Pour avoir une analyse détaillée des annales chinoises, et pour se rendre un compte exact du commerce à cette époque ainsi que des routes qu'il employait, on devra consulter la mo-

[1]. Les différentes variétés qu'on y obtenait sont décrites dans le manuel du South Kensington sur *le Verre*, par A. NESBITT, F. S. A. Mr. NESBITT conclut, d'après la notice de Pline sur le verre dans son *Histoire naturelle*, qu'on en produisait à son époque plusieurs qualités ; il parle d'un rouge opaque, de verre blanc et de verre imitant le murrhin, la jacinthe, le saphir et toutes les autres couleurs. Pline fait également une mention spéciale du verre noir, semblable à de l'obsidienne, que l'on employait pour les vases destinés à servir des mets. Il est certain que les Romains eurent à leur disposition, parmi les couleurs transparentes, le bleu, le vert, le violet d'améthyste, l'ambre, le brun et le rose ; parmi les couleurs opaques, le blanc, le noir, le rouge, le bleu, le jaune, le vert et l'orange. Le genre de verre que Pline donne comme le plus estimé à son époque est le blanc pur, imitant le cristal. Celui-ci devait être le *p'o-li* typique des Chinois.

nographie du professeur F. Hirth, *China and the Roman Orient*, 1885.

Nous voyons donc que les Chinois apprirent à bien connaître le verre dans les débuts de l'ère chrétienne. Ce ne fut pourtant pas avant le ve siècle qu'ils surent le fabriquer, d'après les témoignages concordants et les dates précises fournis par les historiens des deux royaumes, celui du Nord et celui du Sud, qui se partageaient alors la Chine [1].

D'après l'Histoire des États du Nord (386-581), *Pei che*, ce fut pendant le règne de T'ai Wou (424-454), de la dynastie des Wei du Nord, que des commerçants arrivèrent à la capitale, venant du pays des Ta-yue-ti, royaume Indo-Scythe situé sur les frontières nord-ouest de l'Inde ; ces négociants prétendaient que par la fusion de certains minéraux, ils pouvaient obtenir du *lieou-li* de couleurs variées. Ils trouvèrent les matières nécessaires dans les montagnes, aux environs de la capitale (le Ta-t'ong fou actuel, dans la province du Chan-si) et y fabriquèrent du verre dépassant en couleur et en éclat tout celui qu'ils avaient apporté de l'Occident. L'historien ajoute que, pos-

1. Assurément, les Chinois connaissaient le verre à cette époque, mais le connaissaient-ils « bien » ? Ils l'ont considéré longtemps comme une pierre précieuse. L'opinion primitive était que le verre se produisait par une transformation de l'eau au cours d'une période de mille ans; ce fut un progrès de croire qu'il se formait dans la terre ; on distingua ensuite celui qui était « vrai », et celui qui était « faux » (obtenu par la cuisson : il renfermait, disait-on, des bulles d'air et était plus léger).

Sa rareté, dans les premiers temps, et sa valeur étaient extrêmes. *L'Histoire des quatre fils du prince de Leang* (citée par Pfizmaier, *Beiträge zur Geschiche der Edelsteine und des Goldes*, p. 204) rapporte qu' « *un grand bateau de mer de Fou-nan vint du royaume de Thien tschó occidental et vendit des miroirs de verre bleu d'azur... On en demanda le prix et on le fixa à cent fois dix mille ligatures de pièces de cuivre. L'empereur Wen ordonna aux préposés des charges suprêmes d'en compter le montant. On vida les dépôts et les magasins, et ce qu'on y trouva n'atteignait pas encore la somme fixée.* »

Une inscription relevée par M. Chavannes sur un panneau des sépultures de la famille Wou (*loc. cit.* p. 34), présente le verre comme aussi rare que les chevaux à six pattes et les tigres blancs. — *N. d. t.*

térieurement, le verre devint en Chine beaucoup meilleur marché[1].

Il est curieux de noter l'opinion de Pline d'après laquelle aucun verre ne pourrait être comparé au verre hindou parce qu'il est fait en cristal.

Les histoires des États du Sud (420-588) reconnaissent à Wen ti, de la dynastie des Song (424-454 ap. J.-C.), rival et contemporain du T'ai Wou dont nous venons de parler, l'honneur d'avoir introduit cet art qui serait venu par voie de mer, de l'est de l'Empire romain jusqu'à la capitale des Song, le Nankin moderne. Ils assurent que « *le souverain de Ta Ts'in envoya à l'empereur Wen Ti, des Song, une grande variété de présents en verre de toutes couleurs ; et, quelques années plus tard, il lui adressa un ouvrier verrier qui, par l'action du feu, était capable de changer la pierre en cristal et enseigna son secret à ses élèves, ce qui valut une grande gloire à tous ceux qui venaient de l'Occident.* »

L'industrie du verre, ainsi établie dans deux localités très éloignées l'une de l'autre, s'est poursuivie depuis avec un succès médiocre; on peut consulter de nombreuses notices sur cet art dans les encyclopédies indigènes.

Il est question de miroirs de 50 centimètres de diamètre faits en verre vert (*liu p'o-li*) et de lentilles *lieou-li* pour allumer le « papier de touche » et emprunter au soleil du « feu pur » (ces deux genres d'objets étaient importés d'Indochine), — de larges jattes brunes et globulaires, aussi légères que du duvet, — de lanternes couleur de vin, plus claires que les meilleures lanternes de corne du pays, apportées de Corée; tandis que les Chinois eux-mêmes, nous dit-on, fabriquent des jattes et des coupes à vin en imitation

1. On peut se rendre compte du caractère du verre indo-scythe par quelques spécimens qui se trouvent au British Museum et ont été dernièrement exhumés par le Dr STEIN sur l'emplacement de l'antique cité de Khotan.

de cristal (*kia chouei tsing*) et reproduisent de petits objets d'art de jade, d'agate et d'autres pierres dures, en cette matière nouvelle et moins coûteuse que l'on teinte à son gré.

Les Chinois, pourtant, se sont toujours relativement peu souciés des manufactures de verre, préférant leurs propres produits céramiques ; les Romains, au contraire, se rendaient compte que leur verre était supérieur aux poteries de Samos, les meilleures qu'ils pussent faire.

Quand les Arabes s'établirent dans les villes de la côte, dans la Chine méridionale, aux environs des IXe et Xe siècles, une certaine impulsion fut donnée à l'art du verre, mais très passagère. Il n'en est resté qu'un seul spécimen qui se trouve au Japon, dans le trésor de Nara, l'antique capitale des Mikados, et qui, dit-on, y fut déposé au VIIIe siècle et inscrit dans la liste primitive de l'époque. C'est une aiguière de verre blanc de 30 centimètres de haut environ avec un couvercle de verre coloré ; on prétend qu'elle est, selon toute probabilité, de fabrication chinoise, mais de type persan [1].

La géographie d'El Edrisi, écrite en Sicile en 1154, contient le passage suivant, dans le chapitre concernant la Chine (premier climat, dixième section) : « *Djan-Kou est une cité célèbre…. On y fait du verre chinois.* » Mais on n'a pu encore identifier Djan-Kou de façon satisfaisante avec aucune cité chinoise existante.

Dans les temps modernes, le grand centre de fabrication du verre chinois est Po-chan hien dans la province du Chantong ; le Rév. A. Williamson qui visita ces fabriques en 1869,

1. Une aiguière d'argent, provenant du même vieux temple bouddhiste de Nara, a figuré à l'Exposition de Paris en 1900, ainsi qu'une sorte de bannière représentant quatre cavaliers qui combattent des lions ; ces deux objets s'inspirent évidemment de l'art persan des Sassanides. On trouvera une reproduction de l'aiguière, qui est décorée d'un quadrupède ailé, dans *l'Histoire de l'Art au Japon* (p. 61), publiée par les commissaires japonais à l'Exposition de Paris, 1900.

en donne l'intéressante description suivante dans ses *Journeys in North China* (Vol. I, p. 131) :

« *Il y a longtemps, on découvrit que les roches qui se trouvent dans le voisinage de Po-chan hien, une fois pulvérisées, fondues et mélangés de nitrate de potasse, formaient du verre; et pendant bien des années, les indigènes se sont appliqués à cette fabrication. Je les ai vus faire du verre de vitre excellent, souffler des bouteilles de diverses grandeurs, mouler des coupes de tous genres, et produire des lanternes, des perles et des ornements infiniment variés. Ils en font aussi des baguettes de trente pouces de long environ, qu'ils lient en faisceaux et exportent dans toutes les régions du pays. Les baguettes de verre brut se vendent 100 « cash » par « catty » (c'est-à-dire environ 6 pence par livre) à la manufacture. Le verre est extrêmement pur; ils le colorent admirablement et possèdent une grande dextérité de manipulation; plusieurs articles arrivent à un fini parfait.* »

Po-chan est situé au pied d'une chaîne de montagnes et et les « roches » dont parle le Dr Williamson sont probablement du quartz : d'autres parties de la province et les environs de Yong-tcheng et Tsi-mei fournissent également en abondance du cristal de roche de diverses couleurs.

Une lettre parue dans le *North China Herald* (27 janvier 1903) décrit une émeute qui eut lieu à Po-chan et dont la cause était la tentative qu'on fit de créer une verrerie, monopole du gouvernement. La voici :

« *Po-chan est une ville connue en Chine pour la fabrication et le fini de ses articles de verrerie qui imitent le jade blanc, pour ses tuiles vernies, etc. Ces objets sont achetés surtout par des négociants de Pékin qui les vendent comme King liao ou « verre de Pékin », bien qu'ils aient été fabriqués en réalité à Po-chan dans le Chan-tong. Près des sept dixièmes de la population de Po-chan, hommes, femmes et enfants sont employés à la manufacture. Toute la région qui s'étend hors*

FIG. 180. — TRÉPIED DE VERRE JAUNE SEMI-OPAQUE

Trépied, haut. 9 cent. 1/2, diam. 8 cent. 9/10.
Vase, haut. 11 cent. 4/10, diam. 4 cent. 4/10.

FIG. 181. — TABATIÈRE DE VERRE OPAQUE TRUITÉ FIG. 182. — TABATIÈRE DE VERRE ROUGE ET NOIR
 Taillé comme la calcédoine.

Haut. 7 cent. 3/4, diam. 4 cent. 4/10. Haut. 8 cent. 3/10.

FIG. 183. — TABATIÈRE VERRE BLEU ET BLANC
Taillé en forme de symboles. (Collection Bushell.)

Haut. 6 cent. 1/3.

FIG. 184. — TABATIÈRE. VERRE
BLEU ET BLANC, TAILLÉ

FIG. 185. — TABATIÈRE. AMBRE
ET VERRE TRANSPARENT
Taillé en forme de symboles.

Haut. 6 cent. 1/3.

Haut. 5 cent. 4/10.

FIG. 186. — MÉDAILLON DE VERRE AVEC INSCRIPTION

Diam. 4 cent. 1/10.

FIG. 187. — MÉDAILLON DE VERRE AVEC INSCRIPTION

Diam. 4 cent. 1/10.

FIG. 188. — MÉDAILLON DE VERRE AVEC INSCRIPTION

Diam. 4 cent. 1/10.

des murs de la ville est semée de fours et de fabriques privées, grandes ou petites selon la fortune des propriétaires, dont les plus pauvres vendent leurs productions pièce à pièce aux représentants des négociants de Pékin. »

Les gouverneurs de district avaient défendu à ces représentants de continuer à acheter, sous peine d'amende et de confiscation : de là naquirent les troubles.

Liao est le nom vulgaire du verre et *liao-k'i*, le terme qu'on emploie pour désigner l'article « verrerie » dans le tarif des douanes. Le *King liao* proprement dit est, en réalité, fabriqué dans la capitale même avec des baguettes et des plaques de verre apportées de Po-chan; il est bien supérieur, comme ornementation et comme fini, aux produits des provinces que l'on décore de ce nom.

En 1680, on organisa dans le palais de Pékin une verrerie, qui prit place parmi les « ateliers » fondés par le ministère du Travail sous le patronage de l'empereur K'anghi (voy. page 137). Les lettres des missionnaires catholiques de l'époque mentionnent cette verrerie impériale; les missionnaires semblent même avoir aidé à l'organiser, car bien des motifs reproduits sur les objets de verre trahissent l'influence européenne. Dans les *Mémoires concernant les Chinois* (vol. II, p.p. 462, 477), une lettre écrite en 1770 environ dit que l'on y fabrique un assez grand nombre de vases chaque année; quelques-uns demandent beaucoup de travail parce qu'on ne souffle aucun objet; mais la lettre ajoute que cette manufacture n'est qu'un accessoire de la magnificence impériale, ce qui veut dire, sans doute, que ses produits étaient réservés à l'usage exclusif du palais ou servaient aux cadeaux de l'empereur. Les vases étaient souvent marqués par-dessous d'un sceau gravé; tel, le vase de verre couleur saphir, à la panse arrondie et au long col évasé vers l'orifice, reproduit dans la figure 178; il est marqué au

pied *Ta Ts'ing K'ien-long nien tche*, « Fait sous le règne de K'ien-long (1736-1795) de la grande dynastie Ts'ing. »

Les produits de la manufacture impériale sont généralement connus sous le nom de *kouan liao* ou « verre impérial ». Ils comprennent toutes sortes de variétés : pièces monochromes colorées dans la masse, pièces faites de couches de couleurs diverses superposées et sculptées ensuite, et pièces en verre blanc, soit transparent, soit opaque, décorées d'émaux translucides.

Certain directeur de la manufacture impériale, nommé Hou, s'illustra par la perfection des œuvres qu'il y inspira au début du règne de K'ien-long : quelques-unes de ces pièces furent envoyées à King-tö-tchen pour y être reproduites par T'ang Ying en porcelaine, matière que l'empereur considérait comme plus noble que le verre. Hou adopta le nom d'atelier de *Kou yue hiuan*, « Chambre de l'ancienne Lune ». Il eut en effet l'idée amusante de couper en deux son nom de famille (*kou, yue*) qu'on retrouve souvent inscrit sur ses produits, comme marque de maison (voy. p. 234), peint par-dessous soit en rouge, soit en l'une des autres couleurs émaillées servant à la décoration de la pièce.

Hou fabriqua de préférence deux qualités : un verre transparent de teinte verdâtre, décoré en relief avec un vernis de couleur d'un ton très doux, et un verre blanc opaque, avec motifs gravés à la pointe, ou décoré au pinceau en couleurs. La première qualité est aujourd'hui la plus appréciée des collectionneurs chinois ; c'est la seconde qui fut reproduite en porcelaine.

Les objets étaient d'ordinaire de petites dimensions : vases pour une seule fleur, tabatières, coupes à vin, étuis à pinceaux, pendentifs, etc. Des spécimens en sont exposés à la Smithsonian Institution, à Washington, par M. Hippisley qui, dans son catalogue (*Report of United States National Museum*, 1900, p. 347) fait la remarque suivante :

« *La nature vitreuse de la matière prête aux couleurs un ton et un éclat très admirés ; les plus beaux exemplaires valent l'étude minutieuse qu'on en fait. Le choix du fond est heureux, le mariage des couleurs, doux et harmonieux ; l'introduction de figures européennes ajoute parfois à l'intérêt ; l'arrangement des fleurs témoigne d'une recherche d'art très élevée et très habile.* »

La cuisson qui a fixé l'émail craquelle parfois légèrement le verre. La tabatière de la figure 177, en porcelaine à décor de crabes, est revêtue d'un épais vernis jaune tacheté et craquelé, imitant le verre ; elle porte par dessous la mention : *Kou yue hiuan*, « Peint sous couverte. »

L'alcali, élément essentiel du verre, est généralement fourni par la nitre, qui forme comme une efflorescence sur le sol des plaines de la Chine septentrionale. On brûle également des fougères dans le même but, et on obtient de la potasse en lessivant les cendres ; de là, le nom commun de *lieou li ts'ao*, « plantes à verre ». Au bord de la mer, au lieu de potasse, on se sert de soude qu'on extrait des cendres d'algues marines.

Quant à la silice, elle est tirée du sable, ou, s'il la faut plus pure, de roches de quartz réduites en poudre. On colore la matière en ajoutant à la masse une légère proportion d'oxydes minéraux. Les trois couleurs les plus communes sont celles dont nous avons parlé dans le chapitre sur l'Architecture (p. 68) : le bleu-violet sombre, obtenu par une combinaison de silicates de cobalt et de manganèse, le vert brillant produit par le silicate de cuivre, et le jaune impérial, se rapprochant de la teinte profonde du jaune d'œuf, dérivé de l'antimoine. La figure 179 reproduit un bel exemplaire de cette dernière couleur ; c'est un vase qui figura à l'exposition de Paris en 1867, avec la mention : « Émail pur de porcelaine, tel qu'on l'emploie

à la Manufacture impériale » ; le British Museum le paya 1 200 francs.

On obtient un rouge sang de bœuf éclatant en mêlant du cuivre à une coulée désoxydante, et un bleu turquoise charmant, du ton le plus tendre, en mettant le même élément en présence d'un excès de nitre. Le blanc opaque doit sa teinte à l'arsenic ; le fer donne un gris-vert céladon, ainsi que des rouges-brun foncés, tandis que l'or produit des roses dont la gamme sombre va jusqu'au cramoisi. Selon M. Paléologue, l'intensité et la pureté des tons prêtent parfois à la matière l'apparence d'une pierre dure, d'une agate orientale sans défaut. « *Les Chinois ont excellé également*, dit encore M. Paléologue, *à fondre ensemble des verres de couleurs différentes, soit sans les mêler, soit en introduisant dans la pâte même l'une des matières composantes, sous la forme de macules, de veines ou de rubans.* »

En somme, tous les procédés techniques usités en Occident pour le travail du verre — soufflage, coulage, moulage — ont été, à leur tour, employés dans l'Empire du Milieu. Mais c'est par la taille et surtout par la ciselure profonde et le travail à jour des verres à plusieurs couches de couleurs que les Chinois ont créé leurs œuvres les plus originales. Dans ce genre spécial, ils ont atteint à une sûreté de touche, à un raffinement de goût, et à une perfection de travail que n'a pas surpassés la maîtrise des artisans de Bohême au XVIe siècle.

Les sculpteurs sur verre, en Chine, se sont toujours inspirés de la glyptique sur jade et autres pierres dures ; ils se servent de la roue à pédales et de tous les autres outils de lapidaire que nous avons décrits dans le chapitre sur le jade. Mais leur travail est comparativement aisé, car le verre n'offre jamais la résistance de la néphrite, de la jadéite ou du cristal de roche, sans parler des pierres précieuses telles

que le rubis et l'émeraude, que sculptent aussi les lapidaires chinois avec les mêmes outils, pour en faire de minuscules images du Bouddha ou d'autres objets de ce genre.

Les verres chinois sont en général de petites dimensions : guère plus grands que les objets sculptés en jadéite ou en agate qui servent de modèle. Le fond, transparent ou opalin, est teinté de façon à donner à l'objet sa ressemblance avec le modèle. On ne s'aperçoit de sa nature véritable que par un examen minutieux, ou bien en le heurtant, à la façon chinoise, avec l'ongle ; le son trahit alors son origine.

Les petits vases, les coupes et les soucoupes de verre sont destinés à reposer près de la palette à encre de l'écrivain et du savant, de manière à charmer leur fantaisie. Ils sont formulés en ove, en calice de magnolia ou en feuille de lotus enroulée ; un dragon archaïque, un phénix, une branche de prunier, telle autre fleur emblématique ou quelque figure spéciale, symbole sacré du Bouddhisme ou du Taoïsme, les décorent en relief. Les tabatières présentent des motifs plus variés : au gré de l'artiste on y voit des fleurs, des animaux, des scènes familières ou des paysages, légèrement tracés sur un fond plus sombre pour former contraste. Il arrive qu'une tabatière de verre uni soit décorée à la main, à la sépia ou en couleurs. Dans ce cas, les couleurs sont appliquées à l'intérieur, afin de les préserver du frottement ; manier le pinceau à travers l'étroit goulot et tracer le motif sur la paroi intérieure du verre exige des prodiges de patience et d'habileté dont est seul capable l'artiste chinois, tout en trouvant plaisir à les accomplir.

Parmi les couleurs simples, le jaune semble en faveur, surtout à la Manufacture impériale. La figure 180 reproduit deux formes courantes, en verre jaune semi-opaque : à gauche, un brûle-parfum (*ting*) à trois pieds, panse ronde, anses en forme de masque ; à droite, un petit vase à fleurs

(*houa-p'ing*) gracieusement arrondi, ovoïde, anses à tête de monstre. La tabatière à l'ovale aplati de la figure 182 imite l'écaille ; elle est en verre opaque tacheté rouge et jaune et montée avec couvercle d'argent.

Les quatre dernières tabatières que l'on peut voir ici sont faites de deux couches de couleurs différentes ; le motif sculpté dans la couche externe se détache ainsi avec plus de relief.

Celle de la figure 181, en verre rouge et blanc, imitation de calcédoine, avec un cyprin sculpté dans le verre rouge, date de la période de K'ien-long (1736-1795). Celle de la figure 184 est en verre bleu et blanc, avec motif de lis taillé dans le bleu. La figure 185 offre une combinaison d'ambre et de verre transparent, avec le double monogramme *hi*, emblème du bonheur conjugal, gravé dans la couche d'ambre. On donne les deux autres tabatières comme des exemplaires du xixe siècle « fabriquées à Pékin avec des matières préparées dans le Chan-tong ». La figure 183 porte une couche de bleu de cobalt sur son corps blanc semi-opaque ; on y reconnaît les *pa-koua* — les huit trigrammes de l'ancienne philosophie chinoise — disposés en cercle, avec, au centre, le symbole *yin yang* — monade créatrice se divisant en éléments mâle et femelle.

La technique de ces petits flacons est la même que celle du célèbre vase de Portland (British Museum), qui date des temps classiques. On peut voir en ce vase un échantillon de l'école qui, soit directement, soit indirectement, donna aux Chinois leurs premières leçons. Mais les objets de verre sculpté de dimensions aussi importantes sont extrêmement rares en Chine.

Les pièces les plus minimes, quand elles sont d'un travail ancien et délicat, coûtent réellement fort cher ; un élégant, en Mandchourie, est prêt à donner de grosses sommes pour une

tabatière, une breloque à ceinture, ou une bague d'archer à passer à son pouce. Les plus appréciés de ces objets sont sculptés, à la façon des camées, en imitations de pierres précieuses; on sème sur la surface des gouttes de verre coloré en fusion, que l'on travaille ensuite à la roue de lapidaire.

Les porte-bonheurs avec inscriptions de bon augure que les Chinois portent suspendus à leur ceinture, sont souvent en verre coloré.

Sur les trois médaillons des figures 186, 187, 188, qui ont la forme de la monnaie courante en Chine, on lit en relief les inscriptions suivantes: *Lien tchong san yuan* (« Puissiez-vous avoir successivement la première place à vos trois examens!»), vœu qui fait allusion aux deux derniers examens pour les diplômes officiels, et au concours qui vient ensuite ; *T'ien siang ki jen* (« Que les ministres célestes soient propices à l'homme! »); *T'ien sien song tseu* (« Que les divinités célestes vous envoient des fils ! »)

C'est aux Arabes, sans doute, que les Chinois doivent la technique du verre émaillé. L'introduction de cet art date probablement de la dynastie mongole (1280-1367). C'est en effet le moment où les verriers arabes produisirent leurs œuvres les plus accomplies, le moment aussi, comme nous l'avons vu, où les rapports entre la Chine et l'Islam, par voie de terre ou de mer, furent le plus fréquents. Nous trouvons une confirmation de cette théorie dans la découverte, faite récemment à l'intérieur des mosquées des provinces occidentales de la Chine, d'un certain nombre de lampes et de flacons évasés de formes caractéristiques, émaillés en couleurs et décorés de motifs et de caractères arabes ; quelques-uns de ces objets figurent maintenant dans les collections américaines.

Il n'est pas rare de trouver des caractères arabes analogues

sur des verres chinois de notre époque, tels les deux objets des figures 189 et 190, dont les étiquettes sont ainsi conçues :

« *Vase* (le pendant existe). Verre bleu sombre, corps sphérique, aplati, portant gravées en relief des inscriptions arabes dans des compartiments lobés. Au-dessous, en relief, le cachet de Yong-tcheng (1723-1735). Support de bois, recouvert de brocart de Chine. »

« *Flacon* (le pendant existe). Verre violet, corps bulbeux, col évasé, décoré de lettres arabes en médaillons ovales, en forme de feuilles. »

Les inscriptions musulmanes, pareilles à celles que porte le brûle-parfums de bronze de la figure 44, répètent des formules religieuses gravées en ces caractères bâtards propres aux mahométans chinois. Ces grands flacons semblent tout à fait modernes ; peut-être, après tout, ont-ils été gravés par un marchand de curiosités chinois désireux de leur donner une valeur fictive. Ce qui le ferait croire, c'est que la cloison du vase étant évidemment trop mince pour supporter ce travail, le graveur n'a pu faire autrement que de la percer en un point.

On pouvait voir, il y a quelques années, à la vitrine d'un marchand de Pékin, une rangée de vases de porcelaine monochrome, d'un bleu de cobalt mat et sombre, alternant avec des vases couleur turquoise, d'une nuance de qualité inférieure. Ce marchand avoua qu'il venait d'y faire graver des caractères de ce genre par des sculpteurs sur jade.

Il convient de se méfier toujours, même lorsque le scepticisme semble inutile. Le négociant chinois ne le cède à aucun autre pour vous donner des assurances ingénues alors qu'il ne songe qu'à vous duper.

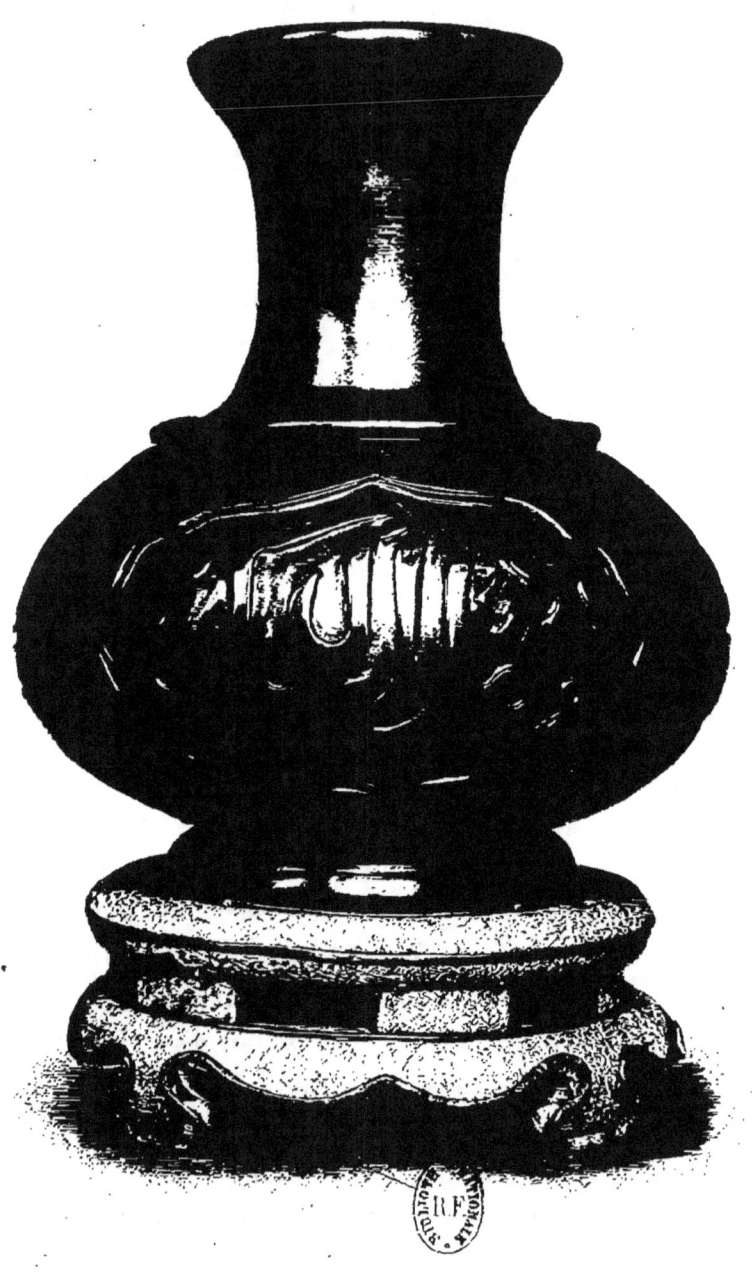

FIG. 189. — VASE DE VERRE BLEU SOMBRE, INSCRIPTIONS ARABES
Marque du règne de Yong-tcheng (1723-35).

Haut. 14 cent. 1/4, diam. 25 cent. 1/10.

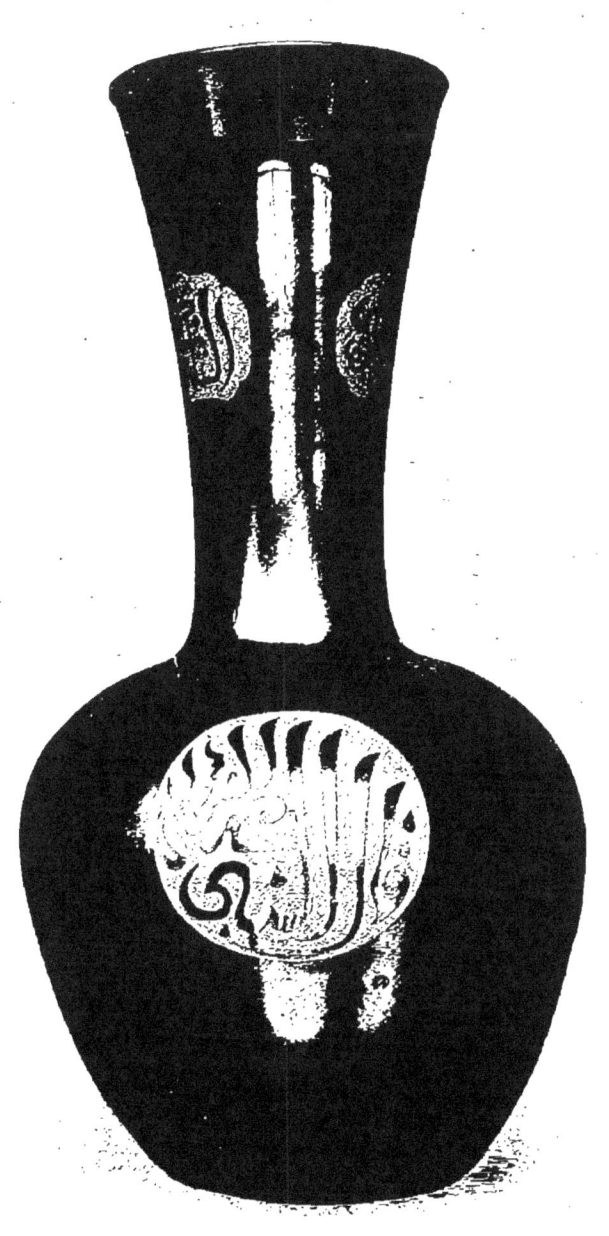

Fig. 190. — VASE DE VERRE ROUGE SOMBRE, INSCRIPTIONS ARABES

Haut. 47 cent. 3/10, diam. 25 cent. 1/10.

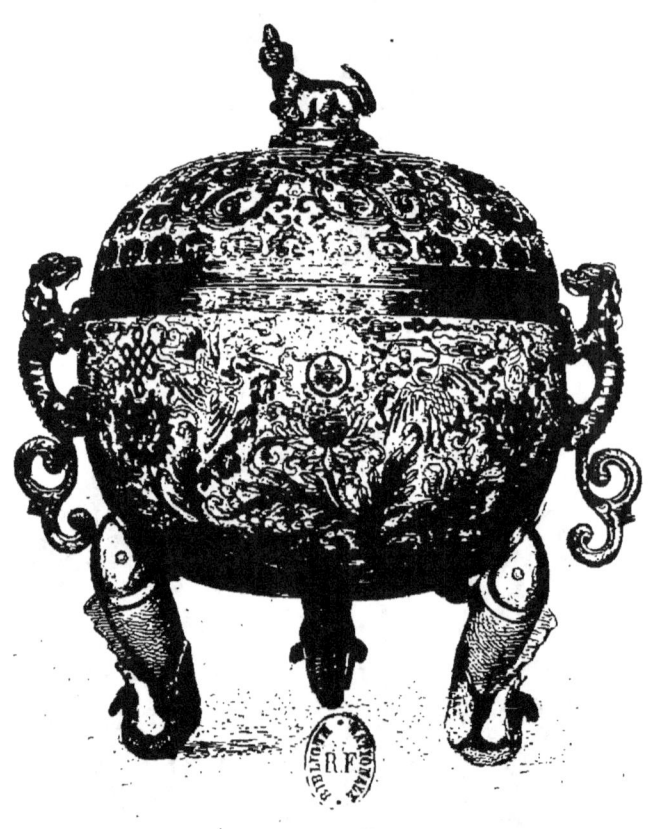

FIG. 191. — BRULE-PARFUMS, ÉMAIL CLOISONNÉ, MING
Marque du règne de King-t'ai (1450-56).

Haut. 39 cent. 1,3, larg. 33 cent.

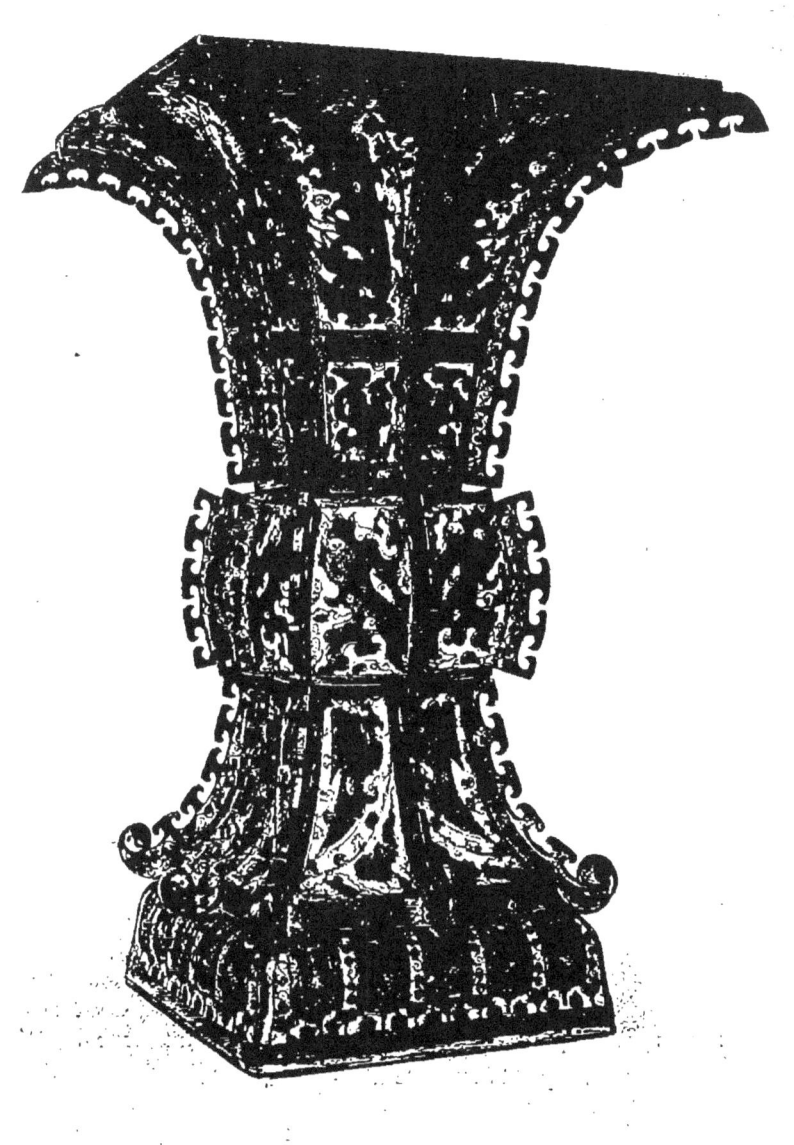

FIG. 192. — VASE, ÉMAIL CLOISONNÉ. MING
D'après un bronze ancien.

Haut. 53 cent. 1/3, orifice carré 36 cent. 8/10.

X

LES ÉMAUX : CLOISONNÉS, CHAMPLEVÉS ET PEINTS

Certains admirateurs enthousiastes, Sir George Birdwood, par exemple, dans son excellent manuel *Industrials Arts of India*, ont proclamé l'émaillerie « le premier art décoratif du monde ».

Nous préférerons donner de l'émail la définition suivante : un vernis vitreux, ou une combinaison de vernis vitreux, fondus sur une surface métallique.

Quand on emploie l'émaillerie à des fins artistiques, l'usage est de désigner les œuvres terminées sous le nom d'« émaux »; nous nous conformerons ici à cette habitude.

L'art des émaux semble avoir été inventé dans l'Asie occidentale à une date très reculée, et avoir pénétré en Europe[1] aux premiers siècles de l'ère chrétienne ; mais on ne trouve de trace de son émigration vers l'Extrême-Orient et vers la Chine qu'à une date très postérieure. Les Chinois eux-mêmes avouent qu'il est originaire de Constantinople ; des artisans arabes le leur auraient fait connaître. Le *Ko kou yao louen*, livre bien connu sur l'antiquité (1387), dit dans sa seconde édition publiée en 1459 sous le titre de *Ta che yao*, « Produits arabes » :

« *Le lieu où se produisent actuellement les objets dits de*

[1]. Il atteignit jusque l'Irlande.

cuisson arabe, nous est inconnu. Le corps de ces objets est en cuivre, décoré de motifs en couleur faits de matières variées fondues ensemble. Ils ressemblent aux émaux cloisonnés de Fo-lang. Nous avons vu des urnes à brûler l'encens, des vases à fleurs, des boîtes rondes à couvercle, des coupes à vin et autres objets semblables ; mais ils ne conviennent qu'aux appartements de dames, car leur éclat est trop voyant pour la bibliothèque du savant aux goûts simples. On les appelle aussi « produits du pays des diables » (kouei kouo yao). A l'époque actuelle, un certain nombre d'indigènes de la province du Yun-nan ont organisé dans la capitale (Pékin) des manufactures où se fabriquent les coupes à vin généralement connues sous le nom de « travaux d'incrustation du pays des diables ». Les émaux analogues fabriqués maintenant à Yun-nan fo, capitale de la province, sont de belle qualité, éclatants, et d'un fini admirable. »

Le savant auteur de l'ouvrage sur la céramique *T'ao chouo*, publié en 1774, dit (liv. I, fol. 16) :

« Les produits arabes (ta che yao) ressemblent aux émaux de Fo-lang. Selon le T'ong ya, on en fait de très réussis à Fo-lin. Or, dans le dialecte de Canton, le caractère lin devient lang ; d'où le nom de Fo-lang, écrit d'autre façon Fou-lang, et qui est le Fa-lan moderne. »

Ce dernier mot, *fa-lan*, est le terme chinois qui désigne couramment les émaux ; on pourrait dès lors faire remonter son origine à Fo-lin, ancien nom de l'Empire romain d'Orient. Le nom de Fo-lin (Fou-lin) apparaît tout d'abord dans l'histoire de Chine, pendant la première décade du VIIe siècle, pour désigner le royaume gouverné par les Empereurs de Byzance, remplaçant Ta Ts'in qui, nous le savons déjà, servit en premier lieu aux Chinois pour indiquer l'Empire romain. On présume que Fo-lin est une transcription du grec πόλιν, contraction d'εἰς τήν πολίν, nom donné au moyen âge à Cons-

tantinople et qui a survécu dans le turc moderne, Istamboul ou Stamboul. M. Chavannes confirme cette hypothèse dans le *T'oung pao* de mars 1904; il s'appuie sur le témoignage de Maçoudi, lequel parle de Constantinople, dans les termes suivants :

« *Les Grecs la nomment au temps où nous écrivons cette histoire* (*vers 344 de l'hégire*), Polin, *ou s'ils veulent exprimer qu'elle est la capitale de l'Empire, à cause de sa grandeur, ils disent :* Istan-polin ; *mais ils ne l'appellent pas* Constantinïeh ; *les Arabes seuls la désignent par ce nom*[1]. »

Mais nous foulons ici un terrain de controverse ; *fa-lan*, en effet, d'après certaines autorités, dériverait de « Frank », terme sous lequel on englobait en Chine toute la chrétienté, et selon d'autres, du mot « France », spécialement appliqué à cette nation ; Fou-lin, au contraire, s'identifierait avec « Bethlehem », d'après le professeur Hirth, dans son étude sur l'Orient romain. Quelle que soit d'ailleurs la véritable dérivation du terme, le point important c'est que tout le monde tombe d'accord pour attribuer à l'Occident l'origine des émaux chinois (*fa-lan*).

Nous diviserons les émaux chinois en trois classes : émaux cloisonnés, champlevés et peints.

Les émaux cloisonnés ou émaux à cellules, s'obtiennent en appliquant de champ sur le métal qui sert de fond, un mince ruban de cuivre, d'argent ou d'or, qui suit tous les méandres de la décoration et divise la surface en autant de compartiments ou « cloisons » qu'il y a de parties à colorer. Ces cloisons forment sur la surface un réseau de métal dont l'artisan remplit les cellules avec des couleurs émaillées, d'abord réduites en poudre fine. On cuit ensuite

1. Maçoudi, le *Livre de l'avertissement et de la revision* (trad. Carra de Vaux, p. 192).
On trouvera la savante discussion de M. Chavannes dans le *T'oung pao*, série II, vol. v, p. 37, en note.

la pièce dans une cour ouverte, uniquement protégée par un abri primitif en fil de fer, tandis que quelques hommes entourent le feu de charbon de bois et le règlent en agitant de grands éventails. Plusieurs cuissons sont nécessaires pour remplir entièrement les cellules et éviter les trous et les inégalités. Puis on polit la surface à la pierre ponce avant d'achever de la nettoyer au charbon de bois. Enfin, on dore le cuivre qui orne le pied et le col du vase, ainsi que le bord libre des rubans de métal qui viennent affleurer à la surface.

Les émaux champlevés, ou émaux à trous, sont également connus sous le nom « d'émaux enfouis » (imbedded) par opposition avec les émaux cloisonnés que l'on nomme aussi « émaux incrustés » (incrusted).

Dans les émaux champlevés, les concavités qui doivent enfermer les émaux se trouvent dans le bronze même, soit qu'on les y ait ménagées au moment du moulage, soit qu'elles y aient été creusées après coup au moyen d'outils à graver. L'art du champlevé a généralement précédé celui du cloisonné; quelques-unes des pièces les plus anciennes qu'on ait en Chine, appartiennent à cette première catégorie; cependant nous ne possédons point la date exacte de l'introduction de ce procédé[1].

Nous savons déjà qu'au XIIIe siècle la conquête de l'Asie presque entière et d'une partie de l'Europe orientale par les

1. Aujourd'hui on ne fait plus de champlevés qu'à titre de souvenirs historiques; on préfère un procédé plus moderne qui consiste à marteler le bronze pour obtenir des motifs repoussés dont les émaux viennent remplir les creux.

Byzance, on le sait, était au moyen âge le grand centre de l'industrie des émaux; il reste des spécimens importants des œuvres qui y furent produites tant en émaux champlevés qu'en cloisonnés.

On prétend que cet art remonte dans cette ville, au moins jusqu'à Justinien. On trouve pour la première fois le nom de *smaltum* dans une vie de Léon IV, écrite au IXe siècle. Le moine artiste, THÉOPHILE, dans son ouvrage *Diversarum Artium Schedula*, encyclopédie des arts industriels de son époque, donne une description détaillée des procédés qu'employaient les émailleurs byzantins du Xe siècle. Leur méthode pour obtenir des cloisonnés,

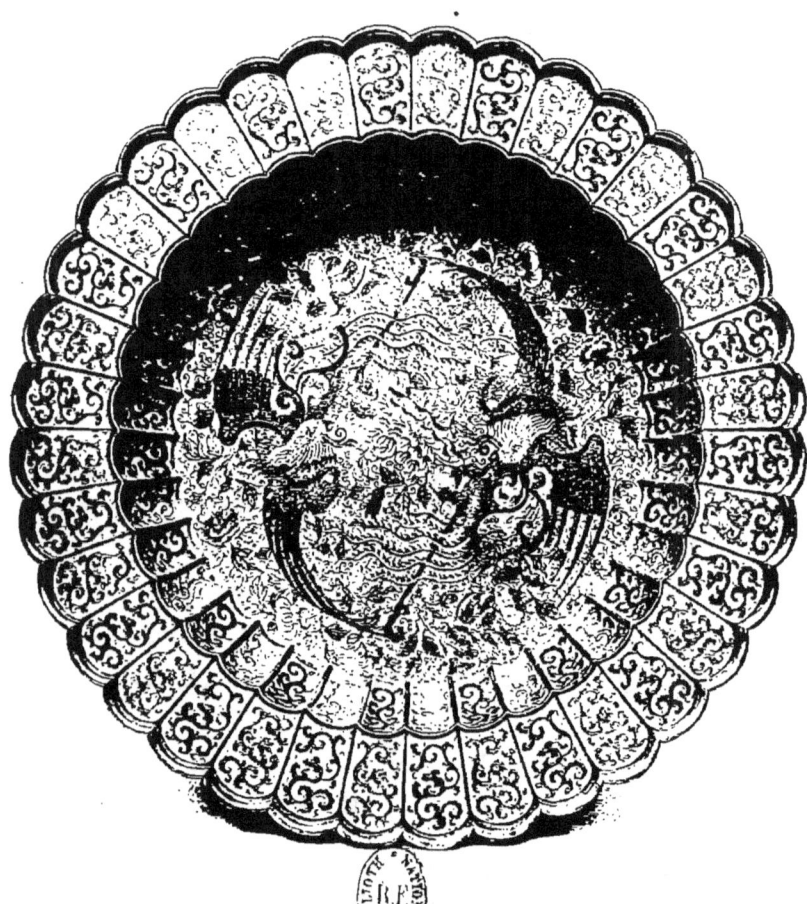

FIG. 193. — PLATEAU EMPRUNTÉ AU SERVICE DU PALAIS, ÉMAIL CLOISONNÉ. MING

Phénix impériaux avec branches de pivoines et ornements genre dragon.

Haut. 14 cent., diam. 77 cent. 1 10.

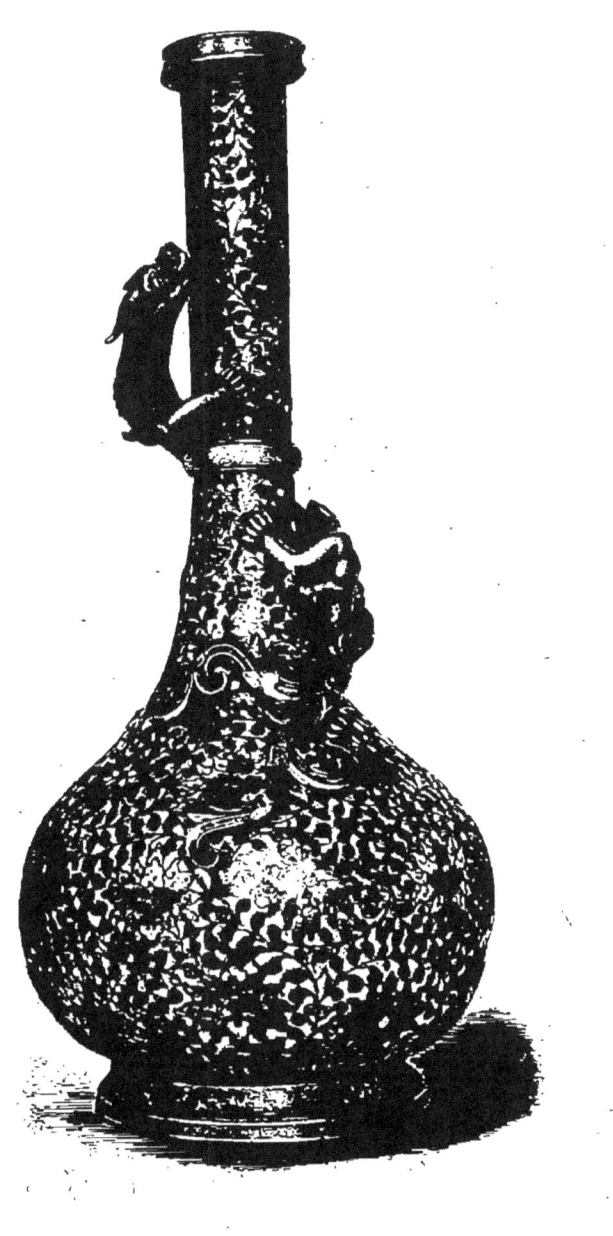

FIG. 194. — VASE ÉMAIL CLOISONNÉ ANCIEN. DRAGON DORÉ ENROULÉ AUTOUR DU COL

Portant gravés au-dessous les symboles du bouddhisme lamaïque.

Haut. 41 cent. 1/4, diam. 19 cent.

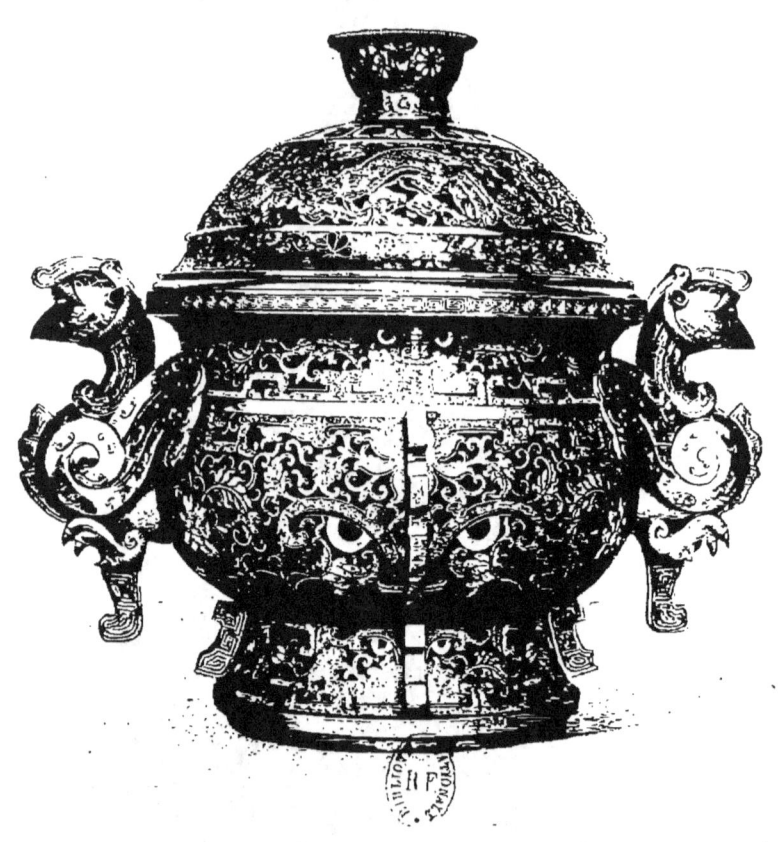

FIG. 195. — BRULE-PARFUMS AVEC COUVERCLE. ÉMAIL CLOISONNÉ.
MOTIFS RITUELS
Provient du Palais d'Été, près de Pékin.

Haut. 27 9/10, diam. 33 cent.

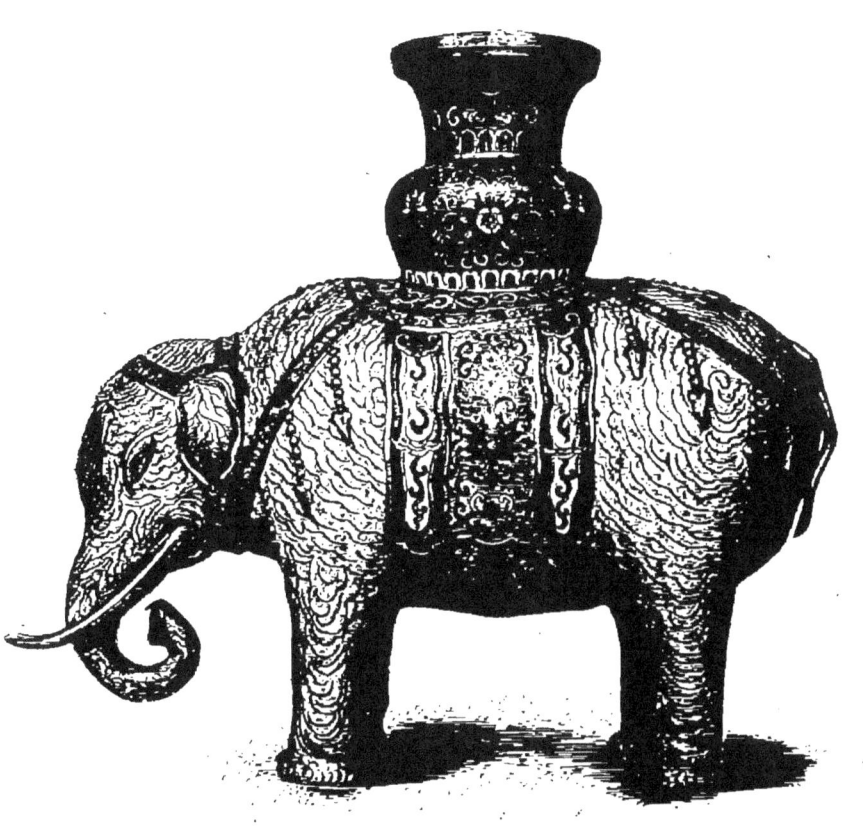

FIG. 196. — ÉLÉPHANT PORTANT UN VASE. ÉMAIL CLOISONNÉ
Provient du Palais d'Été près de Pékin.

Haut. 35 cent. 1/2, long. 41 cent. 9/10

Mongols ouvrit la route de la Chine aux arts industriels qui y étaient inconnus ; on a toute raison de croire que c'est vers cette époque que l'art des émaux fut pour la première fois pratiqué dans ce pays.

La cour que les grands Khans tenaient à Karakorum, en Mongolie, devint le lieu de rendez-vous d'une foule d'envoyés politiques, de missionnaires catholiques et nestoriens, de marchands et d'aventuriers venus de tous les points de l'Occident. Il y avait à Karakorum un quartier mahométan ; un certain nombre d'émigrés venant de Syrie et de Moscovie s'y assemblèrent après que les Mongols eurent envahi leurs pays. Quand le moine Guillaume de Rubruquis arriva à Karakorum en 1231, les premières personnes qu'il rencontra, nous dit-il, furent « maître Guillaume Boucher, orfèvre parisien, qui avait demeuré sur le Grand-Pont à Paris », et « une femme de Metz, en Lorraine, nommée Paquette, qui avait été faite prisonnière en Hongrie ». Ce Guillaume était l'orfèvre du grand Khan qui devait bientôt devenir empereur de Chine.

Comme nous l'avons vu, l'art de l'émaillerie pénétra dans le sud de la Chine par les Arabes, un siècle environ plus tard ; c'est l'époque où, pour la première fois, on entend parler des *Ta che yao*, « produits émaillés de l'Arabie », qui ressemblent, nous dit-on, aux *Fo-lang k'ien* « travaux incrustés de Byzance ». Ceci nous prouve que les

telle qu'il la décrit, est si remarquablement pareille à celle des artisans chinois de nos jours qu'elle confirme la théorie de filiation que nous avons exposée plus haut. La plupart des émaux byzantins étaient exécutés sur plaques d'or : et Théophile donne des détails complets sur la façon de couper les bandes d'or, de les appliquer à la surface du champ d'or, de pulvériser les verres colorés, de les placer dans les cellules que forme le filigrane et de polir la surface. Cet art fut pratiqué à Constantinople jusqu'au xive siècle, mais dans l'intervalle se produisirent des événements qui amenèrent la dispersion des ouvriers émailleurs dans toutes les parties du monde, en Orient comme en Occident. C'est à cette époque, sans doute, qu'il atteignit les frontières septentrionales de la Chine, probablement en traversant l'Arménie et la Perse.

émaux cloisonnés de Constantinople étaient déjà connus des Chinois au xive siècle, et qu'il leur était possible de les comparer aux émaux apportés en Chine à cette époque par des vaisseaux arabes. M. Paléologue a sans doute raison dans ses conclusions (*loc. cit.*, p. 231), quand il assure que les Chinois apprirent le cloisonné par des artisans, voyageant à travers toute l'Asie et créant des ateliers dans les grandes villes qu'ils traversaient, comme firent, à peu près dans les mêmes conditions, ces petites colonies d'ouvriers Syriens qui parcouraient la France à l'époque mérovingienne et y apportaient également les divers procédés byzantins.

Il ajoute que l'étude attentive des plus anciens cloisonnés chinois fournit des preuves de leur origine occidentale : « *Ces œuvres présentent parfois, en effet, de singulières ressemblances avec certains émaux de l'école byzantine : mélange d'émaux différents entre les parois d'une même cloison, emploi d'incrustation d'or pour traiter les figures et les mains, etc.* »

Cette théorie, d'après laquelle les émaux chinois seraient apparus pour la première fois sous la dynastie Yuan ou Mongole, est confirmée par les « marques » que l'on trouve sous les pièces. Parmi les marques les plus anciennes connues figure celle du dernier empereur de la dynastie : *Tche tcheng nien tche* « fait dans la période *Tche tcheng* » (1341-1367 de notre ère). Le pied d'un vase brisé marqué *Tche yuan nien tche* fut présenté à une des séances de la Société orientale de Pékin comme ayant appartenu au fondateur de la dynastie des Yuan, le fameux Koubilaï Khan qui régna sous ce nom de 1264 à 1294 ; mais on décida par la suite qu'il datait plutôt de la seconde époque *Tche yuan* (1335-1340) qui précéda immédiatement la période Tche tcheng.

La marque Tche tcheng apparaît parfois flanquée d'un couple de dragons sur fond d'ornements, le tout cloisonné

en émaux de couleurs ; une décoration analogue et tout aussi soignée se retrouve dans quelques exemplaires de la dynastie des Ming, qui succéda à la dynastie des Yuan en 1368.

La marque la plus fréquente des cloisonnés Ming est celle de la période *King t'ai* (1450-1456 de notre ère) ; elle se compose tantôt de quatre caractères (voir le brûle-parfums de la fig. 191), tantôt des six caractères *Ta Ming King t'ai nien tche*, « Fait dans la période *king-t'ai* de la grande dynastie des Ming ». Il doit y avoir eu sous ce règne une importante renaissance de l'émaillerie ; à l'heure actuelle même, on se sert communément du terme *king t'ai lan* comme synonyme d'émaux cloisonnés[1].

Les émaux de la dynastie des Ming se distinguent par la hardiesse de leur dessin et par une largeur d'exécution qui n'ont jamais été surpassées, unies à une profondeur et à une pureté de coloris étonnantes. Ils possèdent surtout deux teintes de bleu contrastant entre elles, un bleu sombre d'un ton de lapis-lazuli, qui n'a pas l'aspect terne et morne du bleu des blanchisseuses, et un bleu ciel pâle avec un soupçon de vert. Le rouge est d'un corail sombre plutôt que couleur brique, le jaune est d'un ton franc et pur. On ne se sert qu'avec modération des verts dérivés du cuivre ; quant aux rouges d'or, ils sont entièrement absents. Le blanc et le noir donnent des résultats moins satisfaisants, l'un manque de profondeur et d'éclat, l'autre est d'ordinaire trouble et boueux. L'effet général est merveilleux ; cependant, un examen plus attentif révèle des tares légères dues à l'imperfection des procédés : un certain manque de poli dans la surface, et dans l'émail une ten-

1. Le règne de King-t'ai est contemporain du dernier siège de Constantinople par les Turcs Osmanlis qui plantèrent le Croissant sur ses remparts en l'an 1453 ; si cet événement ne détermina pas l'arrivée d'un nouveau contingent d'artisans étrangers cherchant un refuge en Extrême-Orient, il y a tout au moins dans ce fait une coïncidence curieuse.

dance à se piquer d'une infinité de petits trous. On remédia à ce défaut, si fréquent dans les émaux du début, par des cuissons successives, au risque de nuire à l'éclat premier du coloris.

Sous la dynastie actuelle des Ts'ing, les règnes de K'ang-hi, Yong-tcheng et K'ien-long se distinguent par l'excellence de leurs émaux. Les œuvres produites sous le règne de K'ang-hi (1662-1722), tout en procédant d'une technique perfectionnée, gardent quelque chose du dessin hardi et du coloris robuste de la dynastie des Ming. Le style est simple et large, la couleur pure et riche, l'exécution vigoureuse. On peut voir de beaux spécimens de cette époque dans les temples bouddhiques des environs de Pékin, qui furent fondés sous le patronage de Kien-long, au cours de son long règne ; c'était en effet l'habitude de ce souverain de faire exécuter en émaux cloisonnés les vases à encens destinés aux sanctuaires ; on les fabriquait à ces manufactures du palais dont nous avons parlé, et on les consacrait au temple au moment de son inauguration [1].

Les émaux de Yong-tcheng (1723-1735) ne diffèrent pas comme procédés de ceux de son prédécesseur. Quand l'héritier désigné monta sur le trône en 1722, sa première résidence à Pékin, située près du mur septentrional de la cité tartare, se transforma en temple selon l'usage, et devint le grand monastère lamaïque Yong-ho-kong. La lamasserie reçut en partage un certain nombre de services de vases rituels et autres accessoires d'autel, tous décorés selon le meilleur style de l'époque. On admirait un magnifique assortiment de cinq pièces : urne à encens, chandeliers armés de pointe, paire de vases à fleurs de près de deux mètres de haut, qui reposaient sur des piédestaux de marbre

1. Rappelons que ces ateliers furent organisés en 1680 et rattachés au ministère du Travail ; la sixième section était consacrée aux manufactures d'émaux.

FIG. 197. — COFFRE A GLACE EN ÉMAIL CLOISONNÉ AVEC COUVERCLE A JOUR SURMONTÉ D'UN LION FANTASTIQUE ET PORTÉ PAR DES PERSONNAGES AUX GENOUX FLÉCHIS
Époque de K'ien-long. Provient du Palais d'Été, près de Pékin.

Haut. 72 cent. 4/10, long. 100 cent. 8/10.

FIG. 198 [1]. — PLAQUE D'ÉMAIL CLOISONNÉ MONTÉE EN ÉCRAN
Pour l'inscription qui est au dos voir fig. 198 [2].

Haut. 57 cent. 3/4, long. 59 cent.

FIG. 198². — ODE DE L'EMPEREUR K'IEN-LONG :
Se rapportant au sujet représenté sur l'écran (fig. 198⁴).

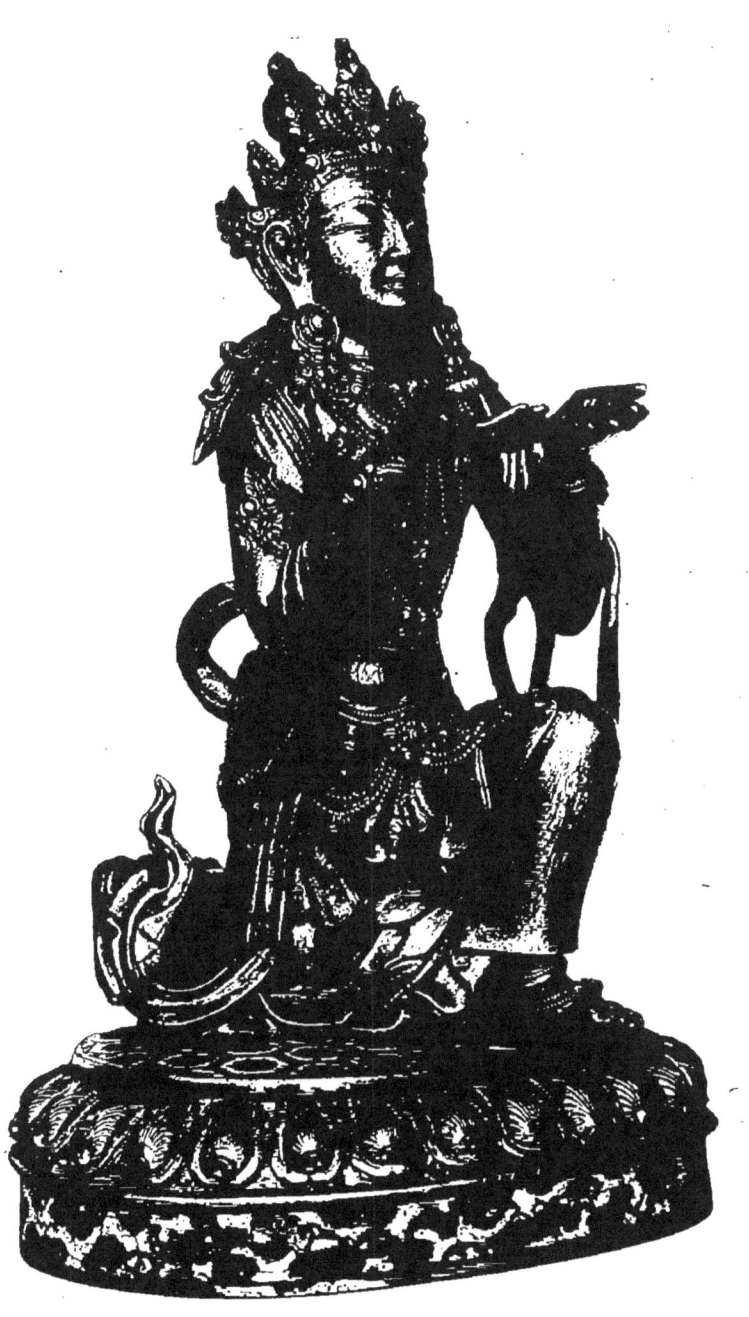

FIG. 199. — FIGURE LAMAÏQUE D'UN BODHISATTVA
Bronze doré, incrusté d'ornements en émail champlevé.

Haut. 20 cent. 1/3, base 13 cent. sur 10 cent. 3/4.

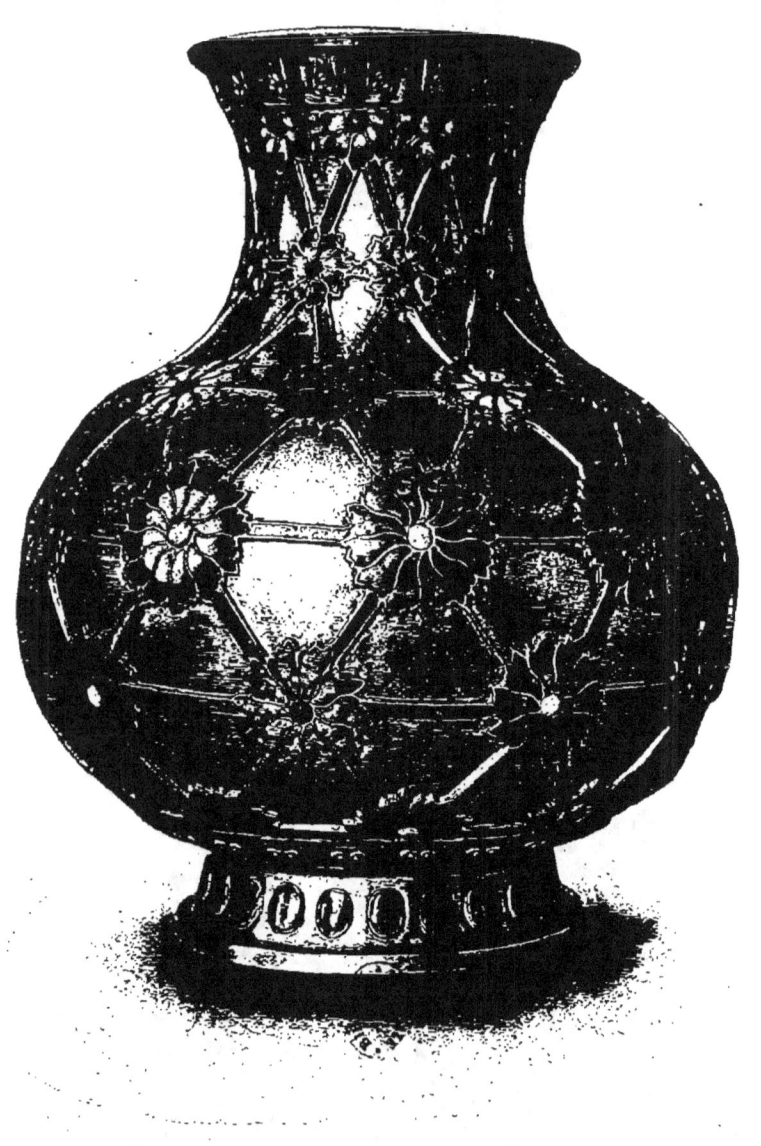

FIG. 200. — VASE RÉTICULÉ, FLEURS EN RELIEF, REPOUSSÉES, DORÉES ET ÉMAILLÉES EN COULEURS

Haut. 24 cent. 4/10, diam. 20 cent 1/3.

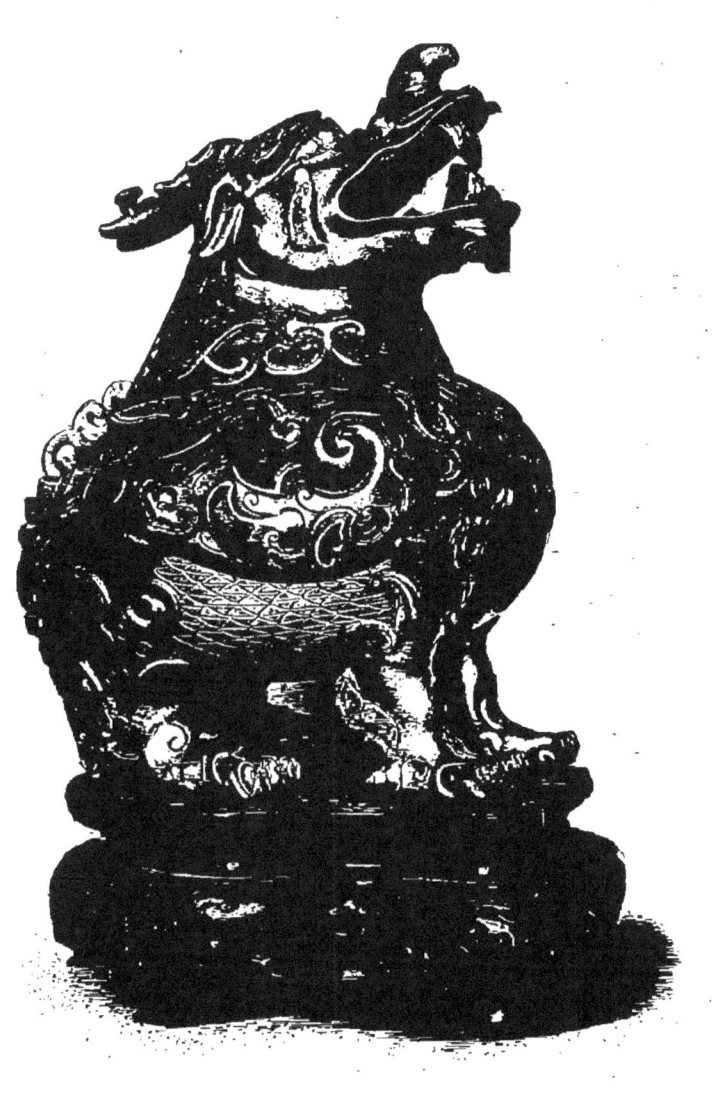

FIG. 201. — BRULE-PARFUMS, CHEOU LOU
Monstre ailé ; cuivre doré, décoré d'émaux colorés.

Haut. 23 cent. 2/10, larg. 10 cent. 1/10.

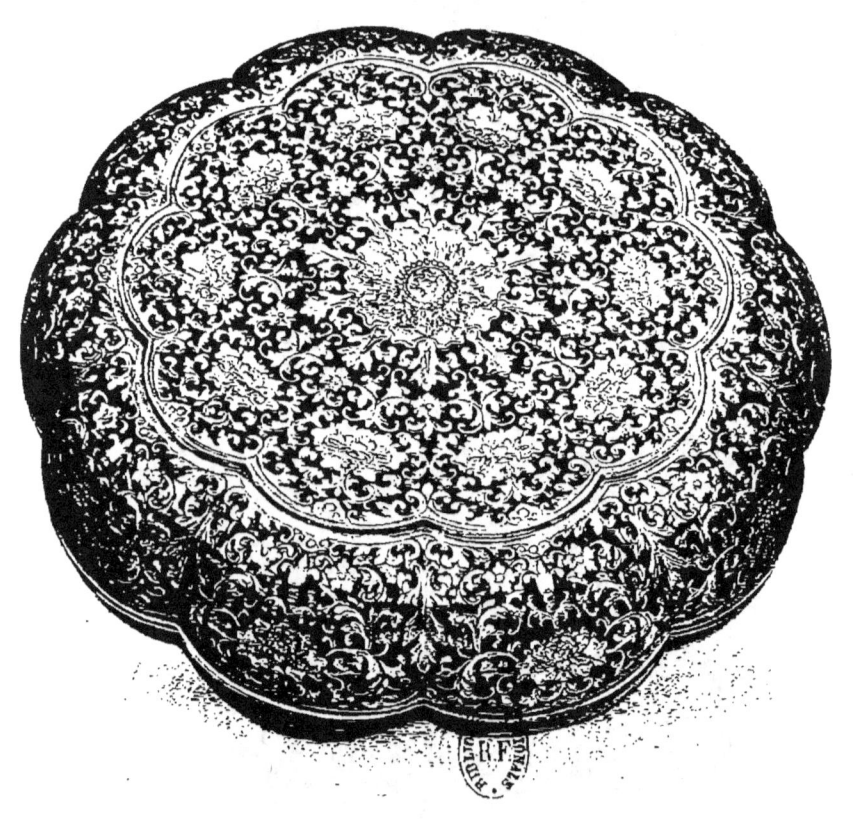

FIG. 202. — BOÎTE ET COUVERCLE. ORNEMENTS FLORAUX REPOUSSÉS, DORÉS, FOND D'ÉMAIL BLEU SOMBRE; L'INTÉRIEUR ÉMAILLÉ BLEU TURQUOISE
Provient du Palais d'Été, près de Pékin.

Haut. 13 cent. 1/3, diam. 38 cent. 3/4.

FIG. 203. — VASE A VIN. ÉMAIL PEINT ; DÉCORÉ EN COULEURS DE LA FAMILLE ROUGE

Haut. 20 cent. 1/3.

sculpté, dans la cour principale du temple; mais les Russes firent de ce monastère leur quartier général en 1900, et emportèrent, dit-on, la plupart des cloisonnés; peut-être peut-on voir maintenant ces magnifiques pièces à Saint-Pétersbourg, sinon à l'Ermitage même.

Les cloisonnés de la période K'ien-long (1736-1795) marquent un certain progrès technique dans le fini de leurs détails. Les modèles sont d'un choix heureux et la décoration répond généralement à la forme. Il n'y a point de trous sur la surface, les couleurs, si elles ne sont pas vives et éclatantes comme autrefois, sont harmonieusement combinées; mais les accessoires de bronze souvent adaptés aux pièces sont lourdement et richement dorés.

Il existe au British Museum une belle et vaste collection d'émaux chinois; quelques-unes des pièces les plus importantes proviennent du pillage du Palais d'Été. Nous nous occuperons d'abord des cloisonnés et des champlevés, puis des émaux peints.

Le grand brûle-parfums de la figure 191 porte au-dessous la célèbre marque : *King t'ai nien tche*, « Fait sous le règne de King-t'ai (1450-1456) ». Posé sur trois pieds en forme de carpes dorées dont les nageoires étendues s'attachent au corps principal, ce vase possède deux anses représentant des dragons archaïques, et un couvercle surmonté d'une bête fabuleuse à la queue dressée qui porte dans ses griffes de devant une branche de *ling-tche*, champignon de longévité. Le couvercle s'orne vers le haut des *pa-koua* gravés à jour, le décor présente un curieux mélange de symbolisme bouddhiste et taoïste, très caractéristique de l'époque. Des branches de fleurs de lotus entourent la panse, dressant leurs touffes régulières pour soutenir les huit emblèmes bouddhistes de la bonne fortune (*pa-ki-siang*), — la roue, la conque, le parasol, le dais, la fleur de lotus, le vase, les

poissons accouplés et le nœud sans fin — auxquels s'ajoutent des banderoles flottantes, des vols de cigognes portant dans leur bec des perles ou des pompons. Le couvercle est décoré de dragons enroulés avec une bordure de motifs « tête de sceptre ».

Le vase imposant de la figure 192 a été exécuté d'après un modèle de bronze ancien ; il est quadrangulaire et flanqué de huit arêtes verticales dentées ; c'est un exemple incomparable du coloris opulent et profond qui distingue la dynastie Ming. Un bleu de cobalt intense, un rouge corail foncé et un vert éclatant mêlé d'un peu de jaune vif et de blanc mat et trouble, dominent et se détachent sur un fond doux et limpide de couleur turquoise. Le caractère hiératique du décor est très accentué. Les supports dentés se terminent en petits cercles portant émaillé le symbole *yin yang*. Ici des nuages en volutes laissent apercevoir les traits du *t'ao-t'ie*, le monstre redouté ; au-dessus, deux couples de dragons conventionnels, séparés par une bande de grecque ; autour du pied, une bordure d'ornements en forme de feuilles ; un fond hardi de motifs de fleurs complète l'ornementation du vase.

C'est également parmi les pièces Ming qu'il faut classer le grand plateau de la figure 193 ; son genre de décor le destinait sans doute à l'usage du palais. Deux phénix impériaux en occupent le fond ; ils volent à travers des branches de pivoines Moutan qui remplissent le reste des médaillons. Les flancs cannelés et la large bordure en forme de feuilles, sont, à l'intérieur comme à l'extérieur, revêtus d'ornements genre « dragon », alternativement bleu foncé et vert sur fond turquoise.

Nous ferons remonter à la même époque, probablement au règne de Wan-li le vase élégant de la figure 194. Sous le pied richement doré, on a gravé un couple entrecroisé de foudres *vajra* ou *dorjés*, enfermant le « symbole de trois en

un », ce qui indique que l'objet servait aux usages canoniques dans un temple lamaïque. Un dragon en bronze doré repose sur la panse et s'enroule mollement autour du col du vase ; des bandes de grecque d'un trait délicat entourent le décor émaillé. Celui-ci, formé de motifs de fleurs aux couleurs ordinaires, se détache sur fond bleu ciel.

Les quatre pièces d'émail cloisonné qui suivent appartiennent à la dynastie actuelle et sortent, sans doute, des ateliers de Pékin.

Figure 195 : brûle-parfums, émaillé de verts et de blancs voilés, touchés de rouge sur fond bleu et noir ; sur la panse les yeux du *t'ao-t'ie* parmi des guirlandes ; les anses de cuivre doré, en forme de *garudas* ; le couvercle à jour, composé de dragons entrelacés, avec un bouton imitant la gousse de lotus et percé de sept trous.

Figure 196 : éléphant [1], blanc tacheté, portant un vase sur son dos ; le vase, la selle, la couverture de la selle et le harnachement auquel pendent des fils de perles, sont émaillés en couleurs.

Figure 197 : cet étrange objet, semblable à un sarcophage, est un coffre à glace provenant du Palais d'Été ; destiné à contenir la glace qui rafraîchit l'air pendant la saison chaude ; supporté par deux personnages accroupis, aux yeux saillants aux oreilles percées et coiffés de turbans ; le couvercle surmonté d'un lion de bronze doré comprend une bande ajourée, où l'on voit des dragons à la poursuite des joyaux enflammés ; toutes les autres parties sont décorées de festons stylisés de *Si fan lien*, « lotus hindou », dans le style un peu surchargé de K'ien-long.

Figure 198 : une plaque d'émail cloisonné montée en écran, représentant une scène de campagne : un savant est assis dans un pavillon rustique ombragé d'arbres avec un

1. L'éléphant, animal sacré de la loi, figurait à l'origine sur les autels bouddhiques.

livre ouvert à ses côtés, un petit garçon accroupi attise le feu d'un réchaud en agitant un éventail tandis qu'un visiteur, appuyé sur son bâton, s'avance au premier plan et traverse un pont de bois, suivi par un jeune serviteur qui porte sa lyre. Au revers de l'écran est inscrit un poème, composé par l'empereur K'ien-long et tracé par son ministre d'état Leang Kouo-tche; l'écriture a été gravée dans le bois :

« *C'est le premier mois de l'été; les feuilles sont dans tout leur éclat,*

Leurs voûtes épaisses de verdure ombreuse s'étendent au-dessus de la pelouse de jadéite,

On dit qu'en des jours favorables, c'est ici que vient percher le phénix,

Mais mieux vaut, certes, planter le coudrier, en une heure de loisir.

Un petit garçon, en attendant, fait bouillir le thé, près du berceau de feuillage.

Tandis qu'un savant de haut rang, sa lyre dans un étui, traverse le pont rustique.

Puissent les arbres jumeaux du dryandra vivre des myriades d'années !

Alors le feu, peint sur l'écran, ne manquera pas de bois pour l'alimenter ! »

Vers composés par *l'Empereur* sur « *L'Ombre pure de la Cour où croît le Dryandra* », écrits respectueusement par son humble ministre Leang Kouo-tche : avec ses deux sceaux apposés, tch'en (*Ministre*) et tche (*le dernier caractère de son nom*) [1].

1. Leang Kouo-tche, selon le *Biographical Dictionnary* du professeur Giles, vécut en 1723-1787 de notre ère. Il devint conseiller de l'empereur K'ien-long en 1773, et grand secrétaire en 1785. L'empereur aimait composer des odes de ce genre, que l'on retrouve souvent en Europe reproduites généralement d'après sa propre écriture sous le pied d'une pièce de porcelaine ou gravés sur le flanc d'une sculpture de jade ; ces pièces ont été enlevées d'une des salles du Palais d'Eté. Les vers qu'a publiés K'ien-long remplissent des vingtaines de volumes.

FIG. 204. — PLAT YANG-TS'EU. ÉMAIL DE CANTON
Houa sien, déesse des fleurs, traversant la mer sur un dragon.

Diam. 45 cent. 1,10.

FIG. 205. — PLAT ROND. ÉMAIL DÉCORÉ
Une vue des bords du lac de Hang-tcheou. Marque de l'artiste : *Si K'i* au verso.

Diam. 31 cent. 1/4.

FIG. 206. — PLAT ROND. ÉMAIL DE CANTON
Représentation chinoise de la vie de famille européenne.

Diam. 35 cent. 1/3.

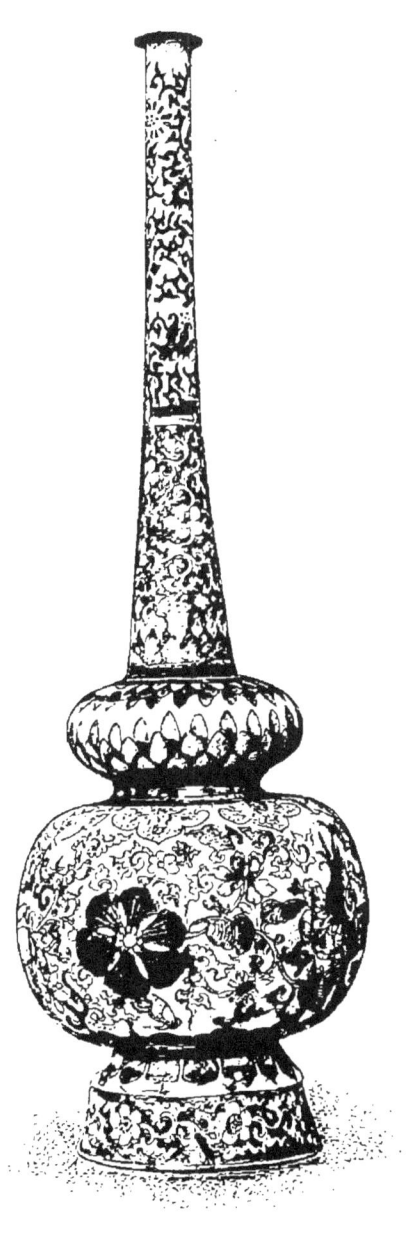

FIG. 207. — FLACON POUR L'EAU DE ROSE. ÉMAIL DE CANTON
Forme persane, ornements floraux de dessin chinois.

Haut. 27 cent. 9,10, diam. 10 cent. 2/10.

LES ÉMAUX : CLOISONNÉS, CHAMPLEVÉS ET PEINTS

Passant aux émaux champlevés, nous trouvons un bel exemplaire de travail chinois dans la figure 199. C'est un Bodhisattva céleste, avec la marque *urna* au front, fondu en bronze dans le style Indo-tibétain du canon lamaïque ; il porte une coiffure et une tiare ornées de bijoux, une cuirasse et un ceinturon décorés de perles, et de larges boucles d'oreilles circulaires dont le poids alourdit les lobes ; un *kashaya* retombe autour de lui en plis flottants. Un genou en terre, il repose sur un piédestal de lotus, décoré d'émaux champlevés ; les motifs consistent, vers la partie supérieure, en un fond ouvré, puis en nuages parmi lesquels volent des chauves-souris ; le tout exécuté en couleurs sur fond bleu turquoise.

La figure 200 nous montre un vase, de travail assez rare ; c'est une combinaison de repoussé et de cloisonné, datant de la période de K'ien-long. Les détails de la décoration sont martelés dans la surface pour donner une profondeur plus grande aux cloisons ; les rebords de celles-ci sont également en saillie et se dressent vigoureusement sur le champ qui est tout simplement doré. Les émaux, représentant des fleurs, qui décorent le vase gardent leurs surfaces sans aucun travail, telles qu'elles sortirent du four ; elles n'ont été ni passées à la pierre ponce, ni polies. Chacune des cloisons qui composent les fleurs est emplie de deux couleurs, qui viennent se fondre l'une dans l'autre au point de rencontre, avec le plus heureux effet.

Figure 201 : brûle-parfums, (le pendant existe) ; en forme de quadrupède ailé à l'aspect fabuleux, avec une tête à double corne, faite pour servir de couvercle mobile ; le *cheou lou* traditionnel, « vase-monstre » de l'antiquaire chinois. Cuivre doré ; les détails travaillés en relief et remplis d'émaux de couleur, puis finis au burin.

Figure 202 : boîte et son couvercle ; (le pendant existe) ; forme circulaire, contour lobé, motifs de fleurs habilement

et délicatement repoussés ; les festons floraux dorés se détachent sur un fond d'émail bleu sombre ; l'intérieur est émaillé en bleu turquoise. Provient du Palais d'Été.

Les émaux peints sur cuivre sont généralement connus en Chine sous le nom de *Yang ts'eu*, littéralement « Porcelaine étrangère », ce qui prouve bien que cet art fut importé. On les appelle souvent aussi « émaux de Canton », cette ville étant leur grand centre de fabrication [1].

La technique des émaux chinois peints sur cuivre est exactement la même que celle des émaux de Limoges en France et de Battersea en Angleterre. Les premiers missionnaires français emportèrent des émaux limousins en Chine pour les faire copier ; les motifs de décoration des émaux proprement chinois trahissent eux-mêmes cette influence.

Ces imitations chinoises d'émaux français remontent à l'époque de Louis XIV (K'ang-hi régnait alors en Chine), et plus spécialement à la période qui s'étend de 1685 à 1719 ; c'est le moment où prospérait la *Compagnie de la Chine* fondée par Mazarin ; des services de table aux armes de France, de Penthièvre, etc., sans compter une quantité d'autres objets, étaient commandés par les Français et exécutés à Canton. D'Angleterre, de Hollande et d'autres pays, on envoyait également vers la même époque des commandes analogues de « porcelaine à armoiries » ; les ouvriers cantonais les exécutaient avec une rare fidélité et les vaisseaux des Compagnies hollandaises et anglaises des Indes Orientales les rapportaient en Europe. Ces objets étaient émaillés sur porcelaine aussi bien que sur cuivre ; il n'était pas rare que certains, appartenant au même service et à la même série,

1. Les ateliers de Canton décorent également la porcelaine ; on l'y apporte « en blanc » de King-tö-tchen, par voie de terre, pour la peindre avec la même palette de couleurs émaillées ; mais, chose étrange, elle ne porte pas le nom de *yang ts'eu* ; on l'appelle *yang ts'ai*, littéralement « couleur étrangère » en sous-entendant le mot « porcelaine ».

fussent exécutés sur des matières différentes : par exemple, un pot à eau chaude et une théière émaillés sur cuivre s'accompagnaient d'un pot à lait, d'un sucrier et de tasses à thé en porcelaine coquille d'œuf.

Du Sartel reproduit dans son ouvrage sur la *Porcelaine de Chine* une curieuse écuelle, comme exemple du talent des artistes chinois pour imiter les émaux limousins. C'est une pièce décorée d'émaux de la famille verte[1].

Si, du style primitif de la famille verte, nous passons aux décors de la famille rose, la remarquable analogie des émaux peints sur cuivre et des pièces contemporaines sur porcelaine coquille d'œuf suffit à les désigner comme sortant des mêmes ateliers. On trouve, en cuivre comme en porcelaine, des assiettes et des plats ronds, avec les mêmes fonds couleur de rose, décorés de motifs ouvrés et de bandes diaprées identiques qu'interrompent des panneaux foliés occupés par des tableaux absolument semblables, exécutés avec les mêmes émaux aux couleurs tendres.

Les couleurs émaillées qu'on emploie à Canton sont parfaitement connues ; Ebelmen et Salvetat en ont analysé une série, prises directement sur la palette de l'émailleur pendant qu'il travaillait, par un attaché français en 1844[2].

Les Chinois eux-mêmes considèrent le cuivre comme un objet beaucoup moins noble que la porcelaine. Si mince soit-il, il rend toujours un son métallique quand on le frappe, au lieu de la note claire et musicale qui distingue la porcelaine. Sa surface, en outre, est rarement dépourvue de tares

1. Du Sartel, *La Porcelaine de Chine*, p. 115. Il s'agit d'une écuelle peu profonde, aux anses en forme d'anneaux. Elle faisait partie de la collection Marquis. Du Sartel la décrit ainsi : « Ecuelle à anse en porcelaine fine et légère, imitant à s'y méprendre par la forme et le décor la pièce en émail de Limoges qui a servi de modèle en Chine. L'extérieur est fond noir avec ornements blancs, rehaussés d'or ; l'intérieur orné de peintures polychromes, fleurs et fruits exécutés avec les émaux de la famille verte. Près d'une corbeille de fruits qui occupe le fond de la pièce se trouve fidèlement reproduit le monogramme I. L., de l'émailleur limousin Jean Laudin. »

2. Voir le *Recueil des Travaux scientifiques de M. Ebelmen* (vol. I, p. 377).

et les couleurs y prennent un aspect voyant qui, déclarent les Chinois, rend les émaux sur cuivre déplaisants et impropres à toute autre décoration qu'à celle des appartements intérieurs[1].

La peinture émaillée sur cuivre, discréditée dès l'abord par les Chinois comme art étranger, ne prit jamais réellement racine dans le pays. Elle a même peu à peu disparu à Canton ; on n'a rien produit d'important en ce genre depuis le règne de K'ien-long qui se termina en 1795. Tous les spécimens dont nous allons parler peuvent donc être considérés comme antérieurs à cette date.

La plus belle pièce est une élégante aiguière à vin, aux plans carrés, aux coins dentelés, à l'anse verticale et au couvercle recouvert d'or vers le sommet (fig. 203). Sur un fond rose-rouge d'or courent des festons floraux et des papillons ; les quatre pans et l'anse sont occupés par des panneaux représentant des fleurs et des papillons délicatement peints sur fond blanc ; le bec recourbé porte une tête de dragon poursuivant un joyau enflammé.

Figure 204 : plat circulaire, décoré d'un médaillon peint, à six lobes ; la déesse taoïste des fleurs, Houa sien, accompagnée de deux suivantes et d'un phénix, traverse les flots de la mer, montée sur un dragon qui poursuit un joyau tournoyant : toutes trois portent sur leurs épaules des paniers de fleurs ; les suivantes sont vêtues de feuilles de lotus et de roseaux ; sur la bordure diaprée, des panneaux foliés, oiseaux, fleurs et papillons, entourés d'une légère

1. L'auteur du *Wen fang sseu k'ao*, ouvrage sur les accessoires de la table de l'écrivain, publié en 1782, dit en parlant du *Yang ts'eu* :
« *On voit souvent des vases à encens et à fleurs, des coupes à vin et des soucoupes, des jattes et des plats, des aiguières, des boîtes rondes à bonbons et à fruits, peints des couleurs les plus vives. Mais bien qu'on les appelle vulgairement porcelaine, ces objets n'ont rien de la pure transparence de cette matière. Ils sont faits uniquement pour l'usage des appartements féminins — et nullement pour l'ameublement sévère destiné à la bibliothèque d'un savant aux goûts simples.* »

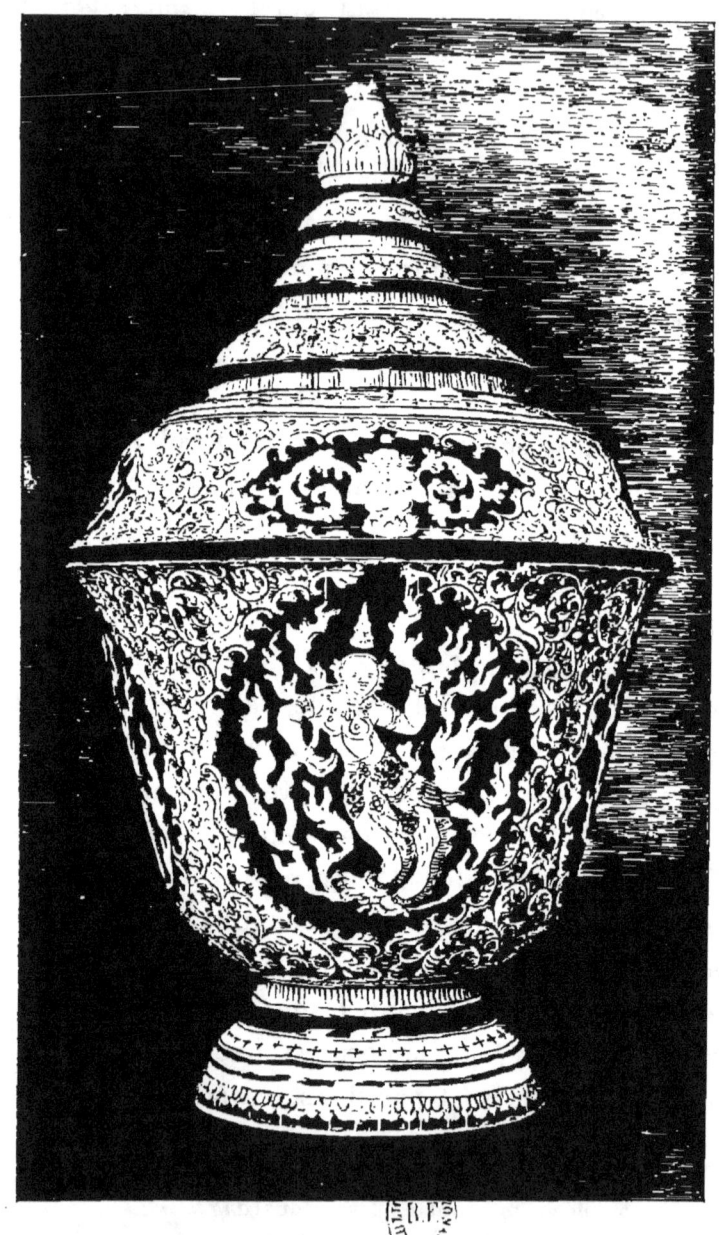

FIG. 208. — URNE CINÉRAIRE ET COUVERCLE. ÉMAIL DE CANTON

Médaillons représentant des divinités bouddhistes de style siamois, avec fond d'ornements et bandes de motifs chinois ordinaires.

Haut. 27 cent. 3/10, diam. 16 cent. 1/2.

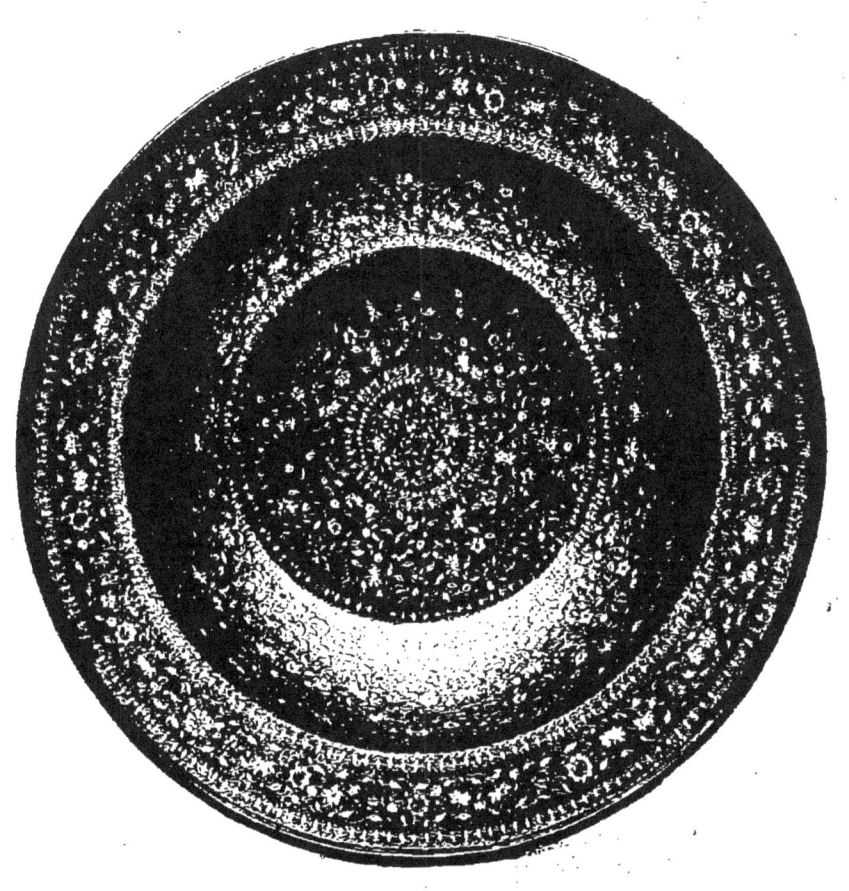

FIG. 209. — PLAT CREUX
Bronze, finement décoré d'or, d'argent et d'émaux translucides.

Haut. 11 cent. 4/10, diam. 49 cent. 1/2.

bordure de grecque. Au revers, des cigognes sur un pin et des petits panneaux à paysages.

Figure 205 : autre plat rond, émaillé en couleurs ; représente les pittoresques rives du Si hou, le célèbre lac de la région de Hang-tcheou (l'une des anciennes capitales de la Chine, la Kingsai de Marco Polo) ; sur la colline de droite, pagode, grand stûpa, bâtiments et pavillons nombreux composant un temple bouddhiste ; on y accède par une chaussée munie de ponts, de passages voûtés et d'édifices à deux étages destinés à recevoir les pèlerins. Deux visiteurs sur des mules approchent ; d'autres traversent le lac sur des bateaux, d'autres, se reposant un instant dans le *t'ing*, prennent du thé. Au revers, bordure décorée de branches de bambous et d'orchidées ; au centre, le « nom de plume » de l'artiste, *Si K'i*, inscrit sur un petit panneau ovale que porte un dragon archaïque.

Figure 206 : plat rond, contenant au centre un tableau chinois représentant une famille européenne, dans le costume du XVIIIe siècle, groupée à l'abri d'une tente sous les arbres d'un paysage de forêt ; sur le bord, occupé par un fond diapré, des panneaux de monstres et des bêtes féroces, alternant avec des médaillons à dragons. Au revers, un grand dragon à quatre griffes, avec cinq panneaux de fleurs.

On trouve quelquefois sur les émaux de Canton des copies chinoises de gravures européennes, indifféremment profanes et religieuses. Mais les émailleurs cantonais travaillaient également pour des clients de l'Inde, de la Perse et d'autres pays de l'Asie occidentale et méridionale quand ils n'étaient pas absorbés par des commandes d'Europe ; ils apposaient sur leurs œuvres des inscriptions en caractères étrangers, plus ou moins exactement copiées ; mais le décor trahissait toujours une origine chinoise. Le British Museum possède un intéressant exemplaire de ce genre ; c'est un grand plateau oblong, de style et de travail chinois, entouré d'une

longue inscription arménienne qui porte la date 1776 de notre ère.

Citons encore un autre spécimen, également au British Museum, le flacon à parfums de forme persane, reproduit dans la figure 207 ; il est richement émaillé sur toute sa surface, dans le style chinois : branches de fleurs, bordures foliées et ornements entrelacés. Il fut, sans doute, fabriqué pour l'un des pays de l'Asie centrale ou occidentale, où l'on se sert de flacons de ce genre pour contenir l'eau de rose.

L'urne aux flancs évasés et au couvercle étagé qui se termine par un bouton en forme de poire (fig. 208) doit avoir été fabriquée par un émailleur de Canton pour le marché siamois [1].

Figure 209 : bassin de bronze à bord large et plat ; décoré à l'intérieur de fleurs et de feuillages or, argent et émail translucide ; porte gravés à l'extérieur des ornements analogues, émail bleu transparent. C'est une pièce d'un fini parfait et d'un travail précieux, dont la valeur décorative est absolument exceptionnelle.

1. Voici sa description : urne cinéraire (*tho-khot*) et couvercle en cuivre émaillé ; porte quatre médaillons en rouge, contenant chacun une image de la divinité bouddhiste *Norasing* ; le reste de la surface décoré d'ornements sur fond vert ; couvercle en forme de dôme peint de bandes vertes et pourpres, ornements jaunes. La bande inférieure contient également quatre médaillons rouges, renfermant chacun une divinité bouddhiste *Tephanon* ; l'intérieur émaillé vert pâle.

FIG. 210. — BRACELET OR FILIGRANÉ
Représente deux dragons.

Diam. 7 cent. 3/10. larg. 1 cent. 6/10.

FIG. 211. — COLLIER AVEC MÉDAILLON SYMBOLIQUE EN PENDENTIF

Le collier en argent doré, repoussé et recourbé; pendentif repoussé avec travail ajouré et décoré d'émaux translucides. Epingles à cheveux d'argent doré filigrané, avec fils de perles.

Collier, 33 cent. — Pendentif, 14 cent. 6/10 sur 10 cent. 3/4. — Épingles, 21 cent. 1/4.

XI

LES BIJOUX

La joaillerie chinoise ne mériterait peut-être pas un chapitre spécial. Nous croyons toutefois utile de donner à ce sujet quelques indications très générales.

Comme la plupart des peuples de l'Orient, les Chinois, dans la vie courante, placent volontiers leurs économies en bijoux. A défaut de monnaies d'or et d'argent, les métaux précieux se conservent aisément sous cette forme, qui permet à leurs propriétaires de les garder sous leur surveillance continuelle, puisqu'ils peuvent les porter sur eux.

D'où le grand cas que l'on fait en Chine des bijoux solides; le poids et la pureté du métal plutôt que leur caractère artistique déterminent leur valeur. Parfois on se contente d'enrouler à son cou ou à son bras une baguette souple d'or ou d'argent pleins, analogue aux chaînes et aux anneaux d'or que portaient nos chevaliers du moyen âge comme marques visibles de leur rang et comme ressource en cas de nécessité pressante[1].

Le métal s'emploie en ce cas sans alliage. Le fabricant frappe son nom à l'intérieur du bijou, et s'engage ainsi, d'après une très ancienne coutume corporative, à le racheter au poids quand on le lui représente, sans éprouver sa qualité.

Pour la bijouterie plus ornementée, les Chinois emploient la plupart des procédés techniques usités en Occident, en

1. On a toujours eu recours, en Chine, aux lingots et aux bijoux d'or et d'argent dans les circonstances périlleuses, telles que pillages, sacs des villes, etc... Cf. par exemple le *Journal d'un Bourgeois de Yang-tcheou* (1645), traduit et publié par M. AUCOURT dans le *Bulletin de l'Ecole française d'Extrême-Orient* (t. VII, nos 3-4, juillet-décembre 1907). — N. d. t.

s'efforçant de suppléer à l'insuffisance de leur outillage par un redoublement de patience et d'habileté. Ils passent au moule les plaques de métal précieux, les martèlent en repoussé, les travaillent à jour et les achèvent au burin pour les transformer en boucles d'oreilles, en épingles à cheveux et en toutes sortes de bijoux dont les femmes et les enfants chinois aiment à se parer [1].

Les bijoutiers du Céleste Empire ont acquis dans l'art du filigrane une perfection qui en ferait presque un produit spécial de leur pays. Parfois ils font le filigrane d'or, comme le bracelet en forme de double serpent de la figure 210; mais ils emploient le plus souvent l'argent doré ; la dorure a pour but de prévenir la ternissure, tout autant que de plaire aux yeux. Les objets filigranés peuvent s'agrémenter, pour l'exécution des détails, d'incrustations de plumes bleu-turquoise de martin-pêcheur (*fei-ts'ouei*) ; c'est un procédé dont la Chine a presque le monopole ; mais ce travail manque de solidité ; les plumes sont simplement collées à la gomme sur de minces plaques spéciales, de sorte qu'elles se détachent rapidement.

L'émaillage offre plus de garanties, aussi est-il très employé. Pour les bijoux d'argent, on se sert surtout d'un émail vitrifiable bleu foncé tiré des manganèses du pays, qui sont très chargés de cobalt ; pour les bijoux d'or, on préfère le bleu-turquoise obtenu du cuivre ; mais on ne se fait pas faute de combiner aussi les deux couleurs. C'est encore avec des émaux que se fabriquent les imitations de pierres précieuses qui remplacent si souvent les pierres véritables dans les bijoux chinois.

Quand on emploie les pierres précieuses, ce n'est pas après les avoir taillées en facettes ; on les polit plutôt pour

1. Les femmes chinoises et les femmes mandchoues portent des bijoux de style distinct, surtout pour ce qui est de leurs accessoires de coiffure ; les lois somptuaires ont apporté sur ce point un grand nombre de restrictions que connaissent seules les personnes qu'elles concernent.

FIG. 212. — DIADÈME DE MARIÉE. FILIGRANE EN ARGENT DORÉ

Décoré de plumes de martins-pêcheurs et de perles, avec pompons et glands de soie.
Châtelaine d'objets de toilette en argent doré.

Haut. 30 cent. 1/2, larg. 30 cent. 1/2. — Châtelaine, long. 38 cent. 3/4.

FIG. 213. — PARURE DE TÊTE DE DAME MANDCHOUE, DE PÉKIN

Bandes d'ornements floraux à jour et panneaux d'argent doré, incrustés de plumes de martins-pêcheurs et enrichis de jadéite, améthyste, ambre, corail et perles. Chauves-souris, emblèmes de bonheur et pêche de longévité.

Long. 17 cent. 3/4, larg. 27 cent. 9/10.

FIG. 214. — COIFFURE DE CÉRÉMONIE, PROVENANT DU PALAIS D'ÉTÉ
Travail ajouré, en argent doré; motifs floraux avec figures et papillons incrustés de plumes de martins-pêcheurs, de perles sur fils de fer et de fils de perles.

Haut. 17 cent. 4/10, larg. 26 cent. 1/3.

FIG. 215. — VASE ORNÉ DE PIERRES PRÉCIEUSES ; FILIGRANE D'ARGENT DORÉ

Agencé de façon à s'ouvrir et à se fermer comme les pétales du lotus.

Haut. 22 cent. 9/10, diam. 17 cent. 1/10.

les monter en cabochons. Les gemmes et les perles, fort appréciées quand leur forme et leur éclat le méritent, sont toujours percées et attachées à la monture par un fil léger. Les Chinois, comme les anciens Romains, ont un faible pour les fils de perles ou de pierres précieuses, qu'ils font complaisamment tinter à chacun de leurs mouvements.

Chinoises ou Mandchoues, toutes les femmes portent des épingles à cheveux et des boucles d'oreilles à motifs compliqués et très ouvragés. On s'en rendra compte en jetant un coup d'œil sur les deux épingles à cheveux en argent doré de la figure 211 ; aux têtes en forme de dragon et ornées de plumes de martin-pêcheur sont suspendus des fils de perles fausses qui soutiennent des plaques de filigrane également incrustées de plumes. Le collier d'argent doré qui les entoure était destiné à un enfant chinois ; il est en forme de serrure et doit attacher l'enfant à la vie ; ce pendentif porte en repoussé une scène taoïste incrustée d'émaux translucides ; parfois encore, on voit un léger médaillon d'argent doré, portant inscrit en bosse, comme talisman, quelque formule de bon augure ou une image du dieu de la longévité. Le collier comme les épingles à cheveux proviennent de l'Exposition d'Amsterdam (1883).

Les deux exemplaires suivants (fig. 212) ont la même origine. Le diadème nuptial est en filigrane à jour avec un ornement rapporté en forme de pavillon de temple ; on distingue aussi des dragons et des phénix ornés de plumes de martin-pêcheur et de perles, ainsi que des pompons et des glands en soie de couleur. La châtelaine qui se trouve au-dessous se compose de chaînes de métal doré et de boucles auxquelles sont suspendus divers ustensiles de toilette en argent doré. En Chine, on porte ce bijou sur la poitrine. Les vieux savants eux-mêmes épinglent une châtelaine au pan de leur robe de soie pour mettre en valeur soit une vieille monnaie de bronze à la patine intéres-

sante, soit un morceau de jade sculpté rongé par le temps et découvert dans quelque tombe antique.

Les illustrations suivantes montrent deux de ces diadèmes chers aux dames mandchoues de haut rang attachées à la cour de Pékin. Le premier (fig. 213) est monté sur un treillis intérieur noir formé de fils de fer recouverts de soie et de morceaux de satin découpés en forme de feuilles ; la face est recourbée, la couronne plate ; l'artiste l'a enrichi de bandes découpées à jour et de médaillons de métal doré incrustés de plumes de martin-pêcheur et rehaussés de jadéite verte, d'améthyste, d'ambre et autres pierres précieuses, de corail et de perles artificielles ; les rubans et les médaillons filigranés ont la forme de chauves-souris, de pêches et de fleurs de pêcher, détachées sur un fond de feuilles au moyen de fils de fer. La « coiffure de cérémonie » de la figure 214 quitta le Palais d'Été de Yuan Ming Yuan en 1860 ; elle est en argent doré travaillé à jour, avec des figures taoïstes, des fleurs, des papillons et autres insectes, incrustés de plumes bleues, montés sur des fils de fer et irrégulièrement semés de perles et de grains de corail ; des fils de perles y sont suspendus.

Achevons ce rapide coup d'œil sur la bijouterie chinoise en nous occupant d'un vase orné de pierreries (fig. 215) ; la forme comme les motifs en sont assez curieux. Il est en argent doré et orné d'imitations de pierres précieuses et de panneaux représentant des fleurs incrustées d'émaux vitrifiables. La partie supérieure du vase s'ouvre et se ferme comme les pétales d'une fleur de lotus ; le pied en forme de coupe est ciselé et côtelé.

On le destinait probablement à contenir les fleurs de l'*olea fragrans* — jasmin — que les Chinois ont coutume de placer sur les tables pour parfumer la pièce [1].

[1]. On fait également de petits étuis en filigrane d'or et d'argent d'un travail très fin qu'on porte à la ceinture et qu'on remplit de ces fleurs odorantes ou d'un sachet parfumé qui remplace les fleurs.

XII

LES TISSUS: SOIES, BRODERIES, TAPIS

Le mot tissu, dans son sens le plus large, s'applique à toutes sortes d'étoffes tissées au métier, quelle qu'en soit la matière première.

La Chine use surtout de la soie, qu'elle tire à la fois de vers à soie non domestiqués et de l'espèce commune du *bombyx mori* : celui-ci se nourrit de feuilles de mûrier ; toute femme chinoise a pour premier devoir d'en faire l'élevage.

C'est en Chine que la sériciculture a pris naissance[1] ; son origine, d'après les Chinois, remonterait aux âges les plus lointains. L'impératrice Si Ling che, femme de Houang Ti, aurait inventé cet art quelque 3000 ans avant Jésus-Christ ; elle aurait de même découvert le métier à tisser. On l'a divinisée sous un nom qui rappelle ses mérites ; aujourd'hui encore l'impératrice prend part à son culte dans une cérémonie dont la cueillette des feuilles de mûrier constitue le principal rite : si l'empereur, en tant que premier laboureur, trace un sillon au printemps de l'année, l'impératrice, de son côté, vient poser en personne sur l'autel une offrande de feuilles de mûrier pour faire honneur à la sériciculture[2].

1. Ce point semble aujourd'hui acquis. L'origine de la soie a donné lieu aux fables les plus contradictoires ; nous rappellerons seulement la légende persane d'après laquelle le premier couple de vers à soie aurait germé parmi la vermine qui pullulait sur le corps de Job. — *N. d. t.*

2. Le *Tcheou-li* nous apprend que sous la dynastie des Tcheou, l'impératrice élevait dans ses appartements des vers à soie qui donnaient la matière

La Chine fut d'abord connue en Occident sous un nom dérivé du mot soie. Ce produit gagnait alors l'Europe par voie de terre. Son nom chinois était *sseu* (en coréen *sir*); les anciens Grecs en firent σήρ; le peuple qui le fabriquait devint les Σῆρες, la matière même σηρικόν, d'où le latin *sericum* (anglais *silk*). On trouve la première mention des vers à soie dans Aristote[1].

La soie grège importée d'Orient aurait d'abord été tissée, en gazes très fines, dans l'île de Cos, près de la côte d'Asie Mineure. Les Chinois gardaient très jalousement les secrets de leur art, mais la tradition veut qu'une princesse chinoise ait apporté à Khotan, vers la fin du premier siècle avant Jésus-Christ, des œufs de vers à soie cachés dans sa coiffure : c'est ainsi que les précieuses chenilles se seraient répandues aux Indes et en Perse. Les vers à soie arrivèrent à Byzance sous le règne de Justinien, vers l'an 550 après Jésus-Christ : deux moines nestoriens, qui avaient appris au cours d'un long séjour en Chine tous les procédés d'élevage, de filage et de tissage, apportèrent des œufs dissimulés à l'intérieur des bambous qui leur servaient de cannes.

La Chine fut sans contredit le premier pays qui ornât de dessins ses tissus de soie.

« *Les Seres*, constatatait vers la fin du IIIe siècle le moine Dionysius Periegetes, *fabriquent de précieux vêtements à ramages qui ressemblent pour la couleur aux fleurs des*

employée pour tisser les vêtements des sacrifices. Parmi les fonctionnaires de la cour, on comptait : le Préposé aux plantes textiles, le Préposé aux plantes de teinture, les Bouilleurs de soie, les Teinturiers et Brodeurs l'Assortisseur des couleurs, etc.

On trouve également dans le *Tcheou-li* et dans ses commentateurs des indications sur les plantes textiles et sur les plantes de teinture, sur la préparation de la soie et sur les époques les plus favorables pour la travailler.— *N. d. t.*

1. M. MIGEON rappelle d'autre part (*les Arts du Tissu*, p. 9) que le tissu de soie, nécessairement chinois, était déjà connu sous Alexandre, puisqu'on sait que son général Nearchos s'en vêtait. — *N. d. t.*

FIG. 216 a. — LE TISSAGE DE LA SOIE. MÉTIER A TISSER FIG. 216 b. — SÉRICICULTURE. — COCONS EN TRAIN DE BOUILLIR ET DÉVIDAGE DE LA SOIE

D'après un dessin de la *National Art Library*.

Haut. 23 cent. 8/10, larg. 23 cent. 1/2.

FIG. 217. — VELOURS BLEU FONCÉ. PIVOINES, CHRYSANTHÈMES
ET PAPILLONS EN RELIEF SUR FOND DE SOIE

Long. 182 cent. 9/10, larg. 61 cent.

FIG. 218. — VELOURS A FLEURS, TISSÉ EN ROUGE, VERT ET BLANC
AVEC FILS D'OR

Long. 152 cent. 4/10, larg. 66 cent

FIG. 219. — BRANCHES DE LOTUS SACRÉ ET CHAUVES-SOURIS
Velours de soie du Queen's Park Museum. Manchester.

Long. 282 cent. 4/10, larg. 139 cent. 6/10.

champs et rivalisent par la délicatesse avec les toiles d'araignées. »

La trame et la chaîne étaient, dit-on, faites toutes deux de la soie la plus fine. Les étoffes ainsi brochées furent connues d'abord en Occident sous le nom de « diaspron », étoffes diaprées, qu'on leur avait donné à Constantinople : mais depuis le XIIe siècle, où les métiers de la ville de Damas leur valurent une si haute renommée, le nom de damas s'établit parmi les commerçants ; on l'applique depuis à toute étoffe de soie richement ornée et curieusement dessinée, qu'elle vienne de Damas ou non.

C'est ainsi qu'on appelle couramment damas les soies brochées de Chine. Le nom chinois en est *kin*, caractère composé de « soie » et d' « or » parce que, dit-on, la soie ainsi travaillée devient précieuse comme l'or. Le mot chinois pour désigner la broderie est *sieou* ; il comprend toutes sortes d'ouvrages à l'aiguille où les dessins sont tracés en soies de couleurs mêlées parfois d'or et d'argent.

Souvent on tisse aussi de l'or avec la soie sur le métier même ; on se sert alors généralement d'une sorte de fil obtenu en tordant de longues bandes minces de feuilles d'or autour d'un fil de soie. La même méthode se retrouve dans les anciennes broderies ; mais on se servait en outre de paillettes d'or ou de cuivre cousues çà et là. Pour les broderies modernes, on use beaucoup d'un fil métallique en or ou en argent : de telle sorte que l'insigne qui vient orner la poitrine d'un mandarin, par exemple, peut être entièrement brodé avec les deux métaux précieux ; le monstre ou l'oiseau qui marque son rang y est solidement blasonné et brille comme une plaque de métal.

Les dessins qui décorent les tissus ou les broderies sont assez variés ; ils remontent à des temps très anciens. L'histoire de leur origine et de leur développement permet-

trait d'écrire un abrégé de l'art chinois[1]. Les tissus ont constamment fourni des motifs décoratifs pour les émaux, pour la porcelaine, etc., ce qui explique la disposition si fréquente des dessins en panneaux à ramages et en médaillons sur fond broché, entouré de bandes damassées. Le fréquent emploi des mots broché, damassé, dans les descriptions des décors sur porcelaine, en atteste l'origine textile. Un auteur chinois qui s'occupe de la céramique vient de calculer que les deux tiers au moins des décors des Ming étaient copiés sur d'anciens brocarts; le reste était emprunté aux bronzes antiques, ou bien reproduisait directement des objets naturels. Aujourd'hui encore, dit-il, un dixième de nos porcelaines s'ornent de dessins de soies brochées.

Les anciens classiques contiennent de nombreuses allusions aux motifs brodés sur les drapeaux, bannières, robes officielles, attributs impériaux, etc. Les plus fréquents de ces motifs sont les douze *tchang* ou « ornements » dont on brodait les robes à sacrifice. Le *Chou king* prête à l'empereur Chouen, à une époque déjà fort lontaine, le désir « de revoir ces formes emblématiques des anciens ». Les robes de l'empereur portaient, dit-on, les douze symboles peints ou brodés; la noblesse héréditaire du premier rang n'avait pas la permission de porter ceux du soleil, de la lune et des étoiles; ceux de la montagne et des dragons étaient interdits en outre aux nobles du second rang, et par une série de prohibitions semblables, on arri-

[1]. On connaît néanmoins fort peu de spécimens des tissus chinois primitifs. Toutefois, les fouilles pratiquées dans le Turkestan chinois, où la nature sablonneuse du terrain a favorisé la conservation des objets enfouis, ont mis au jour des fragments fort intéressants, qui seront exposés au Musée de l'Asie, à Berlin. Il faut mentionner également le précieux tissu de soie conservé au Trésor de Shosoïn, au Japon; il est de fabrication chinoise: mais une influence sassanide très évidente montre que si la Perse était tributaire de la Chine quant à la fabrication des tissus de soie, elle en inspira souvent le décor; le tissu de Nara représente une scène de chasse; il fut apporté au Japon par une ambassade coréenne en 622. — *N. d. t.*

vait à déterminer cinq espèces de robes officielles qui indiquaient le rang de ceux qui les portaient[1].

Le *Po wou yao lan*, « Coup d'œil général sur les objets d'art », écrit par Kou Ying-t'ai sous le règne de T'ien-k'i (1621-1627) de la dynastie des Ming, un des meilleurs ouvrages sur ce sujet, consacre son livre douzième aux soies anciennes sous le double titre de *kin*, « brocarts », et *souei*, « broderies ». Partant de la première dynastie des Han, l'auteur montre que beaucoup des motifs encore usités, tels que les dragons, les phénix, les oiseaux, les fleurs, les noyaux de pêche et les raisins, se tissaient déjà en soie dans ces temps primitifs. Il mentionne un don de cinq rouleaux de brocart tissé de dragons sur fond cramoisi, fait par l'empereur Ming Ti de la dynastie des Wei en 238 après Jésus-Christ, à l'impératrice du Japon qui venait d'envoyer une ambassade à la cour chinoise ; ce qui prouve en outre que les empereurs chinois donnaient en cadeau, alors comme aujourd'hui, des rouleaux de soie brochée. Kou Ying-t'ai rappelle qu'une princesse de la dynastie des T'ang, au VIIIe siècle, excellait dans les fines broderies : elle aurait

1. Les douze anciens symboles dont parlent les commentateurs de la dynastie des Song sont :

1° *Je*, « le Soleil » : le disque solaire sur une rangée de nuages et contenant l'oiseau à trois pattes.

2° *Yue*, « la Lune » : le disque lunaire contenant un lièvre qui moud le breuvage de vie au moyen d'un mortier et d'un pilon.

3° *Sing Tchen*, « les Etoiles » : une constellation de trois étoiles réunies les unes aux autres par des lignes droites.

4° *Chan*, « les Montagnes », adorées en Chine depuis les temps préhistoriques.

5° *Long*, « les Dragons » : deux monstres fabuleux à écailles et à cinq griffes.

6° *Houa tchong*, « les Oiseaux fleuris » : deux faisans aux vives couleurs.

7° *Tsong Yi*, « les Vases de Temple », du culte des ancêtres : l'un porte le dessin d'un tigre, l'autre celui d'un singe.

8° *Ts'ao*, « l'Herbe aquatique », en petites branches.

9° *Houo*, « le Feu », en festons enflammés.

10° *Fen mi*, « les Grains de Millet » formant médaillon.

11° *Fou*, « la Hache », arme des guerriers.

12° *Fou*, « Symbole » de distinction spéciale, d'origine ornementale, usité dans le vocabulaire moderne avec le sens de « brodé » (voir p. 239).

brodé à l'aiguille trois mille couples de canards mandarins sur un seul couvre-pieds dont elle aurait rempli les interstices avec de délicates branches de fleurs et de feuillage exotiques ; ce magnifique chef-d'œuvre était de plus, dit-il, parsemé de pierres précieuses.

Passant à la dynastie des Song (960-1279), Kou Ying-t'ai énumère plus de cinquante dessins pour brocarts : « Palais à plusieurs étages et pavillons », « Dragons dans l'Eau », « Dragons enroulés au milieu de Cent Fleurs », « Dragons et Phénix », « Faisans Argus et Cigognes », « Fonds Écaille de Tortue », « Perles et Grains de Riz », « Lotus et Roseaux », « Médaillons de Dragons poursuivant les Joyaux », « Cerises », « Carrés et Médaillons de Fleurs blanches sur fond de couleur », « Lotus et Tortues », « Fleurs de Longévité », « Instruments de Musique », « Panneaux d'Aigles entourés de Fleurs », « Lions jouant à la Balle », « Plantes aquatiques et Poissons jouant », « Branches de Mauves roses », « Pivoines arborescentes », « Tortues et serpents », « Paons », « Oies sauvages volant dans des Nuages », sans compter des dessins diaprés et à raies d'un style plus simple, des combinaisons de caractère de bonheur et des groupes de symboles de bon augure. C'est sur de tels motifs que l'on tissait les moelleux damas et les gazes transparentes de cette époque ; on cite un décret de l'empereur Jen Tsong (1023-1063) ordonnant de lui faire un chapeau de cérémonie en gaze bleu foncé, avec médaillons de dragons et licornes, les interstices étant remplis de dragons et de festons de nuages tissés en or.[1]

[1]. L'auteur des Ming que vient de citer M. Bushell ne fait que reproduire les énumérations des anciennes annales. Ces mêmes annales mentionnent non seulement les principaux motifs reproduits, mais les divers objets que l'on tissait en soie. M. Deshayes (conférence du 13 mars 1904, au musée Guimet, sur les anciens tissus chinois), a eu la patience de dresser une liste de ces objets. En voici le résumé :

Costume : robes, ceintures, traînes, « voiles de fiancée », coiffures, genouillères, bandelettes de jambe et de tête, chaussures, mouchoirs.

FIG. 220. — MANTEAU SANS MANCHES. SOIE TISSÉE (K'O SSEU)
Paniers de fleurs et de fruits; bordure d'orchidées.

Long. 139 cent. 6/10, larg. 114 cent. 4/10.

FIG. 221. — SCÈNE, TISSÉE EN SOIES DE COULEUR ET FIL D'OR
Représentant la Fête des Bateaux-dragons.

Long. 79 cent. 3/10, larg. 114 cent. 9/10.

FIG. 222. — SCÈNE, TISSÉE EN SOIE. CHEOU CHAN, LE PARADIS TAOISTE

Long. 121 cent. 9/10, larg. 76 cent. 8/10.

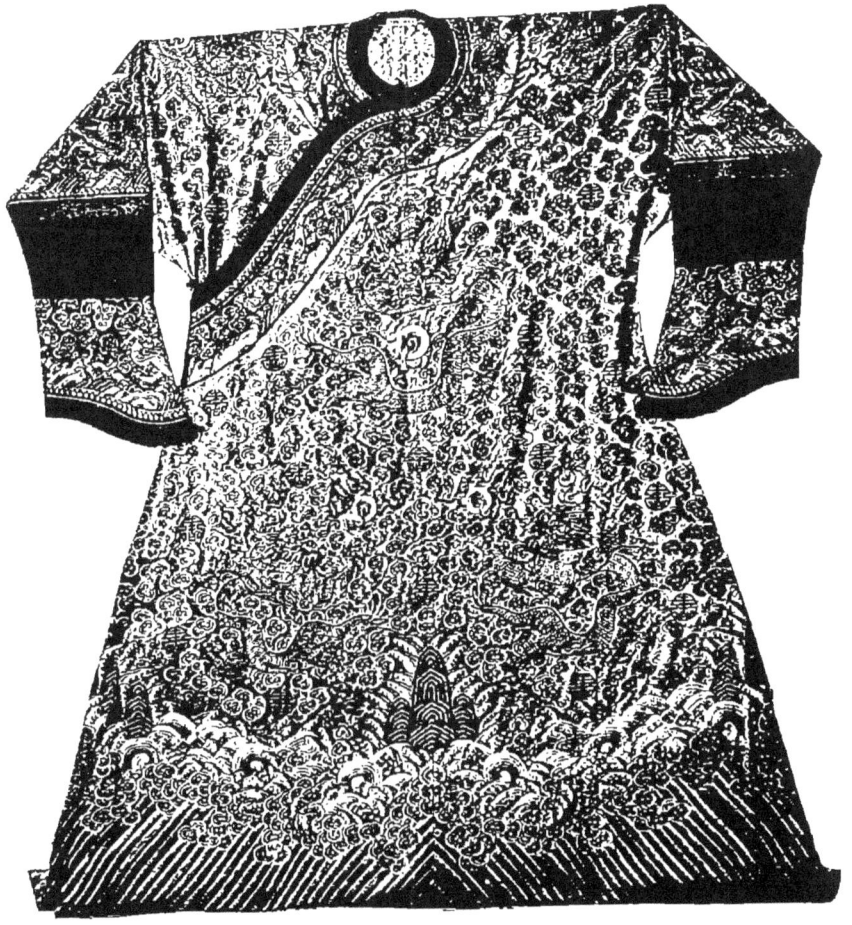

FIG. 223. — VÊTEMENT IMPÉRIAL

Satin brodé avec dragons sortant de la mer et s'élançant dans les nuages, et autres emblèmes symboliques.

Long. 132 cent. 7 10. larg. 185 cent. 1/2.

La même énumération pourrait presque servir aujourd'hui encore. Le tisseur de soie, le plus traditionaliste des artistes, continue à reproduire tous les anciens motifs sur son métier à main.

Celui-ci non plus n'a guère changé ; seules, ses dimensions se sont accrues. Les machines étrangères ne sont pas admises dans les ateliers de Sou-tcheou et de Hang-tcheou. Le métier à tisser chinois est vertical ; il faut deux ouvriers pour le faire marcher : le tisserand est assis en bas pendant que son aide, perché sur le haut du métier, tire les pédales et aide à changer les fils. La figure 216 ᵃ représente un des métiers les plus compliqués, celui qui sert à tisser les brocarts à fleurs. Sur la figure 216 ᵇ, on voit les femmes chinoises en train de faire bouillir les cocons et de dévider la soie [1].

Ameublement : rideaux de lit, d'alcôve, de porte, rideaux divisant une salle, ciels et couvertures de lit, paravents, écrans, nattes, tentures de trône.

Chars : dais, couvertures, tentures, rideaux, tapis, coussins, diverses parties du harnachement.

Tentes : rideaux, ciel, cordons.

Catafalques : draps mortuaires, couverture de bouche du mort.

Toiles et serviettes pour couvrir et nettoyer les objets des sacrifices.

Bannières, écrans portatifs.

Cordes d'arc et d'instruments de musique. — N. d. t.

[1]. Cette planche et celle qui lui fait pendant sont tirées d'une série d'illustrations sur l'agriculture et sur la sériciculture, de l'Art Library. La première édition de ce curieux ouvrage, dont l'auteur est Leou Cheou, parut en 1210 sous le titre de *Keng tche t'eou che* ; elle comprend deux séries de gravures, de vingt-trois planches chacune, qui représentent les différents procédés de labourage et de tissage : à chaque planche est joint un petit poème de quelques vers. Dans la 35ᵉ année (1696) du règne de K'ang-hi, parut une nouvelle édition, avec des illustrations de Tsiao Ping-tchen, fonctionnaire de la Commission astronomique, et des petits poèmes composés par l'empereur. Ces gravures ont souvent été reproduites depuis, en particulier sous le règne de K'ien-long, qui ajouta des vers de sa composition à ceux de son père et de son grand-père et fit encadrer chaque gravure dans un décor de dragons impériaux ; on peut s'en rendre compte en consultant la reproduction photolithographique de cet ouvrage récemment publié à Chang-hai en deux volumes in-8º.

Le métier à brocart reproduit dans la figure 216ᵃ avec cette légende : *Pang houa*, « Cueillette des fleurs », porte le numéro vingt-deux parmi les procédés de tissage illustrés par Tsiao Ping-tchen. La gravure qui lui fait pendant (figure 216ᵇ) s'intitule *Lien sseu*, « On fait bouillir la soie » (numéro 13

Les fleurs fournissent aux Chinois leurs plus séduisants motifs pour les soies brochées et les velours. Elles y conservent toujours, plus ou moins, leur forme naturelle, et ne sont jamais aussi stylisées que dans l'art persan ou arabe. Dans le fameux brocart « à cent fleurs », il n'est pas difficile, pour qui connaît la flore chinoise, d'identifier les différents bouquets qu'une main savante a prodigués. Le chrysanthème et la pivoine se rencontrent surtout[1]. On y mêlait des papillons marqués des symboles de la longévité et de la richesse (voir le superbe velours à fleurs de la fig. 217). Le nelumbium est peut-être plus stylisé, mais on le reconnaît toujours à la forme caractéristique de la cosse qui se trouve au milieu de la fleur : dans la figure 218, ses volutes hardies courent sur une tenture de velours à large bordure rectiligne décorée de *svastika* et à entre-deux ouvré de têtes de dragons stylisées en forme de grecque. C'est la fleur du lotus sacré que l'on aperçoit à la planche 219 ; son feuillage s'entrelace en un dessin charmant autour de chauves-souris doubles et symétriques.

Ces velours à fleurs comptent parmi les plus beaux tissus chinois : même s'ils sont à couleur unique, le ton riche du motif en relief contraste avec la surface unie de la soie qui fait le fond. On en confectionnait des manteaux, des habits de cheval, ainsi que des coussins et des tentures de temple.

de l'original); elle est assez bien expliquée dans le petit poème de la dynastie des Song qui l'accompagne et dont voici la paraphrase :

L'odeur des cocons qui bouillent emplit la rue ;
Dans chaque demeure, les femmes, en troupes diligentes,
Le visage souriant, s'assemblent autour du foyer
Et frottent leurs mains, humides de la vapeur brûlante ;
Elles jettent dans le bassin les cocons brillants
Et dévident la soie en un long écheveau continu.
Quand vient le soir elles ont bien gagné un instant de repos [murs.
Qu'elles passent à habiller avec leurs amies, dehors, dans la ruelle close de

1. Il en est de même en céramique ; Jacquemart a pu donner le nom de « chrysanthémo-péonienne » à une de ses familles.

Le manteau sans manches de la figure 220 met sous nos yeux un autre genre de décor floral; ce manteau est en soie tissée (*k'o sseu*), ornée de paniers de fleurs et de fruits, pivoine, lotus, citrons « main du Bouddha », *polyporus lucidus*, branches de bambou, etc., avec des nœuds de rubans flottants brochés en soies de couleur et en fil d'or sur fond bleu foncé : le tout bordé de branches entrelacées d'orchidées (*lan houa*). Les détails les plus minutieux de ces tissus *k'o sseu* sont parfois repris au pinceau pour obtenir un dessin plus parfait.

Le British Museum a récemment fait venir de Pékin une importante collection de tapisseries *k'o sseu* qui jette un jour inattendu sur quelques motifs et sur certaines méthodes de composition de la peinture chinoise. Ces tapisseries sont faites pour décorer un salon de réception : les deux spécimens que nous reproduisons donneront une idée suffisante de leur caractère général.

Voici d'abord (planche 221) une de ces tapisseries tissées en soies de couleur et en fil d'or, avec détails ajoutés au pinceau ; elle fait partie d'une série de quatre représentant la fête des Bateaux-Dragons ; c'est une fête annuelle, qu'on célèbre dans toute la Chine le cinquième jour du cinquième mois en souvenir de K'iu Yuan, le fidèle ministre qui se noya ce jour-là en 295 avant Jésus-Christ[1].

La seconde tapisserie (fig. 222) contient une vue du paradis taoïste, les *Cheou chan*, « monts de la longévité ». C'est un décor de montagnes, avec un fleuve ; un pont l'enjambe au premier plan ; au second plan, on voit des pavillons à colonnes, perchés sur de hauts rochers et ombragés d'immenses sapins ; un pêcher, symbole de vie, étend ses branches sur l'eau. Les huit immortels, *Pa sien*, sont groupés au centre du tableau ; ils sont aisément recon-

1. La fête des bateaux-dragons symbolise la recherche du cadavre du héros; elle se termine par des offrandes de riz qu'on introduit dans des tubes de bambous et qu'on jette à la rivière comme sacrifice offert à son âme.

naissables à leurs attributs, ainsi que les autres ermites qui, plus bas, traversent le pont et gravissent les pentes : on remarque parmi ceux-ci les joyeux génies jumeaux de l'unité et de l'harmonie, *Ho Ho eul sien*, et Lieou Han qui attend sur la berge son démon familier, le crapaud à trois jambes, en train de traverser la rivière à la nage. Les cigognes qui volent dans les airs, portant des baguettes au bec, servent de messagères aux immortels.

Une autre tapisserie, en soie tissée, fait pendant à celle-ci et donne un second aspect du paradis taoïste. Ces tapisseries datent pour la plupart du commencement du règne de K'ien-long, vers le milieu du XVIII° siècle.

Après ce rapide exposé des velours à fleurs, brocarts et soies tissées, passons maintenant aux broderies (*sieou houa*) ; ici, le travail est entièrement fait à l'aiguille, sans l'aide du métier ni de machine d'aucune sorte. Les Chinois sont des brodeurs habiles qui se consacrent à leur tâche avec une patience et une ingéniosité infinies ; ils étendent le tissu sur un cadre posé sur pivots, après avoir tout d'abord dessiné le motif sur la surface unie. On distingue plusieurs genres de travail, avec du fil, de la bourre ou de la tresse de soie, et divers points, point simple ou point noué ; dans les exemplaires les plus achevés, le motif est exécuté avec le même fini des deux côtés de l'étoffe, les bouts de fils restant adroitement dissimulés.

Il existe des livres à l'usage des brodeurs, avec gravures sur bois donnant des dessins et des patrons parmi lesquels on retrouve tous les motifs ordinaires de décoration désignés par leurs noms techniques.

Nous avons déjà fait allusion aux nombreuses lois somptuaires qui restreignaient l'usage des étoffes de soie [1].

[1]. Les robes brodées portées par l'empereur, l'impératrice, les princes, les princesses et autres dames de la Cour pendant les différentes saisons de

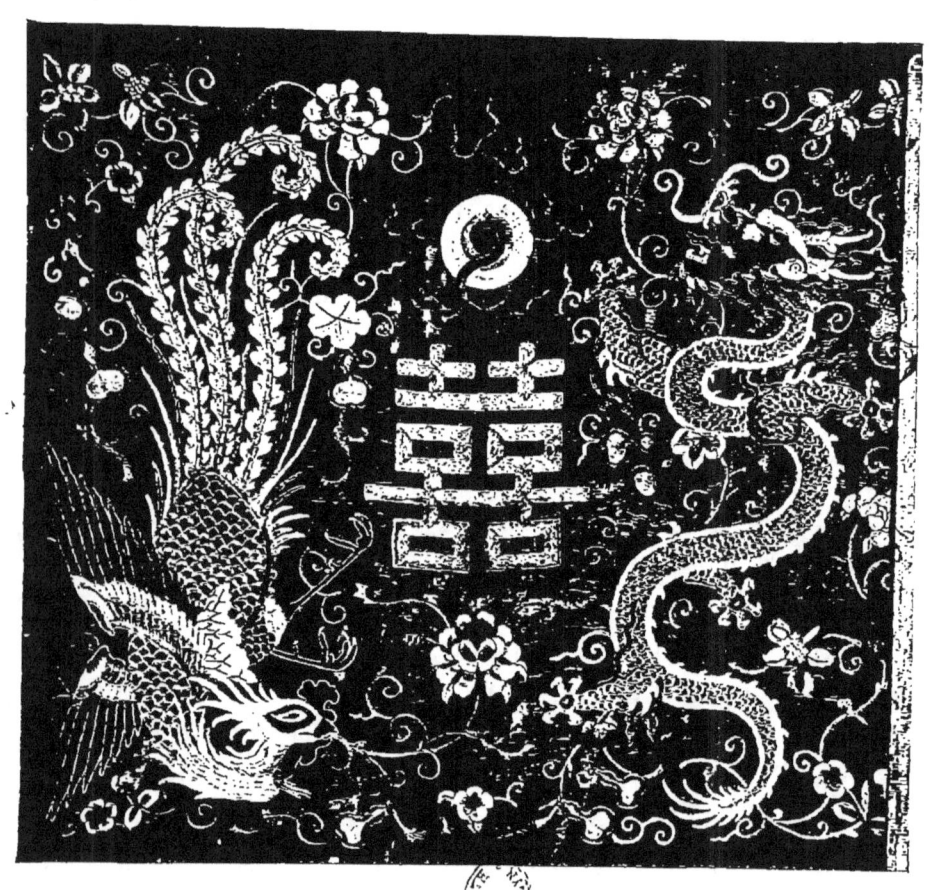

FIG. 224. — COUVERTURE DE SATIN ROUGE BRODÉ
Exécutée pour un mariage impérial.

Haut. 62 cent. 1/2, larg. 71 cent. 1,10.

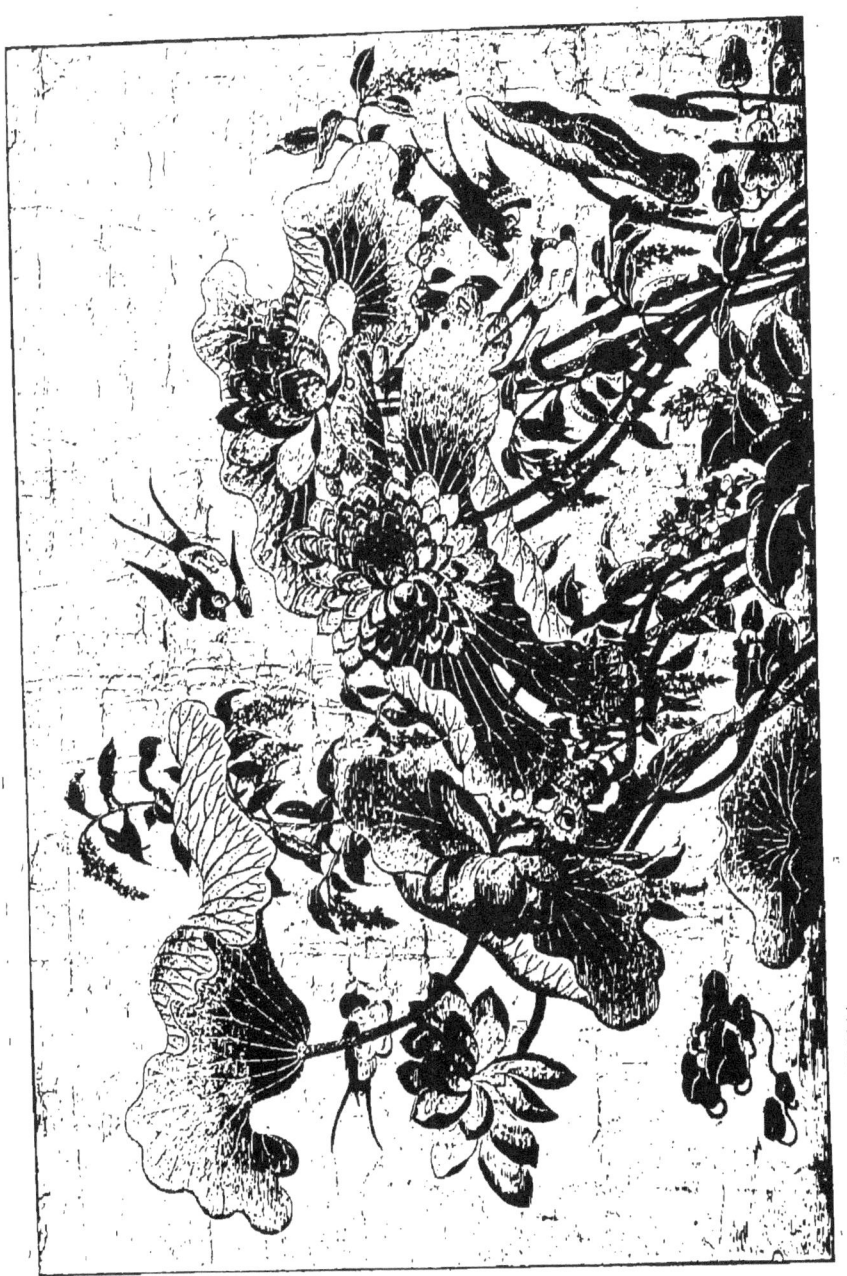

FIG. 225. — PANNEAU DE BRODERIE DE CANTON

Lotus nelumbium et autres plantes aquatiques avec hirondelles.

Long. 40 cent. 8/10, larg. 78 cent.

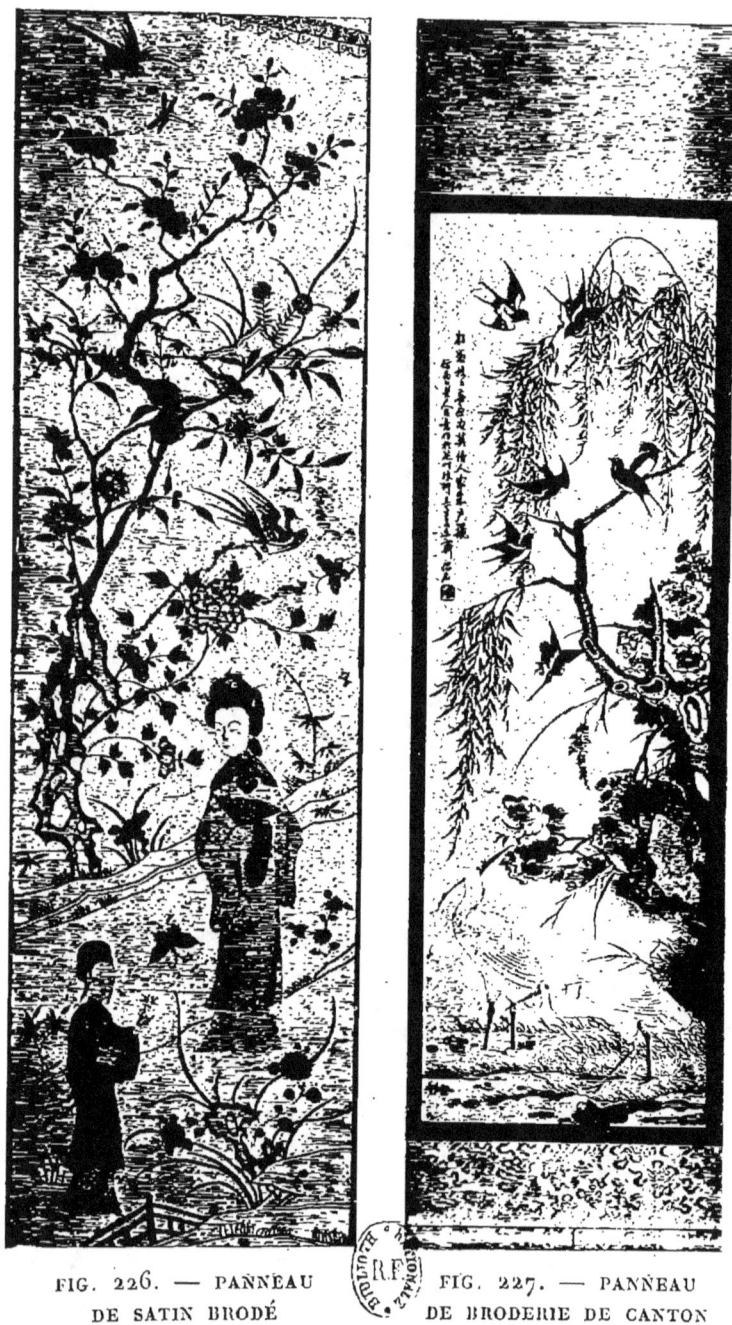

FIG. 226. — PANNEAU
DE SATIN BRODÉ
Début du xviii^e siècle.

ong. 335 cent. 1/4, larg. 48 cent. 1/4.

FIG. 227. — PANNEAU
DE BRODERIE DE CANTON
xix^e siècle.

Long. 159 cent., larg. 42 cent. 1/4.

FIG. 228. — TAPIS, SOIES DE COULEURS VARIÉES.
FABRICATION MANDCHOUE

Provient de l'Exposition des Inventions internationales. 1885.

Long. 345 cent. 4/10, larg. 177 cent. 8/10

Notre planche 223 reproduit une robe impériale brodée. Elle est en satin vert pâle, soies de couleur et fil d'or ; col et manches en satin bleu sombre avec broderies semblables ; doublure de damas de soie bleu pâle. Le bord inférieur s'orne d'une rangée de vagues aux crêtes frangées, et de symboles flottants qui viennent battre une montagne à trois sommets placée au centre. La robe tout entière est semée de nuages, de chauves-souris, de *svastika* et de caractères *cheou* de forme circulaire[1] ; dans les intervalles apparaissent des dragons impériaux à cinq griffes à la poursuite de disques enflammés, emblèmes de toute-puissance.

La couverture de satin rouge, brodée en soies de couleur et fils d'or (fig. 224), provient aussi du palais impérial, car elle est décorée d'un dragon à cinq griffes à la poursuite d'un joyau resplendissant, et d'un phénix avec une branche de pivoine au bec. Le fond est semé de menues branches d'autres fleurs stylisées, et de calebasses ; au centre est brodé un grand *chouang hi*, « joie double », symbole du bonheur conjugal, ce qui indique qu'elle était destinée à un trousseau impérial.

Les brodeurs chinois, et particulièrement ceux de Canton, se plaisent peut-être surtout à l'exécution de fleurs et d'oiseaux. On a rapporté en Europe des quantités de broderies cantonaises au cours des deux derniers siècles. Quelques artistes de cette ville travaillent presque exclusivement pour le marché européen ; on peut comparer leurs œuvres aux

l'année et pour les diverses cérémonies, furent toutes changées sous le règne de K'ien-long. On a trouvé au Palais d'Été de Yuan Ming Yuan un exemplaire d'un album peint à cette époque et sur lequel est apposé le sceau impérial ; un certain nombre des illustrations qu'il contenait, intactes dans tous leurs détails, ornent maintenant les murs du British Museum, où il est loisible de les consulter si l'on désire classer les vêtements officiels et leurs accessoires.

1. Ils signifient : « une myriade de siècles ! », en chinois *wan cheou*, ce qui équivaut au japonais *ban zaï* (*wan souei*) « dix mille années ! »

papiers peints exécutés dans la même ville et destinés aux maisons européennes [1].

Peut-être pourra-t-on se faire quelque idée de leur style d'après le panneau de soie brune de la figure 225 ; il est brodé de bourres et de soies vives, représentant des fleurs et des feuilles de lotus, d'autres plantes aquatiques et des hirondelles en plein vol. Il a de toute évidence été pris directement sur le cadre du brodeur, car le fond en est encore couvert du mince enduit de pâte blanche destiné à le protéger.

Autre modèle de broderie cantonaise (fig. 227) : c'est une tapisserie de soie, montée sur rouleaux et ingénieusement brodée en soies de couleurs ; arbres, fleurs et oiseaux ; un saule couvre le champ de ses branches gracieusement pendantes ; des pivoines arborescentes s'élèvent de rocailles découpées ; des hirondelles volètent autour des branches ; au centre du panneau, un martin-pêcheur ; au-dessous, deux cigognes sur le sol. Les deux colonnes de caractères chinois

[1]. Dès le milieu du xvi⁰ siècle, des marchands espagnols et hollandais importaient de Chine des papiers peints ; ceux-ci arrivèrent jusqu'aux Iles Britanniques avant la fin du siècle suivant. M. A. G. B. RUSSELL explique cette circonstance dans un intéressant article du *Burlington Magazine* (juillet 1905) ; il reproduit « un papier peint du xvii⁰ siècle, qui se trouve à Wotton-under-Edge », et il en cite plusieurs autres qu'on peut encore voir sur place à Ightham Mote, dans le comté de Kent et à Cobham Hall, domaine du comte de Darnley.

Le fond du motif mural est généralement une rangée régulière d'arbres chargés de fruits et de grosses fleurs. Comme le dit si bien M. RUSSELL, « *les lotus et autres plantes aquatiques s'élèvent de l'eau pour décorer les intervalles entre les troncs d'arbres. Des faisans, des cigognes et des oiseaux au riche plumage sont posés sur les branches et remplissent l'air environnant ; au-dessous, des canards nagent et plongent. Les couleurs sont éclatantes et harmonieusement combinées ; les oiseaux et les fleurs aux nuances variées brillent comme des joyaux dans la verdure olive pâle ou vert bleuâtre sombre du feuillage. La disposition toute entière du motif est habilement subordonnée aux nécessités décoratives, et l'on admet franchement la surface plane du mur sans faire aucune tentative pour obtenir des effets de relief ou de perspective.* »

Les mêmes mots pourraient presque servir à caractériser les tentures de soie, portières, et grands écrans ornés de broderies que l'on n'a pu songer à reproduire ici à une échelle convenable.

brodées sur cette tapisserie indiquent, en une strophe poétique, le sujet du panneau, le nom de l'artiste, celui du brodeur *Liu Che* et de son atelier ; ce dernier nom se retrouve en caractères archaïques sur le cachet apposé à la fin de l'inscription.

La tenture de satin blanc reproduite sur la même page (fig. 226) est plus ancienne et provient plutôt de Sou-tcheou ou de quelque autre ville de la Chine centrale. Elle est brodée de soies de couleur, points longs et points courts, et fils d'or à plat. C'était évidemment un panneau d'écran. Au premier plan, une dame avec un éventail et une jeune fille tenant des fleurs ; à terre, des tiges de fleurs et quelques barreaux d'une claire-voie ; par derrière, des arbres en fleurs s'élancent d'une rocaille à peine indiquée ; les intervalles sont remplis d'oiseaux, de papillons, de libellules et d'autres insectes. L'aspect général est celui d'une composition du début du XVIIIe siècle.

L'art des tapis est en quelque sorte intermédiaire entre le tissage et la broderie. Bien que les tapis s'exécutent sur un métier, comme les véritables tissus, et sur une chaîne tendue en travers du cadre, leur trame n'est point formée au moyen d'une navette ni d'aucun autre instrument de ce genre, mais par de nombreux fils courts, de nuances variées, introduits à l'aide d'une aiguille, ou noués avec les doigts. On ne saurait non plus parler de broderie, malgré les ressemblances, car on n'exécute pas les tapis sur une toile, ayant trame et chaîne, mais sur une série de fils fins étroitement tendus les uns près des autres. Les tapis se rapprocheraient plutôt de la tapisserie proprement dite, bien que leur usage ne soit peut-être pas aussi ancien [1].

1. Le texte anglais présente quelque obscurité, le mot « tapestry » y étant certainement employé, à quelques lignes d'intervalles, dans des sens assez différents. — *N. d. t.*

C'est en Égypte et à Babylone que l'on signale pour la première fois l'art des tapis. Les Chinois, comme les Européens, semblent l'avoir emprunté à l'Asie occidentale. A l'heure actuelle, la plupart des ouvriers qui s'y adonnent au nord de la Chine sont mahométans, et les motifs qu'ils affectionnent trahissent des influences qui n'ont rien de chinois. Ils se servent d'un métier haut et vertical auquel plusieurs hommes travaillent à la fois, nouant sur la chaîne, touffe par touffe, tous les matériaux du dessin, qu'ils emploient la laine ou la soie. Le motif se développe à l'envers du métier, près duquel se tient le contre-maître chargé d'indiquer tout changement nécessaire au cours de l'exécution du travail. Les franges que l'on laisse en haut et en bas de l'ouvrage terminé sont en réalité les bouts des chaînes.

Pour les grands tapis destinés à recouvrir les parquets, les Chinois emploient des matières premières du genre feutre, tels que le poil de chameau ; ils les teignent en leur laissant des bordures décoratives en noir et rouge ; ils y mélangent parfois des laines de couleur. Les tapis de plus petite taille sont destinés à recouvrir l'estrade — k'ang — qui se trouve à la partie supérieure de la pièce, et sur laquelle on dispose des coussins dans la journée pour la transformer en lit le soir. Dans les temples bouddhistes, on trouve des tapis carrés sur lesquels s'agenouillent les fidèles et qui sont décorés de motifs appropriés. Quelques très beaux tapis servent aussi pour les housses et pour les harnachements de chevaux à l'occasion des processions ; ils sont souvent d'un dessin élégant et d'une exécution parfaite.

Les tapis de soie sont à peu près semblables aux tapis persans, hindous et turcs pour ce qui est de la qualité des matières employées ; ils n'en diffèrent que par les détails de la décoration. Celui de la figure 228 est fait de soies de couleurs variées ; dessin géométrique et ornements floraux

FIG. 229. — PETIT TAPIS DE YARKAND. XIXᵉ SIÈCLE

Long. 238 cent. 3/4, larg. 120 cent. 1/2.

FIG. 230. — KOU K'AI-TCHE. IV^e SIÈCLE AP. JÉSUS-CHRIST
L'institutrice de la cour écrivant son livre. British Museum.

Long. du rouleau 133 cent. 1/3, larg. 74 cent. 1/2.

symétriques; fond bleu dans le centre, bordure rouge orange[1].

Le tapis de laine de la figure 229 vient de Yarkand (Turkestan chinois); ses motifs de décoration sont à peu près analogues, mais leur disposition rappellerait plutôt l'Asie centrale que la Chine. Quelques détails pourtant sont de tous les pays, notamment le motif de *svastika* que l'on aperçoit sur la bordure extérieure en bandes de grecque alternativement noire et blanche.

1. Ce tapis, d'origine mandchoue, figura à l'Exposition internationale des Inventions (1885); il y fut acheté au prix de 1.625 francs.

XIII

LA PEINTURE

Nous voici parvenus à notre dernier chapitre; ce n'est pas le moins important.

L'étude de la peinture chinoise embrasse un champ très vaste; l'espace limité dont nous disposons ne nous permettra qu'une esquisse rapide.

En Chine, comme partout ailleurs, la peinture est passée par les étapes d'une longue évolution. Son développement fut en somme tout indigène, sauf une influence fortuite venue d'Occident. C'est ce que démontre le professeur Hirth dans son article *Fremde Einflüsse in der chinesischen Kunst* (1896); il y étudie la peinture primitive suivant un classement chronologique :

I. — Des temps les plus reculés jusqu'en 115 avant Jésus-Christ. Période de développement spontané.

II. — De 115 avant Jésus-Christ jusqu'en 67 de notre ère. Période d'influence gréco-bactrienne.

III. — 67 de notre ère. Introduction du Bouddhisme en Chine.

Le savant professeur, dont la compétence est universellement reconnue, passe ensuite à l'époque de la domination mongole en Chine (1280-1367 ap. J.-C.), alors que les descendants de Genghis occupaient à la fois les trônes de Pékin et de Bagdad. Il termine en énumérant les influences plus directement venues d'Europe qui se font sentir avec l'ar-

rivée à Pékin des Pères Jésuites Gherardini et Belleville en 1699.

On reconnaît en général que, de ces influences étrangères, celle du Bouddhisme fut de beaucoup la plus importante et la plus durable ; les autres furent relativement passagères.

Au cours d'une étude sur la peinture chinoise, un critique moderne, M. R. Marguerye, observe très justement que, pour l'apprécier convenablement, les Occidentaux que nous sommes doivent oublier leurs idées préconçues, se débarrasser de leur éducation artistique antérieure, de toutes leurs traditions critiques, de tout le bagage artistique qu'ils ont accumulé de la Renaissance à nos jours. Nous devons en particulier nous garder de comparer les œuvres des peintres chinois aux toiles célèbres qui couvrent les murs de nos collections d'Europe.

La conception chinoise diffère essentiellement de la conception occidentale : on aura quelque idée de l'abîme profond qui les sépare, si l'on veut bien se rappeler l'aventure des deux Pères Jésuites Attiret et Castiglione.

Ces deux Pères se firent attacher en qualité de peintres à la Cour impériale au début du XVIII^e siècle, et tentèrent de tout leur pouvoir de faire accepter aux Chinois l'art européen avec sa science de l'anatomie, du modelé, ses effets de lumière et d'ombre, etc. Tout d'abord étonné, l'empereur les laissa aller de l'avant ; ils exécutèrent son portrait, celui de l'impératrice, des princes du sang et de nombreux hauts mandarins de la Cour ; ils décorèrent le palais de tableaux allégoriques représentant les quatre saisons, — soit un total de plus de deux cents tableaux. Mais peu à peu un changement singulier se fit dans l'esprit de l'empereur et, par suite, dans celui de la Cour. Le style des Pères Jésuites parut trop européen ; le modelé des chairs, le clair-obscur, la pro-

jection des ombres furent déclarés choquants pour des yeux chinois. L'empereur imposa dès lors aux missionnaires la routine traditionnelle de la peinture nationale, et leur adjoignit même des collaborateurs chinois ; si bien que le Père Attiret écrivait à Paris le 1er novembre 1743 :

« *Il m'a fallu oublier, pour ainsi dire, tout ce que j'avais appris et me faire une nouvelle manière pour me conformer au goût de la nation... Tout ce que nous peignons est ordonné par l'empereur. Nous faisons d'abord les dessins ; il les voit, les fait changer, réformer comme bon lui semble. Que la correction soit bien ou mal, il faut passer par là sans oser rien dire.* » (Lettres édifiantes.)

Lorsque Lord Macartney se rendit auprès de ce même empereur quelque cinquante ans plus tard, pour lui offrir plusieurs tableaux de la part de Georges III, les mandarins de service furent offusqués de nouveau par les ombres et demandèrent gravement si les originaux de ces portraits avaient réellement un côté de la figure plus noir que l'autre ; l'ombre du nez constituait à leurs yeux un grave défaut ; quelques-uns d'entre eux crurent même que cette ombre était le résultat d'un accident [1].

Les Chinois ont toujours eu tendance à revenir à leurs anciens maîtres qui rappellent quelque peu le mouvement pré-raphaélite. La noble simplicité de la composition, la subtilité des combinaisons de couleurs, l'intensité avec laquelle ils visent à l'expression la plus directe et la plus saisissante de leur sujet, font songer aux meilleures peintures japonaises et se rapprocheraient, parmi les maîtres occidentaux, du génie de Whistler.

Mais si la peinture chinoise a évolué à travers une grande variété de styles et d'écoles différentes, il est possible, ainsi que le remarque M. Paléologue, de noter parmi les

[1]. *An authentic Account of an Embassy to the Emperor of China*, II. London, 1797.

FIG. 231. — HAN KAN. VIII^e SIÈCLE AP. JÉSUS-CHRIST
Jeune Rishi à cheval sur une chèvre. British Museum.

Long. 65 cent. 4/10, larg. 42 cent. 1/2.

FIG. 232. — TCHAO MONG-FOU. 1254-1322 AP. JÉSUS-CHRIST
Fragment de paysage sur rouleau. British Museum.

Long. du rouleau, 520 cent. 7/10, larg. 33 cent. 2/3.

artistes, dès les temps les plus reculés, une certaine unité instinctive dans l'interprétation des êtres et des choses : ils tombent d'accord sur les expressions essentielles des sensations et des idées que le monde extérieur éveille dans leur esprit.

Parmi les traits généraux de la peinture chinoise, le plus frappant, celui qui a dominé avec le plus de force au cours de sa longue évolution historique, est son caractère graphique; les peintres chinois sont, avant tout, des dessinateurs et des calligraphes.

L'écriture chinoise, d'ailleurs, fut à son origine idéographique; ses caractères primitifs tendaient à la figuration plus ou moins exacte des choses; l'élément phonétique ne fut adopté que beaucoup plus tard. On trouve une indication bien nette de cette origine dans le nom de *wen*, « portrait de l'objet », donné aux premiers caractères inventés, selon la tradition, par Ts'ang-kie, pour remplacer les cordes nouées et les tailles à encoches qui servaient jusqu'alors à enregistrer les événements.

D'ailleurs, l'inventeur légendaire de la peinture aurait été Che-houang, contemporain de Ts'ang-kie, et comme lui ministre du fabuleux Houang Ti, l' « Empereur Jaune »; quelques mythologues ne veulent même voir sous ces deux noms qu'un seul personnage, qui aurait occupé le trône après Fou-hi. Quoi qu'il en soit, toutes les légendes s'accordent pour donner une origine commune à l'écriture et à la peinture; les critiques chinois insistent constamment sur cette unité.

« *La nature même de l'écriture chinoise*, dit M. Paléologue (loc. cit., p. 242 et suiv.) *impose à celui qui en veut tracer les caractères une étude, une éducation de l'œil et de la main, analogues à celles qu'exige le dessin. Les traits de ces caractères ont, en effet, des ténuités, des souplesses, des brusqueries d'arrêt, des grâces de courbure, des énergies soudaines*

ou des écrasements progressifs qu'un très long apprentissage du coup de pinceau peut seul donner. C'est, en outre, une opinion reçue des lettrés en Chine que les caractères de l'écriture transmettent à l'idée qu'ils expriment quelque chose de leur beauté graphique, et que la pensée qu'ils enveloppent prend en eux une nuance délicate, un tour particulier.

« *L'enseignement du dessin se fait, en Chine, suivant la même méthode que celui de l'écriture. Chaque motif de composition se divise en un certain nombre d'éléments que l'artiste s'étudie à traiter séparément, de même qu'il apprend à tracer isolément chacun des traits, des pleins et des déliés, qui forment les caractères. Voici, par exemple, la figure humaine : on n'enseignera pas à l'élève à la saisir dans son ensemble ; on lui démontrera d'abord qu'il y a huit manières de dessiner un nez de face, et il reproduira patiemment chacune de ces manières comme on copie une page d'écriture ; il passera ensuite à l'étude de la bouche, des yeux, des sourcils, etc., qui, vus de face ou de profil, comportent un certain nombre de types, etc. ; on lui apprendra encore que la barbe est composée de cinq parties, enfin qu'il y a dans le visage humain cinq points culminants dont la saillie doit être plus ou moins accentuée suivant l'âge du modèle.*

« *Le groupement de tous les éléments du visage et les proportions qu'il faut leur attribuer sont déterminés par des sortes de canons. Chaque région de la figure humaine a reçu un nom symbolique.*

« *Cette méthode d'enseignement du dessin s'applique à tous les genres de composition : personnages, animaux, fleurs, paysages, fabriques, etc.*[1].

1. Les fleurs favorites du peintre sont le prunier sauvage et l'orchidée, la pivoine arborescente et le chrysanthème. Un volume spécial, imprimé en couleurs, enseigne à composer chacune de ces quatre fleurs ; on y étudie successivement les pétales simples, les feuilles, etc. C'est seulement vers les dernières pages que l'on permet à la fleur d'apparaître tout entière ; elle a été construite, comme une mosaïque, de chacun de ses éléments. — N. de l'a.

« Cette façon de comprendre la représentation figurée des choses devait amener les Chinois à attribuer au dessin linéaire une importance extrême : les corps leur apparurent, non pas tels qu'ils sont dans la réalité, c'est-à-dire tournants et avec une lumière tournant autour d'eux, mais circonscrits dans un trait précis, séparés de l'air ambiant par un tracé visible. Aussi, les peintres de l'Empire du Milieu n'ont-ils jamais eu le sentiment de la substance réelle, du modelé des corps et du relief des objets : même aux plus belles époques de leur art, ils sont demeurés incapables de représenter des formes solides et vivantes, et après dix-neuf siècles de production, ils en sont encore où en était la peinture italienne au temps de Giotto et de Simone Memmi ; leurs aspirations n'ont pas été plus loin.....

« Si la vision nette des formes plastiques a été refusée aux peintres chinois, ils ont eu du moins un sentiment assez juste de la perspective linéaire : ils ont observé, en effet, que l'éloignement modifie les dimensions apparentes des objets et que leur grandeur varie pour l'œil en raison inverse de la distance où ils sont placés de l'observateur. Mais ils n'ont jamais pu atteindre à la connaissance exacte du raccourci des figures. Le plus souvent, lorsqu'ils veulent donner l'illusion du recul des plans, ils ont recours à un procédé particulier : ils placent très haut le point de vue de leur composition et échelonnent, en les superposant, les personnages ou objets qui y prennent place ; les dimensions de ces personnages ou objets vont en diminuant au fur et à mesure qu'ils se rapprochent de la partie supérieure de l'encadrement : en un mot, ce qu'un peintre d'Occident met dans le lointain de son tableau, l'artiste chinois le place dans le haut de sa décoration.

« Au point de vue de la composition et de l'ordonnance des sujets, certaines peintures chinoises révèlent un sentiment juste de l'harmonie générale qui doit régner dans une œuvre

et en combiner les lignes principales, en distribuer les figures, en répartir les masses. La symétrie paraît avoir été le premier principe adopté en matière de composition : la disposition symétrique donne, en effet, à la composition un caractère de raideur hiératique, de solennité mystique, un aspect grave et immobile qui conviennent bien aux sujets sacrés ; or l'on verra plus loin qu'à son début la peinture chinoise a été exclusivement religieuse.

« Plus tard, lorsque le mouvement et la vie ont été introduits dans la peinture, les procédés de mise en scène se sont perfectionnés. Dans le désordre apparent des groupes on aperçoit le lien qui les rattache, on saisit l'intention de remplir par les accessoires les vides qu'ils laissent entre eux. Cette intention est souvent même trop manifeste [1].

« Parmi tous les procédés de composition dont les Chinois ont fait l'essai, il faut noter celui qui consiste à représenter simultanément toutes les phases d'une action. C'est le procédé qu'ont suivi autrefois les peintres primitifs des écoles italienne ou allemande, lorsqu'ils figuraient sur la même toile les scènes successives de la Passion, de l'Adoration des Mages, etc.

« Le reproche le plus sérieux que l'on puisse adresser aux peintres chinois en matière de composition est de ne s'être que trop rarement résignés à sacrifier les détails à l'unité du sujet. Les parties secondaires sont traitées avec autant de soin que la partie principale. Nulle part ce défaut n'est plus choquant que dans la peinture de portraits, où les détails du costume, les broderies de la robe, les plaques de jade qui pendent au collier ou à la ceinture, les passementeries et le bouton du chapeau reçoivent autant d'importance que le visage et les mains.

1. Nous avons déjà pu faire la même remarque à propos des bas-reliefs antiques reproduits dans notre chapitre de la Sculpture sur pierre. — N. d. l'a.

« *En dehors des qualités du dessin, les peintres chinois ont eu, de tout temps, le sentiment de la couleur : s'ils n'en ont jamais formulé scientifiquement les lois, ils les ont du moins appliquées, par intuition, avec une sûreté, une délicatesse parfaites.*

« *Mais c'est surtout par le parti qu'ils ont su tirer de la vibration des couleurs que les Chinois se sont révélés coloristes. L'instinct et l'observation leur ont appris qu'en modulant les tons sur eux-mêmes, on leur donne une profondeur singulière, une puissance intense. Dans la peinture sur porcelaine, plus encore peut-être que dans la peinture sur soie, ils ont fait vibrer et tressaillir leurs couleurs en mettant bleu sur bleu, rouge sur rouge, rose sur rose, jaune sur jaune, depuis la teinte la plus claire jusqu'à la plus sombre.*

« *Il est un don qu'on a toujours refusé aux peintres chinois, celui de sentir et de rendre les effets de la lumière et de l'ombre, c'est-à-dire le clair-obscur. Cette observation n'est juste qu'en ce qui concerne leur façon d'interpréter la figure humaine...*

« *Mais, tout au contraire, dans l'interprétation de la réalité pittoresque, dans la peinture de paysage, les Chinois ont atteint parfois à l'expression la plus savante des plus délicats effets du clair-obscur. La grande école paysagiste des Thang a produit, dans cet ordre, des œuvres parfaites.*

« *Il n'est guère de genres que les peintres chinois n'aient abordés : ils ont traité tour à tour les sujets religieux et historiques, les scènes que leur offrait la vie réelle et journalière et celles dont l'inspiration leur était donnée par la poésie ou le roman, la nature morte, le paysage, le portrait, etc.*

« *C'est le Bouddhisme qui a inspiré toute la peinture religieuse. La religion bouddhique a, pour ainsi dire, créé l'art pittoresque dans l'Empire du Milieu, en y apportant les principes, les procédés et les modèles d'une esthétique nouvelle. Elle apporta, en outre, aux Chinois ce qui leur avait fait*

défaut jusqu'à ce jour, elle leur donna la matière morale sur laquelle s'exerça par la suite leur génie national. Les premiers peintres, qui furent pour la plupart des moines, des bonzes, des cénobites, s'adonnèrent à la peinture comme à une tâche pieuse, et les œuvres qu'ils créèrent, toutes empreintes de sentiment religieux, de piété sincère et de candeur mystique, furent presque des actes de foi et d'adoration. Dans le genre religieux, ils arrivèrent ainsi jusqu'au style poétique, ils pénétrèrent très avant dans le monde moral, par la sincérité des émotions qu'ils cherchaient à traduire, par l'élan de leur cœur, par la noblesse et le détachement de leur pensée. Mais la naïveté, l'aspiration à l'idéal et ce sens du divin qu'exige l'art religieux leur firent bientôt défaut, et les scènes de la vie de Çakyamouni, qui avaient été la source d'une si pure inspiration pour les artistes de la première époque, ne furent plus que des prétextes à de savantes compositions, à de brillantes figurations. La pensée religieuse ne s'y révéla plus à aucun degré; de tous les sentiments que l'artiste cherchait à y exprimer, aucun ne dépassa la réalité.

« A côté de la peinture religieuse, le genre où les Chinois ont atteint au point le plus élevé de l'art est celui du paysage. On verra plus loin quel sentiment passionné leur a inspiré la nature, avec quel charme délicat, quelle poésie sincère et émue ils en ont interprété tous les aspects. »

En tout temps aussi, ils ont excellé dans la peinture des animaux, des oiseaux, et plus spécialement des oiseaux et des insectes volant parmi les fleurs. Le style varie avec les époques ; mais le charme, la fidélité restent les mêmes ; les artistes chinois ont toujours fait preuve d'une maîtrise du pinceau que seule peut donner une pratique constante. Certains ont spécialisé leur effort, consacrant leur vie, par exemple, soit à reproduire en blanc et noir l'élégant balancement du bambou, soit à peindre en couleurs les superbes variétés de pivoines arborescentes.

« *Les Chinois n'ont compris la peinture d'histoire qu'au point de vue anecdotique, sans aucune curiosité de la couleur locale, sans aucun souci de la différence des temps, des races, des sentiments ni des costumes, en un mot, sans aucune prétention à ressusciter l'aspect moral ni physique d'une époque ; on ne constate non plus, dans leurs compositions historiques, ni exagération épique ni tendance vers le genre héroïque.*

« *La littérature a été pour les artistes chinois, après la religion, la source d'inspiration la plus abondante. Il en faut chercher la cause dans la conception particulière qu'on s'est faite, en Chine, du but assigné à la peinture et du rôle attribué au peintre. Avant d'être artiste, le peintre est homme de lettres, poète, romancier ; le dessin et la peinture sont des moyens d'expression par lesquels tout esprit cultivé doit savoir donner à sa pensée un tour plus précis, des nuances plus délicates*[1]. »

Anderson a fort bien résumé les traits essentiels de l'art chinois (*British Museum Catalogue*, p. 491), dans les propositions suivantes :

1. — « Le dessin est calligraphique. — La beauté du contour et la fermeté de la touche ont plus d'importance que l'observation scientifique de la forme. Ce dernier élément fait plus souvent défaut dans les œuvres de la période intermédiaire que dans les peintures primitives ; l'agrément du trait et l'exactitude de la forme sont également absents des œuvres d'aujourd'hui. Les fautes de dessin sont, en général, surtout visibles dans l'exécution des visages féminins, des profils en particulier ; elles apparaissent moins chez les oiseaux et autres animaux

[1]. Après avoir indiqué les caractères généraux de la peinture chinoise, M. PALÉOLOGUE passe à son histoire qu'il divise ainsi :
1. — *Depuis les origines jusqu'à l'introduction du Bouddhisme.*
2. — *Depuis l'introduction du Bouddhisme jusqu'à la dynastie des T'ang.*
3. — *De la dynastie des T'ang à celle des Song.*
4. — *Dynastie des Song (960-1279).*
5. — *Dynastie mongole des Yuan (1280-1367).*
6. — *Dynastie des Ming (1368-1643)* :
 a. *Jusqu'à la fin du règne de Tch'eng-houa (1487)* ;
 b. *De Hong-tche jusqu'à la fin de la dynastie des Ming (1487-1643).*
7. — *Dynastie des Ts'ing (1644 à nos jours).*

dont les formes anatomiques sont plus simples. D'ordinaire, les proportions du corps humain comme celles des animaux sont exactes et indiquent les mouvements avec vigueur et vérité. Un art d'un réalisme exceptionnel se fait même quelquefois sentir dans les portraits, et l'on peut citer plusieurs œuvres comme exemples d'une grande vérité académique et d'une grande puissance.

2. — « La perspective est isométrique. — Quelques œuvres de l'école proprement chinoise et quelques tableaux bouddhistes permettent de constater une perspective rudimentaire : certaines lignes, parallèles dans la nature, convergent ici vers un point de fuite ; mais le point est mal placé, et à d'autres égards le rendu de la distance prouve un manque d'observation intelligente.

3. — « Le clair-obscur est tantôt absent, tantôt indiqué par des ombres d'un caractère spécial, qui servent à faire ressortir les parties voisines, mais ne démontrent aucune observation de la réalité. — Les ombres projetées sont toujours omises. On néglige toujours également les images réflétées, qu'il s'agisse de formes ou de couleurs, à moins que la répétition de l'image sur la surface d'un miroir ou d'un lac ne soit imposée par la légende qu'illustre l'artiste.

4. — « La couleur est le plus souvent harmonieuse, mais parfois arbitraire. — L'artiste use tantôt de teintes plates, tantôt de délicates gradations qui compensent jusqu'à un certain point l'absence de clair-obscur.

5. — « La composition est heureuse. — Le sentiment du pittoresque se manifeste de façon remarquable dans le paysage.

6. — « Le sens de l'humour est moins accusé que dans les tableaux japonais, mais les autres qualités d'esprit de l'artiste y sont nettement marquées. — La faculté d'imagination des artistes populaires japonais des siècles derniers paraît plus grande que celle de leurs frères chinois, en particulier dans les applications de la peinture à la gravure sur bois, à la décoration de la faïence et de la laque, de la broderie, etc. Mais les Japonais reconnaissent la dette qu'ils ont contractée envers la Chine. « *Notre peinture*, dit un écrivain du XVIIIe siècle, *est la fleur, celle des Chinois, le fruit en sa maturité.* » Pourtant, les Européens qui comparent les œuvres des écoles naturalistes et populaires du Japon à l'art contemporain de l'Empire du Milieu, peuvent ne pas être portés à partager cette opinion d'une trop grande modestie; c'est que la peinture chinoise se laissait aller à dégénérer, au moment où les Japonais se créaient une personnalité qui a complètement modifié la position relative des deux nations. »

Les artistes qui ont fleuri à ces diverses époques sont légion ; la simple énumération de leurs noms remplirait des

pages nombreuses, surtout si on y joignait tous leurs « noms de plume », leurs signatures favorites et leurs cachets.

La littérature chinoise sur ce sujet est des plus copieuses; on doit sans cesse la consulter; elle a d'autant plus de valeur que beaucoup d'artistes étaient en même temps des littérateurs et ont eu à discuter les théories et les canons d'art de leur époque. Les livres originaux seraient difficiles à réunir, mais par bonheur toutes les dates utiles jusqu'à la fin de la dynastie des Ming (1643) ont été réunies à l'usage des étudiants et des amateurs dans la célèbre Encyclopédie impériale de peinture et de calligraphie dont le titre est : *P'ei wen tchai chou houa p'ou*[1].

Cette Encyclopédie fut compilée par une commission de onze savants et artistes nommés par décret de l'empereur K'ang-hi dans la quarante-quatrième année de son règne (1705). Elle fut publiée en 1708 en 100 fascicules, reliés en 64 volumes, avec préface écrite au pinceau vermillon par l'empereur lui-même. Cette préface donne une esquisse du développement des deux arts connexes et fait remonter la peinture jusqu'à son origine, — l'écriture pictographique des temps primitifs. Pourtant l'empereur reconnaît que la peinture ne fut point pratiquée en tant qu'art avant les Ts'in et les Han (221 av. J.-C. - 264 de notre ère); elle atteignit son apogée sous les « six dynasties » (qui se succédèrent entre les Han et les Souei, de 265 ap. J.-C. à 581, à Kien-ye, le moderne Nankin). La première moitié de cette période, dit l'empereur, fut illustrée par le génie de Ts'ao, Wei, Kou et Lou, et la seconde moitié par Tong, Tchan, Souen et Yang. Parmi les artistes de la dynastie Souei (581-617) l'auguste critique choisit Ho et Tcheng, et comme représen-

1. *P'ei wen tchai* est le nom de l'une des deux bibliothèques impériales de Pékin, célèbre par ses collections de manuscrits (*chou*) et de peintures (*houa*).

tants de la dynastie des T'ang (618-906), il nomme Yen et Wou, ajoutant que ces quatre derniers peignirent des sujets bouddhiques et des sujets historiques afin d'illustrer l'antiquité par un pinceau vivant. Comme appendice à la préface, l'empereur permit aux éditeurs d'imprimer dans le livre 67 (voir page suivante) un choix des titres autographes et d'appréciations critiques apposés, à la mode chinoise, comme certificats d'authenticité sur quelques-uns des tableaux qui ornaient sa bibliothèque.

La table des matières est suivie d'une bibliographie d'une valeur particulière, donnant les titres de 1.844 volumes cités dans l'Encyclopédie avec noms d'auteurs. Les ouvrages importants sont toujours cités en entier dans le texte. Quant aux autres, on se contente d'extraits. Le sommaire suivant, qui a surtout trait à la peinture et aux peintres, donnera quelque idée de l'importance générale de cette Encyclopédie.

ENCYCLOPÉDIE IMPÉRIALE DE PEINTURE ET DE CALLIGRAPHIE

Livres 1 à 10. — *Classification, genres, descriptions, etc., d'écritures.*

Livres 11 et 12. — *Classification des sujets de peintures ; décoration murale, illustrations, décoration de la porcelaine.*

Livres 13, 14. — *Genres de peinture, technique, etc.*

Livres 15, 16. — *Écoles de peinture, méthodes pour l'étude de cet art.*

Livres 17, 18. — *Appréciation des artistes et de leurs œuvres ; degré de mérite ; œuvres principales.*

Livres 19, 20. — *Manuscrits de la main des empereurs et des princes des premières dynasties.*

Livre 21. — *Peintures exécutées par les empereurs et les princes des premières dynasties.*

Livres 22 à 44. — *Biographies d'écrivains célèbres.*

Livres 45 à 58. — *Biographies de peintres célèbres, comprenant les périodes suivantes :*

45. — *Des « Cinq souverains », Wou Ti, jusqu'à la dynastie Souei* (617).

46 à 48. — *Dynastie T'ang* (618-906).

49. — *Les cinq dynasties* (907-959).

50 à 52. — *Dynastie Song* (960-1279), *avec les dynasties Tartares contemporaines (Leao et Kin) en appendice.*

53 à 55. — *Dynastie Yuan* (1280-1367).

56 à 58. — *Dynastie Ming* (1368-1643).

Livres 59 à 64. — *Inscriptions anonymes sur bronzes antiques, monuments de pierre, etc.*

Livres 65, 66. — *Bas-reliefs de pierre, peintures et fragments, auteurs inconnus.*

Livre 67. — *Certificats d'authenticité des manuscrits et des peintures exécutés par l'empereur régnant K'ang-hi.*

Livre 68. — *Certificats d'authenticité de manuscrits, par les empereurs et les princes d'autrefois.*

Livre 69. — *Certificats d'authenticité de peintures, par les premiers empereurs et princes.*

Livres 70 à 80. — *Certificats d'authenticité de manuscrits, par les critiques anciens.*

Livres 81 à 87. — *Certificats d'authenticité de peintures, par les critiques anciens.*

Livres 88, 89. — *Discussion critique sur les points douteux.* (*Manuscrits*).

Livre 90. — *Discussion critique sur les points douteux* (*Peintures*).

Livres 91 à 94. — *Collection de fameux manuscrits des temps passés.*

Livres 95 à 100. — *Collection de fameuses peintures des temps passés. Catalogues et commentaires critiques.*

La liste des artistes cités dans la préface impériale va de

Ts'ao Fou-hing, qui florissait au iiiᵉ siècle de notre ère, jusqu'à Wou Tao-yuan, le peintre le plus célèbre du viiiᵉ siècle ; elle embrasse donc ce qu'on peut appeler la période classique de l'art chinois.

Ceci dit, il nous sera permis de négliger des classifications plus ou moins ingénieuses, par régions ou autrement, et d'étudier l'histoire de l'art pictural par écoles. Nous étudierons la peinture chinoise depuis les temps primitifs jusqu'au début de la dynastie actuelle, sous les trois titres principaux que voici :

1. — *Période primitive*, jusqu'en 264 *après Jésus-Christ*.
2. — *Période classique*, 265-960 *après Jésus-Christ*.
3. — *Période de développement et de décadence*, 960-1643 *après Jésus-Christ*.

1. *Période primitive jusqu'à 264 après Jésus-Christ*. — On attribue généralement l'invention de la peinture, ainsi que nous l'avons vu, à Che-houang, ministre du légendaire Empereur Jaune ; mais nous ne savons rien des œuvres exécutées à une époque si reculée.

Les vêtements et les coiffures d'apparat, les bannières et les étendards symboliques dont on usait dans les cérémonies publiques et religieuses étaient, assure-t-on, tantôt peints en couleurs sur de la soie unie, tantôt tissés et brodés ; mais cette distinction n'est pas toujours bien nette dans les documents primitifs [1].

La peinture murale fut sans doute l'une des premières que l'on pratiqua. Les annales chinoises parlent fréquemment d'empereurs primitifs qui faisaient orner de peintures les

1. On consultera utilement le *Tcheou li*, « Rituel de la dynastie des Tcheou » (traduction française de Biot), en ce qui concerne les règlements relatifs à l'application et à l'arrangement des couleurs, promulgués au xiiᵉ siècle avant Jésus-Christ.

murs de leurs salles d'audience ; les sujets de ces fresques semblent avoir été analogues à ceux des bas-reliefs que nous avons reproduits quand il a été question de la sculpture sur pierre. La *Vie de Confucius*, attribuée à l'un de ses disciples, raconte la visite que fit le sage en l'an 517 avant Jésus-Christ au palais de King Wang, de la dynastie Tcheou, à Lo-yang. Il aurait vu, sur les murs de la salle d'audience, les portraits des empereurs primitifs Yao et Chouen ainsi que les figures des tyrans Tcheou et Kie, les derniers princes dégénérés des dynasties Hia et Chang ; ces portraits se distinguaient par leur expression vertueuse ou dégradée ; ils portaient des inscriptions de louange ou de blâme. Derrière le trône, le duc de Tcheou était représenté assis, son petit-neveu le roi Tch'eng sur ses genoux, et donnant audience aux princes féodaux (voir fig. 5). Confucius, rapporte son biographe, contempla tout cela en un silence ravi, puis se tournant vers sa suite : « *Vous voyez là, dit-il, comment la maison de Tcheou devint si puissante. De même que nous nous servons d'un miroir de bronze pour réfléchir une scène qui se passe à l'instant, de même l'antiquité peut être reproduite pour servir de leçon à la postérité.* »

Déjà les peintres primitifs avaient choisi le tigre et le dragon comme sujets favoris.

On peignait le tigre sur l'écran de maçonnerie placé devant la porte des tribunaux ; il s'agissait, dit-on, de frapper de terreur les assistants ; quant au dragon, les odes antiques (*Che king*, I, XI, 3) nous le représentent décorant le double bouclier qui, dressé sur le fond des chariots de guerre, protégeait les combattants contre les traits de l'ennemi. Le phénix n'apparut qu'ensuite ; on le représenta tout d'abord comme un aigle colossal emportant dans ses griffes formidables des animaux de grande taille[1]. Dans la

[1]. Cet oiseau fabuleux rappelle le griffon grec, le *garuda* hindou et le *rukh* persan.

suite, on le décora de plumes de paon : il devint le *fong-houang* typique, signe particulier de l'Impératrice de Chine.

On ne négligeait pas non plus le dessin d'architecture : le *Che ki* rapporte, dans la biographie de Ts'in Che Houang (221-210 av. J.-C.), que le « premier empereur universel », après avoir successivement vaincu tous les princes féodaux, fit faire des dessins de leurs palais afin de pouvoir les reconstruire sur les pentes septentrionales du parc de son palais neuf à Hien-yang.

Les dynasties des Han, qui succédèrent à celle des Ts'in, virent un remarquable développement de la peinture ; tous les genres se développèrent à la fois ; l'Encyclopédie de Kang-hi cite, d'après les annales contemporaines, des galeries pleines des portraits de ministres célèbres, de généraux fameux, de dames de la Cour, de savants et de divinités taoïstes.

Les peintures bouddhistes apparaissent sous le règne de Ming Ti (58-75 de notre ère) ; on sait qu'une mission spéciale venait en effet de rapporter de l'Inde les vénérables spécimens de cet art nouveau.

La plupart des tableaux primitifs décoraient les murs des temples et des palais ; ils ont péri avec ces édifices ; la littérature seule nous a transmis leur souvenir. Ils étaient généralement exécutés par des artistes attachés au palais ; on demandait également à ces artistes des illustrations en couleurs pour les livres classiques et pour les ouvrages d'histoire, des dessins de vases rituels et des plans de guerre, des cartes de géographie, des diagrammes astrologiques et astronomiques, etc.

Quant aux peintures historiques, les annales des Han, au cours de la biographie de Sou Wou, parlent d'un intéressant portrait : « *Sous le règne de Siuan Ti de la dynastie des Han, dans la troisième année (51 av. J.-C.) de l'époque* kan-lou,

le Chan-yu (chef des Turcs Hiong-nou) vint pour la première fois à la Cour. L'empereur, admirant la beauté superbe de ce guerrier, fit peindre son portrait dans le Pavillon de la Licorne, au Palais. C'était une image artistique de sa forme et de ses traits ; une inscription mentionnait son rang, ses dignités, ainsi que son nom de tribu et son nom personnel[1]. »

Les deux peintres les plus renommés du IIe siècle de notre ère furent Ts'ai Yong (133-192), à la fois haut fonctionnaire, poète, musicien, peintre et calligraphe, qui, attaché au service de l'empereur Ling Ti, peignit pour lui maint personnage illustre en accompagnant les portraits de vers de sa composition[2], et Lieou Pao, gouverneur de la province de Sseu-tch'ouan, renommé pour ses paysages : « *Ses tableaux de plaines embrasées causaient une impression de chaleur étouffante, tandis que ses champs balayés par le vent du nord donnaient le frisson.* »

Puis vint Tchou-ko Leang (181-234 ap. J.-C.), qui soumit les peuples frontières du Sud-Ouest de la Chine ; il gagna à la civilisation nouvelle les sauvages tribus aborigènes du Tibet et des États Chans par ses seules peintures qui, dit-on, firent sur eux une grande impression. Il peignait surtout : le ciel

1. Ce même personnage revint en qualité d'ambassadeur en 33 avant Jésus-Christ ; il reçut en mariage une femme du sérail impérial, nommée Tchao kiun, qui devait devenir plus tard une des héroïnes favorites du théâtre dramatique et dont l'histoire a été traduite par Sir John Davis, sous ce titre : The Sorrows of Han. L'Encyclopédie en donne une esquisse que l'on peut trouver au nom de Mao Yen-cheou, le peintre de portraits.

« *L'Empereur Yuan Ti avait tant de concubines dans son harem qu'il ne connaissait même pas de vue certaines d'entre elles. Il chargea ses artistes de peindre leurs portraits et sa faveur leur fut acquise. Toutes les dames du palais corrompirent leur peintre, à l'exception de Tchao kiun qui s'y refusa et ne vit donc jamais l'empereur. Plus tard, quand le chef Hiong-nou vint à la Cour chercher une beauté comme épouse, l'empereur choisit Tchao kiun d'après son portrait, mais il s'en repentit lorsqu'elle vint lui demander une audience d'adieu et qu'il vit pour la première fois ses charmes incomparables. Le contrat était signé et il était trop tard pour se dédire ; mais la justice s'empara de Mao Yen-cheou et de ses peu scrupuleux confrères qui furent exécutés le même jour sur la place du palais.* »

2. On connaît surtout de Ts'ai Yong un album intitulé *Lie niou tchouan*, « le Livre des Femmes Vertueuses ». — *N. d. t.*

et la terre, le soleil et la lune, le souverain et ses ministres, les cités et les palais ; les dieux du ciel et les dragons ; les animaux domestiques, bœuf, cheval, chameau, chèvre ; les cortèges de vice-roi, avec cavaliers porteurs de drapeaux et de bannières ; des troupes d'étrangers conduisant des bœufs chargés de vin, et apportant de l'or et des objets précieux.

Ts'ao Fou-hing, plus célèbre encore que Tchou-ko Leang, dont il était presque le contemporain, est considéré comme le premier des maîtres primitifs de l'art chinois ; c'est son nom qui vient en tête de la liste dressée par l'empereur K'ang-hi. Originaire de Wou-hing, le moderne Hou-tcheou fou de la province du Tchö-kiang, il fut attaché à la cour de Souen K'iuan, chef de la principauté de Wou. Ses dessins de dragons et d'animaux sauvages et domestiques jouissaient d'une grande réputation, ainsi que ses scènes à personnages.

On a conservé de nombreuses légendes sur les merveilles de son art. Ayant à peindre un écran, il y fit une tache par mégarde et la changea en mouche avec tant d'adresse qu'en l'apercevant l'empereur essaya de la chasser avec sa manche. Une autre légende conte dans le plus grand détail qu'au dixième mois, pendant l'hiver de l'année 238 de notre ère, on vit un dragon rouge fondre du haut du ciel et nager çà et là dans le lac ; l'artiste en put dessiner les formes et l'empereur écrivit sur le tableau une inscription laudative ; deux siècles plus tard, après une sécheresse prolongée et de nombreuses prières sans résultat, on sortit enfin le tableau, on le déroula au-dessus de l'eau : des nuages s'amassèrent aussitôt dans le ciel et furent bientôt suivis d'une pluie abondante comme si elle avait été appelée par un dragon vivant[1].

1. Le lecteur curieux d'anecdotes de ce genre sur les peintres chinois consultera avec intérêt l'excellent ouvrage de GILES : *An Introduction to the History of Chinese Pictorial Art.* (Chang-haï, 1905.) — *N. d. t.*

FIG. 233. — TCHAO YONG. XIII° SIÈCLE AP. JÉSUS-CHRIST
Cavalier Tangut revenant de la chasse. (Collection Bushell.)

Long. 106 cent. 7/10, larg. 61 cent.

FIG. 234. — HOUEI TSONG (?). XII^e SIÈCLE AP. JÉSUS-CHRIST
Tableau représentant un faucon blanc, attribué à l'empereur Houei tsong.
British Museum.

Long. 122 cent. 1/2, larg. 63 cent. 1/2.

FIG. 235. — LIN LEANG. XI^e SIÈCLE AP. JÉSUS-CHRIST
Oies sauvages et roseaux. British Museum.

Long. 131 cent. 4/10, larg. 79 cent. 4/10.

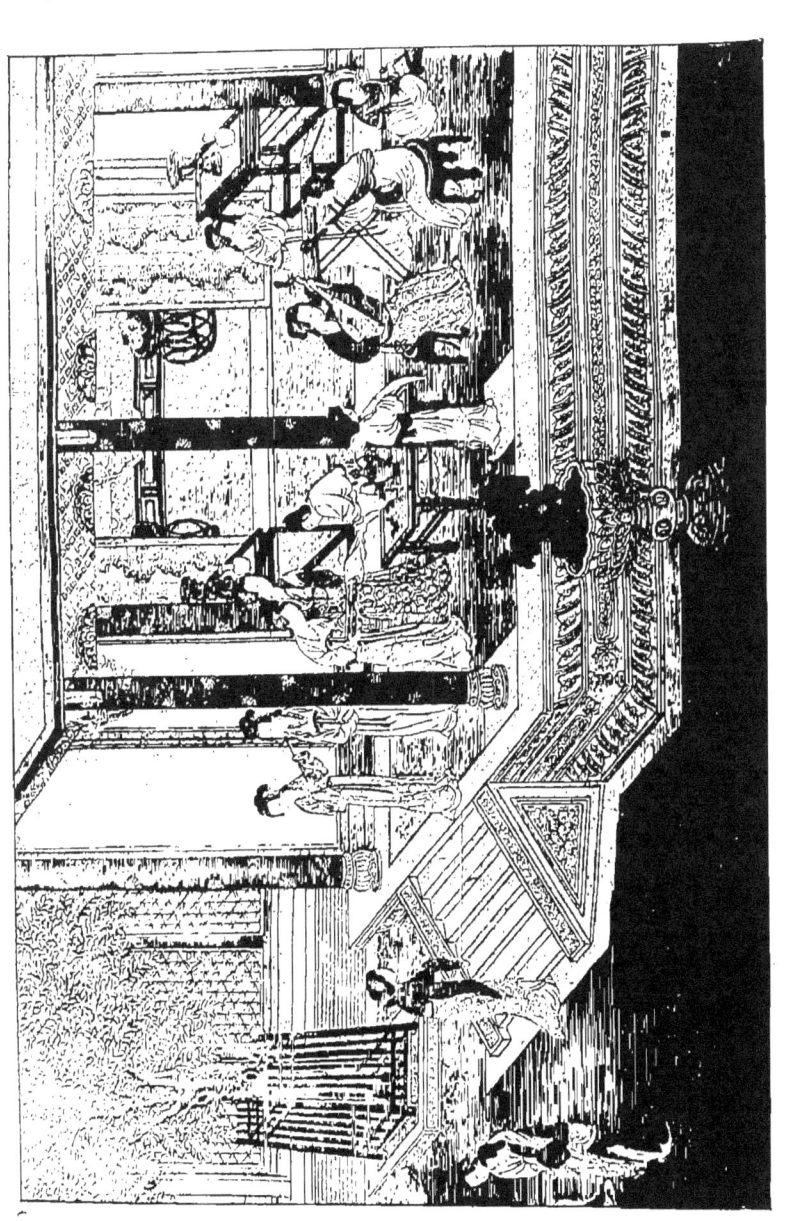

FIG. 236. — K'IEOU YING. XV^e SIÈCLE AP. JÉSUS-CHRIST

Le Printemps au Palais impérial de la dynastie des Han. British Museum.

Long. du rouleau : 459 cent. 3/4, larg. 31 cent. 1/10.

LA PEINTURE

Les aquarelles de cette époque étaient généralement peintes sur soie. Kou K'ai-tche, dans un traité sur la peinture écrit au iv⁰ siècle, nous dit avec quel soin lui-même choisissait toujours pour cet usage un tissu serré d'un mètre environ de largeur, et dont la trame égale ne courût pas le risque de se détendre. Quand le tableau était terminé, on le collait sur du papier épais, avec bordure de brocart, monté aux deux bouts sur des rouleaux en bois aux extrémités revêtues de métal; et quand on le roulait, on l'attachait au moyen de cordons de soie qu'assujettissaient des ferrets de jade ou d'ivoire[1]. La forme ordinaire était le *kiuan* ou *volumen*, le *makimono* des Japonais, dont la longueur allait de 30 centimètres à une quinzaine de mètres, ce qui est la longueur d'une pièce de soie ordinaire. On l'étendait horizontalement sur la table et on y peignait une ou plusieurs scènes, en laissant au bout un espace pour les cachets, les inscriptions, et les appréciations critiques. Il existait une seconde forme de tableau, le rouleau suspendu (*kakemono* des Japonais), généralement plus court et peint dans le sens vertical[2].

1. Dans son mémoire présenté au Congrès des Orientalistes (Paris, 1898), M. Hirth fait remarquer qu'avant la dynastie des Tsin on s'intéressait peu à la monture des peintures et dessins. Cet art n'atteignit ses raffinements qu'à partir du règne de l'empereur Wou ti (627-650 apr. J.-C.). — *N. d. t.*

2. Les Chinois ont sans doute commencé à écrire et à peindre sur bambou. Ils divisaient la tige en morceaux de 30 centimètres environ qu'ils fendaient ensuite dans le sens de la longueur pour former des tablettes de dimensions diverses. Pour y graver des caractères, ils se servaient d'un style de bronze, et pour peindre, d'un roseau trempé dans la laque noire, jusqu'au jour où apparut le pinceau, *pi*, dont l'invention est attribuée à Mong T'ien, qui mourut en 209 avant Jésus-Christ.

Les Taoïstes, au lieu de bambou, employaient souvent des panneaux de bois de pêcher, leur arbre sacré.

Les traditions veulent que le premier papier ait été fabriqué par Ts'ai Louen, chambellan de l'empereur Ho Ti des Han (89-105 ap. J.-C.), à l'aide d'écorce, de filets de pêche en chanvre et d'autres matières fibreuses réduits en pâte dans des mortiers de pierre. Depuis cette époque, le papier fut d'usage fréquent chez les peintres; ils ne lui préférèrent que la soie.

Les Chinois ont d'ailleurs employé, pour la fabrication du papier, bien d'autres fibres végétales, déchets de soie, coton, bambou, roseau commun, paille, mûrier à papier (*broussonetia papyrifera*), moëlle de l'*aralia papyri-*

II. *Période classique* (265-960 ap. J.-C.). — La dynastie des Tsin commença à régner en 265 ; elle établit sa capitale à Kien-ye, le Nankin moderne, en 317 et y résida jusqu'en 419, sous le nom de « Tsin de l'Est ». La culture et l'art chinois transportèrent alors leur terre d'élection vers le Sud, tandis que le Nord tombait sous le joug des envahisseurs tartares. Mais ceux-ci furent ébranlés par une nouvelle vague d'influence bouddhiste : une école d'art naquit à son tour et se développa chez eux. D'où la distinction d'une école du Nord et d'une école du Midi [1].

Deux artistes de la dynastie des Kin, Wei Hie et Kou K'ai-tche, figurent sur la liste de K'ang-hi.

Wei Hie était élève de Ts'ao Fou-hing. Il savait donner aux figures qu'il peignait une telle intensité d'expression, que lui-même n'osait pas, dit-on, achever de leur donner la vie en leur peignant les yeux, de peur de voir ses personnages s'animer et sortir de la toile [2]. Il excellait à représenter les divinités taoïstes et bouddhistes, et fut le premier artiste chinois à signer de son nom un tableau bouddhiste.

fera. Des artisans chinois de Samarcande firent, au viie siècle, du papier de coton ; les Maures d'Espagne l'introduisirent en Europe.

L'amateur d'art chinois doit posséder quelques notions sur les divers papiers ; ceux-ci diffèrent selon les époques et les régions ; leur connaissance est importante quand il s'agit de s'assurer de l'authenticité d'un tableau.

1. Cette distinction est encore plus sensible dans l'histoire de la peinture japonaise.

2. Ce trait est généralement prêté à Kou K'ai-tche. Dans sa traduction de la biographie de Kou K'ai-tche, tirée du *Tsin chou*, chap. xcii, et publiée dans le *T'oung pao*, année 1904, p. 325, M. CHAVANNES en donne une explication toute différente : l'artiste n'aurait retardé le moment où il peignait les prunelles de ses portraits que pour faire pression sur la bourse de ses modèles et en tirer un peu plus d'argent. Cette version est également adoptée par M. GILES (*loc. cit.*). M. HIRTH, dans une note additionnelle de ses *Scraps from a Collector's Note Book* (*T'oung pao*, 1905, p. 490), s'élève contre une interprétation aussi défavorable. La notice qu'il consacre à Kou K'ai-tche (*loc. cit.*, p. 423) donne de cette particularité l'explication même que M. BUSHELL reproduit ici en l'attribuant à Wei Hie. M. PELLIOT (*Bulletin de l'Ecole française d'Extrême-Orient*, t. ix, p. 573, n° 1) a montré que M. HIRTH avait raison. — *N. d. t.*

Son chef-d'œuvre était un tableau représentant les Sept Anciens Bouddhas.

Il peignit aussi le festin de Mou Wang dans le paradis au lac de jade de l'Ouest ; puis, plus tard, une suite de scènes historiques destinées à illustrer le *Che ki*, dont M. Chavannes a entrepris la traduction française.

Kou K'ai-tche était originaire de Wou-si, près du Nankin actuel ; son érudition était aussi fameuse que son talent artistique, pourtant hors de pair, et qui dépassait même celui de son maître Wei Hie. Le champ en était très vaste. Kou K'ai-tche exécuta tour à tour des portraits d'empereurs, d'hommes d'État et de dames de la Cour ; des scènes historiques ; des tigres, des léopards et des lions ; des dragons et autres animaux légendaires ; des oies sauvages, des canards, des cygnes ; des étendues de plaines couvertes de roseaux et des paysages de montagnes. Il peignait généralement sur soie, mais se servait aussi parfois de papier blanc fabriqué avec du chanvre. Parmi ses œuvres les plus remarquables, on cite un écran représentant un lac avec des oiseaux aquatiques, et des éventails gracieusement décorés de jeunes femmes de haut rang. Il aborda aussi les sujets bouddhistes ; certain récit rapporte qu'au jour de l'ouverture du Wa Kouan Sseu, monastère bâti à l'époque *hing-ning* (363-365), le peuple se pressa en foule pour venir admirer sa figure de Vimalakîrti ; la réputation de cette seule peinture remplissait le temple de visiteurs et rapporta un million au trésor. L'artiste avait inscrit cette somme en regard de son nom sur la liste de souscription qui circulait pour aider à construire l'édifice. Quand les moines vinrent recueillir l'argent, il leur dit : « Préparez un mur, fermez la porte pendant un mois et attendez. » L'affluence des visiteurs lui permit d'acquitter sa dette. Il avait d'abord attiré l'attention en exécutant sur un mur de village le portrait d'une jeune fille dont il était amoureux. Versé

dans la science de l'envoûtement, il piqua le portrait avec une épine, dans la région du cœur ; la jeune fille, atteinte d'une grande douleur, se hâta de lui accorder sa main ; la douleur disparut dès que l'artiste eût enlevé l'épine.

Le British Museum possède une œuvre de Kou K'ai-tche sous forme d'un rouleau de soie brune de 25 centimètres de large, sur 3 m. 50 de long ; c'est un document très important pour l'histoire de la peinture ; M. Binyon l'a décrit dans tous ses détails dans le *Burlington Magazine* (janvier 1904).

Il n'existe aucune raison de douter de l'authenticité de ce tableau ; il est signé par l'auteur et accompagné d'une série de cachets des collections impériales et d'attestations délivrées par les critiques célèbres qui eurent l'occasion de l'étudier. Son titre est : *Illustrations destinées aux Exhortations de la Dame Historienne.* Il se rapporte à un célèbre ouvrage composé par Pan Tchao, femme d'une grande érudition et sœur de Pan Kou, qui vivait au premier siècle de notre ère. Ce tableau est cité dans le *Siuan ho houa p'ou*, catalogue du XIIe siècle, au nombre des neuf toiles de Kou K'ai-tche qui se trouvaient à cette époque au palais de K'ai-fong fou[1] ; il doit provenir du palais de Pékin, ainsi que le prouvent des

1. M. Chavannes qui, après M. Giles, étudia cette peinture, confirme les conclusions de M. Binyon : « *Il faut désormais*, dit-il, *renoncer à considérer l'Inde comme la première inspiratrice de l'art chinois. Sans doute, le Bouddhisme a pu introduire en Extrême-Orient des symboles, des légendes et enfin un enthousiasme religieux qui ont singulièrement augmenté le contenu de l'art ; mais il n'en reste pas moins indéniable que les Chinois ont eu un génie propre dont le pur et intense rayonnement, indépendant de toute influence étrangère, se manifeste dans la belle œuvre de Kou K'ai-tche. Pour l'histoire de l'art, comme pour toute autre science, rien ne vaut un fait bien établi ; le tableau qui vient d'entrer au British Museum est le fait fondamental qui devra être dorénavant le point de départ de toutes nos discussions sur l'évolution de la peinture en Chine.* » (*T'oung-pao*, 1904, p. 325).

Dans un second article (*T'oung pao*, 1909, pp. 76-96), M. Chavannes a démontré que la peinture de Kou K'ai-tche n'avait aucun rapport avec les *Avertissements aux femmes* de Pan Tchao, mais qu'elle était destinée à illustrer les *Avertissements de l'institutrice du palais*, opuscule de Tchang Houa (232-300 apr. J.-C.). — *N. d. t.*

inscriptions de l'empereur K'ien-long, datées de 1746, écrites de sa main et marquées de ses sceaux. Sur le long rouleau de soie brun sombre, se succèdent huit scènes en couleurs, destinées à illustrer les *Exhortations* de Pan Tchao, et portant des extraits appropriés des œuvres de l'historienne, sans doute tracés d'abord en caractères du temps mais retouchés plus tard au pinceau. Au bout du rouleau se trouve la signature de Kou K'ai-tche.

On trouvera dans le *Burlington Magazine* des reproductions satisfaisantes de trois de ces épisodes. Celui que nous donnons ici (fig. 230) permet de se rendre compte de la délicatesse et du beau mouvement de pinceau qui caractérisent l'artiste. On y voit la « dame historienne » Pan Tchao, en costume de Cour avec de longs vêtements flottants, tenant un pinceau dans la main droite et écrivant ses *Exhortations* destinées aux concubines impériales. En haut, à gauche, un cachet impérial avec cette inscription : *T'ien tseu kou hi*, « Une antiquité précieuse parmi les Fils du Ciel[1] » ; au-dessous, à droite, le cachet privé de Hiang Yuan-p'ien[2], célèbre critique d'art du xvie siècle, avec son nom littéraire *Mo-lin chan jen* « habitant des montagnes de Mo-lin ». Ce tableau, remarque M. Binyon, est l'œuvre d'un grand peintre qui florissait 900 ans avant Giotto. Pourtant rien de primitif en lui, son art dénote une époque de raffinement, de pensée, et de grâce civilisée. Une telle maîtrise suppose une longue élaboration de siècles nombreux. La phrase dont usait l'artiste lui-même pour définir le but de la peinture : « *noter le vol du cygne sauvage* » prouve combien l'art chinois se préoccupait déjà du mouvemement et de la vie des animaux et des plantes ; il n'est pas éton-

1. Les deux caractères *kou hi*, ainsi que le fait observer M. Giles, signifient ordinairement l'âge de soixante-dix ans, comme dans le vers du poète Tou Fou : « *Des temps les plus anciens jusqu'à nos jours, les hommes de soixante-dix ans furent rares.* »
2. Cf. mon *Oriental Ceramic Art*, p. 134. — *N. de l'a.*

nant que pour traiter ces sujets particuliers, les peintres d'Extrême-Orient soient parvenus à une si remarquable supériorité sur ceux d'Europe.

Le peintre et critique Sie Ho devait formuler un peu plus tard, sous la dynastie méridionale des Tsi (479-501 ap J.-C). les six fameux canons (*lieou fa*) de la peinture chinoise.

Ce sont : la vitalité rythmique, la structure anatomique, la conformité avec la nature, l'harmonie de la couleur, la composition artistique, la perfection du fini [1].

« *Ainsi*, dit M. Binyon, *trouvons-nous exprimée et acceptée en Chine à une époque si reculée la théorie des lois essentielles de la peinture, lois qu'aucun autre temps et qu'aucun autre peuple ne semblent avoir comprises avec autant de clarté ni appliquées avec autant de fidélité. Ces six canons du Ve siècle ne faisaient que cristalliser un idéal dont s'étaient déjà inspirés bien des artistes antérieurs. Et la façon dont ils furent universellement et facilement acceptés prouve qu'ils étaient bien dans l'essence de la race et de l'esprit chinois. La théorie soutenue par le Dr Anderson et d'après laquelle la peinture chinoise devait son existence virtuelle à l'inspiration des images et des tableaux bouddhistes importés de l'Inde, devient dès lors absolument caduque. Prétendre qu'une race, qui n'a produit aucun art vraiment digne de ce nom, ait pu créer et vivifier l'art d'une race remarquable par la pureté et la puissance de ses sentiments artistiques, semble une opinion non seulement gratuite mais condamnable. L'existence de ces six canons, avec les idées sur l'art qui en découlent, suffirait déjà à rendre improbable une telle sup-*

[1]. M. Hirth, d'après Tchang Yen-yuan (*Li tai ming houa ki*, chap. 1, p. 15), traduit ainsi ces six canons : l'Elément Spirituel, le Mouvement de la Vie, — le Dessin Anatomique par le Pinceau, — la Correction des Contours, — la Couleur correspondant à la Nature de l'Objet, — une Division correcte de l'Espace, — la Copie des Modèles.

La version reproduite par M. Bushell dans le présent ouvrage est celle de M. Giles (*loc. cit.*, p. 28). — *N. d. t.*

position, que la connaissance des tableaux de Kou K'ai-tche achève de rendre tout à fait absurde. Les œuvres hindoues, — les fresques qui recouvrent les murs des grottes d'Ajanta, par exemple, pour imposantes qu'elles soient, manquent entièrement de ces qualités essentielles, de mouvement de composition et d'unité synthétique qui ont toujours distingué les Chinois[1]. »

L'éminent critique japonais Kakasu Okakura, dans son *Ideals of the East*, dit de son côté (p. 52) :

« *Dans les six canons de la peinture du V*[e] *siècle, l'idée de la représentation de la Nature passe au troisième rang, cédant le pas à deux autres principes primordiaux. Le premier est* « *le Mouvement de la Vie dans l'Esprit au moyen du Rythme des Choses* ». *Le second traite de la composition et des lignes et se formule* : « *la Loi des Os et du Pinceau* ». *Selon ces lois, l'esprit créateur, lorsqu'il conçoit un tableau, doit s'appliquer à la structure organique.* »

Le souci de la ligne et de la composition a toujours apparu comme la grande force de l'art chinois. Le calligraphe est convaincu que chaque coup de pinceau porte en lui-même son principe de vie et de mort, et que ses combinaisons avec les autres lignes viennent augmenter la beauté formelle des idées qu'il veut exprimer. De même, la perfection, pour un grand peintre, réside-t-elle dans l'expression des lignes et des contours, chaque ligne possédant par elle-même sa beauté abstraite.

1. Cette opinion de M. Binyon semble parfaitement justifiée. L'art chinois nous apparaîtra de plus en plus original à mesure qu'on le connaîtra mieux.

On ne saurait toutefois accorder une grande valeur démonstrative aux six canons cités plus haut. Il faut y voir surtout un exemple du goût méticuleux que les Chinois ont toujours eu pour les classifications. Ces canons servaient en réalité à diviser les peintres en six classes, selon qu'ils s'en étaient plus ou moins bien inspirés.

De même, sous les Han, distinguait-on neuf classes de Beaux-Esprits, depuis les Saints des Saints jusqu'aux Sots. Les calligraphes ont fait l'objet de classements aussi minutieux, qui furent ensuite étendus aux peintres et qu'on leur applique encore aujourd'hui. — *N. d. t.*

Lou T'an-wei, qui vient ensuite sur notre liste, fut l'artiste le plus distingué de la première dynastie des Song (420-478 ap. J.-C.). Il excellait dans les portraits, fut attaché à la Cour et reproduisit les traits des empereurs, des princes et autres personnages célèbres de son temps. On raconte aussi qu'il peignit à coups de pinceau vigoureux « *aussi nettement tracés que s'ils avaient été burinés à l'aide d'une alène* », des groupes de chevaux, de singes, de canards en train de se battre et d'autres oiseaux et insectes, sans compter des paysages hardiment dessinés[1] et des scènes à personnages.

Le *Siuan ho houa p'ou* le représente comme singulièrement versé dans les six canons de son art, et le classe parmi les peintres de sujets taoïstes et bouddhistes; voici la liste de dix de ses tableaux qui se trouvaient alors dans le palais (xiie siècle) : *Amitâbha, le Pays du Bouddha, Mañjuçrî, Vimalakîrti, Devarâja à la Pagode, Devarâja de la porte du Nord, Devarâjas, Portrait de Wang Hien-tche, Cinq chevaux, et le Bodhisattva Marichi.*

La Chine était alors partagée entre les « dynasties du Nord et du Sud »; le Nord était sous la loi des Tartares de la maison de Toba, sous le titre dynastique chinois de Wei (386-549 ap. J.-C.); puis vinrent deux dynasties tartares de moindre importance, dont la seconde fut renversée par le fondateur de la dynastie Souei en 581.

Le Bouddhisme traversa une période de faveur sous les Toba qui l'adoptèrent comme religion d'État; on peut se faire quelque idée de la technique religieuse du temps et de ses affinités hindoues d'après les sculptures sur pierre

1. Cependant, si l'on doit en croire Tchang Yen-yuan, ses paysages, ses arbres et ses plantes n'étaient pas très appréciés.
On admirait la sûreté avec laquelle il traçait d'un coup de pinceau des traits qu'une main moins habile n'eût pu tracer qu'en s'y reprenant plusieurs fois. Son mérite, comme peintre, égalait à ce point de vue celui de Wang Hi-tche comme calligraphe. (Cf. Hirth, *T'oung-pao*, 1905, p. 429). — N. d. t.

de nos planches 21 et 23. Encore ne faut-il voir là que des fragments singulièrement restreints si on les compare aux bas-reliefs gigantesques et aux fresques qui décoraient les monastères, tels que les décrit le *Wei chou*, histoire officielle de la dynastie, et que les représente M. Chavannes dans le *Journal asiatique* (1902)[1].

La dynastie des Leang, contemporaine de celle des Wei, qui régna sur la Chine méridionale de 502 à 556 après Jésus-Christ et dont la capitale était Nankin, se distingua aussi par sa dévotion au Bouddhisme. Wou Ti, fondateur de cette dynastie, accueillit les nombreux missionnaires qui, de l'Inde, se rendirent à sa Cour par voie de mer ; parmi eux se trouvait le célèbre Bodhidharma, vingt-huitième patriarche hindou et premier patriarche chinois qui arriva en l'an 520 (voir fig. 237).

Le règne de Wou Ti fut illustré par l'artiste Tchang Seng-yeou, le Chô-sô-yu des Japonais. Le pieux monarque l'attacha à la Cour, et le chargea d'exécuter de nombreux tableaux destinés aux temples bouddhistes qu'il avait fondés.

De l'avis unanime, Tchang Seng-yeou peut être classé au nombre des premiers maîtres, bien que son nom ne figure pas sur la liste impériale, fort brève il est vrai, que nous avons sous les yeux. Il était éclectique dans ses sympathies ; un jour, il peignit dans « la salle de l'Arbre de Vie » d'un vieux temple de Nankin une figure de Locanâ Vairotchana Bouddha en compagnie de Confucius et de dix sages de l'école confucianiste. L'empereur étonné, lui demandant pourquoi il avait représenté Confucius et ses sages à l'intérieur d'un temple bouddhiste : — « Ils seront utiles plus tard », répliqua l'artiste.

1. Les sculptures dans des grottes auxquelles l'auteur fait ici une brève allusion ont été récemment étudiées en détail par M. Chavannes (*Mission archéologique dans la Chine septentrionale*, 2 albums publiés en 1909). — N. d. t.

Quatre siècles après, lorsque la dynastie postérieure des Tcheou proscrivit le Bouddhisme et détruisit tous les monastères et toutes les pagodes du royaume, ce temple seul fut épargné à cause de ses fresques confucianistes.

Un tableau célèbre intitulé « Groupe de Moines ivres » prouve que l'artiste n'était pas aveugle sur les petits faibles des religieux de son temps.

On raconte plus d'une légende sur son adresse merveilleuse à dessiner les dragons. Il avait coutume de laisser les monstres incomplets en ne touchant pas à leurs yeux ; mais un jour, défié par des incrédules, il indiqua d'un trait les prunelles de deux dragons sur une fresque ; aussitôt les murs s'écroulèrent et les créations du peintre s'étant animées, s'envolèrent parmi des nuages, accompagnées d'éclairs et de tonnerre[1].

Yuan Ti, qui régna de 552 à 554 après Jésus-Christ, était lui-même peintre. Quand il était gouverneur de Tsing tcheou, avant de monter sur le trône, il peignit les « Tableaux des Porteurs de Tribut » (*tche kong t'ou*) ; on y voyait en procession les représentants de plus de trente nations étrangères ; c'est le premier exemplaire connu d'un sujet qui, par la suite, devait tenter de nombreux artistes chinois[2].

Revenons à la liste de l'empereur K'ang-hi. Sous la dynastie des Souei (581-618) qui redonna son unité à l'empire, et trans-

1. D'autres dragons, qu'il avait peints dans le monastère de K'ouen-chan, près de Sou-tcheou, se mirent un jour à donner des signes d'impatience pendant un orage : l'artiste fut obligé de peindre en toute hâte des chaînes pour les maintenir.

Des pigeons étaient venus habiter un autre temple et souillaient de leurs excréments les saintes images ; Tchang Seng-yeou n'eut qu'à représenter quelques faucons sur le mur pour que les pigeons irrévérencieux prissent la fuite. — *N. d. t.*

2. Yuan-ti périt tragiquement. Cerné par les troupes de la dynastie rivale dans sa capitale Nankin, il mit le feu à sa bibliothèque — qui ne contenait pas moins de 140.000 volumes — afin d'éviter que ses trésors littéraires et artistiques ne tombassent entre les mains ennemies. Lui-même fut fait prisonnier et mis à mort. — *N. d. t.*

porta sa capitale à Tch'ang-ngan — le moderne Si-ngan fou au nord-ouest de la Chine — on cite quatre grands artistes. Deux d'entre eux, Tong Po-jen et Tchan Tseu-k'ien, qui arrivèrent en même temps dans la nouvelle capitale, l'un venant du Hou-pei et l'autre du Kiang-nan, reçurent aussitôt des emplois à la Cour; ils fondèrent une nouvelle école qui, au cours de la dynastie suivante, devait donner ses chefs-d'œuvre les plus parfaits. Aussi les représente-t-on généralement comme les ancêtres de la peinture des T'ang.

Le premier de ces artistes peignit des tableaux de chasse, des scènes rustiques, des pavillons, des portraits et les diverses transformations du Bouddha Maitreya.

Le second exécuta sur papier de chanvre blanc des scènes d'histoire et de légende et des épisodes de la vie de son temps; on y voit telles rues de la capitale avec des chars et des chevaux, des cortèges de fonctionnaires et des citoyens en vêtements de gala.

Le troisième, Souen Chang-tseu, moins connu d'ordinaire, aimait à peindre de gracieuses jeunes filles, des génies légers sortant des bois ou des eaux; il est aussi l'auteur de figures de Vimalakîrti et d'autres saints bouddhistes.

Yang Ki-tan enfin exécuta *la Réception du premier de l'An au Palais*, un *Voyage impérial à Lo-yang* et beaucoup d'autres tableaux du même genre. On peut juger du caractère naturaliste de son œuvre d'après l'anecdote suivante. Comme il était en train de peindre les fresques d'une pagode, un camarade, artiste comme lui, sollicita la faveur de jeter un coup d'œil sur les dessins et les esquisses d'après lesquels il travaillait. Souen Chang-tseu le conduisit aussitôt au palais et désignant les pavillons, les robes de brocart et les coiffures, les chars et les chevaux : — « Voici mes seuls modèles », lui dit-il.

Les monastères bouddhiques s'étaient transformés en autant d'écoles d'art qu'inspirait l'ardent idéalisme de la

religion nouvelle. Leurs premières productions furent des œuvres de foi plutôt que des ouvrages d'art. Les pieux artistes retraçaient sur la soie cette contrée des songes mystiques à travers laquelle erraient leurs pensées, terre peuplée de ces apparitions divines que les ancêtres de leur race n'avaient point connues.

Un flot continuel de missionnaires venus d'Occident gardaient intactes les traditions hindoues ; les noms de plusieurs d'entre eux figurent parmi les artistes chinois dans les listes de notre Encyclopédie. Il suffira de citer Tche-ti-tchou et Mo-lo-p'ou-t'i (Mâra Bodhi) qui vint de l'Inde sous la dynastie des Leang (502-556) ; Ts'ao Tchong-ta, originaire du royaume de Ts'ao (Boukhara), près de Samarcande ; Wei-tch'e Po-tchena et son fils Wei-tch'e Yi-seng, « Wei-tch'e l'ancien et Wei-tch'e le jeune », rejetons de la maison royale de Khotan dans le Turkestan oriental[1]; le moine hindou Dharma-Koukcha (en chinois T'an-mo-tcho-tcha) et son collègue Kabodha (Ka-fo-t'o). Kabodha jouit successivement de la faveur de l'empereur Wei et du fondateur de la dynastie des Souei qui construisit pour lui le temple de la montagne de Chao-lin-sseu. On vante ses tableaux représentant des personnages et des scènes de l'empire byzantin, qu'il appelait Fou-lin (voir p. 258), ainsi que ses dessins d'animaux étranges et d'esprits (*kouei chen*) terrestres ou célestes.

Nous arrivons maintenant à la dynastie des T'ang (618-906 ap. J.-C.). La Chine en tant que puissance asiatique atteignit alors son plus haut degré de splendeur : la littérature et la poésie étaient dans tout leur éclat, et les deux arts jumeaux, la peinture et le dessin, touchaient à la perfection. L'empereur K'ang-hi cite Yen Li-tö et Wou Tao-tseu, dans

1. L'origine de ces deux peintres a été discutée par M. Hirth (*T'oung pao*, 1905, pp. 436 et 442). — *N. d. t.*

sa préface, comme artistes-types de cette dynastie; il n'en nomme point d'autres après eux.

Yen Li-tö florissait au viie siècle de notre ère; c'était un important fonctionnaire attaché à la Cour du fondateur de la dynastie; en 630, il fut nommé président de la commission des Travaux publics. Son frère cadet, Yen Li-pen, a aussi la réputation d'un bon artiste; il lui succéda dans son emploi, en 657, et devint premier ministre sous le règne de Kao Tsong, en 668.

Yen Li-tö peignit des tableaux taoïstes : *les Immortels cueillant le Champignon de longévité, les Esprits incarnés des sept Planètes*, etc.; il exécuta en outre des scènes historiques, dont la plus célèbre est le *Mariage de la princesse chinoise de Wen-tch'eng avec le roi du Tibet Srongtsan en 641*, et des dessins représentant des étrangers apportant des tributs; il passe pour avoir surpassé ses prédécesseurs des dynasties Wei et Leang. On lui doit également des tableaux de divers palais, des cérémonies et sacrifices impériaux, des batailles de coqs, et des oies sauvages en plein vol, destinées à illustrer les poèmes de Chen Yo.

Son frère fut plus fécond encore; il traitait à peu près les mêmes sujets, si nous nous en rapportons à la liste de ses quarante-deux tableaux qui figurent dans le catalogue *Siuan-ho* (xiie siècle).

Wou Tao-yun, généralement connu sous son pseudonyme de Wou Tao-tseu (Go Dôshi en japonais) est, comme le remarque très justement le professeur Giles[1], unanimement considéré comme le premier de tous les peintres chinois, anciens ou modernes. Il naquit à Lo-yang, alors capitale de l'Est[2], et fut nommé peintre de la Cour par l'empereur Ming houang (713-755 ap. J.-C.). Il s'inspirait des

1. *Introduction to the History of Chinese Pictorial Art.* (Changhai, 1905.)
2. Hirth et Chavannes lui donnent comme lieu de naissance Yang-ti, dans la province du Ho-nan. — *N. d. t.*

chefs-d'œuvre de Tchang Seng-yeou avec lequel il s'identifia même par la métempsycose. Lui-même fonda une école de paysage.

Lorsqu'il avait à peindre le portrait d'un général fameux, il lui faisait exécuter une danse guerrière au lieu de le faire poser assis suivant la coutume; il obtenait ainsi des œuvres merveilleuses de mouvement et de vie. Ses scènes bouddhiques, dont la plus célèbre est *Çâkyamouni Bouddha entrant au Nirvâna*, inspirèrent les artistes religieux primitifs du Japon; il était également renommé pour ses divinités taoïstes, parmi lesquelles se trouvaient diverses représentations de Tchong K'ouei, le grand exorciste, le dompteur des démons malins.

L'Encyclopédie donne les noms de quatre-vingt-treize de ses tableaux, empruntés au *Siuan ho houa p'ou*, catalogue de la collection impériale au XIIe siècle; on pourrait en citer bien d'autres.

De nombreuses légendes attestent son talent; le *Catalogue of Chinese and Japanese paintings* d'Anderson rapporte celle-ci :

« *Dans le palais de Ming houang, les murs étaient d'une grande étendue; sur l'un de ces murs l'empereur ordonna à Wou Tao-tseu de peindre un paysage. L'artiste prépara son matériel, et cachant le mur derrière un rideau commença son œuvre.*

« *Lorsque, quelque temps plus tard, il tira le voile, un admirable paysage s'étendait devant les yeux, avec des montagnes, des forêts, des nuages, des hommes, des oiseaux et tout ce qu'on peut voir dans la nature. Tandis que l'empereur le contemplait avec admiration, Wou Tao-tseu, désignant un point du tableau, dit :* — « *Regardez cette grotte au pied de la montagne : c'est un temple; un esprit l'habite* ». *Puis, il frappa dans ses mains et la porte de la grotte s'ouvrit aussitôt.* — « *L'intérieur en est incomparablement beau, continua*

l'artiste; permettez-moi de vous montrer le chemin, afin que Votre Majesté puisse admirer toutes les merveilles qu'il renferme ». Il entra dans la grotte, se retournant pour faire signe à son maître de le suivre, mais la porte se referma brusquement avant que le monarque stupéfait ait pu avancer d'un pas; le paysage tout entier s'évanouit, laissant le mur aussi blanc qu'il l'était avant que le pinceau du peintre l'eût touché. Et l'on ne revit plus Wou Tao-tseu. »

Parmi les célébrités secondaires de la dynastie des T'ang, nous mentionnerons Wang Wei et Han Kan.

Wang Wei (699-759 ap. J.-C.) doit sa notoriété à ses dons littéraires autant qu'à son talent de peintre; on disait de lui que « ses poèmes étaient des tableaux et ses tableaux des poèmes[1] ». Il atteignit à la haute dignité de ministre. Mais il a surtout laissé le souvenir d'un bon peintre de paysages, qui rivalisait avec la nature elle-même. Le paysage reproduit dans la figure 232 peut donner quelque idée de son talent; s'il n'est pas de Wang Wei lui-même, son auteur s'est vanté dans une inscription d'avoir cherché à imiter la manière de ce peintre.

Han Kan, protégé de Wang Wei, fut lui aussi un peintre de valeur; il exécutait des portraits, mais excellait dans les chevaux. Quand il fut appelé à la Cour, l'empereur lui désigna un maître; mais il répondit : — « Les chevaux des écuries de Votre Majesté seront mes maîtres. » Le British Museum possède un de ses tableaux qui représente *Un Rishi enfant à cheval sur une chèvre* (fig. 231) et que M. Binyon décrit ainsi :

« *Peinture représentant un esprit taoïste, sous la forme d'un petit garçon à cheval sur une chèvre des montagnes*

1. Allusion à ces deux vers du poète Sou Tong-po :
 Ecoutez les odes de Mo-ki, et vous verrez ses tableaux.
 Regardez les tableaux de Mo-ki, et vous entendrez ses odes.
 Wang Wei était connu également sous le nom de Wang Mo-ki. — N. d. t.

aux proportions fabuleuses ; il porte sur l'épaule une branche de prunier à laquelle est suspendue une cage ; des chèvres et des béliers de la petite espèce terrestre gambadent joyeusement autour de lui. Œuvre probablement authentique de Han Kan. L'art de la dynastie des T'ang, autant que nous puissions nous en rendre compte, se distinguait non seulement par la vigueur toute virile du dessin, mais par une recherche de l'action et du mouvement qui semble s'être perdue dans l'art chinois postérieur pour passer chez les grands peintres primitifs du Japon. Han Kan fut pour les Japonais un maître qui correspondait à leur génie ; la force et la vivacité de son dessin, visibles, par exemple, dans les chèvres qui gambadent ici, leur inspirèrent plus d'une œuvre intéressante. »

Sous la dynastie des T'ang, on distingue généralement deux grandes écoles de peinture : celle du Nord et celle du Midi.

L'École du Nord florissait dans la vallée du fleuve Jaune et de ses tributaires les plus importants : c'est le foyer classique de la Chine agricole, aux tendances communistes, et du développement de sa culture originale.

L'École du Midi se développa dans la région pittoresque et accidentée du Yang-tseu supérieur, que peuplait une race de même sang, bien que venue plus tard au bercail chinois.

L'École du Nord maintint les traditions du style académique et exigea de ses peintres une rigoureuse maîtrise du pinceau. L'École du Midi, au contraire, laissa plus d'indépendance et de fantaisie à l'inspiration de l'artiste ; elle permit plus de liberté dans la facture, une observation moins stricte des règles classiques et peut-être même une certaine tendance au naturalisme.

Wang Wei, l'un des doctrinaires les plus distingués de l'École du Midi, tant par ses écrits sur la peinture de paysages que par ses œuvres personnelles, rejeta beaucoup

FIG. 237. — MOU-NGAN. XVII⁰ SIÈCLE AP. JÉSUS-CHRIST
Bodhidharma traversant le Yangtseu sur un roseau. British Museum.

Long. 87 cent. 2,3, larg. 39 cent. 1/3.

FIG. 238. — MŒURS ET COUTUMES DES MIAO TSEU
Musique et chant en plein air, au printemps.

FIG. 239. — MŒURS ET COUTUMES DES MIAO TSEU
La « Couvade ».

FIG. 240. — WOU CHOU-TCH'ANG. XIXe SIÈCLE AP. JÉSUS CHRIST
Éventail décoré de mauves et de martins-pêcheurs.

Larg. 70 cen., 8/10.

de règles anciennes, jugées trop étroites, et perfectionna sa méthode en s'inspirant directement de la nature. Un grand nombre de ses élèves étaient originaires de Tch'eng-tou, capitale du Sseu-tch'ouan; c'est une région où la nature se manifeste sous ses aspects les plus grandioses, dans un cadre de montagnes égayées de torrents et de cascades; elle était digne en somme de tenter l'inspiration des plus nobles paysagistes.

Période de développement et de déclin (960-1643 ap. J.-C.). — On peut négliger les cinq brèves dynasties qui succédèrent aux T'ang, bien qu'elles aient compté un certain nombre de peintres distingués [1].

La dynastie des Song instaura en 960 une période de gloire artistique et littéraire qui dura plus de trois cents ans; elle s'enorgueillit d'une longue suite de peintres; l'Encyclopédie en cite huit cents.

Pourtant, elle ne régna jamais sur la Chine entière et fut peu à peu refoulée vers le Sud par les empiétements des races tartares, dont l'une, la race mongole, devait finalement la supplanter en 1280. La capitale, tout d'abord fixée à K'ai-fong-fou, dans la province du Ho-nan, se transporta, en 1129, à Hang-tcheou fou, la Kingsai de Marco Polo, qui devint alors le centre le plus important de la Chine [2].

La dynastie des Song pratiqua les lettres et les arts plutôt que la guerre; l'intelligence chinoise paraît s'être alors cristallisée; l'art chinois se développait en même temps selon des formules qu'il a conservées encore en grande partie. Ce fut une période de catalogues, d'encyclopédies et

1. L'un d'eux, Houang Ts'iuan (x⁰ siècle) est représenté au British Museum par deux tableaux sur soie : oiseaux et pivoines.
2. Quand les Mongols furent chassés, en 1368, le premier empereur des Ming choisit Nankin comme capitale; son fils Yong-lo la transféra, en 1403, à Pékin, où elle est encore aujourd'hui.

de volumineux commentaires classiques ; on l'a résumée d'un mot : l'époque du Néo-Confucianisme. Le Bouddhisme perdit sa faveur, attaqué à la fois par les lettrés confucianistes et par les taoïstes, sous les auspices de qui s'élaborèrent de nouveaux systèmes de philosophie naturelle.

« *C'est sans contredit* — remarque très justement M. Paléologue — *dans le genre du paysage que la peinture chinoise s'éleva au plus haut point de l'art... Le plus grand nombre des poésies de cette époque était tracé du même pinceau qui dessinait ensuite le site pittoresque en présence duquel elles avaient été inspirées. Il n'y avait guère de poète qui ne fût peintre aussi. La peinture n'était pas une profession spéciale, c'était un des exercices où se plaisait tout homme cultivé, une des formes par lesquelles tout esprit distingué devait savoir exprimer sa pensée. Les artistes... étaient à la fois hommes d'État, hommes de lettres, historiens, philosophes, mathématiciens, poètes, peintres, musiciens... Dans leur passion pour la nature, ils avaient une prédilection pour les aspects adoucis, tendres et mélancoliques dont elle se revêt à certaines heures du jour ou à certaines saisons de l'année. Les paysages aux tons tranchés et aux couleurs éclatantes, les ardeurs du midi et de l'été, les exubérances de la vie végétale, n'étaient pas leur fait. Ils préféraient les fraîcheurs délicates et vaporeuses du printemps, les floraisons gracieuses d'avril, les mélancolies pénétrantes d'automne, les brumes légères qui se lèvent sur les rizières aux soleils couchants d'été, les pâles clairs de lune d'octobre, les tristesses intimes des paysages d'hiver sous leur manteau de neige.* »

Le British Museum possède un beau paysage de Tchao Mong-fou, l'un des maîtres de la dynastie des Yuan ; nous en avons déjà parlé ; il mesure 5 m. 20 de long sur 33 centimètres de large. M. Binyon en a fait la description dans le *T'oung pao* (Série II, vol. VI, 1905). Cet artiste, né en 1254

de notre ère, descendait du fondateur de la dynastie des Song ; il se retira dans la vie privée à la chute de cette dynastie jusqu'en 1286, époque à laquelle il accepta à la Cour mongole un poste officiel qu'il occupa jusqu'à sa mort, en 1322.

Le rouleau est dans un admirable état de conservation : il représente un grand paysage, traité presque entièrement en tons verts et bleus, sur l'ordinaire fond de soie foncée. Le métier en est à la fois d'une délicatesse et d'une vigueur parfaites ; il possède le charme de l'absolue maîtrise ; et non moins merveilleux est l'art avec lequel les scènes diverses du paysage se succèdent et se fondent les unes dans les autres. Lorsqu'on déroule le tableau, on éprouve vraiment la sensation de traverser une étrange et délicieuse contrée.

L'une de ces scènes, reproduite dans la figure 232, représente un lac ; dans un coin, une île avec pavillon à terrasses, vers laquelle se dirige un bateau portant un visiteur ; on aperçoit dans un autre bateau des pêcheurs tirant leurs filets ; les montagnes dans le lointain, les collines revêtues de pins au premier plan, le bouquet de saules en face d'elles et les roseaux qui, le long de la rive, ondulent sous le vent, forment un ensemble plein d'agrément et de noblesse.

A la fin du rouleau, avec les deux cachets de l'artiste et ceux des collectionneurs, se trouve une inscription portant la date et les signatures de l'écriture même du peintre :

« *Dessins de scènes pittoresques dans le genre de Wang Yeou-tch'eng (Wang Wei) de la dynastie des T'ang, par Tseu-yang (Tchao Mong-fou), le troisième mois du printemps de la seconde année* tche ta (1309 *ap. J.-C.*). »

Une œuvre authentique du peintre Yuan, datée et signée, est déjà d'une importance suffisante ; mais qu'elle soit en outre dans le style du grand peintre des T'ang, lui donne aux yeux de l'érudit une valeur incomparable [1].

1. Dans le même volume du *T'oung pao* déjà cité plus haut (vol. VI, p. 657), M. Binyon a fait passer une note pour rectifier une inexactitude qui

L'habitude de peindre des tableaux continus sur un long rouleau de soie vient peut-être de ces frises interminables destinées aux murs des palais et que nous avons vues parmi les premières productions artistiques de la Chine.

Dans ce paysage de Tchao Mong-fou, point de séparation ; un sentiment d'unité se dégage peu à peu des étapes successives qui se terminent par la vision de ces eaux illimitées et de ces sommets vaporeux à l'horizon. La fantaisie de M. Binyon y puise une idée philosophique : « *C'est, dit-il, le passage de l'âme à travers les délices et les magnificences de la terre, par les bosquets, les parcs et les vallées, jusqu'à sa libération finale dans les solitudes grandioses de la montagne, de la mer et du ciel.* »

Tchao Mong-fou appartenait à une famille d'artistes. Son frère cadet, son fils et deux de ses petits-fils continuèrent sa tradition ; sa femme également, la Dame Kouan, que l'empereur lui-même anoblit. Sa femme était un bon peintre de fleurs ; ses esquisses à l'encre représentant des pivoines, des pruniers et des orchidées étaient d'un art admirable ; elle avait, dit-on, coutume d'observer les ombres mouvantes des branches, jetées par la lune sur les vitres en papier des fenêtres ; elle essayait ensuite, en quelques coups de son pinceau, d'en fixer les traits fugitifs. Ses moindres croquis, reliés en album, servaient de modèles. L'Encyclopédie assure que l'un de ses fils, Tchao Yong, surnommé Tchong-Mou et qui devint gouverneur de Tch'ao-tcheou, « *peignit*

s'était glissée dans son article et que M. Bushell a reproduite ici : — « La suscription de cette peinture est ainsi conçue : *Copie faite le 3ᵉ mois du printemps de la 2ᵉ année tche-ta (1309) du paysage de Wang-tch'ouan dont l'auteur est le yeou-tch'eng Wang, de l'époque des T'ang.* Ainsi, nous avons affaire ici à une copie faite par Tchao Mong-fou d'un tableau de Wang Wei représentant le paysage de Wang-tch'ouan. Ce tableau était fort célèbre, comme le montre le récent article de M. Hirth dans le *T'oung pao* (1905, p. 458). Il ne faut pas traduire la phrase chinoise ci-dessus comme si Wang-tch'ouan était un surnom de Wang Wei ; ce nom de localité est, il est vrai, devenu un des surnoms de Wang Wei ; mais, dans le cas présent, il désigne la localité elle-même. » — *N. d. t.*

des paysages dans le genre de Tong Yuan, célèbre peintre de la dynastie des T'ang postérieurs, et se distingua dans la représentation des hommes, des chevaux, des montagnes et des fleurs. »

Les connaisseurs chinois attribuent à Tchao Yong le tableau de la figure 233 ; il porte au dos l'inscription *Tchao tchong-mou si hia wei lie t'ou*, « Portrait d'un chasseur Tangut, par Tchao tchong-mou » ; son authenticité n'est généralement pas discutée, bien que des monteurs peu soigneux aient coupé les cachets et les signatures. Il est intéressant d'avoir ce portrait pris sur le vif d'un guerrier dont les compagnons envahissaient alors la Russie et la Hongrie, et, selon Gibbon, faisaient même retentir leurs foudres aux portes de Vienne. Le poney noir, au trot, est marqué d'une étoile blanche sur le front ; ses quatre pieds blancs, sa petite tête alerte, son long corps souple et sa queue nouée en font un beau représentant de la vigoureuse race mongole ; quant au cavalier vêtu de fourrure, avec sa petite toque fourrée et couronnée d'une aigrette de plumes de faucon, avec ses grosses boucles d'oreilles, on pourrait encore aujourd'hui le rencontrer sur les frontières septentrionales du Tibet. Assis droit sur sa selle, pressant les flancs de son cheval de ses bottes de cuir munies d'éperons, serrant vigoureusement dans ses deux mains les rênes auxquelles sont attachés les pieds du cerf qu'il vient de tuer à la chasse, il porte au bras gauche un petit arc et un carquois plein de flèches, tandis qu'un faisan pend derrière lui, près de la selle en peau de léopard.

Le tableau suivant (fig. 234) représente un faucon blanc ; on l'attribue à l'empereur Houei-tsong de la dynastie des Song, mais il ne porte pas de cachet. Il est esquissé en lignes simples et magistrales. Les plumes sont touchées de blanc vers l'extrémité et se détachent hardiment sur le fond brun sombre de la soie.

Houei-tsong qui régna de 1101 à 1225, se signala dès la première année de son règne par la fondation d'une académie de calligraphie et de peinture, dont les membres se recrutaient par concours. Il était grand collectionneur d'antiquités et d'objets d'art, mais ses collections furent toutes dispersées en 1125 ; lui-même, emmené en Tartarie, resta prisonnier jusqu'à sa mort, en 1135. Artiste de valeur, il était célèbre pour ses tableaux d'aigles, de faucons et d'autres oiseaux ; sur l'un d'eux un critique écrivit jadis : « *Quelle joie d'être peint par une main divine !* » Aucune collection qui se respecte n'est complète, en Chine, sans un faucon dessiné par Houei-tsong ; mais les cachets qui constellent ces peintures impériales ne suffisent pas toujours à leur donner l'authenticité. Le faucon dont nous venons de parler n'a pas échappé aux critiques ; mais peut-être, avant de se décider, doit-on attendre qu'un connaisseur chinois compétent se soit prononcé.

L'empereur Houei-tsong fit compiler une série de catalogues de ses diverses collections par des commissions de savants et d'experts nommés à cet effet. Nous avons déjà signalé les services inappréciables que les catalogues illustrés de ses antiquités de bronze et de jade peuvent rendre aux archéologues.

Pour les arts de la calligraphie et de la peinture, nous possédons le *Siuan ho chou p'ou*, « Collection des manuscrits du (palais de) Siuan ho » et le *Siuan ho houa p'ou*. « Collection des peintures du (palais de) Siuan ho [1]. »

Le *Siuan ho houa p'ou* fut publié en 20 volumes dans la seconde année (1120 ap. J.-C.) de la période *Siuan ho ;* la préface en est datée du palais de Siuan ho. C'est le plus

[1]. Siuan ho était le nom de l'un des principaux palais de la cité impériale de K'ai-fong fou dans la province du Ho-nan, qui était alors la capitale de la Chine.

important ouvrage de ce genre qui nous soit parvenu ; les tableaux qui y sont décrits devaient d'ailleurs être bientôt détruits ou dispersés par les Tartares qui saccagèrent K'ai-fong fou en 1125. Il signale les œuvres de 231 peintres et donne les titres de 6.192 de leurs peintures sur rouleaux de soie ; nous avons ainsi une idée de tous les sujets dont s'inspirait la peinture chinoise avant le XIIe siècle.

Les artistes y sont divisés en dix classes, selon le genre particulier dans lequel chacun excellait.

Ces dix classes sont :

I. *Tao che*, « Taoïsme et Bouddhisme ». Livres 1-4. — Le Taoïsme prenait rang avant le Bouddhisme sous la dynastie des Song ; il comprenait une multitude de figures mythiques, célestes et terrestres, incarnation des idées courantes de la cosmogonie chinoise. Le Panthéon bouddhiste était non moins peuplé ; malgré son origine hindoue il accueillait à l'occasion, sous le nom d'incarnation bouddhique, les divinités indigènes qui existaient avant son introduction en Chine. Ainsi, les esprits de l'air (*chen*) et les esprits terrestres (*kouei*), bien qu'ils ne fussent ni taoïques ni bouddhiques, figurent dans cette catégorie ; il en est de même pour les êtres humains déifiés tels que Kouan Ti, le dieu officiel de la guerre, et Tchong K'ouei, le grand dompteur des mauvais démons.

II. *Jenuou*, « Figures humaines ». Livres 5-7. — Ce livre comprend toutes sortes de sujets à personnages, à l'exception des tableaux religieux dont nous venons de parler et des scènes de mœurs barbares, rejetées dans la quatrième catégorie dont nous parlerons tout à l'heure. Confucianisme et scènes de la mythologie antique, sujets historiques, portraits d'homme d'État, de généraux célèbres, de femmes accomplies, troupes de musiciennes (*kou k'in che niu*), illustrations des mœurs et des coutumes nationales (*t'ien hia fong sou*), telles sont quelques-unes des rubriques

de cette classe. L'élément comique n'est pas entièrement absent : il est représenté par des invités pris de vin (*tsouei k'o*), des dames en déshabillé d'été (*pi chou che niu*), des bonzes surpris par l'orage (*fong yu seng*), etc. Un supplément traite des peintres de portraits (*sie tchen*).

III. *Kong che*. « Palais et Bâtiments ». Livre 8. — Consacré aux sujets d'architecture. Parmi les titres de tableaux, nous trouvons le vaste palais d'A-fang Kong, bâti en 212 avant Jésus-Christ par Che Houang, constructeur de la Grande Muraille ; les luxueux palais de la dynastie des Han, dans les deux capitales de Si-ngan et de Lo-yang ; plusieurs célèbres monastères bouddhiques avec leurs temples, leurs cloîtres et leurs pagodes ; le royaume fabuleux de la Si Wang Mou, le paradis des taoïstes, etc. Une section de cette classe est réservée aux peintres de vaisseaux, de chars, de palanquins et de sujets analogues.

IV. *Fan tso*, « Tribus barbares », dernière section du huitième livre. Tableaux de la vie nomade au delà des frontières : Turcs, Tibétains et autres types étrangers à la Chine ; cavaliers en costume barbare, caravanes et scènes de chasse, missions apportant des tributs, princesses chinoises partant en voyage avec leur escorte ; coutumes singulières, animaux inconnus et autres produits remarquables des contrées lointaines.

V. *Long yu*, « Dragons et Poissons ». Livre 9, sans compter les autres animaux aquatiques chers à l'artiste chinois, tels qu'alligators, crabes, écrevisses, etc. Le dragon de la légende chinoise est un poisson transformé ; on le représente chevauchant l'orage et à demi caché dans les nuages ; il vient souvent en opposition avec le tigre, roi des animaux terrestres que l'on voit rugissant son défi à l'invisible puissance de l'esprit.

VI. *Chan chouei*, littéralement « Montagnes et Eaux ». Paysages. Livres 10 et 12. — Il n'existait point dans la

collection de paysages antérieurs à la dynastie des T'ang (618-906). La liste commence avec Li Sseu-hiun, arrière-petit-fils du fondateur de la dynastie des T'ang, premier paysagiste de son temps, célèbre en tant que fondateur de l'École du Nord, dont l'un des caractères les plus importants était l'éclat de la couleur.

Wang Wei (699-759), fondateur de l'école littéraire et idéaliste, dont certaines œuvres célèbres étaient en blanc et noir, se trouvait représenté dans la galerie de l'empereur Houei-tsong par 126 tableaux, dont la moitié environ était des paysages et les autres, d'inspiration bouddhique ; parmi ces derniers, on comptait plusieurs groupes des seize Lo-han ou Arhats [1].

Vient ensuite Tchang Tsao qui inaugura le genre dit « de l'ongle du pouce » : il esquissait hardiment les arbres et les rochers avec le manche d'un pinceau ou bien encore avec son doigt et excellait à rendre les masses vaporeuses des forêts de pins ou l'étude des paysages de neige et d'orage.

Les paysagistes de la dynastie des Song étaient encore plus largement représentés, Tong Yuan avec 78 tableaux, Li Tch'eng avec 159, Fan K'ouan avec 58 — ces deux derniers, peintres de tout premier ordre et qui, dit-on, ne furent jamais surpassés — Kouo Hi avec 30 tableaux, le moine bouddhiste Kiu Jan, avec 136, sans compter une foule d'artistes de moindre importance. Cette longue liste se termine par les titres de trois tableaux dus à un artiste japonais inconnu; l'un représentait une île montagneuse, les deux autres, des mœurs et des coutumes du Japon.

VII. *Tch'ou cheou*, « Animaux domestiques et bêtes sauvages ». Livres 13 et 14. — Chevaux, bœufs, chèvres, chats et chiens sont les plus fréquents d'une part ; de l'autre,

[1]. Ce nombre de « seize » Arhats est le nombre primitif. On en compte plus souvent dix-huit. Voir p. 115. — *N. d. t.*

ce sont le tigre, la panthère, le sanglier, le cerf, le chevreuil, l'antilope, le renard, le lièvre, et autres animaux que l'on poursuit à la chasse. Che Tao-ye de la dynastie des Tsin (IVe siècle) est le premier peintre de chevaux et de bœufs qui figure dans cette collection. Han Kan, le fameux peintre de chevaux du VIIIe siècle y compte plus de 50 tableaux de chevaux et de cavaliers, et Ts'ao Pa, son contemporain et son rival en ce genre particulier, 14 tableaux de chevaux qui, assure-t-on, « *effacèrent tous les chevaux de l'antiquité* ».

VIII. *Houa niao*, « Fleurs et Oiseaux ». Livres 15-19. — Les insectes volants sont classés avec les oiseaux dans cette catégorie, qui comprend ainsi les libellules, les papillons, les scarabés volants de tous genres, les cigales, les abeilles et les guêpes. C'est dans les tableaux si vivants d'oiseaux et de fleurs qu'excellent tout particulièrement les artistes chinois ; mais la liste en est trop longue pour qu'il nous soit possible de l'analyser ici.

Mentionnons seulement Sie Tsi, le fameux peintre de cigognes du VIIe siècle ; sept de ses tableaux se trouvaient dans le cabinet de l'empereur[1]. Il était renommé par tout l'empire comme calligraphe et comme artiste d'une inspiration des plus élevées. La cigogne mandchoue (*grus viridirostris*), avec son plumage blanc et noir et sa tache rouge sur la peau nue de la tête, est un oiseau d'heureux augure et un emblème de longévité, le coursier aérien de Wang Tseu-k'iao qu'elle emporte au royaume des immortels. Quelque cinquante ans après la mort de l'artiste, Tou Fou, l'éminent poète, contemplant une fresque décorée d'une cigogne par Sie Tsi, improvisa une poésie dont voici deux vers :

Le mur, et l'oiseau peint avec tant d'art,
Semblent voler et toutes les nuances en sont éclatantes.

[1]. D'après M. Giles (*Biograph. Dict.*), il s'éleva à la dignité de censeur en 709 et fut ensuite Président du Ministère des Rites jusqu'en 713, époque à laquelle il se suicida, victime d'intrigues politiques.

IX. *Mo tchou*, littéralement « Bambous à l'encre ». Livre 20. — Le bambou, avec ses bouquets si gracieux, ses branches mobiles et délicates qui ondulent sous la brise, est l'idéal des artistes en blanc et noir. On conte que certains d'entre eux passèrent toute leur vie à s'efforcer de rendre les mouvements subtils des feuilles, puis moururent toujours mécontents de l'œuvre à laquelle ils s'étaient tendrement consacrés. Saisir le rythme et le mouvement cachés sous la réalité des choses a toujours été le but suprême du grand art.

X. *Sou kouo*, « Légumes et Fruits » ; fin du livre 20. — Plantes et insectes (*ts'ao tchong*) est le titre le plus ordinaire des tableaux de cette catégorie : les mantes religieuses, les sauterelles de grande taille et les coléoptères de diverses couleurs forment les sujets favoris du peintre. Ces tableaux sont souvent destinés à illustrer le Livre des Vers, le *Che king*, qui emprunte tant de ses comparaisons à la nature. A la fin, on a gardé, sous ce titre *Pen ts'ao*, une place spéciale aux illustrateurs des plantes médicinales officielles, employées au IIIe siècle de notre ère, ou même avant.

Les annales nous auraient permis d'élargir cette esquisse sommaire de la peinture chinoise jusqu'au XIIe siècle, si l'espace ne nous était mesuré. Mais nous devons poursuivre notre étude.

Au glorieux génie des artistes de la dynastie des T'ang, nous avons vu succéder le raffinement et la perfection technique des dynasties des Song et des Yuan ; passons maintenant à la dynastie des Ming (1368-1643 ap. J.-C.) qui compte également une longue liste de peintres dont plus de 1.200 sont cités dans l'Encyclopédie *P'ei wen tchai*.

Ces peintres suivaient plus ou moins les traces des vieux maîtres et continuaient leurs traditions avec un zèle attentif et une méritoire habileté de pinceau ; mais l'esprit créateur

leur faisait défaut ; vers la fin de la dynastie, le déclin était déjà proche.

Un critique indigène, après avoir expliqué comment l'écriture est née de la représentation des idées et des choses, dit, en parlant de la peinture, qui pour lui se confond avec l'art d'écrire, que les peintres primitifs illustrèrent les Vers ou quelques autres livres sacrés et que, de la dynastie des Han à celle des Leang (vi[e] siècle), les plus grands artistes apportèrent à la vertu moralisatrice des doctrines confucianistes, le concours des illustrations qu'ils composaient pour les livres consacrés aux rites des cérémonies religieuses, aux ministres distingués et aux femmes vertueuses. Leurs successeurs abaissèrent peu à peu leur idéal en peignant des scènes de rues de la capitale, des cortèges impériaux avec chars et cavaliers, des guerriers revêtus de leur armure et des femmes célèbres pour leur seule beauté.

Ceux qui suivirent se diminuèrent encore en consacrant tout leur effort aux oiseaux, aux poissons, aux insectes, aux fleurs, et en laissant le champ libre à leur sensibilité pour la représentation plus ou moins fantaisiste des montagnes, des forêts, des ruisseaux et des rochers. Une heure vint enfin où l'antique conception de l'art fut entièrement perdue.

Comme types de la première période, notre critique cite Kou K'ai-tche et Lou T'an-wei ; de la seconde, Yen Li-pen et Wou Tao-tseu ; et de la troisième, Kouan T'ong, Li Tch'eng et Fan K'ouan.

Les artistes de la dynastie des Ming pouvaient ne pas satisfaire les hautes aspirations classiques du critique littéraire que nous venons de citer ; leurs qualités n'en sont pas moins séduisantes pour les esprits ordinaires, bien qu'elles les portent surtout vers la peinture des agréments de la vie sociale et vers les beautés naturelles. Les meilleures de

leurs œuvres sont remarquables par la perfection de leur technique et par leur coloris harmonieux et tendre.

« *Si*, observe M. Paléologue, *le style de ces peintures ne se distingue pas par une originalité très marquée dans l'inspiration, du moins d'autres qualités de premier ordre le caractérisent : la force et la netteté de la conception, la distinction des formes, une certaine sobriété dans la composition et un sentiment très juste des effets décoratifs, une science rare du dessin, la décision et la souplesse du coup de pinceau, le goût des colorations vives et claires et la recherche harmonieuse des tons.* »

C'est au début un art sain et fécond, mais destiné à devenir avant la fin de cette dynastie « *déjà froid et bientôt stérile* ».

Lin Leang, originaire du Kouang-tong, qui florissait au milieu du XVe siècle, était réputé pour ses tableaux d'oiseaux et de fleurs. On prétend qu'il travaillait avec une rapidité extrême, usant librement de son pinceau et presque sans reprises. Le tableau représentant des oies sauvages et des oiseaux (fig. 235) est un heureux spécimen de son genre de talent[1] ; c'est également un bel exemplaire de ces esquisses à l'encre qu'affectionnaient les peintres de la dynastie des Song et que continuèrent à pratiquer les maîtres primitifs de la dynastie des Ming, parmi lesquels Lin Leang tient le premier rang ; selon M. Fenollosa, il serait même le plus grand de tous les artistes de la dynastie des Ming.

Mais les critiques chinois lui préférèrent K'ieou Ying. A l'heure actuelle encore, on copie souvent ses tableaux. Il excelle dans les sujets à personnages et dans l'art de composer des groupes aux attitudes naturelles, placés dans des paysages pittoresques ; on dit qu'il acquit ce talent en étu-

1. Ce tableau et son pendant sont exposés au British Museum ; on trouverait une reproduction du pendant dans le *Chinese Pictorial Art*, de M. Giles, p. 154.

diant soigneusement les anciens maîtres ; il s'efforçait de retenir ce que chacun d'eux avait de meilleur, afin d'en faire son profit pour ses œuvres personnelles.

Son chef-d'œuvre représentait le *Parc de Chang Lin* ; ce parc appartenait à l'empereur Wou Ti ; c'était un vaste terrain de plaisance ; il fut ouvert en 138 avant Jésus-Christ, et reçut une affluence de nobles et de savants accourus de tous les points de l'empire. Un pendant de ce tableau, connu sous le nom de *Han kong tch'ouen*, « *le Printemps au Palais des Han* », se trouve au British Museum ; nous en reproduisons un fragment dans la planche 236 ; on y voit un orchestre de musiciens en train d'accorder leurs instruments ; ils se préparent à accompagner deux danseuses aux attitudes pleines de grâce, qui essayent leurs pas en deçà du pilier de droite, mais qui n'ont pu malheureusement trouver place sur notre photographie.

Le tableau entier met sous nos yeux un palais entouré de murs, avec pavillons, kiosques, et jardins aux arbres fleuris ; déroulé, il montre une suite de groupes pittoresques : des dames de la Cour en robes de brocart, avec des fleurs dans leurs cheveux, cueillent ou arrosent des plantes, lisent, peignent, jouent aux échecs et à d'autres jeux, ou se livrent à des occupations diverses. L'impératrice apparaît enfin, assise sur un trône, avec, à ses côtés, un eunuque qui tient au-dessus de sa tête une sorte de dais à long manche ; derrière elle, un essaim de demoiselles d'honneur ; elle est en train de poser pour son portrait devant un artiste qui met à ses lèvres la dernière touche de vermillon. Vient enfin une figure solitaire et pensive, debout sur la vérandah et comtemplant le lac dont les rives sont bordées de saules, vêtus de leur printanière parure de vert éclatant. La signature est : *Che fou K'ieou Ying tche*, « K'ieou Ying surnommé Che-fou *fecit* » ; le nom de plume de l'artiste, Che-fou, est inscrit au-dessous dans un petit cadre en forme de gourde.

Le critique chinois, dans le certificat apposé sur le rouleau en 1852, affirme qu'il a soigneusement comparé cette signature avec d'autres exemplaires et qu'à son avis elle est certainement authentique.

La figure 237 donne un spécimen de tableau religieux bouddhique ; elle représente Bodhidharma, au cours de son voyage de Canton à Lo-yang en 520; le saint personnage traverse miraculeusement le grand fleuve Yang-tseu, debout sur un roseau qu'il a cueilli sur la rive ; cette œuvre date de la fin de la dynastie des Ming, c'est-à-dire de la première moitié du XVIIe siècle ; on l'attribue à Mou-ngan, moine chinois qui vivait au Japon dans un monastère bouddhiste.

La décadence générale de l'art, déjà sensible vers la fin de la dynastie des Ming, devint un fait accompli sous la dynastie mandchoue ; nous ne pouvons songer ici à rechercher les exceptions.

Rien ne permet encore de prévoir une renaissance.

Toute question d'art mise de côté, la description des coutumes spéciales et des mœurs de certaines tribus indigènes habitant les montagnes de l'intérieur et connues sous le nom de Miao-tseu, peut présenter un certain intérêt. Ces tableaux intéressent particulièrement les Chinois par la lumière qu'ils jettent sur leurs vieilles poésies populaires ; on les a reproduits à profusion en albums peints à la main et dont quelques exemplaires sont parvenus jusqu'à nos musées ethnologiques. On trouvera ici (fig. 238 et 239) deux de ces illustrations en couleurs ; leur art est pourtant fort rudimentaire.

La première représente un groupe chantant des chœurs ; trois hommes jouent d'instruments à cordes et d'une flûte de Pan en roseau, tandis que deux jeunes filles frappent sur leurs mains et qu'une vieille femme debout par derrière con-

sidère la scène d'un air approbateur. Ces réunions étaient, paraît-il, fréquentes au printemps ; on y arrangeait des mariages ; sur une autre image, un groupe en vêtements de fête danse autour d'un arbre de mai auquel sont suspendues des bannières et des branches de fleurs.

La seconde illustration a trait à l'une des coutumes les plus étranges de ces tribus; Marco Polo l'a notée, et le professeur Tylor l'a décrite sous le nom de « couvade ». A travers la fenêtre d'une cabane, on aperçoit le père étendu sur un lit et tenant le nouveau-né entre ses bras, pendant qu'au dehors la mère arrive portant la nourriture de son mari ; celui-ci doit être traité en malade pendant un mois, sinon quelque malheur pourrait s'ensuivre[1].

Notons pour terminer qu'il est encore un genre dans lequel les artistes chinois contemporains n'ont pas entièrement perdu la maîtrise de leurs ancêtres : c'est la peinture des oiseaux et des fleurs.

L'éventail de la figure 240 en serait la preuve, si toutefois on avait pu reproduire le coloris éclatant et chaud du martin-pêcheur et les teintes tendres de la rose-trémière relevées par le vert sobre et profond des feuilles. Cette œuvre s'intitule *Fou jong ts'oueiyu*, « Hibiscus et martin-pêcheur », et porte l'inscription : « Peint à l'antique Yen Fou (Pékin) au premier mois d'été de l'année cyclique *sin mao* » (1831 ap. J.-C.); l'artiste y a joint sa signature et son cachet.

1. Butler devait à coup sûr penser à cette histoire de Marco Polo sur les indigènes de Zardandan (*Kin tch'e*, dents d'or) quand il écrivit dans son *Hudibras :*

« *Les Chinois prennent le lit
Et font leurs couches à la place de leurs femmes.* »

INDEX

(Cet index comprend seulement les noms et les matières contenus dans le texte et dans les notes de l'auteur.)

Agate sculptée, 180.
« Age d'or » (dynastie des T'ang), 20.
Agriculture (débuts de l'), 4, 65.
Alexandre-le-Grand, 16.
Ambre (grains d'), 177.
Amithâba Bouddha, 47, 72.
Ancêtres (autels des), 32.
— (culte des), 102, 106, 107.
Anderson, 303, 326.
Antiques (les Cent), *Pai Kou*, 134, 237.
Appuis-main, *chen-cheou*, 135.
Arabe (verre émaillé), 255.
Arabes (les ... en Chine), 19.
— (caractères ... sur la porcelaine), 22.
Arabes (émaux cloisonnés), 257, 261.
— (inscriptions ... sur verre), 255.
Archéologie (livres chinois sur l'), 83.
Archers (bagues d'), 175.
Argent (coupe à vin en), 110.
Arhats (les dix-huit), 71, 115, 136, 337.
Art persan (influence de l'), 22.
Arts (les quatre ... libéraux), 133.
Arts industriels de l'Asie occidentale, 22.
Asoka Rajah, 117.
Astrologie, 111.
Astronomie (instruments d'), 119.
— (observatoire d'), 119.
Autel du Ciel, 59.
Autel (services d'), *ou kong*, 242.
— (services d'... cloisonnés), 264.

Authenticité (certificats d'), 306.
Avalokita. Kouan Yin, 48, 71, 116, 212.

Bambou (le ... dans la peinture), 339.
— (sculpté), 135.
— (tablettes de), 313.
Bas-reliefs des Han, 32.
Bassins de jade, 166.
— à poissons, 214.
Bateaux-dragons (fête des), 287.
Binyon (L.), 316, 317, 327, 330.
Birdwood (Sir George), 257.
Birmanie (jadéite de), 168.
Bishop (collection de jades), 169.
Bleu ciel, 200, 205.
— de cobalt, 205.
— fouetté, 219.
— Mazarin, 223.
— et blanc, 205, 218.
Boccaro, 191.
Bôdhidharma, 19, 115, 141, 212, 321, 343.
Bodhisattva, 51, 52, 71, 114.
Bœuf de bronze, 65.
Bonzes, 22, 75, 115.
Boucles d'oreille, 277.
Bouddha (représentations du), 114.
Bouddhisme (son influence sur l'art), 102, 301.
Bouddhisme (introduction du), 17, 47, 92, 113.
Bouddhiste (trinité), 71.
Bouddhistes (divinités), 212.
— (les huit symboles), 175.
— (tableaux), 335.
— (temples), 69, 70.

44

Bracelets, 276.
BRINKLEY (capitaine F.), 192.
Briques anciennes, 185.
Brocarts, 284.
Broderie, *sieou*, 281, 288.
— (motifs de), 281.
— d'or et d'argent, 281.
— pour trousseaux impériaux, 289.
Bronze (anciens alliages de), 81.
— (bœuf de), 65.
- - (temple de), 67.
— (vases à sacrifice en), 83, 85, 102.
Bronzes (classification des), 89.
— incrustés d'or d'argent, 80, 123.
Bronzes (inscriptions sur anciens), 27, 83, 93, 94, 102.
Bronzes martelés, 126.
— (motifs des anciens), 103.
Brûle-parfums, 76, 108.
Brun « feuille-morte », 220.
Burlington Fine Arts Club, 216.
— *Magazine*, 290, 316.
Byzance, 258, 260, 280.

Cachets et Marques, 228.
Çâkyamouni, 48, 82, 114.
Calligraphie, 297.
Camphre (jade), 160.
Canton (ateliers de), 137, 151.
— (broderie de), 289.
Caractères chinois anciens, 1, 26, 83, 87, etc.
Caractères (dictionnaires d'anciens), 27.
Celadon, 24, 209, 220.
Cercueil d'argile (ancien), 184.
Champignon sacré de longévité, 131, 177, etc.
Chang (dynastie des), 7.
Chang Ti, 37, 58, 75.
Chapelet, 177.
Chatelaine, 277.
Chaudrons, *ting*, 90, 94.
Chauve-souris (symbole de bonheur), 52, 157, 179, etc.
CHAVANNES (Ed.), 33, 35, 259, 315, 321.
Che ki (annales), 310, 315.
Che king (odes antiques), 309, 339.

Chen-nong, 4.
Cheou lao (déification de Laotseu), 156, 179.
Cheval-dragon, *long ma*, 135.
Chevaux (les huit ... de Mou Wang), 11, 177.
Chevaux-marins et raisins, 113.
Chevaux (peintres de), 338.
— sur une stèle des T'ang, 45.
Chine (expansion de la), 14, 18.
— (origine de ce nom), 15.
Chou king, annales classiques, 6, 30, 90, 97, 100, 282.
Chronologie chinoise (débuts de la), 8.
Chrysanthèmes et pivoines, 286.
Cigognes, 135, 338.
Cinabre (laques de), 154.
Classiques (les neuf), 57.
Cloches, *tchong*, 83, 91.
Coffre à glace (émail cloisonné), 267.
COLERIDGE, 22.
Colliers, 277.
Colombe (vase-chariot en forme de), 106.
Colonnes (en architecture), 54.
Confucianisme (Néo-), 330.
Confucianistes (sages), 321.
Confucius, 6, 10, 12, 30, 32, 90, 100, 309.
Confucius (temple de), 28, 56, 63.
— (temple des ancêtres de), 85.
Constantinople, 259.
Constellations, 35, 37, 76.
Coquille d'œuf (porcelaine), 221, 225.
Corne de rhinocéros sculptée, 140.
Cornet (vase en forme de), 105.
Coupe à vin en argent, 110.
— révélatrice de poison, 140.
Craquelé, 207, 222.
— moutarde, *mi sö*, 222.
Cristal de roche, 179.
Cycles et dates cycliques, 232.

DAVIS (sir John), 311.
Dharma-Koukcha, peintre, 324.
Diadèmes, 277.
Diamant (trône du Bouddha en), 75.
Domination étrangère (la Chine sous la), 21.

INDEX

Douairière (T'seu-hi, impératrice), 24, 64, 233.
Dragons, 34, 108, 121, 155, etc.
— (bateaux-), 287.
Dragon (cheval-), 135.
— (crapaud-), 141.
— (poisson), 180.
Dynasties (les trois premières), 8.
Dynastie des Tcheou, 9.
Dynasties des Ts'in, des Han, des T'ang, des Song, etc., 15.
Dynasties des Ming et des Ts'ing, 23.

Ebelmen, 196, 271.
Ecole du midi (peinture), 328.
— du nord (peinture), 328.
Ecriture chinoise, 1, 26, 83, 87, 229, 297.
El Edrisi, 247.
Eléphant (vase en forme d'), *siang tsouen*, 106.
Emaux champlevés, 260, 269.
— cloisonnés, 259, 262, 265.
— de Canton, *yang ts'eu*, 270.
— de Limoges (imitation d'), 271.
Emaux (fabriques d'), 260.
— (marques d'), 263.
— (noms chinois des), 258.
— peints, 270.
Emblèmes, 157, 282.
— bouddhistes, 130, 175, 237.
Emblèmes des mois et des saisons, 131.
Emblèmes taoïstes, 75, 131, 133, 141, 177, 237.
Encens (service à), 64, 175.
Encyclopédie de peinture et de calligraphie, 305.
Epingles à cheveux, 277.
Estampages d'inscriptions, 29, 49, 87.
Eventails (décoration d'), 344.
Exposition d'art sous les Ming, 150.

Famille rose, 224, 271.
— verte, 215, 221, 223, 224, 271.
Faucons (tableaux représentant des), 333.

Féodalité chinoise, 11.
Fer (statuette en), 126.
Filigrane d'or, 276.
Flambés, 203, 205, 209.
Fleurs des quatre saisons, *sseu ki houa*, 131, 221.
Fleurs des douze mois, 131.
Fou-hi (empereur légendaire), 3, 40.
Fou-leang (topographie de), 197, 198.
Fou-tcheou (laques de), 134.
Franks (catalogue de la collection), 202.

Giles, 325, 341.
Gingembre (pot à), 218.
Glaçures craquelées, 207, 222.
— monochromes, 217, 223.
— polychromes, 214, 220.
— de la porcelaine, 196.
— de la poterie, 186.
Gong musical, 118.
Grandidier, 202.
Gréco-bactrienne (influence), 112.

Han (bas-reliefs des), 2, 32.
— (dynastie des), 15, 182, 244, 310.
Hang-tcheou fou (Kingsaï), 329.
Han Kan, peintre, 327.
Hia (dynastie des), 7, 8, 56.
Hiang Yuan-p'ien (peintre et critique), 202, 317.
Hien-fong (empereur), 226.
Hirth (F.), 113, 259, 294.
Hoang-ti, « l'Empereur Jaune », 5, 26.
Houang Ts'iuan (peintre), 329.
Houei-tsong (peintre et empereur), 333.

« *Ideals of the East* », 319.
Incarville (le P. d'), 151.
Incrustation (fils d'or et d'argent pour l'), 123.
Inde (premiers rapports avec l'), 15, 47, 68, 112.
India (Industrial Arts of), 257.
Inscriptions (authenticité d'), 101.
— (estampages d'), 29, 49, 87.
Inscriptions (recueils d'), 27, 87.
— en six langues, 50.

Investiture (les neuf dons d'), 100.
Ivoire sculpté, 136.
— (reproduction d'édifices en), 138.
JACQUEMART, 159, 178.
Jade (armes primitives en), 159.
— (bassins à poissons en), 167.
— orné de pierres précieuses, 168.
— « camphre », 160.
— (classification du), 159, 162.
— (collection Bishop), 169.
— dans les cérémonies rituelles, 164.
— de tombe, 173.
— (différentes couleurs du), 161.
— (gisements de), 162.
— jaune, 164.
— (procédés pour le travail du), 170.
Jade (usages du ... sculpté), 174.
— (vert-émeraude, *fei-ts'ouei*, 159.
— vert-foncé, *pi yu*, 178.
Jadéite de Birmanie, 168.
Jou-yi (sceptre), 156, 174, 177.
Jumeaux (les deux génies ... taoïstes), 133.

Kabodha (Ka-fo-t'o) (peintre), 324.
K'ai-fong fou, 335.
KAKASU OKAKURA, 198, 319.
Kakimono, 313.
Kang-hi (empereur), 64, 73, 96, 137, 151, 202, 217, 264, 305.
K'ao kong tche, 184.
Kaolin, 195.
Keng tche t'eou che, 285.
Kia-k'ing, 215.
Kie Kouei, 7.
K'ien-long (empereur), 65, 78, 85, 155, 202, 223, 265.
Kien Tseu (porcelaine), 212.
Kien Yao — 209.
K'ieou Ying, peintre, 341.
Kin che so, 85, 117, 126.
Kingsaï, 273, 329.
King-tai, 263.
King-tö-tchen (archives de), 210.
— (fabrique), 197, etc.
K'i-tan (tartares), 20.
Kiun yao (poterie), 209.
Kiu Yong Kouan (porte de), 50.
Ko kou yao louen, 146.

Ko Ming-siang (potier), 195.
Kong Tch'ouen (potier), 191.
K'o sseu (soie tissée), 287.
Kouan liao (verre impérial), 250.
Kouan Ti (dieu de la guerre), 70, 212, 335.
Kouan Yin (déesse de la pitié), 48, 71, 116, 213.
Kouan Yao (porcelaine impériale), 206, 225.
Kouang Yao (poterie), 192.
Kou K'ai-tche (peintre), 315.
K'ouen-ming-hou, 65.
Kouo tseu kien, 56, 63.
Kou yue siuan (verre), 227, 250.
Kou yu t'ou pou, 165.
Ko Yao (porcelaine), 207.
Ko Yuan siang (potier), 195.

Lamaïsme, 50, 72, 113.
Lang T'ing-tso (vice-roi), 217.
Lang Yao (rouge et vert), 217.
Lanterne à jour, 224.
— coquille-d'œuf, 221.
Lao tseu, 10, 75, 133.
Laque (arbre à), 142, 145.
— burgautée, 221.
Laques (classification), 152.
— (couleurs pour les), 144.
— de Pékin, 154.
— des Ming, 146.
— incrustés, 148, 152, 156.
— (origine), 145.
— peints (Canton et Fou-tcheou), 152.
Laques sculptés, 143, 147, 154.
— sur métal, 153.
— (technique des), 143.
Leang (dynastie des), 15, 18.
Leang Kouo-tche (ministre), 268.
Libations (coupes à), *tsio*, 105.
Lieou Hi-hai (antiquaire), 188.
Limoges (copie d'émaux de), 271.
Lin Leang (peintre), 341.
Lions, 49, 67, 219.
Li tai ming tseu t'ou p'ou, 201.
Lo-han (les dix-huit), 71, 115, 136, 337.
Long-ts'iuan Yao (céladon), 209.
Lotus et chauves-souris, 286.
— (sa signification), 130.
Lou T'an-wei (peintre), 320.

INDEX

Macartney (lord). 296.
Mahométans (Chinois), 19.
— (brûle-parfums), 77.
Main-du-Bouddha (citron), 175, 176.
Maitreya Bouddha, 48, 69, 70, 115, 136, 212.
Makimono, 313.
Mandchous, 24.
Manjouçrî, 48, 72.
Mao Yen-cheou (peintre), 311.
Marco Polo, 21, 51, 66, 126, 149, 273, 329, 344.
Marguerye, 295.
Marques et cachets, 228.
— d'artistes, 225.
— de dates, 228.
— de dédicaces, 235.
— -dessins, 237.
— de maison, 232.
— mongoles, 226.
— de potiers, 240.
Martin-pêcheur (plumes de... incrustées), 276.
Médaillons de verre, 255.
Médicis (Laurent de), 24.
Miao-tseu, 343.
Ming (dynastie des), 23, 202, 339.
Miroirs de bronze, 109.
— magiques, 109.
Morgan (collection Pierpont), 216.
Mosquées, 76, 77, 78.
— (porte de), 78.
Motifs archaïques sur bronze, 103.
Mou-ngan (peintre), 343.
Mou Wang, 11, 177.
Nankin (pagode de), 67.
Néphrite, *yu*, 159.
Nestoriens, 19, 280.
Niellure, 123.
Nien Si-yao, 224.

Orrock (collection), 218.

Pagodes, 67.
Pai-leou (portiques), 57, 58.
Paléologue, 153, 179, 202, 303, 341.
Pancban, Lama de Tashilunpo, 52.
Pan Tch'ao (général), 18.
— — (historienne), 316.
P'an Tsou-yin, 88, 101.
Papier (fabrication du), 313.
— (invention du), 313.

Paravent de bois laqué, 132.
Pa Sien (les huit immortels), 75, 133.
Pavillon du Palais d'Eté, 64.
« Peau-de-pêche », 223.
Pêche de longévité, 131, 180.
P'ei wen chai chou houa p'ou, 305.
Pékin (laques de), 154.
Pékin (*Journal of the ... Oriental Society*), 201.
Pékin (temple taoïste près de), 242.
Peinture, 294.
— (les six canons de la), 318.
— murales, 308.
— (périodes de la), 308.
— (sujets de), 139.
— sur soie, 287.
Perles perforées, 277.
Pe touen tse, 195.
Phénix, 35, 52, 112, 179.
Pierre (sculpture sur), 25.
Pierre dure (peinture sur), 156.
Pierres précieuses, 276, 278.
Pins, bambous et pruniers, 131.
Pinceaux (étuis à), *pi-t'ong*, 224.
— (invention), 313.
Poètes, 28, 30.
Poisson-dragon, 180.
Po kou t'ou lou, 84.
Pont de marbre, 66.
Porcelaine céladon, 24, 209, 220.
— (classification de la), 201.
— coquille-d'œuf, 221, 225.
— (définition de la), 182.
— (invention de la), 197.
— *Ko Yao*, 207.
— *Kouan Yao*, 206.
— (la première ... peinte), 24.
Porcelaine (pagode de), 67.
— (*p'aï leou* de), 57.
— pâte tendre, 215.
— *Tchai Yao*, 200.
— *Ting Yao*, 208.
Poterie de Kouang-ton, *Kouang Yao*, 192.
Poterie de Yang-kiang t'ing, 193.
— de Yi-hing, 183, 189.
— (noms chinois de la), 181.
— pour l'architecture, 186.
Potiers primitifs, 21.
Po Chan (verrerie), 247.

Poussah (Pou-tai), 115.
Po wou yao lan, 283.

Race chinoise (origine de la), 26.
REIN (J. J.), 145.
REINACH (Salomon), 46.
Rhinocéros (corne de ... sculptée), 140.
Rhinocéros (vase en forme de), *si tsouen*, 106.
Rituels (vases de bronze), 85, 102.
Robes impériales, 289.
Rome (relations avec), 18.
Rouge de cuivre, 219.
— de fer, 219.
— d'or, 224.
RUBRUQUIS (G. de), 261.
RUSSELL (A. G. B.), 290.

Sacrifice (coupes à), *p'an*, 96.
SALTING (collection), 178, 212.
Sang-de-bœuf, 61, 217.
San Houang, 4.
Santal (bois de), 129.
San t'sai (décor), 220.
Sceptres *jou-yi*, 156, 174, 177.
SEMALLÉ (de), 155.
Sériciculture, 279, 285.
Sie Ngan (homme d'État), 138.
Si ts'ing siu Kien, 84.
Sin-p'ing, 197.
Siuan ho houa p'ou, 316, 334.
Siuan ho chou p'ou, 334.
Siuan-tö (empereur), 77, 109, 215.
Siuan Wang (empereur), 8, 12, 95.
Si Wang Mou (la), 11, 35, 41, 156, 224.
Soie à fleurs, *kin*, 281.
— (métier à), 285.
— pour tableaux, 313.
— tissée, *ko sseu*, 287.
— (vers à), 279.
Soleil (figures primitives du ... et de la Lune), 35.
Song (dynastie des), 20, 201, 284.
Souei — 19.
Souen Chang-tseu (peintre), 323.
Souverains (les trois ... légendaires), San Houang, 3, 4, 40.
Sseu-tchouan (paysages du), 329.
Sthâvarâ, 49.
Stûpa, 52, 72, 117.

Svastika, 289.
Symboles, 157, 282.
— bouddhistes, 130, 175, 237.
Symboles des mois et des saisons, 131.
Symboles taoïstes, 75, 131, 133, 141, 177, 237.

Tabatières de porcelaine, 226.
— de verre, 253.
T'ai (les trois sortes de), 55.
Tambours de bronze, 123.
— de pierre, 28, 56.
T'ang (dynastie des), 19, 199, 324.
Tangut (chasseur), 333.
— (écriture), 51.
T'ang Ying, 197, 224, 241.
Taoïste (le paradis).
Taoïstes (les huit immortels), *Pa Sien*, 75, 132, 133, 220, 237, 287.
Taoïstes (symboles de la longévité), 75, 131, 141, 177.
Taoïstes (tableaux), 335.
— (temples), 75, 129.
Tao kouang (empereur), 226.
T'ao-t'ie, 86, 96, 105, 107.
T'ao yu (potier), 190.
Tapis de laine, 293.
— de soie, 292.
Tartares, 18, 34, 47.
Tch'ai Yao (porcelaine), 200.
Tchang Tseu-k'ien (peintre), 323.
Tchang k'ien, 16, 113.
Tchang Seng-yeou (peintre), 321.
Tchang Tsao (peintre « de l'ongle du pouce »), 337.
Tchao-kiun, 311.
Tchao Mong-fou (peintre), 330.
Tchao Yong (peintre), 332.
Tch'eng-Wang, 11.
Tcheou (duc de), 10, 31.
— (dynastie des ... de l'Est), 12.
Tcheou (Rituel des), 308.
Tchong K'ouei (chasseur de démons), 326, 335.
Tchou-ko Leang (tableaux appartenant à), 311.
Temple de Confucius, 28, 63, 85.
— du Ciel, 58.
— à cinq tours, 74.
— de bronze, 67.

INDEX

Tentures, 289.
— de temple, 286.
Théophile, 260.
Thomson (J.), 28.
Tibet (Grand-Lama du), 51, 72.
Tigre et dragon, 188, 309.
T'ing (architecture), 53, 61, 73.
Ting (bronze), 91, 94.
Tissus, 279.
Tombes des Ming, 46, 62.
Tong Po-jen (peintre), 323.
Tong Wang Kong, 44.
Tortue, 135.
— (écaille de ... sculptée), 139.
T'oung pao (revue), 330.
Trépied de Wou-tch'ouan, 94.
Trépieds (les neuf ... de bronze), 41, 79.
Tributs (porteurs de), 322.
Ts'ai Yong (peintre), 311.
Ts'ang Ying-hiuan (directeur de poteries), 217.
Ts'ao Tchong-ta (peintre), 324.
Ts'ao Fou-hing (peintre), 312.
Ts'ao Pa (peintre de chevaux), 338.
Ts'ieou Ying (peintre), 341.
Ts'in Che Houang-ti (empereur), 14, 39, 80.
Ts'in (dynastie des), 13, 14.
Tsin (prince de), 97.
Ts'ing (dynastie des), 15.
Ts'ing pi ts'ang, 150.

Université nationale de Pékin, 56.
Uranoscope, 111, 185.

Vajrasana (le trône de diamant), 74.
Velours à fleurs, 286.
Vermillon (laques), 154.
Verre (couleurs du), 250.
— (fabriques de), 247, 248.
— hindou, 245.
— (histoire du ... chinois), 244.

Verre impérial, *kouan liao*, 250.
— *Kou yue siuan*, 227, 250.
— (médaillons de), 255.
— (nom chinois du), 241.
— romain, 244.
— sculpté (procédés), 252.
Vin (coupes à, porcelaine), 199.
— (vases à, bronze), 102, 105, 106.
— (vases à, porcelaine), 221.

Yang-kiang (poteries de), 193.
Yang k'i-tan (peintre), 323.
Yang ts'eu (émaux de Canton), 270.
Yao et Chouen (empereurs), 6.
Yen (pour les offrandes), 107.
Yen Li pen (peintre), 325.
Yen Li tö (peintre), 325.
Yong-lo (empereur), 46, 62, 74.
Yong-tcheng (empereur), 224, 264.
Yu (le grand), 6, 79.
Yuan (dynastie mongole des), 21, 51, 120, 126, 202, 339.
Yuan Ming Yuan (palais de), 67, 68, 154, 278, 289.
Yuan Ti (peintre et empereur), 322.
Yuan Yuan, 31, 88, 92.

Wan-li (empereur), 210, 216.
Wan wei (peintre), 327, 337.
Wei (dynastie des), 47, 320.
Wei Hie (peintre), 314.
Wei-tch'e Yi-seng, 324.
Wen Kong (dieu de la littérature), 224.
Wen Tchou (Manjouçri), 48.
Wou Pa (les cinq princes héréditaires), 12.
Wou Tao-yun (peintre), 325.
Wou T'a sseu (temple à cinq tours), 74.
Wou-ti (empereur), 17, 112.
Wou Ti (les cinq souverains), 5.
Wou-ts'ai (décor), 213.

TABLE DES PLANCHES

Figures. Pages.

1. Bas-relief (Han) . 17
2. Les san houang. Bas-relief (Han) 17
3. Les wou ti. Bas-relief (Han) . 17
4. Le grand yu et kie kouei. Bas-relief (Han) 25
5. Le roi tch'eng de la dynastie des Tcheou. Bas-relief (Han). . . . 25
6. Tambours de pierre de la dynastie des Tcheou 25
7. Inscription sur un des tambours de pierre 25
8. Sculpture sur pierre. Hiao t'ang chan (1er siècle av. J.-C.) . . . 33
9. Sculpture sur pierre. Hiao t'ang chan (1er siècle av. J.-C.) . . . 33
10. Sculpture sur pierre. Hiao t'ang chan (1er siècle av. J.-C.) . . . 33
11. Dragon sculpté (1er siècle av. J-C.) 33
12. Phénix sculptés, etc. (1er siècle av. J.-C.) 33
13. La lune et des constellations (1er siècle av. J.-C.) 33
14. Le soleil et des constellations (1er siècle av. J.-C.) 33
15. Découverte du trépied de bronze dans la rivière Sseu. Bas-relief (Han). 33
16. Réception du roi Mou par la Si wang mou, etc. Bas-relief (Han). . 37
17. Demeure aérienne de divinités taoistes. Bas-relief (Han) 37
18. Gravure sur pierre de la fin du XIe siècle (coursiers sculptés, bas-relief) . 37
19. Figure de pierre colossale (Tombeau des Ming). 37
20. Bas-relief représentant Amitabha bouddha (Wei du Nord) . . . 41
21. Façade d'un piédestal en pierre du Bouddha maitreya (Wei du Nord). 41
22. Piédestal sculpté d'une statue bouddhique (Wei du Nord) 41
23. La voute de Kiu yong kouan avec inscriptions en six langues (Yuan) . 41
24. Sculpture sur pierre représentant Dhritarashtra (Voûte de Kiu yong kouan) . 49
25. Avalokita, avec inscriptions en six langues (Yuan) 49
26. Stupa de marbre sculpté (XVIIIe siècle) 49
27. Incarnation d'un Bodhisattva (Marbre sculpté, XVIIIe siècle) . . 49
28. Salle pour les sacrifices, sépulture de Yong-lo (Tombeau des Ming). 57
29. Pi-yong kong, batiment impérial des classiques (XVIIIe siècle) . . 57
30. P'ai-leou, voute en marbre et en terre cuite vernie. 57
31. T'ien t'an. Le grand temple du ciel 57
32. K'i nien tien. Temple du ciel 61

Figures.		Pages.
33. Sanctuaire et autel de Confucius		61
34. Pavillon dans le jardin de Wan cheou chan		61
35. K'ouen-ming hou. Lac de Wan cheou chan		61
36. Lo-kouo k'iao. Pont bossu		65
37. Sanctuaire bouddhiste en bronze a Wan cheou chan		65
38. Pagode de porcelaine a Yuan-Ming yuan		65
39. Pagode de Ling-Kouang-Sseu (VIIe siècle)		65
40. Trinité bouddhiste. Intérieur d'un temple lamaïque		73
41. Temple lamaïque a Jehol (Bâti par Kang-hi 1662-1722)		73
42. Wou-t'a sseu. Temple a cinq tours près de Pékin (XVe siècle)		73
43. Porte voutée de mosquée en ruines (XVIIIe siècle)		73
44. Brule-parfums de bronze. Hiang lou (Marque Siuan-tö)		81
45. Vase a sacrifices. Yen (Chang)		81
46. Cloche de bronze antique (Tcheou)		81
47. Le trépied de Wou-tchouan (Tcheou)		81
48. Inscription du trépied de Wou-tchouan		89
49. Bassin a sacrifices. P'an (Tcheou)		89
50. Inscription du bassin a sacrifices		89
51. Vase a vin pour les sacrifices. Tsouen		89
52. Coupe a libation. Tsio (Chang)		97
53. Vase mince en forme de cornet. Kou		97
54. Ustensile a sacrifices. San hi ting		97
55. Vase a vin. You (Chang)		97
56. Vase a vin. Hi tsouen (Tcheou)		97
57. Vase a vin sur roues. Kieou tch'ö tsouen (Han)		97
58. Brule-parfums. Hiang lou		105
59. Brule-parfums. Hiang-lou (Marque de Sian-tö)		105
60. Miroir avec motifs gréco-bactriens (Han)		105
61. Miroir avec inscription sanscrite (Yuan)		105
62. Stupa votif de bronze doré (955 ap. J.-C.)		105
63. Gong de temple bouddhiste (1832 ap. J.-C.)		105
64. Sphère armillaire équatoriale (XIIIe siècle)		113
65. Instruments astronomiques de Pékin (XVIIe siècle)		113
66. Tambour de guerre. Tchou-ko kou (199 ap. J.-C.)		113
67. Vase a vin, incrusté d'or et d'argent		113
68. Vase a vin, incrusté d'or et d'argent		113
69. Vase a sacrifices d'un temple lamaïque		127
70. Vase (Bronze martelé)		127
71. Statuette de fer revêtue de mosaïque de Realgar		127
72. Coupe a vin rustique en argent (1361 ap. J.-C.)		127
73. Support de bois sculpté		127
74. Paravent de bois laqué. Laques dorées et de couleur		129
75. Deux panneaux centraux du paravent		129
76. Deux feuilles de paravent laqué a 12 feuilles, décors en couleurs		129
77. Deux autres feuilles du même paravent		129
78. Appui-main en ivoire sculpté		129
79. Boule d'ivoire sculptée, motifs a jour		129
80. Modèle de temple bouddhiste, ivoire et autres matières		141
81. Groupe de pavillons, modèle sculpté en ivoire, etc.		141
82. Coupe en corne de rhinocéros		141
83. Coffret de laque rouge et noire		141

TABLE DES PLANCHES

Figures. Pages.

84. Couvercle d'un coffret de laque de Canton. 145
85. Éventail et étui de laque de Canton 145
86. Aiguière de métal laqué noir incrusté de nacre et d'ivoire . . 145
87. Écran de laque noire incrustée de nacre. 145
88. Plateau de laque de Fou-tcheou. 145
89. Vase en laque rouge de Pékin, sculptée 145
90. Tableau en pierre dure 149
91. Boîte et couvercle, laque rouge ciselée, incrustée de jade jaune et vert, lapi-lazuli, etc. 149
92. Coupe de jadéite. 159
93. Vase de jade blanc, néphrite. 159
94. Jou-yi impérial . 159
95. Rosaire d'ambre et de perles de corindon. 159
96. Étui à pinceaux. Pi t'ong. Jade blanc. 169
97. Vase de jade blanc. Support de jade vert. 169
98. Vase honorifique en jade. 169
99. Vase en jade vert sombre. 169
100. Écran sculpté en stéatite. 169
101. Vase double en cristal de roche. 169
102. Statuette de Cheou lao en cristal de roche teinté vert. . . 181
103. Vase en agate rouge et blanche veinée 181
104. Brique carrée (Réduction) (Han) 181
105. Vase de céramique. Glaçure verte irisée (Han). 185
106. Deux théières de Yi hing yao (Boccaro) 185
107. Vase Kouang yao, couverte grise craquelée. 189
108. Vase Kouang yao. Vert, turquoise et rouge sombre 189
109. Vase Kouang yao, couverte bleue tacheté. 189
110. Vase Jou yao-kouan-yin tsouen, Céladon craquelé vert grisâtre (Song) . 189
111. Deux vases Ting yao, couverte craquelée, blanc crème (Song). 193
112. Porcelaine du Fou-kien, blanc ivoire (Ming) 193
113. Groupe de porcelaines blanches du Fou-kien 193
114. Céladon Long ts'iuan (Ming) 193
115. Vase de porcelaine massif, demi grand-feu (Ming). 193
116. Vase balustre. Porcelaine blanc et bleu turquoise sur fond bleu sombre (Ming). 193
117. Vase à poissons en porcelaine, Yu kang (Wan-li). 193
118. Grand gobelet de porcelaine (Ming). 193
119. Flacon de porcelaine. 197
120. Vase de porcelaine. Style « vieille famille verte » 197
121. Vase de porcelaine bleue et blanche (Ming). 197
122. Vase de porcelaine bleu sombre (Kia-tsing) 197
123. Vase à vin, porcelaine bleue et blanche (Ming). 201
124. Buire de porcelaine blanche et bleue (Wan-li). 201
125. Plat de porcelaine bleue et blanche (Wan-li). 201
126. Coupe de porcelaine bleue et blanche (Wan-li) 201
127. Tasse de porcelaine bleue et blanche (Wan-li). 201
128. Vase de porcelaine, Mei houa kouan 201
129. Vase de porcelaine, Mei houa p'ing. 201
130. Vase de porcelaine, Houa kou. 201
131. Vase de porcelaine décoré en bleu. 205
132. Vase de porcelaine. Réserves blanc sur bleu. 205

TABLE DES PLANCHES

Figures.		Pages.
133.	Vase de porcelaine bleu éclatant	205
134.	Vase de porcelaine bleue et blanche.	205
135.	Vase de porcelaine bleue et blanche.	209
136.	Coupe de porcelaine : bleu.	209
137.	Vase de porcelaine ; bleu fouetté. Réserves décorées en bleu. .	209
138.	Vase de porcelaine ; bleu fouetté. Réserves décorées en émaux colorés (K'ang-hi).	209
139.	Vase de porcelaine rouge de cuivre de grand feu, sous couverte.	209
140.	Vase de porcelaine, rouge corail, cuit au feu de moufle . . .	209
141.	Vase de porcelaine, rouge pale et or.	209
142.	Gourde de porcelaine ; couverte brune.	209
143.	Gourde de porcelaine. Bandes brunes et cercle de céladon uni et craquelé ; combinaisons de bleu et de blanc	213
144.	Vase de porcelaine ; fond céladon, émaux colorés.	213
145.	Vase de porcelaine, couleurs de grand feu	213
146.	Aiguière de porcelaine. Décor en trois couleurs sur biscuit . .	213
147.	Grand vase de porcelaine, émaux colorés sur fond noir brillant. .	217
148.	Vase de porcelaine, émaux colorés sur fond noir et vert. . . .	217
149.	Vase de porcelaine, émaux colorés sur fond noir et vert. . . .	217
150.	Figure de porcelaine. Émaux tendres.	217
151.	Vase a vin en porcelaine. Émaux tendres de la famille verte. .	221
152.	Vase a vin en porcelaine. Émaux tendres de la famille verte. .	221
153.	Lanterne de porcelaine coquille d'œuf.	221
154.	Vase de porcelaine de la famille verte.	221
155.	Vase de porcelaine (K'ang-hi).	225
156.	Vase en laque burgautée (K'ang-hi)	225
157.	Vase de porcelaine, jaune moutarde. Mi sö	225
158.	Vase taoiste, porcelaine bleue turquoise.	225
159.	Lanterne de porcelaine, émaux de la famille rose	229
160.	Vase de porcelaine, émaux de la famille rose.	229
161.	Vase de porcelaine, émaux colorés (Yong-tcheng).	229
162.	Etui a pinceaux en porcelaine, couleurs de grand feu.	229
163.	Soucoupe en porcelaine impériale (K'ien-long).	233
164.	Tasse et soucoupe de porcelaine coquille d'œuf	233
165.	Plat de porcelaine coquille d'œuf, famille rose	233
166.	Assiette de porcelaine coquille d'œuf.	233
167.	Soucoupe de porcelaine, décorée pour l'exportation en Europe.	237
168.	Porcelaine de Chine armoriée.	237
169.	Soucoupe de porcelaine et coupe a vin fabriquées pour une princesse mongole .	237
170.	Coupe de porcelaine de Hien-fong.	237
171.	Tabatière de porcelaine	241
172.	Tabatière de porcelaine blanche.	241
173.	Tabatière de porcelaine glaçure verte.	241
174.	Tabatière de porcelaine, rouge et bleu sous couverte.	241
175.	Tabatière de porcelaine décorée en relief et en couleurs. . .	241
176.	Tabatière de porcelaine décorée en couleurs	241
177.	Tabatière de porcelaine avec la marque Kou yue siuan	241
178.	Vase de verre couleur saphir (K'ien-long)	243
179.	Vase jaune impérial.	243
180.	Trépied et vase de verre jaune semi-opaque.	249

Figures.	Pages.
181. Tabatière de verre opaque truité	249
182. Tabatière de verre rouge et noir.	249
183. Tabatière. Verre bleu et blanc	249
184. Tabatière. Verre bleu et blanc.	249
185. Tabatière. Ambre et verre transparent	249
186. Médaillon de verre avec inscription	249
187. Médaillon de verre avec inscription.	249
188. Médaillon de verre avec inscription	249
189. Vase de verre bleu sombre, inscriptions arabes (Yong-tcheng).	257
190. Vase de verre rouge sombre, inscriptions arabes.	257
191. Brule-parfums, émail cloisonné (King-t'ai)	257
192. Vase, émail cloisonné (Ming)	257
193. Plateau, émail cloisonné (Ming).	261
194. Vase émail cloisonné ancien	261
195. Brule-parfums. Email cloisonné. Motifs rituels	261
196. Eléphant portant un vase. Émail cloisonné.	261
197. Coffre a glace. Email cloisonné (K'ien-long)	265
198[1] et 198[2]. Plaque d'émail cloisonné montée en écran	265
199. Figure lamaïque. Bronze doré, incrusté d'ornements en émail champlevé	265
200. Vase repoussé, doré et émaillé en couleurs.	265
201. Brule-parfums, Cheou lou. Cuivre doré, décoré d'émaux colorés.	265
202. Boîte. Ornements repoussés, dorés, fond d'émail bleu sombre	265
203. Vase a vin. Email peint ; couleurs de la famille rouge.	265
204. Plat Yang-ts'eu. Email de Canton.	269
205. Plat rond. Email décoré	269
206. Plat rond. Email de Canton.	269
207. Flacon pour l'eau de rose. Émail de Canton.	269
208. Urne cinéraire et couvercle. Email de Canton	273
209. Plat creux. Bronze décoré d'or, d'argent et d'émaux translucides.	273
210. Bracelet or filigrané.	275
211. Collier avec médaillon symbolique en pendentif	275
212. Diadème de mariée. Filigrane en argent doré.	277
213. Parure de tête de dame mandchoue, de Pékin.	277
214. Coiffure de cérémonie, provenant du palais d'été	277
215. Vase orné de pierres précieuses ; filigrane d'argent doré.	277
216 a. Le tissage de la soie. Métier a tisser	281
216 b. Sériculture. Cocons en train de bouillir et dévidage de la soie.	281
217. Velours bleu foncé. Fond de soie	281
218. Velours a fleurs. Tissé en rouge, vert et blanc avec fils d'or	281
219. Branches de lotus sacré et chauves-souris	281
220. Manteau sans manches. Soie tissée (K'o sseu).	285
221. Scène, tissée en soies de couleur et fil d'or.	285
222. Scène, tissée en soie	285
223. Vêtement impérial.	285
224. Couverture de satin rouge brodé.	289
225. Panneau de broderie de Canton	289
226. Panneau de satin brodé (XVIIIe siècle).	289
227. Panneau de broderie de Canton (XIXe siècle).	289
228. Tapis. Soies de couleurs variées. Fabrication mandchoue	289
229. Petit tapis de Yarkand (XIXe siècle).	293

358 TABLE DES PLANCHES

Figures. Pages.
230. Kou kai-tche (ive siècle ap. J.-C.). L'institutrice de la cour. . . 293
231. Han kan (viiie siècle ap. J.-C.). Jeune Rishi à cheval sur une
 chèvre . 297
232. Tchao mong-fou (1254-1322 ap. J.-C.). Fragment de paysage sur
 rouleau . 297
233. Tchao yong (xiiie siècle ap. J.-C.). Cavalier Tangut revenant de
 la chasse . 313
234. Houei tsong (?) (xiie siècle ap. J.-C.). Faucon blanc 313
235. Lin leang (xve siècle ap. J.-C.). Oies sauvages et roseaux. . . . 313
236. K'ieou ying (xve siècle ap. J.-C.). Le Printemps au Palais impérial. 313
237. Mou-ngan (xviie siècle ap. J.-C.). Bodhidharma traversant le
 Yangtseu sur un roseau. 329
238. Mœurs et coutumes des Miao tseu. Musique et chant en plein
 air, au printemps . 329
239. Mœurs et coutumes des Miao tseu. La « couvade » 329
240. Wou chou-tch'ang (xixe siècle ap. J.-C.). Éventail décoré de
 mauves et de martins-pêcheurs 329

TABLE DES MATIÈRES

		Pages.
I.	Introduction historique	1
II.	La Sculpture sur pierre	25
III.	L'Architecture	53
IV.	Le Bronze	79
V.	La Sculpture sur bois, ivoire, corne de rhinocéros, etc.	128
VI.	Les Laques	142
VII.	Les Jades sculptés et autres pierres dures	158
VIII.	La Poterie	181
	Appendice	229
IX.	Le Verre	243
X.	Les Émaux : cloisonnés, champlevés et peints	257
XI.	Les Bijoux	275
XII.	Les Tissus : soies, broderies, tapis	279
XIII.	La Peinture	294
INDEX.		345
TABLE DES PLANCHES		352
TABLE DES MATIÈRES		358

ÉVREUX, IMPRIMERIE CH. HÉRISSEY, PAUL HÉRISSEY SUCCr

www.ingramcontent.com/pod-product-compliance
Lightning Source LLC
Chambersburg PA
CBHW071651240526
45469CB00020B/21